상품의 탄생, 그리고 **디자인** 이야기

토스터, 변기, 자동차, 컴퓨터, 그리고 그 밖의 여러 상품들은 어떻게 만들어지는 걸까?

상품의 탄생, 그리고 **디자인** 이야기

Where Stuff Comes From
by Harvey Molotch

상품의 탄생, 그리고 디자인 이야기

토스터, 변기, 자동차, 컴퓨터, 그리고 그 밖의 여러 상품들은 어떻게 만들어지는 걸까?

하비 몰로치 지음 | 강현주·장혜진·최예주 옮김

디플

차례

 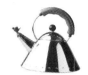

감사의 글

내 문제를 자신의 문제처럼 여겨준 하워드 베커Howard Becker와 미첼 듀니어Mitchell Duneier에게 감사한다. 그들은 나에게 모든 걸 주었다. 샤론 주킨Sharon Zukin은 도널드 램Donald Lamm과 윌리엄 트위닝William Twining과 마찬가지로 철저한 비판적 검토로 이 책이 매우 견실해질 수 있도록 도움을 주었다. 프란체스카 브레이Francesca Bray, 질 포코니에Gilles Fauconnier, 사만다 맥브라이드Samantha MacBride, 대니얼 밀러Daniel Miller, 린다 노클린Linda Nochlin, 나오미 슈나이더Naomi Schneider는 각 장(또는 그 이상)을 읽고 귀중한 조언을 주었다. 조너선 리터Jonathan Ritter는 자상하고 유능한 사진가이자 사실 확인자이며, 내게는 책 전반을 아우르는 지원 시스템이기도 했다. 커티스 살레스Curtis Sarles는 결정적인 문제점들을 찾기 위해 전문舍文을 꼼꼼히 검토해주었고, 웹사이트의 경이로운 이점을 내게 알려주었다. 중요한 세부사항들을 알려주고 격려를 해준 친구와 동료들 중에는 에바 칸타렐라Eva Cantarella, 루스 코헨Ruth Cohen, 스탠 코헨Stan Cohen, 토니 기든스Tony Giddens, 데브라 프리드랜드Debra Friedland, 로저 프리드랜드Roger Friedland, 필립 해덕Philip Haddock, 다이안 해거먼Dianne Hagaman, 나탈리 제레미젠코Natalie Jeremijenko, 구이도 마르티노티Guido Martinotti, 수지 오바흐Susie Orbach, 조 슈워츠Joe Schwartz, 세레나 비카리Serena Vicari, 니나 웨이크퍼드Nina Wakeford, 알린 쥬커Arlene Zurcher 등을 들고 싶다. 캐런 샤피로Karen Shapiro는 토스터에 관한 이야기를 해주었다. 루틀리지 출판사의 일레인 캘리시Ilene Kalish는 지적인 역량을 지닌 현명한 조언가였다. 고인이 된 데어드레 보든Deirdre Boden은 내게 모든 것을

이야기해 주었던 동료였다.

나는 월리엄앤드플로라 재단 '휴렛 펠로' 연구비 #98-2124 William and Flora Hewlett Foundation 'Hewlett Fellows' grant # 98-2124 와 행동과학고등연구센터 Center for Advanced Study in the Behavioral Sciences, 록펠러 재단 벨라지오 레지던스 프로그램 Rockefeller Foundation Bellagio Residency Program, 런던경제학대학 100주년 교수직 London School of Economics Centennial Professorship 등에서 재정적 · 제도적 지원을 받았다. 이에 감사를 표한다. 나는 항상 샌타바버라 캘리포니아대학교 University of California, Santa Barbara 의 존경하는 동료들에게 가치 있는 전문적 도움을 받아왔다는 점을 고맙게 생각하며, 뉴욕대학교 New York University 의 새로운 동료들에게도 감사의 뜻을 전하고 싶다. 디자인 전문 분야에 대해 많은 정보를 제공해 준 사람들의 인내심은 내게 정보뿐만 아니라 즐거움을 동시에 안겨주었다.

마지막으로, 참고할 만한 자료들과 신선한 아이디어들, 예술적인 태도, 그리고 크고 작은 이야기들을 제공해 준 나의 평생 동료인 글렌 휘턴 Glenn Wharton 에게 특별한 경의를 표하고자 한다.

서문

나는 어디에서 왔는가

　　자동차 대리점과 가전제품 판매업을 함께 하는 가정에서 태어난 나는 제2차세계대전 이후에 도래한 풍요의 시대의 모든 새로운 특징들을 효과적으로 누릴 수 있는 배경에서 성장했다. 나는 어머니의 올즈모빌 '88' Oldsmobile '88' 자동차의 미등을 쓰다듬으면서, 내 방에서는 웹코 Webcor 스테레오를 갖고 끝없이 실험을 했는데, 그 이유는 그러한 일이 친구를 사귀고 사람들에게 영향을 미치는 데 쓸모가 있었기 때문이다. 청소년 말기에는 후에 '60년대'라고 불리게 되는 거센 사회적 바람의 영향 탓에, 나 또한 외제 소형자동차와 고급 하이파이 시스템에 반감을 갖게 되기는 했지만 말이다. 나는 은혜를 원수로 갚기 위해 내 머리와 입을 사용했다. 신좌파운동에 참여하면서 미국의 물질주의를 비판하고, 베트남전쟁에 부도덕한 외교정책이 반영된 것을 비난했던 것이다.

　　전쟁에 대한 당시의 내 입장은 옳았지만, 사물에 대한 자세는 그렇지 못했다. 이제 나는 사람들이 사용하는 물건을 격앙된 어조로 비난하는 일은 정치적으로도 올바르지 않으며 지적으로도 무지한 짓이라고 생각한다. 이 책은 이러한 문제점들을 해결해 보려는 것이며, 나는 내 자신의 변덕스러운 자전적인 틀에 얽매이지 않고 성찰적으로 문제점들에 접근해 보려 한다. 우리는 올즈모빌이나 웹코가 있는 예전의 집으로 다시는 돌아갈 수 없으며, 그 밖의 많은 사물들은 사라지고 있다. 그러나

무언가를 찾아 헤매는 사람들은 무언가, 다른 사람들도 흥미로워 할 만한 무언가를 내놓을 수 있다.

존재하는 내구재들을 우리가 어떻게 원하고 생산하고 폐기하는지가 바로 우리가 누구이며, 다른 사람들과 어떻게 연결되고, 이 세상에서 할 일이 무엇인지를 인식하는 데 도움을 준다. 친밀감을 가져오는 것 말고도 이러한 충동과 행동들은 사람들이 시간, 문화와 지리적 관계, 교류와 갈등을 유기적으로 연계하는 방식 등에 영향을 미친다. 나는 보다 더 큰 의미에서, 그리고 세부사항들을 통해서 현대 제품들의 출처를 알아내기 위해 비평가들의 단순한 비난이나 판매자들의 고집 센 허풍 둘 다를 배제하고자 했다. 성찰적인 태도가 더 나은 제품과 더 가치 있는 삶에 도움을 줄 수 있을 것이다.

1
임시변통의 산물들
:좋은 사물과 나쁜 사물

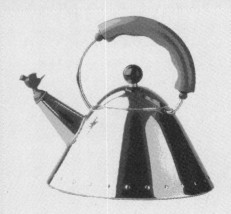

경제를 구성하고 욕망을 고조시키며 논쟁을 불러일으키는 온갖 종류의 물건들—커피포트, 노트북, 창문, 조명기구, 울타리 위의 장식, 자동차, 모자 핀, 손수레 등—은 도대체 어디에서 비롯한 것일까? 그 어떤 물건도 그 자체만으로 홀로 존재하지는 않기 때문에, 이 질문은 다른 것들로 이어지게 된다. 어떤 하나의 물건을 이해하기 위해서는 그것이 물리적인 사물들과 사회적인 정서, 그리고 삶의 방식 등 보다 큰 구조 속에 어떻게 들어맞아 있는지 배울 필요가 있다. 다른 모든 세계에서와 마찬가지로, 상품의 세계에서도 각각의 요소들은 단지 더 큰 전체를 구성하는 상호 의존적인 한 조각들에 불과하다.[1]

토스터처럼 말이다. 토스터는 단지 빵을 굽는 기능을 수행할 뿐만 아니라 가정용 소비전력의 가격 결정 메커니즘, 전기기구에 대한 국가표준, 이익을 추구하는 생산자와 소매상, 전류의 안정성, 영양적 · 사회적 차원에서 아침식사는 어떠해야 하는지에 대한 사람들의 다양한 사고방식 등을 전제하고 있다. 순수예술이나 대중예술의 경향 또한 모든 토스터에 반영되어 있는데, 이는 그 외형이나 작동방식, 예컨대 많은 토스터들이 빵이 다 구워져서 튀어 오르는 순간의 광경과 소리를 통해 사람들에게 선사하는 만족감 같은 것을 통해 드러나게 된다. 토스터는 플러그를 꽂기 위한 벽면의 콘센트, 특정한 넓이로 조정된 빵 써는 기계, 그리고 바삭바삭한 빵 표면을 필요로 하는 잼과 같이 우선적인 단계의

상품들과 하드웨어뿐만 아니라 제품 평론가나 소매협회, 광고매체와도 조화를 이루어야 한다. 토스터의 원재료를 생산해 내는 글로벌 시스템, 특허를 보호해 줄 국가, 적절한 수준의 임금을 받고 일할 노동력, 그리고 마지막으로 토스터를 처리할 준비가 되어 있는 쓰레기 하치장까지도 토스터와 관계를 맺고 있다.

이 모든 요소들은, 정해진 장소에서 하나씩 차례로 용기에 담기는 순차적인 방식을 통해서가 아니라, 마치 용광로에서처럼 다양한 요소들이 순식간에 동시적으로 마구 뒤섞여 융합하는 방식으로 작동해 가면서 특정 제품들을 생산해 낸다. 미국 마이애미 시는 토스터를 생산하지 않지만, 노스캐롤라이나 주의 마운트 에어리Mt. Airy는 '토스터의 세계 중심지로서 공식적으로 널리 인정'[2]받고 있다. 영국과 미국의 가정생활에서 토스터는 꼭 필요한 물건이지만 대부분의 이탈리아의 가정에는 토스터가 없다. 타이밍에 대해 이야기해 보자면, 예를 들어 19세기 중반에 흔히 구할 수 있던 한 가지 필수요소가 전기 콘센트 같은 다른 요소가 출현하자마자 사라져버린다면, 아무 소용이 없는 것이다. 이것은 다른 제품들의 경우에도 마찬가지다. 패션 디자이너가 일을 마치고 작업실을 나가자마자 작업 중에 꼭 필요했던 드레스 장식이 도착한다거나, 긴급한 상황에서 컴퓨터 프로그램의 일부가 없어져서 새로운 소프트웨어에 치명적인 손상을 미치게 되는 것도 사실은 마찬가지 상황이다.

어떻게 해서든지, 모든 것은 느슨한 상태로 존재할 법한 요소들을 밀착시킬 정도로 '임시변통lash-up'[3]식으로 결합—이것은 매우 중요한 개념이다—해야만 하고, 오직 그렇게 된 후에야 새로운 물건이 세상에 등장할 수 있다. 숲 속의 변종식물이나 동물군 사이에 나타나는 미생물들처럼, 제품은 제품을 구성하는 다양한 요소들이 지속되는 정도에 따라 때로는 아주 짧은 동안, 때로는 세상이 바뀌어 새 시대가 도래할 만큼의

오랜 기간 동안 존재하게도 되는 것이다. 토스터의 제품 특성 때문에 건축업자가 전기 콘센트를 부엌 식탁 가까이에 설치하게 된 것처럼, 부엌의 전기 콘센트 역시 토스터를 더욱 유용하게 만들었다. 토스터에 대한 앵글로색슨인들의 선호는 이 기계의 존재를 강화해 온 측면이 있는데, 이것은 마치 먹는 일과 관련된 기구나 도구들에 대한 습관들이 특정 사람들로 하여금 그들만의 특성을 갖게 만드는 것과도 같다. 사람들은 단지 토스트에 대한 기호를 갖는 것뿐만 아니라, 사회학자인 브루노 라투르Bruno Latour의 표현을 빌리자면 토스터 프로젝트에 자신을 '등록' 시키게 된다.[4] 빵이 없거나 전기 콘센트가 없거나 하는 식으로 뭔가 잘못된 상황이 일어났을 때 사람들은 즉시 그 상황을 바로잡으려는 행동을 하게 되기 때문에 그들의 참여는 더 명확하게 드러나게 된다.

이러한 종류의 프로젝트들에는 개인도 참여하고, 기관도 참여하며, 어떤 의미에서는 사물 그 자체도 참여한다. 아마도 영화 〈토이 스토리Toy Story〉에서 인형과 액션피겨action figure* 들이 선반에서 뛰어내리며 자신들의 운명에 대해 이야기를 나누는 것과는 좀 다른 차원이겠지만, 사회적 행위들이 사물을 지속시키는 것처럼 사물 또한 여러 사회적 행위들을 지속하게 하는 방식으로 자신 안에 생명력을 지니고 있다. 그러므로 사물의 근원을 찾기 위해서는 '쌍방향적으로 서로를 안정화시키는'[5] 사물과 그 작동 간의 상호작용을 살펴봐야 한다. 이것은 특정한 몰락에 대해서도 탐색해야 한다는 것을 의미한다. 즉 어떻게 요소들이 함께 작동하기를 멈추게 되었는지, 어떤 물건이 완전히 사라지는 것은 아니라도 적어도 그 물건이 어떻게 새로운 모델의 등장을 자극하는지를 총체적으로 살펴보아야 한다는 것이다. 변화 또한 지극히 정상적인 것, 어쩌면 불가피하기조차 한 것이다. 제품 속에 있는 여러 관계

•
액션 피겨
팔꿈치, 손목, 다리 등의 관절 부분이 사람처럼 자유자재로 움직이는 캐릭터 인형.

들을 추적하다 보면, 사회적·물질적 결합이 상황에 따라 어떤 방식으로 이 세상에 변화와 안정을 가져오는지 파악할 수 있다.

　　물건들이 어디에서 비롯되었을까 하는 질문을 풀기 위한 여러 접근법들이 존재해 왔다. 교사들은 어린 학생들에게 사물은 주로 토머스 에디슨^{Thomas Edison}과 같은 천재들에 의해 '발명'되었다고 가르친다. 한 위대한 인물이 영감과 노력을 통해 그저 '행한' 것이라고 말이다. 그러나 에디슨조차도 사실은 다른 사람들의 작업에 의존을 했다고 말할 수 있는데, 왜냐하면 전구를 '발명'했을 때 그는 14명으로 이루어진 팀의 일원이었기 때문이다. 보다 깊은 차원에서, 에디슨은 자신의 모든 혁신들을 가능케 했던 주위의 정치적·문화적 현실에 늘 의존하고 있었다고 할 수 있다.

　　어떤 사람들은, 새로운 물건들은 천재나 한 개인에 의해서가 아니라 대개 내부적인 논리에 의해 계속 발전하는 물건들의 위대한 진행을 통해 진화한 것으로 본다. 과학적 지식이 축적되어 가는 바로 그 방식으로 하나의 좋은 물건은 그다음 물건을 낳는다. '쓸모 있는 사물들의 진화'에 관한 전문가로 명성이 자자한 공학자 헨리 페트로스키^{Henry Petroski}는 이와 같은 이론에 동의한다.[6] 경제학자의 관점으로 세상을 볼 때에도 페트로스키의 논리는 설득력이 있다. 시장은 물건을 '요구하고', 기업은 바로 그 물건을 —사실대로 말하자면 그에 최대한 가까운 물건을— 생산한다. 정확히 말하자면, 새로운 제품은 수요자들의 취향을 만족시킬 수 있는 더 나은 방법이 계속해서 발견되기 때문에 탄생하는 것이다. 주도적인 권력을 가진 소비자들이 주문을 하면, 우리는 그 결과물을 바로 상점에서 보게 된다. 취향과 개선이라는 것은 사실은 그렇게 자명한 것이 아니며, 사물들의 근원 역시 마찬가지다. 무엇이 '유용하고' 또 무엇이 그렇지 않은지, 무엇이 '소비자의 취향을 만족시키는 것인지' 혹은 그렇

상품의 탄생, 그리고 디자인 이야기

지 않은지는 사물의 배후에 항상 존재하는 복잡한 관계의 혼합과 그 교차점에서 비롯한다.

상품^{goods}이란 단지 해악한 것^{bads}일 뿐이라고 투덜대는 비판적 성향의 학자들이 있다. 이 같은 불평에 공감하긴 하지만, 이런 식의 일방적인 비난 역시 제품 지지자들의 끊임없는 환호만큼이나 지나치게 단순화된 것임을 알아야 한다. 비판적인 학자들은 또한 실제적인 생산구조의 작용을 지나치게 과소평가한다. 밴스 패커드^{Vance Packard}의 베스트셀러 3부작의 제목들은 이와 같은 불평들을 매우 함축적으로 잘 설명해 내고 있다. 패커드는 〈숨은 설득자들^{The Hidden Persuaders}〉(1957)에서 소비자의 마음을 끄는 기업의 공략법에 중점을 두었다. 그리고 〈지위 추구자들^{The Status Seekers}〉(1959)에서는 어떻게 평범한 사람들이 의도적인 조작이나 유도에 약해지는지 설명하고 있으며, 〈낭비의 제조자들^{The Waste Makers}〉(1960)에서는 결과적으로 발생한 인위적인 폐기처분을 설명하기 위해서 자동차 산업의 예를 들었다. 이런 유명한 책들은 양차 세계대전 사이에 독일에서 만들어진 마르크스주의 비판 이론에 기초한 프랑크푸르트학파에 의한 더욱 정교한 분석들을 반영했다. 이 사상가들은, 노동자들이 반항하거나, 심지어는 일관성 있게 노동조합을 지원해 나가지도 않았다는 사실에 반응하고 있었다. 대신에, 노동자들은 세속적인 상품들을 소비하고 상업적인 즐거움을 경험하고 싶어했다. 대개는 쓸모 없고 싼 물건들로 사람들을 사로잡는 자본주의자들의 능력에 의해서 이론은 주도되었고, 사람들은 자신들이 갖고 있던 좀 더 이성적인 사회주의자로서의 열망을 소비와 상품의 꿈으로 대신 채워나가게 되었다. 사람들이 생명력 없는 물질들을 자신들의 노동조건이나 유의미한 사회활동의 목표들보다 우선시할 때, 소비는 소외를 불러온다.[7] 이 모든 과정이 발생하도록 하기 위해서 생산자들은 의도적 진부화, 영리한 광고, 그리고 계획적

으로 불만족을 일으키거나 더욱더 쓸데없는 생산물들을 위한 시장을 만들어내기 위한 다른 유혹들과 같은 속임수 장치를 사용해야만 한다. 이 음울하고 자기 모멸적인 추구 과정 속에서 소비자들은 스스로를 위해 소스타인 베블런Thorstein Veblen이 '과시적 소비conspicuous consumption'[8]라고 일컬었던 게임에서 서로 경쟁한다. 이 불행한 낭비의 끝없는 순환고리 속에서는, 다른 사람들이 당신이 가진 것을 가질 수 있게 되자마자 또 다른 새로운 물건이 소비되어야만 한다.[9]

좋지 않은 소식은 이뿐만이 아니다. 세계의 각 종교들은 교리나 종교의식, 혹은 성직자들의 생활에 베어 있는 자신들만의 고유한 금욕적 생활방식을 지켜가고자 한다. 그리고 이러한 것들은 도덕성과 이상주의적 책임감의 원칙 속에 내재되어 있는 자연보호 의식과 더불어, 때로는 노골적으로, 동시대 환경운동가들의 의식 속에 흡수되고는 한다. 물건들을 '인위적으로 폐기처분해 버리는 사회throwaway society'는 신의 계획과 자연 생태계를 위협한다. 기업은 특허를 얻기에 가장 좋은 방식이라는 이유로 비밀스러운 화학결합물들을 이용해 상품들을 만드는 경향이 있다. 그러나 이것들은 자연에서 잘 분해되지 않으며, 자연 시스템에 아직 알려지지 않은 영향을 끼치게 된다.[10] 상품 개발은 이렇게 정당하지도 건전하지도 않은 방식으로 자기 스스로를 '소화하는 논리구조a logic of digestion'[11]를 지니고 있다. 페미니스트들의 시각에서 보자면, '기계신부Mechanical Brides'라는 제목의 생활가전용품 순회 전람회에서 선보이는 상품의 '발전'은 파스텔풍의 식기세척기처럼 예술성을 강화한 의도적인 마케팅 전략들을 통해서 여성들을 집안일에 더 묶어두고 있다.[12]

어떤 식으로든지, 대부분의 사람들에 의해 생산되고 소비되는 물건들은 위험한 생산수단, 그리고 사람들을 잘못된 방향으로 인도하거나 속이는 시스템을 드러내기 때문에, 많은 사회사상가들에게 관심의 대상

상품의 탄생, 그리고 디자인 이야기

이 되어왔다. 비평가들의 비유에 따르자면, 독이 있는 포도나무는 독이 있는 포도만을 생산할 뿐이며, 거꾸로 생각해 보면, 그러한 해로운 물건들은 오직 해로운 시스템으로부터만 비롯될 수 있다.

이와 같은 비판의 많은 근거들이 생산자 자신들의 입에서 나왔다는 사실은 아이러니가 아닐 수 없다. '계획적 진부화planned obsolescence'●라는 말은 마르크스주의자들이 아니라, 계획적 진부화를 '필요에 의해서라기보다는 보다 새롭고, 보다 좋고, 보다 새로운 것을 소유하고 싶은 욕망'을 불러일으키는 미덕이라고 간주한 산업디자인의 선구자 브룩스 스티븐스Brooks Stevens가 만들었다.[13] 또 한 명의 유명한 제품 디자이너인 노먼 벨 게디스Norman Bel Geddes는 '제품을 소유하고 싶게끔 만드는 호기심과 욕구'[14]를 자극하고 싶다고 말했다. 1937년에 뉴욕 광고대행사의 한 간부는 자신의 동료에게 '너절한 차림으로 보이지는 않을까 하는 여성들의 두려움, 혹시 초라해 보이지 않을까 하는 남성들의 두려움을 광고에 약간'[15] 집어 넣을 것을 강력하게 요구했다. 또한 어떤 저명한 비즈니스 리더는 자신의 동료들에게 '창의적인 낭비creative waste'[16]를 위한 전략을 짜볼 것을 강요하기도 했다. 기업에 아첨하는 비즈니스 신문들은, 소비자들을 조정하고 수요를 창출하기 위한 강력한 설득술로 기업이 스스로를 지적이며 효율적이고 영향력 있는 회사라고 홍보하는 기업 비전을 반복해서 보도한다.

사람들의 요구와 욕망을 조종하는 기업이라는 요괴는 이처럼 절대로 미지의 세상에서 나온 판타지가 아니다. 그러나 사람들 집단 사이에는 여러 사물들에 대한 다양한 의견들이 있을 것이며, 그것이 반드시 서로 일치하지는 않을 것이다. 그리고 설혹 그들이 같은 이야기를 하고 있다고 해도 정작 그들은 자신이 무

●
계획적 진부화
시장에 출시된 제품이 수명이 다하기 전에 그 제품을 진부한 것으로 만들어 대체수요를 새로 창출해 내려는 기업의 마케팅 전략. 지나친 계획적 진부화는 소비자들에게는 신제품 구입의 부담을 지우고, 사회적으로는 자원을 낭비하게 만들 수 있다.

엇에 대해 이야기하고 있는지 모를 수도 있다. 최근에 있었던 인터넷 붐의 붕괴 직전뿐 아니라 그보다 훨씬 전에 있었던 대공황 직전에도, 자본가들은 여전히 낙관적으로 이야기를 했었다. 사업가들의 희망에 찬 사고방식이나 허세를 경험적 실제와 혼동해서는 안 된다. 기업조직이 모든 사람들을 항상 속이는 건 결코 쉬운 일이 아니다. 이제부터 얘기하겠지만, 기업들이 수많은 경쟁자들을 물리치고 비즈니스 역사의 쓰레기통 속으로 금방 사라지지 않을 상품을 개발하기 위해서는 진정한 노력이 필요하다.

평론가들은 기업의 얄팍한 속임수에 의해서 탄생한 것처럼 보이지 않는 특정 사물들을 인정하며, 심지어 찬사를 보내기도 한다. 특히 토착민들의 영혼이 담긴 생각에서 비롯했다고 여겨지는 수공품들은 엄청난 소비나 계획적 진부화, 지배의 기술 등과 같은 병폐들을 뛰어넘는다. 또한 영원한 기능적 아름다움을 추구하는 바우하우스의 제품들처럼, 예술사적이거나 지적인 전통의 영향을 받은 제품 또한 높이 평가된다. 보다 최근에는 자동차를 '저항의 상징'으로 재창조하는 치카노Chicano* 젊은이들 사이의 로라이더low-rider 자동차들**처럼 비주류 계층에 의해 변형된 상품이라든지, 10대들이 오버사이즈 바지나 낡은 미국 군복을 입는 것처럼 용도가 변형된 상품들이 주목을 받아왔다.[17]

내가 보기에, 수공예 생산이나 애프터마켓aftermarket***의 커스터마이징, 그리고 상품을 더 유용하게 만드는 행위들은 모두 기존의 상품 시스템의 예외라기보다는 그 일부다. 수공예품 역시 기계로 만든 제품들처럼 인기를 얻기도, 잃기도 한다. 다양한 형식의 '외부' 압력은, 비록 멀리 떨어진 장소에서 만들어지

*
치카노
멕시코계 미국인

**
로라이더 자동차
자체를 낮게 개조한 자동차

애프터마켓
제품이 판매된 후에 발생하는 정기 점검, 소모품 교환 등의 여러 수요를 충족시키기 위해 형성된 2차 시장.

는 토속 상품이라 할지라도 그 상품에 영향을 미친다. 내가 보기에는 바우하우스의 제품들 또한 단지 또 하나의 스타일을 의미할 뿐이다. 물론 그것을 창조해 낸 재능을 과소평가하려는 의도에서 내린 판단은 아니다. 마찬가지로, 하부계층 출신의 사람들도 물건을 구입한 후 상품을 변형시키고자 할 때에는 부유한 사람들과 꽤 유사한 방식으로 행동한다. 겉보기에는 전혀 다른 이야기 같지만, 속옷을 겉옷처럼 입는 패션은 리무진을 더욱 길게 늘이는 것과 유사한 일이라는 것이다. 구매 이후에 이루어지는 개조행위는 각각의 사용자들에게 차별성을 가져다줄 뿐 아니라 즉각적으로 새롭게 떠오르는 취향에 맞추어진 신제품의 개발을 자극한다. 혁신가들, 일탈자들, 최초 수용자들을 주의 깊게 관찰함으로써 기업들은 소비자의 행위에 반응하게 된다.

나는 어떤 게 좋은 제품이고 나쁜 제품인가에 대한 판단을 유보하려고 하며 무엇이 좋은 디자인이냐 하는 문제에 대해서도 전문가로서의 그 어떤 의견도 제시하지 않으려 한다. 다만 제품들을 서로 비교해 각각의 가능성이 어떻게 확립되어 가는지를 보여줌으로써, 어쩌면 그 제품들이 전혀 달라질 수도 있었겠다는 것을 깨닫게 해줄 기회를 열어주고자 하는 것뿐이다. 내가 전반적으로 피하고 싶은 것은, 사람들이 원하는 제품들을 품질과 개성이 부족하다고 비난하는 이들과 유사한 실수를 저지르는 일이다. 제품이 가지고 있는 위험한 요소들을 모르는 것은 아니나, 여기서 나는 현대 시장에서 보여지는 명백한 파괴적 경향에 대해서는 언급하지 않으려고 한다. 판단하기 위해 너무 많은 포를 쏘게 되면 그 연기 때문에 정작 사물을 정확히 보기 어렵게 되며, 그 결과 그것을 만져보고, 뒤집어보고, 내부를 들여다보거나, 어떻게 그것이 생겨났는지, 어떻게 그것이 사람들의 삶과 경제에 맞아들어 왔는지 질문하기 어렵게 된다. 문화인류학자인 프란체스카 브레이Francesca Bray는 기존에 이루어졌

던 제품에 대한 수많은 분석들을 '유물론자들은 물질에 관심이 없다'라는 말로 간결하게 정리한 바 있다.[18]

　　'물건stuff', '일용품commodities', '인공물artifacts', '사물things', '제품product', '물품merchandise' 그리고 '상품goods' 등과 같은 단어들은 각각 이데올로기적인 측면에서나 지적인 측면에서 제각각 뉘앙스가 다르지만, 나는 내 자신의 불가지론 원칙에 따라 이 단어들을 함께 사용했다. 한 사물이 결정되는 과정에 작용하는 다양한 힘 가운데 거의 모든 경제, 사회 시스템에서 발견되는 요소들이 있다. 스릴감, 차별성, 그리고 결속성의 추구 같은 것들 이외에 또 어떤 것들이 그러한 요소가 될 수 있는지 알아봄으로써 이 시대의 여러 문제를 해결하는 데 도움을 받을 수 있을 것이다.

상품의 탄생, 그리고 디자인 이야기

소비의 인류학: 상품을 통해 인류를 이해하기

비록 고루한 여러 결함이 있다고는 해도, 정통 인류학anthropology은 여전히 우리에게 많은 것을 가르쳐준다. 이제서야 이렇게 말할 수 있게 되었지만, 아마도 그 결함이란, 이전 세대의 민속지학ethnography 연구자들은 낯선 사람들을 이해하고 판단할 때 자기 자신들의 문화에 기초한 가설을 그대로 적용해 그 낯선 사람들을 '타자화' 시킨 책임이 있다는 것이다. 그러나 이국적인 장소를 직접 방문한 사람들은 그 대상을 구성하는 요소들로서 그 삶의 여러 가지 물질적 · 비물질적 측면들을 복합적으로 고려했다. 문화인류학자인 로버트 레드필드Robert Redfield는, 문화는 '행동과 인공물에 뚜렷하게 나타나는 공유된 이해방식' [19]으로 이루어진다고 말한 바 있다. 결과적으로 이러한 개념들은 민속지학자들로 하여금 사회 전체를 이해하는 통로로서 물건을 연구하도록 자극했다. 이러한 사상은 적어도 현대인들 사이의 제품 분석 행태와 비교해 볼 때 보다 경험지향적인 특성이 있었고, 이론의 제한을 더 적게 받으며 진행되었다. 최적의 환경 속에서 학자들은 한 사람의 인생 각 단계나 한 사물이 만들어지는 과정 속에 스며들어 있는 기술적 · 기능적 · 정신적 · 예술적 요소들을 포함한 실제적인 절차들, 즉 '깊숙이 뿌리박힌 연속적 작동원리' [20]를 연구했다.

제품들이 오늘날에도 자본주의 이전과 다소 유사한 역할을 하고 있다고 가정하고 그 세부사항을 연구함으로써, 우리는 이 시대의 유사한

과정들을 더 잘 이해할 수 있다. 독창적이지만 그에 상응하는 주목을 받지는 못했던 '소비의 인류학'의 필요성에 대한 메리 더글라스[Mary Douglas]와 배런 이셔우드[Baron Isherwood]의 주장은, 현대는 전근대 환경의 연속이라는 가정에 기반을 둔 것이었다. 그때나 지금이나 그들이 설득력 있게 주장하는 바는 '소비행위야말로 문화를 둘러싼 논쟁이 일어나고 그 결과에 따라 문화가 형성되는 장'이라는 것이다.[21] 그들은 또한 '소비되는 제품을 면밀히 관찰하면 사람이나 사건을 분류하고 이해하는 데 가시적이며 명확한 판단을 할 수 있다'고 했다. 여기서 상품은 그 사용자의 현재 사회적 위치를 이해할 수 있게 하며, 과거에는 어떠했고 또 미래는 어떠할 것인지를 총체적으로 이해할 수 있는 '이정표' 구실을 한다.[22] 정확히 무엇을 만들고 획득해야 하는지 그리고 언제, 어디서, 어떻게 해야 하는지에 대한 결정은, "남성은 무엇이고, 여성은 무엇인지, 사람은 나이든 부모님을 어떻게 모셔야 하는지…… 자신은 어떻게 늙어가야 하는지, 즉 우아하게 혹은 불명예스럽게 늙어간다는 것은 어떤 것인지 등에 대한 윤리상의 판단"과 연관되어 있기 때문이다.[23]

17~19세기 중국 청대의 가정용품에 대한 분석에서 브레이는, 부부용 침대, 의자(외국인들에 의해서 도입된 개념), 직물, 그리고 무엇보다도 화덕과 같은 물건들은 각각 성, 국가, 친족 관계를 함축하고 있다고 지적했다. '조왕신[Stove God]•'은 단순히 조상 대대로 물려받은 신주神主일 뿐 아니라 가족 화합의 상징물이었다('화덕 경전[Stove scriptures]'이라는 것이 존재할 정도다).[24] 경제적으로 가난한 경우나 확대 가족이 거주공간의 다른 부분들을 공유하는 환경에서조차도 화덕만큼은 각각의 가족들이(형제관계라 해도) 자신의 것을 소유했고, 전체 관계에서 개인들의 위치를 결정하는

•
조왕신
중국 민간신앙 및 신화에 나오는 아궁이신, 부뚜막신, 부엌신. 중국에서는 음력 12월 23일인 샤오녠(小年)에 조왕신에게 제사를 지내는 풍습이 있다. 영어로는 Kitchen God 라고도 한다.

과정에서 그러한 가정용품이 수행하는 더 큰 역할은 필수적이었다.[25] 가정용 가구나 가정의 가구배치의 의미를 더 큰 차원 속에서 파악하는 태도는 건축적 형태, 규모, 배치와 같은 주택 자체의 중요한 요소들을 대하는 태도와 유사하다. 브레이의 말을 빌리자면, 중국의 주택은 '보이지 않는 건축'을 포함하고 있는데, 이는 제국주의 시대에는 겉으로 드러나 있었지만 현재는 디자인과 소비생활에 좀 더 일반적으로 내재된 특징으로 남아 존재한다. 여기서 나는 현대적으로 적용해 보려고 한다. 동시대의 삶에는 사물의 획득과 사용을 둘러싼 사회적 의미, 예를 들면 누가 어디에 어떠한 이유로, 어떤 제품 위에 어떠한 포즈로 앉을 권리가 있는지와 같은 문제를 결정하는 암묵적인 '규칙'이나 적어도 감성과 같은 것이 존재한다. 사람들은 자신이 속한 시대와 환경에서 문화적 조화를 위해 자신의 신체와 '물건'을 이용한다. 극단적인 경우, 사람들은 물건과의 조화를 위해서 자신의 신체를 스스로 변형시키기도 한다. 브라질의 카야포 Kayapo 인디언들은 장식적인 나무판을 입 속에 넣어 입술을 크게 늘인다. 또한 남아프리카 공화국의 은데벨레족Ndebele 여성들은 어깨뼈를 점차적으로 몇 인치나 아래로 누르게 하는 목걸이를 착용해 목을 길게 늘인다. 도판 1 귀 뚫기, 전족, 횡경막 축소, 가슴 동여매기 등 대부분 여성의 신체와 관계된 이러한 행위들 또한 사물과의 조화를 증진시키기 위해 화장, 보석, 도구, 의상을 사용해 자신의 신체를 변형시키는 또 다른 예다.

어떤 해프닝이나 소유와 관련된 이벤트들이 특별한 의미를 지니고 있기는 하지만 상품에 의한 '정체성 확립identity work'은 한 차례의 소비 행위나 특별히 중요한 의식에서 일어나는 것이 아니다. 대신 정체성과 소비행위는 매일 일어나는 획득과 지속적인 사용과 같은 일상적 행위를 통해 서로를 구성한다. 대니얼 밀러Daniel Miller는 쇼핑센터에서 물건을 구입하는 행위에 대해 쓴 글에서, "대부분의 일상적 공급 행위는 계속 진행

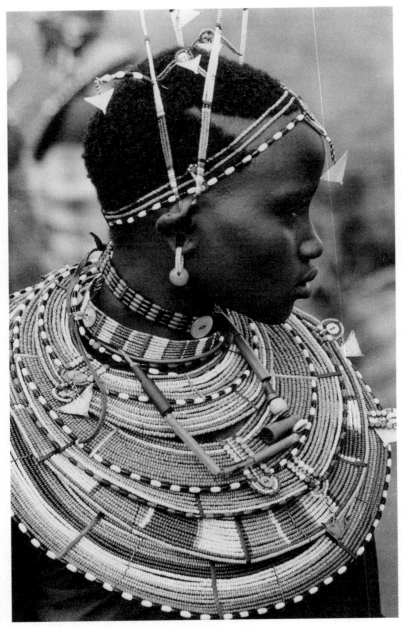

도판 1 의례용 의상을 차려입은 젊은 마사이족 은디토(N'dito), 1979.
ⒸEstate of George Rodger.

상품의 탄생, 그리고 디자인 이야기

되는 관계, 혹은 한순간의 분위기, 한 번의 협상, 한 번의 미소, 처벌행위, 편안함, 그 외에 한 사회적 관계의 끊임없이 변화하는 뉘앙스를 구성하는 모든 사소한 일들로 구성되는 내재된 일관성과 연관된다"[26]고 언급했다. 간단히 말하자면 "물건이란 영속화된 사회적 관계"인 것이다.[27]

자신들이 소비하기를 원하는, 혹은 소비한 물건들을 드러내는 행위를 통해 개인들은 자신이 특정 그룹에 속한다는 것을 서로에게 보여줄 뿐 아니라 스스로도 확인한다. 민족지학 연구가인 프랭크 모트Frank Mort에 따르면, 게이 남성에게 '똑같은' 의상 및 가정 장식재와 같은 특정 소비 습관은 자신들만의 특정 공동체를 구성하는 데 필수적이다. "게이 남성에게 소비상품은 새로운 사회로의 효과적인 참여를 보장할 뿐 아니라 자신의 본 모습을 드러낼 수 있는 자유로운 환경을 제공했다……. 소비행위와 당대의 성적 라이프스타일은 떼려야 뗄 수 없는 관계가 있다고 여겨졌다."[28] 이성애자들의 토스터 선택 또한 특정 소비 부류로 하여금 스스로 정체성을 깨닫게 할 수 있는데, 예를 들어 베이글* 넓이의 입구를 가진 토스터는 인종에, 200달러 이상에 판매되는 Dual-it CPB-2는 경제계층에, 요즘 '패션지향적'인 사람들에 의해 선호되는 복고풍 토스터의 경우 좀 더 하위 공동체의 미묘한 특징들에 기반을 둔 것이다.

물건이 발산하는 특정한 '느낌'은 그 사물이 실제로 사회적으로 가지는 의미를 구성하는 데 도움을 준다. 물건들은 사회적·물리적 사용의 축적, 어떤 장소들에서 찾아볼 수 있는 닳은 표면들, 어떤 사람들과 그들의 일상에 깊숙이 배어 있는 체취로부터 감성을 얻게 된다. 트로브리앤드Trobriand 섬 사람들 사이에서 일어나는 목걸이나 장신구의 반복적인 교환은 그것들이 얼마나 많은 손을 거쳐왔는지를 직접적으로 드러내는 의상을 만들어내고, 그것은 먼 거

•
베이글 bagel
도넛 형태의 딱딱한 빵.
약 2,000년 전부터 유대
인이 만들었던 빵으로,
주로 아침식사로 먹는다.

리나 시간의 차이를 뛰어넘어 사람들을 결속시키는 역할을 한다.[29] 현대의 제품도 마찬가지다. 사람들은 청바지를 빨고 자동차 표면에 광을 낸다. 정신적인 조작뿐만이 아니라 물리적인 조작을 통해서 '사용하는 행위는 사물의 인상을 발전시킨다. 즉, 소유한 사람과의 접촉은 풍부한 표현의 자원들을 사물 내부로 스며들게 하는 것이다.'

마르셀 프루스트Marcel Proust만이 자신의 어머니가 사용하던 향수, 자신에게 서빙되었던 케이크, 자기 방의 벽지에서 무언가 회상적인 '정보'를 찾아냈던 유일한 현대의 관찰자는 아니었다. 그의 삶 속의 사물들을 어떤 브랜드나 상업적인 디자인 패턴으로 적절히 설명하는 것은 불가능했다. 대신 그것들은 그가 —어느 정도는 그 자신만이— 느낄 수 있는 상호 작용하는 세세한 점들을 통해서 의미를 가지고 있었다. 마찬가지로 모든 사물과 그 사물들의 각 측면에는, 아무리 원주민들과 현대인들을 위한 '물신fetish'이라고 비하될지라도, 의미와 감정이 풍부하게 배어 있는 것이다.[30] 때때로, 그리고 그것을 경험한 사람들에게조차도 설명하기 힘든 방식으로, 그 안에 '충전된 것'은 특히 강해 관찰자의 감정을 움직이는 사회심리학적 연상작용을 일으킬 수 있다. 그렇게 충전된 힘의 정도는 물론 인생 단계 및 여타 상황에 따라 각기 다르다. 청소년이 자신의 생애에서 처음 갖게 되는 자동차는 교수들이 마지막으로 소유하는 볼보보다 더욱 마력적인 힘을 지닌다. 무도회에 입고 갈 드레스는 작업할 때 입는 바지와는 의미가 다르다. 그러나 일반적인 물건들조차도 사회적 상황 및 그 안에서 자신의 위치를 정하는 능력에서는 '세속적 숭고함secular sublime'[31]의 요소를 취할 수 있다. 바로 이러한 의미를 끌어냄으로써 예술가들은 정물화나 콜라주, 또는 연극 소품에 일상적인 사물을 사용해서 열정을 일으킬 수 있다. 마르셀 뒤샹Marcel Duchamp이 전시장 안에 작품으로 설치했던 변기는, 그것이 일반적으로 대량 생산되는 흔한 공산

상품의 탄생, 그리고 디자인 이야기

도판 2 샘(The Foundation). 마르셀 뒤샹. 1917.
Marcel Duchamp, Fountain(Second Version), 1950. ©
Philadelphia Museum of Art: Gift(by exchange) of Mrs. Herbert
Cameron Morris; ©Artists Rights Society(ARS), New
York/ADAGP, Paris/Estate of Marcel Duchamp.

품이었다는 사실 때문만이 아니라 그가 이러한 사물을 통해서 전시장이
라고 하는 고급문화와 지저분한 사물이라는 의미를 함축한 변기라는 사
물을 병치시켰다는 점에서 충격적일 수 있었다. 도판 2

　　가장 궁극적인 단계에서, 물건들은 단순히 사회적 의미를 발산하
는 것뿐만 아니라 그 어떤 의미도 가능하게 한다. '변기는 소변을 보기
위한 것으로 여겨진다'라는 사실은, 뒤샹이 그의 장난스러운 행위를 위
해 교묘하게 이용한 기초적인 사회적 합의다. 모든 현실에 내재된 모호
함과 우리는 항상 존재론적 혼돈의 끝에 존재하는 게 아닐까 하는 성가
신 의구심을 고려해 볼 때, 물건들은 어느 정도 고정적이고 구체적이며

자신에게뿐 아니라 남들에게도 접근 가능한 의미들을 유지하도록 작용한다. 사물은 사람들로 하여금 세상을 공통적으로 인식하게 하는 유형적인 기반, 즉 합의 과정에서 '실제적인' 것으로 느껴지는 것들을 형성한다. 사물의 존재는 불규칙적이고 너무나 불안정한 의미들로 가득 찬 세상을 살아가며 가지게 되는 사회적 혼란에 대항해 세상에 대한 의식을 뿌리내릴 수 있게 해준다.[32] 베개도 예술작품도, 혹은 단순히 의미 없는 감각적 입력의 조합도 아닌 바로 토스터를 소유하는 것이 아침식사를 준비하는 적당한 방법이라는 사실에 우리 모두는 암묵적으로 동의한다. 토스터를 아침식사용 도구로 다루고 실제로 그렇게 사용하는 것은 혼돈스러운 의심의 가능성을 없애는 데 도움을 준다. 토스터의 물리적인 존재와 작동을 둘러싼 기술은 세상을 가능케 하는 데 일조한다. 우리는 토스터기가 다양한 형태와 모양, 작동방식으로 제조될 수 있고, 또한 너무나 많은 상이한 사회적 · 기술적 요소에 의존하기 때문에 어쩌면 하나의 분명하고 독립적인 것으로 존재하는 것이 불가능할지 모른다는 사실을 무시할 수 있다. 또한 우리는 토스터가 피자나 와플을 만드는 데도 사용될 수 있다거나, 이탈리아와 같은 다른 세계에서는 부적절함에도 그것이 세상에 둘 만한 가치가 있는 물건이라는 자의적 판단에 기반해 존재하고 있다는 사실 또한 잠시 보류해 둘 수 있다. 토스터를 '단순히 그렇게' 대함으로써 우리는 우리 모두가 유사한 시각으로 세상을 바라보고, 우리는 정상이며, '거기 어딘가에는' 변하지 않는 현실이 있다는 것을 서로 확인할 수 있게 된다.

이제 우리는 사물들이 과연 어디에서 비롯하는 것인지에 대한 첫 번째 기초적인 대답을 얻었다. 물건들은 그 사용을 포함한 수많은 다양한 방법으로 사회적 현실감이 존재할 수 있는 기반을 제공한다. 즉, 그것들은 우리로 하여금 정상이게끔 해준다.

고전인류학은, 그것이 사회와 물건 사이에 만들어내는 내재적 연관성 이외에도 현대적 관점에서 논의해 볼 가치가 있는 또 다른 개념을 갖고 있다. 예술과 정신성은 여분의 불필요한 것이거나 경제활동에 반하는 게 아니라 경제적인 활동 특유의 성격이라는 것이다. 인류학적 관점에서 다루자면, 다양한 미적 모티프를 포함한 모든 종류의 예술적 표현은 문화의 성격을 반영함과 동시에 구성하는데, 여기에는 생산성이 높아지게 되는 과정 또한 포함된다. 이렇듯 학자들은 '장식적인 삶decorative life'을 매우 진지하게 받아들인다. 앨프리드 겔Alfred Gell은 뉴기니의 이아트물족Iatmul과 그들의 생활용품 간의 관계를 살펴보면서, "석회통lime-container●의 차별화된 장식은 가장 근본적인 방법으로 이것을 소유주에게 결속시킨다. 이것은 소유물이라기보다는 신체의 보철물, 즉 생물학적인 성장에 의한 것이 아닌 생산과 교환활동을 통해 획득한 신체기관이라고 할 수 있다"고 했다. 사람은 장식하기 위해서 일을 하기도 하지만 일을 하기 위해서 장식을 하기도 한다.[33] 다시 말하자면, 자신을 예술적으로 표현하는 과정에서 인간은 어떤 일을 가능하게 만들 동기를 발견하기도 하고, 도구들 역시 더 유용해지게 된다. 이렇게 해서 음식과 다른 삶의 수단들이 비롯되는 것이다.

물론 예술을 문화를 이해하는 데 필요한 유일한 것으로 다룸으로써 예술의 기능을 지나치게 확대 해석하게 될 수도 있다. 몇몇 사람들은 항아리나 바구니의 문양, 색상, 형태를 통해 문화 속에 내재된 의미, 구조, 과정들을 너무 쉽게 추론해 내는 고고학자들을 비판해 왔다. '도예의 사회학ceramic sociology' 이라고 불리는 이 부적절한 방식은 민속지학의 실증적 증거자료로서 장식에 접근하는 것을 어렵게 한다.[34] 다른 종류

●
석회통
빈랑나무의 열매(betel nut)를 씹는 데 쓰이는 라임 가루를 담아두는 대나무 통. 베틀후추잎(betel pepper)에 석회를 발라 빈랑나무의 열매를 싸서 껌처럼 씹는데, 석회통에는 검정색 안료 등으로 장식이 되어 있다.

의 증거들이 더 이상 역사 속에 존재하지 않는다면 이러한 방식의 사용이 어느 정도 설득력 있을지 몰라도,[35] 오늘날의 소비인류학에서는 이런 식의 접근은 분명 적합하지 않다. 상황이 어떠하든지 간에, 한 인공물의 어떤 측면과 그 외부의 문화 사이에는 단지 느슨한 결합이 있을 뿐이다. 우리는 하나의 주어진 물건이 그것을 만든 공예가의 삶과 그와 함께 동시대를 살았던 사람들의 삶을 넘어서, 더 큰 물질적 · 사회적 차원에서 어떻게 존재하게 되었는지를 파악해야 한다. 다시 말해, 우리는 사회적이고 물질적인 결합들이나 프랑스 고고학자들이 작동고리chaînes opératoires라고 불렀던 것들에 대해 알 필요가 있다는 것이다.[36] 물건이 만들어지는 과정에 개입된 여러 가지 결정들을 조사하기 위해서는 기술적 제약, 성차별 문제, 그리고 사회적 기관들의 다른 측면들에 의한 여러 제한적 요소들처럼 물건의 표면 이상의 것을 살펴보아야 한다. 오늘날 이루어지는 생산과 소비에 대한 지나친 분석은 도예의 사회학과 비슷한 점이 있다.[37] 초창기 프랑크푸르트학파로부터 물려받았으나 이후에 포스트모던 이론에 의해 너무 겉만 번지르르하게 다듬어진 경향을 반영해, 분석가들은 디즈니의 구경거리, 비디오게임, 또는 호텔 로비 같은 것들의 표면적 특징들을 재빨리 포착해 그것을 '텍스트text'라고 명명했다. 그런 후에 그 텍스트 밑에 깔린 더 큰 패턴들을 '읽어나갔다.' 그들은 타임스스퀘어 광장의 미키마우스 모티프로부터 도시 생활의 경박함을 추론하고, 환상적인 포스트모던 호텔 건축물을 보면서 사회가 얼마나 환영에 빠지게 되었는지를 이해한다. 또한 디자이너 라벨이 붙어 있는 상품들에 대한 사람들의 욕망을 관찰하면서 사람들의 자기 정체성에 대한 불안을 읽어낼 수 있다. 하지만 이처럼 분석을 가장한 잡담만으로는 눈에 보이는 결과물들 뒤에 존재하는 사회적 진화와 상세한 현실들에 대한 조사를 대신할 수 없다.

상품의 탄생, 그리고 디자인 이야기

방법론적 문제와는 별개로, 그와 같은 읽기 방식의 오류는 생활의 지나친 윤택함에 대한 편견과 좁은 의미에서는 실용적이지 않은 다른 인간 활동들에 대한 편견에서 비롯한다고 생각한다. 평론가들은 항상 자본주의 시스템하에서 사람들이 무언가 즐기거나 혹은 '비이성적' 방법으로 행동하는 것에 대해 매우 언짢아 하고 당혹해 하는 것 같다. 고전 사회학 이론의 중심에 놓여 있는 과도한 학문중심 경향은 탈부족post-tribal, 탈중세post-medieval 사회를 사실상 정신적 동기나 공동체적 감성, 그리고 관능성과의 단절로 정의한다. 실제로, 낭만적이고 불규칙적이며 신비주의적인 성향을 지닌 과거의 단절이, 그래서 큰 이야기가 사라져버린 것이, 바로 근대화가 이루어질 수 있게 된 이유다. 막스 베버Max Weber는 개신교 신앙을 통해 자본주의의 발흥을 설명하면서 이성적이고 개인주의적인 분투를 하는 칼뱅주의자들Calvinists의 입장을 다시금 환기시켰다. 사람들이 이성적인 전심single-mindness으로 물질적 성취에 집중할 수 있도록 그들의 신을 무대에서 퇴장시킨 종교가 마침내 등장했기 때문에, 자본주의는 가능할 수 있었다. 그 종교는 초월적인 영광을 자본주의의 변질된 정신으로 대신하며 정신성(그리고 관능성)을 없앴기 때문에 작동하는 것이다. 마르크스로 대표되는, 자본주의를 비판적인 학자들조차도, 스스로 자신의 정당성을 주장하는 이성의 장점에 대해서는 인정하는 듯하다.

어찌 되었든, 모더니즘은 그 이전에 이루어졌던 모든 것들에 대한 반대급부로서 세워졌다고 할 수 있다. 가난한 나라의 개발 역동성에 대한 연구에서건, 학교에서의 학습태도나 공장 작업장에서의 문제들에 대한 연구에서건, 미적이거나 정신적인 (혹은 사소하거나 들뜨게 하는) 흔적은 생산성을 방해하고 삶의 심각한 문제들에 비하면 매우 일시적인 것으로 여겨진다. 이렇듯 근무환경에서의 감성이나 재미의 가치, 그리고 진정한 상품은 바로 그런 것에서 비롯될 수 있다는 생각은 좌파에서나

우파에서나 설득시키기 어려운 것이었다. 사회이론가 대니얼 벨Daniel Bell 은 일반적인 관점에 따라 '놀이play, 재미fun, 보여주기display, 기쁨pleasure' 을 '하기doing와 만들기making로 정의되는 성취의 미덕'과 대조되는 것으로 제 시했다.[38] 좌파 이론가들은 편재하는 소외현상이 반란의 원동력을 부추 기는 재앙의 원인이라고 여긴다. 노동이 감각적인 즐거움을 포함한다는 생각은 반직관적counter-intuitive이며 따라서 인정받지 못한다. 우파 진영에 서도, 노동은 역시 고된 것이며, 그렇기 때문에 돈이나 여가를 ―현실에 서 불가능하다면 적어도 천국에서는 누릴 수 있게― 보장함으로써 책임 감 있게 일을 계속해 나가도록 노동자들에게 동기를 부여해 줄 필요가 있다고 여긴다. 작업현장에서 시도되는 창의적인 노력들과 작은 재미에 대한 허용이 경영 전략상 논의가 되기 시작했음에도,[39] 최종적인 성과와 의 명확한 관계를 드러내지 못하는 활동에 대해서는 대부분 여전히 회 의적이다.

이 많은 저항에도 불구하고 오늘날 우리는 미학, 재미, 정신성이 제품에 스며든다는 것을 어떻게 상상할 수 있을까? 다시금, 우리는 많은 사람들이 실제로 경험하는 아픔과 고난을 포함한 생산과정에 스며드는 여러 요소들과 함께, 즐거움이라는 요소까지 고려할 수 있을 정도로 폭 넓은 시각을 가지고 주의 깊게 살펴볼 필요가 있다.

변화와 안정의 역학관계: '메릴린' 이름과 스카치 테이프

재미와 표현을 생산이라는 그림 속에 놓아볼 때 제일 먼저 얻게 되는 효과 중 하나는, 제품이 어떻게 그리고 왜 변하는가 하는 점을 어떻게 그리고 왜 변하지 않는지와 비교해 볼 수 있는 통찰력을 얻을 수 있다

는 것이다. 다음 장에서 다룰 주제인, 언제나 지금 우리 눈에 보이는 것보다 더 많은 변화가 있어왔다는 인류학적 증거가 나날이 늘어간다는 사실 이외에도, 인간에게는 물질세계 속에서 변화를 제한하기도, 동시에 촉진하기도 하는 인식과 정신의 기본적인 능력이 있다. 안정과 변화를 향한 경향은 두 가지 모두 심오한 근간을 갖는다. 바로 특정한 시간과 장소에서 이러한 경향을 어떻게 다루는가에 따라서 특정 종류의 물건들이 존재하게 되는 것이다.

먼저 사물이 계속 변화하고 있다는 사실부터 살펴보도록 하자. 쓸모 없는 '유행'으로 치부되어 너무 쉽게 사라져버리는 변화라는 것은 내재하는 사회적 동인에 의해 일어나며, 반드시 외부 시장상인들에 의한 자극으로 인한 것은 아니다. 변화하는 사물의 어떤 영역에서는 마케팅 메커니즘이 전혀 존재하지 않기도 한다. 안정된 사회체제를 위협하는 주요 원인이지만 동시에 세계경제의 중요한 부분이기도 한 불법마약 산업이 한 예다. 마약은 다양한 재료가 인기를 얻었다가 잃었다가 하는 식으로 그 자체의 유행을 가지는 듯하다. 정부 차원에서의 억제 노력이 가격과 유통에 영향을 미치기는 하지만, 예를 들어 LSD 같은 환각제는 다음 세대의 비슷한 인구집단 사이에서는 엑스터시Ecstasy에 그 인기를 물려줘야 한다는 것과 같은 사항을 결정하는 내부적인 자율성이 있는 것처럼 보인다. 비슷한 예로서, 다른 집단 내에서 1950, 60년대에 한창이었던 헤로인의 인기도 80년대 후반과 90년대에는 크랙crack*에 그 자리를 내주었다. '저스트 세이 노Just Say No' 캠페인**과 같은 모든 불법마약 퇴치 광고들이 이 약물들의 판매에 대항해 진행되었으나, 그것들의 인기 상승과 하락은 이러한 불매운동이나 심지어 불법마약에

•
크랙
정제 코카인

••
저스트 세이 노 캠페인
1980년대와 1990년대 초반 로널드 레이건 전 미국 대통령의 영부인인 낸시 레이건의 주창으로 시작된 불법마약 반대 텔레비전 캠페인.

선포된 '전쟁'과도 아무런 상관없이 진행되었다.[40] 유사한 유행은 언어의 패턴에서도, 특히 상업적인 선전이나 정부 활동으로는 설명할 수 없는 방식으로 특정 어구, 억양, 문장구조를 선택하고, 퍼뜨리고, 다시 버리는 젊은이들 사이에서 주로 나타난다. 유행은 깊은 그 어딘가에서 비롯하는 것이다.

사회학자인 스탠리 리버슨Stanley Lieberson은 아기 이름을 결정할 때 나타나는 유행의 자율적 변화에 대해 언급한 바 있다. 적어도 미국의 경우에는 특정 종류의 아이들 이름이 파도처럼 유행을 타다가, 몇몇 예외를 제외하고는 점차 인기가 하락하거나 경우에 따라서는 완전히 사라져버리기도 한다. 19세기 후반에는 거의 사용되지 않았던 '제니퍼Jennifer'라는 이름은 1970년부터 1985년 사이에 미국 전역에서 가장 인기 높은 여자아이의 이름이 되었고, 그리고는 다시 인기가 줄어들었다. 그렇다고 해서 '제니퍼'라는 이름을 위한 마케팅 기구나 '제니퍼' 로비 활동, '제니퍼' 비정부기구가 있었던 것은 아니다. 이러한 변화에 대한 설명을 시작하기 위해 우리는 조금 더 다르고, 새롭고, 독창적인 것을 추구하는 인간의 성향에 대해 생각해 볼 필요가 있다. 제니퍼라는 이름의 사용은 갑자기 시작된 것이 아니라, 머천다이징merchandising*이나 인류학에서 이야기하는 '최초 수용자first-adopters'와 같은 리더들에 의해 이루어졌다. 어떤 그룹이건 이와 같은 경향을 강하게 가진 개인들이 꼭 있게 마련이다. 어떤 이들은 자신의 아이에게 특별한 이름을 붙이고 싶어하며, 이와 같은 그들의 바람이 실행되면서 새로운 것이 시작된다. 그러나 이런 모험가들은 그들과 동시에 다른 이들이 어떤 일을 할지에 대해서는 알지 못한 채 선택을 하기 때문에, 특별해지기

•
머천다이징
기업의 마케팅 목표를 실현시키기 위해 시장조사 같은 과학적 방법에 따라 적절한 장소, 시기, 기능, 형태, 가격 및 수량 등으로 특정 상품이나 서비스를 개발해 유통시키는 정책. 소비자들의 필요와 욕구 등 수요 내용에 들어맞는 상품 또는 서비스를 개발해 시장에 내놓는 활동을 말한다. 상품화계획이라고도 한다.

위해 선택한 이름이 결국에는 그다지 특별하지 않은 것으로 드러날 가능성도 있다. 만약 혁신가들이 사회환경으로부터의 흔한 단서에 반응한다면, 한때 '제니퍼'가 거의 없던 장소에 엄청난 수의 '제니퍼들'이 북적거리게 될 수 있다. 그 후 혁신적인 성향을 가진 부모들이 '제니퍼'가 얼마나 평범한 이름이 되었는지 발견하기 시작하면 새로운 이름을 찾으려는 부모들 사이에서 제니퍼라는 이름에 대한 인기는 다시 떨어지게 된다. 이제 그들은 더 새로운 모델—아마도 '조슬린Jocelyn' 같은—로 옮겨가게 되는 것이다. 그사이에 제니퍼라는 이름은 순응적인 성향의 부모들에게 적절한 이름이 된다. 그리고 결국에 가서는 순응적인 성향의 사람들조차도 피할 정도로 너무 평범해질 수도 있다. 미국 출생기록부에는 '에델Ethel'과 같이 오늘날에는 거의 폐기되었지만 한때 매우 인기가 높았던 이름들이 널려 있다. 이처럼 유행에는 내부적인 변화의 원동력이 있다. 사람들은 정확히 다른 이들이 하는 일이 아닌, 다른 이들이 하는 일이라고 스스로 생각하는 것에 반응하기 때문에, 어떤 이름이 함께 인기를 얻었다가 잃게 되는 식으로 말이다.

상품을 선택하는 것 역시 이름을 선택하는 경우와 유사한 몇 가지 특성을 갖고 있다. 오늘날 경제학자들은 어떤 종류의 제품들을 '지위재positional goods'라고 분류하는데, 그것은 다른 이들이 갖고 있다는 이유로 사람들이 그 사물을 원하거나, 혹은 원하지 않는다는 뜻이다. 이 경우 사람들은 제품의 본질적인 장점 때문이 아니라 그것을 소유한다는 사실이 다른 이들보다 상대적으로 더 나은 곳에 자신을 위치시켜 주기 때문에 그 제품을 원한다. 나의 관점으로는 모든 상품에는 이와 같이 지위재적인 측면들이 있으며, 바로 이것이 리버슨이 이름에서 발견한 것과 같은 변화의 내부적

●
지위재 地位財
자기가 다른 사람들보다 상대적으로 높은 지위에 있음을 과시하기 위해 소비하는 재화. 다른 사람이 소비하는 재화와의 상대적 차이로 가치가 결정된다. 위치재라고도 한다.

역학을 상품에도 생겨나게 한다. 혁신적인 제품에 반응하는 경향이 큰 사람들은 다른 사람들에게도 접근 가능한 신호에도 곧잘 반응을 한다. 따라서 독특한 선택이라고 보이는 것도 결과적으로는 대중적인 결과를 가져오는 종합적인 선택인 것이다. 말하자면, 1980년대에 독보적 인기를 누린 바우하우스 스타일의 직선적 토스터를 선택한 상당수의 모험가들이 그 스타일의 토스터를 더 큰 지지로, 그다음에 인기하락으로 이끄는 과정을 시작한다. 이러한 과정을 거쳐 그 토스터는 너무 평범해져 버린다.

　　영국의 치펜데일양식Chippendale* 가구가 더 인기를 끌던 1940년대에도, 남들과 차별화되기를 원하는 일부 사람들은 초기 미국(영국 식민지 시대)풍의 가구Early American colonial furniture를 선택했을지 모른다. 결국 한참 후에야 너무 많은 사람들이 같은 방향을 향해 가고 있었다는 사실을 알게 되었지만 말이다. 초기 미국 양식은 대중적인 유행이 되었고 미국에서 가장 큰 가구 제조사이자 소매 체인의 하나인, 버몬트 주 출신의 미국 독립전쟁 영웅의 이름을 딴 '이선앨런사Ethan Allen'를 낳았다. 그러나 너무 많은 사람들이 그 스타일을 차용하게 되어 순응적인 사람들조차도 그것을 더 이상 원하지 않게 되면서 이선앨런사는 난관에 봉착했다. 그러자 이 회사는 1980년대에 유행한 아메리칸 크래프츠맨 스타일American craftsman style**을 채택했고, 회사 이름과 전혀 매치되지 않음에도 프랑스 전원풍으로 시장을 공략하려 했다. 초기 미국 양식은, 다른 모든 스타일이 그러하듯이 '그 지나친 인기가 유행 몰락의 씨앗이 되었다.'[41] 에델이라는 이름을 선택했던 마지막 사람들과 같이 유행의 마지막 순간에

*

치펜데일 양식

영국의 가구제작자인 토머스 치펜데일(Thomas Chippendale)의 이름을 따서 붙인 여러 가구양식. 영국에서 왕의 이름이 아니라 가구제작자의 이름을 따서 붙인 최초의 양식이며, 영국 가구 역사상 가장 유명한 양식이기도 하다. 본질적으로 다른 양식인 고딕 양식, 로코코 양식, 중국 양식들이 조화를 이룬 디자인이 그 특징이다. '치펜데일'이라는 용어는 특히 구체적으로 1750, 1760년대에 변형된 로코코 양식의 영국가구를 가리키기도 한다.

초기 미국 양식의 식사용 테이블 세트를 고르는 소비자들은 일탈에서 오는 불명예의 위험을 감수하면서 홀로 테이블에 앉는다. 리버슨이 변화의 전체적인 역학에 대해 언급한 것처럼, "이 종합적인 과정 속에서 생성되는 '오류들' 때문에 유행에는 어떤 불안정성이 내재하게 된다." 이러한 종류의 내적 메커니즘은 "취향의 모든 변화 속에 실질적으로 깔려 있는 기본원칙"이라고 그는 말한다.[42]

상품에서처럼 이름의 경우에도 외부적인 이벤트가 영향을 끼친다. 큰 화제가 된 할리우드영화가 종종, 항상은 아니지만, 의상이나 제품의 유행에 영향을 주는 것과 마찬가지로, 영화배우 게리 쿠퍼Gary Cooper의 인기는 '게리'라는 이름을 1935~59년 동안 미국에서 가장 인기 있는 소년 이름 20위 내에 계속 들게 하는 데 일조했다(비록 배우 험프리 보가트Humphrey Bogart는 '험프리Humphrey'라는 이름에 아무런 영향을 끼치지 못했지만 말이다). 제2차세계대전이 더욱 단순화된 가구와 의류 디자인을 만들어낸 것처럼, 아돌프 히틀러의 등장으로 '아돌프Adolph'라는 이름은 그 역사가 끝났다. 영국 여왕이 영국 여성들의 의상과 물건에 대한 취향을 다소 시대에 뒤떨어지고 전통적인 것으로 변화시킨 반면, 모니카 르윈스키Monica Lewinsky의 백악관 사건으로 인해 1998년 이후 '모니카 Monica'라는 이름을 가진 여자 아이의 수가 감소했을지도 모른다(이것은 나의 추측이다). 융화를 중시하는 미국의 유대인들이 앵글로색슨족들 사이에 널리 퍼진 스탠리Stanley, 시모어Seymour, 셸던Sheldon, 모턴Morton 등과 같은 이름을 사용하면서 너무나 흔해진 나머지 1920년 전후에는 이 이름들이 '유대인 이름'으로 여겨지기

••
아메리칸 크래프츠맨 스타일
19세기 말부터 20세기 초까지 유행한 미국의 건축, 실내 디자인, 장식예술 스타일. 산업혁명으로 물질적 가치가 높아지면서 상대적으로 위축된 인간의 가치와 기계제품의 범람 현상을 극복하기 위해 1861년 윌리엄 모리스(William Morris)의 주창으로 영국에서 일어난 미술공예운동(Arts & Crafts Movement)에 뿌리를 두고 있다. 공예가 정신과 수공예의 부활이 미학적인 현대감각과 합쳐지면서 가구의 단순성과 평범함이 강조되었다. 미국 미술공예 운동이라고도 불린다.

도 했다. 이것은 앵글로색슨계 백인 신교도 와스프^{WASPS}들이 더 이상 그 이름들을 사용하지 않게 되었다는 의미이고, 그 이름들이 모방의 기능을 상실하게 되면서 이제는 유대인들 또한 그 이름들을 더 이상 사용하지 않게 되었다.[43]

제품의 세계도 이와 마찬가지다. 베블런과 같은 분석가가 지적한 것처럼, 혁신 혹은 순응을 추구하는 소비자들은 사회적으로 차별되는 것에 끌리거나 이름난 것을 모방한다. 그러나 이와 같은 사례들에서도 모방행위가 진행중인 유일한 일은 절대로 아니다. 더 큰 힘들이 작용하고 있다는 생각으로 돌아가 보자. 거기에는 성격이나 정신의 변화, 그리고 내가 앞서 언급했던 것처럼 마음이 움직이는 메커니즘과 더불어 '근본적인' 내부 메커니즘과 변화하는 문화적인 의미가 존재한다. 그리고, 물론, 다른 사람들이 흘린 땀으로 돈을 쫓는 기업의 경향 또한 존재한다.

내재된 변화에는 내재된 안정성이라는 측면이 존재한다. 스탠리 리버슨은 20세기 미국에서도 사람들이, 모험적 성향을 지닌 사람들조차도, 자녀들에게 구식 이름을 붙이지 않는다는 점을 발견했다. 대신에, 마치 '메릴린^{Marilyn}'이라는 이름이 유행할 때 적어도 부분적으로는, 인기가 시들기 시작한 '메리^{Mary}'라는 기존 이름에 최근 인기를 얻은 '린^{lyn}'이라는 음절을 덧붙이는 새로운 유행의 영향을 받은 것처럼, 새로운 이름들은 보통 오래된 이름 위에 생겨난다. '캐럴린^{Carolyn}', '조슬린^{Jocelyn}', '로절린^{Rosalyn}' 또한 그런 경우다.[44] 그리고 완전히 순응하고 싶어하는 또 다른 성향의 사람들로 인해 '존^{John}이나 제임스^{James}, 로버트^{Robert}'와 같은 이름은 지속적으로 인기를 얻을 수 있다. 이 이름들은 1906년 이후부터 계속 미국에서 가장 인기 있는 소년 이름 20위 내에 드는 것들이다. 또한 집안 대대로 어떤 이름들을 고집하는 가족적인 전통 또한 존재한다.

내가 보여주려는 것처럼, 사람들은 또한 어떤 종류의 물건들을 고수한다. 제품 이름이자 그 회사의 브랜드이기도 한 스카치 테이프Scotch tape는 오랫동안 인기를 얻고 있다. '린'을 덧붙이는 업데이트를 통해서 '메리Mary'라는 이름이 조정과정을 거쳤던 것처럼, 새로운 제품은 기존의 패턴에 순응해 나가며 보통 점진적으로 변화한다. 1960년대에 3M사는 오랜 시간이 지나도 노랗게 색이 바래지 않는 새로운 제품을 소개하면서 그 제품에 '스카치 매직 테이프Scotch magic tape'라는 이름을 붙였고 ('스카치Scotch'는 그대로 두었다), 주요 색을 붉은색에서 녹색으로 바꾸기는 했지만 타탄tartan 격자 무늬 포장은 그대로 유지했다. 디스펜서 또한 한동안 기존과 같이 두었다. 변화와 순응은 이렇게 동시에 일어날 뿐 아니라, 한 제품의 발전과정 속에, 서로를 통해서 존재한다. 과거에의 순응은 사람들로 하여금 새로운 것을 받아들일 수 있게 하고, 반면 혁신은 과거의 제품이 미래에도 지속될 수 있게 도움을 준다.

작동하는 사회적 원동력인 순응과 변화 또한 서로 연관되어 있다. 모방하고자 하는 사람들에게는 두 가지 어려운 과제가 있는데, 하나는 타이밍에 관련된 것이고 다른 하나는 그들이 지켜야 하는 광대한 범위의 세부사항에서 발생하는 것이다. 타이밍에 대해 생각해 보면, 당신이 순응하고자 하는 것 또한 계속 변화하고 있다면 당신도 그것에 발맞추어 변화해야지, 그렇지 않으면 아이러니하게도 당신은 모방이 아니라 오히려 다른 모습을 갖게 된다. '마지막 에델'의 경우처럼 말이다. 일탈을 피하거나, 좀 더 순하게 말해 '엉뚱해' 보이지 않으려면, 사람들은 그룹을 따라 움직여야만 한다. 사람들은 순응하기 위해서 어느 시점에서 변화해야 하는지 알아야만 하고, 그렇지 않으면 그들은 누군가 '그 흐름에서 벗어나게' 되면 어떻게 되는지를 보여주는 예가 될 것이다.

모방하기 위해서 순응자들은 어떤 시점에서 오직 자기 자신 주변

에 일어나고 있는 일의 일부분만을 볼 수 있다는 위험이 있다. 그들이 모방하고 싶은 사람들이 구입하고 사용하는 물건의 종류만 본다 던지 하는 식으로 말이다. 사람들은 적어도 다소 개성 있는 방식으로 주변 문화를 선택한다—침실은 보지 않고 거실만 볼 수도 있고, '사실은' 포스트모던적인 복고풍 물건을 보고 아르데코art deco* 풍이라고 여길 수도 있다. 순응자들의 세계에서조차도 각각의 순응자들은 이렇듯 다르게 행동하는 것이다. 다른 이들을 모방하기 위해 각각 노력하는 과정에 채택과 적응의 끊임없는 연쇄사슬이 존재할 것이며, 그들이 그 관계를 거치는 동안 본질 또한 변화시켜 나갈 것이다. 소문이 한 사람에게서 다른 이들에게로 퍼져갈 때와 같이, 복제는 결코 정확할 수 없고 그 '실수' 들은 축적되어 질적으로 전혀 다른 종류의 결과를 낳는다. 이 불완전한 모방의 훌륭한 연쇄사슬 속에서, 변화는 그칠 새 없이 일어난다.

변화와 안정의 '심오한' 메커니즘을 포함한 사물 시스템에 명확한 이해는 세상에 도움을 줄 수 있을 것이다. 내가 보증하는 것은, 사물들이 어떻게 그리고 왜 현재의 모습을 가지게 되었는지 이해한다면, 우리는 사회적 · 생태학적으로 제품을 향상시킬 수 있을 뿐 아니라 그 제품을 생산해 내는 사회에 대해서 더 잘 이해할 수 있을 것이라는 것이다.

아르데코
1920년대에 시작해 1930년대에 서유럽과 미국에서 주된 양식으로 발달한 건축과 장식미술. 1925년 파리 '국제 장식미술 및 현대산업 박람회' 에 이 성향의 작품들이 처음으로 출품되어 붙여진 이름이다. 아르데코는 후일 유행으로 발전한 모더니즘을 대표했다. 장식미술이란 뜻의 아르 데코라티프(art de coratif)의 약칭이며, 스타일 모던(Style Moderne)이라고도 한다.

나의 경로: 디자인의 경로 추적하기

그렇다면 어떻게 해야 할까? 나의 첫 번째 스텝은 그 과정이 일어나고 있다고 생각했던 곳, 즉 문화적인 흐름을 경제적인 상품으로 변화시키는 직업을 가

진 사람들인 소위 제품 디자이너(또는 산업 디자이너, 나는 두 가지를 동의어로 사용한다)들이 일하는 곳으로 가는 것이었다. 디자인 작업이 일어나는 실제 활동들을 관찰하면 더 큰 문화적 · 경제적 이슈에 접근해갈 수 있지 않을까라는 것이 나의 직감이었다. 디자이너들이야말로 제품들의 모습에 가장 직접적인 책임을 지는 사람들이기 때문에 그 조합이 어찌되었든지 간에 그들은 매력, 진부화, 사용성, 미적 만족감 등을 만들어내는 과정의 중심에 위치하고 있을 것이다. 디자이너들이 일상 업무를 하며 어떤 것들을 고려하고 어떤 것들을 참고 견디는지 등 그들이 일을 하는 데 영향을 주는 것이 무엇인지를 발견함으로써 우리는 사물의 형태를 만들어내는 힘을 추적해 볼 수 있다.

다음 장에서는, 디자이너들이 추구하는 목표와 일상업무에 관한 나의 발견에 대해, 즉 디자이너라는 직업이 어떻게 움직이는지에 대해 얘기하려고 한다. 그러고는 이어지는 장들을 통해, 디자인이 이루어지는 실제 장소를 넘어 역사적 · 지리적 환경이나 다른 기업적 환경과 연관된 많은 쟁점들에 대해 다루어보고자 한다.

제3장에서는 지난 시대와 서로 다른 문화 간에 매력적이면서 동시에 유용한 상품을 만들어내기 위해 어떤 노력들이 있어왔는지 살펴보고자 한다. 이것은 내가 예술에 대해 생각해 보고 또 한편으로는 유용성과 기능성, 또는 심미성과 형태 중에서 과연 무엇이 더 중요하며 중요해야 하는가 하는 끊이지 않는 논쟁에 대해 언급할 수 있는 기회라고 생각한다. 현재의 제품에 대한 분석뿐만 아니라 특정 제품과 생산 시스템의 역사를 통해서, 기능과 형태가 단지 우리에게 보여지고 만져지는 차원을 넘어서 어떻게 효과적인 인공물을 만드는 데 관여해 왔는지 보여줄 것이다.

제4장에서는 어떻게 형태와 기능, 심미성과 사용성이 서로 협력

해 작동하는지 다시 한번 보여주면서 변화와 순응이라는 문제를 다룬다. 어떤 제품 내부에서나 사람들이 사용하는 사물의 모든 범주에 걸쳐서, 다른 힘들이 연속성을 촉진하는 한편 스타일과 유행은 사물을 새롭고 다르게 만든다.

제5장에서는, 상점을 소유하고 있는 사람뿐 아니라 어쩌면 유통과 상관없게 여겨질 수도 있는 사람들을 포함한 유통 시스템 내의 모든 사람들이 사물의 형성에 미치는 영향을 보여주고자 한다. 그들은 제품의 환경을 제공할 뿐 아니라 자신들이 파는 제품의 형태에 영향을 준다.

제6장에서는 종종 당연하게 여겨져 온, 모든 제품은 특정한 지리적 장소에서부터 시작될 수밖에 없다는 사실을 다루고자 한다. 올바른 사물이 존재하기 위해서는 올바른 장소가 필요하다. 지역적 특성과 전통을 포함해 도시들과 지역들이 운영되는 방식이 사물의 본질을 형성하게 된다.

제7장에서는 경제조직의 구조들이 제품으로 어떻게 작용하는지를 조사한다. 합병, 아웃소싱, 비즈니스 라이프의 다른 경향, 특히 최근의 빈티지에 대한 경향과 같은 것들은 어떤 물건을 구입하고 사용할지에 중요한 요인이 되기 때문이다. 브랜드의 발전은 제품에 대한 기업의 재해석을 반영하고, 제품의 세부사항들을 변화시킨다. 또한 디자인이라는 개념에 대한 늘어가는 관심을 포함해 투자가들 사이의 이야기들도 제품 형성에 더욱 깊이 관여한다. 표준 설정 같은 정부의 활동들도 기업, 비정부기구, 그리고 국가 간의 분쟁을 수반하고, 그 결과가 자리 잡는 과정 또한 우리의 사물에 스며들게 된다.

마지막으로는 비판적 학자들이 몰두해 온 오랜 문제들, 진작 언급되어야 마땅했지만 이제서야 좀 더 직설적인, 혹은 적어도 다른 방식으로 다루어질 수 있게 된 문제들로 돌아가보려 한다. 따라서 제8장에서

는 내가 얼마나 윤리적인 중립성을 가장할 수 있었는지는 모르겠지만, 가능한 한 이를 발휘해 상품을 더 좋게 만들기 위한 시도를 해보려고 한다. 상품들이 실제로 어떻게 만들어지는가 하는 점을 고려한다면, 전략적인 개선을 할 수 있는 방법들이 있다.

이제, 디자인의 실무의 세계로 들어가 보자. 나는 기술과 공학, 형태와 기능, 변화와 안정, 소매업자와 도매업자, 개인적 취향, 기업 조직, 그리고 그들 자신이나 다른 이들이 지닌 윤리적 관념까지, 이 모든 것을 어떻게든 조정하고 배려해야만 하는 몇몇 창의적인 사람들을 방문한 결과를 전달하고자 한다. 그들이 일하는 경로가 바로, 상품이 어디서 비롯되는지를 더 잘 이해하기 위한 우리의 경로다.

2

상품 속 엿보기
:디자이너는 어떻게 디자인하는가

프로페셔널 디자이너가 되기 위한 필요충분 조건들 _ 클라이언트, 디자이너의 파트너 혹은 라이벌 _ 디자인 '기술'도 상을 받는다 _ 디자인과 상품을 만드는 아이디어와 노력, 그리고 행운 혹은 실수 _ 디자이너의 이름은 기억되지 않는다? _ 디자이너의 성별은 왜 중요할까

모든 물건에는 아마추어든 전문가든 간에 그 물건을 디자인한 디자이너가 있게 마련이다. 가치 있는 물건을 창조해 내기 위해서 문화적이고 물질적인 자원을 계획적으로 활용하는[1] 디자인 작업은, 최근 들어 문화적 경쟁이 상업적 차원에서 본격화하고 있음을 보여주고 있다. 디자이너들이 사물에 대해 알고 있는 기반 지식과 그 지식을 활용하고 기획하는 운영방식, 물건을 만드는 데 필요한 요소를 구성하는 방식 등은 모두 물건이 완성되는 과정에 영향을 미친다. 현재 유행하는 트렌드와 사업상 필수 조건들이 무엇인지 정확하게 알고 있더라도, 디자이너들은 작품에 자신만의 주관적 관점과 경험 등의 요소를 반영하게 마련이다. 무엇이 성공할지가 매우 불분명한 영역에서는, 디자이너 자신의 경험이나 개인 취향 같은 특정한 사항들이 큰 비중을 차지하게 될 가능성이 높다. 그러나 디자이너들이 개발하는 물건과 관련해서 볼 때, 디자이너들은 제도들, 디자인 결과를 유도하는 것들, 장애 요소라는 생태계처럼 복잡한 그물망 조직 내에 있기 때문에 자신들이 원하는 방식대로 일할 수 없는 경우가 많다. 적어도 100명이 넘는 디자이너들과 이야기를 나누고,[2] 사무실과 컨벤션홀 및 회의장 등에서 그들이 일하는 모습을 관찰하는 과정을 통해서, 나는 디자이너들이 직면하고 있는 여러 장애 요소를 비롯해 그들의 운영 방식이 우리가 알고 또 사용하고 있는 물건들에 어떤 영향을 미치는지에 대해 배우려고 했다. 내가 만난 디자이너들

은 패션이나 섬유디자인, 그래픽디자인, 혹은 소프트웨어 설계에 종사하는 사람들이 아니라 대부분 제품 디자이너였다. 또한 나는 이번에 내가 만난 중요한 그룹인 제품 디자이너들과 직접 일을 하고 서로 긴밀한 관계에 있는 디자인 엔지니어들을 한때 경시한 적이 있었다. 내가 알고 있는 디자이너들 대부분은 자동차회사의 디자이너들처럼 기업에 고용된 디자이너가 아닌 컨설턴트 디자이너들이다. 업계 용어를 빌려서, 나는 이러한 디자인 전문회사들을 '사무실office' 혹은 '컨설팅회사consultancies'로 부른다. 왜냐하면 그 디자인 전문회사들의 클라이언트가 되는 일반적 의미의 '회사firms', '기업companies', '주식회사corporations' 등과 구별할 필요가 있기 때문이다. 사내 디자이너in-house designers와 비교해 컨설턴트 디자이너 손에서 나오는 결과물들의 상대적 비율을 알 방법은 없지만, 혁신이나 기술, 제품 리더십product leadership* 측면을 고려해 보았을 때, 자동차업계를 제외한 대부분의 경우 이러한 외부 디자인사무실에서 실제 디자인 활동이 이루어지고 있다는 사실만큼은 분명하다.

●
제품 리더십
특화된 신기술 확보를 통해 독창적인 프리미엄 상품을 개발하는 능력

프로페셔널 디자이너가 되기 위한 필요충분 조건들

디자인 작업의 본질은, 디자이너들이 자신들의 클라이언트와 그들 자신들이 움직이고 있는 더 큰 세상과 직면할 때 맞닥뜨리는 도전에 있다. 모든 직업에는 아침에 일어나려는 것과 같은 사소한 일 등 자신의 작업을 잘 수행하려는 동기뿐만 아니라 외부 세상에 이미지로 구축하고 싶어하는 그 직업만의 '이야기'가 있다. 전문가들의 그와 같은 이야기와 그 이야기가 있는 그대로 실현될 수 있는 조건 등은 디자인 결과물에 영향을 미치게 된다. 디자이너들은 클라이언트들의 수익도 증대시키고 생활에 도움도 주고자 하는 비전을 갖고 있다. 디자이너들은 자신들이 창조해 내는 물건에 대한 비평가들의 비판과, 이보다 더 절박한 문제인, 디자이너들이 기술이나 이익 창출에는 실제로 그리 중요하지 않다는 기업 세계의 의구심에 맞서 자신들의 이야기들을 축적해 가고 있다.

디자인이 전문직으로 받아들여진 지는 얼마 되지 않는다. 1930년대 이전으로 거슬러 올라가면, 생산자들은 물건의 세부사항들을 결정하는 데 예술가나 공예가, 엔지니어, 제도공들을 활용했다. 미국에서 가장 유명한 벨전화회사Bell Telephone나 펜실베이니아철도회사Pennsylvania Railroad 등이 개인을 고용해 자사의 생산품을 디자인하도록 의뢰한 건 그보다 한참 뒤였다. 유럽에서는 특히 독일의 바우하우스 및 그와 협업을 했던 몇몇 기업들, 이탈리아의 올리베티사Olivetti 등을 통해서 전문적인 디자인 작업이 생산활동에 철저하게 반영되었다. 특히 미국에서 일부 회사들의

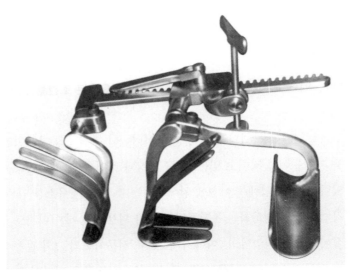

도판 1 심장수술 기구(디자인 전). 최소 침습 관상동맥 우회로 수술기구(Minimally Invasive Coronary Bypass Device). Photograph ©Hiemstra Product Development, LLC.

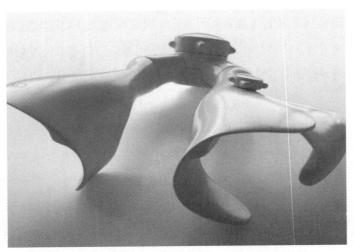

도판 2 심장수술 기구(디자인 후). 최소 침습 관상동맥 우회로 수술기구. Photograph © Hiemstra Product Development, LLC.

상품의 탄생, 그리고 디자인 이야기

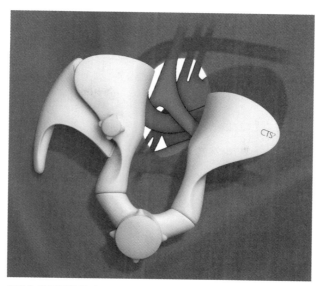

도판 3 시뮬레이션 된 기구. 최소 침습 관상동맥 우회로 수술기구.
Photograph ⓒHiemstra Product Development, LLC.

경우에는 제2차세계대전 종전 한참 후까지도 전문 디자인의 혜택 없이 여러 상품들을 생산해 왔으며, 일부 회사는 아직도 그런 방식으로 일하고 있다. 하지만 이런 방식에는 문제가 있다. 하임스트라사^{Heimstra}가 새로 디자인한 심장절개 수술기구를 어떤 의미로는 똑같이 재구성될 수 있는 (임상적으로는 적용을 하지 못하더라도) 애초의 공학 설계 버전과 비교해 보자.^{도판 1, 2, 3} 이 도판들은 수익과 사용 편의성에서 상반된 결과를 지닌 두 사례를 보여준다.

다른 전문업계에 비해 열등한 보수나 권력으로 미루어볼 때, 디자이너들은 한계적 지위에 있다는 사실을 명확히 알 수 있다. 1996년 설문조사에 따르면, 신입 디자이너의 평균 급여는 디자인 전문회사의 경우 약 2만 8,000달러이고 법인회사는 3만 5,000달러에 이르는 등 비교적 다양하다.[3] 1991년 〈포천^{Fortune}〉지 설문조사에 따르면, 디자이너들의 전

형적인 급여는 약 3만 5,000달러, 대형 법인 주식회사 디자인 매니저의 수입은 10만 달러 정도인데, 이는 '공학이나 마케팅 분야' 보다 '훨씬 낮은' 수준이다.[4] 대기업의 최고경영자[CEO]가 디자인 분야 출신인 경우는 극히 드물지만, 재정이나 마케팅 혹은 (적어도 과거에는) 기계학, 공학 분야 출신인 경우는 있다.[5] 디자인 컨설팅회사는 대개 유명한 건물에 위치해 있지 않다. 뉴욕의 경우, 디자인 컨설팅회사들은 미드타운[midtown] 보다는 고급화가 이루어진 다운타운[downtown]* 에서 흔히 볼 수 있고, LA에서는 베벌리힐스나 빈민촌 그 어느 곳에서도 찾아볼 수 없다.

디자이너 집단의 작은 인구 규모는 조직 면에서 보자면 약점으로 작용한다. 수십만 명에 이르는 공학자와 마케팅 분석가 및 생산 시스템을 다루는 광고인들의 수와 비교해 볼 때, 디자이너의 수는 이에 훨씬 못 미친다. 1997년의 경우 1만 2,000여 산업 디자이너 중 1/4 정도만이 미국산업디자이너협회[Industrial Designers Society of America: IDSA] 회원이었다. 협회 가입이 객관적인 전문성을 가늠하는 척도가 아니기 때문에, 디자인 실무자 중 3/4은 IDSA 회원이 되는 일이 협회비에 비해 가치가 없다고 생각한다. IDSA가 매년 개최하는 컨벤션에 참가하는 사람은 500명에 훨씬 못 미치고 있다.[6] 심지어 큰 디자인 법인 주식회사에서조차 디자인 직원은 30여 명에 불과하다. 직원을 수백 명 거느린 회사라 하더라도 디자인 직원의 수는 손꼽아 셀 수 있을 정도로 적은데, 미국의 경우 6명 정도 될 것이다. 어떤 회사에서는 단 한 명의 디자이너가 다방면의 작업을 수행하기도 하는데, 물론 이 디자이너가 한두 곳의 주요 클라이언트로 인해 분주한 경우도 있다. 캘리포니아에서 활동하는 리처드 홀브룩[Richard Holbrook]은 혼자서 개인 디자이너로 활동하던 시절에 카사블랑카사[Casablanca]의 천장용 선풍기와 서마도르사[Thermador]의 부엌용품을 디자

●
미드타운, 다운타운
미드타운은 상업지구와 주택지구의 중간지역을, 다운타운은 도심의 상업지구를 말한다

인했는데, 이 두 회사가 그의 주요 클라이언트였다. 물론 대형 디자인사무실에서는 사무직원이나 모델 제작자model builders를 비롯해서 컴퓨터 전문가나 공학자를 별도로 두기도 한다.

적어도 미국에서는 국가가 디자이너라는 직업에 대해 어떠한 자격증도 부여하고 있지 않으며 허가제 역시 운영하고 있지 않다. 정부나 국가위원회가 산업 디자이너라는 자격을 보장하는 것이 아니며, IDSA의 수료증이나 회원자격 등도 일을 하거나 안전 및 재활용 등 제품 규제 요건을 충족시켜야 할 때에도 법적 효력을 갖지 못한다. 미국 통계청이 산업디자인을 표준산업분류Standard Industrial Classification Code: SIC Code의 직업 범주로 설정한 것은 1995년 한 해뿐이었다.

미국에서 디자인과 디자이너에 대해 별다른 관심과 주의를 쏟고 있지 않다는 증거는 우선 학교에서 찾아볼 수 있다. 어린 학생들은 탐험가나 발명가, 예술가의 이름은 기억하는 데 반해 디자이너의 이름은 기억하지 못한다. 오스트레일리아 · 네덜란드 · 영국에서는 디자인이 학교 교과과정에 포함되어 있기도 하지만, 미국에서는 디자인이 아직까지 전문기술로 인정받지 못하며 디자이너들 역시 전문직으로 충분히 대접받고 있지 못하고 있다. 교사들은 어린 학생들이 자발적으로 옷이나 자동차를 스케치하거나 모델을 조립하고, 루브 골드버그Rube Goldberg* 고안물을 만들려고 하는 걸 달갑게 생각하지 않는 경향이 있다. 기술적 완성도나 자기표현을 중시하는 미술 교사들은, 소위 산업예술industrial arts은 예술과 기술을 접목하는 게 아니라 기술을 더 중시하는 것이라는 사고방식을 갖고 있다. 기존의 제도적인 학교 교육 문화는 소비되는 물건이나 그 물건을 변형시

•
루브 골드버그
1948년 신문만화 부문 퓰리처상을 수상한 미국의 풍자만화가(1883~1970). 그의 만화에는 아주 단순한 과제를 해결하기 위해 극도로 복잡하게 만들어진 기계들이 등장하는데, 이런 기계를 '루브 골드버그 기계(장치)'라고 한다. 미국 퍼듀대학교가 1987년부터 실시하고 있는 '루브 골드버그 장치 콘테스트'는, 황당하고 복잡하면서도 상상력과 창의성이 뛰어난 작품들에 상을 수여하고 있다.

키고자 하는 아이들의 노력을 높이 평가하지 않으며, 그러한 일은 불필요하다고까지 인식하고 있다.

　　미국에는 전문대학이나 종합대학교 수준의 디자인 학위 프로그램이 약 45개 정도 있다. 다른 분야와 달리, 디자인은 패서디나의 아트센터Art Center, 뉴욕의 프랫Pratt, 로드아일랜드디자인학교Rhode Island School of Design, 디트로이트의 크랜브룩Cranbrook 등 전문학교에서 주로 교육되고 있다. 약 20여 개 기관이 대학원 수준의 교육을 제공하고 있지만, 디자인 박사학위과정이 있는 곳은 일리노이공과대학Illinois Institute of Technology뿐이다.[7] 몇몇 대학에서는 공과대학에서, 또 다른 대학들에서는 미술대학에서 디자인 프로그램을 운영하고 있다.

　　디자인에 대한 인식이 바뀌고 있기는 하지만, 디자이너들은 (디자인 엔지니어를 포함해서)[8] 아직까지도 대다수의 기업주와 클라이언트들이 자신들을 '물건을 예쁘게 만드는'[9] 사람으로밖에 여기지 않는 것과, 한편으로는 자신들이 성취한 작품의 가치가 정작 미술계에서는 '평가절하' 되어 제대로 된 평가를 받지 못하는 현실을 문제 삼지 않는 디자인계 상황에 우려를 표하고 있다.[10] 이처럼 기업들이나 미술계가 디자인에 대해 이중 잣대를 들이대는 추세는 비단 어제오늘의 일만은 아니다. 고트프리트 젬퍼Gottfried Semper는 1878년에 쓴 글에서 "프랑스와 영국 회사들에서 재능 있는 많은 예술가들이 이중의 편견 속에서 일하고 있다"고 지적했다. 이러한 '불미스러운' 상황은 '디자이너를 평가절하하는 학구적 예술계의 위계질서' 와 더불어, 디자이너를 자신과 동등한 지위에 있는 사람으로 생각하지 않기 때문에 정당한 보수를 거의 지급하지 않고, 디자이너를 부담스러운 유행의 선구자 내지는 형상을 아름답게 만드는 사람으로 생각하는 기업주 때문에 생겨난다.[11]

　　디자이너들은 예술계의 평가에 개의치 않고 활동할 수 있지만,

생계 유지 차원에서 볼 때 자신들의 활동이 갖는 사업적 의의에 대해서는 사람들에게 알릴 필요가 있다. 이에 대해 디자이너들에게는 각자 나름의 전략이 있다. 디자인회사의 규모나 소유주의 대담성 정도에 따라서 주장하는 내용이 달라질 수는 있지만, 기존의 고정관념에 대응해서 디자이너들은 자신들도 재료, 시장, 공장, 기술 등에 대해 알고 있다고 기업주나 클라이언트를 설득시킬 수 있다. 자신에게 있는 실제 능력을 입증하기 위해, 디자이너는 아무런 대가 없이 클라이언트 회사의 제품을 분해한 뒤 재구성해 보여줌으로써 동일한 제품이 디자인에 의해 얼마나 더 외관상 좋아 보일 수 있으며, 어느 정도까지 가격을 절감할 수 있고, 또 어느 정도까지 기능을 향상시킬 수 있는지 보여주기도 한다.

사람들은 대부분, 자신들이 성공하게 된 요인은 막대한 이윤을 남긴 상품을 개발한 덕분이라고 주장한다. 디자이너들은 자신들에게 막중한 책임과 더불어 자율성을 부여해 주면 그와 같은 결과를 얻을 수 있는 가능성이 크다고 늘 주장한다. 비접촉 체온계Thermo-Scan를 개발한 LA의 스펜서매카이사Spencer Mackay는 클라이언트로 하여금 600만 달러를 투자해 1억 4,000만 달러의 이익을 올릴 수 있게 했다. 하임스트라사의 수술기구 리디자인(50쪽 도판 2)은 초기 프로토타입에 들인 600만 달러가 나중에 3억 달러라는 이익을 낸 경우다. 또한 보스턴에 기반을 둔 피치디자인사Fitch Design는 베르누이Bernoulli 컴퓨터파일 백업시스템을 집드라이브에 내장하는 방식으로 변형했는데, 이를 통해 아이오메가사Iomega는 파산의 위기를 모면했을 뿐만 아니라 1994년에 단일 회사상 최대 규모로 주식시장에 상장되는 쾌거를 이루었다. 아이오메가사의 CEO는, 피치의 성공은 '디자인을 통해 회사를 재발명' 한 것이라며 찬사를 보냈다.[12] 디자인 매체에는 이와 같은 이야기들이 계속 소개되고 있으며, 디자인회사들은 이런 성공담들을 모아서 벽에 붙여 두거나 프리젠테이션

때 클라이언트에게 소개하기도 한다.

　디자이너들은 다른 어떤 관계자들보다도 특정 요인들이 제품의 성공에 어떻게 영향을 미치며 세부사항들을 어떻게 판단할 것인지, 또 어떻게 물건을 제작해야 하는지 알아야 하는 위치에 있다. 각각의 클라이언트를 대상으로 다양한 제품을 개발한 경험을 바탕으로 디자이너들은 제작, 재료, 공급업체, 컨설턴트, 시장의 유형을 파악하게 된다. 어떤 경우에는 디자이너들이 직접 생산공장의 장비와 과정을 조정하기도 하고, 특정 제품을 만들기 위한 기술을 개발하기도 한다. 또한 디자이너들은, 자신들이 예전에 다루었던 경쟁사의 제품을 포함해서 다른 제품들에서 얻게 된 사전 시장조사 내용을 현재의 작업에 반영할 수도 있다. 다시 말해 디자이너들은, 많은 클라이언트들이 상상하는 것보다 더 많은 자원을 갖고 있다.

　디자이너들은 특허에 대해 생각해 보아야 한다. 신제품을 창출한다는 건 이제는 단지 스타일과 기능 면에서가 아니라 '법적으로도 새로운 것'을 의미한다. 이는, 해당 기관들이 판단했을 때 특허 용어로는 '선행 기술prior art'과 확실히 다르다고 여겨질 수 있는 접근방식을 요구한다. 디자인 특허출원이 불가능하다고 판단되었을 경우에, 디자이너는 다른 사람의 특허를 침해하지 않으면서 자신의 새 제품을 확실하게 보호할 수 있는 방법을 찾아야만 한다. 그리고 이때, 앞으로 등장할 신제품과 벌어질 경쟁에서 밀리지 않도록 주의해야 한다. 제품의 특정 형태를 구성할 때는, 세세하게 정리되어 있는 특허출원서를 참조해 이미 특허등록이 된 것을 살펴본 뒤 어떤 것이 변형 가능하고 불가능한지 확인해 보아야 한다. 버스Verse 마이크로폰을도판 4 디자인하면서 디자이너들은 특허 사용료를 지불하고 싶지 않았는데, 그 비용이 생산물 제조비용을 초과할 만큼 컸기 때문이다.[13] 오리건 주 포틀랜드에 있는 디자인 전문회사인 피

도판 4 버스 마이크로폰은 비싼 특허권 사용료를 피하고자 하는 데에서 그 형태를 얻었다. Labtec ®Verse™ microphone. ©2002 Labtec. All right reserved. Labtec, the Labtec logo and other Labtec marks are owned by Labtec and may be regisered. Used with permission from Labtec.

오리사[Fiori]는 간결하면서도 식물 줄기 같은 형태의 마이크로폰을 만들었는데, 이 제품은 둥근 바닥면과 회전축 그리고 끝부분에 마이크로폰 버드와 함께 빨대 같은 확장면이 달린, 관습적이고 이미 특허출원이 된 방식과는 달랐다. 새로 제작된 마이크로폰은 기존에 등록된 특허에 기초를 두고 있으면서도 차별점이 있는 독특한 모양이었다.

디자이너들은 한 가지 일을 특별히 잘하는 것보다 여러 영역을 잘 결합하는 걸 자신들의 특별한 자산이라고 생각한다. 디자이너들은 자신들을 '문제 해결사', '촉진자', '다방면에 능한 사람'이라 일컫는다. 창조성의 대가인 에드워드 드 보노[Edward De Bono]에 따르면, 디자이너들은 예술과 공학 부문을 포괄적으로 인식하는 데서 비롯하는 '주변' 지식을

증명해 보인곤 한다.[14] 아울러 디자이너들은 인간공학, 가독성^{readability}, '인터페이스 디자인^{interface design}' 과 같이 인간을 다루는 여러 요소와 시장성, 제조 용이성 등을 포함한 다양한 관심사를 '살펴볼' 수 있다. 야심 찬 디자인사무실에서는 자신들이 클라이언트의 전체 생산라인에 걸쳐 일관되는 '시각 어휘^{visual vocabulary}', 촉감, 기기의 사용(예컨대 동일한 방식으로 조절, 통제 운영하는)을 모두 포함하는 '포괄적 전략' 을 제공한다고 주장하고 있다. 디자이너들은 클라이언트 회사 내의 각종 활동을 통합하고 클라이언트와 제조업체, 여러 디자이너들, 소매업체와의 관계를 원만히 하는 일에 협력하는 등 조직을 관리하는 전문가의 역할을 강조할 수 있다. 전문성, 예를 들어 광학 스캐닝 등에 대한 전문지식이 없을 때 디자이너들은 적절한 전문가를 부를 수도 있다. 말하자면, 디자이너의 역할을 특정한 제품 범주에 국한하기보다는 훌륭한 디자인사무실은 무엇이든 디자인할 수 있다고 생각하는 것이다.

　　디자이너들이 즐겨 하는 대화방식으로 좀 더 자연스럽게 표현하자면, 디자이너들은 자신들이 각각의 제품들과 모든 영역의 물건들을 멋지게 만들어낼 수 있다고 이야기한다. 그렇다면 '멋진' 제품이란 어떤 것일까. 이러한 질문에 대해, 디자이너들은 '보자마자 당신은 그게 멋지다는 걸 알 수 있다' 라고 말한다. 이 말은 '누구라도' 새로 디자인된 하임스트라사의 심장수술기기가 예전 모델보다 더 멋지다는 걸 알 수 있다는 뜻과 마찬가지다. 제품에 멋지다는 말이 사용될 때는, 그동안 풀리지 않았던 문제들이 가능한 한 많이 해결되었으며 실제로 그런 것처럼 보인다는 것이다. 이는 디자인 부분의 고민이 말끔히 해결되었다는 의미다. 이런 멋진 디자인을 창안해 내기 위해, 디자이너들은 직감을 사용한다. 사실 디자이너들은 자신들에게 이러한 특성이 있다는 걸 대단한 축복으로 여긴다. 그 직감은 예술적 배경지식이나 디자인 수업을 통해서

상품의 탄생, 그리고 디자인 이야기

얻을 수 없는 그 어떤 감각이다. 적어도 얼마 전까지 이러한 직감은, 연극이나 음악 또는 사고의 폭을 넓혀 주는 자유사상운동free-thought movement처럼, 좀 더 주변부적 영역에 참여함으로써 얻어지는 걸로 생각되었다. 다른 비즈니스업계 사람들은 관심을 두지 않는 문화적 흐름들이 종종 디자이너들을 자극하고는 한다. 앞서도 성공한 디자이너들에 대해 얘기했지만, 그들은 '우리가 막연하고 무의식적인 차원에서 요구하는 바를 뚜렷하게 그려낼 수 있는 본능의 소유자들이다.'[15]

물건 자체만을 생각해 보자면, 잘된 디자인이란 일관성이 있어야 하며 실제적인 성공의 결과로써 외형과 기능 면 모두에서 우수성이 있어야 한다. 이게 바로 '멋진' 것이다. 나는 '토털 디자인과 토털 엔지니어링total design and total engineering'을 내세우는 한 디자인회사의 사무실에서 전자식 운동장비와 기초 의료기기를 만드는 것을 본 적이 있다. 예를 들자면, 이는 내부의 특정장치를 위해 외형을 조정하거나 사람들이 선호하는 외형을 갖추기 위해 내부의 기계장치를 조정해 가는 것 이상의 의미를 지닌다. 이러한 작업이 제대로 이루어지게 된다면, 영업과 그 밖의 모든 영역들과 더불어 제품의 형태와 기능 역시 우리 마음속에 자리를 잡게 된다. 이것이 바로 디자이너들이 종종 말하는 '동시설계concurrent design'이며, 엔지니어들이 말하는 '동시공학concurrent engineering'이다. 이러한 과정은 혼자의 힘으로는 해낼 수 없지만 한 제품 팀이 협력하면 해낼 수 있다. 적어도 최고 수준의 전문 디자이너들은 이러한 대화식 상호 작용 통합방식interactive synthesis을 이용해 자신들이 개발하는 제품에 새로운 생명을 불어넣을 수 있다고 주장한다.

클라이언트들은, 디자이너들이 보통 자신이 맡은 특정 임무만을 해보았을 뿐 빵을 굽는 일조차도 제대로 하지 못하는 사람들이기 때문에 한 번쯤 의구심을 가져봐야 한다고 생각할 수도 있다. 디자이너들이

예술을 잘 알지 못할 수는 있지만, 그들 자신 혹은 다른 사람들이 무엇을 좋아하는지는 알 수 있다. 디자이너의 판단 대신에 자신들의 판단을 따르는 데 아무런 부담감도 느끼지 않는 엔지니어와 회계사, '실권을 쥔' 경영 간부 등 타 분야 전문가들의 판단이 디자이너들의 판단보다 더 존중 받는 풍토에 대해 디자이너들은 불만을 토로한다. 따라서 디자이너들은 클라이언트를 확보한 후에도 자신들의 관점이 왜 중요하고 받아들여져야 하는지를 설명해야만 한다.

　　디자이너들은 기본적으로 경쟁적인 풍토 속에서 작업을 하고, 기업들은 여러 디자인회사에 프리젠테이션을 요청한다. 이때 기본 내용은 회사의 일반적인 업무 방향, 클라이언트와 일하는 방식, 제공하는 서비스, 과거의 실적물인 포트폴리오 등 아주 디테일한 내용이 담긴 슬라이드나 파워포인트, 혹은 영상 홍보물로 구성된다. 디자인회사들은 항상 자사가 소비자의 욕구를 잘 예측해 내며 쉽고 저렴한 방식으로 생산될 수 있는 디자인을 제공할 수 있다고 클라이언트를 설득하려 든다. 이러한 홍보성 내용들은 대개 제품의 시장점유율 및 수명, 회사의 달러 보유량, 제품 효율성, 과거 제품들의 장점 등에 관한 것들이다. 대량으로 그리고 오래도록 팔리는 제품은 클라이언트들의 마케팅 재편성, 재구성 비용을 절감해 주고, 디자인의 전문성을 입증해 디자이너의 평판을 높여 준다. 예를 들자면, 미국 자동차시장에서 10년간 우위를 점한 포드 타우루스Ford Taurus, 1947~61년 미국 전역에서 최고 판매를 기록한 스카치 테이프, 토스트마스터IB-14Toastermaster IB-14 팝업 모델 등을 고안해 내는 일이 바로 모든 이의 관심사가 되는 것이다. 이러한 기본적인 사항 외에 강조되는 것이 바로 제품의 신뢰성이다. 제품의 신뢰성은, 원가 절감이나 반품 문제로 골머리를 썩는 회사, 혹은 매장의 불편신고, 기술 지원으로 부담을 겪고 있는 회사에 어필할 수 있기 때문이다.

디자이너들의 사무실은, 디자이너들이 자신의 실력을 보여주는 장소로 활용된다. 디자인이 이루어지는 장소는 현대적이고 말끔하게 정돈되어 있을 필요가 있다. 따라서 꽃 장식이나 골동품, 혹은 여타의 예쁜 장식품들도 그다지 필요치 않다. 또한 디자이너들의 옷차림은 튀지 않는 색상과 단순한 선으로 이루어져 마치 '건축물과도 같은' 느낌을 주는데, 남성들은 1990년대 중반 상류 지식인들이 즐겨 입던, 목에 깃이 없는 성직자 스타일의 셔츠를 즐겨 입는다. 디자인사무실이 있는 장소들은 역사적인 런던 뮤스London mews나, 개조된 뉴욕의 다락방New York loft, 활기찬 오렌지카운티의 오피스 파크office park 지역 등 아주 다양하지만, 디자이너들의 옷과 그들이 갖고 있는 물건의 디테일한 요소들은 디자인의 실용성과 '강한 힘'을 부각시켜 준다. 이처럼 수많은 장소들에서 최고급 기술들이 발산되는 것이다. BMW가 일부 지분을 소유하고 있는 디자인회사인 캘리포니아 소재 디자인웍스Designworks의 콘퍼런스룸 테이블 앞쪽에는 실제 크기의 자동차가 전시된 파빌리온이 설치되어 있다. 디자인웍스는 이것 말고는 별도의 인테리어디자인을 하지 않았다. 가구들이 있기는 하지만, 그 회사가 직접 디자인한 건 아니다. 물론 어떤 디자인회사들은 자신들이 사용할 목적으로 개발한 물품들을 진열해 놓기도 한다.

디자이너들은 자신들의 미적 관심사나 배경 지식 등을 과도하게 노출하지 않으려고 신경 쓴다. IDSA는 디자인상 공모를 알리면서 '훌륭한 디자인이 단지 미적인 것에 국한된 것이 아니라 가장 중요한 것임을 세상에 알릴 수 있는' 제품을 출품해 줄 것을 요청한 바 있다(IDSA는 2002년 3월 8일에 이러한 내용을 담은 전자우편을 참가자들에게 보냈다). 예술적 안목이 없는 클라이언트와 일을 하게 될 때 디자이너들은, 그런 경험이 많은 디자이너들이 그랬던 것처럼, 클라이언트 모르게 '미

적인 측면을 슬쩍' 첨가할지도 모른다. "디자이너가 제품의 외형을 보기 좋게 하기 위해 이러한 행동을 하고 있다는 사실을 클라이언트가 알게 된다면, 클라이언트가 그 제품을 거부할지도 모르기 때문이다. 그러한 클라이언트들은 대개 기능과 원가 절감의 장점만으로 승부해야 한다는 식의 생각을 하고 있다." 베테랑 디자이너들은 가끔 젊은이들이나 이상주의자들 같은 풋내기들에게 실용성을 충분히 고려해야 하며 예술의 껍데기만을 배우는 걸 자제해야 한다고 경고하기도 한다. 심지어 디자이너들 중에도 너무 고상한 미적 목표만을 추구하는 제품은 시장에 맞지 않는 터무니없이 높은 생산비를 들게 한다고 비판하는 사람들이 있다. 또한 디자인상을 받지 못한 디자이너들은 자기 자신을 정당화하기 위해 이익을 추구하는 기업의 편견을 이용하려 들기도 한다. 보수 성향이 있는 티그디자인사^{Teague Design}가 〈아이디 매거진^{I.D. Magazine}〉지에 게재한 한 전면광고는 "주목하십시오. 제가 이번 수상자입니다"라는 헤드라인으로 시작해 디자인상을 비꼬고 있다. 이어진 글에서는 디자인상에 응모한 가상의 참가자를 다음처럼 비웃고 있다. "프리마돈나가 되어보십시오. 굉장한 일이죠…… 정상에 서는 것입니다…… 믿어지지 않는 일이지요……." 그리고 광고 마지막에는 "티그는 티아라^{tiara•}를 쓰지 않습니다"라고 쓰여 있었다.[16]

이러한 수고를 느끼지 않은 디자이너들의 노력과 함께, 스스로 인정하지는 않지만 실질적으로 거의 모든 디자이너들은 어떻게 보면 얼마간은 모두 미학자들이다. 그들 스스로 '정상頂上'이나 '믿어지지 않는' 같은 표현은 사용하지 않지만 말이다. 모든 디자이너들은 현실성을 갖추어야 하고 디자인사무실은 기술적 부분에도 치중해야 하지만, 예술적 측면이, 가끔은 오직 이 예술만이 디자이너들이 정작 고려해야 할 대

•
티아라
보석이 달린 여성용 머리
장식관

상이 되기도 한다. 어떤 디자이너들은 디자인학교design school에 다니기 전에 예술학교art school를 다녔고, 또 어떤 디자이너들은 화가 또는 조각가이기도 하지만, 누군가가 내게 "나는 예술가로서 내 한계를 느꼈다"고 했듯이, 어느 현직 전문 디자이너는 그저 아마추어 화가sunday painters인 상태로 남아 있다. 어떤 저명한 디자이너는 IDSA 잡지에 기고한 글에서 "디자인이 갖고 있는 아름다움과 감성의 충전, 시적 정서를 지키기 위해서는 우리에게 용기가 필요하다"라고 역설한 바 있다.[17] 90세의 에바 자이셀Eva Zeisel은 1997년에 IDSA로부터 개인공로상을 받은 뒤 동료들에게 "옛 시절에 그랬던 것처럼…… 아름다움과 영광…… 열정과 아름다움을 회복하라"고 권하기도 했다.[18]

디자이너들은 대부분 자신들의 미적 판단이 더 나은 제품을 낳으며, 이로 인해 제품들이 더 잘 팔린다는 사실을 믿어 의심치 않는다. 더불어 디자이너들은 아름다움이라는 것이 제품의 껍데기만을 바꿔주는 것일지라도(이런 효과에 대해 디자이너들은 '포장shroud'이라는 표현을 쓴다), 이 아름다움이 멋진 외양을 선호하는 사람들의 기대를 충족시켜 줄 수 있다고 믿는다. RKS디자인사RKS Design의 라비 소니Ravi Sawhney가 내게 포켓용 게임기를 보여준 적이 있다. 디자인에 의해 외관이 개선된 후, 이 제품은 시장판매 7위의 자리에서 1위로 올라서게 되었다. 소니는 "사람들은 책표지로 책을 판단한다"고 말했다. "사람들은 외관으로 그 제품을을 판단한다. 그리고 이후에는 그 첫 판단에 맞추어 나간다. 첫인상을 결정하게 한 인자 외의 다른 속성들이 첫인상과 부합하지 않을 때, 우리는 그 제품에 등을 돌리게 된다. 하지만 분명한 건, 처음 접한 외관이 크게 작용한다는 것이다."

제품 디자인은 물론 처절한 실패를 맛볼 수도 있고, 실제로 수많은 디자인이 그러했다. 적정 단가로 생산하기 힘들 만큼 복잡하거나, 목

표로 삼은 틈새시장의 클라이언트에게 부적합하다거나, 안전에 결함이 있어 그에 따른 소송비용이 과하게 들게 되거나, 혹은 회사의 평판을 해칠 수도 있는 디자인을 받아들인 클라이언트는 그에 따른 대가를 치러야 할 것이다. 만일 이러한 제품이 생산으로 이어진다면, 회사는 곧 망하게 될 것이다. 더구나 대부분의 경우, 신제품을 개발하는 데는 막대한 비용이 든다. 1998년에 출시된 질레트 마하 3$^{Gillette\ Mach\ 3}$ 면도기는 개발 추진을 위한 초기자금으로 7억 달러가 들었다. 새로운 자동차 모델을 하나 만드는 데는 10억 달러가 든다.

　　어떤 디자이너가 적절하고 또 어떤 디자이너가 그렇지 않은지에 대해, 클라이언트들은 단지 디자인업계에서만 그 정보를 얻을 수는 없다. 제품 디자이너들을 평가하고 그 명단을 제공해 줄 서비스업 전문 평가지는 없다. 그리고 디자이너들이 기술자나 아마추어들의 형편없는 작품을 보고 웃을지 모르지만, 그들은 대개 자기 자신들 혹은 자기 동료들의 실수에 대해서는 말하지 않는다. 학계와 달리 디자이너들의 모임과 그들의 정기잡지에는 동료들의 작품에 대한 혹평도 또 찬사도 없다. 자신의 경쟁자가 자신보다 낫다는 점을 인정하려 들지 않기 때문에, 디자이너들은 자신의 클라이언트들이 다른 디자이너를 찾아보는 걸 매우 탐탁치 않게 여긴다. 디자인 세계에는 연예업이나 출판업의 경우처럼, 디자이너와 클라이언트를 연결시켜 주는 중개인이 없다. 사고파는 정확한 가격에 대한 별다른 정보가 없기 때문에, 가격경쟁 또한 제대로 이루어지지 못한다.

클라이언트, 디자이너의 파트너 혹은 라이벌

 클라이언트를 유치하는 일은 디자인을 할 수 있는 기회인 동시에 디자인이 어떻게 전개될 것인가를 예측케 하는 근본적인 제한조건이 된다. 어떤 디자이너들은 예전 직장의 디자인 부서에서 일했던 것이 계기가 되어 자신의 첫 클라이언트를 유치한다. 캘리포니아 남부의 디자인업계를 주도하는 하우저디자인^{Hauser Design}은 하우저의 고용주가 회사 문을 닫은 후 세워진 회사다. 수많은 기술자와 생산 중역들은 일자리를 잃은 뒤 개인사업을 시작했고, 이들 중 거의 대부분이 하우저디자인사에 ─ 이들 중 일부는 이 회사를 스티브 하우저^{Steve Hauser}라고 부른다 ─ 디자인을 의뢰했다. 왜냐하면 하우저가 자신들이 아는 유일한 디자이너였기 때문이다. 1989년에 제작된 하우저의 클라이언트 명단을 보면, 주요 클라이언트들의 절반 정도가 하우저가 전에 일하던 엔지니어링 회사의 동료들임을 알 수 있다. 그밖으로는, 대부분 3~5개 회사들로 구성된 별개 그룹에 속해 있는 클라이언트들이거나, 가끔씩 전문잡지의 평을 보고 일을 의뢰하는 단일회사 클라이언트들이었으며, 업종별 전화번호부를 통해서 알게 된 클라이언트도 한 곳 있었다.

 디자인회사의 초창기 클라이언트가 다른 클라이언트들을 소개하면서 생기게 되는 특성들은 너무나 중요하며 제품의 성격에도 영향을 미친다. 하우저의 경우에는 처음의 클라이언트가 공학 관련 회사였기 때문에 이 부문의 클라이언트들과 계속 연결되었고, 의료기기 분야와 관련 장비산업 및 기술장치에 관해 지속적인 전문성을 가지며 성장해 나갈 수 있었다. 결과적으로, 클라이언트들 간의 추천 시스템을 통해서 그 디자인회사의 주 업무가 결정되는 것이다. 단지 내 판단뿐일 수도 있으나 클라이언트들은 한 디자인회사에서 디자인된 유사 제품군들을 보고 그

회사를 해당 분야에서 전문성이 있는 회사라고 생각하는 경향이 강한 것 같다. 이렇게 유사 업종 클라이언트들에 기반을 둔 디자인은 반드시 동질성을 낳게 되고, 이는 다시 한 디자인회사가 만들어내는 제품 타입의 유사성을 높이게 된다.

물론, 이러한 체계가 전혀 유연성이 없는 건 아니다. 단기간에는 디자인 컨설팅회사가 한 종류의 디자인에만 얽매이게 되는 것처럼 보일지 모르지만, 이 체계는 시간이 흐르면서 디자인 컨설팅회사가 다른 부류의 클라이언트를 상대할 수 있게 해주는 시스템도 갖추고 있다(실제로 하우저디자인사는 차차 제품 디자인 범위를 넓혀 나갔다). 내게 정보를 준 디자이너 중 한 사람은 가구 디자인부터 시작했었다. 그는 클라이언트가 주문한 의자를 성공적으로 디자인한 뒤, 그 클라이언트에게서 휠체어 디자인을 맡아달라는 의뢰를 다시 받았다. 그 결과, 일반적인 휠체어가 아닌 가구로서 편안한 휠체어가 탄생하게 되었다. 어떻게 보면, 그는 원래 알려져 있던 휠체어의 단순한 성격을 바꾸는 것을 통해, 성장하는 의료장비 분야를 선도하는 위치에 오르게 된 것이다. 이 분야의 제조업자들은 그가 만든 휠체어의 성공에 주목해 또 다른 의료장비 설계를 그에게 맡겼고, 이 분야는 점차 그의 주요 활동영역이 되었다. 제품의 스타일과 특색이 가구에서 의료기기 분야로 바뀐 것이며, 이로써 의료장비의 성격 역시 변화하게 된 것이다.

클라이언트들에게서 의뢰가 들어오는 것과 별도로, 새로운 사업의 기회는 꽤 우연한 기회에 뜻밖의 환경에서 찾아오기도 한다. 캘리포니아의 한 대규모 디자인사무실은, 디자이너의 조깅 파트너가 자신이 광고 대행을 맡았던 전자회사를 소개해 준 뒤 크게 성공할 수 있었다. 사람들이 일반적으로 많이 가지고 있는, 폭넓긴 하지만 친밀도가 높지는 않은 인적 네트워크인 '약한 유대관계weak ties' [19]가 클라이언트 층을 형성해

주기도 한다. 또 다른 예로는, 콜로라도에 기반을 둔 워터피크사^{Waterpik}의 경우가 있다. 워터피크사는, 자사의 제품 디자인이 자사 하청업체인 LA 지역 소재 알루미늄 제조업체의 생산에 어려움을 주고 있다는 사실을 알게 되었다. 그 알루미늄 제조회사는 자사의 생산공정을 단순화할 수 있도록 그 지역 디자인 업체인 스펜서매카이사를 워터피크사에 추천했다. 스펜서매카이사가 종전의 난제를 해결해 주자, 워터피크사는 신제품의 작업 역시 이 회사에 의뢰했다. 스펜서매카이사의 문제 해결 능력과 감각은 워터피크사를 만족시켜 LA 지역의 생산업체들이 워터파크사의 일을 계속 해나갈 수 있게 만들었다.

디자이너와 클라이언트의 직접 대면을 통한 토론과 상호 작용으로 제품은 만들어진다. 이것이, 디자이너들이 자신의 디자인을 협업을 통한 작품이라고 여기는 이유다. 캘리포니아의 한 디자이너는, 프로젝트 수행을 위해 텍사스 지부의 컴팩컴퓨터^{Compaq computer}와 90일간 공동작업을 했다. 1990년대 초반 미국의 한 클라이언트는 국제협력 팀을 구성해서 영국에 있는 디자이너와 6주에 1회씩 미팅을 하고, 그 디자이너는 9개월에 걸친 개발기간 동안 미국에 있는 클라이언트에게 출장을 4회 정도 다녀오기도 했다. 여러 면에서 디자이너는, 자신이 권장하는 해결안을 도면이나 프로토타입 혹은 둘 다를 이용해 보여준다. 클라이언트는 디자이너를 방문함으로써 함께 의견을 나누고, 문제점을 지적하며, 약간의 조정을 가하기도 하면서, 직접 시제품을 보고 만져볼 수 있다. 이와 대조적으로 화상회의로는 실제 시제품을 접해 볼 수가 없으며, 순간순간 서로의 표정이나 몸짓 또한 읽어낼 수가 없다.

디자이너들 대부분이 이렇게 '훌륭한 클라이언트'와 함께 일할 수 있어 얼마나 '행운인지' 모르겠다고 말은 하지만, 일을 진행하다 보면 우선순위에 대한 의견이 서로 다르고 양자의 사회적 신분 차이로 인

해 긴장상태가 생기게 마련이다. 자주 거론되는 극단적인 예가 있는데, 전前 크라이슬러사Chrysler CEO 리 아이아코카Lee Iaccoca는 자사의 디자인 스튜디오를 순시하면서 사소한 차이들을 지적해 내곤 했다고 한다. 그는, 자사의 차들은 각진 박스 형태와 비닐 지붕을 하고 있어야 한다는 고집을 갖고 있었다.[20] 그런데 이것은 아이아코카의 개인 의견이라기보다는 강력하게 합의된 의견처럼 작용했고, 그 결과 1980년대 말에 쓸모없는 디자인들이 만들어지게 되었다(그런 차들을 판매해야 했던 영업사원들이 너무나 불쌍하게도 말이다). 더 자주 제기되는 어려운 문제점은, 클라이언트들이 자신이 원하는 걸 설명하는 과정에서 과장하는 경향이 있으며, 그 결과 디자인의 가능성이 심하게 제한된다는 것이다. 디자이너들은 기능성이나 시장성 면에서 전체적인 제품의 목표를 듣고 싶어한다. 그들은 상업적 언어를 잘 모르기 때문에 정확한 시장점유율 수치를 알아내 보라는 요청을 받는 걸 꺼리지 않는다. 그 방법을 듣기 전에는 말이다. 디자이너들은 끝부분에 고무가 달린 칫솔을 만들라는 것보다는, 치아를 청결하게 유지하기 위한 더 나은 방법을 찾아내라는 요구를 더 선호한다. 하지만 이런 식의 표현은 클라이언트의 관점에서 볼 때에는 당연히 불확실성이 많아 보이는 것이며, 따라서 그들은 자신들의 머릿속에 그려지는 제품의 변수들을 구체화해 보는 것이 불확실성을 제거하는 방법이라고 생각한다.

　　디자이너들은, 기업이 생각하는 좋은 제품과 자신들의 직업적 관점으로 볼 때 이상적인 제품 간의 차이에서 압박감을 느낀다. 디자이너들은 각자 닮고 싶어하는 영웅들이 있다. 레이먼드 로위Raymond Loewy, 헨리 드라이푸스Henry Dreyfuss, 마르첼로 니촐리Marcello Nizzoli 등 각종 서적이나 포스터, 전기傳記를 다룬 잡지기사 등에서 칭송하는 위대한 디자이너들이 바로 그들이다. 디자이너들은 자신의 사무실 벽에 상패나 안론 보도기사

를 진열하거나 혹은 리셉션 장소에서 인정을 받고 싶어한다. 이들은 또한 〈비즈니스위크Business Week〉나 〈I.D. 매거진I.D. Magazine〉, IDSA가 발간하는 세련되게 편집된 〈이노베이션Innovation〉지 등에 자신의 작품이 실리는 것에 자부심을 느낀다. 성공에 대한 직업적 욕망은, 디자이너들이 훌륭한 제품을 만들고 싶어하는 욕망과 거의 같다. 클라이언트들은, 디자이너들보다는 소비자가 낮은 원가와 저효율, 낮은 내구성 간의 교환관계를 더 선호한다고 믿을 것이다. 물론 소비자들의 미적 선호도를 해석하는 다양한 관점에 따라, 이와 반대되는 의견이 있을 수 있다. 가정용품 제조업자와 일하면서 삶의 의미를 진지하게 느낄 수 있었다고 고백하는 디자이너도 있었다. 해당 제품군의 디자인 역사가 너무나도 경이롭다는 것이다. 그 디자이너는 결국 클라이언트에게 자신이 판단하기에 훨씬 더 매력적이고 적절한 제품들을 분명히 '알려줄 수' 있었다. 어떤 클라이언트들은 다른 누구보다도 디자이너들과 쉽게 공조할 수 있다. 예를 들자면, 애플Apple이나 휼렛패커드Hewlett-Packard 같은 실리콘밸리의 많은 회사들은 주변에서 함께 성장한 기술 기반의 디자인업체와 긴밀한 협조관계에 있다. 아직 그 수조차 정확히 알려지지 않은 소규모 벤처회사들은 이미 잘 알려져 좋은 인상을 주는 회사들에 비해 좋은 디자인 파트너를 찾을 수 있는 기회가 훨씬 적다. 아직 경험이 적은 클라이언트들은, 디자인이란 무엇인가 그리고 어째서 디자인 비용이 비싸 보이기만 하는가에 대해 알 필요가 있다. 실제로 어떤 디자이너들은 이런 부분을 이해하지 못하는 클라이언트의 의뢰는 받지 않기도 하니까 말이다.

디자이너들은, 제품의 성공을 위해서는 관계된 모든 사람들의 참여가 반드시 필요하다고 말한다. 엔지니어, 회계사, 중역들 모두가 디자인의 성공을 기원해야 한다는 것이다. 충분한 열정이 없다면, 너무 많은 '그럴듯한 이유들' 만이 그저 '실패하지 않을 방법을 찾기 위해' 제기될

뿐이다. 디자이너들은 자신들이 보기에 디자인의 '성공을 위한' 동기부여를 충분히 해주지 못하는 사람들의 판단은 믿지 않는다. 때로는 목표를 달성하기 위한 다른 방법을 찾기 위해 노력하기보다는 기존의 장치를 수정하려고만 애쓰는 엔지니어들 역시 문제다. 앰트랙사^{Amtrak}의 전임 디자인 부서장은 항상 기존 버전에 '만족해' 했던 엔지니어들의 수많은 문제점들을 회상했다.[21] 제품 디자인의 품위나 환상, 이것들을 고양시키고자 하는 의지가 없는 클라이언트들은 기술력을 쏟거나 적당한 소재를 공급하는 데에 혹은 마케팅 전략을 개발하는 데에 충분한 노력을 기울일 수가 없다.

디자인 작업의 단가를 매기는 일은 긴장의 과정이다. 아직 현실로 존재하지 않으며 나아가, 이 작업의 속성이 원래 그렇듯 미래의 불확실한 여러 사정에 따라 그 결과가 바뀔 수 있으며, 어쩌면 종국에는 실패로 끝날 수도 있는 것을 창안해 내는 사람에게 지불해야 할 대가로 과연 얼마가 적절할까? 이러한 질문에는 모든 종류의 복잡한 문제들이 떠오를 수 있다. 디자이너들이 클라이언트들의 요구사항을 제대로 이해하지 못할 수도 있으며, 마감일을 지키지 못해 공장이 휴면상태에 빠질 수도 있고, 경쟁자가 끼어들어 계약을 빼앗아 갈 수도 있다. 그리고 클라이언트는 시장 상황이 변하거나 경쟁자가 시장을 선점해 버려서 초기의 디자인을 버려야 할 경우가 오면, 당초의 계약 내용보다 더 많은 걸 요구할 수도 있으며, 실행 불가능한 일정을 요구할 수도 있고, 정확한 비용 계산이 어려운 추가작업에 대한 지불을 거부할 수도 있다. 과거의 한 시점에 내린 클라이언트의 결정 이후에 따라오는 디자이너의 작업은 더 과하거나 더 어려워질 수 있다. 따라서, 실제 디자인 결정에서 보수 결정은 프로젝트가 진행됨에 따라 그때그때의 사정에 맞게 조율되어야 한다.

상품 종류에 따른 다양성과 잠재적 판매치에 대한 상이한 기대치

를 해결하기 위한 디자인 가격 결정법이 있다. 디자인회사는 정액요금을 책정하거나 디자인 제품으로 발생한 총매출액의 일정 퍼센티지를 로열티 수입으로 받을 수 있다. 디자인이 성공할 때, 로열티는 디자이너들에게 큰 보상이 될 수 있기 때문이다. 반면, 디자인의 성공 여부에 관계없이 미리 책정한 요금은 디자이너들의 기본 보수가 된다. 이 두 보수체계는, 디자이너가 다양한 결과물을 만들어내는 데 도움이 된다. 그리고 실제 제품에 확연한 변화를 주어 성공의 가능성은 있으나 클라이언트가 충분한 자금 여력이 없어 위험성이 있는 제품인 경우, 이 로열티 보수체계는 제품의 잠재력을 확신하는 디자이너들에게 동기부여가 될 수 있다. 하지만 디자이너는 제품을 시장에 성공적으로 안착시키기에 충분한 여력이 없는 클라이언트와 일을 진행하는 데 따르는 위험을 감수해야 할 것이다. 만일 클라이언트에게 충분한 자본이 있다면, 그 클라이언트는 디자이너에게 그저 보수를 지급하고 장래의 수익은 자기가 챙길 테니 말이다. 이렇게 여력이 그다지 많지 않은 클라이언트와 일하는 것은 결국, 디자이너가 일을 통해 얻는 게 하나도 없을 수도 있음을 의미하게 된다. 때로는 협동 프로젝트로서 제품과 회사가 동시에 만들어지기도 하는데, 이때 디자이너는 회사 지분의 일부 소유자로서 지위를 얻게 된다. 그 예로는, 뉴욕의 스마트디자인사Smart Design가 당시 굉장히 잘 팔리던 옥소굿그립스Oxo Good Grips 주방기구를 제조업자인 샘 파버Sam Faber와 함께 개발했던 걸 들 수 있다.

그런데 공동소유joint ownership나 로열티 조건으로 한 일이 디자이너에게 피해가 되기도 한다. 자사 브랜드에 대한 사람들의 관심을 끌려고 '콘셉트카'를 만드는 자동차회사처럼, 회사가 당장 잘 팔리는 제품보다는 기업의 이미지를 향상시킴으로써 다른 제품의 매출이 늘어나기를 기대하는 경우가 그렇다. 또 다른 예로는, 회사가 일단 한정된 수량의 제품

만을 생산해서 그 제품이 시장에서 좋은 반응을 얻을 때 그 시장에 진입하고자 하는 경우를 들 수 있다. 이런 경우 역시, 디자이너에게 로열티는 그다지 효력이 없다.

좀 더 안정된 디자인회사의 경우에는, 클라이언트와 디자이너의 관계가 너무 가까워져서 디자이너가 프로젝트를 따기 위해 더 이상 큰 노력을 기울일 필요가 없게 된다. 디자인회사가 해당 기업에 영구적인 고용상태로 있게 되는 것이다. 그리고 이러한 경우, 보수나 로열티는 별다른 협상 없이 결정된다. 시간이 지나면서 쌓아온 밀접하고 신뢰하는 상호관계를 통해, 클라이언트와 디자인회사가 거의 하나의 개체처럼 운영되며, 디자인회사와 클라이언트 기업은 기업조직 전문가들이 말하는 '준기업'으로 변모하게 된다. 더 나아가면, 둘은 너무 뒤섞여 버리게 되어, 사무용 가구회사인 스틸케이스Steelcase가 디자인 컨설팅회사인 아이데오IDEO의 경영권을 인수할 때나 BMW가 디자인웍스에 투자한 경우처럼, 아예 클라이언트가 디자인회사의 소유주가 되어버리기도 한다. 창조력과 생산활동을 더욱 체계적으로 결합하려는 이러한 노력은 미래 상품과 매우 밀접하게 관련이 있는 기업 생명의 보다 일반적인 경향을 보여주는 것이기도 하다(이러한 경향에 대해서는 제7장에서 자세히 언급하겠다).

디자인 '기술'도 상을 받는다

제품 자체의 발전과 더불어, 디자인 실무의 신기술들이 더욱 미묘하게 제품에 영향을 미치고 있다. 1990년대 후반에 접어들면서, 미국의 거의 모든 디자인사무실에서는 컴퓨터이용설계인 CAD computer-aid design

를 사용하게 되었다. 이 프로그램의 사용으로, 디자이너는 설계안을 빠르게 수정할 수 있다. 예를 들어, 1차원적 변화가 곧바로 다른 모든 차원의 요소들과 연계되어 조정되는 것이다. 전자문서교환Electronic Dada Interchange: EDI 방식을 이용하면, 디자이너와 클라이언트의 컴퓨터가 직접 연결될 수 있다. 이는, 다양한 역할을 맡은 사람들이 멀리 떨어져 있을지라도 동시에 같은 디자인 작업을 할 수 있다는 말이다. 이 꿈같은 CAD 프로그램은 곧바로 자동화 생산공정으로 가는 디자인의 전자 버전이다. 디자이너는 네트워크를 통해 공장으로 CAD 프로그램을 보내고, 최종 공정단계에서 곧바로 완제품을 얻어낼 수 있다.

1990년대 중반에 활동을 시작한 디자이너들은 CAD 프로그램을 이용해 제작한 디자인 설계 데이터가 담긴 디스켓을 좀 더 전문화된 회사로 보내 그곳에서 견본품을 만들어볼 수 있게 했다. '스테레오리소그래피stereolithography'＊라 불리는 이 공정은 3차원 형상모형을 만들어낸다. 더 저렴한 원가로 일반 감자 전분을 사용하는 이 탁상용 성형장비는 CAD 프로그램과 연결된 3차원 프린터로서 기능하면서 견본을 만들어낸다. 새로운 공정을 도입하면서, 마치 신컴퓨터 기종 같은 제품들은 첫 논의단계부터 최종 완제품을 얻기까지 6개월 혹은 그보다도 짧은 기간 안에 출시될 수 있게 되었다.

소프트웨어는 제품의 내용에까지 영향을 미친다. 내가 이 책을 쓰는 데 사용하고 있는 워드프로그램에는 문법검사 기능이 있는데, 다른 사람들도 그렇겠지만, 나는 오류를 수정할 때 이 기능이 정말로 오류를 잡아 영어 문장을 제대로 만들어줄 수 있을지 약간 미심쩍어 하기도 한다. 하지만 디자이너에게 컴퓨터는 복잡하고 단순한 작업과 창의적이며 감성적인 작업의 중간지점에서 매우 적절한 지원을

●
스테레오리소그래피
수지나 왁스 등을 이용해 금형 없이 3차원 입체 모델을 만드는 기법.

한다. CAD는 단순히 드로잉핸드drawing hand* 소프트웨어처럼 우리 '마음의 역할을 대행해 주는 의안이나 의족과 같은 인공보철물'로 기능하는 것이 아니다.[22] 드로잉핸드 소프트웨어를 사용할 때는 1/100만 초의 짧은 시간적 지체만으로도 손동작이 쉽게 망가진다. 보통의 방식대로라면 다소 해결이 어려운 제품을 디자인할 때, 특정 CAD 프로그램은 그 과정을 쉽게 해결해 준다. 빌바오구겐하임미술관 같은 프랭크 게리Frank Gehry의 환상적인 건축물들이 그 건축물 디자이너들의 기술에 엄청나게 큰 빚을 지고 있었던 것처럼, 아주 복잡한 부정형의 제품 디자인이 CAD 프로그램 대상이 된다. 디자인 상을 수여할 때 이제는 단지 클라이언트와 디자이너의 이름뿐만 아니라, 생산자가 그 이름을 공개하는 것을 금지하지 않는 이상, 제품 생산에 이용되었던 디자인 소프트웨어의 이름도 함께 명단에 오르고 있다. 이러한 일이, CAD가 도구일 뿐만 아니라 결과물을 얻어내는 과정에서 필요 불가결한 요소 중 하나로 자리 잡았음을 증명해 주는 것이다.[23] 실제 생산과정에서 전자매체, 드로잉, 그리고 대화는 각각 서로의 효과를 높여주는 기능을 하는 것 같다. "드로잉은 말로 설명되기까지 판독 불가능하며, 단어들 역시 시각화되기 전에는 불명료한 것이다".[24]

3차원의 프로토타입은 대화와 수작업과 기술의 다양한 조합의 결과물들과 연계해 그 기능을 발휘한다. 이 모형과 견본품들은 인간공학적인 문제들에 대해서도 깊이 있게 생각해 볼 수 있도록 고안되었으며, 요구되는 작업기능을 충분히 혹은 다소 부족하게 보유하거나, 손의 크기가 다양하거나 원동기의 출력이 다양한 경우, 심지어 옷을 입고 벗는 경우까지도 포함해 아주 다양한 상황에서도 사용될 수 있도록 도와준다. 이 모형들은 주로 클라이언트에게 큰 호소력을 발

드로잉핸드
손으로 그린 것 같은 느낌의 그림을 그릴 수 있는 컴퓨터 소프트웨어.

휘한다. 캘리포니아 주 팰러앨토Palo Alto 소재 루너디자인사Lunar Design의 제프 스미스Jeff Smith는 다음과 같이 말한다. "제가 화면에 숟가락을 보여주면, 회의탁자에서 그중 하나를 고르세요. 그러면 당신은 곧바로 당신 앞에 있는 실물을 얻을 수 있습니다. 벽만 바라보고 있는 일은 이제 그만두세요." 하지만 여기에도 여전히 예전 방식이 공존한다. 스테레오리소그래피 방식으로 만들어진 모형과 달리 수작업으로 만들어진 모형은 점토나 나무, 또는 포상泡狀 물질처럼 제품에 꼭 맞는 재료를 이용해서 만들어지게 되며 표면마감 처리를 위해 거의 모두 도색이 되거나 코팅이 된다. 이렇게 마감된 모형에 변형을 가해야 하는 경우에, 특히 그 중량이나 촉감을 바꾸고자 한다면, 디자이너는 거의 지체 없이 곧바로 원하는 바를 얻을 수 있다. 또한 수작업으로 만들어진 모형은 납작한 플랩flaps의 끝이나 움직이는 부분과 같은 세밀한 부분을 수정하고 시험해 보는 데 더 용이하다. 디자이너는 이러한 요소들을 적절히 이용해 좋거나 나쁘거나 간에 클라이언트가 원하는 방향을 최종 제품에 반영하게 된다.

디자인과 상품을 만드는 아이디어와 노력, 그리고 행운 혹은 실수

나는 이따금 디자이너들에게 어디에서 아이디어를 얻는지 묻곤 했는데, 그럴 때면 그들은 굉장히 친절하게 대답해 주었다. 그 대답들 중 일부를 전하고자 한다. 하지만 내 생각에는 디자이너에게 이런 질문에 답하게 하는 것은 다소 강제성을 띠는 것 같다. 제품은 인터뷰 중에 짧게 나오는 영상들처럼 사실 너무나 많은 곳에서 쏟아져 나온다. 아이디어는 아무 때나 아무곳에서나 슬며시 찾아온다. 많은 디자이너들은 대개 수첩을 들고 다닌다. 드라이브를 할 때에도 차에 가지고 다니며 스케치를 하

고, 밤중에 자다가도 갑자기 영감이 떠오를 수 있기 때문에 침대 맡에도 수첩을 두고 잔다. 어떤 디자이너들은 "그냥 떠오른 거죠"라고 말하는 경향이 있지만, 그들이 응답하는 데에는 사실 몇몇 패턴이 있다.

어떤 디자이너들은 살아가면서 "그저 많이 볼 뿐입니다"라고 말한다. 가끔 디자이너들은 좀 더 자세히 관찰을 한다. 도로, 곡식, 자연 경계선에 의해 생기는 형태나 구조를 알기 위해 공중에서 찍은 사진들을 유심히 보는 경우가 그 예다. 디자이너들은 잡지나 인터넷 사이트를 아주 몰두해서 찾아보기도 하는데, 아이데오사의 디자인 총괄 매니저인 톰 켈리Tom Kelly는 이것을 '아이디어의 강 건너기Idea wading' 라고 부른다.25 스웨덴 출신의 디자이너 샬린 실테르Charlene Schlyter는 자기가 'ɦ' 라는 문자에 끌리게 되었던 캘리그래피calligraphy* 강좌를 접한 뒤 의자 디자인을 매우 성공적으로 해냈다고 말한다. 자신이 어떤 종류의 제품 디자인을 하고 있건 간에, 디자이너들은 사람들이 —주로 젊은이들이— 입고 걸치는 옷 · 장신구 · 화장품 등에서 지속적으로 변화하는 문양 · 색 · 질감에 주목한다. 그리고 LA의 멜로스가衝나 뉴욕의 소호 지역처럼 유행이 흐르는 장소를 자주 다닌다. 귀걸이가 자동차 장식용품이나 범퍼 모양을 고안하는 데 영감을 줄 수도 있으며, 상점이나 창틀과 같은 건축 요소들이 소비자들로 하여금 친밀감을 느끼기 만드는 외형 양식을 고안하는 데 도움을 주기도 한다.

많은 디자이너들이 예술에 밝으며 갤러리나 박물관에 다닌다는 사실은 그리 놀랄 만한 게 아니다. 디자이너들이 기반지식으로 주로 활용하는 예술은 가끔 이들이 의식적으로 알프스 산봉우리 형상을 한 조명 기구의 본체를 디자인하거나 자동차 범퍼에 응용할 때 고스란히 그들의 디자인 속으로 스며든다. 하지만

*
캘리그래피
전문적인 핸드레터링 기술을 뜻하는 말로, '아름다운 서체' 란 뜻을 지닌 그리스어 Kalligraphia에서 유래함.

디자이너들은 이 과정에서 예술사에 대한 난해한 지식을 갖춘 소수의 소비자들을 끌어들이기 위해 무리하지는 않는다. 상품을 출시하는 데 필요한 비결은, 일반적으로 어떤 경우든지 간에, 그 상품에 반영할 수 있는 최고의 문화 관련 지식을 사실상 크게 중시하지 않는 것이다. 어떤 디자이너는 화가 클로드 모네Claude Monet의 수련을 소파에 그려 넣을 수도 있지만, 아주 소규모의 선택된 시장을 공략하려 들지 않는 이상 매장 판매인들이 프랑스 인상주의에 대해 알 필요는 없는 것이다.

디자이너들에게 소재는 사실 너무나 모호해서, 그들은 항상 어떠한 영감이 떠올라야 한다고 믿는다. 그들의 상사와 동료들에 따르자면, 영감은 '재미' 있는 것이어야 한다. 디자이너들은 얼마나 적은 돈이 자신들의 만족을 위해 지불되는지 이야기하며, 실제로 몇몇 디자인 컨설팅회사 대표들은 급여야말로 가장 미약한 동기부여 요인이라고까지 말한다. 디자이너들은 주로 밤이나 주말에 신제품을 고안하고 영감을 얻으며, 자신의 배나 자동차 혹은 집을 위한 '근사한 물품들' 을 개발한다(새벽 5시에도 회사 주차장이 비는 일이 없게 되는 것이다). 디자이너들은 출퇴근이 항상 자유로우며, 작업실의 가구며 도구들의 배치도 원하는 대로 할 수 있고 복장에서도 별 제재가 없다. 그리고 이들에게는 파티며, 이런저런 자질구레한 상들이 많다(또한 회사 내에 비치된 자원을 이용해 원하는 건 무엇이든지 만들어봐도 좋도록 조치되어 있다). 두세 상급 매니저들은 가끔 자신만의 사무실을 갖기도 하지만, 이들을 제외하면 디자이너들에게 사무실 배치에서의 서열 따위는 별 고려 대상이 아니다. 상급 매니저들 역시 항상 디자이너들이다. 거의 모든 디자인 스튜디오는 모형 제작을 위한 작업실을 별도로 갖고 있다. 모형 제작과정에서 발생하는 소음 · 악취 · 먼지 등과 같은 이유 때문에, 별도의 공간이 필요하기 때문이다. 하지만 디자이너들은 원하는 곳이면 어디든지 자유롭게 돌아다닌

다. 가끔은 다른 누구도 아닌 자기의 필요에 따른 모델을 만들기 위해서 나, 일을 해주는 다른 사람들과 직접 만나기 위해서도 자유롭게 돌아다 닐 수 있다. 디자이너들은 작업 스튜디오에 창의적 친밀성creative intimacy의 유지가 필요하다고 언급하고는 하는데, 이는 업무나 디자이너는 수년간 에 꽤 늘었는데도 어째서 사무실의 크기만큼은 그리 많이 바뀌지 않았 는지를 설명해 주는 대목이다. 디자인은 최소한의 관료주의적 통제하에 서 최고의 성과를 보이는데, 작업실의 크기가 작다는 건 관료의 층이 그 리 두텁지 않다는 점을 말해 준다.

어떤 디자인사무실에서는 의식적으로 사무실 내의 물건들로 자 유연상을 시도한다. 아이데오사의 팰러앨토 사무실에서는 다양한 작업 스튜디오에 마련된 '테크 박스Tech Box'가 정돈된 물건들로 채워져 있다. 그중 하나에는 직원들이 여기저기 다니며 모아온 약 300점가량 되는 다 양한 물품들이 담겨 있다. 디자이너들은 때로는 클라이언트들에게 그 물 품들을 재미를 위한 것이든 상상력을 위한 것이든 나름대로 분류하고 확인해 보라고 제안한다. 이 물건들 또는 물건의 부분들은 누가 만지면 그 색이 변하거나, 우스운 소리를 내거나, 이상한 모양으로 부서지거나 또는 체온이 닿으면 확 부풀거나 쪼그라들기도 한다. 이런 것들이 직접 제품에 반영된 예로는, 아이데오사의 데니스 보일Dennis Boyle이 물품들이 쪼그라들었다 다시 원상태를 찾는 성질을 관찰한 뒤, 개인용컴퓨터 사용 자들이 애플 파워북Apple PowerBook에서 PC 카드를 꺼내는 비기계적인 새로 운 방법들을 고안해 낸 경우를 들 수 있다. 컴퓨터 배터리의 열이 니티 놀Nitinol이라 불리는 마법의 소재로 된 선을 수축시키고 이에 따라 걸쇠가 느슨해지면서 스프링이 퉁겨지게 된다. 그러면 이 스프링에 의해 카드가 나오는 것이다. 이 물질로 된 선은 그 후 곧바로 원래 모양을 되찾은 뒤 다시 카드를 받아들일 수 있게 된다.

아이데오사를 비롯해서, 내가 다녀본 많은 디자인사무실들에는 장난감들이 널려 있다. 보일은 장난감들을 '응고된 아이디어congealed ideas'라고 한다. 장난감은 기쁨과 놀라움을 선사할 수 있어야 하며 물론 저렴해야 한다. 장난감은 몇몇 부속품만으로 이루어져 굉장히 단순하거나 저렴한 원가로 만들어지기도 하지만, 놀랄 만큼 복잡할 수도 있다(라디오 섁사Radio Shack의 30달러짜리 아미트론Armitron 장난감에는 거의 300개의 연결부가 있다). 장난감은 보통 선반이나 사무실 바닥 등 손이 닿기 쉬운 곳에 놓여 있어서 손을 뻗어 '쉽게 집을 수 있고', '몸을 조금 움직여서 가져올 수도 있으며', '시선이 다른 곳을 향해 있을지라도' 장난감을 집는 과정을 쉽게 상상할 수 있다.

작업 환경 그 이상으로 디자이너 작업에 영향을 미치는 것이 개인 경험인데, 이는 주로 디자이너의 신체적인 필요성에서 비롯한다. 대다수 제품들은 결국 인간 신체의 확장일 뿐이며 우리가 늘 하는 행위들을 개선하는 것이다. 안경·쌍안경·망원경 등은 시력을 돕기 위한 것이며, 전화기는 귀를, 병따개는 손의 구실을 도울 뿐이다. 어떤 제품들은 그것을 만든 사람 자신이나 가족 또는 친구들의 병치레에서 영감을 얻어 발명된 것이기도 하다. 샘 파버는 부인이 구식 주방기구를 다루는 일을 어려워하는 걸 보고 스마트디자인사와 협력해 옥소굿그립스 제품군을 만들 동기를 얻었다. 자쿠치Jacuzzi 욕조의 최초 개발자는 자쿠치라는 사람인데, 그는 자기 가족의 관절통을 줄여주기 위해 월풀whirlpool 욕조를 창안했다. 이러한 디자이너들은 대개가 아주 부자도 또 극심한 가난뱅이도 아니기 때문에 다른 사람들에게도 있는 일반적인 경험에서 영감을 얻을 수 있는 것이다. 이 점이야말로 진정한 마케팅의 장점이다. 물론 모든 디자이너가 그런 건 아니지만 말이다. 부시 전 미국 대통령은 대통령선거 유세차 각 지역을 돌기 전까지는 슈퍼마켓의 계산대 앞에 서 본 일이 없

었다. 엘리자베스 영국 여왕은 지난 세기 말까지도 패스트푸드점의 내부 사정을 알지 못했다. 디자인사무실에는 이러한 왕족을 위한 그 어떤 것도 없다. 대신에 수영선수에게 고글이 주어지듯, 필요한 것들이 할당되거나, 디자이너들이 자신들만의 프로젝트를 고안해 내는 방식으로 일할 수 있도록 디자이너다운 삶의 방식이 있을 뿐이다. 디자이너 알베르토 만틸라Alberto Mantilla는, 미래에 자신의 아들 이름으로 시장에서 팔리게 될 줄은 모른 채, 그저 자신의 아들인 마테오Mateo를 위해 아기침대를 만들었다. 한 디자이너는 함께 앉아 있던 식당 탁자가 기울어져 크게 낭패를 본 경험을 되살려 신제품을 만들어 성공을 하고는, 그 일은 모두 자신의 장모 덕분이라고 했다. 그의 장모는 "더 나은 걸 만들어 보게. 자네가 바로 디자이너이지 않나"라고 그에게 말했고, 그는 이 말에 따라서 탁자의 각 다리 윗부분에 부착해 사용하기 쉬운, 손가락으로 조금만 돌리면 탁자의 균형이 잡혀 흔들리거나 기울어지지 않는 지렛대 방식의 레버를 만들게 되었다.

　　산업용 제품 역시 일상을 통해 나올 수 있다. '멘다 병Menda bottle'은 병원에서 우두 접종을 맞은 사람들에게는 아주 친숙하다. 멘다 병의 특징은, 간호사가 멘다 병 윗부분의 면솜을 누르면 이 병에서 알코올이 나온다는 데 있다. 따라서 의사는 한 손으로 솜에 알코올을 묻히고 다른 한 손으로는 주사기를 잡을 수 있다. 이 병은, 데이비드 멘킨David Menkin이라는 엔지니어가 자신의 아내가 아기에게 새 기저귀를 갈아주면서 솜에 베이비오일을 묻히려고 애쓰는 모습을 본 후 개발했다. 당시에 멘킨은 액체를 위로 뿜어주고 그 병을 든 손 이 외에 다른 한 손으로는 또 다른 행동을 할 수 있는 병의 필요성을 느낀 것이다. 이 병을 간호사용 도구로 상품화하려던 그의 노력은 실패했지만, 이 병은 나중에 다른 도구들의 대들보와 같은 구실을 했다. 처음에는 작은 병원에서, 그리고 다음에는

여전히 많이 이용되고 있는 공장에서, 나아가 용접이 행해지는 곳이라면 어디에서든지 이 병이 모태가 되어 진화한 도구들이 현재 사용되고 있다(용접을 할 때, 사람들은 한 손으로는 아세톤을 바닥에 칠하고 다른 한 손으로는 금속부나 다른 용접기계 등을 잡고 있어야 하기 때문이다).

제품의 디테일한 부분들이 발전하는 데 필요한 아이디어들은, 디자이너들이 살고 있는 주변의 가까운 환경 중 일상적인 물건에서 비롯할 수도 있다. 표준 플로피디스켓의 크기를 구체화시킨 사람은 자기가 사용하고 있는 커피 젓는 막대coffee stirrer의 크기가 딱 적당하다고 생각을 했다. 도로의 어느 쪽으로 달릴 것인가와 같이 표준화의 내용보다는 그저 표준화를 한다는 것 자체가 중요한 결정들처럼, 어떤 제품의 크기를 커피 젓는 막대의 길이로 정한다는 것 역시 좋은 방법일 수 있다. 반도체 개발로 제품 소형화의 가능성을 실현시킨 휼렛패커드사 디자이너들이 만든 첫 포켓용 계산기는, 윌리엄 휼렛William Hewlett이 자사의 팀원들에게 자신이 가지고 다닐 수 있을 만한 작은 크기의 계산기를 제안했을 때 실제 그가 입고 있던 셔츠 주머니 크기만 하게 만들어졌는데, 이는 그가 입었던 셔츠가 전자제품의 크기를 규정한 것이다.[26]

이 모든 것은 우연이 아니다. 물론 디자이너들은 자신들이 '연구'라고 정의한 것을 하기도 한다. 예를 들자면, 디자이너들은 목표시장의 고객들이 사용하는 제품, 배경, 복장, 그리고 다른 것들의 사진을 조합해 '스타일보드style boards'나 '라이프스타일보드lifestyle boards'를 제작하기도 한다. 이는 실제로 사람들에게 인정받고 널리 영향을 끼치는 '디자인 언어Design language'를 내보이며 제품을 목표 고객들의 취향과 요구에 딱 들어맞도록 하는 새로운 방법을 시험해 보는 것이다. 예를 들어, 10대 여자 아이들에게 전화기는 그 또래에서 유행하는 인형이나 동물인형, 스타의 사진, CD 앨범 디자인, 그 아이들이 입는 옷의 상표와도 같은 것이다. 디

자이너들은 제품의 최적화된 '디자인 포지셔닝'을 통해 적절한 제품을 적기에 '시각적으로 배치'하고자 한다. 그리고 이들은 포장을 포함해 자기 제품을 경쟁품과 비교하는 '제품평가product audit'를 수행하기도 한다. 혹 자기 제품이 경쟁 모델보다 싸거나 그 질이 떨어진다면, 디자이너들은 관행대로 소비자들에게 자기 제품에 대해 다시 믿음을 주려 할 것이고, 더 비싸다면 판매방식은 달라질 것이다. 또 다른 방법으로는, 경쟁사의 제품이 어떻게 제작되었는지 알기 위해 제품을 분해해 본 후 —이를 '역공학(역설계) reverse engineering'이라 한다— 경쟁사 제품을 능가하기 위해 여러 시도를 하는 것을 들 수 있다. 더 근사한 형태를 갖추기 위해 기계적인 부분을 개선하거나, 기능을 보강하기 위해 형태를 바꾸는 것이 그 예다. 일반적으로 디자이너들은, 고객들이 제품을 구매한 뒤 휴대전화에 스티커를 붙이거나 차를 개조하는가 하면 화재경보기를 제거하는 등 제품에 변형을 가하는 모습을 유심히 관찰한다. 이러한 구매 후 변형에 대한 '연구'는 소비자의 실제 행동습관을 어떻게 맞출 수 있는지에 관한 아이디어를 제공해 주며, 디자이너들이 혼자서 해결하려고 애쓰던 문제들을 풀어준다.

특히, 아주 전문화된 대규모 디자인사무실에서는 디자이너들이 민족지학적 관찰이나 시간과 움직임에 관한 연구, 포커스그룹에 대한 연구처럼 사회과학자들에게 더 친숙한 기술을 이용한다. 칫솔을 개발하기 위해서 어떤 디자인사무실은 치과의사와 치위생사, 치약제조업자 등을 동원하기도 할 것이다. 이들은 칫솔질이나 치실질을 하는 사람들을 녹화해 그 행동 하나하나를 분석할 것이다. 디자이너들은 제품의 구성이나 재료가 피로나 상처를 어떻게 최소화할 수 있는지 등의 다양한 내용을 그 제품의 용도에서 뽑아내 다시 연구할 것이다. 디자이너들은, 인간의 성적인 행동들과 변기 및 콘돔판매기 같은 보조기구들처럼, 인간의 신체

성이 인생과 일상의 모든 경우나 단계에서 여러 물건들과 어떻게 상호작용하는지에 대해 신중하게 고려한다.[27]

아이데오사의 톰 켈리는 "아이데오사에서는 구체적인 과학 연구를 할 만한 충분한 시간이 없으며, 다른 디자인사무실들 또한 사정이 거의 비슷하다. 그래서 우리는 몇몇 관심 있는 사람들을 여기저기 수소문한 끝에 찾아내어 대화를 나누고 그들을 관찰한다. 우리는 누가 특정 요건에 만족하는 친구를 아는지, 누가 우리의 기존 제품과 서비스를 이용하는 모습을 관찰하는 것을 허락할지 등을 알아보기 위해 질문을 던질 것이다"라고 말했는데, 이처럼 회사 내에서는 비공식적인 연구들이 많이 이루어진다.[28] 인류학에 대해 안목이 있고 선견지명이 있는 사람이라면 (그리고 그가 심리학 학위가 있다면), 그는 아이데오사에서 행해지는 이러한 일들을 관찰해 낼 수 있을 것이다.

회사 내에서 진행되는 이런 식의 연구가, 원하지 않는 사람들에게 신제품을 속여 팔려는 의도로 시행되는 건 아닌가 하는 의혹도 있지만, 이와 정반대로 일부 디자이너들은 이 체계적인 시장조사가 사실은 보수적 경향이 있다고 생각한다. 팰러앨토에 있는 루너디자인사를 설립한 제프 스미스는 위험성이 있는 어떤 것을 찾아내기 위해 전개되는 회사의 '면역 항체' 시스템의 한 부분으로서 정량조사가 아직 그 체계를 잡지 못했다고 본다. 만일 정량조사가 정확한 것이 아니라면, 이는 단지 질이 낮은 제품을 만들 뿐만 아니라 실수로 훌륭한 제품까지도 망칠 수 있다. BMW 디자인에 참여했던 유명 디자이너 찰스 펠리Charles Pelly 역시 "정량적으로 분석하는 연구원들이 제품을 죽게 한다"고 말한다. 시장조사는 제품을 구매나 사용으로부터 고립시키며, 시간의 경과나 제품의 출시에 따라 제품이 어떤 반응을 얻게 될지 예상할 수 없게 만든다. 디자이너들은 자신들이 시장선호도를 고려해 프로젝트를 추진할 수 있는 사람

들이라고 생각한다. 이에 반해, 시장조사는 현재의 선호도만을 제공한다. 그러나 많은 디자이너들은 이러한 시장조사를 순수한 제품 보정을 위한 가이드 정도로만 받아들이거나, 아니면 자신들의 직감을 '수치'를 이용해 보강해 줄 방편 정도로 생각하고 있다.

특정 디자인 컨설팅회사의 아이디어들은 종종 해당 디자인사무실이 앞서 행했던 일들에서 나온다. 어떤 디자인사무실이 가진 시장 지배제품군은, 직원들이 앞으로 만들어낼 다른 제품들에도 영향을 미칠 수 있다. 비록 뚜렷한 경계선은 없지만, 디자인 컨설팅회사는 컴퓨터와 전자기기, 의료기구, 가구, 혹은 전시설비 등에 전문성을 띠는 경우가 많다. 그리고 또 다른 분류로는 소비자를 위한 디자인과 병원·연구소·공장 등을 위한 산업용 디자인, 또는 고정자산과 영업용 자산으로 구분되는 제품 디자인 등으로 나뉠 수 있다. 주로 컴퓨터 디자인을 하는 컨설팅회사는 기술적으로 월등히 우월하지는 않더라도 컴퓨터와 유사한 성질을 띤 장난감이나 자판기 디자인을 하게 될 공산이 크다. 클라이언트들은 아마 종전에 이용하던 디자인 컨설팅회사를 다시 찾을 것이다. 클라이언트들은 특정 디자인 컨설팅회사를 찾는데, 그 회사의 디자인 결과물이 자신들이 추구하는 디자인이라서 (예를 들면, 랩탑과 같은 디자인을 한 스팀다리미 디자인) 그 회사가 조직하는 방법을 통하지 않았으면 존재하지 않았을 특정 제품을 창조하고자 하기 때문이다.

설득력 있는 유형 이상으로, 신제품은 디자이너 자신들도 '단순한' 행운 혹은 심지어 실수라고도 여기는 것을 통해서 태어난다. 우연은 일어나는 것이다. 3M사의 그 작은 포스트잇Post-it도, 접착제를 만드는 연구과정에서 접착력이 너무 약해서 쓸모없는 것처럼 보였던 산물에서 탄생했다. 이 제품은, 3M 엔지니어로 지역 교회 성가대원이기도 했던 아트 프라이Art Fry가 이 실패한 접착제를 종이에 입혀 찬송가 책의 책갈피로

이용하면서 사용되었다.[29] 그가 찬송가 책을 다른 성가대원에게 빌려준 뒤 다시 돌려받았을 때, 책 표지에 붙어 있던 그 '책갈피'에는 메모가 적혀 있었다. 이렇게 해서 신제품이 태어난 것이다. 1907년에 나온 스콧타월Scot Towels은, 스콧페이퍼사Scott Paper의 화장실용 휴지 기계가 고장 나서 기존의 단단한 정도와 형태가 바뀌게 되면서 만들어졌다. 그 결과 신제품이 만들어졌으며, 지금까지도 이 제품이 지배적인 종이타월과 그 홀더의 표준사이즈로 규정되게 되었다. 물론 실수를 제품 생산으로 발전시키는 조직적 · 개인적 기질 역시 훌륭한 것이다. 3M은 공업용 제품뿐만 아니라 소비재도 함께 만드는 회사였고, 스콧페이퍼사는 여러 변형물들을 시험대에 올려볼 준비가 된 거대한 마케팅 조직이 있었다. 행운이란 결코 완전히 우연하게 주어지는 것만은 아니다.

디자이너의 이름은 기억되지 않는다?

물건이 무엇에서 탄생하는지에 대한 대답 가운데 하나로, 에디슨이 전구를 발명했다거나 미켈란젤로가 로마 시스티나예배당 천장화를 그렸다고 하듯이, 그 제품을 디자인한 디자인사무실이나 개인의 이름을 댈 수 있다. 하지만 "누가 이걸 했느냐?"라는 질문에 답을 하기란 꽤 어려운 일이다. 누가 포스트잇을 만들었는가? 강력 접착제를 만들려다 실패한 과학자들? 실패한 접착제를 종이에 바른 3M 성가대원? 그의 찬송가 책을 빌려가 첫 포스트잇에 메모를 남긴 친구? 아니면 이 제품의 가능성을 포착하고 포스트잇을 대량 생산으로 이어간 3M 사장? 디자이너들 사이에서 신제품 개발의 공을 누구에게 돌릴 것인가에 관한 모호함은 거의 찾아볼 수 없다. 자신들이 한 일이기 때문이다. 마케팅 담당자나

엔지니어, 회계 담당자가 아닌 디자이너들이 제품에 형태를 부여하고 제품화할 수 있는 개념적인 해결책을 생각해 냈다. 큰 성공을 거둔 '더스트버스터Dustbuster' 저중량 진공청소기를 제작하기 위해 디자이너들은 크기와 제어방식, 그리고 제품을 파는 상점의 모습까지도 변화시켰다. 소니 워크맨Sony Walkman은 카세트 플레이어와 헤드폰 같은, 이미 존재하는 요소들을 결합해 만들어졌다. 소니사는 매우 작고 휴대 가능한 카세트 플레이어를 만들고자 했다. 그러나 스피커가 너무 커서 설정된 제품의 크기에 맞지 않기 때문에, 디자이너들은 헤드폰으로 스피커를 대체했다.[30] 절충된 카세트 플레이어를 만들기보다는, 혼자서 주변의 소음을 없앤 음악을 듣는 새로운 방법을 만들어낸 것이다. 만약에 사용법이나 응용 방식 등이 제품이 무엇인지에 대해 알려주는 본질적인 측면이라면, 많은 디자이너들이 생각하듯이, 워크맨과 더스트버스터는 디자이너들이 그 공로를 인정받을 수 있는 새로운 발명품인 것이다. 어떤 의미에서 볼 때, 발명은 어떻게 여러 요소들이 유기적으로 조합될 수 있는지 그 방법을 알아내는 것을 뜻하며, 이때 '물건'은 서로 다른 영역들 간의 성공적인 연결을 통해 나오게 된다.

디자이너들이 만든 제품이 성공할 때, 오히려 이 성공이 디자이너들을 괴롭히기도 한다. 개발의 공로는 디자이너들의 이름을 거의 언급하지도 않는 기업에만 돌아간다(이와 반대로 디자인 컨설팅회사에서는 그 프로젝트에 참여한 사람들의 이름을 언급하고자 한다). IDSA '금상'을 수상한 대규모 디자인 법인 주식회사에 근무하는 한 디자이너는 "27년 동안 내 작업을 인정받아 본 건 이번이 처음"이라고 말했다. 개개 디자이너들에게 공식적인 크레디트를 주는 일은, 회사로서는 디자이너들이 그 경력을 이용해 다른 회사로 스카우트될 수 있다는 위험을 각오해야 한다. 스카우트는 디자이너의 지위를 높여 주고 디자인 전문직의 보

수를 높여준다. 누가 그 제품을 디자인했는지 모른다면, 사람들은 기업의 이름('블랙앤드 데커Black & Decker 드릴')이나, 제품을 구입한 상점의 이름('이케아Ikea 소파')으로 그 제품을 지칭할 것이다. 디자이너들은 브룩스 스티븐스를 손이 데지 않는 난로 손잡이와 스팀다리미와 그것의 스팀홀—더 이상 손으로 물을 뿌리지 않아도 되게—을 개발해 낸 사람으로 공식 인정을 하지 않는 게 불공평하다고 말할 것이다. 아이맥I-Mac의 디자인 프로젝트를 이끈 캘리포니아에서 활동하는 런던 출신의 디자이너 조너선 아이브Jonathan Ive는 왜 자신이 디자인한 제품에, 아르마니Armani가 자신이 디자인한 옷에 자기 이름을 붙이거나 피카소가 자신의 그림에 자기 이름을 넣듯이, 자신의 이름을 넣지 못하는 걸까?

발명가가 죽거나 사라지면 비로소 그들이 인식되기 시작한다. 더 많은 사람들이 '안락의자'나 제작회사의 이름인 '허먼밀러Herman Miller'의 의자보다 '임스 의자Eames chair'를 더 많이 구입한다. 디자이너들이 높이 인정받는 프랑스와 이탈리아에서 제품이 더 훌륭하게 만들어진다는 사실은 미국이나 다른 나라도 이와 같은 상황이라면 제품 결과물이 더 좋아질 것임을 암시한다

디자이너의 성별은 왜 중요할까

민족성, 인종, 성별 등과 더불어 디자이너가 디자인하는 성향은 물건이 무엇이 될지에 영향을 미친다. IDSA의 조사에 따르면, 여성 회원은 전체 회원의 11.5퍼센트밖에 되지 않는다. 민족성과 인종에 관한 데이터는 없지만 내 기록에 기초해 개괄적으로 살펴본 바로는, 특히 아프리카 출신의 미국인이 전체 미국 인구에서 차지하는 비중은 그 어디에

도 제대로 반영되고 있지 못하고 있다. 디자이너들은 겉으로는 소비자 그룹이 매우 동질성이 있어 보일지 몰라도 얼마나 다양한 사람들이 있으며, 이들이 서로 얼마나 다른 역할을 하는지와 같은 다양성에 대해 잘 알고 있다. 예를 들면, 디자이너들은 5퍼센트의 아시아 여성들과 95퍼센트의 아프리카계 미국인 남성 사이에서 제품 크기를 정할 때 이익을 얻는다고 말한다. 포드사에 근무하는 한 디자이너는 70세 노인의 신체적 상태와 시력을 재현해 보기 위해 안경과 장갑을 끼고 '노년층third age' 옷이라고 불리는 옷을 실제로 입어보기도 했다. 디자이너들은 여성과 남성이 서로 다른 신체 능력과 논리 성향을 지녔다고 하는 데 모두 동의할 것이다(물론 실제로도 그렇다). 오스트레일리아 디자이너들은, 여성들이 더 자주 자동차기름을 교체하는 것을 보고, 힘을 덜 들이면서 주유구에 꽂을 수 있고 기름이 덜 흐르는 주유기 손잡이를 개발했다.

성별의 관점에서 볼 때 어떤 디자이너들은, 여성은 남자와는 다른 종류의 물건을 디자인하는 경향이 있을 뿐 아니라 —자신들이 스스로 원해서인지, 아니면 여성은 의류, 그래픽, 집안용품에 더 관심을 갖고 있다고 생각하는 디자인사무실의 편견에 때문인지는 확실치 않지만— 같은 물건도 다르게 디자인한다고 생각한다. 물론 모든 디자이너가 이렇게 생각하는 건 아니며, 거침없이 말하는 일부 여성 디자이너들은 성별은 아무런 차이를 주지 못한다고 한다. 성별이 차이를 가져온다고 하는 사람들은, 남성들이 성능에 더 중점을 둔다고 생각한다. 말하자면, 남성들은 더 빨리 작동하고 더 강하고 보다 많은 기능이 있는 제품을 원한다는 것이다. 반대로 여성은 제품의 인터페이스에 더 신경을 쓰게 된다. 어떻게 제품에 다가가고 만족스럽게 사용할 것인가와 같이 제품이 '유도하는 것(제시하는 것)affordance'에 더 관심이 있는 것이다.[31] 가정용품 디자이너인 한 여성 디자이너는, 자신이 디자인한 깔끔한 세탁기 컨트롤

패널에 대한 여성 포커스그룹의 선호를 모두가 남자들인 자신의 상사들이 그저 "말을 돌려가며 심각하게 받아들이지 않고 그 자리에서 무시했다"고 전했다. 그녀는 다음과 같이 신랄한 비판을 한 적이 있다. "만약 여성 디자이너들의 수가 더 많아진다면 제품들은 더욱 심플해질 것이다…… 백인 남성들의 오만함으로 잃어버린 돈이 아깝다." 자신의 남성 동료들이 인간과 제품 간 소통의 중요성을 더 많이 인식해야 한다는 점을 강조하는 또 다른 여성 디자이너는, 자신이 일본인 남성 클라이언트에게 변기 좌석 청소가 편리한 제품이 얼마나 중요한 것인지를 알게 하기 위해 직접 욕실을 청소해 보라고 ―아마도 그 클라이언트들에겐 당시의 경험이 첫 욕실 청소였을 것이다― 한 적이 있다고 말했다. 이러한 지적들은, 남성 디자이너들이 여성들을 '계략에 빠뜨려 제품을 구입토록 하기 위해' 제품을 디자인한다는 비판들과는 정반대되는 의견들이다.[32] 어쨌든, 여성 디자이너들은 남성 디자이너들이 가장 못 하는 일이 바로 '매혹하기ensnaring'라고 생각하는 것 같다.

전기공구는 일찍이 남성들에 의해 독점적으로 그리고 오직 남성들의 일에 사용되기 위해 디자인되었다. 그러나 제2차세계대전 중에 미국 공장에서 일하는 여성 노동자들이 집안일을 하기 위해 전기공구들을 '차용'하기 시작했다(전쟁 기간 동안 여성들은 집 안의 다른 일들뿐만 아니라 자기 집의 목공일과 수도관 수리 같은 노동까지도 직접 해야만 했다). 블랙앤드데커사 같은 전기기구 업체는 전후 가정용 전기용품의 수요가 늘어날 것을 예상하고 가정용 전기공구들을 생산하기 시작해, 이제 미국에서 가장 큰 제조회사가 되었다. 처음엔 마케팅이 오직 남성 소비자만을 목표로 진행되었지만 점차 여성까지 포괄하게 되었다. 이러한 제품들은, 대량 생산되는 블랙앤드데커사의 제품들이 이제 사람들이 선물용으로 구입하는 일반적인 전기공구가 되었음을 말해 준다.[33] 가정의

변화는 제품을 변화시켰다. 처음부터 블랙앤드데커사에 여성 디자이너가 있었다면 아마 이러한 변화는 더욱 빨랐을 것이다.

디자이너의 성별에 의해 설득력 있는 결과물이 만들어진 예가 또 있다. 한 여성 디자이너는, 여성이 신체적으로 얼마나 편안함을 느끼는지 좀 더 민감하게 체크할 수 있으며, 환자의 안정을 돕고, 여성이 물리치료사와 좀 더 친밀감을 느낄 수 있게 도와줄 수 있는 유방 X선 촬영장치를 고안했다. 요실금 같은 다른 병리적 문제들을 다루는 데에서 환자의 육체적 · 사회적 곤경이 모두 성별에 따라 다르므로, 여성을 위한 디자인을 여성이 한다면 연구나 조사를 위한 노력을 상당 부분 줄여 줄 수 있을 것이다. 보통 실외용 금속가구 디자인 영역에서 남성 디자이너에 비해 여성 디자이너가 '좀 더 섬세하고 감각적인' 제품을 내놓는 것 같으며, 나 또한 여성 디자이너들에게서 그렇다고 들었다. 여성은 더 작은 크기의 디자인을 할 수도 있다. 레이지보이사(라즈보이사)La-Z-Boy의 리클라이너 체어recliner chair*는 남성용 버전만 시장에 출시되고 나서 수년이 지나서야 여성용으로 크기를 줄인 모델이 나왔다.[34]

좀 더 자세하게는, 여성은 더욱 '사회복지와 관련된' 디자인 컨설팅을 할 수 있다. 나는 IDSA에서, 아동용 상품 디자인과 관계된 영역뿐만 아니라(그리 놀랄 일은 아니다), 생태학적 책임과 관련이 있는 특별 분과와 행사에 관계하는 여성 디자이너들이 수적 균형에 비해 훨씬 많다는 사실을 발견했다. 여성 디자이너들은 또한 공공서비스 프로젝트에서도 자신들의 역량을 발휘하고 있다. 오스트레일리아 디자이너인 루스 맥더모트Ruth McDermott는 에이즈 예방프로그램에서 주사기통needle packet을 개발해 사회봉사상을 받았다. 그녀가 만든 주사기통은 아이들이나 면역력이 약한 사람들이 그 내용물에 쉽게 접근하지 못하도록 거의 완

•
리클라이너 체어
등과 발받침을 앞뒤로 조절할 수 있는 안락의자.

벽히 차단할 수 있으며, 한 번 사용한 주사바늘이 일단 이 통으로 들어가면 절대로 이 바늘이 다시 사용되는 일이 없도록 디자인한 것이었다.

상대적으로 눈에 잘 띄지 않기 때문에, 디자인이 어떤 유형의 사람들은 디자이너라는 직업 혹은 이와 관련된 유사 직종으로 이끄는 미묘한 힘에 쉽게 끌리게 만들고, 또 어떤 유형의 사람들은 실망을 시키는 것인지도 모른다. 학교 정규 교육과정에 디자인 과목이 없다는 사실이나, 길을 걷다가 '우연히 마주치게 되는' 디자이너의 수가 적다는 것, 그리고 디자인이 눈에 띄지 않는 분야라는 점이 수많은 젊은이들로 하여금 제품 디자인을 자신들의 장래 희망으로 결정하는 데 큰 어려움을 안겨 주며, 디자이너가 되기 위한 과정을 밟는 것조차 어렵게 만든다. 자동차는 소년boy들에게 삶의 중심이며 선망의 대상이긴 하지만, 이런 경우에서조차도 자동차가 미소년boy-toy들에게 직업의 진로를 잡을 수 있도록 방향등을 명확히 켜준 흔적은 발견할 수 없다. 어떤 사람이 내게, 몇몇 남성 디자이너들의 어릴 적 꿈은 '그게 무엇이든지 간에' 대개가 자동차를 디자인하는 것이었다고 했다. 다른 경우로는, 자기 자신을 '그림—회화 유형drawing-painting type'이라고 파악하는 아이가 학교에서 많은 적성검사를 거치고 그 결과, 그 아이는 '산업 디자이너'가 되기에 좋은 실력과 자질을 갖추었다는 평가를 듣는다. 하지만 그 아이는 그 말이 무엇을 의미하는지 들은 적이 없기 때문에 인류학을 전공하게 되었으며, 디자이너가 될 수 있는 길을 발견한 때는 그로부터 몇 년 뒤였다. 어떤 학식이 뛰어난 미국 육군 장교는 전후 독일 난민촌의 잔해들을 모아 창의적으로 무언가를 만들고 있는 한 아이를 격려해 준 적이 있었다. 그 아이는 자라서 현재 LA에서 디자이너로 일하고 있다. 사실 디자이너 중 상당수는 가족 중 누군가가 제품 디자인에 몸담고 있는 경우가 많다.

페미니스트 평론가들은, 디자인 직업의 환경 요소가 큰 불편을 야기해서 여성들이 다른 직업을 찾게 되는 원인이 될 수 있다는 데 주목한다. 디자인사무실의 물리적 환경을 여성들에게 환영 받을 만한 것이 아니라, 비트루비우스Vitruvius*가 도리스식 기둥건축 양식을 보며 찬양했던 남성적 특징들처럼, '남성적 아름다움, 실오라기 하나 걸치지 않고 꾸밈 없는 것'으로 보는 건 결코 과장이 아니다.[35] "단순한 것이 남성적이다." 이것은 어떤 현대 비평가가 나와 똑같은 심정으로 옮긴 말이다.[36] GM이나 포드사 같은 미국의 대형 자동차회사들은 의식적으로 남성성을 부각해 한때 그 전성기를 맞았었다. 아이데오 디자인의 매니저인 마이크 뉴틀Mike Nuttal에 따르면, GM의 엔지니어들은 디자이너들을 '점토의 요정들clay fairies'라고 부르는데, 이 말은 여성의 참여에 대한 환경 전도력이 있다거나 남성 디자이너들 사이에서 성적인 근심을 완하하려고 하는 건 아니었다. 여성 디자이너의 참여는 그 존재 자체만으로도 디자인 영역에서 '남성적 성향을 파괴할 수도' 있으며 동료 남성 디자이너들이 차체를 디자인하는 변화무쌍한 성적 에너지를 제한할지도 모른다는 우려 때문에 허락되지 않았다.[37] 1950년대 말에 다소 과하게 강조된 범퍼는 —이 때문에 작은 접촉사고에도 망가지는 경우가 많았다— 당시 최고의 인기를 끌던 가슴이 큰 연예계 스타와 관계된 것이었는데, GM에서는 이를 '대그마 범퍼Dagmars'**라고 불렀다.

결론적으로 말하자면, 나는 왜 여성이 디자인 영역에서 남성과 구분되었으며 뒤로 밀려나야 했는지 그 내막을 완전히 알지는 못한다. 하지만 IDSA의 〈디자인 퍼스펙티브스Design Perspectives〉지에 구인광고를 내

●
비트루비우스
BC 1세기에 활동한 로마의 건축가. 고전 건축양식과 그것에서 유래한 르네상스, 바로크 건축양식의 기둥 체계에 큰 영향을 미쳤다.

●●
대그마 범퍼
포탄 모양의 범퍼. NBC 방송의 코미디 버라이어티 쇼인 '브로드웨이 오픈 하우스'에 나온, 특이한 브라 모양으로 유명했던 '대그마'라는 예명의 여자 스타와 뾰족하고 과장된 형상의 범퍼를 연결시킨 말이다.

는 디자인사무실의 대표들이, 다양한 목표에 대한 언급을 하지도 않았으며 또 잘 알려지지 않은 디자이너 집단의 지원을 그다지 격려하지도 않는 광고를 원했다는 점은 알아차렸다. 과거와 달리, 오늘날의 일부 남성 디자이너들은 공평성 때문이든 아니면 여성이 디자인 진행과정에 더 탁월하고 가치 있는 흐름을 불러일으킬 수도 있다는 믿음 때문이든 간에 여성의 참여가 필요하다고 말한다. 그리고 '새로운 패러다임' (이는 디자이너 터커 비에마이스터^{Tucker Viemeister}가 사용한 용어다) 속에서, 남성 클라이언트와 여성 클라이언트 (여성 클라이언트들은 또한 디자이너들에게 자주 포착된다) 모두가 여성 디자이너의 존재 필요성에 대해 높은 평가를 내린다는 생각이 나타나고 있다. 지속적인 상호 작용과 수평적 개발의 맥락에서 볼 때, 디자인은 일반적으로 외부세계와 밀접한 관련을 맺고 있으며, 디자인 분야에서 여성들이 점점 더 중요한 역할을 맡고 있다는 사실은 그럴 법도 한 얘기다.

한 디자이너는, 지금까지의 모든 제품 개발의 역사적 순간들마다 디자이너들은 이제껏 일어난 전체 흐름을 주도해 왔다고 말해 주었다. 기업 내 다른 사람들이 역사를 만들어온 반면에, 디자이너들은 그들의 활동이 말해 주듯이 '소프트한' 예술과 문화의 감각을 이용해 '하드한' 제품 생산의 요소들을 연결해 주는 특별한 구실을 해왔다. 누군가는 이러한 융합의 구실을 해내야만 한다. 그렇지 않으면 어떠한 제품도 탄생할 수 없기 때문이다.

3

상품의 형태와 기능
:'계란 속의 닭'과 '닭 속의 계란' 같은 사이

기능과 형태를 상품에 한데 버무리기 _ 머릿속 상상을 눈에 보이게 끄집어내기 _ 물건이 만들어지기 이전에 예술이 있었다 _ 시장을 '확' 바꾸는 예술성의 '작은' 차이 _ 사람들의 제각각인 욕구가 상품을 만들어낸다 _ 상품에서 예술성과 기능성은 일란성 쌍둥이 _ 마티스와 칸딘스키의 '미술'이 욕조에 미친 영향 _ 상품에 달려 있는 '기호학적 손잡이' _ 상품을 향한 여러 사람들의 조화는 애정을 기반으로 _ 형태와 기능은 '따로 또 같이'

디자인 분야에서 벌어지는 형태와 기능에 관한 논쟁은 사회에서 생기는 유사한 논의를 반영한다. 이는 인생에서 우선순위가 무엇인지와 같은 큰 쟁점을 일으키는데, 바로 즐거움이 우선이냐 비즈니스가 우선이냐, 표현력이 먼저냐 실질적 필요에 대한 충족이 먼저냐 하는 문제다. 좀 더 구체적인 상품 생산 관련 용어로 표현하자면, 이 문제는 유용하게 만들어지는 게 더 중요하냐 아름답게 만들어지는 게 더 중요하냐는 말일 수도 있다. 이도 저도 아니라면, 둘 사이의 '타협', '균형' 또는 '경계선'은 과연 어디에 있어야 하는 것일까? 어느 것이 가장 중요한지 또는 균형이 어떻게 취해져야 하는지가 이 장에서 언급하려는 것이지만, 사실 이는 쓸모없는 일이다. 좀 더 근본적 차원에서는, 외형으로 드러나는 것도 달리 보면 기능이랄 수 있고, 또 기능이라고 생각되는 것 역시 미美적일 수 있기 때문이다. 그렇지만 이러한 논쟁은 수시로 발생하며, 사람들은 이 논쟁에서 각기 자신의 입장을 주장함으로써 상품에 영향을 미치게 된다. 외형과 기능에 대해서는 이미 어느 정도 이해가 되고 있다는 전제하에, 나는 형태와 기능이 제품에 반영되는 방식들에 대해 살펴보고자 한다. 이와 덧붙여, 앞선 논쟁이 초보적 차원에서거나 보다 정교한 차원에서거나 간에 어떻게 사물에 얽혀 들어가게 되는지 보여주고자 한다.

디자이너 입장에서는 형태와 기능이 모두 좋은 제품을 만드는 게

중요하다고 생각한다. 디자이너들은 종종 '양쪽 모두^{It's both}'라는 후렴구를 입에 달고 다닌다. 그러나 이들은 어떻게 또 왜 이 둘 모두가 중요한지는 똑 부러지게 표현을 하지 못하기에, 내가 좀 보완 설명을 하고자 한다. 이를 위해, 나는 덜 음미된 요소 즉 '예술적 부분'—인간사 어디에나 있지만 쉽게 인식되지 않는—을 구체적으로 언급해야만 한다. 그러나 나는 예술은 다른 모든 영역들, 즉 기술이나 비즈니스와도 연관된 것이라고 항상 생각해 왔다. 또한 나는 내가 정의하는 '예술'은, 벽에 걸려 있는 것이건 노래처럼 목에 걸려 있는 것이건, 또는 어리석어 보이는 어떤 새로운 종류의 것이건 간에, '놀이, 재미, 드러내 보이기, 즐거움'[1]의 모든 변형을 포함하는 것이라고 단언한다. 나는 통상적으로 예술과는 별 상관이 없다고 여겨지는 프로젝트들 속에서도 예술이 존재한다는 걸 보여주도록 하겠다. 수사학적인 관점을 동원해, 나는 사물을 탄생시키는 힘으로서 작용하는 예술에 관한 논의로 이야기의 방향을 이끌어가려 한다.

동일한 관점으로 이에 관한 논쟁들을 관찰해 보면, 형태나 기능, 혹은 예술이나 경제 중에서 어느 하나를 더 중요하게 내세우는 수많은 논쟁가들은 결국에는 본질적으로 지적인 선례에 맞닥뜨리게 된다. 삶의 실용적 차원을 옹호하는 사람들에게 예술은 좋은 것이기는 하지만 생산과정에서 보자면 본질적인 건 아닐 수 있다. 모두가 동의하는 건 아니지만, 어떤 인류학파에서는 인간이 비본질적인 것에 대한 시간과 인식을 확보할 수 있을 정도로 물질을 충분히 생산할 수 있을 때만이 역사적으로 예술이 발생할 수 있었다는 주장을 펼치기도 한다. "인간은 추론하기 이전에 먼저 먹어야 한다"고 마르크스가 말했다. 이 말은, 인간은 우선 생존이 보장되어야 장식을 필요로 한다는 뜻일 수도 있다. 현대적 맥락에서 페트로스키는 독특한 방식으로 간단명료하게 주장을 하는데, 그에

따르면 현대 제품의 '진화'는 모두 '유용성'에서 비롯했으며 이러한 유용성은 미적 고려와는 전혀 다른 것이다. 그는《쓸모 있는 물건들의 진화 이야기 The Evolution of Useful Things》에서 다음과 같이 말했다.

> 디자인된 물건이 최종적인 외관을 이루어가는 과정에서 미적인 고려가 영향을 줄 수 있다는 것은 부인할 수 없는 사실이며, 경우에 따라서는 그것이 지배적인 영향을 미치기도 한다. 그러나 보석이나 장신구를 제외하면 미적인 고려가 모양과 형태를 규정하는 일차 요인으로 작용하는 경우는 드물다. 실용적인 물건을 간결하고 또 다른 방식으로 보기 좋게 만들 수는 있지만, 대개는 유구한 역사가 있는 원숙한 단계에 이른 인공물을 그럴듯하게 치장하는 수준에서 그치고 있다.

페트로스키는 짐짓 자랑스럽게 "이 책은 디자인의 게임에는 별 관심이 없다"고 말한다.[2] 디자인계와 더 밀접하게 관련이 있는 일부 논평자는 그런 의견에 공감을 한다. 〈뉴욕 타임스 New York Times〉의 디자인 비평 담당 필립 노벨 Philip Nobel은 "허영이 아닌 유용성이 디자인의 변화를 주도해 가야 한다. 이것이 바로 예술과 디자인이 구별되는 사항들 중의 하나다"라고 주장했다. 2000년에 디자이너들이 '스타일의 속임수 style traps'나 '현혹적인 매력 glamour'에 굴복했다고 보는 그는, 디자이너들이 '할 수 있고, 만들 수 있는 문제해결 can-do make-do problem solving'에 참여해야 한다고 보았다.[3]

비즈니스 세계의 심층부로부터, 예술의 창조나 감상은 별로 중요하지 않은 일에 몰두하는 여성들 혹은 나약하거나 신경과민인 남성들이 하는 것이라는 식의 의심의 눈초리가 항상 있어왔다. 장식이나 감정에

대해 '서구, 특히 앵글로색슨 사회는 여성적이라는 선입견을 가지고 정의'[4]해 왔다. 비즈니스 마인드가 있는 사람들은 전통적으로 회사의 성공은 천연자원과 노동을 잘 활용하는 능력을 포함한 경쟁적인 추진력에 달려 있다고 생각해 왔다.

예술 분야의 전문가들 역시 이와 마찬가지로 신중하다. 그들은 실용적 자원이 예술가들의 물리적 생존을 위해 필요하다는 점은 인정하지만, 돈과 상업적 대가가 한편으로는 예술적 성취에 위협이 될 수 있다는 것을 잘 알고 있다. 사실 비즈니스에 이용되는 예술의 경우들은 본래의 예술적 기능과는 다른 역할을 하는 것이라고 할 수 있다. 맥스 이스트먼Max Eastman이 상업의 영역으로 '넘어간' 예술가들에 대해 말한 것처럼, 자신의 작품이 광고에 사용되는 예술가들은 마치 '예술가로서는 부고장'을 받는 것과도 마찬가지의 결과를 받을 수도 있다.[5] 그의 말은 19세기에 있었던 젬퍼의 한탄을 연상시킨다. 상업예술은 그런 점에서 볼 때 모순이다. 예술은 상업적인 것에서 자체적인 해독제 역할을 할 필요가 있으며, 활용되면서 변질되지 않아야 한다. 어떤 이들은 한 발짝 더 나아가서 예술의 가치는 경제, 즉 최소한 자본주의하에서 경제에 대항하는 잠재력에서 비롯하는 것이라고 주장한다. 예술이 이러한 기능을 분명히 해내지 않으면, 사람들은 의심을 하게 된다. 어떤 좌파 이론가는, 미학에 대한 편견이 노동자 자신들로 하여금 자신들이 착취상태에 놓여 있다는 사실을 잊게 만드는 역할을 할 수도 있다고 주장했다. 자본주의는 '혼동과 불확실성의 시대'[6]에 대중을 계속 비하하고 대중들의 주의를 흩뜨리기 위해 고급예술에 대한 목청을 높인다는 것이다.

이와 같은 예술을 위한 예술의 혼란상태에서, 유용성이야말로 진정 필요한 상태에서, 그 둘이 섞이는 과정에서 생겨나는 온갖 의구심들

로부터 사람들은 어떻게 상품과 그 상품이 만들어지는 과정 속에서 예술을 찾아낼 수 있을까? 몇몇 예술 이론들은 상업적 여지를 남겨 놓는데 그 이유는, 이러한 이론들이 창작 자체가 기존의 예술적 규준을 얼마나 잘 충족시키느냐 하는 관점에서 예술을 규정하는 것이 아니라, 설령 세속적일지라도 맥락에 잘 맞는가 하는 점으로 예술을 정의하기 때문이다. 이는 평범한 것들과 하찮은 경험들 역시 예술적일 수 있음을 의미한다. 샤를 보들레르Charles Baudelaire는 '독특하고 절대적인 아름다움에 대한 학술적 이론'의 대안을 찾으려 했던 사람이다. 보들레르에게는 고유한 아름다움 같은 게 있었나 보지만, 그렇게 되려면 '시대, 패션, 도덕, 정서'처럼 그에 적합한 사회적·문화적 맥락이 필요하다. 그 대상이 예술이 갖는 '이중구조'의 이차적 요소를 파악하지 못한다면, 일차적 요소는 '우리의 소화 능력이나 감상 능력'[7]을 넘어서게 될 것이다. 이차적 요소란 바로 '신성한 케이크에 얹은 재미있고, 익살맞고, 먹음직스러운 장식' 같은 것이다. 다시 말해, 통상적인 사회적 흐름이란 것은 예술 경험에서 본질적인 것이며 이러한 흐름은 흥미진진함을 안겨준다.

　　나는 보들레르보다 한 걸음 더 나아가서 그의 '신성한' 기반조차도 사회적 경험에서 나오는 것이라고 생각한다. 나는, 평범한 경험이 만들어낼 수 있는 흥미로움조차도 그것이 교묘하게 잘 불러 일어난다면 그 한계가 없다고 생각한다. 보들레르나 다른 사람들이 신성한 것으로 간주한 것들은 특유의 방식으로 볼 만하게 배열된 인생의 크고 작은 드라마들이다. 폭풍우 치는 밤, 성적인 흥분, 꽃병, 쌀과자 먹기, 학교에서 집에 오기, 그리고 일체의 예술적인 것들은 모두 과거에 보아왔던 것이다. 보는 이들이 스스로 함축된 의미를 만들어내는 강력한 임시변통 능력을 발휘하게 하거나, 어떤 특정한 물리적 곡선이나 작은 톱니바퀴 모양 혹은 젖꼭지 모양의 돌출부 같은 세부사항들에 감성적 힘을 부여하

는 강력한 함축connotation들의 임시변통을 통해서 어떤 것들은 예술이 된다. 예술가들이 성취를 이루어내는 메커니즘에 드리워진 혼합된 구름은 너무나도 복잡한 양상을 보인다. 논평자들이 자신들의 반응이 도대체 어떻게 해서 나온 것인지 알 수 없다는 사실을 감지할 때, 비로소 예술은 생겨난다. 전망용 창의 램프를 완벽하게 마무리하는 것이나, 장식과 형태를 통해 고귀한 존재를 환기시키는 종교적인 아이콘, 대단한 소장품에 해당하는 '걸작', '멜랑콜리 베이비Melancholy Baby'의 멋진 공연, 혹은 대단한 마술 쇼이던 간에, 어쨌든 예술은 신비로운 성취를 표현한다. 예술은, 사람들이 이런저런 절차를 거치면 "아, 나도 그걸 할 수 있어"라고 쉽게 생각할 수 있는 그런 게 아니다. 앨프리드 겔이 말했듯이, 예술이 어떻게 이루어지는지 관람객들이 정신적으로 시연해 보는 것은 불가능하며, '매력' 혹은 '매혹'을 창출해 내는 인식상의 '봉쇄'가 존재하게 된다.[8] 신비는 경험을 강화시키면서 진행 중인 매 순간마다의 연결고리에서 감각을 굴절시킨다. 최소한 어느 정도는 이것이 좋은 토스터가 작동하는 방식이기도 하다.

다른 매체와 마찬가지로, 가전제품에 대한 판단 또한 변한다. 사람들은 제품을 점차 잘 이해하게 되며, 그럼으로써 신비함이 사라지게 되고, 감추어졌던 트릭은 진부한 것이 되고, '속임수'는 투명해진다. 사람들은 서로 상반되는 것을 지지하고, 찬양하고, 강화하는 제도적인 메커니즘이 있음을 알게 된다. 예술적인 물건은 그 물건에 있던 스타일상의 신비함이 사라지면서 단지 광고인이 일반 대중을 유혹하기 위한 결과물로 남게 되며, 더 이상은 진정한 것으로 체험되지 않는다. 신비성이 명료함에 굴복함에 따라, 창작자는 새로운 미스터리를 만들어내게 되는데, 이 역시 다시 그 신비성이 제거된다. 이름을 선택할 때처럼, 어떤 사람들은 이전 세대나 또는 자신들의 삶에서 먼저 나타나게 될 사물들을

최초로 꿰뚫어 봄으로써 선도적 역할을 하게 된다. 옛것—최소한 가장 최근의 옛것—은 더 이상 호기심을 불러일으키지 못한다. 예술의 세계에서는 이러한 것이 바로 유행의 근본적 메커니즘을 더욱 정교하게 만들어간다.

상품들 앞에서 더욱 고상하고 세련된 입장을 보이면서, 엘리트 비평가들은 일반인들의 열정을, 그들이 그런 고안물들을 알아볼 만큼 풍족한 문화자본을 가졌으나, 실제로는 형편없는 키치로 간주한다. 그러나 엘리트들은 자신들의 소중한 물건들에서 신비성이 사라져간다는 걸 충분히 인식하지 못한다. 그런 사실을 알게 되면, 그들은 그 물건을 던져버린다. 모든 물건들이 숭배자들에게는 신비로운 예술작품이라고 생각하는 건 한발 앞서 나가는 것이다. 우리는 그러한 생각을 바탕으로 유혹의 과정이 어떻게 작용하는지, 즉 물건들이 예술성과 유용성을 결합시키는 특별한 방법들을 통해 어떻게 강력해지는지 더욱 잘 이해할 수 있게 될 것이다.

기능과 형태를 상품에 한데 버무리기

디자이너들이 스스로 제품의 기능과 형태 '양쪽 모두'를 생각한다는 말은 그 자체로 예술의 중요성을 입증해 준다. 예술적 가치를 활용하면서 이러한 주장을 하는 건 다소 이기적으로 보일 수도 있지만, 디자이너들은 업무 경험에 바탕을 둔 많은 증거들을 가지고 있다. 디자이너들은 형태가 좋다고 생각하는 물건과 고도로 기능적이라고 판단하는 물건 간의 높은 상호관계를 감지하며, 이는 시장에서 성공과도 연관된다. 자동차 산업에서, 일본과 독일의 디자이너들은 기능과 형태 간의 격차 없애기no form-function trade-off를 통해 미국 빅 3Big Three* 자동차업체들의 시장을 철저하게 잠식해 왔다. 아름다운 외관이 곧 자동차의 신뢰성에 직결된다거나 보다 조용한 승차감을 의미하는 건 아니지만, 디자이너들이 심혈을 기울여 만들어낸 미적 완성도는 그런 작업이 없었다면 존재하기 어려운 프레임워크framework을 제공하게 된다. 디자인 실제 현장에서는 외관에 대한 열정이 불만족이나 실험, 구조변경에 대한 욕구를 자극해 전문적인 기술과 능력을 향상시킬 수 있다.

가치 있는 형태와 기능이 한 제품에서 '자연스럽게' 결합되는 것과 마찬가지로, 엔지니어나 예술가처럼 어느 한 분야 또는 다른 분야 전문가 간의 차이는 일반적인 고정관념보다 실제로는 그 차이가 크지 않다. 하워드 베커Howard Becker가 신중하게 고찰했듯이, 각

•
빅 3
미국의 3대 자동차회사인 포드(Ford)와 제너럴모터스(GM), 크라이슬러(Chrysler)를 지칭.

예술가들은 물론 현실적인 문제에 맞서야 한다.[9] 안료, 용제, 내구성, 중량, 비례, 그리고 부분 간의 상호관계 등 물질적 차원에서 문제가 있다. 에이전트, 딜러, 갤러리, 표본담당자preparators, 비평가와 후원자 등과 관계가 있는 구조적인 쟁점 또한 있다. 이들이 없다면, 일이 성공적으로 이루어지기 어렵기 때문이다. 결국 미적 생산물은 사물이 겪는 다양한 변화를 캡슐에 넣어 보호하는 것과도 같다. 물론 예술가가 이러한 결합이 잘 이루어지도록 일종의 연금술적인 '마법'을 부려야 하지만 말이다. 예술이 해결책이라 해도 예술 자체가 해결해야 하는 문제가 없다면 예술은 발생하지 않으며, 이러한 문제들은 상당히 실제적인 성격을 띤다. 실제로 서명signature도 그러한 한계를 통해서 나오는 것이다.[10]

레오나르도 다빈치는 벽화뿐 아니라 최상급 무기도 개발했는데, 미술 감정인들에게 자신의 작품이 아주 뛰어나게 보이도록 한 다빈치의 재능은 그의 제조품이 전쟁에서 더욱 효과적으로 사용되도록 적절하게 도와주었다. 다빈치의 노트는, 이 르네상스 남자가 창작활동을 잠시도 쉬지 않았음을 확실히 보여주며, 예술과 오락, 과학, 혹은 이런 것들의 조합이건 간에 그가 자신의 프로젝트를 후원자들에게 끊임없이 알리기 위해 노력했다는 사실을 알려준다. 르네상스는 현재에도 계속되고 있다. 지금도 계속되고 있는 것은 바로 개인 지능의 모든 부분과 집단 이성이 효과적인 해결을 향해 집중해서 함께 나아가도록 하는 성향이며, 그것은 선禪의 용어를 빌린다면 '삼매三昧'다.

머릿속 상상을 눈에 보이게 끄집어 내기

어떤 물건이 만들어지기 위해서는, 전에 그 물건에 대한 밑그림

과 같은 일종의 표현이 있어야 한다는 것은 너무나 당연하게 여겨져서 이에 대해서는 별로 언급되지 않는다. 다빈치는 자신이 만드는 물건들의 성공 가능성을 높이기 위해 도면 기술을 발전시켰다. 물체를 현실적으로 표현하는 데 아주 중요한 선형원근법linear perspective은 피렌체의 조각가이자 건축가였던 필리포 브루넬레스키Filippo Brunelleschi의 도면에서 출발했는데, 그는 이 기술을 이미 1425년에 사용했다. 해안가에 직접 가보지 않고도 지도를 보고 해안선을 파악할 수 있는 것과 마찬가지로, 사람들은 물건을 직접 경험해 보지 않고도 그 물건이나 생산과정에 대한 이미지를 파악할 수 있다.[11] 대량 생산에서는 단일 품목이 만들어지기 전에 먼저 대규모 투자가 이루어져야 하기 때문에 전문성이 특히 중요하다. 특허를 내려면 부품들의 결합이 어떻게 이루어지고 작동이 되는지를 정확히 표현해야 한다. 성공 가능성이 높은 물건을 생산 전에 표현해 내게 되면, 생산 여부를 가늠하는 클라이언트들이나, 자본을 위해 필요한 투자자들, 유통을 담당할 배급업자들의 마음속에 그 물건에 대한 좋은 인상을 심어줄 잠재적 가능성이 높아진다. 제품이 포커스그룹에 의해 시험되기 전에 모델이나 스케치 또는 견본이 제대로 만들어져야 한다. 만일 그렇지 못하면 제품에 대한 연구는 소용이 없게 된다.

서로 다른 요소들이 서로 다른 순간에 프로세스에 접목되기 때문에, 도면과 모델은 시간을 넘어서 통합된다. 집을 짓거나 리모델링을 할 때 사람들이 어떻게 함께 일하는가를 지켜보면, 우리는 이러한 프로세스를 쉽게 이해할 수 있다. 대행업자들이 모이면 서로 각자 파악해야 할 계획을 검토하고, 이미 작업을 시작한 사람들과 나중에 프로세스상에서 결합할 사람들이 작업을 조율한다. 하드 카피hard copy* 도면이나 컴퓨터 베이스의 도면들은 한 공장 내의 한 곳에서 다른 곳으로,

•
하드 카피
화면에 표시된 내용을 인쇄 매체를 사용해 종이나 필름에 인쇄한 인쇄물.

도판 1 엔진의 단면. Photo courtesy of Alexander Levens Estate.
(From Graphics: Analysis and Conceptual Design by A. S. Levens)

또는 이 공장에서 저 공장으로 이동하면서 공간을 넘어 통합된다.

정밀한 표현 방법, 보유하고 있는 기능, 이용되는 예술적 경향은 제품의 결과에 영향을 미친다. 15세기에서 19세기까지 그 밖의 그래픽 아트가 그랬던 것처럼, 기술 도면 역시 동일하게 시대에 따라 스타일의 변화를 겪었다.[12] 다차원적 원근법과 명암법, 비례와 움직임의 관계 등을 전달하기 위한 다른 예술적인 트릭의 사용이 정교해지기 시작했다. 초창기 모더니스트 회화와 태동하는 초현실주의와 함께 비구상 예술 양식으로서, 형태의 일부를 잘라 안이 보이도록 하는 내부 단면도cutaway drawing가 등장한 건 20세기에 들어서였다.도판 1 양차 세계대전 기간 사이에 영국에서 비행기 제조업체들을 위해 막스 밀러Max Miller가 만든 항공기 단면도

는 엔진과 수많은 인공물들로 이루어진 항공기 생산이 가능하다는 믿음을 불러일으켰다.[13] 상상한 물건을 표현해 내는 방법은 그 물건이 실제로 만들어지는 데 도움을 준다.

물건이 만들어지기 이전에 예술이 있었다

표현이라는 방법 말고도, 예술이 실용적인 물건을 만들어내는 데에서 선도적 역할을 하는 다른 방식도 있다. 지금은 기능적으로 보이는 물건이, 사실은 '단지' 예술적으로만 보이는 몇몇 경우처럼, 전혀 기능적이지 않은 물건에서 발전된 예들이 있다. 이는 아마도 결국 물건은 유용한 어떤 것으로 변하게 된다는 뜻이기도 하다. MIT의 야금학자인 시릴 스탠리 스미스Cyril Stanley Smith가 누구보다도 제일 과감하게 이 점을 주장했는데, 맨해튼 계획Manhattan Project* 에 참여했던 그는 오늘날 우리가 재료과학이라고 부르는 것에서 시작해서 인생 후반부에는 보다 규모가 큰 분석적 연구로 전환을 했던 사람이다. 스미스는 미학, 욕망, '놀이 영역'은 재료 혁신의 엔진이라고 말한다. 그는, 기원전 약 2만 년경에 빵 굽는 찰흙을 최초로 주조해 낸 사람은 특별한 목적을 띤 물건을 만들고자 한 게 아니라 당시로서는 쓸모없는 것을 만들어냈던 거라고 추측한다.[14] 약 3만 5,000년 전에 만들어진 것으로 추정되는, 네안더 계곡Neander Valley에서 나온 인공물들은 정교하게 다듬어지고 착색이 되어 있다.[15] 뼈로 조각한 피리 역시 비슷한 시기까지 거슬러 올라간다. 초창기의 이러한 기술들이 응용되어 나중에 항아리나 컵, 다른 그릇들이 만들어졌다. 칼과 무기를 창안해 내기 전에 인간은 먼저 장식품을 만드

●
맨해튼 계획
최초의 원자폭탄을 만든 미국 정부의 연구계획 (1942~45).

는 데 구리 야금술을 이용했다.[16] 이는, 도구가 '문명의 최초 인공물'이라는 페트로스키의 주장에 반하는 것이다.[17]

스미스는 역설적이게도 인간의 미적 향유 능력이야말로 가장 실용적인 특징이었다고 말했는데, 이는 인간은 그러한 능력을 통해서 자기를 둘러싼 세상을 발견하고 살아가고자 하는 의지를 갖게 되기 때문이라고 했다.[18] 스미스는, 인간은 곡물 농사에 앞서서 꽃을 기르고 이식했을 것이고 '애완동물과 함께 놀면서 동물 축산에 필요한 지식을 저절로 얻게 되었을 것'이라고 했다. 또한 그는 '노래 부르기나 춤 추기처럼 즐거움을 주는 상호 공동체적 행위들'이 언어를 탄생시켰을 것이라고 추측한다. 이러한 추측들은 그로 하여금 '미적 호기심이 유전자적 그리고 문화적 진화 모두의 중심'이라는 생각을 갖게 한다.[19]

다른 자료를 살펴보면, 장식용 의상과 기념행사용 직물 짜기는 동물 포획용 그물과 물품 운반용 용기를 만드는 데 영향을 끼쳤다. 고고학자 제임스 애도베시오James Adovasio는 "사람들이 식물과 그 부산물의 주위에서 세월을 보내기 시작하면서, 인류 발전의 거대하고 새로운 장이 열렸다"고 말한다.[20] 네덜란드의 역사가 요한 하위징아Johan Huizinga는 1938년에 '르네상스의 모든 정신적 자세는 놀이의 일종'이라고 기술하고 있다.[21] 이러한 주장은 증명하기 어렵다. 특히 언어 이전의 노래나, 동물 축산 이전의 애완동물에 대한 개념들이 더욱 그렇다. 하지만 그렇다고 해서 예술이 더 먼저 생겨날 수 없다거나 동시에 생겨날 수조차도 없다는 생각에 입증책임burden of proff을 지우는 것은 분명 편견이라고 할 수 있다. 우리는 고지식하게도 항상 유용성을 더 우선시한다.

산업시대에 들어오면 증거가 훨씬 분명해진다. 스미스는 미학적인 것이 기능적인 것의 전조가 된 야금술적인 발견들에 대해 기술했다. 장식 구술을 만들기 위한 블라스트 램프blast lamp가 현대의 용접 토치가

되어 현대 철강 생산의 기초를 이루었다. 전해 전류를 이용한 금속 코팅은 보석이나 장식용 메달을 생산하기 위해 가격이 싼 물질 위에 금, 은 또는 동을 층상으로 쌓아 올리는 것이다.[22] 모든 구리나 알루미늄은 전해 환원을 통해 생산되기 시작했다. 동일한 프로세스가 컴퓨터와 극초단파 장비에 쓰이면서, 저렴한 전도체 생산과 통합 전자 마이크로 회로가 만들어졌다.[23] 광업, 미사일, 직물, 화공품 및 플라스틱 등의 산업 경계를 넘어서, 예술적 응용은 전부는 아니지만 어쨌든 대부분의 경우 맨 처음에 나타난다.[24] 정신적이고 유희적이며 미적인 가치가 있는 재료와 기술들은 이보다 나중에 등장하거나 후에 효율적인 해결책으로 간주될 보완적 요소들이 발전하는 데 필요한 개선의 공간을 제공하기 때문이다.

시장을 '확' 바꾸는 예술성의 '작은' 차이

디테일한 미묘함을 포함해, 미적인 것은 시장을 창출해 낸다. 사람들은 문 손잡이의 질감을 느끼고, 컴퓨터 클릭 소리를 듣고, 치과병원의 드릴 모양을 보는 즐거움 때문에 물건을 갖고 싶어한다. 사람들을 유혹하는, 생산되는 물건의 전 영역에서 자동차는 아마도 가장 주목할 만하며 —무기를 제외하고는— 가장 중요한 한 물건일 것이다. 자동차의 발명은, 인간이 바퀴를 창안한 데서 비롯한다. 바퀴가 어떻게 생겨나게 되었는지에 대해서는 단지 추측할 뿐이지만, 제인 제이콥스 Jane Jacobs는 사람들이 생강 뿌리나 호박으로 작고 딱딱한 원형의 물건을 만들었을 것이고, 아마도 어머니들이 이러한 나뭇가지에 꽂은 채소 조각을 빙빙 돌리며 아이들을 즐겁게 해주지 않았을까 생각한다. 그리고 후에 보다 내구성이 있는 재료들로 만들어진 장난감이 생겨났을 것이다. 고고학적

자료에 의해 연대를 추적해 보면, 바퀴는 약 5,000년 전에 생겨났고, 처음에는 신적 존재의 형상이나 중요 인물을 운송하는 의식과 예식의 목적으로 사용되었다고 볼 수 있다.[25] 분명히 시간과 기능에 밀접하게 연관되면서, 바퀴 달린 운송기구들은 이륜전차나 전투용 마차처럼 군용으로 쓰이기 시작했다.[26]

그러나 그다음 단계의 중요한 발전은 몇천 년 후에 나타나게 되었는데, 바로 부자와 활동적인 신사들을 위해 프랑스에서 발명된 자전거였다. 그 후에 미국에서 기술 완성도가 높아진 후 '자전거 열풍'이 생겨나고, 여성들도 이 스포츠에 참여하게 되면서 1892~97년에 자전거 생산 붐이 일어났다. 미국에서 자동차가 대량 생산되던 시기 이후에야, 후속적인 '중대한' 사용상의 변화로 자전거가 일부 지역에서나마 기본 운송수단으로 인식되기 시작했다.

자전거는 공기압 타이어, 볼 베어링의 획기적 발전, 이음새 없는 자전거 프레임용 강철 튜브, 금형으로 찍어내는 박판 금속의 최초 사용(1890년)과 같은 중요한 기술적 혁신을 불러와서 부품을 구성하는 데 쓰이는 비싼 주조방법을 대체했다.[27] 사회적으로 중요한 위치를 차지하게 된 대중 자전거족들은 자전거를 타기에 좋은 도로를 깔아달라고 정부에 로비를 하는 압력단체를 만들기도 했다.

자동차 역시 처음에는 사람이나 물품을 운송하기 위한 기능적인 도구가 아니라 부자들의 놀잇감, 즉 재미로 탄생했다. 1886년에 카를 벤츠^{Karl Benz}가 창안한 최초의 자동차는 독일 특허청장에게 조롱을 받았는데, 그는 당시에 한정된 용도로만 사용하는 데 적합하다고 인식되던 내연기관을 도로 차량에 적용하는 건 증기의 사용만큼이나 장래성이 별로 없는 일이라고 생각했다.[28] 다른 사람들은, 벤츠가 속도에 집착해 자신이 가진 돈을 탕진하는 '미친 망상' 때문에 자동차를 만들었다고 생각했다.

초창기 자동차회사 중 하나—나중에 GM에 합병이 된—를 만든 루이 셰브롤레Louis Chevrolet 역시, 미국의 다른 자동차 제조업자들과 마찬가지로 경주광이었다.

자동차의 외관은 상당한 미적 감각을 가지게 되었다. 롤랑 바르트Roland Barthes는, 1950년대 파리 전시회에 등장한 시트로엥Citroen 신모델을 보면서 "몸체와 결합 라인은 감동적이고, 실내장식은 감촉이 좋으며, 좌석은 마무리가 잘 되어 있고, 문 닫는 소리가 좋고, 쿠션 역시 사랑스러웠다"고 감탄한 사람들의 '강렬한 열정적 학구열'에 대해 완전하게는 만족하지 않는 기록을 남겼다. 하지만 한편으로 바르트는 자동차란 "이름 없는 예술가의 정열을 담고 있는 것으로, 만일 대단히 신비한 이 물건을 모든 사람들이 사용하지 않더라도 이미지만으로라도 소비가 될 수 있다는 점에서…… 저 유명한 고딕성당과 거의 동등한 위치에 있다"고 말했다.[29]

제조업체가 자동차는 단지 운송도구에 불과하다고 생각하게 되면, 자동차 생산의 역사는 잘못된 길로 접어들게 된다. 헨리 포드Henry Ford는 자동차를 마술적 사물로 생각하지 않았다. 마이클 슈워츠Michael Schwartz와 프랭크 로모Frank Romo가 언급했듯이, 포드의 생산장비는 주기적인 설계 변경의 가능성을 고려하지 않았다. 따라서 "모델 T의 상자형 몸체는…… 좀 더 유선형 디자인이 가능한 기술이 등장하고 나서도 오래 지속되었는데, 그 이유는 포드 공장에 설치된 금속 스탬핑stamping 기계가 곡선형의 패널을 만들 수 없었기 때문이었다."[30] 포드의 생산도구는 한 가지 일은 잘했지만 오직 그 한 가지밖에 할 수 없었다. 포드가 결국 '스타일링'을 중시하는 방향으로 나아가게 되자, 공장 기계 중 절반은 고철이 되었다. 그의 기계들은 효율성을 이유로 작업현장에서 서로 너무 가깝게 놓여 있었기 때문에, 부품을 바꾸기 위한 공간이 거의 없었다. 1920년대

상품의 탄생, 그리고 디자인 이야기

후반에 포드사에서 생산된 최초의 스타일 지향 자동차인 모델 A^{Model A} 생산을 위해 기계설비를 재정비하면서, 헨리 포드는 '역사상 가장 비싼 예술 수업료'를 지불했고 그 결과 1,800만 달러의 손실을 보았다.[31] '검정색이기만 하면 당신이 원하는 어떤 색도 제공한다'는 포드의 철학은, 1920년대 초반에 55퍼센트였던 포드사의 시장점유율을 1927년에는 15퍼센트 이하로 떨어뜨렸다.[32] GM의 자동차는 판매에서 포드를 능가했고 더 비싼 가격에 팔렸다. GM은 포드와의 경쟁에서 보다 조직적인 재치를 발휘했고,[33] 이와 더불어 미학은 GM의 뛰어난 강점이 되었다. GM은 일찍이 할리우드 스타들을 위한 주문형 자동차로 명성을 얻은 바 있는 할리 얼^{Harley Earl}을 영입했다. 얼이 총책임을 맡은 취임 프로젝트였던 1927년 라 살^{La Salle} 자동차를 시작으로, GM은 수익을 엄청나게 내기 시작했다. 얼의 지시로 자동차 스타일링 부서가 세계 최초로 GM에 설치되었다.

　　두 가지 색조의 스타일링을 포함해, 얼은 우선 색상을 혁신하고 그 후 차체 모양에서 GM 자동차를 더욱 변화시켰다. 좀 더 날씬한 차체 라인을 만들기 위해, 얼은 트렁크를 차체에 별도로 부착^{bolted-on trunk}하는 예전 방식을 교체해 오늘날 우리가 보는 '트렁크'나 '부트^{boot}'처럼 짐칸을 자동차 몸체와 일체형^{built-in luggage compartment}으로 만들고, 그 부분의 강철을 매끄럽게 다듬었다.[34] 이는 또한 자동차 외부에서 떼어낼 수 있는 스페어타이어를 부착하는 부분이 되었다. 얼이 필요로 하는 모양으로 강철을 몰딩하기 위해, 엔지니어들은 '스포티한' GM사의 하드톱^{hardtop}*을 위한 장치를 포함한 다이 캐스트^{dye cast}를 만들어냈다. 동시에 GM은 '엄청난 압력을 견디기에 충분한 유연성과 강도가 있는' 특수 강철을 개발했다.[35] 구르는 듯한 강철 차체의 유선형 외관은 자동차의 공기역학 효

*
하드톱
창문 중간에 창틀이 없고
지붕이 금속제인 승용차

율을 높였고, 부품 수를 줄였고, 인건비를 낮추었고, 철도로부터의 보안을 높이고 조용한 승차감을 안겨주었다. 유사한 취향과 엔지니어링의 변화는 가전제품과 기타 운송장비로 옮겨 갔다. 더욱 유명한 사례는, 레이먼드 로위가 펜실베이니아철도회사를 위해 디자인한 최초의 유선형 기관차인데, 그는 기차를 '세련되지 않고 꼴사납게' 보이게 하는 리벳rivet을 없앴다.[36] 이 새 디자인은 조립비에서 수백만 달러를 절감시켰다.

자동차를 진지한 연구 대상으로 여겼던 몇 안되는 미술사가였던 에드슨 아미Edson Armi가 표현했던 대로, 1950년대까지 미국 자동차회사들은, 1957년 캐딜락Cadillac 차종의 경우에서처럼, "마르셀 뒤샹Marcel Duchamp, 발터 그로피우스Walter Gropius, 필리포 마리네티Filippo Marinetti 모두의 예술적 성향이 뒤섞인 테일 핀tail fin"[37]이 달리고, "전후 표현주의자 화가들의 오토마티즘(자동기술법)automatism 및 이들의 생물 형태적 판타지biomorphic fantasies…… 와 좀 더 공통성이 있는, 불규칙적으로 조각된 모양의 자동차"[38]로 옮겨 갔다. 이러한 제품들이 지닌 초기의 강력한 호소력에도 불구하고, 미국 자동차의 엔지니어링이나 판매 실적뿐만 아니라 대중 취향 면에서도 상황은 또다시 변화하게 되었다. 미국의 빅 3 자동차 메이커들은 디트로이트를 휩쓸었던 크롬 도금 열풍을 피해 간 외국 자동차업체들에 패했다. 디자이너들은 미적인 문제를 언급할 때 종종 의견을 달리하고는 하지만, 나는 1970년대 말과 1980년대에 생산된 미국의 자동차를 칭찬하는 디자이너를 어디에서도 만나본 적이 없다. 〈포천〉지는 '미국 회사들이 흉하게 디자인한 5개 제품'이라는 1988년 리뷰에서 그 명단을 기재했는데, 포드사의 타우루스Taurus만이 예외였다.[39] 독일과 이탈리아, 그리고 가장 큰 성공을 거둔 일본의 자동차들은 스타일링과 연료 효율성, 신뢰성(이 부분에서 이탈리아는 제외된다) 면에서 높은 평가를 받았다. 미국 자동차업의 실패는 미국 중서부 지방의 경제를 황폐화시켰

상품의 탄생, 그리고 디자인 이야기

고 회사의 가치를 수십억 달러 잠식시켰다. 이러한 실패의 상당 부분은, 미국 자동차회사들이 필요할 때 제대로 된 예술을 찾을 수 없었기 때문에 생긴 것이라고 나는 주장하고자 한다.

사람들의 제각각인 요구가 상품을 만들어낸다

페르낭 브로델Fernand Braudel이 간단명료하게 지적한 대로, 사회생활 역사의 매 순간마다 "인간은 자신을 먹이고, 살리고, 입혀 왔지만……사실 사람들은 다른 방식으로 먹고, 살고, 입을 수 있었다."40 사람들이 기본적인 물질적 욕구를 충족시킬 수 있다고 하더라도 물건과 연결된 심리적이고 문화적인 실체는 그 어떤 물리적 충동보다 견고하고 뿌리가 깊다. 극단적으로 말해서, 사람들은 먹음직스럽게 놓이지 않은 형편없는 음식을 먹느니 차라리 죽어버리겠다거나, 매력이 없어 보이느니 차라리 전혀 먹지 않고 지내겠다는 식의 거식증 반응을 보이기도 하는 것이다. 사람들은 죽음을 두려워하지 않고 무모하게 운전을 하거나 과음을 하고, 흡연을 한다. 담배는 건강에 위협을 주지만, 보기와 바콜Bogey and Bacall*의 로망스나 신비한 여행, 혹은 극단적 도전의 삶을 암시하기도 한다. 이는 마치 실연을 당했을 때처럼 우리 마음속에서 지워버리기 힘든 어쩔 수 없는 관념들인 것이다. 리처드 클라인Richard Klein은 단호하게 '담배는 숭고하다'고 했다.41 쾌락은 단지 생물학적 중독에서 뿐만 아니라 죽음에 대한 희롱, 그리고 사회적·상징적 호소에서 비롯하는 것이다. 자신과 함께 일하던 단원 한 사람이 디트로이트 추락사고에서

사망한 뒤 공연무대에 다시 선 곡예사 칼 왈렌다^{Karl Wallenda}는 "줄을 타고 있을 때만이 살아 있는 것이고, 그 나머지는 기다림이다"고 말했다.[42]

이러한 경향은 제품에도 영향을 주고, 경제에서는 더욱 일반적이며, 경제와 연관된 모든 제도에서도 마찬가지다. 15세기의 일부 유럽인들 사이에 존재했던 미식 선호 경향은, 사람들의 장신구에 대한 욕망과 더불어 세계 여행과 항해에 대한 열망을 고무시켰고, 변화는 끊임없이 계속되었다. 알렉산더대왕 시대의 로마 무역과 마르코 폴로^{Marco Polo} 여행 시기의 중국 무역업자들로 거슬러 올라가면, 이러한 무역의 후원자들은 칼로리 섭취 증대를 위한 실용적 추구보다는 오락의 경제^{entertainment economy}로서 쾌락사업에 빠져 있었다.[43] 설탕에 대한 유럽 엘리트들의 선호는 다른 사회적 · 경제적 결과들도 만들어냈지만, 특히 신대륙을 노예 식민지로 만드는 데 한몫했다.[44] 영양학적 필요를 충족시키는 것이 아닌 커피와 차에 대한 기호는 미국의 생산시스템과 인구 이동에서 유사한 변동을 가져왔고, 라틴아메리카 사람들을 사실상 커피 노예로 전락시켰다.[45] 이처럼 제각기 다른 음식물에 대한 선호는 특색 있는 음식물 섭생 방식을 함께 가져왔다. 아시아인들은 조각난 작은 음식물을 젓가락을 사용해서 먹고, 미국식 스테이크를 먹는 사람은 날카로운 칼, 마약을 복용하는 사람은 마리화나용 물파이프가 필요하다. 항아리, 팬, 믹서, 접시 등 주방제품들은 세상 사람들이 무엇을 먹고 어떻게 조리하며 서비스하느냐에 따라서 달라져 왔다.

음식을 필요로 하는 것과 마찬가지로, 우리의 몸은 쉴 곳을 필요로 한다. 그러나 시간과 공간의 변화를 넘어서서 쉴 곳이 어떻게 이루어져왔는가를 살펴보면, 휴식은 육체적 감각의 역사라고 할 수 있다. 침대는 인류학 측면에서 보자면 이상한 것이다. 사람들은 대부분, 큰 평상을 함께 쓰면서, 바닥에서 자거나 해먹을 사용했었기 때문이다. 의자 역시

쭈그려 앉거나, 바닥에 책상다리를 하고 앉거나, 또는 평평하게 앉아서 생활을 하는 전 세계 사람들에게는 일반적인 게 아니었다. 회교도 사람들은 전통적으로 가구 없이 살았고 가정과 공적인 생활에서는 잘 만들어진 카펫을 사용했다. 고고학적 증거로 볼 때, 의자는 신석기시대부터 있었는데, 의자는 앉는 것이 서 있는 자세보다 편하다는 이유보다는 권위의 표시로 사용되었다.[46] 그리스와 로마 시민들이 부리던 노예들은 의자를 사용하지 않았고, 피정복 지역에서도 의자는 쓰이지 않았다. 앉아서 식사하는 사람들을 묘사하면서, 다빈치는 의자에 앉기에는 신분이 너무 낮았던 예수와 그 제자들의 지위를 상승시킨 셈이었다. 아마도 그들은 그날 밤에도 다른 날처럼 바닥에 앉아 있었을 것이다. 신분 표시가 아닌 다른 목적에서 사용되는 의자는 중세시대에는 서구에서조차도 사라졌다. 과거의 한 시대를 대표하는 것처럼 여겨지는 제품들이 사실은 당대에는 아주 소수만이 사용했고 또 현재와는 다른 용도로 사용되었다는 걸 인식하지 못하고, 오늘날 옛 '시대'의 물건을 재현해 생산된 것들이 이전의 삶의 방식을 흉내 낸 것이라고 생각한다면 오해다.

어쨌든 결과적으로 최소한 유럽과 북아메리카에서는 의자가 승리를 거두어, 이에 맞는 감성과 적절한 높이의 옷장과 탁자를 포함한 물건들과 더불어 우리가 생각하는 '입식 생활양식'이 생겨나게 되었다. 높게 앉게 되면서 창문의 위치가 바뀌었고 낮은 천장은 부담스러워졌다. 의자는 존경과 청렴을 나타내는 방법론의 일부가 되었다.[47] 중세 성직자를 흉내 내었던 빅토리아 시대의 사람들은 아마도 똑바로 앉는 것을 도덕적 덕목이라고 생각했을 것이다. 이러한 이유 때문에 집에서도 똑바로 앉는 게 더욱 중요했고, 상대적으로 덜 도덕적인 환경이라고 인식된 업무장소에서는 자세가 좀 흐트러져도 괜찮다고 생각되었는데, 이는 현대적 규범과는 반대된다고 할 수 있다.[48]

자세와 골격 성장, 쾌변 등에 대한 의자의 위험성은 의자의 고유한 기능성 말고 다른 문제들이 있을 수 있다는 증거다. 의자의 사용은 어린아이들에게 앉는 자세를 훈련시키는 일에서부터 적극 강요된다. 건축학 교수인 갤런 크렌츠Galen Cranz는 힘들었던 개인 경험에 비추어 말하기를, 허리가 아파서 사업 활동이나 디너파티에서 좌식으로 앉는 게 더 나은 사람들도 의자 사용을 당연시하게 되었다고 했다.[49] 바닥에 앉는 방식은 정상적인 사회생활을 위반하는 것이 되기 때문이다. 이제는 의자의 상징적 가치와 물리적 필요성이 서로를 강화하는 구실을 하고 있다. 유럽인들과 북아메리카인들은 바닥에 쭈그리고 앉을 수 있는 근육의 힘을 잃어버리게 되었는데, 내구성이 너무나 강해서 의자가 우리의 몸을 침해하고 구속하며 그 외에도 무척 많은 것을 변화시키기 때문이다.

의복 역시 우리에게 없으면 안 되는 필수품이다. 사람들은 옷이 주는 건강상의 이득이나 기타 실질적 이익을 과장한다. 따뜻하게 지내지 못해서 그런 게 아니라, 박테리아나 바이러스가 질병을 일으킬지라도 모피 안감을 사용하며 추위를 물리치는 데 도움이 된다고 생각하는 것이다. 그러나 의복은 특히 적절한 세탁이 불가능할 때, 해충과 미생물을 번식시키고 퍼뜨린다. 19세기 말, 20세기 초에 발목 지지는 건강에 필수적이라고 생각되었기 때문에 여성용 하이탑 슈즈high-top shoes* 가 만들어졌는데, 실제로는 이 신발이 발목을 약하게 만들었다. 의자처럼 신발도 인간의 몸에 별 도움을 주지 않았는데, 들리는 말에 따르면, 우리가 안락한 것이라고 생각하는 물건들도 많은 경우 없이 사는 게 더 낫다.

의복을 사용한다는 것은 때때로 일종의 '부가적인extra' 패션이다. 이런 사실은 열대지방에서 분명히 알 수 있는데, 기능적 과잉임에도 대부분의 현대인들은 옷을 완전하게 갖추어 입는다. 그러나 가혹한 기후

하이탑 슈즈
목이 있는 신발

때문에 의복이 필요할 거라고 생각되는 사람들조차도 자신들의 피부만으로 생존해 오기도 했다. 오스트레일리아와 티에라델푸에고Tierra del Fuego의 토착민들은 음식과 운동으로 자신들의 몸을 따뜻하게 유지한다.[50] 반대의 경우로, 분별력이 없는 사람만이 더운 뉴욕의 여름에 옷을 입을 거라고 생각하나, 실제로는 수백만 명이 옷을 입은 채 땀투성이가 되어 도시의 보도에 서 있거나 더위를 달래기 위해 에어컨을 찾고 있다. 사람들이 이렇게 하는 것은 사소한 실수라도 눈을 끌게 되는 사회적 구설수를 피하고자 하기 때문이다. 친척 집을 방문하면서 어울리지 않는 블라우스를 입는 것은 '의복에 관한 의식'의 배반이거나, 심지어는 몰염치함의 표시일 수 있다.[51] 더 극단적인 예로는, 속옷만을 입거나 혹은 양말 신기를 잊은 채 시내를 걷는 사람은 설령 유능하더라도 자신의 사회생활에 좋지 않은 영향을 받을 수 있다. 크로스 드레서cross-dresser*인 미국인 루—폴Ru-Paul은, 우리는 각자 벌거숭이로 태어났고 나머지는 장애물일 뿐이라고 말한다. '세세한 소비precision consumption'[52]가 다른 상품 영역에서 작동하는 방식과 유사하게, 물건을 생산하는 사람과 물건을 사는 사람들 사이에서 장애물이 작동되면 상품이 만들어진다. 이러한 치장의 기술은 개인적으로도 경제적으로도 유용성만큼이나 중요한 것이다.

상품에서 예술성과 기능성은 일란성 쌍둥이

한 발자국이나마 더 나아가서, 새로운 일을 시작하는 데는 도약이 필요하다. 엔지니어와 과학자들이 최소한 자신들의 회고록을 통해서 인정하듯이, 예술은 그 무엇인가를 도약시키는 데 도움을 준다. 시릴

•
크로스 드레서
자신의 성(性)과는 다른
성의 옷을 입는 사람.

스탠리 스미스는, 필요는 발명의 어머니가 아니라고 강조한다. "무기나 음식을 절실히 찾고자 하는 사람은 또 다른 것을 발견할 만한 상태에 있지 않다. 다만 이미 존재한다고 알려진 것을 이용할 뿐이다. 발견은 미적으로 촉발된 호기심을 필요로 하지 논리를 필요로 하지 않는다. 새로운 것은 아직 존재하지 않는 환경에서의 상호 작용에 의해서만 유효성을 획득할 수 있기 때문이다."[53]

보들레르는, 아이들은 항상 영감에 '취해' 있고, 항상 '새로움의 상태'에 있으며, 실용성이나 관습의 부담이 없는 세상을 받아들일 자세가 되어 있다고 설명한다. 이것은 성인이 된 후에도 창조적인 차이를 만들어내게 되는 요소다. 보들레르는, '천재'란 '의지로 되찾은 어린 시절에 다름없다'고 한다.[54] 달리 표현하면, 어느 디자이너가 현자의 말을 인용한 것처럼, '일상에서 나와 놀이 속으로 들어가라'라고 말할 수 있다.

어떻게 해서 이런 영감이 작용하나? 디자이너들이 말하는 대로, 이미지들은 '단지 떠오르는 것'이다. 이미지들은 완전한 해답이라기보다는 마음속에 그린 해답이 어떻게 제 모양을 갖추는지를 보다 정밀하게 풀어내도록 북돋아 주는 통찰력을 제공한다. 이러한 '분석 이전의 비전preanalytic visions'[55]은 궁극적인 해답과 갖추어지게 될 모양들을 어렴풋이 제공하고, 창작자들에게는 앞에 놓여 있는 권태를 자극할 스릴을 제공한다. 상상과 이상의 결과물들은 대안 판단의 기틀이 되어서 다른 것을 대체할 해답이 되고는 한다. 독창성의 역사를 연구해 온 연구자는 "엔지니어의 사고만이 아니라 비과학적인 사고나 비언어적인 사고조차도 모든 발명에서 중요한 구실을 해왔다는 사실에는 의문의 여지가 없다"고 말한다.[56] 유명 인사들 역시 예술의 중요성을 언급해 왔는데, 물리학자인 P.A.M. 디랙P.A.M. Dirac은 "아름다움을 방정식에 대입해 보는 것이 방정식을 실험에 맞추는 것보다 더 중요하다"고 했다.[57] 현대 끈이론string-theory 물

상품의 탄생, 그리고 디자인 이야기

리학자인 앤드루 스트로밍어Andrew Strominger는 "해당 문제에 대한 가장 만족스러운 해답은 미적인 감각이다. 나는 '와, 멋지지 않아?' 하고 말하고 나서 그걸 증명하고자 한다"고 했다.[58] 천재였던 아인슈타인 역시 동일한 과학적 방법을 따랐다.[59]

우리는 모두 그림을 보고 어떤 생각을 하며, 그런 그림들에는 대상이 있고, 그 대상들은 정서적 함축성을 내포한다. 우리가 논리적 명제들을 배울 때, 'A라면 B'라고 공식적으로 표현된 것이 '소크라테스가 사람이라면……' 하는 식으로 '실제' 대상과 연관시켜 표현된 것보다 더 어려움을 실험들은 보여준다.[60] 이와 마찬가지로, 기차가 역을 출발한다는 시나리오하에 속도·시간·거리 등을 가정하고, 그에 근거를 두고 분석적인 문제들을 푸는 것이 수학적인 상징들 자체로만 한정해서 문제를 푸는 것보다 더 쉽다. 공간적·지리적 현상이 포함된, 널리 잘 알려진 문화적 대상들을 활용해 사람들은 더욱 역동적으로 시나리오들을 다루어나갈 수 있다. 이것이 매킨토시와 윈도 데스크톱에서 사용하는 은유의 법칙이다. 인지과학자는, "오래도록 연속해 떠오르는 아이디어들을 기억하기 위해 사람들은 물리적 환경 속의 이정표들과 함께 아이디어를 연상한다"고 설명한다.[61] 다른 측면으로, 지리학자인 돤이푸段義孚 Yi-Fu Tuan 는 "일시적으로 나타나게 되는 감정과 사상들은 사물을 통해 영속성과 객관성을 얻고", 이는 곧 의미의 저장소가 된다고 말한다.[62] 사물과 이정표는 '사고작업thought jobs'을 하는데, 그 자체가 정서적으로 생각을 떠오르게 하기 때문이다. 사물이 갖고 있는 이러한 물질적이고 정서적인 이중적 특성은, 사람들이 어떻게 생각을 조정해 내는가 하는 새 개념들로 구성된다. 호감은 사물들이 유용하다는 생각이 들게 만든다.

일반적으로 알려진 대로, 예술성과 유용성이 인간 두뇌의 좌우에 따로 위치해 상이한 영역에서 움직이는지는 의문이다. 보다 발전된 인지

과학은 다른 모습을 보여준다. 두뇌 기능의 아주 기초적인 수준에서, 예술성과 유용성은 상호 결합해 작용할 뿐 아니라 서로를 전제로 한다. 사고로 인해 뇌의 특정 부분에 손상을 입은 사람들은 일상생활에서 생기는 문제에서 자신들만의 방식으로 추론하는 능력을 상실함과 동시에 심각한 정서적 문제들 또한 함께 갖게 된다. 인지과학자인 안토니우 다마지우Antonio Damasio는, 이러한 환자들을 대상으로 한 실험을 통해서 사실과 언어에 대한 기억이 강하게 남아 있다고 할지라도 '이성의 힘과 감정의 경험은 함께 쇠퇴한다'는 사실을 증명했다.

정서적 지각에 바탕을 둔 감정은 무엇을 우선적으로, 그리고 어떠한 순서로 생각해야 하는지를 정립하는 데 도움을 주는 일종의 '신체적 표식somatic markers'으로 작용한다. 다마지우가 말한 대로, 감정은 "작용하는 기억과⋯⋯ 미래 시나리오를 유지하고 최적화하는 촉진제다. 즉, 신체적 표식 같은 것이 당신에게 도움을 주지 않을 때, 당신은 당신의 마음과 다른 사람의 마음에 대한 적절한 '이론'을 형성하거나 사용할 수 없다."[63]

감정적인 자취들은 사물과 생각에 차별적 특징을 부여한다. 이는 시간이 지나면서 복잡한 결합을 이루어내는 위계를 만들어내게 된다.

이것은, 어떤 물건을 만든 디자이너로서건 소비자로서건 간에, 사람들은 형태나 기능을 그중 어느 한쪽이 더 가치가 있느냐를 따지기 위한 별도 요소로 인식하지 않는다는 생각에 힘을 실어준다. 해답은, 형태와 기능은 분리가 가능한 개별적 '첨가제'가 아니라, 고유한 형태나 또는 '혼합된blend'[64] 상태라는 것이다. 이것이, 바로 왜 사람들이 자신이 무얼 좋아하는지 말하거나 디자이너들이 어떻게 아이디어를 얻었는지를 설명해야 할 때 ,어려움을 느끼는가에 대한 설명이다. 사람, 특정 그룹, 두뇌의 부분이 반대되는 것과 비교해 한 가지 능력이나 또는 한 가지

방향으로 극도로 전문화되어 있다고 생각하는 건 잘못이다. 의자를 볼 때, 사람들은 내구성도 생각하지만 메릴린 먼로가 한때 기대었거나 존 웨인이 총을 쏜 붉은 벨벳 가구의 스릴 등과 융합되어 자신의 피곤한 육체를 쉬게 한다는 사실을 생각해 볼 수도 있다. 실용적 차원과 감성적 차원은 하나로 융합되게 된다. 내구성을 생각하는 것은 그러한 의자를 구입하거나 디자인 하는 데에서 건전하게 행동하고 있다는 자부심을 가져다줄 것이고, 의자를 휴식 공간으로 생각하는 것은 과거의 휴식이나 좋은 책, 좋은 꿈 등을 연상시킨다. 사물을 이해할 때 미학과 실용성은 사물 본래의 속성으로서 상호 결합된다.

나는, 미학이 더 기본적인 것이라는 생각에 의구심이 있으며, 사람들이 예술성과 실용성을 결합시키는 데에 동기를 부여하고자 한다. 산다는 것은 쉼 없이 결합하는 인지적 작업을 매 순간순간마다 해야 하는 일종의 일이다. 만약 어딘가에 절대적 존재가 있다면, 그 존재는 정의될 수 있다. 그리고 이러한 내 생각은 "사랑과 영광을 위해서 싸우는 여전히 해묵은 옛이야기It's still the same old story, a fight for love and glory"•

라는 노랫말을 썼던 유심론자들의 생각과 특히 공통점이 있다. 다시 말하자면, 이것이 바로 왜 우리가 상품의 세상에서나 인간 행위의 다른 영역에서 '비이성적인 행위'를 자주 보게 되는가 하는 이유다. 제품은 단지 기능이나 스릴의 문제가 아니고, 이 두 가지 모두는 하나의 제품과 우리가 살아가면서 보게 되는 모든 물건들에 존재해 있는 것이다.

•
'사랑과 영광……'
미국의 작곡가 허먼 허프펠드(Herman Hupfeld)가 1931년 브로드웨이 뮤지컬인 〈Everybody's Welcome〉을 위해 만든 곡이자, 영화 〈카사블랑카(Casablanca)〉(1942)의 주제곡으로 쓰인 〈세월이 가도(As Time Goes By)〉의 가사.

마티스와 칸딘스키의 '미술'이 욕조에 미친 영향

사고를 위한 이정표로 이용되는 여러 사물들 가운데, 특히 특정 부류의 사람들에게 유의미한 것으로는 미술작품이 있다. 미술작품과 일반적인 상품들의 생산 및 평가 간의 연계는, 예술기관들이 '상품을 넘어서는beyond-the-goods' 엘리트주의적 시각을 강하게 드러내기 전에 더욱 분명했다. 20세기 초반 뉴욕메트로폴리탄미술관New York's Metropolitan Museum of Art은 '실험실들laboratories'과 작업실들을 갖고 있었는데, 거기에서 디자이너들은 조명설비나 값싼 보석류, 비누 포장지, 치약 용기, 전등갓 등을 만들어내기 위해 박물관 수집품들을 모방했다.[65] 브룩클린미술관Brooklyn Museum도 유사한 일을 했고, 자연사박물관Museum of Natural History은 소매상인들에게 마야인들과 미국 인디언들, 그리고 다른 집단의 미술에 관한 강좌를 제공했다.[66] 영국에서는 빅토리아앤드앨버트미술관Victoria and Albert Museum이 상업적인 이용을 목적으로 세워졌다.

남아 있는 몇몇 증거들은 특히 의류와 텍스타일 분야에서 두드러진다. 소니아 들로네Sonia Delaunay와 나탈리아 곤차로바Natalia Goncharova 같은 유명 아방가르드 아티스트들은 마침내 1920년대에는 프랑스 파리의 오트쿠튀르에서 활동했다. 페르낭 레제Fernand Leger, 라울 뒤피Raoul Dufy, 살바도르 달리Salvador Dali, 오스카 슐레머Oskar Schlemmer 같은 아티스트들과 빈 공방Wiener Werkstatte, 바우하우스, 미래파futurism, 구성주의constructivism 같은 미술 운동과 관련된 작가들 역시 의류 디자인을 했다. 사람들은 욕조보다 옷장을 더 빨리 바꾸기 때문에, 미술사에서 각 시대는 빠르게 등장했다가 사라지곤 한다. 가브리엘 샤넬Gabriel Chanel은 모더니즘에 대한 응답으로, '유행하는 의류의 실용미'를 찬양하는 직선 라인의 드레스와 슈트를 창조했다.[67] 1960년대 중반 이브 생로랑Yves Saint-Laurent은 몬드리안의 작품을

상품의 탄생, 그리고 디자인 이야기

직접적으로 응용해 칵테일 드레스로 변모시켰는데, 이는 후에 드레스와, 다른 여러 제품들 중에서도, 담배 라이터에 적용되었다. 도판 2, 3, 4

연극은(나중에 영화 역시), 예술이 상품에 영향을 미치는 과정에서 이미지들이 머무는 중간 지점이 된다. 무대 디자이너로서의 역할 이외에도, 현대 미술가들은 무대 장막이나 등장 배우들의 무대의상을 만들기도 했다. 이러한 작업을 했던 아티스트들로는 앙리 마티스Henri Matisse, 페르낭 레제, 마르크 샤갈Marc Chagall, 파블로 피카소, 호안 미로Joan Miro, 포르투나토 데페로Fortunato Depero 등이 있었고, 현재 작가로는 데이비드 호크니David Hockney 등이 있다. 무용가 이사도라 덩컨Isadora Duncan이 입었던 신新그리스식 의상들은 제1차세계대전 후를 연상시키는 헬레니즘식 의상 스타일이 등장하는 데 기여했다.[68] 이 스타일은 후에 그리스의 원형에서 더욱 멀어져서 '플래퍼 룩flapper look'이 되었다.

예술적 시각은 또한 전쟁에 대한 새로운 수단들로 해석되기도 한다. 전투와 희생을 고무시키는 회화ㆍ문학ㆍ노래ㆍ시ㆍ연극에서의 혁신과 함께, 제1차세계대전은 다양한 형태의 전투복과 안무의 등장을 가져왔다. 당시로서는 새로웠던 장거리포나 비행기 공중폭격은 가시성이라는 것을 불리한 것으로 바꾸어놓았다. 강력한 왕권을 표시하며 위용을 떨치는 붉은 제복을 착용해 상대를 제압하고자 했던 위협은 끝나고, 위장 전투복의 시대가 도래했다. 프랑스 군대는 설명적인 표현을 피한 큐비즘cubism의 정확한 선과 색채의 배색을 도입했다. 이 기법의 개발자인 귀랑 드 쉐볼라Guirand de Scevola는 솔직하게 다음과 같이 말했다. "사물을 완전히 변형하기 위해, 나는 큐비스트들이 사물을 표현하던 방식을 사용했다. 덕분에 나는 나중에 아무런 이의 제기 없이 내 부서에 몇몇 화가들을 고용할 수 있었는데, 그들에게는 자신들만의 매우 특별한 시각으로 어떤 형태든지 무엇으로든 변형시킬 수 있는 재능이 있었다."[69] 전쟁이 끝날

도판 2 피터 몬드리안(Pieter Mondrian). 구성(composition). 1929. Photography by David Heald. ⓒThe Solomon R. Guggenheim Foundation, New York.

무렵 예술가 3,000여 명이 위장 전투복 기술자로 일했다. 비슷한 시기에 건축 분야의 아방가르드 동료들은 마지노선을 따라서 몇몇 요새들을 세우는 책임을 맡았고, 전쟁 전에 시도되었던 조각 분야의 혁신적인 실험들은 공학적 발견들과 결합되어 굽은 강철 콘트리트를 개발해 내게 되었다.[70] 위장 전투복과 마지노선이라는 한 쌍의 기술은 방어를 강화시켜 모든 전쟁을 종결시킬 수 있는 마지막 전쟁을 지연시키는 역할을 했다. 만일 그러한 기술들이 없었다면, 콘크리트로 둘러싸인 요새가 아닌 노출된 장소에서 눈에 잘 띄는 복장을 한 군대들은 대포와 탱크에 의해 더 쉽게 섬멸되었을 것이다. 우리는 파괴적인 교착상태에서 예술과 기계공학의 결합으로 이루어진 죽음과 고통의 견고한 시스템을 갖고 있었고, 그것은 나쁜 물건들을 만들어낸 것이라고도 할 수 있다.

상품의 탄생, 그리고 디자인 이야기

도판 3 이브 생로랑 칵테일 드레스. 가을-겨울 컬렉션.
1965.
Victoria & Albert Museum; ⓒV&A Picture Library.

도판 4 담배 라이터에 등장한 몬드리안 그림.
Photography by Jon Ritter.

군사박물관 외에, 메트로폴리탄미술관 같은 미술관들도 무기류를 주제로 군대장비의 역사에 관한 특별 전시회를 개최한다. 스미스앤드웨슨사Smith & Wesson의 권총 제품 관리자인 허브 벨린Herb Belin은 "총기류 역시 다른 제품들과 다를 바가 없다⋯⋯. 그 디자인 역시 공학과 미적 요구에 바탕을 둔다"[71]고 말한다. 아마도 칼라슈니코프 AK47 같은 볼품 없는 소련 스타일의 기관단총보다는 멋지게 디자인된 미국의 M16이나 독일의 G3 소총을 사용하는 것이 더 쉬울 것이다.[72] 군대 행렬, 총포 쇼, 전투 재현은 대중들에게 매력적으로 보인다.

상호 작용의 일반적 패턴에 따라서, 전쟁 물품 또한 평화 시의 상품들에 영향을 미치면서 자신이 유래한 예술로도 거슬러 올라간다. 제1차세계대전에서 사용된 미래형 폭탄과 폭격기들은 유명한 미술운동인 이탈리아 미래파에 영감을 주었는데, 미래파들이 사용한 형태들은 또다시 미국 자동차 스타일에 영향을 미쳐서 꼬리등이나 범퍼, 그리고 스푸트니크Sputnik 발사 이전에 올즈모빌사Oldsmobile의 아이콘이었던 '로켓' 표시, 1958년경에 등장했던 크라이슬러 임페리얼Chrysler Imperial의 꼬리등의 소총 가늠쇠 모양 등을 특징으로 하는 자동차 세대를 등장시켰다.

예술—상품의 연계고리에서, 이상적인 미술운동들은 사회적인 혜택이 될 수 있는 제품들이 만들어지는 데 예술이 영감을 줄 수 있도록 의식적인 노력들을 기울여 왔다. 19세기 말에 있었던 영국 미술공예운동British Arts and Crafts Movement에 참여하면서 윌리엄 모리스William Morris와 그의 동료들은, 그윈—존스Gwynn-Jones와 레이턴 경Lord Leighton의 낭만적이고 목가적인 풍경들을 포함한 그 시대의 그림들에서 영감을 얻어 꽃·나무·나뭇잎·도토리 등의 자연 모티프들을 활용한 가정용 물건들을 생산해 냈다. 이처럼 자연에 기초한 가구·벽지·식기·옷감·침구들은 사용자들의 품위를 높여 주었을 것이다. 미술사조와 상품들, 그리고 사회적 비

전들이 결합되고 변형된 양식들이 유럽과 미국에 걸쳐 존재하게 되었는데, 네덜란드의 데스타일De Stijl, 스코틀랜드의 매킨토시Mackintosh, 비엔나 분리파Wiener Sezession, 프랑스의 아르누보art nouveau, 미국의 공예주의Craftsman가 그러한 것들이다.

예술, 상품, 사회적 비전의 연관성을 가장 분명하게 필연적인 것이라고 주장을 했던 이들은 바로 바우하우스의 창작자들이었다. 바우하우스는 미술공예운동에 거의 반대 입장에 서서 보다 미적으로 세련되고 평등주의적인 사회질서를 제시하는 기계생산 제품의 잠재성을 찬양했다. 독일 정부로부터 재정을 지원 받아 설립된 후 나치에 의해 폐쇄될 때까지 양차 세계대전 사이에서 활발한 움직임을 보였던 바우하우스는 화가, 조각가, 건축가, 그리고 나중에 산업 디자이너라고 불리게 된 사람들을 폭넓게 받아들였다. 바우하우스에서 만들어진 의자에서 예술을 감지해 내기 위해서는, 몬드리안의 그림과 '바실리' 의자도판 5—마르셀 브로이어Marcel Breuer가 자신의 친구이자 의자 디자인에 영감을 준 바실리 칸딘스키Wassily Kandinsky의 이름을 따서 만든—를 비교해 보면 될 것이다. 대부분의 기관들과 기업 본사, 공항, 식당, 기숙사 등 엄청난 규모의 시설들이 바우하우스 스타일로 계속해서 단장을 해왔다. 바우하우스 시절에 제작된 '고전들' 가운데 상당수가 판매에서 성공했지만, 바우하우스 스타일을 모방하거나 그로부터 스타일상의 영향을 받은 제품들은 더 큰 성공을 거두었다. 또한 초기에는 브라운사의 가전제품에, 그다음에는 독일의 다른 제조업자들에도 큰 영향을 미치는 등, 바우하우스의 표현 형식은 거의 모든 제조업체에 영향을 주었다.[73]

물론 예술은 가까운 접촉을 통해서도 영향을 주지만 먼 거리에서도 통찰력을 전해 줄 수 있다. 미국에서 거의 독립적으로 일하며 그 자신이 평생 예술가이기도 했던 해리 베르토이아Harry Bertoia는, 자신의 고전적

도판 5 '바실리' 의자. 마르셀 브로이어. 1925. Photograph by Jon Ritter.

강철봉이나 '다이아몬드diamond' 의자 디자인을 마르셀 뒤샹의 덕으로 돌렸다. 그는 "나는 내 의자가 뒤샹의 〈계단을 내려오는 누드Nude Descending a Staircase〉도판 6 에 나오는 신체처럼 회전하고 움직임에 따라 변하기를 원했다"고 했다.[74] 이 의자는 후에 작은 식당용 식탁 세트, 접이식 카드 테이블 세트, 정원용 가구 등에서 망網으로 이루어진 등받이 형태를 띠며 광범위하게 모방되었다.[75] (130쪽 도판들은 이러한 관계들을 보여준다.)

　　　　마티스와 칸딘스키조차도 욕조에 적용이 될 수 있었다. 경쟁에서 우위를 노렸던 욕실설비 제조사인 아메리칸스탠다드American Standard는 시장의 부유한 소비층을 타킷으로 하는 욕조 개발을 위해서 영국 출신의 디자이너 로빈 레비언Robin Levien을 고용했다. 욕실 배관 관련 제품들은 종종 세트로 판매되기 때문에, 욕조 판매를 놓치면 시장에서 싱크나 변기의 판매도 함께 놓치게 될 수 있다. 특히 고가의 욕조를 만드는 '새로운'

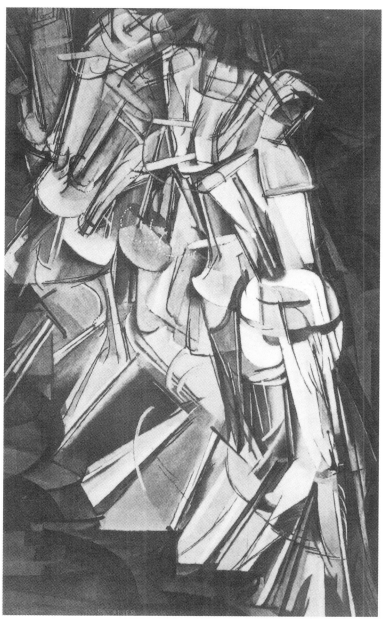

도판 6 마르셀 뒤샹. 〈계단을 내려오는 누드〉. 1912. ⓒThe Philadelphia Museum of Art: The Louise and Walter Arensberg Collection; ⓒArtists Rights Society (ARS), New York/ADAGP, Paris/Estate of Marcel Duchamp.

도판 7 해리 베르토이아. 다이아몬드 의자(diamond chair). 1952. Photography courtesy of Knoll.

도판 8 정원용 그물망 가구 모조품. 1980년 이후. Photography by author.

상품의 탄생, 그리고 디자인 이야기

제조업체로 등장을 한 자쿠치사 같은 회사가 싱크/변기 제조사를 매입하고자 한다면, 아메리칸스탠다드사 같은 보다 전통적인 브랜드들을 위협할 수 있는 완전한 체제를 갖추게 될 수 있었다. 37쪽 분량의 안내책자에서 로빈 레비언은, 욕조에서 '유희적인 균형playful balance'을 잡기 위해 필요한 둥근 곡선과 크고 작은 물결들, 그리고 직선으로 만들어진 '단일한 기하학적 알파벳'을 창조해 내기 위해 마티스와 칸딘스키를 참조했다고 밝혔다. 다양한 모델로 만들어진 '웨이브' 욕조 시리즈는 대량 판매를 염두에 둔 건 아니었지만 특정 틈새시장 고객들의 존재를 확고히 하기 위해 고급 예술을 의도적으로 활용했다. 한편 이 제품들은 중동시장에서 예상치 않은 큰 성공을 거두어 제조업체는 판매 목표를 충분히 달성했다. 도판 9, 10, 11.

 웨이브 욕조는 이전의 욕조 디자인에서 탈피했다. 일반 욕조에는 욕조 맨 끝에 있는 수도꼭지 양옆으로 온수와 냉수 조절기가 대칭을 이루어 붙었는데, 웨이브 욕조에는 손을 뻗으면 물줄기에 닿을 수 있도록 수도꼭지가 측면에 있고, 온도 조절 장치 역시 그 옆에 손에 쉽게 닿을 수 있는 위치에 놓여 있다. 이 욕조는 일부 모더니스트 작가들과 새롭게 등장한 해체주의 건축가들이 시도했던 비대칭 이미지에 편승한 것으로, 고전주의와 빅토리아 시대의 미학적 관습들과는 단절된 것이었다. 이 욕조는 전통적인 욕조들보다 더 안전하고 편안하기는 했으나 기본 모델보다는 약 10배 정도나 비쌌다. 운전자 주위로 계기판을 몰아놓음으로써 기본에 좀 더 충실한 디자인을 만들어낸 포드사의 타우루스 자동차가 성공을 거둔 것 역시 이와 유사한 예술적 '토대' 덕분이었다고 주장할 수 있다. 이는 직선과 평행의 미학을 사용해 왔던 이전 계기판의 유형을 전도시킨 것이었다. 새로운 디자인은 팔이 짧아서 라디오 다이얼을 돌리기 쉽지 않았던 운전자들의 불편을 해결해 주어 자동차 운전을 보다 안

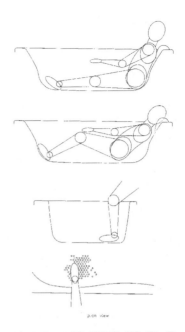

도판 9 욕조 스케치. 마티스에게서 영감을 받음. ©Studio Levien.

도판 10 욕조 스케치–인간공학 관련 연습. © Studio Levien.

도판 11 실제 판매되는 '웨이브' 욕조. ©Studio Levien.

상품의 탄생, 그리고 디자인 이야기

도판 12 포드 타우루스(Ford Taurus) 계기판. ©Ford Motor Company

도판 13 기하학적 대칭. 폰티액(Pontiac) 계기판. Photography by author.

도판 14 대칭적이고 수직형의 파이프 대 비대칭 파이프. Drawings by Navid
Paul collett.

전하게 만들었다. 도판 12, 13.

　　드문 경우기는 하지만, 기반 시설조차도 미술의 영향을 받기도 한다. 가정과 공장에서 사용되는 수송관의 경우, 연료 공급이 서로 다른 두 개 밸브로 연결되게 될 때 외형상 직선으로 평형을 맞추어 연결되는 경향이 있다. 이러한 종류의 설비를 도판에서 제시된 것처럼도판 14 약간의 각도를 주어서 비대칭으로 연결해 보는 가능성을 생각해 볼 수 있다. 대칭 설비가 시각적으로는 보다 단정하게 보일 수 있으나 직각의 각도는 에너지 펌핑pumping 비용을 상승시킨다. 대안으로 제시된 설비가 더 잘 작동되며, 소음이 더 적고, 더 환경 친화적이다.[76] 전문 엔지니어들을 포함해서 그 과정에 관계된 많은 사람들이 고전적인 단정함을 선호하면서 새로운 안에 반대했다. 예술이 제품 생산에 영향을 끼쳤던 다른 예들처럼, 이 방법은 마티스에게서 영감을 얻어 웨이브 욕조를 만들어낸 디자이너의 경우와 마찬가지로 의식적으로 이루어진 건 아니다. 이때 예술은 사물에 대해 생각하게 만드는 혼합물의 일부로서 기능하면서 단지 생활과 작업의 경험을 통합해 낸 것뿐이다.

상품에 달려 있는 '기호학적 손잡이'

　　원래의 영감이 어떤 것이었든 간에, 미학적 디테일을 처리하는 것은 제품이 쓸모 있고 튼튼하도록 만드는 특정한 방법을 결정해 가는 데 도움을 준다. 들리는 바로는, 어린이 침구류의 물방울 무늬나 디즈니 장식은 좀 더 기능적으로 제작된 병원의 흰색 침구류들보다 아이와 부모 모두에게 편안한 밤잠을 보장해 줄 가능성이 더 높다.[77] 장식이 '매혹의 기술'[78]일 때, 그것은 기술의 다른 형태만큼이나 효과적이다. 매혹적

인 디테일은 사용자의 성별, 연령 등에 정확하고 적합해야만 한다. 사람들은 한 사물에 끌릴 수 있으나 '잘못된 방향으로' 끌릴 수도 있다. 형태는, 적절하지 못한 이해력이나 적합하지 못한 응용으로 잘못된 레버를 움직이게 하거나 잘못된 작동 절차를 유도할 수 있다. 빵이 튀어 오르는 방식의 토스터pop-up toaster의 밀어 내리는 레버를 단지 손가락 하나가 아닌 손 전체로 움직인다면, 레버에 가해진 힘 때문에 기계가 망가질 수도 있다. 학자들은 이제 모든 제품들이 이야기를 하며, 사람들이 '읽는' 기호학을 지니고 있음을 파악하고 있다. 그러므로 모든 물질적 제품들은 자신들의 기호학 손잡이semiotic handle를 통해 작동하며, 그러한 손잡이는, 다른 종류와 마찬가지로 제품을 매력적으로 만들고, 특히 실제로 쓸모 있게 만듦으로써 특정 부분이 어떻게 되는지에 영향을 미치게 된다.

물건들이 전통적 의미의 효용성 차원에서 더욱 쓸모 있는 모양을 갖추고 만들어져야 한다는 일반적인 이야기를 하려는 건 아니다. 도널드 노먼Donald Norman은 《디자인과 인간심리The Design of Everyday Things》에서 기능성보다 미학을 우선시하는 디자인을 비판한다. 대신에 그는, 제품은 제 기능을 할 수 있는 모양을 갖추어야 하며, 제품의 형태는 자체로서 적절한 사용법을 알려줄 수 있어야 한다고 주장한다. 그는 그러한 예로서 손가락으로 누르는 오목한 새김 눈으로 압력을 아래로 향하게 만드는 몇몇 비행기 세면대의 수도꼭지 손잡이를 높이 평가한다. 나 역시 노먼이 좋아하는 이 수도꼭지를 좋아하며, 방대한 분량의 사용법 소책자가 딸려 있는, 그가 비판하는 VCR를 싫어한다. 그리고 '현대적인' 외형을 갖추기 위해 일률적인 배치로 맞추어진 원자력발전소의 제어반 형태가 공장 기사들로 하여금 그 사용을 혼란스럽게 한다면, 우리 모두는 이러한 점에 우려를 표해야 한다.[79] 그러나 미학을 반대하는 부분에서 노먼은, 미학이 적합성affordance의 기본임을 깨닫지 못하고 있는 듯하다. 수도꼭지 손

잡이에만 새김눈이 있는 건 아니다. 새김눈은 다른 데에도 존재한다. 노먼이 치켜세우는 제품들은 조각가 장 아르프Jean Arp의 초현실주의적 형태들과 관련되는데, 이는 제트 시대의 많은 고객들이 문자 그대로 그리고 정확하게 매력적으로 생각했던 형상이다. 물질적 요소가 어떻게 정확하게 '매혹'으로 작용하는가는 그 시기와 그 집단의 문화적 관능성을 잡아내고, 그 관능성들을 몰입시키는 디자이너의 능력에 달려 있다. 당대의 일반적인 시각으로는 볼품 없던 심장 절개 수술기구의 '이전' 버전(50쪽 도판 2)은 19세기 기계공들의 생각으로는 직관적으로 친근했을 것이다. 그러나 20세기 후반의 미술사 맥락에서 볼 때 그리고 소비자 제품 시대에서 볼 때, 손잡이 틀에 맞추어진 형태와 그 '이후'의 모양은 보다 유익한 사용 가능성을 안겨주었다.

올바른 기호학 손잡이를 갖는 것은 제품을 판매하는 데 도움이 된다는 의미에서, 또 제품의 사용을 통해 제작을 가능케 한다는 의미 모두에서 자본재에서의 효용성에 영향을 준다. 제네시스Genesis 공업용 보안경을 디자인한 우벡스사Uvex의 디자이너들에게 시상을 할 때, 심사위원들은 그 렌즈들에 대해 "착용자로 하여금 그 안경을 착용하고 싶도록 만들기 때문에 성공적이다. 그리고 그 안경을 쓰면 매우 편해 서둘러 안경을 벗지 않게 된다"고 칭찬했다.[80] 지게차의 미학 또한, 지게차가 일꾼들에게 더 일을 잘하도록 만들기 때문이거나 공장 소유자가 보기 좋은 물건을 사기 좋아하기 때문이거나 혹은 둘 모두 때문이거나 간에, 어쨌든 중요한 것처럼 보인다. 1960년대 초에 디자인 컨설턴트를 고용함으로써 미국의 기존 산업 틀을 부순 크라운장비회사Crown Equipment Corporation의 결정은 자사의 지게차 트럭들에 명쾌한 바우하우스 스타일을 도입하는 결과를 낳았다. 그 제품은 포드사의 무스탕 자동차와 공동으로 IDSA가 수여하는 '금상'을 받았으며, 회사는 그 제품의 성공으로 시장을 지배하

기 시작했는데 1995년까지 연간 6억 달러의 판매고를 올리기도 했다. 설립자이자 최고경영자인 토머스 비드웰Thomas Bidwell은, 그 자신이 비록 "중금속을 다루는 산업계 출신이지만…… 우리는 우리 회사 건물의 건축 설계를 계획하곤 했다. 디자인은 우리의 강점이다"[81]라고 말한다. 그는, 사람들이 자신의 고객들을 '시가를 씹는 고집 센 사내들'이라고 생각한다는 점을 상기했다. 그러나 "나는 그런 것을 사지 않는다…… 이 사람은 정장을 구입한다. 그는 일하러 갈 때 자신의 감각을 잃어버리지 않는다."

올바른 기호학은 비행기 세면대를 위한 것, 스케이트보드를 위한 다른 것, 그리고 특정 사람이 앉을 가치가 있다고 생각할 의자를 위한 또 다른 것 등으로 다양하게 나타날 것이다. 새로운 기술에 흥미를 느끼는 젊은 '테키들techies'을 위한 제품의 경우처럼, 몇몇 특수한 경우에서는 판매를 위해 그 제품이 사용하기 어려워 보이는 것이 중요하거나 또 실제로도 사용하기 어려워야 할지도 모른다. 그렇지 않다면 그 물건의 구매층이 그 제품을 외면할 것이며, 그 제품은 실제로 쓸모가 없게 될 것이기 때문이다.

사람들이 사용하는 주전자와 바구니의 외관 장식에 초점을 맞추던 세대 이후, 고고학자들은 점점 더 자신들이 '스타일'이라고 불렀던 것들이 단지 표면상에 드러난 것을 넘어서고 있음을 깨닫고 있다. 물질적인 용어로만 국한시킨다고 해도, 이제 양식은 단지 표면에 부가된 것이 아니라 비례와 모양, 가장자리의 두께, 또는 용기의 가장자리, 청동도끼의 플랜징flanging*과도 관련된다.[82] 용기는 사람들이 자신의 신체구조상 나를 수 있는 것을 담을 수 있어야 하지만, 더 넓은 차원에서는 달라질 수도 있다. 고고학자들은, 동일한 것

•
플랜징
강판의 날카로운 태두리 부분에 사용자나 작업자가 다치는 것을 방지하기 위해 테두리 부분을 굽히는 공정

이 성취될 수 있는 또 다른 변이의 잠재성을 '이소크라테스식isochrestic' 변형이라고 부른다.83 모양은 기능에 반하는 것이 아니라 그것을 포함하는 것이다. 그러므로 형태와 기능은 대립된다기보다는 특정한 사람들이 특정한 순간에 무언가를 이루는 것을 통한 연결 메커니즘이다. 이것은 잘못된 이분법을 해결하고 동시대의 제품 영역을 살펴보는 데 왜 '그것이 함께' 계속 나타나는지 이해하는 방법을 제공한다.

어떻게 그 과정이 일어나는지 알아보는 한 가지 방법은 우연히 혹은 면밀한 분석을 통해서, 이 모든 것이 진행되는 예, 즉 분명한 형태와 분명한 기능 사이의 긴장이 하나의 문제로 다루어져서 형태-기능으로 결합되는 방식이 작동하는 과정을 살펴보는 것이다. 뒤샹은 당시에 '단순히' 기능적인 물건으로 간주되던 변기를 그 기능이 아마도 충족되지 못할 상황을 설정한 후 적용했기 때문에, 1917년의 변기로 사회적 파장을 일으켰을 것이다. 일상의 실용품들을 그 제품이 제대로 기능할 수 없는 설정에 접목시키는 시도들은, '발견된 사물들found objects'이 단독으로나 아니면 아상블라주assemblage*된 상태에서 사용하는 것을 진부하게 여기게 될 때까지 현대 미술에서 가장 급진적인 변화로서 사람들을 놀라게 했다. 그 마법은 사람들이 그것을 보는 것만으로 반복되었고, 아마도 사람들 스스로 연습함으로써 그리고 사람들이 어떻게 충격이 생성되는지를 알아냈기 때문에 점차 힘을 잃게 되었을 것이다. 시간이 지나면서 점차 희석된 폭발적 마력을 지녔던 최초의 '진짜' 변기를 생각해 보면, 그것은 효율성을 잃은 최초의 미술관 전시용 변기들이었다.

예술가들은 되풀이해 형태-기능의 혼란을 통해 자극을 주려고 해왔다. 그러한 혼란은 '예약석: 꽃들과 함께 착석Researved: Seating to be shared with flowers'이라는

•
아상블라주
폐품 등을 이용한 예술작품. '어셈블리지'라고도 한다.

상품의 탄생, 그리고 디자인 이야기

도판 15 정원 벤치 예술품. '예약석: 꽃들과 함께 착석' ©Michael Anastassiades, Anthony Dunne, and Fiona Raby.

제목의 정원 벤치도판 15에도 활용되었다. 도판에서 볼 수 있듯이, 실제 사이즈 정원 벤치의 앉는 자리에는 커다란 구멍들이 나 있으며 거기에는 꽃들이 꽂혀 있다. 그 구멍들 사이로 군데군데 겨우 앉을 수 있을 만한 공간만 있을 뿐인데, 이것이 '정말로' 벤치일 수 있을까? 이러한 추정된 경계의 서로 상이한 조각들을 끼워 맞춤으로써, 예술가들은 같은 종류끼리의 분류라는 일반적인 관습을 반대하고 어떤 거래를 멈추게 하고 경이를 만들어냈다.

제품의 영역으로 더 가까이 다가가 보면, 몇몇 유용한 물건들은 매력 중의 일부로 쓸모없음이라는 예술적 흥분을 지니고 있다. 베트남 참전용사 기념비의 창작자이기도 한 마야 린Maya Lin의 가정용 가구 제품 가운데는, 몸을 중심에서 조금 벗어나게 하는 측면 의자도판 16들이 있다. 이 의자는, 편안함이 곧 좌측과 우측이 평행을 이루는 것을 의미하는 사

도판 16 마야 린의 의자. 지구는 평평하다(평평하지 않다) (The Earth is (not) flat). Photography courtesy of Knoll.

람들에게는 의식적으로 불편함을 준다. 그녀의 의자들은 착석자들에게 혼란을 요구한다. 그녀는, 자신의 의자가 '사람들이 자신의 주위 환경에 대해 주의를 기울이도록 만드는 거의 무의식적인 방법'이라고 설명한다.[84] '사람들에게 주의를 기울이게 만드는 것'을 통해서, 그 의자는 지속적으로 몸의 움직임과 착석자의 경험에 간섭하면서 예술품으로서 작용한다. 몸을 지속적으로 움직이도록 하는 것이 생리학적으로 가장 좋다고 하는 수많은 전문가들의 의견에도 불구하고, 이러한 노력에서 쟁점은 그 의자가 근본적인 기능장애인가 하는 점이 아니다. 이 의자가 인간공학적으로 터무니없는 물건이라는 것 역시 중요하지 않다. 사람들이 자신들이 구입하고 사용하는 '마야 린의 제품'을 매우 즐긴다면, 그 제품은 큰 성공을 거두는 데 필요한 적정성이 있는 것이다. 그녀의 의자는 이상

적이라 여겨지는 형태—기능 조합이나 유형—형태 관습에 반하기 때문에 과격한 것이라 할 수 있다.

상품을 향한 여러 사람들의 조화는 애정을 기반으로

생산적인 계획들은 다양한 관계자들 간의 조화를 요구한다. 즉 '합치기' 위한 방법이 있어야 하는데, 그것은 열정을 이끌어내고 그렇게 공유된 열정이 실행되도록 하는 공통된 이해를 만들어내기 위한 것이다. 예술은 디자인상의 계획과 시제품의 재현으로서만이 아니라 이야기나 노래에서도 '이것이 무엇에 관한 것인가'에 대한 공유된 이해를 무언으로 제공함으로써 다양한 개인들과 집단을 조화시킨다. 우리는 단 하나의 활성화된 프로젝트에서조차도 거기에 관계된 상세사항들을 일일이 밝히기에는 너무 많으며, 어떤 규칙도 그것이 알려지고 행해지는 데 필요한 모든 요구들을 수용할 수 없음을 알고 있다.[85] 영화를 만들건 접시류를 만들건 간에, 원하는 결과물을 위한 '느낌'을 갖게 하고 다양한 대행업자와 관계자들이 일관성 있는 노력을 기울이도록 유혹하기 위해서 몇 가지 대안적 메커니즘이 필요하다. 관계자들과 산업의 각 영역에 걸쳐 비전을 전파하는 것은 바로 '예술'이다. 때로는 마티스의 목욕하는 사람 같은 회화나, 또는 '예배소tabernacle' 같은 은유, 또는 스티브 잡스Steve Jobs의 '제정신이 아닐 정도로 대단한' 제품에 대한 추진력에서 보여지는 엄청난 포부처럼 말이다. 예술은 관련자들을 함께 참여케 한다.

에디슨은 자신의 전구를 상품화하기 전에, 여러 관계자들과 계약을 해야 했다. 에디슨은 새로 고안된 멋진 장치를 우연히 만들어냈기 때문만이 아니라 거리조명 전시회를 열기 위해 투자자들, 동력원들, 그리

고 정부의 협조를 바탕으로 산업의 다른 부분들을 조직해 냄으로써 영국의 조지프 스완^{Joseph Swan} 같은 자신의 경쟁자들을 앞질렀다.[86] 이러한 조직적 조정은, 의심할 여지 없이, 에디슨이 말했던 "땀(노력)^{perspiration}"의 일부였고, 이 노력이 바로 그가 거둔 성공의 핵심이었다. 거리를 전기로 밝히는 작업은 조직적 저항을 극복하는 것이었을 뿐만 아니라, 불가사의하고 위험해 보이는 기술에 대한 두려움을 극복하게 만들면서 황홀한 마음이 들게 하는 것이었다고 체험 기사는 적고 있다(가스 조명은 효용성 때문만이 아니라 그 효과와 장식 때문에 널리 사용되면서 빠르게 정착했다).[87] 이어서 착색유리가 등장했는데, 착색유리는 티파니사^{Tiffany}의 전등갓에 사용되면서 어둠을 대체한 시절의 영광을 더 빛내 주었다. 사람들이 일반적으로 다른 사람들이 좋아하는 걸 좋아하기 쉽다는 점을 깨닫게 되자 일종의 대세라는 것이 형성이 되었는데, 이는 마치 우리가 공연을 본 후 다른 사람들이 '열렬한 찬사의' 박수를 제안하면 모두들 기분 좋게 박수를 치는 데 동조하는 것과도 비슷한 것이었다.[88] 미적인 것에 전염되면, 애정을 가진 집단은 미덕을 지닌 군중이 된다. 에디슨은 이 모든 것을 지휘하며 지배했다.

동일한 방식을 적용해서, 우리는 그렇다면 왜 거대한 현대의 계획이 실패할 수도 있는지 살펴볼 수 있다. 아라미스^{Aramis}라 불리는 야심찬 프랑스 철도 자동화 계획을 추진했던 사람들은 24년 이상 계속된 계획과 시제품 노력을 마침내 포기하기까지 거대한 비용과 엄청난 에너지를 쏟았다. 결국 그 계획은 더 이상 다양한 참여자들을 결합시킬 수 없었는데, 다시 말해 정치인들, 관료들, 자본가들, 공학자들, 미디어와 공공단체들은 그 계획이 뭔가 가치 있는 것이라는 공통된 태도를 갖고 일을 진행하기 어려워졌던 것이다. 자세한 설명을 통해서,[89] 브루노 라투르는 어떻게 그토록 많은 일의 조각들이 대체로 한 번에 또는 연장된 기간 전반

에 걸쳐서 서로 협조되어야 하는지를 연대순으로 기록하면서, 그러한 일은 오직 '애정'으로만 가능하다고 적고 있다. 제휴라는 부분에서 애정이 빠져버리게 되었을 때 아라미스 프로젝트를 위해 임시적으로 만들어졌던 추진기구는 종말을 맞게 되었다. 라투르가 프랑스의 공공 운송기관에 대한 자신의 연구에서 발견한 '애정'은 시릴 스탠리 스미스가 기술 변화의 핵심으로 장난감과 예술을 이해했던 것과 같은 방식이라 할 수 있다. 스미스는 '모든 큰 것들은 작은 것들에서 성장한다'고 기록했다. "그러나 새로운 작은 것들은, 목적보다는 애정과 같은 이유들로 소중히 간직되지 않는다면, 그 작은 것들의 주변 환경에 의해 파괴될 것이다."[90] 이 말을 다른 맥락에서 다른 방식으로 표현하자면, 재즈의 거장 듀크 엘링턴 Duke Ellington이 말했던 것처럼, "거기에 스윙이 없다면 아무런 의미도 없다"는 것이다.

형태와 기능은 '따로 또 같이'

이 장에서, 나는 왜 '예술적 형태와 실용적 기능 양자 모두'인가를 밝히려고 했다. 어떠한 제품에서도 형태와 기능은 항상 함께한다. 형태나 기능의 열렬한 지지자들은 그중 하나에 더 찬사를 보낼 수도 있다. 역사가들은, '예술'이 효용성보다 먼저 시작되었다거나 아니면 그 반대라고 생각할 수도 있다. 소비자들은 그 제품이 기능을 잘 수행하거나 예쁘기 때문에 그 제품을 좋아한다고 말할 수도 있다. 그러나 우리들 마음이나 한 개인의 전기, 그리고 역사 속에서 형태와 기능은 특정 부분이 무엇이 될 것인지 상호 결정해 감으로써 서로에 영향을 미친다. 형태와 기능, 혹은 예술과 경제라는 문제를 닭이 먼저냐 혹은 달걀이 먼저냐 하는

식으로 풀 게 아니라 '계란 속의 닭'과 '닭 속의 계란'이라는 방식으로 이해해야 한다. 이 양계장에는 어떤 독립변수도 존재하지 않는다.

　　나는 이 혼란의 뿌리는 도구적인 합리성을 인간 행동의 핵심이라고 보는 일반적 가정에서 비롯한다고 생각한다. 이러한 사고는 형식논리학이나 경제학과 같은 학문 분야에 의해서만이 아니라 자신들의 행위에 대해 각자 갖고 있는 모든 사람들의 회고적 판단에 의해서도 강화된다. 과학기사들에서건 역사서적들에서건 또는 심지어 치료과정에서건, 사람들은 '질서 정연한' 이야기를 만들어내기 위해 혼란을 '말끔히 청소한다.'[91] 이것은 한편으로는 인간 행동을 구성하는 복잡한 특성들을 재구성해 내기가 사실상 불가능하기 때문이고, 한편으로는 그럼에도 우리의 행동이 말끔한 설명이 가능할 만큼 충분히 '이성적인' 방식으로 이루어질 수 있다고 기대하기 때문이다. 우리는 각자 자신에게서 발견되는 '법률상의, 윤리상의, 또는 문법상의 형식주의'에 자신의 이야기들을 맞추고자 한다.[92] 사실 일을 해가면서 숙련된 메커니즘을 인식하려고 시도하고 또 그것을 의식하는 것은 바로 그러한 일이 성공적으로 수행되는 데 필요한 능력의 발현을 방해한다. 이것은 마치 우리가 자전거 주행이 어떻게 가능한가를 생각하면서 자전거 타기를 배우려는 것과도 같다.

　　보다 광범위하게 살펴보면, 나는 때로는 사람들이 인생의 목표들을 예술적이라고 인식한다고 생각한다. 이런 점은 시나 종교, 노래를 통해서도 알 수 있다. 그리고 그런 것들이 정신적 차원의 '고지'에 이르게 되면, 사람들은 그 목표에 도달하기 위한 수단들을 실제적인 전략으로서 이해한다. 최소한 미국과 유럽에서라면 말이다. 매 순간마다 개인들은 공리주의자들의 역할을 과장하고는 한다. 예술적인 쾌락은 그림의 떡처럼 항상 아득히 먼 곳에서나 혹은 향수를 불러일으키는 이미 지나간 인생의 의미 있는 순간들을 상기시킬 때에만 손짓을 한다. 이것이 우리 존

재를 풍요롭게 하는 어떤 지혜를 함축하고 있건 간에, 목적으로서건 아니면 그 목적에 도달하기 위한 수단으로서건 두 가지 차원에서 모두 예술의 절제를 가져오고, 그 결과 새로운 것들이 어떻게 생겨나게 하는가에 대한 이해를 가로막는다는 것이다.

올바른 형태─기능의 조합은 성공적인 제품을 만들지만, 그러한 성공의 지속 가능 여부는 생산품의 유형, 그 틈새시장, 문화적인 시기에 따라 달라진다. 우리는 이제 다이아몬드 반지 같은 것은 영원히 지속될 것 같은 반면에 왜 특정 제품들, 즉 속바지의 줄무늬 같은 것은 수많은 변화를 거치게 되는지 살펴볼 것이다.

4
변화하는 상품들

유형: 안정성의 특징들 _ 제품 유형의 '타성' 극복하기 _ 타임아웃 없는 스타일 전쟁 _ 애프터마켓의 변화: 워크맨은 커플용이었다

유행하는 이름의 변화가 그렇듯이, 내부 메커니즘과 외부의 영향 역시 상품과 관계된 이야기들에 변화와 안정을 함께 만들어 낸다. 누구나가 직업이나 자동차 혹은 식생활을 바꿀 것인지에 대해 진지하게 고민하는 것처럼, 상품시스템 내에서 작용하는 힘들은 안정성을 추구하는 동시에 뭔가 새로운 걸 만들어내고자 한다. 긴장은 어디서나 존재하며 아마도 지금까지 항상 그래 왔을 것이다.

사회적으로 요구되는 끊임없는 변화의 형식이라고 할 수 있는 '패션'이라는 괜한 걱정거리 또한 상당히 오랫동안 우리 주위에 존재해 왔다. 얼마나 오랫동안 존재해 왔을까? 흔히 비난조로 이야기되는 바에 따르면, 19세기 말 파리 의류 공방의 '독재'가 새로움에 대한 갈망을 불러일으키면서, 패션 디자이너들이 출현하게 되었다.[1] 물론 이보다 이른 시기인 대량 생산 초기, 일상생활 속 소비재들이 풍요로워지게 되면서 유행을 따르고 남들보다 자신을 돋보이게 하려는 경향이 나타났다고 보기도 한다. 패션 텍스타일 프린트textile print*는 19세기 말에 널리 유행했다.[2] 그리고 이보다 더 이른 시기인 1677년에는 파리에서 첫 패션잡지가 등장했다. 또한 프랑스의 왕실은 각 계승왕조에 새로운 스타일을 적용하기 위해 가구와 의복을 바꾸려 했다.[3] 1350년경에 유럽의 남성 재킷은 점점 짧아졌는데, 역사가인 페르낭 브로델Fernand Braudel은 이것 역시 패

•
텍스타일 프린트
날염인쇄.

션의 변화라고 지적했다.[4]

 동양의 경우에도, 현재 전하는 1301년경의 중국 문헌에는 어떤 종류의 붓이나 먹, 목재가구 등을 가지는 게 좋을지에 대해 조언하는 문구들과 함께 다른 사람들과 경쟁할 만한 유행에는 어떤 게 있는지에 대한 생각들이 기록되어 있다.[5] 도자기와 비단을 창조한 명나라 말엽인 16세기는 '치열한 경쟁상태'에서 '과잉생산'이 이루어진 시기였다.[6] 수십 년간 소비의 역사를 연구해 온 닐 매켄드릭Neil McKendrick은, "소유와 지출에 대한 끊임없는 추구는 그 역사가 매우 깊다. 유행에 대한 열정적인 추구는 고대에도 마찬가지였다"고 했다.[7] 그렇기 때문에 유행 추구의 '기원'을 찾으려는 조사 연구는 무의미해 보인다. 물건이 변하지 않고 '옛 상황이라는 고인 물'에 잠겨 있던 시대는 없었을 것이기 때문이다.[8]

 강제로 정복이 되거나 자발적으로 무역에 참여함으로써, 아니면 부족 간 혼인이나 우연한 계기 때문에, 이방인들과 토착집단 간의 강제적 접촉으로 변화가 일어나기도 한다. '고전적인' 그리스의 모티프는 파라오 시절의 이집트와 접촉하면서 비롯했다. 그리스의 코린트 양식 기둥에 적용된 아칸서스 잎 모양의 건축 모티프는 간결한 것에서 좀 더 복잡한 형식으로 발전되어, 현재 우리가 고전적 형태라고 인식하고 있는 것이 되었다.[9] 그리스와 로마의 외국 원정은 모방을 위한 디자인 모티프뿐만 아니라 노예 활용의 편리성 또한 가져다주었는데, 이는 그리스와 로마의 물건에도 영향을 미쳤다. 그 자체로 패션 아이템이기도 한 토가Toga* 는 직조방식과 옷감, 걸쇠로 미세한 변화를 줄 수 있는 옷이었는데, 이 옷을 입으면 왼손을 거의 사용하지 못했다. 이와 같은 옷의 형태는 노예들이 힘든 일과 시중 드는 일을 해줄 것을 전제로 할 때에만 가능했다. 몸의 자세와 몸짓에도 영향을 준 토가와 노예제도는 몸과

• 토가
고대 로마의 남성이 시민의 표적으로 입었던 낙낙하고 긴 겉옷

의상, 그리고 사회조직 간의 유기적 관계를 형성하면서 일관성 있는 구성체계를 만들어냈다. 특정 그룹들이 '도움'을 받을 수 있는 수단을 갖게 되면, 그 그룹들의 물건 역시 변하게 된다.

현대의 디자인 스튜디오에서건 고대의 장인 공방에서건 간에, 창조자들은 개인적이고 직업적인 찬사와 경멸에 기초한 경쟁의 서열에 놓이게 된다. 인류학자들은, 아프리카의 빅토리아 호수 주변에 사는 루오족[uo]이 인기가 특히 많았던 도공이 사용한 모티프를 자신들의 도기[pot] 기술에 적용시키는가 하면, 한편으로는 개인적인 반감으로 의도적인 차이를 만들어내기도 했을 거라고 보았다.[10] 변화는 또한 다른 이들을 모방하거나, 그들이 가치가 있다고 여기는 전통을 따르고자 할 때 발생하는 인간 능력의 한계 때문에 생겨나기도 한다. 당시로는 그 이름이 괜찮게 여겨졌기 때문에 자식의 이름을 흔한 이름으로 짓는 잘못된 선택을 하는 부모들처럼, 사람들이 시대와 장소의 관습을 모방하는 능력에는 한계가 있다. 수많은 아이템과 모티프, 아이디어들은 우리가 단순한 사회라고 부르는 곳에서도 존재하며, 재생산은 일종의 도전이며 그것은 작은 실수나 큰 재난이 되기도 한다. 변하지 않는 스타일을 상상하는 것은 사람들이 별 문제 없이 시대의 규범에 무엇이 맞고 그렇지 않은지를 잘 구분할 수 있다는 가정에서 출발한다. 날씨, 소속, 성격, 기술, 교제 등에서 일어나는 변화를 통해서도 알 수 있듯이, 스타일이 변하지 않는다는 주장은 의심스럽다. 어떤 경우든지 예측과 다르게 될 가능성이 있다. 어떤 새로운 세부사항이 수용되면, 그에 따라 조정되어야 하는 다른 부분에도 세부 변화가 있게 마련이다.

논평자들은 과거의 그룹들 간의 유사성을 쉽게 과장해서 처리한다. 자연사 박물관의 디오라마관館에서 인간의 형상을 '변하지 않는 장연종'으로 분류해 배치하는 것처럼 말이다.[11] 전통의 정수로서 특정 물

품을 선정하고 그 물품을 기념품으로 대량 생산하는 '민속' 관광산업의 경향 역시 마찬가지로 도움이 되지 않는 일이다. 브로니슬라브 말리노프스키Bronislaw Malinowski는 쿨라Kula* 물건이 갖고 있는 미세한 차이를 식별해 내는 데서 겪었던 어려움에 대해 언급했는데, 그러한 차이들은 교역에서 그 물건의 가치를 더 높여주거나 떨어뜨리는 것이었고 "차이를 식별하기 위해서는 감정가의 눈이 필요했다"[12]고 말했다. 이는 흥미로운 사고실험thought experiment을 떠올려 보게 한다. 의자나 블라우스, 혹은 컴퓨터를 사용하지 않는 미래의 문화발굴자가 문서로 된 비평문이나 광고, 또는 다른 참고자료 없이 현재의 물건들을 발굴한다면 무엇이라 여길까 하는 것이다. 만일 발굴자가 이런 물건들을 아주 이상하고 쓸모없는 것으로 여긴다면, 그가 오늘날의 맥락에서 많은 의미가 있는 그 물건들의 진화된 차이들을 분류해 내기 위해서는 매우 특별한 치밀함이 필요할 것이다. 앨프리드 겔은 '전통적인' 물건이나 사건은 '근대적 관점에서 보았을 때' 비로소 '전통적'인 것이라고 말했다.[13]

변화는 그 자체로 숭배받는 전통의 일부가 될 수 있다. 타밀족Tamil 여성들은 집 문 앞 바닥에 매일 아침 유색有色 및 백색 분말을 사용해 다산多産의 신인 코브라를 기리며 그림을 그렸고—일부는 지금도 그렇게 하고 있다—, 미로 같은 복잡함으로 악마를 꾀어서 물리쳤다.[14] 이 같은 영역에서는, 수많은 변화가 유행과 관습에 상응해서 일어난다.[15] '전통적으로' 발리에서 춤은 마을 부족 간의 경쟁에 기초하고 있었고 현재도 그러한데, 율동과 자세에서 서서히 혁신이 일어나고 있다.[16] 캘리포니아 북서쪽에 살고 있는 유로크족-카로크(카루크)족Yurok-Karok(Karuk) 같은 토착 미국인들은 잔가지나 뿌리, 풀을 이용해서 새로운 스타일의 바구니를 끊임없이 만들어내고 있는데, 그들은 자신들이 새로

●
쿨라
멜라네시아 남동부 트로브리앤드 제도의 주민들이 행하는 선물교환 제도.

변형해서 만드는 바구니는 일시적 유행을 반영하는 것이며, 그 스타일은 초창기 디자인에서 크게 벗어나지 않는 것이라고 생각한다.[17] 미국 남부에 살던 노예들은 단색의 거친 천을 그 지방 나무의 껍질로 염색을 했고, 몸과 머리장식에 사용할 장신구들을 만드는 방법을 찾아냈다. 동시대의 빈민들처럼 비록 가난하지만, 그들 역시 차·버클·벨벳 등을 자신들의 빈약한 자원으로 구매해 그 지방의 사회적 경향에 충실히 반응했다.[18] 힘의 상관관계가 어떻게 작용을 했던지 간에, 노예제도는 "사람들로 하여금 유행에 민감하게 만들었고, 개인의 스타일이라는 걸 잘 알게 해주었으며 일상생활에서 자신의 스타일을 적극 표현케 했다"[19]고 한 역사학자는 보았다. 군인이나 죄수들도 유니폼을 자신의 몸에 맞게 고치고 변형하고자 애쓴다. 메노파Mennonite* 여성들은 일종의 종교적 순종에 대한 거부로서나 바짓단, 단추 등을 변형하기도 했다.

　　　　베블런은 '어떤 사회계층도, 심지어 최빈곤층조차도 과도한 소비를 하거나', 혹은 그렇지 않다면 스스로 '보다 고양된 정신적 만족감의 필요성'을 부정한다고 보았다.[20] 베블런은 현대사회를 살아가는 불특정 다수의 대중이 상품을 과도하게 소비하는 것을 비판했다. 그러나 이러한 베블런의 비판도 현대의 과소비와 양적인 측면에서의 무차별, 그리고 물질적인 낭비를 극단적인 파괴의 증거로 삼을 수는 없다. 새로움을 위한 새로움은 '변화하는 세상에서 과거를 분리해 내는 역할을 한다.'[21] 피에르 부르디외Pierre Bourdieu는 '차이를 만들어내는 것은 시간을 생산하는 것'이라고 했다.[22] 이는, 유행이 뉴스news가 아니라는 생각을 뒷받침한다. 오늘날의 상품들은 과거보다 더 빨리 바뀌기 때문에 기술과 기회상의 제약보다는 오히려 만들어지는 방식에서 빠질 수 없는 심리적 차이나 근본적 차이들

•
메노파
재세례파 교회의 한 종파로 16세기 네덜란드의 신학자 메노 시몬스Menno Simons가 창시함. 유아세례를 부정하고, 신약성경에 기초를 둔 평화주의와 무저항을 강조한다.

을 더 많이 반영한다.

눈으로 확인할 수 있는 것보다 오히려 과거에는 더 많은 변화들이 있었고, 현대 세계는 우리가 생각하는 것보다 더 많이 안정된 상태에 있다고 할 수 있다. '메리Mary' 라는 이름에 '린lyn'을 덧붙여 기존의 이름에서 '새로운' 이름을 만들어내는 것처럼, 개인의 선택은 점진적으로 변화한다. 예를 들어 '존John' 같은 몇몇 이름은 미국에서 여러 세대에 걸쳐서 계속 사용되고 있다. 일시적인 심리 변화나 다른 물건이 더 나은 방법으로 동일한 기능을 수행할 수 있다고 해서, 기존의 제품들이 쉽게 사라지는 것은 아니다. 젬 클립Gem clip*은 19세기 말부터 쓰였는데, 종이가 덜상하고 녹도 안 묻게 만들어진 색깔 있는 플라스틱 클립이나, 스테이플러가 등장하는 등의 혁신이 이어졌어도 사라질 기미를 보이지 않고 있다. 많은 사람들에게 젬 클립은 사용하기 익숙한 것이며, 가공비가 저렴하고, 책갈피로나 혹은 컴퓨터 드라이브에서 디스켓을 꺼낼 때 펴서 사용하는 임시변통의 도구로도 사용이 가능하다. 젬 클립은 곁에 두고 바로 쓰게 되는 친숙한 물건이 되었고, 실질적으로 제품의 생산 유형을 규정짓고 있다. 컴퓨터 업무에 종이클립이나 종이, 캐비닛 등은 필요 없는 것처럼 보인다. 그러나 정작 '종이 없는 사무실'은 망상이다. 컴퓨터 사용자들은 인쇄된 상태의 안정성을 필요로 하고, 그 때문에 컴퓨터를 더 사용하게 된다. 물론 이 말이 한번 생겨난 물건은 영원하다는 의미는 아니다. 그렇지만 어떤 것을 바꿀 때에는 두려움과 열정을 가지고 다른 걸로 대체하게 된다는 것이다. 기존 제품을 새롭게 변형시킨 모든 안들은, 실제로는 항상 성공적이지는 않지만, 어쨌든 무엇인가를 그대로 지키려고 하거나 적어도 이전과 다르지 않게 하려고 시도한다. 그 체계가 바로 타성inertia이다.[23] 아주 복잡한 사회에서 나타나게 되

•
젬 클립
철사를 갸름한 타원형으로 한 번 반쯤 말아서 만든 클립. 종이를 철하는 데 주로 쓴다.

는 수많은 유사 제품들은 타성을 감소시키기보다는 오히려 증가시킬 수 있다.

　　종이클립에서 볼 수 있는 타성은 깊은 인식적 차원에서 유사한 현상에 대응한다. 이는 '단지' 10여 년 혹은 한 세대에서만 반짝 사용된 IB-14 토스터Toastmaster IB-14의 경우에도 마찬가지다. 사람들은 혼합해서 생각하고, 물건들 또한 이러한 혼합에서 비롯한다. 그리고 이런 혼합이 바로 스타일이라고 짐작해 볼 수도 있다. 혼합은, 제3장에서 살펴본 대로, 형태와 기능이 상호 연계된다는 고고학적 이상과도 일치한다. 스타일은, 적어도 그것이 무슨 역할을 하고 또 어떻게 나타나느냐가 비교적 명확한 것들 중에서 우리가 인식할 수 있는 어떤 일관성을 뜻한다.[24] 내 관점에서 보자면, 스타일은 어떤 것들을 일관성 있게 만드는 행동과 그 행동을 가시적인 성과물로 만드는 것이다. 스타일은 각각의 아이템들이 제멋대로 무질서하게 변하지 않도록 물건에 안정성을 부여하는데, 각 아이템들은 물건들이 어떻게 작동되고 인식될까와 같은 큰 맥락 내에서 작용해야 한다.[25] 임상의인 올리버 색스Oliver Sacks는, 일관성을 인식하고 고수하는 스타일의 이런 특성은 '신경학적으로 인간의 심연에 위치해 있으며, 심지어는 알츠하이머병에 걸린 상태에서도 유지될 수 있다'고 했다.[26] 몇 세대 이전에 철학자인 존 듀이John Dewey는, '습관'이 혁신적이 되는 것을 억제한다고 지적했다. 최소 몇몇 경우나 몇몇 사물에 관해서는, 사물에 대해 사람들이 개인적이며 사회적인 습관을 '유지할 것'을 기대하는 것이 이치에 맞는 것일 수도 있다.

　　사물이 변화할 때에는, 갑작스럽고 크게 변하기보다는 점진적이며 작은 변화를 일으키도록 작용하는 힘이 있다. 표면 장식surface decoration과 폴리네시아 공예품의 이미지 변화에 대한 신뢰할 만한 연구에 따르면, 시간의 흐름에 따라서 매우 적은 변화들만 일어났음을 알 수 있다.

미세한 변화는 막대기 모양의 다리 디자인에서 다리 끝부분을 바깥쪽이 아닌 안쪽으로 향하게 만드는 정도였을 수도 있다. 모티프는 '일관성의 축'을 따라서 서서히 발전하는, 이런 신중한 방식으로 변한다.[27] 이처럼 스타일은 다른 종류의 대상에 적용되기도 하며 긴 시간에 걸쳐 발생하기도 한다. 예를 들어, 한 장식적 요소가 세라믹 파이프에서 시작되어 작은 사발로, 다음에는 큰 사발로, 나중에는 항아리에까지 옮겨간다. 앨프리드 겔이 '최소한의 차이 원리principle of least difference'라고 불렀던 개념에서 보면, 계속적인 혁신은 '인접한 모티프의 최소한의 변형을 의미하며, 그것은 서로 차이를 만들어내기 위한 것'이다.[28] 따라서 새로운 스타일은 이전 스타일에서 비롯한다. 그리고 그 결과는 미국 자동차 업체들이 매년 내놓는 디자인들 간의 근소한 차이와 같은 것이다. 디자이너들은 '이 점을 수정했다'라고 한다.

급진적인 변화가 수시로 꼭 필요하다고 여겨지는 여성복과 최신 유행 디자인에서조차 매년 발생하는 스타일의 변화는 이전 버전에 대한 미묘한 조절의 결과다. 이는 1760년부터 1960년까지 여성복 최신 스타일의 체계적인 비교를 통해서 드러났다.[29] 따라서 패션의 변화는 급진적인 변화보다 최소한도의 변화의 원리에 대응된다. 산업디자인의 선구자 헨리 드라이푸스Henry Dreyfuss는, 어떤 디자이너든지 '대중의 요구를 내다볼 수 있어야 하지만 너무 앞서나가서도 안 된다'고 했다.[30] 물론 이 말은 여성 패션의 영역에서처럼, '시대를 앞서가는' 몇몇 디자이너자들이 파격적이기를 시도하지 않거나 그러한 일에 성공을 거두지 못한다는 뜻은 아니다.[31] 그러나 그렇게 되면, 디자이너들은 일반 사람들이 입을 수 있는 옷이 아니라 예술적인 작품을 창조하는 것이 된다. 이러한 파격적인 제안은 패션 세계에서 볼 때에는 심미적 패션의 한 종류일 뿐이며, 최초의 소비자들이 선택하는 건 대부분 실용적인 옷이다. 아방가르드들은 상

상품의 탄생, 그리고 디자인 이야기

점 진열대 위에 놓인 좀 더 일반적인 취향의 옷들을 팔기 위해서 적절한 수준의 파격적 제안들을 활용한다.

규모 면에서 제약이 있음에도, 작은 변화는 실제로는 많은 걸 의미한다. 결국 메릴린 먼로^{Marilyn Monroe}가 '메리 먼로^{Mary Monroe}'라는 이름으로 무엇을 할 수 있었겠는가? LA 디자인센터에 있는 가구회사 대표는 천갈이 의자 뒤에 붙은 타원형 단추의 혁신적인 사용에 대해 '누구나 하는 방식'에서 벗어나 단추를 새롭게 사용한 것이라며 설득력 있게 이야기했다.[32] 대화 · 말씨 · 몸짓에서와 같이, 상품의 세부요소들은 그것들을 눈치채지 못하게 하는 경우에도 드러나게 마련이다. 오노레 드 발자크^{Honoré de Balzac}가 상품의 세부 요소들의 도덕적 우주라는 개념을 묘사한 대로, 그것은 '말로 형언할 수 없을 만큼 중요하다.'[33] 그렇기 때문에, 오늘날의 평론가들은 자신들 주변의 친숙한 세계에서 일어나는 변화는 쉽게 감지하는 반면에 거리의 대중들에게 일어난 작은 변화들은 놓치곤 한다.

유형: 안정성의 특징들

디자이너들은 자동차나 주택, 욕조 등 대부분의 상품들이 폭넓게 받아들여지는 '유형$^{type form}$'을 따른다고 생각한다. 최소한의 차이 원리에서 볼 있듯이, 사람들은 '그런 종류의 물건'이라는 데서 너무 동떨어진 변화에는 반감을 갖는다. 때때로 자신들이 융통성이 없는 유형에 지나치게 얽매이고 있다는 걸 자각하면서도, 디자이너들은 그런 유형을 따르거나 최소한 그 유형에 유사하게 디자인해야 한다는 사실을 잘 알고 있다.

바로 그런 유형이라는 것 때문에 '불필요하게도' 종종 새로운 상품이 비슷한 기능을 수행했던 이전 물건들과 닮게 된다. 최초의 자동차는 말이 없는 마차와 비슷한 형태였다. 이 최초의 자동차를 카를 벤츠는 '기름으로 가는 전동 세발자전거$^{oil spirit motor tricycle}$'라고 불렀는데, 이 자동차는 세발자전거 형태처럼 바퀴가 셋 달렸었다. 고고학자들은 기능적으로 불필요한 모방을 '스큐어모피즘skeuomorphism'이라고 한다. 유사한 사례로는, 그리스 건물의 코니스cornice*를 장식하다가 신고전주의 건축에서도 지속이 된 덴틸Dentil**을 들 수 있다.도판 1 덴틸은 석조 건물에서는 기능적인 역할이 전혀 없음에도 목재 들보의 튀어나온 끝을 흉내 냈고, 나중에는 이 덴틸이 '새로운' 소재로 받아들여져 고전주의 스타일의 필수요소가 되었다.[34]

●
코니스
처마 끝에 수평으로 된 쇠시리 모양의 장식.

●●
덴틸
치아 모양의 장식. 수납가구의 머리부분 가장자리에 치아 모양의 작은 사각형을 연속해 두른 테두리 장식으로 고대 그리스 건축물의 기둥머리 장식에서 유래했으며, 신고전 양식의 특징이 되었다.

도판 1 덴틸. Courtesy of Glenn Wharton.

　　다른 예로는, 영국 하원의사당House of Commons의 설계를 들 수 있다. 이 건축물은 의회가 처음 회의를 소집하기 위해 왕실로부터 '빌렸던' 왕실 예배당의 성가대석을 모방해서 지어졌다. 건축물은 그동안 여러 차례 소실되었으나 매번 원래 형태대로 복원되었다. 처음 사용했던 건축물이 의회가 사용하기에는 분명 기능적이지 않았을 텐데도 계속 같은 형태로 지어진 것은, 오늘날의 용어로 하자면, '적응적 재이용adaptive reuse' *이라 할 수 있는데, 이는 그 건축물을 의회를 위한 공간으로서가 아니라 신성함을 보여주는 장소로 생각했기 때문이다.

　　유형은, 특히 소비자들이 자주 바뀌지 않는 '회전이 느린slow turn' 상품에 제약을 준다. 사람들이 한 세대 이상 쓸 물건을 사려고 계획을 할 때 제품의 작은 변화도 저항감을 불러일으킬 수 있다. 욕조를 구입할 때 사람들은 자신들이 욕조를 평생 사용할 것임을 알기 때문에 예전에 만족감을 주었던 욕조들 중에서 고르게 된다. 느린 변화는 보수적인 디자인을 만든다. 빠르고 느린 변화의 각 시점을 반영하며 다양한 물건들이 만들어진다. 자동차가 농기계보다 변화가 더 빠르다. 의류와 음악 CD는 매우 빠른 변화를 만들 만큼 가격

●
적응적 재이용
물리적 · 기능적 · 사회적 기능성이 떨어진 건물에 새로운 형태와 기능을 부여함으로써 새로운 용도로 건물을 재사용하는 일.

이 아주 저렴하다. 변화하는 취향에 빠르게 반응하는 새로운 제조자들이 이러한 시장에 진입하는 일은 쉬우며, 소비자들은 새로운 기회를 잡을 준비가 되어 있다. 하지만 변화가 빠른 영역에서도, 하위 범주의 제품에서는 유형이 고도로 발달했을 수 있다. 설령 정장산업에서 새로움을 추구하고자 노력한다 해도, 턱시도를 갖고 있는 남자들은 다양한 턱시토에 대한 비용을 정당화시킬 만큼 턱시도를 자주 입지는 않는다. 이는, 벽장에 있는 옷은 보수적이 될 필요가 있음을 뜻한다. 의복의 범주에서 턱시도의 경우와 반대편에 있는 리바이스 '501'은 수십 년 동안 유지된 맹목적인 기호 품목이다. 수많은 모방이 '이 청바지와 같은' 제품들을 만들게 했지만, 항상 리바이스의 원래 형태에서 크게 벗어나지 못한다. 또 다른 전형적인 제품으로는 카키색 바지와 스커트, 아이즈드Izod의 피케piqué* 면 니트 치마(악어가 그려진)가 있다. 랜즈엔드사Land's End의 모조품만 해도 색상이 계속 다양해지는 데도 1,000만 벌 이상 팔렸다.

인식의 한계: 쉽게 포기되지 않는 익숙함, 쿼티 키보드

변화에서 첫 번째 제약은 인간의 인식한계 때문에 발생한다. 제3장에서 잠시 언급했던 대로, 어떤 물건이 사람들로 하여금 생각을 떠올리게 하는 마음의 지표 역할을 한다면, 모든 것이 항상 인식의 연속적 흐름 속에 놓일 수는 없다. 우리가 인식하는 것보다도 더 일상의 생활에서 새로운 기술을 익히는 데 사용할 수 있는 시간은 제한되어 있다. 내가 지금 이 책을 쓰는 데 사용하고 있는 것보다 더 좋은 소프트웨어가 있다고 해도 나는 지금 당장 그것을 선택하지는 않을 것이다.

이러한 한계 역시 제품 생산을 변형시킨다. 자

•
피케
가로 무늬가 강조되게 짠
면직물.

주 인용되는 역사적인 사례가 바로 쿼티 키보드^{QWERTY Keyboard*}인데, 인간
공학 측면과 속도 면에서 모두 비효율적인 이 제품이 계속 쓰이는 것이
바로 이런 이유 때문이다.[35] 타자기 키보드는 기계적인 연습을 통해 사람
들의 손가락과 마음에 굳어져 버렸다. 여기에 손가락이 어떻게 움직이는
지 기억을 돕는 장치는 없다. 숙달된 것은 쉽게 포기할 수 있는 게 아니
다. 따라서 초기의 컴퓨터가 나왔을 때에도 계속 전해져 내려오는 이전
형식에 맞추어야 했다. 터치톤 전화기와 반대로, 계산기는 숫자가 상향
식으로 배열되어 있다. 하지만 소수만이 계산기 사용에 익숙했기 때문에
대부분의 사람들이 전화 거는 기술을 습득하는 데 그리 힘들지 않았다.
따라서 다이얼식 전화기를 키패드식으로 대체할 때, 벨전화회사는 버튼
을 하향식 배열로 바꿀 수 있었다.[36] 초기 라디오 시기에는, 신호 흐름을
잡을 때 조악하다는 일부 주장이 있었음에도 토글스위치^{toggle switch**}나
풀레버^{pull lever} 방식보다는 푸시버튼 컨트롤^{push-button control} 방식이 거의 대
부분이었다.[37] 사람들은 계기판 측정기 같은 물건에서 디지털보다는 아
날로그 형식을 선호했는데, 그 이유는 사람들이 이전 모델에 더 익숙했
기 때문이다. 익숙하다는 사실만으로도 쓰고 있던 것을 계속 유지하게
하는 충분한 이유가 될 것이다.

문화에 따른 차이
: 영국식 수도꼭지와 미국식 수도꼭지

문화적 의미 때문에 제품의 유형이 계속 유지
되기도 한다. 이때 '문화적'이라는 말은, 어떤 물건은
어떠해야 함을 확인할 수 있는 사회집단의 공유된 태
도라고 할 수 있다. 고인이 된 친척의 이름에서 조그만

•
쿼티 키보드
영문 타자기나 컴퓨터 자
판의 첫 번째 영문자 줄
의 키가 왼쪽부터 Q, W,
E, R, T, Y의 순서로 되
어 있는 키보드.

••
토글 스위치
아래위로 젖히게 되어 있
는 스위치. 텀블러스위치.

이야깃거리를 가져와 아이 이름을 짓는 것과 유사하게, 종교 관련 물품은 변화하지 않으려는 경향이 있다. 대개의 책들은 빠르게 변화하지만 성경은 책 유형의 변화에 저항한다. 성경 출판업자들은 판형을 크게 하거나 컷아웃cutouts된 그림이나 다른 모양의 페이지를 사용하는 등의 그림과 책 형식에 대한 현대적인 시도를 하거나, 긁으면 냄새가 나는 종이를 사용해 본다던가 하는 새로운 시도를 하지 않는다. 일반적인 의식에 사용되는 용품들도 웨딩드레스처럼 일관된 방향을 고수하는 경향을 보인다. 사람들은 종이용기에도 똑같이 보관할 수 있는데도 코르크 마개가 있는 유리병에 담긴 와인을 고집한다. 종이용기에 와인을 담아 팔려던 시도는 시장에서 실패했다. 값싼 음료에 사용되는 비틀어 따는 금속 마개가 와인이 상하는 것을 방지하는 데는 기능적으로 더 낫지만, 사람들은 그런 식으로 된 와인을 사고 싶어하지 않는다.[38] 최소한의 변화 원리를 반영해서 일부 포도주 제조업체들은 진짜 코르크 마개뽑이로만 뽑히는 코르크 색깔의 플라스틱 마개를 개발해 사용하기도 한다. 이 마개는 비틀어 따는 병마개보다는 불편하지만 의식에 갖추어 사용하기엔 더 어울린다.

특별한 문화적 배경은 제품 유형의 본성에 다른 방법으로 영향을 끼친다. 영국식 욕조마개나 수도꼭지는 미국인이나 다른 나라 사람들이 보기엔 이해할 수 없는 것이다. 2000년대에 들어서도 더운물과 찬물이 따로 나오는 '기둥 모양 수도꼭지pillar taps' 도판 2는 영국시장에서 판매의 대부분을 차지한다. 이 수도꼭지는 찬물과 더운물이 세면대의 서로 다른 쪽에서 따로 나온다. 따라서 영국식 세면대를 사용할 때는 '더운물' 꼭지를 틀고는 펄펄 끓는 물이 나오기 전에 빨리 씻느라고 바빠진다. 물론 세면대를 막고서 찬물과 더운물 비율을 잘 맞춰서 사용해야 한다는 걸 나도 잘 안다. 주변에 마개가 있는 경우는, 비율을 맞춘 물이 너무 뜨거우면 다시 맞추느라 시간이 걸리는 데다가 마개를 뽑으려고 뜨거운 물

상품의 탄생, 그리고 디자인 이야기

도판 2 기둥 모양 수도꼭지. Photography by Kirstin Dougall.

에 손을 넣는 고통도 감수해야 한다. 이에 대한 대처방안은 뜨거운 물을 버리고 찬물로 온도를 다시 맞추는 것이다. 런던에 사는 한 친구에게 영국인들은 왜 '혼합 수도꼭지mixer tap' 보다 개별 수도꼭지를 선호하냐고 물어보았다. 그는 문화보다는 인식에 근거해서 설명을 했다. "네가 지금 어디에 와 있는지를 생각해 봐. 여긴 바로 영국이야." 혹자는 영국의 수도관 시설에는 혼합 수도꼭지가 맞지 않는다고 설명하기도 한다. 나는 이 점에 대해 영국욕조위원회British Bathroom Council, 두 영국인 욕조설비 디자이너, 여러 욕조설비 상점에 문의를 해서 설명을 들었다. 그 결과 기술적인 문제는 없었다. 상점들은 사람들의 패션 감각과 변하는 기호에 대응해 혼합 수도꼭지나 기둥 모양 수도꼭지를 팔고 있었다. 하지만 소비자들은 기본시설에 대해서는 의견이 없었다. 욕조에서 분리형 수도꼭지를 선호하는 것은 아마도 '에드워드 왕 시대' 의 유행이 반영되었기 때문일지도 모른다.

게다가 제품의 유형을 구성하는 내용은 국가적인 차이나 성별 등에 따라 다양하게 나타난다. 그래서 기능적인 명확한 이유가 없는데도 여자 아이용으로는 분홍색, 남자 아이용으로는 파랑색을 선호하고, 크고 무겁거나 혹은 조종장치나 스위치가 많은 것은 특별한 기능적 이유가 없다 하더라도 남성용이라고 인식하게 된다. 벨전화회사는 여자들의 귀나 손이 작기 때문에 '공주 전화기princess phone'를 작게 만든 게 아니다. 벨전화회사는 단지 신호가 울리게 만들면 될 뿐 성별에 따라 전화기 크기를 배려하는 서비스를 할 필요가 없었다. 딕 헤브디지Dick Hebdige에 따르면, 할리 데이비슨Harley Davison 같은 오토바이는 엔진 부분을 노출시켜 의도적으로 소리를 크게 해 '강한 힘의 과장된 연출'[39]을 통한 '기계적 남성 우월주의'를 과시한다고 한다.[40] 반대로 스쿠터는 남성뿐만 아니라 여성을 대상으로 팔리는 제품이라서 엔진을 속에 넣어 '치장'을 했다. 이탈리아의 스쿠터 제조업체인 람브레타사Lambretta는 '치장하지 않은' 1951년 모델의 판매율이 저조해 그 제품을 재빨리 단종시켰다.[41] 제품 유형상의 문제와 성적 특성을 연결시켜 오토바이는 치장을 하지 않고, 스쿠터는 치장을 한 것이다. 여성용 자전거는 긴 치마를 입고 탈 수 있도록 프레임이 낮게 설계되어 있어서, 누구나 쉽게 올라탈 수 있고 또 더욱 편안하다. 남자들은 물론 긴 치마를 입지도 않지만 이 편안한 자전거를 절대로 타려고 하지 않는다. 여성들이 종종 남성용 다이아몬드 형태의 프레임이 달린 자전거를 사용하는 이유는 경주를 위해서지만, 여성용 자전거는 남자 아이가 여자 아이 이름을 가진 것처럼 남성용 자전거에 오명을 씌웠다고 여겨졌다. 따라서 자전거는 제품 유형에서 성이 구별되었고, 파스텔 톤의 여성스러운 바구니가 달리면 프레임이 낮은 종류로 정착되게 되었다.

문화적 맥락과 역사적 시간은 색채와 질감이 제품 유형의 긍정적

상품의 탄생, 그리고 디자인 이야기

사용에 영향을 끼치는 데에도 관계한다. 질병이 세균에 의해 퍼진다는 사실이 대중에게 알려지면서 청결함에 대한 새로운 근심거리가 생겨나게 되었다. 가구 제조사들은 이에 신속하게 대응해 주방 및 욕조 설비를 흰색 자기로 씌웠다. 박박 문질러서 광이 나는 흰색 욕조는 가족을 보호하고 있다고 증명할 수 있다.[42] 이러한 제품의 일부는 바로 제품 양식의 변화로도 이어졌다. 파스텔 톤은 1950년대에 등장했는데, 그 이후 미국에서의 개략적인 양식의 흐름을 살펴보면 아보카도avocado, 하베스트 골드harvest gold, 글리밍 블랙gleaming black, 헤어라인이 들어간 강철제품brushed steel 등의 순으로 크게 유행했다. 욕조는 특히 세균 식별이 곤란했다. 색채에 관계 없이 변하지 않는 외관은 차갑고 매우 불편했으며 잦은 부상과 사망을 일으키는 원인이 되었다. 더 부드럽고 탄력이 있는 플라스틱 욕조가 등장했으나 시장에서는 성공하지 못했다. 플라스틱 욕조를 사는 사람들은 대개가 돈을 아끼려는 저소득층인데, 정작 고액을 지불하는 고소득층이 여유가 없는 사람들보다 더 위험 부담이 큰 욕조를 사용하고 있는 셈이다.

흰색에는 다른 의미가 있을 수 있다. 세계 일부 지역에서 흰색은 애도를 뜻한다.[43] 검정색 또한 그 의미가 다양한데 유럽에서는 죽음을, 이집트에서는 부활을 의미한다. 빨강은 미국에서 스포츠카 색상으로 선호도가 높지만, 중국에서는 애도를 뜻하며 정치적인 의미가 있기도 하다. 제품에 강한 색채를 부분적으로 사용하는 것이 '재미'를 줄 수도 있는데, 1990년대 중반에 스페인 사람들이 이런 제품을 선호했다는 얘기를 들었다. 그들은 귀가 달린 스팀다리미 같은 재미있는 형태도 선호했다. 미국인들은 고성능 장비에 검정색을 선호하는데, 이는 독일인들 사이에서 유행했던 것으로 독일 사람들은 나중에 검정색에 빨간 점과 같이 적은 양의 보조색을 함께 사용하기도 했다.[44]

또한 제품 유형에는 문화와 제품에 따라서 달라지는 '소리'도 포함된다. 예를 들어, 미국과 일본을 비교하자면, 미국은 대체적으로 다른 나라에서보다 소음이 심한 식기세척기, 세탁기, 진공청소기 같은 시끄러운 제품에 꽤 관대하다. 미국에서는 대개 집이 넓어서 모터 돌아가는 소리로부터 일정 거리를 둘 수도 있고, 또 시끄러운 소리가 중요한 기능을 증명해 주는 것이 되기도 하기 때문이다. 일종의 할리 데이비슨 효과라고도 할 수 있다. 반면에 GM사의 한 관리에 따르면, 유럽인이 수동 변속 레버를 선호하는 이유는 '미국인들에게는 조용한 차가 큰 구매 요인이 되는 반면에 유럽인들은 액셀 밟는 소리를 좋아하기' 때문이라고 한다.[45] 하지만 모든 차종이 다 그런 건 아니다. 크라이슬러사가 만든 1963년형 터빈자동차는 의도적으로 제트기를 암시하는 소리를 내도록 만들어졌었다.

제품의 유형에는 감촉도 있다. 욕조의 단단한 감촉과 더불어 자동차 각 부분만의 특별한 감촉과 소리가 있는 것이다. 이는 다른 제품에서도 나타난다. 시간과 장소에 따라서 펜은 단단하거나 약간 부드러울 수 있지만 끈적거리지는 않는다. 냉장고는 따뜻함이 느껴져서는 절대 안 된다. 키보드의 키는 탄력성이 있어야 한다. 끈적끈적한 느낌이나 인간의 배설물 같은 느낌을 주는 것은 사실상 누구를 위한 어떤 제품에라도 적용되어서는 안 될 것들이다.

말할 수 있는 것, 말할 수 없는 것: 스포츠용품, 화장실과 비데

제품은 각기 '말할 수 있는 능력talkability'이 다르다. 어떤 문화에서건, 일부 제품이나 최소한 그 제품의 핵심 속성을 말로 표현할 수 없는 경우가 있다. 이런 경우 마케팅 담당자가 제품의 특성을 세세히 설명할

수 없고, 사용자 역시 그 단어를 비공식적으로도 말하지 않기 때문에 제품의 기존 유형을 매우 강화시키게 된다. 화장실용품처럼 극단적인 경우에, 마케터들은 그 제품이 실제로 무엇을 하는 물건인지조차 제대로 언급할 수 없다. 심지어 '화장실'이란 단어를 쓰지도 않는다. 그래서 마케터들은 미적인 요소와 물의 절약을 도입했다. 세계적인 제조업체인 토토사^{Toto}는 다음과 같은 문구를 이용해서 솔직한 화장실 광고를 만들었다. "이 제품의 형태는 아름다움을 위한 안목을 가진 이들에게 말합니다. 이 제품의 기능은 눈이 높은 사람들에게 말합니다." 이와 같이 기묘한 방법으로 이야기해야 하듯이, 디자이너가 기능이 우수한 제품을 만든다고 해도 정작 주어지는 보상은 거의 없다.[46] 결과물이 기존의 유형과 많이 다르다면 그 이유를 설명할 방법이 없을 테고, 소비자 역시 그 결과물을 수용하지 않을 것이다. 변기 뚫는 용구와 같은 화장실용품에도 이와 비슷한 경향이 존재한다.

하지만 분명히, 화장실에도 근거 있는 대안이 있다. 터키식 화장실은 쪼그리는 자세를 취해야 하는 곳으로 인간공학적으로 월등하며 더욱 위생적이다. 상당히 논리적인 분석에 따르면, "아랫배에 허벅지가 닿아 위장근육이 배설 행동에 필요한 지원을 한다."[47] 다른 사람들이 닿았던 곳에 피부가 덜 닿고, 배설물에 오염될 가능성도 줄어든다. 하지만 어떤 화장실이건 간에 고유한 장치가 있는데, 거기에는 물론 역겨움이나 상스러움에 대한 금지된 담화도 포함된다. 화장실을 바꾸는 것은 신체가 어떻게 작용하는지에 대한 논의 및 다른 신체적 접근 방법과 존엄의 감정을 요구할 것이다. 옷도 하의를 버리는 일이 없도록 바뀌어야 한다. 하수구 설비도 바뀌어야 할 필요성이 있겠다. 기존의 모델에 발판을 높이고 손잡이를 달아서 쪼그리고 앉는 것을 가능케 하는 등 모든 노력이 신중하게 검토되었으나, 그다지 성공적으로 받아들여지지는 않았다.[48]

산업화된 유럽의 화장실에는 색다른 경향과 혜택이 있다(더 알고 싶은 사람들을 위해, 말로 할 수 없는 다양한 화장실의 찬반양론 일부를 주註에 보충설명으로 덧붙였다).[49] 화장실을 이동시킬 방법이 있다면, 이 중 일부 뛰어난 특성은 세계적으로 확산시킬 수도 있다. 스웨덴 화장실에는 각기 다른 대변과 소변 처리 시스템이 있다. 비교적 해가 적은 소변은 즉시 10 대 1의 비율로 물에 희석이 된 다음에 유용한 퇴비가 된다. 일부 스웨덴 화장실은 대변 처리에 건조 시스템을 사용한다. 일본 화장실은 세면대와 변기 복합형이다.도판 3 레버를 누르면 세면대 위의 수도꼭지에서 깨끗한 물이 나와서 변기의 물통으로 흘러가는 동시에 물탱크에서는 오물을 처리하려고 물을 내보낸다. 세면대 물은 변기의 물탱크에 모여서 다음 번 오물 처리에 쓰인다. 이는 사람들이 변기의 어떤 것—공공건물에서 누름 버튼과 같은—도 건드리지 않고 손을 씻을 수 있음을 의미한다. 화장실에서 손을 씻는 데 쓰인 물은 자동으로 재활용이 되어 친환경적이다. 다른 일본식과 이탈리아식 변기는, 고체인 대변은 소변보다 물을 더 많이 흘려보내야 하기 때문에 분리된 제어장치를 갖추고 있다. 예열좌석을 갖추고 물을 위로 쏘아 신체 일부를 씻는 방식도 있다. 하지만 이러한 장점 중 어느 것도 쉽사리 국경을 넘나들진 못한다.

금기는 더욱 견고하게 방대한 종류의 제품에 영향을 미친다. 프랑스의 배관설비 회사들은 프랑스의 비데를 미국과 영국에 전해 보려고 애썼다. 여성의 개인 위생 증진과 피임 용도로 사용하는 것과 더불어, 이 제품은 발을 씻거나 아기를 목욕시키고 '특히 치질로 고생하는 이들에게 좋다.'[50] 뉴욕의 리츠칼튼Ritz Carlton 호텔이 20세기 초부터 비데를 설치했지만, 비데를 부도덕한 것으로 치부하고 항의하는 개혁운동가들이 철거를 강요했다. 화장지 등 배설물과 관련 있는 다른 제품들 및 채찍, 바이브레이터, 콘돔, 딜도 등의 섹스용품 역시 경계심을 낳았다.

상품의 탄생, 그리고 디자인 이야기

도판 3 일본식 세면대 변기. ⓒToto USA.

반면에 일부 제품들은 이야기될 수 있는 것들이 아주 많다. 사람들은 컴퓨터장치나 스포츠용품의 사용정보를 다른 사람에게 전달하는 것을 즐길 수도 있고, 새로운 재킷이나 응접실 소파에 대한 자기 소감을 자발적으로 말할 수도 있다. 하지만 대개 많은 제품들이 이 중간 범위에 있다. 세탁기는 사회생활에서 그다지 흥미로운 게 아니기 때문에 상대적으로 관심 밖에 있다. 세탁기는 물리적으로는 다용도실에 있고, 또 디너파티의 화젯거리도 아니기 때문이다. 때문에 깨끗한 빨래를 하려는 주부가 나오는 TV 세탁기 광고는 우스꽝스럽고 억지처럼 보인다. 유럽식의 드럼세탁 방식이 세탁할 때 조용하고 물을 적게 쓴다 해도 미국의 톱

로더^{top-loader*} 방식이 유지되는 것을 저지할 수는 없을 것이다.

　　죽음이 터부시되는 사회에서는 매장^{埋葬} 물품의 특성들을 공개적으로 드러내기 어렵다. 그렇기 때문에 장의사들은 유골로 만든 보석과 같은 새로운 물건—일리노이 주 오로라에 있는 CEI/BACO 회사가 시장에 내놓은—이나, 화장 후의 유골을 합쳐서 녹여 만든 유리 조각품—일리노이 주 힌스데일 소재 컴패니언스타사^{Companion Star}가 판매하는— 같은 제품을 시장에 소개하려고 할 때 어려움에 직면하게 된다. 그러나 이러한 유형을 따르는 고가품을 판매할 때, 침묵은 장의사에게 특별한 장점이 된다. 환자나 질병과 관련된 제품들에 대해서는 일반적인 농담이 존재하지 않는데, 그 때문에 변화하는 취향이나 기능적 요구에 쉽게 반응할 수 있는 치료용품을 만들어내기가 어렵다. 따라서 휠체어나 목발 같은 제품들은 중성적 색상과 보수적 형태로 제작되며, 그와 관계된 물품들 역시 벽장에 함께 놓이게 된다. 요강, 소변통, 장루^{腸瘻} 주머니^{colostomy pouch}—이는 사람의 신체에서 눈에 띄지 않게 한다— 등 환자들이 사용하는 다양한 기구나 장비들 또한 마찬가지다. 이러한 물건들이 필요없게 된 —종종 갑자기— 사람들은 자신들이 시장의 수요에 영향을 끼칠 수 있을 거라는 생각을 거의 하지 않는다. 오점은 상품의 형태에 영향을 주고 변하는 것을 막기도 한다.

기득권과 티핑 포인트: VHS와 팜 파일럿

• 톱 로더
세탁물을 위쪽에 있는 세탁기 뚜껑을 열고 집어넣거나 빼내는 방식.

　　기존의 제품과 그 제품을 만들기 위한 기본 시설 및 설비는 혁신을 방해하고 일정한 유형을 고수한다. 미국의 선로에 기차를 놓기 위해 기차의 바퀴는 기준 지름이 56.5인치여야 했는데, 이는 영국에서 도입

한 철도 시스템의 기준이었다. 그런데 그 기준은 2,000년 전에 로마인들이 새겨놓은 도로의 홈 자국에서 비롯한 것이다. 로마의 도로 측량은 두 마리 말이 끄는 경마차의 뒤 폭에서 유래했다.[51] 현재 같은 치수가 미국 우주왕복선을 발사하는 고체 로켓 부스터rocket boosters에도 사용되고 있다. 부스터는 티오콜사Thiokol의 유타 공장에서 이동하기 위해 표준 궤간으로 구성된 철도터널을 통과하는 철도에 선적되어야 한다.[52] 만약 이 기준을 지킬 필요가 없었다면, 더 좋은 로켓 부스터가 만들어졌을 수도 있었을 것이다. 84.25인치 시스템이 영국에서 시도된 적이 한 번 있다. 기차바퀴가 더 커지고 40퍼센트가량 속도가 빨라질 수 있었다. 물론 더 넓은 땅이 필요했지만 말이다. 그러나 19세기 중반에 이미 영국에는 좁은 철로가 대부분 설치되어 있었기 때문에, 그 계획은 중단되었다. 폭이 넓은 철로는 274마일, 좁은 철로는 1,901마일이었다.

바로 이것이 되돌리거나 바꾸기엔 너무 어려운 순간인 '티핑 포인트tipping point'의 고전적 사례다. 미국에서 다른 사례로는, 일반적으로 생각하기에 기술적으로는 VHS보다 월등했던 소니의 베타맥스Betamax의 종말이 있다. 너무 많은 소비자들이 VHS 기계를 쓰고 있었기 때문에 소니는 결국 패배했다.[53] 오늘날에도 기존의 욕조와 약간 다른 치수의 욕조는 집에 맞지 않을 것이다. 새로운 규격의 설치 요소가 벽의 파이프 위치, 혹은 배관공의 기술과 습관 때문에 맞지 않을 것이기 때문이다. 기존의 제품이 존재하는 데 필요했던 시스템을 몽땅 바꿀 정도로 가치가 크지 않은, 아주 낮은 가치의 인프라 도입은 많은 문제를 야기시킬 수 있다. 작은 규격의 화장지를 만든 스콧타월스 주니어ScotTowels Junior는, 그 제품이 기존의 화장지 홀더 크기에 맞지 않아서 결국 미국 시장에서 실패했다.[54] 새로운 모델의 자동차 라디오는 자동차의 계기판과 전기 시스템이 어떻게 구성되어 있는가를 고려해야 한다. 이런 경우들과 달리, 주요 생산품

자체가 빠르게 변하는 잠재력을 갖고 있다면, 이전의 제품 유형을 따라야 할 필요성이 적다. 면도날 제조회사가 새로운 면도기에 새 면도날을 끼워넣는 건 상대적으로 쉬운 일이기 때문이다.

택시는 다른 방식으로 부품에 접근했는데 기존 제품의 보급만으로도 판매력을 안정적으로 유지할 수 있었다. 포드사의 크라운 빅토리아 Ford Crown Victoria는 상당히 오래되고 불편한 자동차임에도 1990년대 후반에 뉴욕 택시회사 자동차의 90퍼센트를 차지했다. 이 회사는 거리에서 접촉사고가 나면 값비싼 부품을 택시 주인에게 무상으로 제공했기 때문에, 택시회사에서는 그 모델을 계속 선호했다.[55] 런던 캡London cab을 운영하는 영국 회사 역시 같은 이유로 강력한 위치를 구축하고 있는데, 한편으로는 이 사업이 새로운 투자자가 뛰어들기에는 시장이 너무 작아서 가치가 없다고 판단되기 때문이기도 하다.

제품 생산활동 이전에 이미 존재하는 공장의 제조 설비 및 장비는 그것을 이용해 만들어지게 될 제품에 큰 영향을 주지만, 다른 영향 요소보다는 제품의 종류를 제한하게 된다. 장난감, 소프트웨어, 의류, 일정 수준의 주택 건설 등은 소규모 생산자들도 스스로 달성할 수 있는 기술에 의존하기 때문에 쉽게 시장 진입이 가능하고 재빠른 실험 또한 가능하다. 그러나 아무리 간단한 병따개를 만들더라도 올바른 장비가 갖춰진 공장이 있어야 한다. 비록 가구와 가정용품이 비슷한 제품으로 보일 수 있어도, 가구는 방법상의 혁신을 허용하고 가정용품은 그렇지가 않다. 따라서 세탁기는 의자보다 정형화된 모습으로 더 비슷한 형태를 유지한다. 미디어 상품에서 비디오 장비 가격의 하락은 합법적인 스튜디오의 설립 없이도 소규모 제작자들의 작업을 가능케 만들었다. 이러한 점이, 소규모 회사들이 자사만의 유통조직을 통해 성인물 시장을 늘리고 그것을 장르로 발전시키도록 촉진했다.

어떤 제품이 탄생할 때, 그 제품의 주변환경은 새로운 것의 형성에 영향을 미친다. 팜 파일럿palm pilot 환경을 설정할 때, 디자이너들은 사용자의 생활습관과 신체 요건을 배려했을 뿐만 아니라 개인용컴퓨터와도 연결 가능한 제품을 개발했다. 팜 사용자들은 대체로 데스크톱 PC와 자료를 교환한다. 이러한 연결은 팜의 운영체제에 직접적인 영향을 주는데다가 팜 파일럿을 여러 개 가졌을 때는 말이 안 되는 것이었다. 팜 파일럿이나 랩톱laptop 컴퓨터의 '워드로브wardrobe'는 반복적인 다운로드와 업로딩이 필요하고 어떤 정보가 어디 있냐는 등의 혼란이 있었다. 이러한 문제점을 피하기 위해, 시장은 소비자가 얼마나 돈이 많은가와 상관없이 한 사람이 한 제품을 소유하는 것을 전제했고, 이것은 다시 어떤 종류의 장소나 경우에도 '어울릴 수 있는' 보수적인 디자인으로 이어졌다. 아이데오사의 팜 V Palm V 디자이너는, 팜 V가 안경테나 남성의 지갑처럼 포켓에 넣고 다닐 수 있는 즉, '당신이 지녀야 할 무엇'이 되어야 한다고 생각했다. 컴퓨터가 어떠해야 하고, 그것을 넣고 다닐 포켓이 어떠해야 하며, 사람들이 무엇을 입고, 생산라인이 어떻게 구성되어야 할 것인지 등의 사전구조가 이 '새로운' 제품의 탄생을 가능케 했다.

상품을 둘러싼 기업의 음모: 애플과 마이크로소프트

일부 제품 유형은 기업전략에서 다양한 계획을 가지고 소비의 전체체계를 봉쇄하기 위해 생겨난다. 아이디어는 특정한 한 가지 요소로만 성공하는 게 아니라 관련된 모든 요소가 서로 얽혀 성공을 거두는 것이다. 면도기와 면도칼은 같이 있어야만 사용할 수 있다. 이것은 독점을 일으키는 요인으로도 생각될 수 있는데, 존 록펠러John Rockefeller가 구축한 독점 형성 방법과도 비슷하다. 록펠러는 조직의 구조를 개편하는 대신에

외형적 디자인을 주요 전략으로 운영했다. 그는 별개의 석유회사, 정유 사업, 철도 등 흩어진 사업분야를 자신의 제어하에 서로 맞물리는 하나의 구조로 통합했지만, 이를 위해 석유, 정유, 철도 사업의 본질은 바꾸지 않았다. 반면에 에디슨은 발명의 기술적 품질 문제를 고려해서 전력을 생산하는 회사를 포함한 관련 회사들을 설립했다. 전력 공급원이 없으면 전구도 없다. 에디슨은 조직적인 협업, 재무, 세속적인 열정뿐만 아니라 기계적인 상호 보완성 역시 필요로 했다.

다양한 수준의 열정과 규모를 갖춘 회사는 외형적 디자인을 이용해 소비자를 자신이 기대했던 것보다 더 많은 상품들로 끌어들일 수 있다. 예를 들어, 한 회사가 경쟁사의 주변기기와 일치하지 않는 제품을 새로운 제품 그룹으로 완벽하게 구축해 내기 위해서 의도적으로 제품 개발을 해나갈 수도 있다. 하먼/카든사Harman/Kardon에 대한 높은 제품 충성도는 그 회사의 부품 중 하나를 사면 나머지 모든 부품을 하먼/카든의 것으로 사도록 소비자를 유도함으로써 이전 형태와 단절을 이루었다. 이 회사의 차별화 전략이 있기 전까지 오디오 부품들은 대개 바우하우스 스타일의 수직 형태였기 때문에, 구매자들은 여러 브랜드를 쉽게 섞어서 구매할 수 있었다. 그리고 그런 일련의 제품군이 유사성을 가진 것은 여전히 꽤 효과가 있는 듯하다. 하지만 하먼/카든사의 오목한 앞면은 제품을 돋보이게 할 뿐 아니라,도판 4 다른 브랜드와의 섞임을 방해한다. 소비자는 새로운 제품군의 '토털룩total look'으로 구축하기 위해서 전체 시스템을 바꾸거나, 아니면 기존의 제품 중 하먼/카든 제품만 너무 성능이 뛰어나기 때문에 나머지 제품들을 모두 버리게 될 것이고, 결국은 하먼/카든 제품들을 모두 사게 될 것이다.

핵심 제품들에 대해 자신감이 높았던 애플사는 도박을 했고, 그 결과 애플이 개발한 새로운 제품 유형에 대해 독점권을 어느 정도 확보

도판 4 오목한 형태의 스테레오 스택 전면. 하먼/카든 페스티벌 인텔 리전트 뮤직 시스템. Photography courtesy of Ashcraft Design

하게 되었다. 수년 동안 애플사는 색채, 버튼, 플러그, 아이콘, 마우스, 소리, 빛, 그리고 물론 기본 운영체제OS의 통일성 등과 같은 제품 요소의 전체적 통일성으로 이득을 봤다. 1984년부터 10년에 가까운 기간 동안 선두적인 디자인으로 애플 세트는 경쟁사와 다른 컴퓨터 제조업체의 주변기기에 진입 장벽을 만들었다. 하지만 일반적으로 이와 같은 새로운 요소나 요소의 시스템이 빈약하거나 부족하다면, 사용자가 그 제품을 다른 시스템에 넣을 수 있도록 관례적으로 만드는 것이 더 현명하다.

초창기의 애플사보다도 여전히 더 야심적이고 더 성공적인 노력

을 기울여온 마이크로소프트사는 중심 제품 주위에 소프트웨어와 하드웨어의 세계를 구축해 왔다. 마이크로소프트사는, 자사가 개발하는 제품이 어떠해야 하는지에 대해 공유된 기대치를 확장하고 강화하기 위해 넷스케이프사Netscape 같은 거대 기업들도 포함된 다른 회사 관계자들과 치열하게 싸웠다. 마이크로소프트사의 모든 제품들은 회사와 함께 보고, 행동하고, 생각하는 것이어야만 했다. '외부에서 초빙된' 발명가들은 그저 창조하도록 유도되는 것뿐이고, 소비자들 역시 자신의 위치에서 개인 습관에 따라서 주어진 상품 중 하나를 선택할 뿐이다. 헤게모니의 중심은 바로 이러한 유도된 혁신이며, 생산자와 소비자의 창조성은 매번 중심 세력의 힘을 다시 강화시킨다.

이것은 소비에 미치는 기업의 힘의 의미를 다시 인식하게 하는 한 가지 방법이 되었다. 회사 투자자들이 제자리에 있을 때, 그들은 자신들에게 실제로 가장 이익이 되는 방식으로 서로 간의 관계를 유지하려고 한다. 이와 같은 그들의 노력은, 권력구조는 수요를 역동적으로 만드는 데 영향을 미친다는 그럴듯한 근거들보다 더 많은 사실을 말해 준다. 그러나 이것은 줄거리가 아닌 특별한 '해결법'을 만들고자 하는 수많은 계획과 꿈, 게임 등이 교차하면서 만들어지게 되는 이야기의 한 부분일 뿐이다. 그리고 때때로 기업이 기업에 반대하기도 한다. 증기자동차의 챔피언들은 갓 개발된 경쟁력 높은 가솔린엔진이 선호되는 것과 같은 방식으로 운행되었다. 베타 시스템Beta system은 기업 투자자들에 의해 망했으나, 사회운동이 아니라 소니에 의해 다시 되살아나게 되었다. 한 회사가 표준화를 강요하는 능력은 혁신을 장려하는 것에 비해 혁신을 얼마나 억제하는 것일까? 바로 이 점이 미연방 정부가 마이크로소프트사에 소송을 걸 때 제기한 핵심 쟁점이었다. 하지만 때때로 무게나 수치 같은 표준화 세트처럼, 중심부의 안정적 유형들이 주변에서 이루어지는

독창적 시도들을 북돋기도 하기 때문에, 위에서 제기한 문제에 대한 명확한 해답을 찾기란 쉽지 않은 일이다.

제품 유형의 '타성' 극복하기

제품의 유형을 유지하려는 타성에 반대하는 것이 변화의 힘이다. 그 힘의 일부는 개인이나 그룹 내부의 역동성에서 나오며, 또 다른 일부는 외부의 정치나 기관의 압력에서 비롯한다. 내부 역동성에 관한 한, 우리는 인식 차원에서 다시 출발할 수 있다. 계속 반복해서 말하지만, 과거를 반복하는 건 쉽지 않다. 사람들은 전부터 전해져 오거나 다른 이들이 하고 있는 것을 정확한 방법으로 재창조하기는 어렵다는 사실을 알게 된다. 많은 세부사항들을 모방해야 하기 때문이지만, 그러한 세부사항의 변화 역시 그룹 역동성의 변화에 기초하고 있기 때문이기도 하다. 나는 한때 모방이 어떻게 작용하는지에 대해 수업을 하는 연기학교의 연극게임에 참여한 적이 있다. 버나드 벡Bernard Beck 강사는 큰 강의실에 둘러앉아 각 사람에게 바로 앞에 앉아 있는 동료를 계속해서 흉내 내라고 했다. 그러면서 발견하게 된 점은, 우리 각자가 어떤 형식으로든 재적응 과정을 유지해 나가야 한다는 점이었다. 앞에 있는 사람 또한 계속 변하고 있었기 때문이다. 이러한 끝없는 재조정은 어느 모방자들에게나 계속되어야 할 것이다. 생산과 소비의 관점에서 볼 때, 이러한 여러 힘들이 쌓여서 확연하게 다르다는 인식을 만들어내게 되고, 이것이 점차 제품 유형에 대한 압력으로 작용하게 된다. 이러한 일은 과거의 재화나 소비를 모방하거나 아니면 미래의 비전을 담아내려고 노력하거나, 이 모두를 포함한 온갖 방법들에서 가능한 것이다.

과거를 불러내서 다시 변형시키는 향수: 폭스바겐의 비틀

아이러니하게도, 향수^{nostalgia} 역시 새로운 상황을 만들 수 있다. 과거를 회상하는 일이 과거를 있는 그대로 가져오는 건 아니기 때문이다. '에델^{Ethel}'이라는 이름이 다시 돌아왔다고 해서 에델 케네디^{Ethel Kennedy}*, 에델 워터스^{Ethel Waters}**의 부모 또는 에델 머츠^{Ethel Mertz}***가 의미했던 걸 그대로 함축해서 다시 가져오지는 않는다는 것이다. 어느 날 '에델'이 돌아온다 해도, '맥스^{Max}', '조슈아^{Joshua}'를 현재 다시 보는 것처럼, 에델은 완전히 새로운 것이 될 수 있다. 제품에서 과거로의 회귀는 언제나 외형적인 면에서 뭔가 전에 존재하지 않았던 걸 생산해 낸다. 바퀴의 재발명이 다른 무언가를 내놓은 것처럼 말이다.

조직적 방법으로 구축될 때, 과거에 대한 기억은 관련되는 사물과 함께 '유산^{heritage}'이 된다. 영국에서 유산산업은 역사적인 대저택 방문 및 관련 물품에 대한 애정을 수반하며 국가경제의 주류 산업이 되었다. 풍요로운 전원생활에 대한 이미지들에 기초해, 이러한 물건들과 서비스들은 티파티뿐 아니라 괴로움과 지겨움이 있었던 과거를 '다시 가져오지는' 않는다.[56] 물항아리 도자기는 아름다운 선을 재현하기 위해서 다시 만들어질 수 있지만, 이 경우에는 물을 담는 기능이 아니라 꽃병으로 사용된다. 미국에서는, 오래된 도시 지역을 '재개발'하는 데 향수가 도움을 주지만, 어떤 면에서 볼 때 그곳에 살던 초기 주민들은 그 모습에 동의하지 않을지도 모른다. 과거의 원형에서 벗어나 잠재적인 모방자가 '기억하는' 순간들을 포함해, 실제 건물들과 거기에 딸린 것들은 생기자마자 바뀌게 되고, 또 그 일을 반복해 나가게 된다.[57] '보존된' 집들은

*
에델 케네디
로버트 케네디 전 미국 상원의원의 부인.

**
에델 워터스
미국의 블루스·재즈 가수, 연극배우.

**
에델 머츠
1950년대 미국의 유명 시트콤 〈아이 러브 루시(I Love Lucy)〉의 극중 인물. 비비언 반스(Vivian Vance)가 연기했다.

이제 이전 시기에 존재했던 집들보다 더 많은 물건들을 유산으로 가질 수 있다. 물건들의 속성들이 혼합되면서 새로운 것이 되는 것이다.

향수를 불러일으키는 물건들은 대개 현대적 기술이나 새로운 사용법, 혹은 제조업체의 메커니즘과 통합되어 등장한다. 전기의 등장으로 밀려나게 된 '가스램프'를 재활용할 수도 있고, 자쿠치사 같은 회사들이 찬물과 더운물 수도꼭지를 우아하게 욕조 양옆에 장착한 제품을 만들 수도 있다. 한때 뉴욕의 명물이기도 했던 펜스테이션Penn Station은 카라칼라Caracalla 대목욕탕이 '재현'되어 만들어진 것인데, 이와 같은 웅장한 '로마식' 건축물들에서는 철재구조가 거대한 유리돔을 받치고 있기도 하다. 구식 자동차 모델들 역시 돌아오고 있다. 1930년대에 생산되던 폭스바겐사(폴크스바겐사)의 비틀Beetle은 오염 배출, 엔진 성능, 추돌 테스트 내구성 면에서 현대적이고 진보된 모습으로 진화되어 이전 폭스바겐 모델보다 관심을 더 많이 받으며 1998년에 다시 등장해 큰 화제를 모았다. 비틀의 성공 이후, 크라이슬러사는 1937년에 포드사에서 출시되었던 갱스터카의 외형과 미니밴의 유용성을 결합한 PT 크루저PT Cruiser 도판 5를 내놓았다. 이 자동차는 상자 같은 외형으로 되어 있어 다른 세단들보다 머리 위의 공간이 넉넉하며, 스프링과 쿠션을 위한 충분한 공간이 있어 뒷좌석 또한 편안하다. 뒷좌석을 앞좌석 위로 들어 올리면 넓은 운동장 같은 공간이 생기는데, 이는 새롭게 유행하는 자동차 디자인의 특징이다. 넓은 공간과 넓은 문 덕분에 좌석 배열을 1~5인석으로 쉽게 바꿀 수 있다. 복고 디자인과 장식이 제품을 심미적으로 받아들이게 만들고, 자동차 디자이너인 제프 고드셜Jeff Godshall의 설명처럼 단순한 직사각형의 펜더fender가 '관능미를 더하게 된다.[58] 형태는 과거로 회귀했지만 기계적인 진보는 '보이지 않게' 실질적으로 유지되거나 향상되었다. 향수는 과거를 불러내서 다시 변형시킨다.

도판 5 크라이슬러 PT 크루저. ©DaimerChrysler Corporation. PT Cruiser and Plymouth are trademarks of DaimlerChrysler Corporation.

이종 교배로 태어난 새로움: 힙합 바지와 알로하 셔츠

어떻게 기억이 되건 간에, 과거와 융합된 것은 다시 현재의 다른 물건들과 나란히 어우러져 새로운 작용을 만들어낸다. 다른 민족과의 접촉을 통해 사람들이 사용하는 이름이 바뀌는 것처럼—미국계 유대인이 앵글로색슨계 백인 신교도의 이름을 취하듯—, 사람들은 다른 사람들이 사용하는 물건을 차용한다.

젊은 아프리카계 미국 남성들이 1980년대 말과 1990년대에 걸쳐 높은 비율로 투옥되면서 힙합 바지가 등장하게 되었는데, 이는 수감자들이 입었던 몸에 안 맞는 바지를 젊은이들이 흉내 내면서 생겨나게 되었다. 그 스타일이 슬럼가를 거쳐서 전 세계로 퍼져나가 패션계에 영향을 미쳤고, 갭Gap이나 바나나 리퍼블릭Banana Republic 등의 유명브랜드에서도 이러한 스타일을 사용했다. 의류를 넘어서 힙합패션은 스포츠용품,

상품의 탄생, 그리고 디자인 이야기

전기용품 심지어 자동차 모델의 외장 모티프에까지도 영향을 미쳤다.

정치적으로 뚜렷한 패션 트렌드는 미국 흑인 공동체에서 시작되었다. 1960년대 인종문제 지도자들은 자신들의 메시지를 보다 엄숙하게 전달하기 위해서 자신들의 의도적인 '의미'를 담아서 다시키^{dashiki*}를 입었는데, 이는 정치적·문화적 정체성의 표현이었다.⁵⁹ 그렇게 함으로써, 인종문제 지도자들은 이미지 시장에 대비했다. 그런 행동이 없었다면, 그들은 아마도 대중들에게 엄청난 반감을 얻게 되었을지도 모른다. 다시키를 입은 인종문제 지도자들은 아방가르드로서 역할을 해낸 셈이다. 다시키 문양은 흑인계 미국인 공동체에 널리 퍼졌고, 이후에는 다른 사람들의 옷에도 영향을 주었다. 다시 그려진 다시키 문양은 양탄자, 그림틀, 가구, 베개 등에 적용되었다. 업계지인 〈홈 퍼니싱 뉴스^{Home Furnishing News}〉는 "아프리카로부터 영감을 받은 상품이 주류 시장에 들어오면서 검은 대륙이 최근에 집중 조명을 받고 있다"⁶⁰면서 2000년의 유행 경향에 대해 강조해 언급했다.

온화하거나 독재적이거나 또는 그 중간이거나 간에, 모든 조건하에서 이러한 이종 교배는 일어나고 있다. 오늘날 인종적이고 국가적인 운동의 본질로 보이는 물건들은, 너무 아이러니하게도, 종종 외부 세계와의 접촉에서 시작된다. 스코틀랜드의 전통 의상인 킬트^{kilt}는, 악덕 기업의 표본으로 묘사되는 잉글랜드의 대기업가들이 전통적인 긴 드레스 코트가 기계에 걸릴 것을 우려해 만든 일종의 대용품이었다. 하와이 여인들의 전통 복장인 무무^{muumuu}는 혹독한 강압정치에서 비롯했다. 유럽인이나 북미인들과 접촉하기 전에 하와이 여인들은 거의 옷을 입지 않고 살았다. 그들은 미묘한 색깔의 타파^{tapa} 천으로 아랫도리는 가렸어도 가슴과 젖꼭지는 노출했었다. 그러나 미국 동부의 선교사들이 19세기

•
다시키
아프리카의 남성용 민속
의상

에 하와이 여인들에게 신체를 가릴 것을 명령했다. 하와이 여인들은 양재기술 등이 부족했기 때문에 단순한 무무를 개발했다. 결국 선교사들이 디자인한 섬세한 작은 꽃무늬가 하와이를 대표하는 꽃무늬 디자인이 되었고, 타파 껍질을 다루는 모티프가 되었다. 현재 하와이 여인들이 일반적으로 입는 열대의 즐거움이라는 뜻을 지닌 '고유' 전통 의상의 일부는 미국에 도입되어 여름용 의상이 되었다. 관광객, 지역민에게 유명한 알로하Aloha 셔츠 역시 비슷한 이종 교배물이다. 간단한 사각형에 주름도 없고 그 위에 바지를 덮어 입는 알로하 셔츠의 재봉법은 열대농장에서 일하던 일본인 노동자들이 입었던 셔츠에서 기원했다. 일본인 여인들은 쓰다 남은 기모노 천으로 아이들의 셔츠를 만들었는데, 그 천은 밝고 부드러운 질감이었다. 하와이 말인 '알로하' 의 적용은 호놀룰루에서 초기 상업에 종사했던 중국인 의류상에서 비롯했다. 꽃과 과일 모티프는 여자들과 아이들 옷에 적당했지만 곧바로 남성복에도 침투해 들어갔다.[61]

복잡하고 본질적인 것에서 간단히 특성을 추출해서 전혀 새로운 시스템에 맞추어버리기 때문에 , 일부 사람들은 이종 교배 과정에 비판적이다. 실제로 다시키 문양은 범아프리카주의를 만들어낸다. 고위층 사람들이 단지 흥밋거리나 놀이 삼아서 자신들 마음에 맞는 걸 함부로 고르고 전유하는 일은 일종의 범죄행위라고도 할 수 있다. 하지만 어떤 식의 차용이든지 그리고 어떤 종류의 후원이든지 간에, 뜻하지 않은 풍부한 결과를 가져오기도 한다. 아프리카 음악이 흑인과 백인 등 모든 사람들에게 영향을 주어서 미국인들과 유럽인들은 재즈를 창조해 냈다. '극도의 창조력' 으로 재생산되어 이 음악은 '다시' 아프리카로 흘러들어 가서 가나에 하이라이프highlife* 음악을 만들어냈고, 케냐에 새로운 아프로—아랍Afro-Arab 음악을, 그리고 1950년대에 캐리비안 레게Caribbean reggae 와

•
하이라이프
서부 아프리카에서 발생
한 춤 및 춤곡

현재의 스카ska를 낳았다.[62]

이러한 변화와 그 외의 제한된 범위의 것들은 복잡한 문맥을 더 단순화시키지는 않지만 복잡성을 또 다른 복잡성으로 대체한다. 개인적으로는, 농부의 문화적 산물들이 그저 장식용품으로 바뀌어버린 걸 보면 화가 나기도 한다. 맥도날드의 아치 모형은 발리의 사원을 모티프로 삼은 것이고, 소년이 한 코걸이는 바르 미츠바Bar Mitzvah*에서 유래한 것이다. 하지만 이 두 경우에서 요소들이 개인적 경험에만 치우쳤다거나 현재적 의미가 부족하다고는 생각되지 않는다. 다만 개별성을 위해 노력하고 강요하는 게 부자연스럽고 권위적이라는 것이다. 이것은 이전 시대의 사치단속령을 떠올리게 한다. 에드워드 사이드Edward Said는 "황제주의의 가장 나쁘고 모순적인 선물"은 "사람들로 하여금 자신들을 배타적인 의미에서 백인이거나 흑인, 또는 서양인이거나 동양인이라고만 믿게 하는 것"이라고 했다. 세계적 규모로 보았을 때 매우 다양한 문화와 정체성이 있는데도 말이다.[63] 다양한 성분의 결합은 진정성authenticity을 부정하지는 않지만 그 상태를 불확실하게 만든다.

양성 바이러스처럼 움직인다: 스니커즈와 포스트잇

일부 상품은 본질적 속성에 의해 이종 교배를 장려하며 돌아다닌다. 구슬, 청바지, 스니커즈는 사람들 사이를 돌아다니면서 스스로 광고한다. 휴대전화기는 다른 사람에게 보여질 만큼 크기도 하지만, 사용자들이 전화기로 통화를 하거나 무분별한 장소에서 벨이 울리게 되면 짜증이 날만큼 자신의 존재를 분명히 드러낸다. 자동차는 움직이는 광고게시판이며, 길거리를 달리는 본연의 기능을 하며 수많은 눈동자를 유혹

바르 미츠바
유대교의 13세 남자 성인식.

한다. 의류도 이런 방법으로 퍼진다.

　　일부 제품의 이동은 그 제품이 갖고 있는 기능을 설명하는 데에
도 도움이 된다. 포스트잇은 그 자체로 자신의 용도를 알리며 양성 바이
러스처럼 널리 퍼진다. 사실상 다른 시각적 광고는 없다. 사람들은 포스
트잇을 바라보지만 않고 받자마자 곧바로 사용을 한다. 포스트잇에 적힌
내용을 읽거나, '책갈피' 처럼 어딘가에 끼워 놓거나, 아니면 페이지에서
떼어 내거나 하는 것이다. 누군가의 손을 통해 전해져 온 이 상품은, 자
신이 무엇을 할 수 있고 어떻게 사용하는지를 알리기 위한 새로운 기능
을 함께 보여주었다. 이러한 근본적인 능력은 접촉을 통해 우선 자신의
존재를 알리고 나서, 그 유형에 대한 저항을 극복하기 위해 실제로 그대
로 사용된다. 극단적인 반대의 경우로는 공장장비 속에 숨겨진 기어 같
은 물건이 있는데, 이런 물건은 관리하는 직원만 볼 수 있다. 기어는 다
른 곳으로 이동하지도 않고, 그리고 무엇을 만들어내건 간에 작은 원만
그려낼 뿐이다. 보다 심한 경우는, 관 뚜껑을 연 장례식이 아니라면 장례
식에서 관 뚜껑 아래쪽을 볼수 있는 사람은 고인뿐이다. 이러한 제품들
을 위해, 디자이너들은 해야 할 것과 하지 말아야 할 것 등에 대해 염두
에 두어야 하는 공중의 개념을 고려할 필요가 거의 없다. 이런 제품들의
경우, 혁신은 천천히 이루어지지만 결국엔 다가오며 가능한 것이 남아서
지속되게 된다.

예술 또한 움직인다: 받아쓰기용에서 음악용으로 변신한 축음기
　　기술의 진보를 이끄는 예술의 역사적 소임에 관해 시릴 스미스가
한 말을 상기해 보면, 예술은 예비 보조수단의 한 유형으로 이해된다. 예
술은 실용적 관점으로는 납득이 안 되는 일을 보완적으로 설명해 주거

상품의 탄생, 그리고 디자인 이야기

나, 또는 변화가 야기하는 근심을 완화하도록 도와준다. 웨이브Wave 욕조의 경우처럼, 생산자는 노골적으로 판매를 위해 예술을 도입하기도 한다. 고급예술임을 선전하는 일을 통해—제작공정에 예술이 반영된 내용을 설명하는 자료를 포함해—, 디자이너는 마티스를 찾는 안목이 있는 소비자 그룹의 마음을 움직이게끔 할 수 있을 것이다. 물론 박물관의 기념품전도 사실상 이러한 함축적 의미를 지닌 상품을 판매한다. 이탈리아 디자이너들, 특히 올리베티사의 디자이너들은 유명 예술가들을 활용해 자사 상품을 기존 시장의 일반적인 유형에서 의식적으로 분리시켰다. 초기 미국 컴퓨터는 라디오나 TV처럼 생겼었지만, 올리베티사 제품은 완전히 새로운 무언가로 보였었다.

하이파이 스피커에 변화를 주기 위해, 예술을 응용하거나 적어도 '예술적인 것'을 이용하는 디자이너를 우연히 만난 적이 있다. 포스트모던풍의 벽에 걸 수 있는 촛대와 닮은 그 디자이너의 작품은, 스피커는 어떠해야 한다는 제품의 전형적인 유형과 정면충돌했다. 그러나 그는 새로운 형태를 창조해 냄으로써 거실 별로 8개 내지는 10개 정도의 스피커를 걸어야 하는 최근 유행을 반영했고, 이로써 소비자의 저항을 극복코자 했다. 방에 놓인 수많은 램프들은 종종 실용적 필요를 넘어서는데, 그 이유는 사람들이 일반적으로 램프는 장식적이어야 한다고 기대하기 때문이다. 그 디자이너는 자신이 디자인하는 스피커의 핵심 콘셉트를 램프에 맞추어 재해석했던 것이다.

넓은 차원에서 보자면, 예술품이랄 수 있는 장난감 역시 제품 확장에 도움이 된다. 낮은 관리 비용과 매우 획기적인 아이디어가 새로운 기술을 가능케 한다. 미국에서는 매년 새로운 장난감이 약 6,000여 개가 쏟아져 나온다.[64] 장난감 분야의 소비자는 아이들이지만, 그렇다고 해서 아이들이 항상 최종 사용자인 것만은 아니다. 아이들은 자신만의 개인적

취향으로 인해 제품을 재구매하는 습관이 부족하다. 디자이너들은 종종 장난감을 아이디어 발상용으로 사용하기도 하지만, 장난감은 이보다 더 직접적으로 새로운 물건의 탄생에 자극을 줄 수 있다. 아이들이 '로봇처럼 말하기' 위해 가지고 놀던, 저렴한 목소리 합성 장난감을 활용해 후두가 없어 말을 못하는 환자를 위한 인공 후두가 만들어지기도 했다.[65] 우리 시대의 많은 기본 상품들이 어른을 위한 놀이용품과 장난감 용도로 만들어졌다. 처음 만들어진 철로는 '런던의 놀이기구'였고, 이 철로는 단지 이 놀이 목적만을 위해서 개발된 것이었다.[66]

포드가 자신의 상품에서 재미라는 요소를 과소평가했듯이, 다른 산업에서도 그러한 경우가 발생한다. 전화기는 첫 제품에서는 상상하지 못했던 엄청난 다른 가치를 나중에 가지게 되었다. 전화기는 처음에 비즈니스용으로 만들어졌으나, 점차 사회적 대화용으로 기능이 확장되면서 그 가치가 높아졌다.[67] 에디슨이 받아쓰기와 논리적인 사고를 위해 유용할 것이라고 생각했던 축음기는 음악을 통해서 청중을 확보하게 되었다. 테이프리코더 개발자는 전쟁 기간 중의 독일인들이나 미국의 암펙스사Ampex에서 다양하게 사용되던 테이프리코더를 사무용품으로 생산해 냈다. 후에 소니사의 도쿄텔레커뮤니케이션스Tokyo Telecommunications는 암펙스사로부터 특허권을 사들인 뒤 이 제품을 더욱 사용자 친화적 제품으로 만들었고, 엔터테인먼트 상품으로 판매해서 세계적인 회사가 되었다.[68] 이러한 상품들은 자체의 고유한 유희적 즐거움을 가지고 변화를 해왔고, 소비자들은 그와 같은 상품이 존재할 수 있도록 간접적으로 개발을 부추겨왔다.

컴퓨터는 재미라는 요소가 제품을 히트시킨 또 다른 사례다. 전문가들은 컴퓨터가 어떤 점에서 효율성을 증대시킬 수 있을지 논의해 왔다. 그러나 그 가능성이 제대로 이해되기도 전에 투자회사, 마케팅회

사, 소비자들에 의해 많은 투자가 이루어졌다. 저명한 기술 역사학자인 조지 바살라George Basalla는《기술의 진화The evolution of Technology》(1998)에서, 가정용 컴퓨터가 절대 대단한 것이 되지 않을 것이라고 부르짖었던 유일한 사람이었다. 그의 이러한 의심은 사람들이 컴퓨터에서 발견한 재미 때문이었다. 바살라는 다음과 같이 설명을 했다.

> 1980년대 중반까지 가정용 컴퓨터 붐은 일부 컴퓨터 제조업체들을 위한 수명이 짧은 고급 유행에 지나지 않는 것처럼 보였다. 재무 기록, 교육, 가족의 미래를 계획할 생각으로 컴퓨터를 산 소비자들은 결국 전자게임을 하는 것으로 컴퓨터의 사용을 끝내게 될 것이며, 컴퓨터가 가져다준 참신함, 재미, 흥미 또한 곧 사라질 것이다. 결과적으로 컴퓨터가 새로운 기술시대의 선두주자로서 그 시작을 알렸기 때문에 개발에 엄청난 돈을 투자한 회사들은 실패로 인해서 도산의 위협에 시달릴 것으로 예견되었다.[69]

소비자들이 '전자게임을 하는 것으로 컴퓨터의 사용을 끝내게 될 것'이란 예측은 바살라뿐 아니라 많은 사람들에게 컴퓨터의 실패를 예고케 했는데, 그 때문에 IBM, DEC Digital Equipment Corporation, 왕Wang 컴퓨터 회사들은 PC를 바보 같고 엉뚱한 '야바위 장사꾼의 만병통치약snake oil' 쯤으로 간주했다.[70] 감각을 통한 만족에 대한 편견 때문에 그 회사들은, 컴퓨터가 사람들이 원하는 물건이며 취향에 맞게 변환이 가능한 상품이라는, 자신들 앞에 주어진 증거들을 제대로 알아차리지 못한 것이다.

진정한 새로운 발견과 같은 일이 있다면, 재미는 분명 핵심 가치일 것이다. 인터넷에 접속하는 프로그램을 개발한 댄 린치Dan Lynch와 다른 200여 자원자들은, 린치가 말하는 바로 그 '재미'를 위해 일했다.[71] 그들

은 봉급도 재정적인 보상도 없이 일에 매달렸다. CP/M^{Control Program/Monitor}, MS-도스 같은 OS는 단지 멀리 떨어져 있는 수십억 명을 연결할 뿐이었는데, 이것이 젊은 해커들에게는 풀고 싶은 퍼즐이 되었다. 야후^{Yahoo!}의 설립자인 제리 양^{Jerry Yang} 역시 비슷한 생각을 하는 젊은이들이 서로 접근할 수 있는 멋진 여러 사이트들을 한데 묶어두고 싶어했는데, 그의 말에 따르면, '그냥 빈둥거리다가, 그냥 재미로' 그 일을 했다.[72]《우연한 제국들^{Accidental Empires}》이라는 걸맞은 제목의 책에서 나오듯이, 애플의 창업자인 스티브 잡스와 스티브 워즈니악^{Steve Wozniak}은 자신들의 발명에 특허를 내지 않아 초기에 1억 달러를 판매했으나 아무런 이득을 얻지 못했다. 하지만 그들은 마우스 기술과 아이콘 주도의 인터페이스에 재미를 더해서 게임 같은 화면 움직임을 불러왔다. 오늘날 해커들은 과거에도 그러했지만 모두가 사용할 수 있는 무료 소프트웨어를 만든다. '정신적으로 낭비인' 소유권 관리의 비밀을 피하기 위해서다. '프리웨어^{freeware}' 시장의 후원자라 할 수 있는〈이코노미스트^{Economist}〉지는 항상 이익만 챙기려는 기업보다 해커들이 상위에 있다고 칭찬했다.[73] 프리웨어 운동에 동참하는, 헬싱키에 거주하는 리누스 토르발즈^{Linus Torvalds}라는 학생이 21세의 나이로 리눅스^{Linux}를 개발했는데, 리눅스는 세계에서 가장 빠르게 성장하는 컴퓨터 OS가 되었다.

정부, 법적 규제, 사회변화 등의 외부 요인들
: 엠파이어스테이트 빌딩과 콘돔

정부는 혁신을 억제한다는 통념과 달리, 정부가 혁신의 원천이 될 수 있다. 연구자료를 살펴보면, 명백한 사례들을 찾아볼 수 있다. 정부 차원의 후원은 국방부 프로그램으로서 처음 시작된 인터넷을 포함해서

의학, 국방, 우주과학, 첨단기술 등의 발전에 재원을 제공한다. 철도레일 간격의 표준화, 전류량의 표준화, 동전(물론 무게 및 크기도 포함해)의 표준화가 없었다면 전동차, 토스터, 자동판매기와 같은 연관 제품도 존재할 수 없었을 것이다. 사실상 정부는 기반 설비를 조정한다. 정부가 제품 카테고리의 핵심 부분들을 안정화시키는 것이 바로 제품 혁신의 선행조건일 수 있다.

정부는 또한 사회운동과 제품비평에 반응하며 새로운 것을 창조해 낸다. 랠프 네이더Ralph Nader의 소비자보호운동을 통해 자극을 받은 미국 정부는 자동차의 엔진·범퍼·차체를 개량하고, 유아용 안전장치를 만들었다. 밝은 크롬 색상의 노브knobs가 더 이상 자동차 계기반에서 튀어나올 수 없게 되었고, 날카로운 바우하우스 스타일의 모서리는 탑승자의 머리에 닿을 가능성이 있기 때문에 사라졌다. 아마도 한때는 이상해 보였을 수 있었던 안전미학이 적절한 외관을 띠게 되었고, 점차 일반 유형으로 탑재되기 시작했다. 미국 자동차는 정부가 요구하는 연비를 실현하기 위해 점점 더 소형으로, 그리고 공기역학적 형태로 바뀌어야 했다. 최근 들어 통제가 심해지자 하이브리드 자동차와 전기 자동차 같은 신제품이 출현하게 되었다.

법적 개혁은 또한 미학적 측면을 포함해 건축 분야에서도 이루어지게 된다. 엠파이어스테이트 빌딩의 계단식 형상, 초고층 건물들의 고전적 아름다움은 정작 정부 규제에서 비롯했다. 많은 개발업자들이 반대했던 뉴욕 시 건물의 규약은 건물 높이를 높일 때 단벽段壁을 설치해 아래쪽의 일조권을 보존하는 것을 주 목적으로 하고 있다. 엠파이어스테이트 빌딩은 킹콩과 페이 레이Fay Wray*의 도움으로 넓은 잔디광장이 있는 모스크바대학과 함께 전 세계인이 선호하는 고층빌딩의 전형적인 양식이

•
페이 레이
영화 〈킹콩(King Kong)〉
(1933)의 여주인공

되었다. 엠파이어스테이트 빌딩은 오늘날 전 세계 모든 곳에서 마천루의 표준으로 자리 잡고 있다.

　　자동차나 건물과 전혀 관계가 없는 흐름에 의해서도, 사물은 형태가 결정되기도 한다. 문제점이 해결되지 않은 물건이 벽장 속에 처박혀 있게 되는 것과 마찬가지로, 상상력이 없고 변하지 않으며 지루한 디자인 결과물들은, 정상적인 사회와 떨어진 채 그 결과물들을 원하는 사람들을 부끄럽게 만든다. 기능적이며 제한요소가 많은 크러치나 휠체어 등도 이제는 밝은 색상으로 만들어지고 있으며, 어린이용처럼 특정 틈새 시장을 위한 특징들이 덧붙여지고 있다. 양쪽 하반신마비 환자가 전자수신 모니터를 통해 대화할 수 있도록 헤드기어 스틱 장치headgear stick device를 개발했을 때, 시카고의 건축학자인 스탠리 타이거먼Stanley Tigerman이 이끌던 팀은, 이 제품이 '성공할 것'이라고 확신했다. 아무리 심각한 신체장애자라도 그 나이와 문화집단에 맞는 취향을 공유한다는 이상적인 가정 하에, 디자이너들은 현대적 방법으로 스타일을 정하고 활달한 느낌의 색상을 넣은 것이다.

　　아마추어 운동경기가 활발해지면서 인기가 높아가는 스포츠에서 부상당한 환자들을 위한 시장은 '의학' 제품들을 변화시키고자 하는 다른 트렌드들과 함께 성장하고 있다. 좀 극단적인 예를 들자면, 노인 및 다른 장애인과 달리 부상당한 스노보더들은 의료기구를 마치 훈장처럼 착용한다. '멋지고 세련된' 다리보호대 제품을 만드는 이노베이션스포츠사Innovation Sports는 '환자들의 삶에 활기를 불어넣는 색깔과 무늬를 통해 자신을 표현케 해주는 획기적인 의류용 페인트 프로그램'을 선전한다.[74] 이런 보호대는 바지의 속과 겉에 관계없이 입을 수 있다. 최근 들어, 더욱 일반적으로 의사들은 수술 후 치료를 위해서, 그리고 골관절염이 있는 환자를 위해서 그 보호대를 처방한다. 사회변화는 과거에는 의료기기

상품의 탄생, 그리고 디자인 이야기

였던 것을 스포츠 패션으로 변화시켰다.

자쿠치사의 욕조는 한때는 허약한 사람들을 위한 기구였으나 1960년대의 성개방 풍조에 의해 관능적인 핫 탑hot top용품으로 변화했다. 콘돔은, 사회 트렌드와 사회운동으로 사람들의 입에 집중적으로 오르내리면서 사용이 늘어나기 시작했고, 에이즈 혹은 다른 성병이라는 심각한 현실에서 청소년들의 성에 대한 인식이 커짐에 따라 논쟁이 시작되었다. 활동가 그룹은 '침묵은 곧 죽음Silence=Death'이라는 슬로건을 내걸고 동성애의 성행위를 연구와 공공의 대화 주제로 인정해야 한다고 주장했다. 이러한 움직임은 콘돔의 질과 다양성을 향상시키고 판매를 증가시켰다.

특권계층에서 시작되었든 비주류 세력에서 비롯되었든 간에, 모든 사회적 변화와 운동들은 제품의 결과에 영향을 미친다. 어떻게 신체의 이상화에 영향을 끼쳤는가에서 비롯하는 것이다. 19세기 초 영국 숙녀들이 백자 같은 피부에 보인 열망은 조사이어 웨지우드Josiah Wedgwood로 하여금 블랙 재스퍼웨어jasperware* 차 세트를 생산케 했는데, 그 세트는 일반적인 차 세트들의 파란 빛깔과는 조금 다른 것이었다. 그는 이 제품을 "창백한 하얀 손이 유행일 때 자신의 손이 더 창백하고 하얗다는 것을 자랑할 수 있게 하기 위해서"[75] 개발했다고 말했다.

사회 맥락상 다른 방향에서 보면, 뮤지컬과 영화 〈헤어Hair〉를 통해 널리 알려지게 된 1960년대의 반문화counter-culture는 장식적인 빗, 브러시, 머리핀, 그리고 이후에는 헤어드라이어 같은 제품시장을 확대시키는 구실을 했다. 한편, 아프리카계 미국인들이 직모를 원하면 가발 제품이 잘 팔린다. 실제로 아프리카계 미국인African-American 여성들을 대상으로 하는 시장은 미국 가발시장에서

•
재스퍼웨어
조사이어 웨지우드가 제조기법을 알아낸 무유약(無釉藥) 식기. 본래 흰색이었으나 금속산화물 채색제를 입혀 식기에 연푸른색이 돌게 했다.

규모가 제일 크다. 반면에 '아프로^{Afro*}가 유행하면 가발은 매출이 준다. 하지만 그 대신 새로운 종류의 빗과 '민속적인' 액세서리가 잘 팔리게 된다. 펑크음악을 하는 사람들은 머리를 부풀리는 기구를 구입한다. 평화의 상징, 유기농 음식, '히피 가구' 업체들은 나중에 부르주아 보헤미안^{Bourgeois Bohemian} 혹은 보보스^{Bobos}라고 불리는 이들을 위한 고급 제조업체로 명성을 날리게 되었다. 데이비드 브룩스^{David Brooks}는, 이 보보스들은 소비에 대한 갈증을 가진 채 좋은 일을 하겠다는 이상을 유지해 보려고 애쓰는 사람들이라고 말했다.[76] 뛰어난 안정성과 기능성을 중시하는 스웨덴의 복지국가주의에 의해 볼보^{Volvo}는 스웨덴의 공식 자동차가 되었다. 지금은 비록 포드가 인수했지만 말이다.

타임아웃 없는 스타일 전쟁

창작하고 소비하는 사람들은 내재된 가치를 선택만 할 뿐 자신들이 패션에 조금도 관여하고 있지 않다고 생각한다. '진지한' 스타일 운동은 도덕적인 절대성을 갖추고 거의 언제나 그 취향을 역사적인 취향의 수준으로 끌어올린다. 시간이 지난 후에 지나치게 어지러운 장식을 추구했다고 무시를 당하기도 한 빅토리아 여왕 시기의 영국 사람들은 물건을 축적하고 전시하는 것이 기독교인의 미덕이라고 보았다. 그들은 가구 장식을 통해서 집안의 정통적 특성을 드러내고자 했다.[77] 이에 대한 반발로서 모더니스트들에 의해서 여백과 단순함을 옹호하는 움직임들이 나타났는데, 바우하우스가 그 대표적인 예다. 모더니스트들은 보편적인 미의식과 대중적인 도덕적 청렴성을 제공함으로써 과거 유행하던

•
아프로
곱슬머리를 둥글게 부풀
린 흑인의 머리 모양

상품의 탄생, 그리고 디자인 이야기

모든 패션 논의들을 마무리지었다.

'장식은 죄악이다ornament as disease' 78, '형태는 기능을 따른다form follows function' 79 등의 문구나, 루트비히 미스 반데어로에Ludwig Mies van der Rohe 가 남긴 '적을수록 많다less is more' 는 명언 등은 새로운 미학을 표현하는 것으로 현재까지도 유명하다. 이러한 사상은 '미니멀리스트minimalist' 나 '국제주의 양식international style' 의 추종자들 사이에서 더욱 분명하게 나타났다. 국제주의 양식이라는 말은 몬드리안의 그림이나 유리입방체의 초고층 빌딩, 직선형 냉장고 문처럼 기하학적 형태가 특정 국가의 문화나 역사적 맥락을 뛰어넘어 보여졌기 때문에 붙은 용어다. 대량 생산된 강철, 유리, 알루미늄, 플라스틱을 세상에 알리면서, 디자이너들은 어떻게 건물이 세워지고 의자가 결합되는지 밝히고 싶어했다. 즉 디자이너들은, 사람들이 보는 것이 바로 그것의 작동원리임을 드러내고 싶어했다. 루이스 칸Lewis Kahn이 1910년에 포드사를 위해 설계한 개방된 투명 유리 벽으로 된 '크리스털 팰리스Crystal Palace' 처럼, 디자이너들이 생산한 제품이나 공장의 아름다움은 재료와 기능성의 정직한 표현에서 비롯한다.

모더니즘 비평가들은 실제 현장에서 자신들의 이상과 생산의 결과물이 어떻게 일치하지 않는가를 보여주려고 시도해 왔다. 돌이켜보면, 모더니즘에서 나타내고자 했던 것은 사물의 내재적 특성이 아니라 사실은 외견상 드러나는 명백한 실용성과 대중적 잠재력이었다고 할 수 있다. 특정한 형태는 기능적으로 보이며 외형에 의해 심미적 가치가 평가를 받는다. 물리적 외관에 다른 측면들이 존재하듯이, 기능성에도 기호학적 측면이 존재한다. 일부 사람들, 집단, 제품에서는 때때로 외형적 기능성에 대한 수요가 더 클 수도 있다. 다른 문화적 순간에는 낭만적인 매혹과 같은 다른 요소가 제품이 성공하는 주요 요인이었겠지만 말이다. 역사와 문화가 변함에 따라서 그리고 사물이 기능적인지 아닌지의 여부

가 중요한지, 기능성이 어떻게 정의되는지에 따라서 취향은 변한다. 실용성이 유행을 주도할 때에는 실용성을 지니게 만들어진 제품이 이를 잘 알고 있는 사람들에게는 매력적이 된다. 바우하우스 제품들이 이념적으로나 외형적으로 모두 실용성을 띠고 있는 것처럼 말이다. 지식인층들은 이를 지지했을 뿐 아니라, 적어도 다소 부유한 이들은 이런 물건들을 샀다. 프랑크푸르트학파는 바우하우스에서 쇼핑을 했다.

모더니즘을 패션(유행)으로 인정하지 않는다면, 모더니즘 지지자들이 보이는 지속적인 열정을 이해하기가 힘들어진다. 모던한 물건을 제작하거나 구매하는 경비는 결코 적게 들지 않는다. 미스 바르셀로나 의자Mies Barcelona Chair 도판 6를 제대로 만들려면 힘든 노동과정과 정확성이 요구된다. 1925년 바르셀로나 만국박람회를 위해 만들어진 이 의자는 지금도 시장가격이 5,500달러나 된다. 전통적인 관점으로 보자면, 이 제품들은 그다지 편안한 것은 아니다. 극단적인 경우를 보자면, 일명 나비 의자Butterfly chair 도판 7는 거기에 당신이 어떻게 앉던 간에 인체 내부 장기가 겹쳐지고 손상되며 엉덩이 관절이 꽉 끼인다.[80] 가격이 저렴해서 쉽게 살 수 있는 이 의자는 앉기도 어렵지만 일어서기는 더 어렵다. 레이너 밴햄Reyner Banham은 "디자인이 잘되었다고 하는 모든 의자는 전혀 편안하지가 않다"고 딱 잘라 말한다.[81]

모던 스타일에서 기능이 책임져야 하는 부분은 꽤 많다. 날카로운 금속과 유리 모서리는 상처를 내고, 어지럽게 찍힌 손자국은 거울과 철재 표면의 깨끗함이 중요하게 여겨지는 아름다움을 흐트러뜨린다. 모던한 주택은 가보, 아동들의 그림, 진화하는 생활의 자잘한 소지품들을 둘 곳이 없다. 모던한 주택에 방을 더하거나 벽을 제거하거나, 또는 가구라도 옮긴다면 조심스레 조정한 '구성'을 망쳐버릴 수도 있다. 이러한 몇몇 이유로, 보통 사람들은 장단점이 섞여 있는 시대 양식을 반영한 물

도판 6 루트비히 미스 반데어로에. 바르셀로나 의자. 1925.
Photograph courtesy of Knoll.

도판 7 호르헤 페라리-하도이(Jorge Ferrari-Hardoy). 나비 의자. 1938.
Photograph courtesy of Knoll.

건과 인체공학적으로 훌륭하고 대중적인 레이지보이 브랜드 의자 같은 정다운 아이템을 고수한 채 모더니즘 취향의 제품을 잘 구입하지 않는다. 가난한 사람들은 공동주택에서 나타나는 모더니스트 취향을 짊어지고는 '적을수록 좋다'는 아이디어를 부인하는 물건들을 활용해 자신들의 무미건조한 환경을 보완하기 위해 노력한다.

모더니즘의 한계는 기능주의와는 완전히 다른 환경보호주의의 부상과 함께 점점 더 명확해졌다. 모더니스트들은 햇볕, 맑은 공기 등을 고려하지 않은 채 건물 용지를 정한다. 근대 건축물은 단순화된 구조의 상업적 우수함과 표준화된 오피스 블록 모듈과 더불어 자연을 제어하고 값싼 전력을 이용할 수 있다는 사실을 내세우고자 한다. 그들은 경제감각 없이 건물을 아주 높게 짓는데, 때문에 엘리베이터가 필요하다. 건물이 높아지는 것을 정당화시켜 주는 건 회사 로고를 더 높이 부착할 수 있다는 장식 효과뿐이다. 국제주의 양식의 자랑으로 말해지는 뉴욕의 시그램Seagram 빌딩도판 8은 38층에 불과하지만 다른 방식으로 낭비를 했다. 강도를 높이기 위해서가 아니라 단지 멋진 광택을 내기 위해서 엄청난 금액을 들여 외관을 청동으로 마감한 것이다. 좀 더 구체적으로 얘기하자면, 구조적 역할을 하지 않는 청동 아이빔I-Beam을 38층 정면도판 9에 이용했다. 뉴욕 화재법은 건축업자들로 하여금 이처럼 하중을 견디는 금속에 콘크리트를 둘러싸서 열로부터 보호하도록 한다. 시그램 건물의 아이빔은 표면에 나타나지 않는 진정한 것을 '표현하기' 위해 그저 덧붙여진 것이다.[82] 이것이 다가 아니다. 뉴욕 현대미술관Museum of Modern Art: MoMA에서 디자인 큐레이터를 했던 아르헨티나 출신의 디자이너 에밀리오 암바스Emilio Ambasz가 설계한 값비싼 인체공학적 사무실 의자는 물결 모양의 플라스틱 튜브가 의자와 등받이 사이에 있어서, '시각 면에서 의자의 유연성을 표현'했다.[83] 하지만 이 튜브에 기능은 없다. 이와 같은 예시들이 보

상품의 탄생, 그리고 디자인 이야기

도판 8 시그램 빌딩. 뉴욕. Photography by Jon Ritter.

도판 9 시그램 빌딩 아이-빔 세부. Photography by Jon Ritter.

여주는 것을 요약해 보면, 건축역사가인 고故 데이비드 게바드David Gebhard가 예전에 내게 '유용성과 기능성 뒤에 숨겨진 미적 결정의 전통'을 언급했던 것을 떠올리게 된다.

　　모더니스트들이 자신들의 운동과 시대를 잘못 해석했던 건 사실일 수 있지만, 게바드를 제외한 다른 일부 비평가들은 자신들의 작업을 디자인 성과물로서만 중요하게 여기면서 너무나 많은 위선이 있는 것으로 쉽게 평가해 버렸다. 우선 그들의 작업은 실용성과 비용 절감 면에서 볼 때 일부 성공을 거두었다. 갤런 크렌츠조차도 1928년에 만들어진 르 코르뷔지에Le Corbusier의 이륜경마차의 장점을 인정했는데, 그 이륜경마차는 비록 조정하는 기능은 없지만 인체공학적으로 훌륭한 레이지보이 의자와 유사한 면이 있다. 이것은 다리를 올려주며 내릴 때 뒤쪽이 안정감이 좋도록 만들어져 있다. 크롬 프레임에 막대형 의자와 등받이를 갖춘 진품 브로이어 의자Breuer chair 도판 10는 여전히 비싸기는 하지만, 그래도 2001년 할인 판매 때는 79달러였고, 교체 가능한 시트는 29달러였다. 영역을 넘어서 모더니즘은 표준화된 모듈 생산 시스템을 건물과 가구에 도입함으로써 확실히 가격을 낮추는 데 기여했다.

　　심미성 면에서, 하이 모더니즘high modernism의 진가는 다른 유형의 물건들을 살펴보면 잘 드러난다. 누군가 내게 디자이너들과 그와 유사한 취향이 있는 사람들은 바우하우스로부터 영향을 받은 브라운사의 제품들을 보면서, '각 부분이 지닌 여백의 미'를 제대로 즐긴다고 말해 주었다. 현재까지도 일관되게 모더니스트들은 미에 대해서 명료한 방식으로 이야기하면서 미를 성취하기 위해 특별한 방식들을 사용한다는 점을 인정한다. 모더니스트 건축가인 리하르트 노이트라Richard Neutra는 연인을 만날 때의 두근거림과 같은 감정을 느끼면서 문을 열고 싶어했다. 많은 작품을 남긴 필립 존슨Philip Johnson 또한 '편안함은 그 의자가 아름다운가 아

도판 10 마르셀 브로이어 '세스카(Cesca)' 의자. Photography by Jon Ritter.

닌가에 대한 생각에 따른 기능'이라고 극단적으로 주장했다.[84] 다시 얘기하자면, 형태와 기능은 공존하며 패션은 항상 이 둘을 따라간다. 스타일은 오고 스타일은 간다. 그렇다고 해서 스타일의 가치가 적다는 뜻은 결코 아니다.

한때 모던한 기능성을 공표했던 제품 영역은 이제는 주위에서 사라졌다. 역사학자 조지 큐블러George Kubler는 기술 변화를 보다 일반적인 맥락에서 설명하며 말하길, 사물은 때로 '휴지기'를 가질 수 있다고 했다.[85] 커피메이커를 켜던 시계라디오, 안전벨트를 매라고 하는 자동차 경고음, 자동조정식 가스버너가 달린 스토브(일명 '인공지능 버너'), 선반이 회전하는 냉장고처럼, 한때 기능적이라고 여겨졌던 물건들이 물품 목

록에서 아주 많이 사라졌다. 1950년대 말에 히트상품이었던 후버사Hoover의 '컨스텔레이션Constellation' 진공청소기는 분사추진 방식으로 만들어져 바퀴 필요 없이 바닥을 떠다녔다.

토스터 역사에서 살펴보면, 1932년에 드라이푸스가 디자인한 토스터는 옆면 판넬이 훤히 보였는데, 이 특징은 1990년대에 다시 토스터에 등장했다. 선빔사Sunbeam의 토스터인 모델 T-20Model T-20은 사람들이 손으로 빵을 바로 꺼낼 수 있게, 구어진 빵이 스스로 내려오는 제품으로 1949년에 많이 팔렸고,[86] 모방도 꽤 되었지만 '편리한 삶'이라는 주제가 점점 후퇴하면서 그 자취를 감추었다. 단명한 또 다른 경우로는 가정오락센터home entertainment center나 블렌더 · 믹서기 · 칼갈이 등이 있는 인카운터 부엌 콤비네이션in-counter kitchen combination 과 같은 빌트인 가구에 대한 열광을 꼽을 수 있다. 멀티 태스킹 문제는 오늘날 VCR, 카메라, 컴퓨터 등의 세계에서 분명하게 나타나는데 망치로 물건을 내려치는 것처럼, 특정 사물이 분명하게 행하는 것뿐만 아니라 잠재적 기능들과 그 기능들을 어떻게 적용할지도 반드시 해결해야 한다는 문제를 안고 있다. 따라서 이러한 식의 진보가 기능성을 증가 또는 감소시키냐에 대해 계속해서 판단하며 살펴볼 필요가 있다.

제품에 대한 판단은 문화에 따라 다르게 나타난다. 내가 아는 한 디자이너가 말하길, 한국의 VCR는 합리적인 배열하에 다양한 기능을 나타내기 위해 '규칙적인 라인에 많은 버튼이 있다'고 했다. 각각의 기능에 맞게 조화된 버튼을 보다 더 기능적인 구성이라고 본 미국 소비자들이 포기한 이러한 구성 방식은, 한국인들은 소형화된 기능성을 더 선호하는 경향과도 관계 있는 것으로 보인다. 사진 찍기가 중요한 활동으로 여겨지는 독일시장에서는 저렴한 카메라조차도 그 외관이 '좋아' 보여야 하는 반면, 다른 디자인 관계자에 따르면 한국이나 말레이시아에서

는 '카메라는 항상 취미 장비로 여겨지며 재미를 위해서 사용된다고 한다.' 따라서 카메라의 색깔과 귀여움이 중시된다.[87] 이와 유사한 또 다른 매혹의 기술로는, 문화적 도전이 카메라의 사용성을 결정하는 예를 들수 있다. 일본인 남성들이 마음에 들어하는 좋은 제품은 그 안에 도전할만한 어려움이 있어서 사용자가 자랑스럽게 자신이 그 사용법을 알아냈다고 말할 수 있는 것이어야 한다고 또 다른 디자이너가 말해 주기도 했다. 물론 이런 방법은 일본 여성 고객에는 적용되지 않는다. 이와 같이 일반화시켜서 말하는 것이 경험적인 정확함이 있던 그렇지 않던 간에, 확실한 것은 무엇이 기능적이고 기능적이지 않느냐는 해당 집단에 따라서, 또 적용되는 시기에 따라서 차이가 있다는 것이다.

게다가 모더니즘에는 다른 현대적인 형태의 안티패션anti-fashion이 있다. 엘리트 집단의 다양한 하위그룹들은, 자신들이 결코 패션시스템에 속하지 않는다는 증거로서 골동품을 사 모은다. 하지만 골동품 자체의 가치는 세기나 문화에 걸쳐 사람이 바뀌면서 오르기도 하고 떨어지기도 한다. 1990년대 공예가의 상품이 주목을 끈 점이 한 사례다. 저가시장에서 '섀비 시크shabby chic'*의 유행은 오래되고 괄시 받던 형태를 중요하게 여겼다. 아마도 이러한 스타일의 등장은 위세 당당했던 존 케네디 주니어John Kennedy Jr.가 결혼했던 예배당의 벗겨진 페인트 이미지가 도움이 되었을 것이다. 벗겨진 페인트 가구로 성공한 제조업자들은 곤란에 처한 공장 생산가구나 박물관 관리자가 '사용성의 역사'라고 말했던 모조품을 만드는 업자들과 경쟁했다. 전혀 다른 틈새시장에서 반항하는 젊은 이들은 유행에 대한 거부를 표현하기 위해 대안적인 방법을 쓴다. 스키 타는 사람들이 '장비 한 벌'을 갖추면서 색상과 질감의 조화를 추구하는 일반적인 규범

•
섀비 시크
영국 출신의 디자이너인 레이철 애슈웰(Rachel Ashwell)이 처음 만들어 낸 용어로, '헤지고 낡은 (shabby) 듯하면서도 세련된(chic)' 스타일을 말함.

을 따르는 반면, 젊은 스노보더들은 고유의 속성을 뒤엎는 그런지^{grunge*} 조합을 추구한다. 이들의 옷은 전혀 '어울리지' 않는다. 스노보드 장비 회사는 계속적으로 로고를 바꿔서 '너무 회사다워' 보이지 않으려 하고, 해부한 개구리 내장을 전면광고에 걸어놓는 등의 파격적인 효과를 전략적으로 눈에 띄게 배치한다.

애프터마켓의 변화: 워크맨은 커플용이었다

사람들은 물건을 구입한 뒤에 그 물건을 바꾸는데, 이와 같은 교체 때문에 대량 생산이 가능해진다. 매우 주관적이긴 하지만, 디자이너들은 소비자가 산 물건을 바꾸기 위해 자신들이 무엇을 하는지 주의 깊게 본다. 오토바이나 특히 할리 얼^{Harley Earl}이 디자인한 고급 자동차의 특별 주문 방식은 대량 생산에서 변화의 시작이었다고 할 수 있다. 소니가 처음 워크맨을 판매하기 시작했을 때는 사람들이 같은 음악을 함께 들을 거라고 생각했기 때문에 이어폰 잭이 2인용이었다. 소니는 이 상품을 다소 로맨틱한 분위기 속에서 선전하면서 커플용이라고 소개했다. 그러나 소비자는 이 제품을 그렇게 사용하지 않았다. 그래서 이후 모델은 두 번째 아웃풋 잭을 없앴고, 워크맨은 1인용 음악 제품으로 훨씬 인기를 얻게 되었다.[88] 소형 픽업트럭의 경우, 백인 앵글로색슨계의 남자 청소년들은 주로 오프로드에서 돌과 같은 장애물을 넘거나 장애물이 발생한 있는 장소를 일부러 달려서 도로가 얼마나 나쁜지 과시적으로 보여주기 위해 차체를 올리고, 치카노 청소년들의 경우에는 대로에서 남자다움을 보여주기 위해 차체를 일부러 낮춘다. 어느 쪽이든, 그리고 수없이 많

•
그런지
누더기 같은

은 다른 가능한 방법들로 소비자들은 자신들이 구매하는 물건을 자기 취향에 맞게 바꾸고 싶어 하고, 디자이너는 이를 놓치지 않고 포착한다. 최종 소비자가 시도하는 개조는 제품의 본질을 결정하는 데에서 생산체제와 상호 작용해 상품을 변화시키는 원동력의 일부분이 된다.

상품의 변화는 현 시대의 일반적인 특성을 유지하기보다는 주변의 세부상황에서 비롯하며 다른 종류의 제품들, 그 제품들의 틈새시장, 그리고 그 외의 많은 것들에 의해 특별하게 나타나게 된다. 이러한 '그 외의 많은 것들' 중에는 상품이 최종 소비자에게 도달하게 하도록 만드는 소매상 같은 메커니즘이 존재한다. 그리고 이러한 유통수단 역시 어떤 점에서 볼때 상품이다. 왜 그런지에 대해서는 다음 장에서 살펴볼 것이다.

5
상점과 중개인

체인점과 대형할인점 제품 _ 소매과정의 장애물 뛰어넘기 _ 유통체계와 찰떡 궁합을 이룬 멘다 병 _ 매체가 파는 상품: 쇼핑채널의 운동기구와 아마존 닷컴의 책들 _ 임대식 구매: 사지 않고 빌리기 _ '구매극장'의 출현: 쇼핑과 엔터테인먼트를 동시에 즐기기

생산자와 최종 사용자 사이에는 도매상, 소매상, 그리고 기업이나 공공기관의 구매 담당자나 선물을 사는 사람들처럼 다른 사람이 쓸 물건을 대신 구매하는 사람을 포함한 일련의 중개인들이 존재한다. 상품의 유통구조는 특정 제품의 구매를 촉진하는 한편, 타 제품의 구매를 방해하기도 한다. 상품에 대한 관심은 주로 생산수단에, 그다음으로는 소비에만 초점이 맞추어지기 때문에 그 '중간' 은 잊히기 십상이다. 그러나 상호 보완적인 유통기구/구조가 있어야만 임시변통lash-up은 효율적이 될 수 있다.

많은 사무실 근무자들을 위해 다른 누군가가 테이프 디스펜서나 클립을 직접 고른다. 만약에 대다수 기관들이 매킨토시와 경쟁관계에 있는 IBM 기반의 OS를 고집한다면, 이 세상에서는 매킨토시를 찾아보기 힘들어질 것이고, 그렇게 되면 매킨토시 주변기기의 종류 또한 제한될 것이다. 교과서를 주문하는 주체는 교사, 학생, 학부모가 아니라, 각 지역 대학교나 지역교육위원회. 군인들이 쓸 총과 그들이 입을 바지를 구매하는 사람은 군사용품 구매 담당자들이다. 교도관들을 위한 장비와 수감자들에게 필요한 모든 물품은 교도소 당국이 구매한다. 이런 것이 바로 '총체적 기관total institution' *의 기본적 특징이다.

총체적 기관
어빙 고프먼(Erving Goffman)의 정의에 따르면, 총체적 기관이란 기관에 속한 모든 사람들의 전체 삶의 국면이 그 기관의 관리자들에 의해 조정이 되고 규율이 정해지는 곳이다. 총체적 기관은 헤게모니와 분명한 계층적 구조hierachy에 의해 지배되는 일종의 사회적 소우주라고 할 수 있다.

의료장비의 경우, 의료보험회사와 보건 당국은 그 장비의 일부라도 사용되는 의학적 처치마다 비용의 상환을 승인하게 된다. 어떤 의료장비들은 너무 비싸기 때문에, 의료용품 납품업자들은 한 나라에서, 심지어 미국에서조차도 충분한 시장을 형성하지 못할 수 있다. 따라서 예를 들어 영국국가의료제도British National Health Service나 제3의 의료시스템 기관에의 등록이 필요하게 된다. 이런 상품들은 또한 권위 있게 다루어져야 한다. 자가진단 테스트나 자가용법처럼 가정용 의료제품일 경우에도, 의사의 추천은 소비자들이 상품을 받아들이는 데에서 가장 중요한 요소다. 환자들이 인터넷을 통해 의료정보를 직접 찾을 수 있게 되면서, 점차 이 의료제품들 역시 형태나 작동방식 등에서 다른 소비제품들과 비슷하게 변화해 가게 될 것이며, 비공식적 의료원칙(제도)들을 지지하는 편이 나올지 모른다.

최고급 주택을 위한 건축 프로젝트에서, 건축가들은 부엌용품과 욕실용품 구매에 영향을 미친다. 보다 흔한 스펙하우스spec-house*의 경우에는 토건업자와 개발자들이 이러한 구매사항들을 결정한다. 주택을 실제로 사용하게 될 사람들과 달리 주택을 공급하는 입장에서는 장기적인 효율성, 특정 연령이나 성별 집단의 특성에 맞춘 사양보다는 설치의 용이함과 일반적 수준의 수용범위에 더 큰 관심을 기울인다. 주택 공급자들은 전형적인 형태나 목공, 배관, 건축법상에서 벗어날 때 생기는 별도의 비용 부담이나 특별한 관리를 필요로 하는 공예적 성격의 다양성을 원하지 않는다. 예를 들어, '웨이브Wave' 같은 욕조를 설치한다는 것은 그에 따른 여러 문제점들을 감수하겠다는 뜻이다.

조직적 중개인 그룹의 관여가 필요한 위 경우를 제외하고는, 대다수 제품들은 상점을 통해 소비자

•
스펙하우스
어떤 형식의 주택은 구입자가 많을 것이라고 예상하고 짓는 단독주택.

들에게 전달된다. 상점의 역사나 종류에 따른 다양성은 제품에 영향을 미친다. 주어진 구매환경은 특정 제품의 존재에 반응한 결과지만, 상점이 한번 자리를 잡게 되면 그 상점이 어떤 종류인가에 따라 자동적으로 특정 제품을 '요구'하게 된다. 고가의 화장품, 향수, 유명 디자이너의 스카프 등의 판매는 비싼 물건을 구입해 자신의 좌석 위 선반을 채울 준비가 되어 있는 부유한 비행기 승객들을 겨냥한 면세점에 의존하고 있다(하지만 9·11테러 이후에 일어난 비행기 여행의 감소는 이런 상품들의 존재를 위협하고 있다).[1] 오토바이의 판매는 거친 지형에 영향을 받기 때문에, 오토바이 소매상들은 스쿠터 구매를 주저했는데, 그 결과 이탈리아와 몇몇 국가들을 제외하고는 스쿠터의 유통이 억제되기도 했다.[2]

　　어떤 종류의 물건을 다루는데 효과적인 구매환경을 만드는 데는 두 요소가 필요하다. 첫째는 이 물건이 어떤 일을 할 수 있는지를 보여주거나 그 물건을 갖고 싶게 자극하면서, 소비자를 상품에 더 가깝게 유인하는 판매자의 능력이다. 따라서 외관을 매력적이게 하거나 그 광경을 즐겁게 만들 요소가 필요하게 된다. 둘째는 이만큼 명백하게 드러나지는 않는 요소로서, 사회적인 정황, 즉 쇼핑할 때 그 주변 사람들이 갖고 있는 열정이다. 물건을 사는 사람과 구경하는 사람들은 어떤 제품을 두고 서로 간에 특별한 분위기를 형성하게 마련이다.

　　이러한 물리적이고 사회적인 조합은 유통구조에서 항상 중요한 부분으로 작용해 왔다. 그리스의 시민집회 광장인 아고라agora에서는 물건을 판매하는 상업활동이 이루어졌다. 로마의 웅대한 건물들은 신에 대한 경배뿐만 아니라 상업적인 교류를 위한 배경 구실을 했다. 오늘날까지도 이어지고 있는 수많은 종교 전통을 살펴보면, 사회적·예술적·경제적 활동들이 종교적 활동이 이루어지는 곳과 동일하거나, 적어도 그리 멀지 않은 곳에서 이루어지면서 종교적 활동 속에 녹아들어 가 있음을

알 수 있다. 스퀘어square, 피아차piazza, 플라사plaza 등으로 불리는 유럽 도시의 중앙 광장에는 국가, 경제, 종교 관련 주요 기관들이 인접해 있었고, 그곳에서 매일같이 경제활동이 이루어졌다. 도시의 중앙에 위치한 시장은, 그곳이 공식적으로 인정을 받아 왕성한 활동이 이루어지는 곳이든지 아니면 그저 소박한 형태의 것이든지에 상관없이, 모든 것이 모여드는 곳이었다. 옛 중국에서 시장은 '가난한 여성들이 서로 편안하게 이야기를 나누고 중국 남성들이 그토록 싫어하는 소문을 서로 교환할 수 있는 장소' 였다.[3]

상업적인 장소는 사람들이 상품 주위에 모여들어 서로가 각자 물건을 고르는 과정을 구경하게 되면서 우연히 생겨났다. 이는, 사회학자인 허버트 블루머Herbert Blumer가 몇 세대 전에 쇼핑에 대해 말했던, '집단적 선택collective selection' 의 과정을 반영한다.[4] 상업과 공동체의 만남은 특히 퍼브(퍼블릭 하우스)나 커피하우스, 카페, 미용실, 이발소, 그리고 일반 상점 등의 경우에 명확하게 드러난다. 가정과 직장 사이에 있는 그러한 '제3의 장소'[5]들은 공동체의 중심이 될 수 있다. 그것들은 단지 흥겨운 장소를 제공할 뿐만 아니라 그곳의 점원이나 관리자들은 '공적인 인물' 이라 할 수 있는데, 제인 제이콥스의 말을 빌리자면 그들은 간단한 잡무를 처리하면서 공동체의 안전을 지키기 위해 빈틈없이 '거리를 감시하기' 때문이다.[6]

오늘날 우리가 '마케팅'이라고 부르는 것은 18세기 영국 경제의 고유한 특성으로, 이 말은 새로운 물건을 만들어내고, 유통되는 장소와 시점에서 매력적 요소를 발생시키며, 주변과의 사회적 상호 작용을 일으키는 전 과정을 일컫는 것이었다.[7] 조사이어 웨지우드의 혁신은 옷이나 핀, 못, 포크와 나이프, 벨트, 모자, 신발, 주전자, 장난감 등과 같은 '일상생활의 장식품'[8]과 함께 도자기가 산업혁명 시기 중요한 생산제도의 기

상품의 탄생, 그리고 디자인 이야기

도판 1 고전적인 모티프를 활용한 웨지우드의 재스퍼웨어.
Photography by Jon Ritter.

반이었음을 입증한 중요한 학문적 자산이라고 할 수 있다.

　　가마나 온도계 같은 새로운 생산도구의 개발 등 ─ '웨지우드 등급'은 한때 표준 산업용어였다─ 도자기를 만드는 데 필요한 투자와 노력을 정당화하기 위해서, 웨지우드는 자신의 제품 생산라인에서 고가품 시장을 최대한 넓히기 위한 전략이 필요했다. 그의 시도 중 특히 주목할 만한 것은 폼페이와 헤르쿨라네움에서 발굴된 유적들을 참고해서 만들어 상업적으로 성공한 재스퍼웨어^{jasperware}가 있다. 도판 1 1775년에 소개된 재스퍼웨어는 주로 푸른색 바탕 위에 백색의 고전적인 형태들을 양각으로 새긴 작품이었다. '잔가지 장식^{sprigging}'이라 불리는 이 기술의 개발에는 추가 비용이 들었는데, 웨지우드는 소매상점에서 판매를 통해 그

비용을 충당해야 했다. 프랑스에서 특히 강했던 고전적 취향은 도버해협을 건너서 시장을 형성했다.

당시에 단지 소비자일 뿐 아니라 유행을 만드는 사람들이기도 했던 프랑스 구매자들의 접근성을 높이기 위해서, 웨지우드는 당시로서는 대단한 혁신이었던 우아한 런던 매장들을 개점했는데, 그 매장들은 그 자체로 매력적인 구경거리였다.[9] 매장의 공간 배치와 함께 그 공간에 전시된 저녁 식탁의 디스플레이를 자주 바꾸어줌으로써 웨지우드 매장은 '런던의 명소 가운데 하나'가 되었다.[10] 웨지우드가 일부 참여해 영향을 미치기도 한 영국 수출법 개정으로, 프랑스 사람들은 어렵지 않게 웨지우드의 제품을 살 수 있게 되었다. 웨지우드는 시장의 분화, 틈새시장 마케팅, 제품의 차별화, 환불 보증, 타깃광고, 판매시점point-of-sale을 염두에 둔 디스플레이, 여러 언어로 번역되어 —특히 프랑스어로— 각 나라의 문화적 특성을 반영케 한 상품설명서 등 현대적 마케팅의 전신이랄 수 있는 다양한 활동들을 그 시대에 이미 자기 나름의 방식으로 시도해 나갔다.[11] 웨지우드는 자신이 만든 최고의 제품들을 영국 왕실이 구입하게끔 했는데, 이는 다른 제품의 판매에도 영향을 미쳤다. 또한 그는 의도적으로 조슈아 레이놀즈Joshua Reynolds 같은 유명 예술가들의 그림에 웨지우드 도자기를 그려 넣도록 함으로써, 소위 간접광고에 해당하는 마케팅 활동을 펼치기도 했다.

1800년경 영국에서는 '구매 부담이 없는 윈도쇼핑obligation-free browsing'이 시작되면서[12] 여성들이 당당하게 홀로 도시의 거리를 다닐 수 있게 되었고, 그 결과 시장에서 여성 구매자를 위한 다양한 상품들을 접할 수 있게 되었다.[13] 이러한 흥미를 더욱 돋우면서 판매의 보조수단으로서 기능을 한 것은, 바로 보행로가 지닌 사회적 의미와 물질적 매력에 나름의 감식안이 있던 멋쟁이 신사들과 한가로운 남성 산책자들이었는데,

이들은 마치 오늘날 우리가 시내 중심가에서 간혹 마주치게 되는 동성애자 소비자들과도 유사한 특성이 있었다. 숙녀들을 위한 찻집tearoom은 1852년에 파리에 처음 생긴 이후 점차 초창기 백화점의 일부분을 구성하게 되었다. 이런 세련된 백화점들은 '도시 심장부에서 빛나는 관능적 중심radiant sensual center at the city's heart'이라고 불렸다.[14]

유럽과 미국의 고급 백화점에서는 예술작품을 전시하기도 했는데, 이러한 활동은 고급예술의 모티프를 담은 제품들을 판매하는 것과 동시에 미국인들이 인상주의 화가들의 작품들에 관심을 갖게 되는 계기를 마련했다. 좀 더 대중적인 백화점들은 곡예나 이목을 끄는 이벤트 등을 도입했는데, 가장 주목할 만한 것이 바로 산타클로스의 등장이다. 판매전략으로서 산타클로스의 발명은 백화점 내의 장난감 상점이 장난감 산업의 전초기지가 되게끔 만들었다. 몇몇 백화점들은 초창기 영화와 관련된 상품들을 함께 팔기 시작했는데, 예를 들자면 백화점 통로나 진열대의 정교한 디스플레이를 통해 할리우드영화 〈알라의 정원Garden of Allah〉 (1936)과 '동양적' 취향의 제품들을 함께 선전하는 방식이었다.

공간의 규모, 재정의 탄탄함, 판매의 전문성 때문에, 백화점은 일반 소매업자들로서는 결코 시도할 수 없는 부분에서 주도권을 가질 수 있었다. 연극 제작자이자 브로드웨이에서 활동하던 조명 전문가인 데이비드 벨라스코David Belasco는 워너메이커Wanamaker 백화점의 인테리어와 디스플레이 장식 및 매장 설비를 맡았다.[15] 《오즈의 마법사Wizard of OZ》의 작가 L. 프랭크 봄L. Frank Baum은 자신이 운영하는 상점의 공사를 직접 했을 뿐만 아니라, 다른 매장에 대한 자문을 하기도 했고, 〈쇼윈도Show Window〉라는 업계지를 창간하기도 했다. 레이먼드 로위가 1919년에 미국에 도착해 맨 처음으로 한 일은 뉴욕 메이시백화점Macy의 쇼윈도 디스플레이였다.

쇼핑이 갖는 사회적 특징의 일부는, 가족을 위해 식료품을 구입하는 일상적인 행위를 통해서든 아니면 선물을 구입하는 행위를 통해서든지 간에, 그 행위가 모두 타인을 위한 구매활동이라는 데 있다. 과거의 인류학자들뿐만 아니라 현대를 살아가는 관찰자들도 쉽게 알아차릴 수 있는 사실 중 한 가지는, 사람들은 통상적이거나 가끔은 과분한 선물을 주고받음으로써 친구나 친척들과 친밀한 관계를 유지하려고 하며, 그렇기 때문에 휴일이나 생일, 결혼식 등이 수많은 상점들을 존재케 하는 핵심적 이유가 된다는 것이다.[16] 포틀래치potlatch* 나 물건을 보여주고 서로 나누는 그 밖의 전통적 시스템에서처럼, 선물을 주는 일은 사람들을 모이게 하고, 부의 재분배를 일으키는 것이다. 그러나 선물을 주는 일은 세심하게 이루어져야 한다. 선물을 받는 집 아이들이 좋아하지 않는 시리얼 브랜드를 산다거나 힌두교 채식주의자인 손님을 위해 쇠고기를 산다거나 하는 건 큰 실수가 된다.[17] 극단적인 경우, 청각장애인에게 라디오를, 퀘이커교도의 자녀에게 전쟁 장난감을, 혹은 단순히 사람들이 보통 선물하지 않는 물건을 '모르고' 선물할 수도 있다. 적절한 물건을 취급하는 매장의 적절한 물건 배치는 이러한 고민을 해결하는 데 상당한 도움을 줄 수 있다. 오늘날에는 소위 '선물 가게'나 '선물 백화점' 같은 곳이 적절한 선물을 살 수 있게 해놓음으로써, 사람들이 이러한 문제들을 해결하는 데 도움을 주고 있다. 나이 든 고모를 위해 선물을 사려는 사람은 10대 청소년에게 사줄 선물을 찾고 있는 사람과는 다른 상점에 갈 수 있다. 화장품 가게의 판매원은, 젊은 여성이 어떤 물건을 콤팩트 케이스에 넣고 싶어하는지 조언을 해줄 수 있다. 스노보드 가게에서 일하는 젊고 세련된 직원은 스노보드에 대해 전혀 모르는 삼촌에게 조카가 필요로 할 만한 스노보드 액세서리를 소개해 줄 수도 있다.

•
포틀래치
태평양 연안 인디언들 사이에서 볼 수 있는 선물 교환 행위.

값비싼 보석이나 여행가방, 만년필 같은 사치품들은 단지 선물용으로만 존재하는 물건의 전형적인 예라 할 수 있다. 낚시도구인 '포켓 피셔먼^{Pocket Fisherman}'[*]의 실용성에 의문을 제기한 디자이너에게 그 제품을 만든 발명가는, "그 제품은 사용하기 위한 것이 아니라 단지 선물하기 위한 것"이라고 대답했다.[18] 선물을 주는 행위는 애정이나 존경을 표현하거나 서로의 이익을 위한 것이기 때문에 각각의 물건들이 하찮은 것인지 사치스러운 것인지 분명히 드러나게 만든다. 이러한 이유 때문에, 선물이 다이아몬드나 금처럼 지나칠 만큼의 고품질 재료로 만들어지거나 불필요할 정도로 튼튼한 내구성을 갖도록 만들어지는 식으로 뚜렷한 과잉적 속성을 지니게 되었는지도 모른다. 부유한 남성들은 초음속비행이나 수심 100미터 잠수 기록 혹은 수백 년의 수명 '테스트를 통과한' 고품질의 손목시계를 선물로 받는다. 적절한 선물을 고른다는 것은, 다채로운 '과잉적' 속성들―장식적이면서도 매우 기능적인―이 그 선물을 받게 될 사람의 삶에 과연 적절한 것이냐 하는 점을 결정한다는 걸 의미한다. 선물을 성공적으로 선택하게 되면, 우리는 '사려 깊음'에 대한 감사의 인사를 받게 된다.

최종 사용자의 특성 때문에 언제나 다른 사람들이 사야만 하는 상품들이 있다. 어린아이들이 사용하는 제품은 우선 어른들의 관심부터 끌어야 한다. 특히 아기들은 어떤 게 귀엽고 귀엽지 않은지 알지 못하며, 그러한 물건을 살 능력은 더더욱 없다. 의류회사 조 박서^{Joe Boxer}의 CEO는 자사의 아동복 생산라인을 '할머니 미끼^{grandma bait}'라는 말로 표현한다. 왜냐하면 '고양이 사료를 팔 때 우리는 고양이에게 파는 게 아니기 때문이다.'[19] 아이들이 자라면서 점차 아동용품의 구매는 어른과 아이의 공동 결정사항이 되는데, 이것이 바로 광고업자들

포켓 피셔먼
낚시대와 릴을 접을 수 있도록 해서 호주머니에 들어갈 수 있게 만든 낚시도구.

이 부모와 아이들에게 자신들의 물건을 동시에 선전하는 이유다. 소니가 아동용으로 개발한 '마이 퍼스트 소니^My First Sony' 워크맨을 홍보하려고 했을 때, 소니는 부모와 자녀가 동시에 텔레비전을 시청할 만한 시간대에 맞추어 광고를 했다.[20] 장난감의 종류 및 아이들의 나이에 기초해서, 장난감 가게들은 어른과 그들의 자녀들 모두가 접할 수 있는 방법으로 상품을 선보이게 된다.

상품은, 그것이 사회적 계층이나 인종과 만나는 방식에 의해서도 특징을 갖게 된다. 어떤 쇼핑 구역은 특정 인종의 사람들로만 구성이 되어 있어서, 만약 그런 인구 구성이 아니라면 존재하기 힘들었을 상품들로 채워질 수도 있다. 실제로, 단일한 쇼핑 구역이나 특정 상점에 인종적으로 동일한 구매자들을 모이게 하면 그곳에는 특별한 상품들이 존재하게 된다. 중국인들을 위해 만들어진 나무 찜통이라든지, 유대인들을 위한 메노라^menorah*, 아프리카계 미국인들을 위한 아프리카의 남성용 민속의상인 다시키가 그런 예다. 이때 이러한 물건들은 해당 물건의 문화적 원산지에서 단순히 '수입'된 게 아니라 특별히 그 환경에 맞는 형태를 갖추게 된다. 나는 예전에 캘리포니아의 한 상점에서 유대인들에게 파는 메노라 촛대를 본 적이 있는데, 그 촛대는 캘리포니아풍이었을 뿐만 아니라 당시 유행하던 가늘고 둥글게 말아 올린 형태를 따르고 있었고, 각각의 초를 받치는 부분들은 서핑보드 모양을 하고 있었다. 이러한 촛대는 유대인들이 있는 곳이라고 해서 어디에나 존재하는 건 아니다. 이 촛대는 특정 지역의 특성을 반영하며 새롭게 등장한 것이다.

그러한 제품들의 존재—독특한 소리나 냄새 등을 포함해—는, 시장에서 제품의 위치를 더욱 군건하

●
메노라
7개 혹은 9개 가지로 만들어진 유대인들의 장식용 촛대

게 만드는 사회적인 보증과 같은 역할을 한다. '인종적 특성을 반영하는' 제품은 실제로 쇼핑을 하는 데에서 심리적 부담감을 그럴듯하게 덜어주는 효과가 있다. 그런 물건들이 존재한다는 건 그 물건들을 진열해놓아도 될 정도로 그 상점 주위에 해당 소비자층이 넓게 형성되어 있음을 간접적으로 보여주는 신호이기 때문이다. '상점 주인이 자신의 아이덴티티를 드러내기 위해 사용하는 간판이나 심벌들'과 함께, 그러한 특징적 상품 판매는 결과적으로 '거주자들뿐 아니라 그 외 사람들에게 그 지역에 대한 집합적 정의를 형성' 한다.[21] 대니얼 밀러와 그의 동료들은 런던의 쇼핑몰 두 곳에 대한 현대적 연구를 통해서, 사회계층과 인종 그룹은 그 구성원이 자주 가고 또 괜찮다고 여기는 상점의 종류에 따라서 그 특성의 일부가 구성된다고 결론 내렸다. 조사대상이었던 두 대형 쇼핑몰은 많은 부분에서 동일한 상품을 취급하기는 했지만 다른 점도 있었는데, 이런 다른 점들이 바로 회계상의 정량적 차이를 넘어서서 그 상품 자체의 내재적 특징이 되는 사회적 특성을 보여주는 것이다. 밀러와 그의 동료들은 또한 그 시대에 런던에 거주하던 가나 출신의 사람들이 아프리카에 살고 있는 친척들에게 보낼 상품을 어떻게 선택하고 구매하는가를 관찰함으로써, 그들이 어떻게 가족관계뿐 아니라 영국에 거주하는 특정 인종집단으로서 아이덴티티를 유지해 나가고 있는지 보여주었다.[22] 이는 다시금 상품에 또 다른 영향을 미치게 된다. 가나의 소비성향은 이런 방식들을 통해서 런던에서 선물을 사는 다른 사람들이나 상인들에 의해 재해석되면서 새로운 제품의 형태를 만들어가게 되는 것이다.

체인점과 대형할인점 제품

 체인점들이 생기게 되면서 체인점업자들이 상품에 미치는 영향력 또한 커지게 되었다. 그들이 직접 물건을 주문하지 않더라도-직접 주문하는 경우가 많아지고 있지만-, 디자이너나 제조업체 경영진들은 사업과정에서 늘 체인점을 염두에 두게 된다.[23] 어떤 강좌에서 한 디자인대학의 학장은, 자신이 디자인한 고성능 스피커가 '너무 좋다'는 이유로 상점 주인이 판매를 거부했다는 얘기를 내게 했다. 디자이너이기도 한 그 학장은 싼값의 '크고 거추장스러운' 제품을 만들기로 악명 높았던 스피커 제조회사를 구해 내기 위해서 기술적인 면에서나 미적인 면에서 더 향상된 제품을 디자인했는데, 이를 위한 새로운 생산라인은 생산비 면에서도 예전과 별 차이가 없었다. 하지만 이 제조업자의 주 고객이라고 할 수 있는 상점 주인은 그 디자인을 거부했는데, 이미 그가 미적으로 뛰어난 고성능 스피커를 판매하고 있었기 때문이었다. 그 매장에서 틈새시장은 바로 종전에 판매하던 제품처럼 디자인이 조악한 제품이었던 것이다. 이런 경우에 문제는, 새로 디자인된 스피커가 좋은 제품인가 아닌가 하는 게 아니라 그 스피커가 상점 주인이 취급하고자 하는 제품의 범위에 적합한가 아닌가 하는 점이다. 상점 주인의 이러한 반응들은 결국 제품 간의 계층적 구조를 만들어내게 되고 해당 제품의 제조업자를 어떤 특정한 위치에 고정시키게 되며, 제품의 외관이나 느낌까지도 결정짓는다.

 이제 미국에서는 식품이나 의류, 그리고 하드웨어에 이르기까지

상품의 탄생, 그리고 디자인 이야기

대부분의 영역에서 소비자 직접구매 방식 self-service merchandising 으로 전환해, 실제 판매에서도 큰 부분을 차지하고 있다. 이 구매방식의 도입으로 초기에 일어났던 변화는, 수공예업자 제품이나 소규모 생산업체 제품 대신에 물류창고나 '유명 제조사'로부터 구입하는, 브랜드 이름으로 포장된 제품이 육성되기 시작한 것이다. 이런 구매방식은 소비자들에게 잘 알려져 있지 않은 상품을 소개하거나 물품 구입에 관해 조언을 해주는 중개자로서 상인의 역할을 생략시켜 버리는 것이다. 소규모 상점 주인들은 자신들이 아니면 결코 알아차리지 못할 제품의 특징을 파악하고 있을 수도 있었고, 또 자신에게 이윤이 더 많이 남는 물건을 구매하도록 은근히 소비자를 유도할 수도 있었다.[24] 하지만 이제 소비자들은 판매원의 도움이나 보증 절차 없이 그저 멋지게 디스플레이된 매장의 진열장 사이사이를 빠른 속도로 걸어가면서 직접 쇼핑할 수 있게 하는 브랜드 제품에 의존하게 되었다. 손님이 직접 포장용지에 담아야 하고 계산원이 무게를 달거나 개수를 세야 하는 밀가루, 못, 밧줄, 지류, 그림 걸게 등 대량으로 쌓여 있는 상품들에 비해 브랜드 제품들은 계산대의 스캐너를 바로 통과할 수 있다. 또한 운반이나 적재, 포장뿐 아니라 구매한 상품을 집으로 가져갈 때 생기는 문제점 또한 쉽게 해결한다. 이렇게 소비자 직접구매 방식은 규격화된 브랜드 제품들을 중심으로 이루어지게 되었다.

건물 형태가 대개 주차장으로 둘러싸인 채 거대한 상자 모양을 하고 있기 때문에 흔히 '빅 박스 big box' 상점이라 불리는 월마트 같은 대형할인점들은 실제로는 백화점 기능을 하는 거대한 슈퍼마켓이라고 할 수 있다. 진열된 상품들은 그곳에서 스스로를 직접 팔아야 한다. 이런 대형할인점에서는 아주 기본적 수준의 쇼핑 편의만을 제공한 뿐, 땅콩버터를 젤리와 함께 진열한다든가 하는 정도로 지극히 '당연한' 상품 분류 이상의 멋진 진열을 하지는 않는다. 이에 비해 '옛 시절에' 가구상점이

나 백화점에서 상품 진열을 담당했던 상점 주인이나 점원들은 램프 하나를 팔기 위해 그 램프에 어울리는 물건들을 보기 좋게 같이 진열함으로써, 판매코자 하는 제품들이 '배경공간'에 잘 어울리도록 고심을 했다. 특히 너무 평범해 보일 수 있는 배경용 상품들의 경우, 공간 속의 배치에 대한 배려는 더욱 중요했다. 또한 너무 강하거나 지나치게 화려하고 야한 느낌을 주는 품목의 경우에도 공간 배치를 통해 그 특성을 적절하게 완화시킴으로써, 제품이 판매되는 데 도움을 주도록 할 수도 있었다. 뉴욕 중심가에서 고급 디자인 제품을 취급하는 매장들은, '각각의 물건을 빛나게 해, 지나가는 사람들로 하여금 그 매장 앞에 멈추어 서서 진열품들 속에 담긴 아름다운 생활의 제안'을 눈여겨보게 만드는 '중재인' 역할을 한다고 설명한다.[25]

하지만 대형할인점에서는 선반 위에 각 제품의 샘플 하나가 놓이게 되고 그 아래쪽에 나머지 상품들이 포장된 상태로 쌓여 있다. 대형할인점의 관리자들은 판매되는 모든 조명기구를 한군데 모아 둠으로써, 소비자가 여러 제품을 한눈에 볼 수 있게 하는 식의 전형적인 카테고리에 따라 제품을 배열한다. 체인점들 역시 의도에 맞게 설계되었지만, 그 목적은 순조로운 물류의 흐름, 이윤이 높은 아이템의 이동을 돕거나 도난을 방지하는 등의 목적 때문이지 특정 상품을 교묘히 잘 진열하기 위한 건 아니다. 그 제품이 스스로 얼마나 잘 팔리느냐에 따라서 그 제품이, '엔드캡end cap'*이나 또는 쇼핑객 눈높이의 선반―아이들용 상품의 경우 다소 낮고, 농구선수들을 위해서는 높은 위치의―처럼 쇼핑객들에게 눈에 더 잘 띄는 장소에 배치될 수 있을지가 결정된다. 제조회사에서는 자사 상품이 '좋은 위치'에 놓일 수 있도록 대형할인점의 담당자에게 뇌물과 같은 비용을 제안하기도 하지만, 무엇보다도 중요한 것은 상품 그

•
엔드캡
매장에서 상품 진열 통로
의 양끝 진열대.

자체와 포장이 매장 공간에 적합해야 한다는 것이다. 대형할인점이 염려하는 점은 바로 매장 안의 어떤 특정 지역이 손님 하나 없이 한가하게 놀고 있는 공간이 되는 것이다.

　　소비자 직접구매 방식에 적합한 제품 포장은 눈에 잘 띄어 소비자들을 쉽게 끌어올 수 있어야 하고, 동시에 손으로 만진다던가 어떤 충격이 가해졌을 때 제품을 잘 보호할 수 있어야 한다. 대다수 제품들이 내용물은 볼 수 있으나 그 내용물을 직접 만져보지는 못하게 하기 위해 플라스틱 포장 방식을 이용한다. 이것은 플러시$^{plush\ •}$로 만들어진 장난감 판매에는 적합하지 않지만 전구의 판매에는 아무런 지장이 없다. 전구를 직접 만지려는 사람은 거의 없기 때문이다.[26] 값이 비싸지만 부피가 작아서 도난이 염려되는 물건들은 포장이 일부러 크게 만들어지고 '조개껍데기'처럼 단단한 투명 플라스틱 용기에 담겨서 판매된다. 주로 워크맨 같은 개인용 스테레오 제품들이 이런 방식으로 판매된다. 소비자들은 본인이 구매하고자 하는 제품으로 직접 음악을 들어볼 수 없기 때문에 경쟁사의 제품들과 음향 성능을 비교할 수 없다. 이것은 보다 고급, 고가의 제품들이 시장을 형성하게 하는 것을 방해하게 하는데, 그 결과 실제로 이러한 개인용 음향기기 제품들은 동일한 수준의 낮은 가격대에서 상품군을 이루게 된다. 전화기나 자동응답기의 경우에도 직접 그 성능을 테스트해 볼 수 있게 진열되어 있는 경우는 거의 없다. 이러한 판매방식은 그런 제품들이 더 좋은 음향 성능이 아니라 제품 목록이나 자동 재다이얼 기능 혹은 녹음 버튼의 유무 등을 통해서 차별화되도록 유도한다.

　　소비자 직접구매 방식의 구매환경은 주로 보관이 용이한 제품을 필요로 하게 된다. 적재 용이성이 해결책의 하나가 될 수 있는데, 세상 곳곳에 이미 널리

•
플러시
벨벳과 비슷하나 길고 보드라운 보풀이 있는 비단 또는 무명 옷감.

퍼져 있는 플라스틱 정원의자라든지 그와 유사한 여러 가구들에서 예를 쉽게 찾아볼 수 있다. 그러한 제품들의 디자인 원동력은 소비의 편의보다는 배송비를 최소화하거나 매장에 진열할 때 필요한 공간을 최소화하는 것과 더 큰 관련이 있다. 구입 후 소비자가 직접 조립해야 하는 조립형 제품Knockdown goods: K-D의 각 아이템들은 각 층을 오르내리는 쇼핑용 카트나 자동차 트렁크에 알맞은 규격으로 만들어져 있어서, 구입과 동시에 소비자가 직접 운반하는 데 별 어려움이 없다. 이미 완성된, 거추장스러울 만큼 부피가 큰 제품을 파는 상점들은 주 매장 이외에 비용이 더 싼, 그래서 접근성은 다소 떨어지는 장소에 별도로 창고를 보유하게 된다. 상점은 그 물건을 배달하기 위해 직원을 고용해야 하고, 소비자는 자신이 구입한 물건이 배달될 때까지 기다려야 한다. 반면 K-D는 판매가 이루어지는 매장과 창고가 한 장소에 공존할 수 있게 했다. 플랫팩flat-pack* 가구들의 등장은 가구 스타일의 변화에도 영향을 미쳤는데, 특히 대중 소비시장에 모더니즘 스타일을 들여오는 구실을 했다. 직선과 납작한 면들은 최대한 작고 효율적인 포장을 가능하게 만들었을 뿐 아니라 조립에 서툰 사람들도 쉽게 가구를 조립할 수 있게 했다. 물론 이 경우 각 부품들이 정확히 맞아 떨어지는지 일일이 제품별로 검사하거나 조절을 할 수 없기 때문에 생산 초기 단계에서부터 엔지니어링상의 허용 오차는 더욱 정밀해지게 되고, 그래서 더욱 높은 수준의 생산설비가 필요하게 된다. 그다음에야 비로소 생산활동 과정의 최종단계라고 할 수 있는 소비자에 의한 가구 조립이 이루어지게 되는데, 이는 사실 공장에서 할 일을 소비자가 직접 해내는 것이다. 스웨덴의 가구회사인 이케아사IKEA는 K-D 콘셉트로 외관, 부품생산 방식, 운송, 배달 면에서 전적으로 새로운 상품을 창조해 냄으로써 세계에서 가장 큰 가구회사가 될 수 있었다.

•
플랫팩
운반하기 좋도록 납작한
상자에 담은 조립식 가구.

소비자 직접구매 방식의 상점들은 기존의 상점들보다 적은 이윤으로 운영되고, 이는 상품의 질에도 영향을 미친다. 제2차대전 이후 등장한 가전제품 할인매장은 할인가로 제품을 판매하기 시작했는데, 이게 바로 대형할인점 콘셉트의 시초였다. 이런 상점들은 주요 상품의 낮은 판매수익률을 보완해 줄 수 있는 부가적인 상품들을 추가했다. 200달러에 텔레비전 세트를 판매하고 20달러의 이윤을 남기던 판매업자는 25달러짜리 텔레비전 스탠드나 멋진 실내용 텔레비전 안테나를 추가로 판매해 예전과 거의 같은 수준의 이윤을 얻을 수 있게 되었다. 이런 판매방식은 결국 꼬인 코일과 실제로는 잘 작동하지 않는 스위치를 가진 채 겉멋에만 치중해서 만들어진 안테나시장을 형성해 냈다. 소비자들은 쇼핑할 때 이것저것 비교해 보거나 광고에 적힌 가격목록을 통해서 텔레비전 세트 자체의 가격은 알 수 있지만, 안테나는 그렇지 않기 때문에, 판매업자들은 그런 주변기기들을 판매함으로써 더 큰 이익을 얻을 수 있게 되었다. 구매방식이 특정 제품의 등장을 가능케 한 것이다.

소비자 직접구매 방식은 예전에 점원이 해주던 서비스에 상응하는 무엇인가를 상품 자체가 갖출 것을 요구했다. 상품 포장에 있는 그림, 그래픽, 비디오뿐만 아니라 포장상자 위에 적혀 있는 사용법이나 포장상자에 들어 있는 별도의 제품설명서는 제품 설치 및 사용에 대해 상세히 알려준다. 이러한 것들은 제품과 분리되어 있는 게 아니라 제품 자체에 내재된 것으로, 이러한 설명서는 제품 생산과정에도 종종 영향을 주게 된다. 매킨토시의 장점 중 하나는 고객이 컴퓨터를 설치하고 사용할 때 필요한 설명을 매우 탁월한 방식으로 명료하게 제시한다는 점이다. 매킨토시는 기술 면에서만이 아니라 포장에서도 사용자 친화적인 방식으로 고객과 소통하고 있다. 매킨토시에서 모든 설명은 단어와 아이콘들로 이루어진 메뉴로 조직화되어 있다. '나를 먼저 여세요^{Open Me First}'라는 문구

를 시작으로 적절한 표시탭들과 그 외의 지시사항들이 함께 주어지고 마지막 단계에서는 기계의 소프트웨어 작동으로 이어지게 된다.

이러한 종합적인 메커니즘이 없다면 —설령 있다 하더라도— 소비자 직접구매 방식은 전형적인 형태를 갖추지 않은 상품에서는 성공적으로 이루어지기 힘들다. 그렇기 때문에 대형할인점들은 기존의 상품들, 즉 그 제품명이나 포장만으로도 신뢰를 얻을 수 있는 주요 브랜드 상품들을 주로 판매한다. 때때로 제조업체에서는 대형할인점 체인만을 위해 특별히 변형된 형태의 제품을 선보이기도 하는데, 이런 제품들은 소비자들이 낯익은 제품을 산다고 생각할 정도로 기존의 물건들과 비슷하면서도 정가로 판매하는 다른 상점들이 가격을 속이고 있다고 생각되지는 않을 만큼의 차이는 두고 있다. 비교적 값이 비싼 고성능 장비 브랜드인 보스사Bose는 코스트코Costco 체인점들만을 위해 기존의 제품과 다르지만 차이가 그렇게 크지는 않은 제품을 별도로 생산한다.

물론 대형할인점에서도 간혹 모험적 시도를 하고 있다는 징후를 발견할 수는 있다. 대형할인점 체인인 타깃Target에서는 프린스턴대학 교수인 건축가 마이클 그레이브스Michael Graves를 전격 고용해 타깃에서만 판매하는 손님 접대용 물품, 양동이, 빗자루, 흡입식 화장실 청소기, 조명기기 등 별도의 가정용품을 디자인하게 했고, 그 결과 200가지가 넘는 품목들이 생산되었다. 그레이브스는 포스트모더니즘적 모티프가 일상용품에 적용되면서도 제품 본래의 형태가 완전히 변형되지는 않게 했다. 기존과 같은 성능을 가진 물건에 단지 외적 디자인의 변화만을 추가한 것이다. 이런 시도는 디자인 전문가 집단 내에서는 그리 달가워 하지 않는 방식이다. 그가 애초에 알레시사Alessi를 위해 디자인했던, 물이 끓으면 휘파람 소리를 내는 새 모양이 달린 오리지널 버전의 주전자도판 2는 박물관 기념품 매장이나 고급 주방용품 전문매장에서는 100달러가 넘

도판 2 마이클 그레이브스가 알레시사를 위해 디자인한 새 차주전자
(Bird teakettle). Photography ⓒAlessi.

도판 3 마이클 그레이브스가 타깃 매장용으로 디자인한 휘파람 차
주전자(whistle tea kettle). Photography by Jon Ritter.

는 가격에 판매되지만, 이 주전자와 모양이 약간 다르고 주둥이 끝에 노래하는 새 대신 호루라기가 달린 타깃 매장용 주전자도판 3는 단지 29달러 95센트에 판매된다. 이 타깃 매장용 주전자는 중국에서 생산되는 반면에, 알레시사 주전자는 높은 품질기준을 요구하는 이탈리아 공장에서 생산된다. 어찌 되었든, 기존의 물건과는 좀 다른 새로운 물건이 탄생한 것이다. 이 주전자는 단순히 타깃 혹은 그레이브스 제품이 아니라 타깃-그레이브스의 제품인 것이고, 특정 판매업자와 그들에게 이익을 가져다줄 고급 취향 건축 전문가의 공동작품, 즉 빅 박스(대형할인점)/빅 디자이너big box/big designer의 공동제품인 것이다.

소매과정의 장애물 뛰어넘기

영국 콘란디자인Conran Design 그룹 창설자인 테렌스 콘란Terence Conran은, 적어도 영국 내에서는 소매업자들이 제조-소비 단계에서 가장 보수적인 사람들이며, 제조업자들이 창조적인 디자인 제품을 생산하는 것을 방해하는 주범이라고 지목한다. 특히 백화점 주인들을 '보다 훨씬 활기찬 대중과, 생각되는 것다는 조금 더 활기찬 제조업자 사이를 양쪽으로 갈라놓는 단단한 장애물'이라고 비유한다. 콘란은 '해비타트Habitat'와 '콘란Conran'이라는 체인점을 직접 만들고, 5개국에서 운영하면서 자신이 디자인하고 제조한 가구들과 직물들을 유통시키는 방법을 스스로 개척했다.

제품 판매전략으로 아주 오랫동안 사용되어 온 것으로는 고객들에게 무료 샘플을 증정하는 방법이 있다. 그 방법은 매장 안에서 이루어질 수도 있고 우편을 통해서나 아니면 길거리에서, 혹은 그 제품이 실제

로 사용되는 곳을 방문해서 이루어지기도 한다. 이러한 방법이 시도된 초창기의 예로는 1912년에 프록토앤드갬블사Proctor and Gamble: P&G가 여성들에게 크리스코Crisco® 샘플과 함께 버터 또는 다른 종류의 기름 대신 자신들이 개발한 '현대식' 신제품을 써보라고 권장하는 조리법 책자와 팸플릿을 미국 전역에 배포한 사례가 있다.[27]

질레트사Gillette는 남성들에게 날이 반듯한 이발소의 면도기와는 달리 날을 바꿔가면서 쓸 수 있는 새로운 면도기 사용법이 자세히 쓰인 설명서를 제작해 배포했다. 싱어사Singer 역시 재봉틀을 가정용품으로 만들기 위해 직접 고객에게 재봉틀 사용법을 가르치는 상점 간 네트워크를 구성했는데, 이는 사회적 요소를 새로운 제품과 기술의 보급에 도입한 것이었다.

백과사전을 대중들이 널리 구입해서 사용하게 된 건, 외판원들이 집집마다 찾아다니며 학부모들을 앉혀 놓고 이들이 미안한 마음이 들 정도로 세세하게 한 장 한 장 책장을 넘기며 백과사전의 유익함을 설명하는 방문판매 때문이다. 월마트 선반에 진열되어 있는 백과사전을 꺼내 보고 골라서 사는 사람은 아마 거의 없을 테고, 게다가 그런 끝도 없는 책 선전을 길가나 복도에 서서 한참 듣고 있을 사람은 단 한 사람도 없을 것이기 때문이다.

타파웨어Tupperware의 판매 또한 주로 가정을 중심으로 이루어졌는데, 타파웨어사는 제품을 사용하는 여주인들이 친구들을 집에 초대해 상품을 소개하는 파티를 열도록 만들어 성공을 거두었다. 그런 타파웨어 파티를 통해서, 고객들은 집에서 이러한 용기들이 어떻게 주방의 문제들을 해결하는지 보게 되고 다양한 방식에 대한 다른 사람들의 의견을 듣게 되기도 한다. 전문가들은, 사람들이 혼자 있을 때보다 여럿이 같이

•
크리스코
프록토앤드갬블사의 식용류 브랜드.

쇼핑을 할 때 물건을 더 많이 구입하게 된다고 얘기한다.[28] 타파웨어는 먹다 남은 음식을 어떻게 보관할 것인지와 같이 흔히 잘 이야기되지 않을 법한 주제를 재미있는 화젯거리로 만들어주고, 고객의 반응을 통해 회사에 전해진 피드백은 후에 제품의 품질을 개선하는 데 도움을 주게 된다. 타파웨어 파티는 활동 중인 포커스그룹focus group *인 셈이다. 그 결과, 가장 방대하고 정교하게 만들어진 음식 보관용 플라스틱 용기 세트와 점점 그 수가 늘고 있는 그 밖의 주방용품들이 탄생하게 되었다.

한편 장난감 판매장소로는 거리의 노점상이 적합하다. 세계 어느 곳을 가든지 간에 날고, 기고, 뛰고, 소리 내고, 노래 부르고, 소리 지르는 조그마한 장난감들이 시장 거리에서 팔리고 있다. 그런 값싼 품목들은 그런 장소에서 빛을 발한다. 그런 제품들은 적은 투자와 함께 그냥 지나쳐 가는 이들이 품질이나 교환 및 환불 규정 같은 것에 신경을 쓰지 않고 살 수 있을 정도로 싼 가격을 내세우는 판매환경에 적합하다. 또한 어떤 제품들은 좁은 공간에서는 선보이기가 어렵기 때문에 상점 안의 실내 매장에서는 판매하기가 적합하지 않을 수도 있다.

어떤 제품들은 소비자 직접구매 방식에 대한 대안을 필요로 하지만, 그럼에도 여전히 전용매장에서만 팔리기도 한다. 고급 주방용품 가게에서는 전문가 수준의 고객들까지도 각 제품의 사용법에 대해 자세히 배울 수 있는 기회를 제공하기도 한다. 필리프 스타르크Philippe Starck가 알레시사를 위해 디자인한 주서juicer 도판 4의 예를 들어보자. 판매직원은 주스를 받기 위해 그릇을 밑으로 밀어 넣은 뒤 오렌지 반쪽을 뾰족하게 생긴 기계의 위에 올려놓고 비틀면서 눌러야 한다고 설명해 준다. 스타르크의 믹서기들은 박물관 기념품 매장 또는 전문 요리사 복장을 한 판매직원들이 매장을 돌아다니며 각종 요리 정보를 알려주는 고급 주방용

•
포커스그룹
테스트할 상품에 대해서 토의하는 소비자 그룹.

도판 4 필리프 스타르크가 알레시사를 위해 디자인한 주시 살리프 (Juicy Salif). Photograph ©Alessi.

품 전문점들에서 주로 팔린다. 이런 가게들은 종종 요리강습을 제공하기도 하는데, 요리강습이 이와 같은 생소한 물건을 파는 데 좋은 환경을 마련해 주기 때문이다. 이러한 생소함은 바로 일반적인 상점들로부터 고급 전문점들을 차별화시키는 데 필요한 부분이기도 하다.

맘앤드팝하드웨어Mom and Pop hardware 상점은 아마도 사람들이 색다른 과제에 도전하는 걸 도와줌으로써 살아남게 되었는지도 모른다. 이런 특별한 가게들은 대형할인점들처럼 선반 위에 분류표가 붙여진 채로 진공포장 되어 놓여 있는 규격화된 품목들을 대중적으로 판매하기보다는 좀 더 다양한 요소들과 도구들을 취급하고자 한다. 소규모 틈새 의류시장은 소외된 노인들에서 전위적인 취향의 젊은이들에 이르기까지 다양한 그룹들을 위한 여러 스펙트럼의 정점에 있는 패션 의류들을 소개하

고 판매하기를 그리고 가능하면 제작하기까지를 고집한다. 문신가게들, S&M 상점들, 대체의료용품 상점들이나 이국적인 전통 물건을 취급하는 상점 등은 특이한 제품에 대한 전문적인 지식을 제공할 뿐만 아니라, 문화적으로 그 상품들이 적합한지를 승인해 주는 기능도 하고 있다. 물론 이는 그런 기능을 인정하지 않고 반대하는 사람들이 있는 제품을 다룰 때 더더욱 중요해진다. 왜냐하면 사람들로 하여금 드러내 놓고 말하지 못하던 것을 말할 수 있게 하기 때문이다.

미국에서 광고를 통해 다룰 수 있는 이야기의 범위에는 제한이 있기 때문에, 동성애자 조직은 콘돔 마케팅과 유통을 위해서 술집이나 사우나, 동성애자 언론 등을 통해서 유사-지하조직을 만들었다. 콘돔 사용을 권장하기 위한 노력의 일환으로, 이러한 매체들은 콘돔의 사용을 '사회적으로 책임이 있는' 행동으로 묘사하는 대신에 콘돔 사용이 에로틱하게 보이도록 했다. 비록 예전에는 약국 카운터 아래에 두고 보이지 않게 진열되어 팔리던 콘돔이 이제는 다른 '건강 보조 기구들'과 나란히 선반에 진열되어 팔릴 정도가 되기는 했지만, 여전히 콘돔은 오락용품이나 미용용품 같은 일반 생활용품과 함께 판매되지는 않는다. 소비자들은 딱 맞는 크기의 콘돔을 고르는 방법이나, 콘돔을 정확히 언제 착용해야 하고, 어떤 타입을 사용해야 하는지, 어떻게 폐기해야 하는지 등을 배울 방법이 없다. 촉감, 맛, 추가적인 패드, 보석으로 장식된 케이스, 그 외 다른 종류의 액세서리들과 같은 다양한 종류에 대한 욕구는 억제되었다. 이는 구매에 대한 금기 때문에, 마약을 사용하는 사람들의 심리나 분위기, 마약을 복용하는 각각의 경우에 따라 주사바늘 같은 마약 보조 기구들이 다양하게 만들어지지 못하는 것과도 같은 이유다. 예외가 있다면 아마도 제2장에서 언급했던, 재사용이 불가능하도록 디자인된 오스트레일리아의 주사바늘 묶음 정도일 것이다.

상품의 탄생, 그리고 디자인 이야기

콘돔이나 주사바늘 말고도, 소비자가 제품을 사용해 보거나 점원이 시범 보이기에 제한이 있는 제품들이 있다. 침구류를 파는 가게에서는, 점원이 권한다고 해도 쇼핑객이 매트리스 위에 누워보는 일이 결코 쉽지 않다. 실제로 평소처럼 침대 위에 꽤 오랜 시간 누워 있어 보거나, 몸을 말거나 기지개를 펴거나 뒹굴거나 하면서 침대를 사용해 보는 데는 더 큰 용기가 필요하다. 커플들은 침대가 자신들이 실제로 취할 다양한 자세에 적당한지를 확인해 보기보다는 설령 함께 누워보더라도 그저 말없이 가만히 있을지도 모른다. 대부분의 장소에서 침대 시트들은 직접 손으로 만져볼 수 없게 되어 있으며, 벗은 몸으로 누워보는 건 더더욱 힘든 일이다. 이와 유사하게, 욕조 또한 직접 사용해 보는 게 힘들다. 만약 우리가 어떤 욕조를 살지 결정하기 전에 그 안에 들어가 직접 누워볼 수 있었다면, 욕조들은 지금보다 훨씬 더 부드럽게 만들어졌을지도 모른다. 만약 우리가 변기를 고를 때 직접 앉아보고 물 내리는 소리를 들어보거나 더 많은 사항들을 꼼꼼하게 검사할 수 있다면, 많은 사람들이 집에 있는 변기를 교체하고 싶어할 것이다. 토스터를 살 때도, 진열된 토스터의 전원을 켜고 직접 빵 한 조각을 넣어서 테스트를 하는 행동은 부적절하게 여겨진다. 여성들은 화장품 가게에서 화장품을 마음껏 사용해 보지만 남자들은 그렇지 않은데, 그 이유 중 하나는 남성용 화장품 코너가 대개 여성용 화장품 코너 바로 옆에 붙어 있기 때문이다. 이것이 남성용 화장품 산업 전체를 억압하는 이유가 된다는 게 소매 컨설턴트인 파코 언더힐Paco Underhill의 의견이다.[29] 남성들이 편안하게 사용할 수 있는 남성 전용 코너를 두지 못한다는 사실이, 설령 있다 해도 남성용 건강용품 코너 정도이기 때문에, 야외에서 주로 일을 하게 되는 남성들을 위한 선블록 로션이나 다양한 피부나 수염을 가진 사람들에게 맞추어진 면도기 등 아주 기본적인 제품의 개발에도 영향을 미치게 된다. 코털깎이나 귀털제거

기 같은 경우에는 아예 말도 꺼내기 힘들기 때문에, 그러한 제품들은 카탈로그를 통해서만 구매가 이루어지게 되고, 그런 소비자의 침묵이 별효과 없는 제품들을 계속 광고에 등장시키게 되는 이유라는 것이다.

성인들은 스포츠용품을 살 때조차도 뛰거나 땀 흘리는 활동을 직접 해보지 않는다. 매장에서 지켜야 할 에티켓 때문에 운동화를 직접 신고 뛰어보거나, 딱딱한 표면에 발을 차보거나 하는 시험을 해보기가 어려운 것이다. 성인 남자는 매장에서 상반신을 노출하면 안 되고 탈의실에 가서 셔츠를 입어보아야 한다. 공원에서라면 전혀 아무렇지도 않을 노출임에도 말이다. 또한 남녀 할 것 없이 우리는 바지나 치마를 고를 때 가게에서 하의를 벗어서는 안 된다. 속옷이 사실은 수영복이 가리는 만큼은 가려주고 있는데도 말이다.

남성들이 여성들보다 쇼핑을 덜 좋아하는 경향이 있고 평균적으로 여성들보다 확실히 적은 시간을 쇼핑에 할애하기 때문에, 만약 그 적은 시간에라도 더 많은 옷을 입어보거나 구매할 물건을 직접 사용해 볼 수 있다면 남성들은 현재보다 더 많은 물건을 살지도 모른다.[30] 남성들은 쇼핑을 자주 하지 않기 때문에 새로운 물건을 살 기회가 여성보다 적고 습관적으로 늘 익숙한 제품들만 그냥 사는 경향을 보인다. 앞서 언급한 노출에 대한 금기 역시 어쩌면 남성들로 하여금 제품을 직접 입어보지 않고 사도록 만들었는지 모르고, 이러한 구매방식 또한 물건 구입에 실제로 큰 영향을 미칠 수 있다. 마네킹이 입고 있거나 선반에 놓여 있을 때 좋아 보인다고 해서 입었을 때 반드시 좋은 건 아니기 때문이다.

어떤 구매환경은 소비자들로 하여금 제품을 사용해 볼 수 있는 특별한 권한을 부여함으로써 소비자들이 다르게 행동할 수 있는 계기를 마련하기도 한다. 이러한 장소들 중 많은 곳이 상점 판매인들이 '목적 구매destination retail' 라고 부르는 특성을 갖는데, 사람들이 일상용품을 구입할

때처럼 퇴근길에 잠시 들르는 게 아니라 특별한 경험을 하기 위해 그 상점을 방문하게 되는 경우를 말한다. 예를 들어, 일단 디즈니 숍에 들어서게 되면 이 장소 자체가 다소 바보스럽기는 하지만, 어쨌든 보통의 모자 상점과는 다르기 때문에 어른들 또한 미키마우스 모양의 모자를 쉽게 써보게 된다. 런던의 본드가街에 있는 던힐Dunhill 매장보다는 버클리에 있는 헤드숍head shop*에서 담배를 피워 무는 게 더 편하게 느껴질 수 있다. 나이키가 새롭게 문을 연 나이키타운NikeTown 매장에서는 소비자들이 자신의 몸 상태를 점검해 보거나 진열된 제품들이 어떤 역학적인 기능이 있는지를 쉽게 확인해 볼 수 있다. 시애틀에 있는 REI Recreational Equipment Inc. 스포츠 매장에는 산악자전거를 직접 테스트해 볼 수 있도록 만들어진 길과 직접 땀을 흘리며 올라가 볼 수 있는 65피트 높이의 암벽 구조물이 있다. 중년의 여성들은 다른 장소에서라면 아마 어렵겠지만, 코네티컷 웨더스필드에 있는 '마이 리틀 피플My Little People' 같은 상점에서라면 어른들을 위해 만들어진 도자기 인형들을 구경하며 마음껏 수다를 떨 수도 있다.[31] 몇몇 아주 넓은 조명기구 전문 매장들은 고객들이 여유 있게 조명의 여러 조합을 바꾸어 보면서 직접 작동해 볼 수 있게 하고 있다. 구매자는 포장박스에 들어 있는 상태로 선호하던 전구보다는 조명기구에서 직접 켜보고 마음에 드는 전구를 구매하게 될 것이다.

유통체계와 찰떡 궁합을 이룬 멘다 병

상품이 최종 사용자들에게 도달하려면 소매업자뿐 아니라 도매업자 또한 거쳐야 한다. 상품을 위해서는 둘 다 필연적인 과정이다. 제2장에서도 언급한

•
헤드숍
히피나 환각제와 관계 있는 물건을 파는 가게.

바 있는 멘다 병Menda bottle은 처음에 파스텔 톤의 베이비오일 병으로 개발되었는데, 그 병을 팔 수 있는 적당한 방법을 찾지 못해 거의 실패할 뻔했다. 필리프 스타르크가 디자인한 주서처럼, 멘다 병 역시 누군가가 소비자에게 그 사용법을 알려주어야 했던 것이다. 그 병 속의 액체는 중력을 이용해서가 아니라 펌프를 통해서 밖으로 나오는 방식이었는데, 이런 특징은 당시로서는 일반적인 게 아니었다. 멘다 병을 그냥 봐서는 이러한 원리를 쉽게 알아차릴 수가 없었고, 그건 심지어 만져본다고 해도 마찬가지였다. 지금과 달리 예전에는 상점에 아기의 기저귀를 가는 방법을 알려줄 수 있는 판매원이 없었다. 물론 아기용품을 파는 상점들은 곳곳에 있었지만 대부분 아기용 침대나 요람을 파는 유아용 가구 전문 매장이었고, 대개가 남자 직원이 근무를 했기 때문이다. 물론 스웨덴 같은 몇몇 나라에서는 간호사들이 직접 가정을 방문해서 처음으로 엄마가 된 여성들에게 최신 육아기술을 알려주는 사례도 있기는 했지만, 당시에는 판매될 물건 자체가 사용방법을 알게 하는 방법은 없었다. 멘다 병을 발명한 데이비드 멘킨David Menkin은 "우리는 펌프와 병, 기능적인 뚜껑top dish을 발명했지만 백화점에서 그 물건을 팔 수는 없었다"고 회상한다. 멘킨이 고용했던 디자이너들은 판매인들의 흥미를 끌 만한 아이디어를 내기도 했지만, 기저귀 교체 보조기구로서 멘다 병은 거의 팔리지 않았다.

이후 멘다사는 의사들이 자신들이 사용할 장비를 의료기기 도매상을 통해 구입하는 방법을 보고 의료부문으로 눈을 돌렸다. 멘다사의 외판원들은 제품을 들고 직접 도매상인들을 방문해 일일이 그 병의 사용법을 알려주었다. 도매상들이 주문을 하기 시작했고 도매상에서 일하는 외판원들이 그 병을 들고 각자 배정 받은 전국 각 지역의 의사들을 직접 방문했다. 그들은 특별한 기술이 없이 멘다 병을 직접 들고 다니면서 실제 사용될 장소에서 쉽게 시범을 보였다. 이런 방법을 통해 멘다 병은

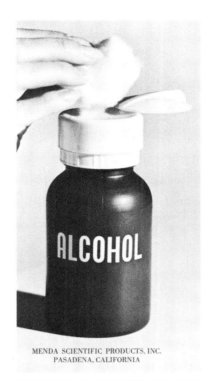

도판 5 액체가 위로 뿜어져 나오는 멘다 알코올
병. Photography courtesy of David Menkin.

마치 '스스로 판매되는 듯' 했고, 약 6개월 후에는 미국 개인 병원의 90
퍼센트에 해당하는 약 10만 여 곳에서 멘다 병을 사용하게 되었다.

　　멘다 병의 성공은 기술의 특성과 제품의 작은 크기, 그리고 의료
기기사업 기관이 함께 이루어낸 것이라는 점에서, 사실 멘다 병이 스스
로 쉽게 팔려나갔다고는 말할 수 없다. 게다가 그 멘다 병은 원래 만들어
질 때의 모습과는 전혀 달랐다. 병은 핑크색과 파란색 플라스틱 대신에
민무늬의 갈색 플라스틱으로 바뀌었고, 나중에는 스테인리스 스틸로 만
들어졌다. 그리고 겉에 '베이비오일' 문구 대신에, 제조업자들은 실크스
크린으로 '알코올'이라고 써넣었다. 도판 5 처음 멘다 병 개발 당시의 의

도도 변경되었고 사용되는 맥락이나 사용자층 역시 달라진 것이다.

우리가 살펴본 대로, 그 물건이 정확하게 무엇인가 하는 것은 그 물건이 확보한 유통조직의 유용성에 영향을 받는다. 실제로 멘다 병의 경우, 스테인리스 모델로의 변화는 의료업계 종사자들이 수술기구 외판원들에게 멘다 병에다 아세톤 같은 다른 화학물질을 넣어서 사용해도 괜찮은지 물어보면서 생겨나게 된 것이었다. 아세톤은 플라스틱에 반응하기 때문에 외판원들의 대답은 사용해서는 안 된다는 것이었다. 그러나 완벽한 금속이라고 일컬어지는 스테인리스 스틸로 만들어진 멘다 병에 대한 요구가 커지면서, 플라스틱 병 대신에 스테인리스 스틸로 된 제품이 멘다사의 사업 중심에 자리하게 되었다.

도매 유통 네트워크의 한 부분으로 안정된 자리를 잡게 되자 멘다사는 의사들에게 판매할 수 있는 다른 제품들을 추가적으로 생산해 냈는데, 예를 들자면 압설자(혀 누르개)壓舌子 플라스틱 보관통이었다. 이러한 제품은 별도의 기술적 혁신을 반영하는 건 아니지만 종래에는 시장에 없던 것이었다. 멘다사는 의사들이 다른 공급자들을 통해 살 수 있는 일반적인 병들도 만들기 시작했고, 멘다사의 제품을 사용하는 사람들은 점차 멘다 브랜드의 다른 제품들도 함께 사용하게 되었다. 멘다사는 자사의 대표 상품을 이용해서 다른 시장에 접근할 수 있었고 그러한 제품군에서도 적잖은 성공을 거두었다.

도매상인들은 멘다사의 제품이 공업용 기구로서 사용되는 길을 열어주었고, 이는 이후 더 큰 시장으로 이어졌다. 1960년경에 멘다사와 가까운 로스앤젤레스에 위치한 휴스항공사Hughes Aircraft는 스테인리스 스틸 멘다 병 500개를 직접 주문했고, 이후 곧바로 더 많은 주문이 이어졌다. 아마도 그 계기는 휴스사의 한 직원이 근처의 병원에 갔다가 멘다 병을 보고 이 병이 납땜하는 데 유용하겠다고 생각해서 만들어졌던 것 같

다. 금속 납땜을 할때 사람들은 더 이상, 병원에서 팔에 주사를 맞거나 아기 엉덩이를 받치고 있을 때처럼, 한 손에 병을 들고 있을 필요가 없어졌다. 납땜 작업을 할 때, 사람들은 그 표면을 아세톤 같은 화학물질로 깨끗이 닦아내고, 융제融劑 flux 를 금속 표면에 도포하고, 금속을 맞붙인 뒤, 융제 속에 있는 과다한 산을 제거하기 위해 다시 닦아내게 된다. 이러한 과정에서 멘다 병은 분명한 도움을 주었다. 휴스항공사에서 처음에 두 번 주문을 받고 난 후 멘다사는 공업용품 공급사에 전단지를 보냈고 외판원들이 직접 멘다 병을 들고 공장에 가서 개인 공업용품 공급자들에게 판매하도록 했다. 공업용품으로 전환한 일은 멘다사를 살리는 계기가 되었다. 왜냐하면 당시에 이미 의사들은 알코올이 적셔진 채 판매되는 솜을 쓰기 시작했고, 이에 따라서 의료시장에서 멘다 병의 판매는 점차 감소하는 추세였기 때문이었다.

멘다사 사례는 각 제품이 유통단계와의 상호 작용을 통해 어떻게 부상하게 되는지를 알려준다. 처음에 개발했던 베이비오일 병의 실패 때문에, 멘다사는 파스텔 톤 병 1만여 개를 무려 8년 동안이나 로스앤젤레스 창고에 쌓아두었다. 건물 주인이 창고를 다른 용도로 사용하기 위해서 멘다 병을 치워줄 걸 요구했는데, 멘다사는 이 병의 뚜껑 부분에 펌프를 달고 병 밑부분에는 '핸드로션'이라는 문구를 써 넣은 후 병을 재활용했다. 이 병을 백화점이 다시 구매했는데, 이번에는 예전에 베이비오일 병을 구매하려던 사람들과는 다른 분야의 다른 구매자들로, 바로 '숙녀용 배너티 웨어lady's vanity wear' 코너였고, 이번에는 잘 팔렸다. 멘다사는 배너티 웨어의 성공에 힘입어서 그에 어울리는 티슈 박스, 비누 받침대, 손거울 등을 내놓았다. 1950년대 중반부터 약 10년 동안 멘다사는 미국 내의 동종 제품 제조회사 중 규모 면에서 두세 손가락 안에 꼽혔다. 멘다사는 집 안에 걸려 있는 장식적인 물건들을 이용한 새로운 디자인

을 추가했는데, 당시의 취향은 이러한 욕실용품에서 벗어나고 있었으며, 그 용품은 대부분 사라져가고 있었다. 그러나 멘다사의 욕실용 액세서리들은 잘 팔렸다. 멘다사의 성공은 실패했던 이전 재고용품의 우연한 재활용, 그러한 변화를 줄 수 밖에 없었던 외부로부터의 강압적 요구, 그리고 나중에 그 존재를 알게 된 것이기는 하지만, 최초의 디자이너들이 회사의 첫 소매시장을 구축하는 데에서 일을 훌륭히 해냈기 때문에 가능했다. 이 논의에서 가장 중요한 주제는 제품은 그 유통체계와 잘 맞아떨어져야 잘 팔린다는 것이다. 숙녀용 배너티 웨어의 경우에 핸드로션 제품이 시장에서 기대하는 전형적 형태와 잘 맞아떨어진 것처럼 말이다. 멘다사의 제품 개발 및 응용의 역사를 살펴보면, 제품의 성공은 모든 요소 하나하나가 적절하게 결합되었을 때 이루어진다는 걸 알 수 있다.

-임시변통의 사례 1: 의료기기 부문에의 응용
민무늬의 플라스틱 바탕, '알코올'이라는 단어, 도매상들, 예방접종과 방부제는 있지만 알코올이 적셔진 솜은 아직 존재하지 않던 시절.
-임시변통의 사례 2: 배너티 웨어에의 응용
장식적인 바탕, '로션'이라는 단어, '숙녀용 배너티' 코너 매장의 존재, 가정용품에 장식을 더하고 싶은 열망의 시대
-임시변통의 사례 3: 공업기기 부문에의 응용: 스테인리스 스틸 바탕, 아무 단어도 없음, 공장 공급소, 항공산업 분야 납땜 시대

매체가 파는 상품: 쇼핑채널의 운동기구와 아마존닷컴의 책들

인쇄매체와 전자매체는 상품에 특정한 성격을 부여한다. 디자이

너 레이먼드 로위의 초기 전략 중 하나는, 제품이 인쇄매체에서 더욱 그럴듯해 보이기 위해서는 전문적인 디자인이 필요하다고 회사를 설득하는 것이었다.[32] 카탈로그를 통해 팔리는 제품은 그 페이지에서 돋보여야 하고 적어도 짧은 설명구가 있어야 한다. 특히, 카탈로그의 표지에 실릴 수 있는 정도라면, 그 상품은 정말로 대중적으로 성공할 수 있다(이는, 상품이 소비자들의 주목을 끌 수 있는 좋은 위치인 엔드캡 위치에 놓이는 것과도 같은 효과를 준다.)

텔레비전은, 직접 만져볼 필요까지는 없어도 작동해 가며 설명해 줄 필요가 있는 제품들이 시장 잠재성을 얻기에 적절한 매체다. 전설적인 예로 꼽히는 것은 1950년대 후반과 1960년대 초반에 등장한 새로운 광고 유형이었던 인포머셜infomercials* 에서 선보였던 슬라이서slicer와 다이서dicer**, 주방용 회전식 구이기계kitchen rotisseries, 브로일퀵사Broil-Quik의 조리기구 등이다. 텔레비전은 제품을 시청자들과 바로 연결해 주고, 사람들이 주방에서 조리기구를 사용할 때 사용법을 몰라 혼란스러워 할 수도 있는 새로운 형식의 제품들도 소비자들에게 쉽게 다가갈 수 있게 한다. 과일이나 채소를 자르는 작은 주방용 기계인 베그-오-매틱Veg-O-Matic은 텔레비전 카메라 각도를 상품에 고정시킴으로써 시청자들이 그 제품에 완전히 집중할 수 밖에 없도록 만드는 마케팅 전략을 구사했다. 텔레비전 광고는 외판원이 방문해 실제 제품을 보여주며 설명하려고 애를 쓰는 것보다 더욱 효과적이다. 텔레비전은 제품을 스타로 만들기 때문이다.[33] 베그-오-매틱 이전에 성공을 거둔 선행 제품인 촙-오-매틱Chop-O-Matic의 성공과 관련해 맬컴 글래드웰Malcolm Gladwell은 텔레비전 광고를 어떻게 해야 하는지 다음과 같이 말했다. "당신은 그들(미래의 소비자들)

•
인포머셜
정식 프로그램처럼 제공되는 방송용 광고 프로그램.

••
다이서
음식물을 주사위 모양으로 자르는 기계.

에게 그 제품이 어떻게 작동되는지, 왜 작동하는지를 정확히 보여주어야 하고, 그 제품을 이용해 간을 써는 당신 손의 움직임을 그들이 놓치지 않게 해야 한다. 그러고 난 다음에 그 제품이 그들의 일상생활에 얼마나 잘 맞아떨어지는 것인지 상세히 설명해 주어야 한다."[34]

이 제품들은 실제로 텔레비전 광고를 겨냥해 만들어진 것이었다.

최근에 미국의 쇼핑채널인 QVC Quality Value Convenience는 직접 제품 브랜드를 만들어서 눌어붙지 않는 냄비와 프라이팬을 팔기 시작했다. 실시간으로 요리와 설거지하는 모습 속에서 눌어붙지 않는다는 특징을 직접 보여줄 수 있는 자신들의 능력을 활용한 것이다. 이 제품은 성공적이었다. 또 다른 성공 사례로 쇼타임 회전식 고기구이기 Showtime Rotisserie® 가 있는데, 이 제품은 2000년에 10억 달러의 판매를 올렸다. 129달러 72센트에 팔린 이 제품은 QVC에서 한 시간 만에 100만 달러가 넘게 팔렸다. 운동기구를 선전할 때, 텔레비전은 운동기구를 사용하게 되면 복근이 어떻게 되는지를 시청자들에게 보여준다. 그러고 나서 언제나 미소를 짓고 있는 몸매 좋은 젊은이들이 화면에 등장해 직접 몸을 움직이면서 그 운동기구를 어떻게 사용하는지 보여준다. 많은 사람들은 이런 광고를 보기 전까지 자신들에게 이미 그러한 복근이 있다는 사실조차 알지 못한다. 적당히 힘을 주면 어떠한 모양이 되는지는 더더욱 모르고 있다. 일반 상점이 아니라 스포츠 매장이라고 할지라도 남자 판매원들이 자신의 잘 다듬어진 복근을 자랑스럽게 내보이면서 "자, 이제 제 복근을 당신의 복근과 비교해 봅시다"라고 하면서 고객의 튀어나온 뱃살과 비교하려는 건 부적절한 방식일 것이다. 하지만 텔레비전은 새로운 가능성을 열었다. 텔레비전을 통해 판매되는 상품들은, 복근 운동기구가 그랬던 것처럼, 나중에는 브

쇼타임 회전식 고기구이기
1964년 설립된 미국 론코사(Ronco)의 가정용 바비큐 요리기구. 론코사의 설립자로, 유명한 마케터이자 발명가이기도 한 론 포페일(Ron Popeil)이 만들었다.

릭스앤드모타르bricks-and-mortar retail* 라 불리는 오프라인 소매점에서도 팔리게 되었는데, 미국의 상점 체인들이 'TV에 방송되었듯이As Seen on TV' 라는 문구를 상표로 내세우는 것에서 이런 경향을 알 수 있다.

인터넷 또한 상품의 형태에 영향을 미친다. 케이블방송의 한정된 시청자 범위까지 모두 포함해서 텔레비전과 비교해 볼 때, 인터넷은 판매자들로 하여금 작은 틈새시장에서 제품을 효과적으로 선전할 수 있게 해준다. 아마존닷컴Amazon.com과 같은 회사의 경우 기초적인 인터페이스 시스템, 물품 보관창고, 마케팅 등을 일단 구축해 놓으면, 그 사이트에 새로운 제품을 추가하는 비용은 거의 들지 않는다. 특정 틈새시장을 겨냥한 메시지를 새로 만들어서 추가하는 비용 또한 마찬가지다. 어떤 상품들은 인터넷에서 팔리기에는 적합하지 않을 수도 있다. 이는 텔레비전의 경우와도 비슷한데, 제품을 직접 만져보거나 착용해 봐야 한다거나, 매장의 사회적 기능을 이용해 수익을 얻어야 하는 경우 등은 인터넷 상거래에 적합한 제품이 아니다. 따라서 인터넷 상거래가 야회복이나 결혼반지 등을 파는 매장을 대체하게 되지는 않을 것이다. 미국의 가장 큰 대형 직판 매장 중 한 곳에서 근무하는 그 회사 임원의 말에 따르자면, 이러한 경우는 '지극히 개인적인 쇼핑의 경험' 을 포함하기 때문이다.[35]

때때로 고객들은 처음 상품을 구매할 때는 그 물건을 직접 접해 보아야 하지만, 같은 물건을 재구매할 때는 카탈로그나 텔레비전, 인터넷 등을 이용하는 식으로 구매방법을 바꾸기도 한다. 여성들이 새로운 종류의 화장품을 구입할 때는 화장품 매장의 견본 카운터에서 피부에 그 화장품을 직접 발라보아야 하지만, 그 제품을 다시 구입할 때는 전자상거래를 이용할 수도 있다. 남성들도 바지를 처음 살 때는 매장에 가서 직접 입어보아야

●
브릭스앤드모타르
실제 소매점포를 통해 제품을 판매하는 형태. 온라인의 상대개념으로, 소매점포 창고의 건물이 벽돌과 모타르로 만들어져 있어서 위와 같은 이름이 붙었다.

할지 모르지만, 같은 모델을 계속해서 사게 되면 인터넷으로 주문하기도 한다. 매장이 필요한 제품은 이전 물건과 같거나 비슷한 시리즈의 제품들이 아니라 시장에 새롭게 선보이게 되는 제품들인 것이다.

　지속적으로 대량 구매되는 기업과 기업 간business to business: B2B 제품들은 인터넷으로 유통이 되고, 내용적으로도 아무런 차이가 없다. 극단적인 예이기는 하지만, 시멘트의 경우 구입자는 인터넷이 제품의 성격 자체를 바꾸는 건 아니기 때문에 전자상거래를 이용해 시멘트를 주문할 수 있다. 사무실에서 사용되는 젬 클립의 경우도 마찬가지다. 이와 대조적으로, 책은 인터넷에서 이미 다량으로 팔리고 있는 주기가 빠른 제품이면서도 새로운 판매매체의 장점에 따라 변하기 쉽기도 하다. 어떤 책들은 독특한 디자인이나 질감 때문에, 예를 들면 제본상태의 품질이나 촉감을 접해 보고 그 진가를 확인할 수 있게 하기 위해서 실제 매장을 필요로 한다. 이렇게 디자인이 강조된 책들이 만들어내는 틈새시장 환경은 책이 진열될 매장의 필요성과 함께 등장하는데, 전자책처럼 앞으로 전자공학이 정보를 전달하는 가장 주요한 수단이 될지도 모르는 상황에 비추어볼 때, 이러한 틈새시장은 바로 매장용 책들의 미래일 수도 있다.

　인터넷은 맞춤형 제품customizing product에 큰 잠재력을 제공한다. 나이키는 현재 소비자들이 직접 신발의 색깔을 고르고 이름표를 붙일 수 있는 웹사이트를 운영하고 있다. 나이키에서는 이 웹사이트를 '인터랙티브 신발 디자인 체험interactive, design-a-shoe experience' 이라고 부른다. 커스토매틱스닷컴Customatix.com은 소비자가 신발끈이나 가죽, 밑창, 바느질 등 신발의 모든 부분에서 최소한 색깔이나 기본적인 조합을 선택할 수 있도록 하는 서비스를 제공했는데, 그 결과 다양한 스타일에 걸친 잠재적인 조합을 수백만 가지 만들어낼 수 있었다. 웹사이트 개발자들은 브랜드나 제품의 종류에 상관없이 고객들의 신체 각 치수에 알맞은 제품으로 바

꾸어주는 인터랙티브 탈의실interactive fitting room을 개발했다. 일단 웹사이트에 어떤 사람의 치수를 입력하게 되면, 웹사이트는 데이터에 기초해서 어떤 리바이스 청바지와 어떤 DK 블라우스가 이 사용자에게 맞추어져서 생산되어야 하는지 알아내게 된다.

인터넷을 활용한 사용자 맞춤형 제품의 출현은 패션 분야가 안고 있는 최근의 문제점 중 하나를 피해 갈 수 있게 해준다. 끊임없이 변화하는 시장환경은, 소비자들이 자신의 특정 문제점을 해결해 주던 제품을 더 이상 찾을 수 없게 하거나, 제품의 외형이 바뀌어 모델명이나 브랜드명을 더 이상 찾을 수 없게 하는 등의 문제점들을 일으킨다. 예를 들어, 달리기를 좋아하는 사람이 자신이 즐겨 편하게 신던 신발을 다시 찾고자 할 때, 단지 겉모습만 바뀐 것이라고는 해도 과거에 신던 신발과 같은 모델을 더 이상 찾을 수 없게 된다. 이 이야기를 해준 디자이너 역시 달리기를 즐겨 하는 사람인데, 그가 제안한 해결법은 사용자가 인터넷을 통해 자신의 정확한 발 치수와 달리기 습관 등을 공장에 알려줌으로써 '그들만의' 맞춤형 신발이 만들어질 수 있게 하자는 것이었다. 이런 식으로 패션업체들은 신발에서 변하지 않는 어떤 핵심 요소를 유지함으로써 제품의 변화를 더욱더 빨리 추구할 수 있게 된다는 것이었다.

인터넷이 지닌 비인간적 속성을 넘어서기 위한 방법으로, 웹사이트 개발자들은 적어도 원시적인 형태로나마 사용자집단을 형성할 수 있다. 많은 웹사이트들에서 사람들은 튤립을 재배한다든지, 1930년대의 흡혈귀 영화를 좋아한다든지, 개를 훈련시키는 방법을 공유한다든지 하는 방식으로 공통의 흥밋거리에 상호 작용함으로써 교류를 한다. 이 중 많은 활동들이 메일링 서비스를 통해서 이루어지기도 하지만, 예를 들어 개 애호가들을 위한 개 목걸이 등의 경우처럼, 상업용 웹사이트들에서도 공통 주제에 관한 교류는 이루어진다. 만약 어떤 회사가 '회원가입제도'

와 비밀번호를 활용해 웹사이트 접속을 관리하게 되면, 회사는 단지 해당 웹사이트와 그와 관계된 소프트웨어 설비만이 아니라 그 공동체 자체를 소유하게 되는 것이다. 이것은 또한 특정 상품을 형성하는 데 영향을 줄 수도 있다. 예를 들어, 사이트 방문자들이 컴퓨터 성능이나 가장 좋은 애완견 전용 빗에 대한 정보를 교환할 때, 해당 회사는 그러한 사회적인 대화에 참여하면서 상품 자체를 변화시키게 될지도 모른다. 소비자가 웹사이트에서 이미지나 채팅 상태, 오락이나 소비 등 무엇인가를 선택할 때마다 해당 사용자에 대한 정보가 형성되게 된다. 그처럼 소위 '거래로 형성된 정보transaction-generated information' 는 회사의 미래 선전에 이용될 수 있을 뿐 아니라, 실제로 제품을 본질적으로 바꾸는 데 필요한 정보를 제공하기도 한다. 이들 회사 역시 자신들을 위한 포커스그룹을 영원히 갖게 되는 것이다. 즉, 제품과 문화적인 틈새시장이 서로 협력을 통해 생겨나는 것이다.

　　　오프라인 소매점들이 각각 적당한 곳에 위치하고 있는 것과도 비슷하게, 가상의 매장들 역시 고객들의 인식 내에 이미 저장이 되어 있는 일종의 '심리적' 위치에 반응을 하는 단어나 이미지를 제공함으로써 고객을 끌어들인다. 컴퓨터 인터페이스는 고객들을 웹사이트로 끌어들이기 위해 가능한 한 모든 활동을 해야 하며, 이미 고객의 마음에 있는 것을 건드려서 움직여야만 한다. 다양한 제품들로 이루어진 영역인 인터넷 책 판매사업은 그 원칙을 지향하고 있다. 책은 제목과 출판사 분류, 그리고 내용에 배정된 키워드들을 통해서 팔리는데, 이 모든 것들이 바로 적절한 소비자층의 주목을 끌 수 있게끔 디자인된 기호들이라고 할 수 있다. 전자시대에도 여전히 존재하는 기술수준이 높지 않은 로테크low-tech 제품들의 판매를 돕기 위해서 조박서셔츠사Joe Boxer shorts는 자사의 인터랙티브 웹사이트 주소를 사람들이 화장실에 앉아 있을 때 볼 수 있는 속옷

상품의 탄생, 그리고 디자인 이야기

안쪽 밴드에 새겨 넣었다. 인터넷 검색을 통해서 고객들이 회사의 다양한 제품에 접근할 수 있게 하기 위해 제품에 인터넷 주소를 표시하자는 게 바로 아이디어였다. 판매자들은 자신들의 웹사이트 주소를 누군가가 볼 만한 곳이면 어디든지—매장 전면이나 배달용 트럭, 포장상자, 점원들의 유니폼, 혹은 상품 자체에 이르기까지— 써 붙이고자 한다. 그 이유는 그 자체가 멋지다고 생각하기 때문이기도 하고, 한편으로는 그 일이 실제로 어떤 효과가 있을 것이라는 믿음 때문이기도 하다.

임대식 구매: 사지 않고 빌리기

인터넷 쇼핑처럼 급진적이지는 않지만, 임대(리스)는 물건을 전적으로 구입해야 한다는 필요성을 없애 주면서 상품의 특성에도 나름대로 영향을 준다. 미국인들이 사용하는 자가용차 중 1/3은 임대된 것이다. 사람들이 자신의 자동차를 2~3년 정도만 타도 된다고 생각하면 그렇지 않을 때보다 덜 보수적인 선택을 하게 된다. 자동차 임대는 구매 옵션을 포함하고 있기는 하지만, 대부분의 경우에 실제로 그것을 효력화시키지는 않고 있다. 다시 말하자면, 제품은 임대계약을 통해서 그 교체주기가 빨라지게 되는 것이다. 임대가 다른 산업으로도 확대 적용되면서 다른 가능한 변화들도 생겨나고 있다. 상업용 에어컨을 만드는 가장 큰 회사인 캐리어사Carrier는 사용자들에게 건물을 특정 온도로 냉방해 주겠다는 식의 계약서를 작성한다. 수리, 교체, 유지가 모두 그 거래에 포함되어 있고, 사실상 사람들은 에어컨을 사는 게 아니라 '시원함'을 계약하게 되는 것이다.[36] 이런 방식의 에어컨 유지 소유 방식은 더욱 튼튼한 설비와 값이 적게 드는 수선을 장려하는 것이라 할 수 있다. 그 방식을 조금 더

변형해 제조업자가 유지관리비까지 책임을 지게 된다면, 업자들은 제품의 에너지 효율을 좀 더 높일 것이다. 제록스사Xerox는 복사기 사업 중 많은 부분을 이런 임대방식으로 운영하는데, 고객들이 복사기에 대한 소유권을 갖고 있는 동안 복사하는 양 만큼 요금을 청구하는 것이다.

복사기에서 건물의 바닥으로 주제를 바꾸어 보면, 오늘날 몇몇 카펫 회사들은 마룻바닥을 임대하고 있다. 카펫이나 타일의 일부분이 닳게 되면, 공급자는 정해진 표준을 유지하기 위해서 그 부분을 교체해 준다. 따라서 공급자는 오랫동안 사용이 가능하도록 내구성 있는 재료를 사용하거나, 일부를 교체했을 때 그 맞닿는 부분이 표가 나지 않는 카펫을 설치하는 편이 유리하게 된다. 카펫 타일의 사용, 보풀이 있는 광폭 카펫broadloom, 이음부분이 튀지 않는 배색의 재료를 사용하는 트위드tweed*의 경우가 그러한 예다. 다시 한번 강조하자면, 임대라는 방식의 구매 대체 방법이 제품에 영향을 미치고 있는 것이다.

'구매극장'의 출현: 쇼핑과 엔터테인먼트를 동시에 즐기기

매체나 구매환경 전반에 걸친 구매시장의 주된 경향은 아마도 거래가 이루어지는 환경에서 미학이 전문적으로 활용되고 있다는 점이다. 본질적으로 이런 특성이 새로운 것은 아니지만 경제분야를 이끌어가는 엔터테인먼트산업의 부상에 대한 인식이 점차 커지고 있으며, 이런 변화는 구매방식에서도 기술이나 재능, 아이디어와 같은 새로운 자원을 제공해 주고 있다. '구매극장retail theater'이나 '경험experiential' 판매라는 문구에서 발견되는 새로운 엔터테인먼트 방식은 오래전부터 활용된 오프라

트위드
중량이 보통 것에서 무거운 것까지 있는, 표면이 거친 직물류.

인 매장식의 구매환경보다 우위에 있다. 또한 그 새로운 엔터테인먼트 방식은 스포츠용품이나, '오락용품fun-stuff'을 활용하고 영화사와 라이선스를 체결하는 등의 직접적인 방식으로 엔터테인먼트와 제휴함으로써 마케팅상의 새로운 강조점을 부각시킨 상품들에 힘을 실어주고 있다.

나이키타운 매장 벽면에 설치된 비디오 스크린은 모험적인 도전이나 감동을 묘사하기 위해서 매우 복잡한 형태의 생생한 프로젝션 기술을 활용하고 있다. 이곳에서는 매장의 절반 정도가 상품 자체보다는 디스플레이나 사람들의 눈길을 끌기 위한 요소들로 구성되어 있다. 약간의 실험적 요소를 가미한 여성용 고급 캐주얼 의류 브랜드 체인인 앤트로폴로지Anthropologie의 각 매장들은 지속적으로 디스플레이를 바꾸어주고 사인들을 재배치하는 '비주얼 매니저/스타일리스트visual manager/stylist'라는 직책의 직원을 고용하고 있다. 네덜란드 출신의 아방가르드 건축가인 렘콜하스Rem Koolhaas는 최고급품을 취급하는 뉴욕의 프라다 매장을 강연이나 공연이 이루어질 수 있는 공적 공간으로 디자인했다. 라스베이거스에 있는 시저스팰리스Caesar's Palace 호텔은 실내 쇼핑몰인 로마포럼Roman Forum의 통로에 복잡한 조명장치를 설치해 시간대별로 다르게 보이는 '가상의 하늘'을 만들었고, 베네치안Venetian 호텔은 그 주변에 콜하스가 디자인한 구겐하임미술관 공간을 둘이나 두고 있다. 미국 교외에 위치한 대형 쇼핑몰들 또한 분수대나 비디오 벽, 예술작품 전시 등을 활용하고 있다. 미네소타 주 미니애폴리스 주변에 있는 아메리카몰Malls of America은 쇼핑몰 중앙에 7에이커 규모의 테마파크를 설치해 놀이기구를 이용하게 하거나 시에서 개최하는 각종 이벤트나 음악가들, 유명 스타들이 출현하는 공연장으로 활용하고 있다. 디즈니랜드 같은 엔터테인먼트 회사들이 놀이기구를 타러 오는 사람들에게 자사의 물건들을 팔 수 있었던 것처럼, 더 보수적인 상인들이 이제는 '단지 쇼핑을 하기 위해' 찾아오는 사

람들에게 엔터테인먼트를 제공하고 있는 것이다. 두 방식은 환경적 차원에서뿐만 아니라 상품에 녹아들어 있는 방법을 통해서 서로 결합되어 있다.

디즈니의 저속함이나 라스베이거스의 천박함을 비난하는 사람들을 위해, 유서 깊은 공간에서 판매되는 상품들은 판타지라는 대안을 제공한다. 대량 생산된 모조품들이나 각색된 작품들은 오래된 동네에 있는 집을 새롭게 꾸미려는 사람들을 대상으로 할 뿐 아니라 새로운 교외지역으로 이사 오는 사람들의 취향을 반영하게 된다. 집 현관 앞에서 서로 웃으면서 "안녕, 이웃사촌"이라고 말하는 장면을 떠올리게 하는, 소위 '신도시주의^{new urbanism*}의 영향 속에서 최근 새롭게 형성된 공동체는 전형적으로 1890년대나 1920년대경의 어떤 이상적인 과거의 한 순간 속으로 자신들을 회귀시킨다. 그 시대에 어울릴 것 같은 상품을 구입한다는 건, 사람들이 각자 한번 살아봤으면 하고 동경하던 시대의 삶의 모습을 되살리는 것이다. 이때 1897년의 경제불황, 1918년의 유행성 독감, 제1차세계대전 당시의 죽음과 관련된 도상이나 도구는 임의로 기억에서 사라지게 된다. 상점들은 옛 향수를 불러일으키는 물건들을 구입하게 하는 과정을 통해 어떤 가치 있는 것들을 보존하게 한다는 것에 큰 의미를 두고 있다.

최근 미국에 등장한 '리스토레이션하드웨어^{Restoration Hardware}' 체인점은 실제적으로는 어떤 물질적인 차원에서의 복구도 하지 않으며 개스킷^{gasket}이나 드릴 같은 하드웨어를 제공하지도 않는다. 대신에 리스토레이션하드웨어는 복원이라는 개념 자체를 다루는데, 그 체인점들은 단지 구식 물뿌리개, 코르크따개와 같은 제품뿐 아니라 가구나 비품, 타월 등에 관련된 기

•
신도시주의
미국에서 1980년대 후반부터 일어난 운동으로, 무질서한 시가지 확산과 교통량 증가, 경직된 토지이용, 녹지공간의 단절 등을 막고 지속 가능한 개발을 통해 도시를 인간과 환경 중심의 공간으로 되살리자는 도시계획 및 설계원리.

상품의 탄생, 그리고 디자인 이야기

억까지 구입할 수 있는 장소가 된다. 이러한 상점들은 제품에 가격표뿐만 아니라 지금은 사라져가고 있는 과거의 옛 생활스타일에서 그 제품이 어떻게 사용되었는지, 그리고 그 제품이 현대의 삶에서 어떻게 사용될 수 있는지 알려주는 설명문을 함께 표시해 놓는다. 다음에 제시된 것은 당신이 왜 작은 크기의 계량스푼 세트를 구매해야 하는지를 설명해주는 작은 안내문이다.

훌륭한 요리의 열쇠
핀치, 대시, 스미전Pinch, Dash, and Smidgen
핀치와 대시와 스미전이 실제로 요리에 사용되었던 수치였다는 것을 전혀 모르셨죠? 하지만 그것은 사실이랍니다. 자료에 따르면, 대시는 1티스푼의 1/8, 핀치는 1티스푼의 1/16입니다. 이 아주 작은 스푼들은 언제나 당신에게 정확한 양을 알려줍니다. 그리고 이 스푼들은 깔끔한 질감의 스테인리스 스틸로 만들어져 있어서, 여러분은 이것이 진짜 요리도구였다는 것을 알 수 있을 것입니다. 이 스푼들은 마치 작은 곤충들처럼 귀엽습니다……. 가격 6달러.

상점과 제품은 서로에게 발전적인 영향을 준다.
라스베이거스나 리스토레이션 매장에서 과거를 이용하는 방식은 건축이나 그래픽디자인에서 역사적인 요소를 차용하는 방식으로 이어지게 되고, 결국 제품 자체에도 영향을 주게 된다. 진부하게도 느껴질 수 있는 포스트모던식의 연출을 통해서, 상점들은 중세풍이나 르네상스풍으로 굽은 공간이나, 때로는 앞마당을 향해 배치된 발코니가 여럿 있는 건물의 일부분 등을 재현한다. 각각의 상점들이 일렬로 끝없이 이어지는 백화점식의 쇼핑몰 구성에서 벗어나 이제 무엇이 어디에 있는지

잘 알 수 없게 되는 것이다. 이는 움직이는 행위 자체를 호기심의 대상으로 만들어 소비자를 자극하려는 아이디어다. 건축가들은 건물들 사이의 공간을 이용해 사람들이 소비의 새로운 즐거움을 느끼도록 인도한다. 이러한 공간 속에서의 제품은, 그것이 비민주적이며 역기능적이고 진실되지 못하며 속임수에 빠트리기 쉽다는 점에서 비난을 받아왔다.[37] 더 적나라하게 말하자면, 프레더릭 제임슨Fredric Jameson은 "포스트모던의 가상공간은, 사람들이 스스로를 원하는 곳에 위치시키고 지각에 의해 즉각적으로 자신의 주변환경을 조직화하며, 지도상의 자기 위치를 인지할 수 있는 개별 인간의 신체 능력을 초월해 버렸다"고 말했다.[38] 상점의 맥락에서 보자면, 소비자는 쇼핑공간을 구성한 사람들이 의도했던 방식으로 감동을 받으며 소비를 하게 되는 것이다. 그리고 이때 사람들은 더욱더 과소비를 하게 된다. 혼란과 무아지경이 쇼핑하는 사람들로 하여금 더욱 수준이 낮고 계획하지도 않았던 소비를 하게 하는 것이다.

물론 대안은 이전 사례들을 통해 유행하는 다른 변화들에 상응하는 매장 구성의 최근 경향을 살펴보는 것이다. 기획전문가인 수전 페인스타인Susan Fainstein은 "만약 누군가가 르네상스 이래의 서구 도시에서 주요한 구조의 특징적 스타일을 확인할 수 있다면, 그것은 역사적 재창조의 질을 떨어뜨리는 것이다"[39]고 말한다. 최근 제품에서 모던 스타일이 거부된 것처럼, 쇼핑센터에서도 직선적 모더니즘을 거부하게 된 것은 흥미나 인간적 척도human scale, 보행자를 놀라게 하는 감각 등이 전혀 없는 모더니스트 쇼핑몰에 대한 비평 이후에 나타났다. 이러한 상점들은 '매 순간 그 활동 자체가 너무나 명백하게 드러난다'는 점에서 볼 때 모던하다고 할 수 있다.[40] 일직선으로 곧게 쭉 뻗은 통로와 인공적으로 만들어진 나폴레옹 시대의 대로에 대한 지겨움은 중세풍의 구부러진 모양의 통로와 최근에 유행하는 주요 축제 공간에 그 자리를 내주게 되었다. 이

상품의 탄생, 그리고 디자인 이야기

공간들은 마치 베네치아스풍의 미로와 같은 공간을 거닐다가 우연히 회랑을 마주치게 된다든지 하는 식으로 사람들에게 놀라움을 가져다주는, 미확정의 공간이다. 게다가 그러한 공간에 대한 사람들의 흥미는 직접적인 관광을 통해서든, 중세나 르네상스 거리 풍경을 배경으로 한 오락 미디어 프로그램을 통한 간접경험을 통한 것이든 간에, 어쨌든 실제로 존재하는 베네치아에 대한 경험의 확장에서 영향을 받은 것들이다. 이런 새로운 상점들이 비록 어설픈 모방에 지나지 않을지라도, 그 상점의 디자이너나 투자자들은, 제품을 만들 때와 마찬가지로, 그런 상품들이 사람들에게 호감을 사고 위화감을 조성하지 않기를 바란다. 기호학이 하는 일이 바로 그런 것이다. 이런 종류의 상점들을 상업적으로 성공하게 만드는 것은 진부한 심리학과 사회성, 그리고 그 시대의 트렌드를 조화시키는 것이다. 간단히 말하자면, 구매환경의 변화는 그 속의 제품 또한 변화하게 하는데, 즉 제품이 환경에 영향을 주는 것과 마찬가지로 환경 또한 제품에 영향을 끼치는 것이다. 지식인들이 자신들만의 방법을 찾는데 많은 어려움을 겪는 것은 어쩌면 일종의 직업병 때문일지도 모른다. 만약에 지식인들이 다른 사람들처럼 그저 단순하게 쇼핑을 할 목적으로 쇼핑몰을 찾는다면, 그들 역시 더 나은 경험을 할 수 있을 것이다.

이 장에서 다룬 모든 내용들은 지리적인 장소가 제품의 모습에 반영된다는 점을 이야기하고 있다. 그러나 다음 장에서 다루게 되듯이, 그것이 단지 판매나 구매의 일부분으로서 만은 아니다. 전자상거래나 세계화, 가상현실의 세계에서조차도 생산구조의 중심에는 여전히 장소, 장소, 장소, 그리고 모든 환경적 요소들이 제품이 어떻게 만들어질지에 영향을 주고 있다. 도시와 지방의 속성과 같은 지역지리학은 물건의 모든 측면에 미묘하게 스며들어 있는 것이다.

6
제품과 지리적 장소

카멜레온의 도시 LA에도 자기만의 지역 색깔이 있다 _ 소비환경: 디즈니랜드 상품 관광업 _ '장소' 라벨: 파리산 향수와 제네바산 시계 _ 사람들이 장소를 고른다 _ 시장의 '속살' _ 지역 예술 세계 _ 진정한 엔터테인먼트 스타일 _ 타자기가 '그때', '이탈리아'에서 상품으로 만들어졌다면 _ 도시 자체가 상품이다 _ 국가, 그들 또한 '성격'이 있다 _ '그곳'과는 다른 '이곳'만의 독특함

장소는 물건을 만든다. 모든 것은 만들어져서 어디론가 유통이 되어야 한다는 당연한 의미에서 뿐만은 아니다. 장소는, 때로는 아주 미묘한 점까지 상품을 구성하는 요소들을 담고 있기 때문에, 한 장소의 특성은 어떤 물건이 실제로 어떻게 형성될지에 영향을 미치게 된다. 그리고 개인적으로는, 장소가 각각 다르기 때문에 그에 따라 만들어지는 물건도 달라진다고 생각한다.

지리학자인 마이클 스토퍼Michael Storper가 이야기한 대로, 사람들이 거의 모든 장소에서 같은 종류의 상품이나 서비스를 접할 수 있다고 해서, 그 '모든 장소들'이 전부 다 상품이나 서비스를 혁신적으로 창조하고 유통시켜서, 점차 어디에나 존재하는 것으로 만들 수 있는 건 아니다.[1] 그래서 비록 전 세계 곳곳의 큰 거리들에 스타벅스Starbucks 커피숍이 들어서게 되었지만, 스타벅스 같은 매장들과 부수적인 상품들—머그컵이나 음악테이프, 커피포트 등—이 아무데서나 생겨날 수 있는 것은 아니다. 세계 곳곳에서 부유한 사람들이 아르마니armani 정장을 입고 모임에 참석할지 모르나, 그 특별한 옷을 만들어낼 수 있는 곳은 세계에서 단 한 곳뿐이다. 아주 작은 지역적 특성조차도, 근원이 되는 장소와 또 멀리 떨어져 있는 장소 두 곳 모두에 아주 큰 결과를 초래할 수도 있다,.

지역 전문가나 도시 전문가들이 장소에 대해 전형적으로 제기하는 주요한 질문은, 왜 특정 상품 생산에서 한 지역이 다른 지역보다 앞서

느냐 하는 것이다. '왜 디트로이트가 오하이오의 톨레도를 넘어서서 미국 자동차 생산의 중심이 되었을까' 하는 질문이 바로 그런 예다. 그 해답을 알아내기 위해 그들은 디트로이트가 자동차 생산에서 어떤 '경쟁 우위'가 있는지를 살피는데, 그것은 자동차, 그리고 다른 어떤 종류의 현실을 당연하게 받아들이는 것이다. 이와는 달리, 디트로이트와 그 주변 지역에 자동차 및 그 외 다른 운송수단이 어떠한 모습으로 나타날게 될지에 대해 영향을 준 무언가가 있을 것이라고 상상해 보는 것, 이것이 내 접근법이다. 물건들이 어떻게 출현하게 되는지를 관찰하기 위한 또 하나의 방법으로, 나는 장소의 특징이 물건의 성격에 어떻게 영향을 주는지를 살펴보고자 한다. 즉 한 장소를 구성하는 미적, 사회적, 물질적, 자연적, 기술적, 그리고 그 외 모든 분야들이 각 장소에 따라 어떻게 상호 작용하는지에 대해 생각해 보는 것이다.

연구나 개인 경험을 통해 알고 있는 장소들을 참고하면, 이러한 점을 더욱 명확하게 알 수 있다. 이 말은, (내 인생의 많은 부분을 보냈던) 샌타바버러부터 남쪽으로는 (내가 자주 가곤 했던) 멕시코 국경 근처까지라고 할 수 있는, LA와 남부 캘리포니아 지역에 대해 중점적으로 이야기하겠다는 의미다. 장소들이 서로 다른 점을 강조한다고 해서, 장소들에 내재한 성격들이나 장소들이 만들어내는 물건이 서로 완전히 다르다고 이야기하는 건 아니다. 이것은 그저 상품들로 하여금 어떠한 특성으로 기울게 하는 차이점들이 존재한다는 말이다. 나는 장소들에서 서로 차별되는 특징을 찾아보고, 그 지역적 경향이 특정 종류의 상품을 출현시키는 과정을 추적해 보려고 한다.

카멜레온의 도시 LA에도 자기만의 지역 색깔이 있다

특히 지역에 따른 차별성이 점점 줄어드는 현재와 같은 지구촌 시대에, 그런 차이점들을 어떻게 발견할 수 있을까? 시인, 작사가, 소설가들은 오랫동안 이러한 차별화된 본질을 포착하고자 노력해 왔다. 그들은 그것을 그저 '느낄' 수 있었다. 그래서 파리는 '빛의 도시city of light', 시카고는 '넓은 어깨들broad shoulders'의 도시, 리노Reno는 '세상에서 가장 큰 작은 도시the biggest little city'가 되는 것이다. 뉴욕은 다른 장소들보다 늘 앞서가는 '영원히 잠들지 않는the city that never sleeps' 도시다. 이러한 의견들은 인구의 규모나 산업기반의 통계를 넘어선 그 무언가를 함축하고 있다. 샌프란시스코와 휴스턴에 가본 사람이라면 누구나 그 두 곳이 전혀 같지 않음을 알 것이고, 톨레도와 덴버 두 곳에서 모두 살아본 사람이라면 누구나 그 두 곳이 다르다는 걸 알 것이다. 이 차이점들은 비록 매우 미묘하고 명쾌한 지표를 찾는 사회학자들에게는 대부분 인정받지 못하지만, 한 사려 깊은 지리학자는 "이것은 가상이 아닌 진짜 세상의 현실"이라고 말한다.[2] 그 특정한 '느낌의 구조'는 어떻게든 스며들게 되어 있다.[3] 경제학자 앨프리드 마셜Alfred Marshall은 몇 세대 전에 이미, 사람들이 함께 숨 쉬는 공기가 생산성과 관련 있는 무언가를 형성한다는 점을 주장하기 위해 '산업 분위기industrial atmosphere'라는 열린 용어를 사용했다.

연구 결과에 만족하지 못한 사회학자들은 경쟁력을 설명하기 위해 필요한 요인들의 범위를 계속해서 넓혀 가야 했다. 따라서 노동력이

제품과 지리적 장소

나 자원, 시장 접근성 등 장소가 지닌 '단단한(드러나는) 요인들'을 넘어서서 현장의 '좀 더 부드러운(드러나지 않는)' 요인들을 인지하기 시작한 것이다. 특히 도시경제가 중공업 중심에서 서비스업 중심으로 변화해 감에 따라, 분석가들은 지역에 대한 지식 같은 것을 중요시하게 되었다. '노동'은 단순히 육체 노동력이 아니라 기술과 교육 혹은 '인적 자본'까지를 포함한다고 경제학자들은 말한다. 더 나아가 노동은 '사회자본'의 개념으로까지 확대되는데, 이는 한 장소의 사람들이 서로의 기술과 자원에 대해 알고 있는 지식과 그 지식들의 결합, 그리고 그것들을 이용할 수 있는 능력까지를 의미한다.[4] 사회자본은 단순히 그 결합의 수를 늘려 나가는 것이 아니라 그 질을 높이는 것이다. 더 나아가 분석가들은 '문화자본'을 더욱 중요시하게 되었는데, 이는 특히 회화, 조각, 문학, 무용 등 순수예술에 대한 지식을 말한다.

결국 우리도 시인들이 추구했던 것들을 하기 시작하는 것이다. 상품의 생성을 포함해 무언가가 일어나게 하려면, 한 장소는 다양한 영역에 걸쳐 빠르고 쉬우며, 때로는 인간적으로 즐거운 관계를 구축해야 한다. 제인 제이콥스는 이런 것에 대해 '상호발전망 codevelopment webs'이라는 용어를 만들어 설명한 것 같다. 제이콥스는 상호발전망이 생물학적 발전과 생태계 유지를 위해 필요한 만큼이나 경제를 위해서도 필수라고 여긴다.[5] 나는 '장소의 성격'과 '장소의 전통'이라는 말이, 그러한 다양한 요소들이 어떤 식으로든 서로 결합되어 때로는 형언할 수 없는 차별된 느낌들을 전달하는 과정을 요약해서 설명한다고 생각한다. '성격'은 특정 장소와 특정 시기의 임시변통 방식, 특히 사람들이 그것 모두를 결합시키는 지역적 방식을 의미한다. '전통'은 그 방식들 중 시간이 지나도 계속 유지되는 그 지역만의 영원한 특성을 일컫는다.[6]

이런 식으로 성격과 전통을 보게 되면, 진공청소기라고도 묘사될

정도로 복합적인 LA 같은 대도시에서도 지역성을 추구할 수 있게 된다. LA가 버클리처럼 지적知的이라거나, 뉴욕처럼 재치가 있다거나, 런던처럼 전통적이라거나, 보스턴처럼 견실하지 않다고 해서, LA를 비난하는 사람은 아무도 없다. 오히려 비평가들의 말에 따르자면, LA는 아무런 본질이 없는 장소라는 본질을 지니고 있다. 이 도시를 일컬어 일찍이 1936년에 블레스 상드라르Blaise Cendrars는 '환영의 공장The illusion factory'이라고 했고,[7] 1976년에 대니얼 벨Daniel Bell은 '꾸며진 세계world of make-believe'라고 했으며,[8] 1989년에 장 보드리야르Jean Baudrillard는 '허구의 세계 중심the world centre of the unauthentic'이라고 했다.[9] 그러나 이 모든 부족함의 일면이 상품을 형성하는 요소가 되는 것이다. 어떤 사람들은 LA에서 만들어지는 가구, 장비, 자동차, 의료기기까지도 모두 차별화된 LA만의 '느낌'이 있다고 생각한다. 〈비즈니스 위크Business Week〉지는 과장을 약간 섞어 남부 캘리포니아 디자인을 특히 "풍부하고, 따뜻하고, 긍정적이고 재미있다…… . 부분적으로는 캘리포니아적이고, 부분적으로는 일본적이고, 거기에는 1990년대 환태평양 지역의 자신감이 표현되어 있다. 신화, 은유, 유머, 색채에 대해서 생각해 보라"고 표현했다.[10] 상투적으로 반복되는 LA에 관한 말들을 통해서, 우리는 또한 '규칙이 없는 것이 새로운 규칙'이며,[11] 캘리포니아 디자인은 특별한 '판타지와 위트의 감각'과 '꾸며진 역사'를 지녔다는 걸 알 수 있다.[12]

　〈뉴요커New Yorker〉지에 실릴 오스카상 시상식 기사를 쓰면서 해럴드 브로드키Harold Brodkey는, LA의 '위대한 잠재력'은 '현재 전 세계 중산층의 진정한 중심'으로서의 역할에서 나온다고 썼다.[13] LA의 생활방식이 너무나 다양하고 문화산업 역시 너무나 넓은 영역에 걸쳐 있기 때문에, 상품에서 LA라는 장소성 활용은 각 상품이 '다지역적multidomestic', 즉어디서나 지역적일 수 있게 해준다.[14] 중산층 문화를 포용하면서도 동시

에 일탈을 허용하는 LA 특유의 결합방식은 많은 사업을 가능케 했다. 현대와 같은 비교적 민주적인 소비의 시대에 LA에서는 앞으로 설명할 예들 같은 많은 일들이 일어날 수 있다. LA의 지역성이 특정 산업영역에서 어떤 구실을 하는지 살펴보면서 비록 내용은 다를지라도 다른 지역들에도 유사한 임시변통의 과정이 있을 것이라는 생각이 들었다.

소비환경: 디즈니랜드 상품 관광업

사람들은 다른 사람들이 살고 있는 곳의 성격과 전통, 즉 아마도 인간 공동체의 최초 시기부터 전해져 왔을지 모르는 것들을 경험하려고 여행을 한다.[15] 미국에서 태어난 사람들은 자신들이 한 번도 보지 못한 타인들의 의식ceremony을 직접 구경하거나 단지 '해먹을 갖고 돌아오기' 위해 수백만 마일을 여행한다.[16] 관광업은 대략 세계경제의 6퍼센트를 차지하고 있는데, 현재 단일 산업으로는 최대 규모다. 성지순례의 경우까지 생각해 본다면, 관광업은 역사적으로 항상 최대 산업이었을 것이다.[17] 관광업은 서비스 상품이지만 내구재에도 영향을 끼치고, 그 영향은 분명 지역성에 의존한다. 대부분의 관광업은 자연, 인공물, 거주자들 모두가 상호 작용해 만들어내는 조화를 탐구하는 과정이다. 그리고 나서 여행자들은 비디오, 엽서, 그림, 의류 등 관광상품을 통해 자신들이 한 경험의 복제품을 구매하는 것이다. 카메라의 형태와 기능은 —물론 그 시장까지도— 관광업의 영향을 많이 받아 이동성과 장거리 촬영, 예상치 못하는 다양한 빛, 피사체, 진동에의 적응력을 중요시한다.[18] 소비자들은 집으로 돌아온 뒤에도, 더한층 무의식적으로, 방문지에 대한 기억을 계속 유지시켜 줄 수 있는 기념품을 구매하며, 가구나 다른 상품들을 고를

때 그 여행이 연상되는 이미지나 생각을 담고 있는 걸 고르게 된다. 미국산 커피포트는 많은 미국인들이 이탈리아를 여행하게 된 후 변화를 맞이했으며, 영국산 크레이브 믹서 꼭지crave mixer taps는 미국이나 덴마크에서 사용된 후 변화했다. 외국여행이 단지 무언가 본질적으로 '더 나은' 것에의 요구만을 만들어내는 건 아니다. 사람들은 여행을 한 후에 구매하고 사용하는 상품에서 특정 장소 그 자체나 그 느낌을 얻는 것이다.

남부 캘리포니아는 경건하거나 정화된 느낌보다는 건강한 신체와 정신을 얻기 위한 새로운 방법, 신선하고 환상적이며, 자연적이고 거친 느낌을 추구하는 관광객들을 끌어들인다. 그래서 무엇보다도 디즈니랜드로 대표되는 테마파크가 생겨나는 것이다. 이러한 테마파크들은 놀이기구와 오락거리, 사교적 행사들을 통한 상품으로의 접근을 핵심 요소로 다루고 있다. 테마파크는 그 장소에서 팔리는 상품뿐 아니라, 전 세계에서 팔리는 옷, 음식, 사무기기, 주방용품, 비디오, 보석, 그리고 장난감에까지 자신의 브랜드를 갖다 붙인다. LA는, 디즈니랜드가 성공할 수 있게 하는 요소를 갖고 있었다. 물리적인 구조물에서 LA는 환상적인 건물, 특히 성, 천막집, 마야와 이집트 · 중국의 사원과 같은 영화 속의 궁전들을 지어본 경험이 있었다. 가벼운 치장벽토 구조물로 만들어진 건물들은 그 자체로 '참신한 아이템'이 될 수 있었다. 레스토랑, 가게, 주유소는 이미 그런 구조물의 형태 속에서 상품들을 판매했다. 그래서 핫도그 가게는 핫도그 모양으로 , 타말tamal* 가게는 타말 모양으로, 아이스크림 가게는 이글루 모양으로 지어졌다.

LA는 영화산업의 중심으로서 공원이나 상품에 앞서 디즈니 캐릭터를 만들어냈다. 디즈니랜드의 내부 직원용 교육자료는 일하는 사람들을 '배우'로, 그들의 유니폼을 '무대의상'이라고 부르며, 직원들은 계

*
타말
멕시코 요리 중 옥수수 반죽을 쪄서 만든 작은 케이크.

속되는 쇼 '대본'에 따라 이야기해야 한다.[19] 디즈니랜드의 놀이기구와 실제 크기만 한 애니메이션 캐릭터, 그리고 다른 볼거리들은 그 지역 공군기지의 기술과 전문가들을 활용한 것이다. 다른 나라들에도 같은 종류의 테마파크를 지은 후 디즈니사는 플로리다 주 올랜도에 '셀러브레이션Celebration'이라 불리는 유사 '뉴타운'을 만들면서 부동산 개발에서도 똑같은 방식을 채택했다. 그곳에서 디즈니는 새로 지어지는 다운타운, 공공건물, 거주지역, 거리의 시설물 등의 세세한 면면을 통해 계속해서 향수를 불러일으키게끔 만들었다. 이로써 셀러브레이션은 LA식 부동산 사업을 전 세계로 퍼지게 했다. 그러고는 그곳들을 그 장소와 '어울리는' 가정용 설비들과 제품들에 이르기까지 디즈니와 관계된 상품들로 채워가면서 점차 영역을 넓혀 나갔다.

디즈니랜드의 장난감 같은 조경toy landscape은 지하동력발전, 공중위생설비, 운송수단을 위한 지도시스템 등 기반시설에서 혁신적 변화를 일구어냈다.[20] 디즈니사는 또한 망루나 탑, 바위벽, 거대한 목재, 해적의 감옥 등을 짓기 위해 시작된 복합 플라스틱 유리섬유 생산을 건축 분야에까지 확장시켰다. 디즈니사를 위해 벤치나 쓰레기통, 거리의 사인 등을 제공했던 공급자들은 부분적으로 디즈니사의 주도에 의해서 그 물건들을 다른 시장에도 팔 수 있도록 생산했다. 디즈니사의 요구들은, 경주용보트에서 시작해서 건축용 재료로 사업분야를 옮긴 윌리엄 크라이슬러William Kreysler로 하여금 장식용 건축재에 합성수지 시스템을 이용하는 실험적 시도를 가능케 했다. 그리하여 건축업자들은 이제 시애틀에 있는 삼차원 아이맥스 극장의 돔이나 세계적으로 그 수가 늘고 있는 다리 같은 지지 구조물들이 부식이나 부패 또는 해충 등에 의해 손상되지 않도록 그 재료를 사용하고 있다.[21] 합성물은 프랭크 게리가 설계한 빌바오미술관 같은 건축물이나, 좋건 나쁘건 간에 저가의 모조품들 같은 곡선적

건축을 가능케 했다. LA의 오락적이고 장식적인 경향은 이렇게 건축 관례나 기술 문제와 같은 다양한 도전들을 헤쳐나가며 그 기술을 발전시켜 나갔다.[22]

'장소' 라벨: 파리산 향수와 제네바산 시계

사람들은 종종, 주로 어떤 전형적인 상품의 경우, 먼 특정 지역에서 온 것들을 선호한다. 그래서 향수는 피오리아Peoria가 아닌 파리 산이어야 하고, 손목시계는 그단스크Gdansk가 아니라 제네바산이어야 하는 것이다. 그러한 '장소의 공정 가격 설정valorization of milieu'[23]은 영향력이 크다. 파리는 오랫동안 패션의 중심이라고 자부해 왔다. 루이 14세 시절에 장관이었던 장 바티스트 콜베르Jean Baptiste Colbert는 '프랑스에서 패션은 스페인에서 페루 금광과 같다'고 했다.[24] 파리의 디자이너들, 고객들, 비평가들 사이에서 유행하는 것은 그 장소가 파리라는 이유 하나로 수출시장을 형성했다. 파리는 계속해서 '앞서가는 소비의 모델'이었다.[25] 프랑스 제품들이 각각 어떤 우월성을 지니고 있다고 여겨지던 간에, 그 수요의 일부는 단지 원산지의 지리적 기원 때문에 생겨나는 것이고, 때문에 '샹파뉴'나 '부르고뉴' 등의 지역에 따른 와인의 명칭의 사용을 통제하기 위해 정부는 격렬한 싸움을 해야만 했다. 그런 유리한 지리적 기원은 다른 장소에서 만들어진 제품이 진입하는 데 장벽을 만든다. 소비자들은 구매를 통해 실제로 그곳에 가지 않고도 멀리 떨어진 장소의 사회적 · 문화적 힘을 받아들인다.

제조업자들은 이에 대응해 종종 사람들이 선호하는 지리적 장소를 암시하는 재료나 디자인을 이용해 장소성을 과장한다. 애슈크래프트

디자인사Ashcraft Design는 JBL 스피커 시리즈 중 일본시장을 겨냥한 제품을 '컨트롤 L.A.Control L.A.' 라고 다시 이름 붙였다. 그 제품의 포장은 서구적 눈을 가진 금발 아가씨와 서핑보드 같은 물건들, 그밖에 여러 남부 캘리포니아풍의 물건 등 온갖 LA다운 것들로 채워져 있었다. 공공사업에서는 정부와 지방의 지지자들이 서로의 의견을 조화시켜 가면서 일을 한다. 재건축된 LA공항은 야자수나무 수백 개가 늘어선 공항 진출입로와, '할리우드풍 색채로' 내부에 불이 들어오는 '문맥상 완벽한' 12층짜리 반투명 관제탑의 장대한 풍경을 연출했다.[26] 아마도 이렇게 겉만 번지르르한 남쪽의 경쟁자를 경멸하는 샌프란시스코 당국은 LA공항과 대조적으로 공항을 독창적이지만 절제된 느낌으로 디자인했고, 기존의 인상적인 예술 전시회 프로그램을 더욱 확대했다(이곳은 미국박물관협회가 공식적으로 인정한 유일한 공항 미술관이다). 두 도시 모두 예전에 세계적으로 자신들을 홍보했던 것보다 더욱 다양한 방식을 사용하면서도 자신들만의 스테레오타입을 유지하기 위해 노력하고 있다.

장소의 이미지는 변화하고 제품도 그에 따라 변화한다. 한때 토마토소스와 대리석으로 유명했던 '이탈리아'는 이제 세련된 옷, 가구, 도자기, 조명 등의 제품으로 모든 사람들이 선망하는 세계적 브랜드가 되었다. 그리고 현재 이러한 제품의 수출은 이탈리아 전체 수출의 82퍼센트를 차지하고 있다.[27] 19세기 초 '미국 상품에 대한 편견'은 너무도 지배적이어서 미국산 젤리, 잼, 피클 등은 영국산이라는 딱지를 붙여 판매되었다.[28] '메이드 인 재팬Made in Japan'이라는 표시는 한때 미국시장에서 자동차와 전자제품에서 불명예스러운 것이었지만, 이제 더 이상은 그렇지 않다. 미국의 마케터들은 윤택함, 눈에 띄는 '재미', 운동에 대한 열정 같은 미국의 국가이미지를 그 특징이 잘 통하는 분야에 이용한다. 이런 국가이미지는, 적절한 틈새시장에서는 상품 판매에 큰 역할을 할 수

상품의 탄생, 그리고 디자인 이야기

있다. 미국이 디자인한 스포츠카는 영화 〈인디애나 존스: 레이더스〉에서 나올 법한 미국산 '오프로드 경주복풍'의 옷이나 액세서리와 함께 일본에서 어느 정도 판매를 올리고 있다.[29] 독일 〈슈피겔Der Spiegel〉지의 전면광고에서 크라이슬러사는 '본 인 더 유에스에이Born in the USA'라는 브루스 스프링스틴Bruce Springsteen의 노랫말과 함께 보이저Voyager 모델을 부각시켰다. 반대로 독일의 자동차 회사들은 미국에서 '독일의 기술력'을 선전한다. GE사는 유럽에 수출하는 주방기기 라인에 미국산임을 암시하기 위해 일부러 큰 사이즈의 손잡이를 달았다. 물론 이 손잡이들은 미국시장에서 판매되는 것보다는 훨씬 작은 것이기는 했다. GE사는 또한 세계무역센터로 접근하는 여객기가 그려진 거대한 그래픽을 담은 대형 냉장고를 판매했는데, 이 제품의 마감은 정작 이탈리아 회사인 프리고Frigo가 담당한 것이었다. 물론 이 디자인은 나중에 분명한 이유로 중단이 되었다.

LA에서는 '할리우드'가 많은 것을 판다.[30] 유명인들이 상품을 효과적으로 보여주며 더욱 매력적으로 보이게 한다. 영화 속 주인공이 화장하는 모습은 어떻게 '파우더를 들고', 립스틱을 바르고, 입술을 맞닿게 한 다음, 더 칠해진 곳을 닦아내는지를 보여준다. 실제로 모든 미인대회 수상자들은 협찬사인 맥스팩터사Max Factor의 제품에 자신들의 사진과 추천사를 제공하고 있고, 항상 '할리우드'라는 단어가 분명하게 보이는, 전 세계를 대상으로 한 광고에 출연한다. 의류의 경우도 이와 마찬가지로, 유명인들은 과연 어떻게 그 옷을 입는지, 어떤 걸음걸이와 미소와 입 모양이 그 옷과 어울리는지까지도 보여준다. 토가를 입을 때는 손을 길게 뻗어야 하는 것처럼, 어떤 옷을 입었을 때 어떻게 앉거나 서 있어야 하는지를 보여주는 것이다. 도로시 라모어Dorothy Lamour의 사롱sarong * 같은 걸 떠올려보면, 어

사롱
도로시 라모어가 영화 데뷔작인 〈정글 프린세스(The Jungle Princess)〉(1936)에서 입고 나온 옷으로, 말레이열도와 태평양군도에서 견·면·합성섬유로 만들어 입는 옷

떤 물건들은 영화로부터의 '가르침'이 없었다면 사람들이 어떻게 그 물건을 사용해야 하는지 결코 알 수 없었을 것이라는 점을 깨닫게 된다. 마찬가지로, 연예인들은 가구의 판매 또한 돕는다. 그들은 날씬한 다리로 심상치 않은 포즈를 취하지만, 이상해 보이는 자세는 피한다. 특이한 형태의 가구를 디자인하는 한 LA 디자이너가 말하길, "그들이 취하는 포즈는 매우 근사해 보인다. 그들은 자신들의 몸을 어떻게 활용해야 하는지 알고 있다. 내 작품 위에서조차도 말이다." 때때로 제품이 영화 속에 실제로 등장하지 않아도, 영화가 특정 제품을 팔리게 하는 경우도 있다. 클로데트 콜베르Claudette Colbert가 1934년에 쓴 글을 보면, 당시 영화 속에 등장했던 클레오파트라의 웨이브 진 앞머리가 머리 마는 기계의 수요를 촉진시켰다고 한다.

사람들이 남부 캘리포니아와 야외생활outdoor life을 연관 지어서 생각하기 때문에, 스포츠 의류나 스포츠용품 회사는 남부 캘리포니아의 용어를 즐겨 사용한다. 따라서 'LA기어LA Gear', '오션퍼시픽Ocean Pacific' (이 브랜드는 로고에 야자수나무를 이용하기도 한다) 같은 브랜드들이 나오는 것이다. 디트로이트에서 생산된 자동차들은 폰티액 벤투라Pontiac Ventura뿐 아니라 시보레 벨에어Chevrolet Bel Air, 말리부Malibu 모델에 캘리포니아의 지명을 이용하기도 했고, 크라이슬러사는 코르도바Cordoba나 뷰익 리비에라Buick Riviera처럼 유럽에 있는 도로의 지명을 붙이기도 한다. 이런 이미지들은 비록 '훔친' 것이기는 하지만 상품의 성격에 영향을 주고, 그 지역 상품의 판매 또한 촉진할 것이다. '자티Giati'라는 이름의 캘리포니아 회사는 미국에서 판매될 티크와 마호가니로 만든 고급 정원 가구를 아시아에서 생산하면서 이탈리아를 이용했다. 맨해튼에서 활동하는 한 주거용 고층건물 개발자는 자신의 프로젝트를 '리졸라l'Isola'라고 이름 붙였는데, 사실 리졸라는 이탈리아 밀라노에 있는 아주 평범한 동네 이름이

상품의 탄생, 그리고 디자인 이야기

Trento

도판 1 이탈리아 도시명이 브랜드명이 된 자위용품. From Babes' 'Kinky Range.' (www.babe-n-horny.com)

었다. 이 개발자는 "밀라노는 오늘날 단지 패션의 중심지만이 아니다. 밀라노는 의자에서 커피머신까지, 또한 직물에서 화장실 설비까지 모든 분야에서 세계의 디자인을 이끌고 있다"고 한 〈뉴욕 타임스〉 전면광고와 이 제품의 미미한 연관성을 널리 알렸다.[31] 건물의 이탈리아풍 대리석과 램프는 아마도 그 밖의 다른 진짜 '이탈리아' 물건들에 대해, 혹은 진품을 보기 위한 이탈리아 여행에 대해 수요를 촉발할 것이다. 런던 외곽에서 경영되는 BCM베이브사[BCM Babes]가 자사가 만든 '남성 성기' 모양의 예술적인 자위용품군에 이탈리아 지명을 따서 '트렌토[Trento],도판 1 '무라노[Murano]', '베로나[Verona]'라고 이름 붙인 것은 아마도 최고의 찬사일 것이다. 이와 대조적으로, 그 회사는 항문 삽입용[butt plugs] 제품들의 경우에는

다른 유럽 도시들의 지명을 따서 '프라하Prague', '툴라Tula', '브루노Bruno'
라는 이름을 붙여서 판매했다.

사람들이 장소를 고른다

사람들의 이동은 제품에 반영되는 지역적 패턴을 지속적으로 강
화시키는 경향이 있다. 사람들이 어떤 곳에서 다른 곳으로 이동하게 되
는 이유는, 경제적 빈곤과 취업의 기회 외에도 인구통계학자들이 주로
간과하는 '드러나지 않는' 요인들도 있다.[32] 사람들은 민족, 종교, 성별
등을 이유로 이동하기도 하지만, 심미적인 매력이나 자신이 다른 곳에
더욱 '잘 맞을' 것 같다는 막연한 생각처럼 분명하지 않은 이유 때문에
이동하기도 한다. 어떤 유형의 사람들을 쫓아내거나 몰살시키는 것 또한
앞의 이유들과 유사하게 어떤 환경을 만들어낸다. 유럽의 파시즘에서 탈
출한 많은 지식인과 예술가들이 뉴욕이나 시카고, LA 등에 정착하게 된
일은 미국문화와 그 도시들 각각에서 생산되는 제품의 본질에 영향을
주었는데, 이 과정에서 가장 두드러진 것은 바우하우스를 결국 그들의
디자인 표현형식의 하나로 받아들이게 된 점이다. 문화적 경향은 평범한
사람들을 다른 종류의 목적지로 이끈다. 디트로이트의 공장이 문을 닫아
한 사람이 일자리를 잃게 되었다고 상상해 보라. 그가 스타덤을 꿈꾼다
면 LA로, 채식주의자라면 샌타크루즈로, 게이라면 샌프란시스코로, 부
동산에서 일확천금을 버는 걸 동경한다면 아마도 휴스턴으로 이사하려
고 할 것이다. 한편 샌프란시스코에 사는 '가정주부'가 아닌 여성은, 가
정주부인 그 이웃들보다는 휴스턴에서 직업을 받아들일 확률이 높다.

비록 사람들이 동일한 직업을 가질 수는 있지만, 그 재능과 경향

성은 각각 다르게 조합되어 있다. 경향성은 여가를 즐기는 스타일뿐만 아니라 누구에게 표를 던지는지, 어떤 물건을 사는지, 어떻게 일을 하는지, 부업은 어떤 것인지 등등에서 나타난다. 그래서 어떤 장소들이, 예를 들어, 같은 수의 '기계 엔지니어들'을 끌어들이기 때문에 서로 유사해 보일 수 있어도, 장소를 이동하는 엔지니어들의 습관이나 인간성 등에 따라 차이가 만들어지는 것이다. 사냥을 즐기는 엔지니어들을 매료시키는 장소는 미국에서라면 아이다호가 될 것이고, 풍경화를 그리는 취미가 있는 엔지니어들을 매료시키는 곳은 샌타페이가 될 것이다. 동네에 동성애자 거주지가 형성되면 그곳에는 주로 자녀가 없는 사람들이 선호하는 물건이나 가정용 오락장비 등의 시장이 형성된다.[33] 런던에 임시거처를 마련한 이혼한 직업여성들의 소비행태도 이와 별반 다르지 않다. 가족구조의 변화는 장소 이동으로 이어져서 상품의 수요와 성격을 형성하게 된다.[34]

영화산업에 의한 명성을 넘어서 LA의 감수성은 많은 사람들을 끌어들이고 있다. 항공산업을 정착시킨 글렌 마틴Glenn Martin이나 도널드 더글러스Donald Douglas, 존 노스럽John Northrop, 록히드Lockheed 창업자들 같은 사람들은, 원래 '그 지역 초창기 아마추어 비행문화의 발전'[35]을 이끈 취미 생활자들과 모험가들이었다. 건축가 리하르트 노이트라Richard Neutra는 '캘리포니아가 당신을 부른다'고 쓰인 독일 포스터를 보고 고국인 오스트리아를 떠났다. 그는 몇 년 동안 '계속해서 특공대 같은 톤으로' 이 말을 반복했다고 한다.[36] 그는 남부 캘리포니아가 다른 어떤 곳보다 '정신적으로 자유로운' 사람들을 만든다고 믿었다.[37] 한 디자이너는 내게, "일단 캘리포니아를 향해서 차를 몰았고" 도착하고 나서야 무엇을 할지 생각했다고 얘기했다. 또 다른 사람은, 자신이 만약 디트로이트에 계속 남아 있었다면 "아마도 식물로 변했을 것"이라고 했다.[38]

그러한 장소 이동의 행위들은 각각 생산과 소비, 또한 상품 개발에 영향을 주는 규제의 부과가 이루어지는 곳으로서 지역성을 강화한다. 이러한 방식으로, 지역의 장소적인 명성이나 금융, 영화, 석유 같은 상징적 경제영역에 드러나는 문화적 차별성의 유형들은 같은 성향이 있는 평범한 직업의 사람들에게 영향을 미치게 된다. 밀고 당기는 경제적 힘으로 작동하면서 문화의 분류는 항상 일어나고 있으며, 이는 다시 그에 따른 경제적 결과를 가져온다. 이러한 과정은 계속 반복된다.

시장의 '속살'

지역은 초기 시장으로서 그 지역 거주자들이 제공하는 도움을 통해 제품을 만들어낸다. 해당 지역이 시장성을 입증하는 발판이 되는 것이다. 그 지역의 고객들은 제품 판매의 초기 경영에 도움을 주는 비판적 소비자로서뿐만이 아니라, 그 제품이 다른 곳에서 어떤 매력을 가지게 될지에도 영향을 미친다. 생산자들이 밀라노에 사는 소비자들이 원하는 스타일을 만족시킬 수 있다면, 그 생산자들은 밀라노 소비자들과 비슷한 취향이 있는 다른 유사 지역의 소비자들도 만족시킬 수 있다. 이는 경험적 사실로서 가장 부유한 나라들끼리 무역을 가장 많이 하게 되는 경향을 설명해 주는 것이기도 하다.[39] 부유한 나라들은 서로의 상품을 원한다. 생산성 전문가인 마이클 포터 Michael Porter는 자국시장의 차별화가 모험적인 문화자산, 숙련된 노동자와 함께 중요한 세 가지 자산 중 하나라고 했다.[40] 또한 스토퍼는 '헌신적인 수요자 집단'이 제조업자들과 상호 작용하는 곳에 더 수준 높은 지식혁명이 일어난다고 이야기한다.[41]

LA의 경우, 그 지역 소비자들은 생산자들로 하여금 늘 자신들의

다음번 선택에 대해 추측하게 한다. LA 사람들은, 자신들이 이전에 미국산 자동차 브랜드를 버리고 외국산 자동차 브랜드를 선호하는 경향을 보였던 것처럼, 이제 닛산Nissan 日産 대신 도요타Toyota 豊田 자동차를 선호할 것이다. 이 지역 사람들은 정치적 선택에서도 언제나 정당 충성도가 낮았다. 종교의 경우에도, 마치 어떤 브랜드의 선반을 고를까 고민하는 것처럼, 쉽게 종교를 선택하는 사람들을 위한 틈새 마케팅이 존재한다. 물질적이든 상징적이든, 이 지역 제품은 시장에서 어려운 시험을 통과해야 한다. LA에는 노동자와 거주자들뿐 아니라 관광객이나 사업차 이 도시를 방문한 사람들, 그리고 구이도 마르티노티Guido Martinotti가 '도시 이용자들'이라 칭했던 그 외의 모든 사람들[42]을 포함해 다양한 사람들이 존재하기 때문에, 세계시장에서의 제품에 대한 감수성을 파악하기가 쉽다. 미국인들은 '모두 외국인들이다'라는 사실을 언급하면서, 앨프리드 히치콕Alfred Hitchcock은 "미국인을 놀라게 만드는 것은, 이탈리아인, 루마니아인, 덴마크인뿐 만 아니라 유럽의 모든 사람들을 놀라게 한다"고 말했다.[43] 미국은 그 장소 안에 세계가 있다는 장점을 지니고 있다.

야외생활과 스포츠를 중요시하는 사람들의 지역적 기반은 의류생활에서 변화를 가져온다. LA는 미국 의류 제조업에서 가장 큰 부분을 차지하고 있다. 남부 캘리포니아는 밝은 색깔과 대담한 형태, 허리부분이 잘 늘어나도록 고무밴드로 처리된 편한 치마나 바지처럼 '편한 스타일'을 선호하는 경향이 있다.[44] LA의 가장 큰 의류 쇼핑센터인 캘리포니아마트California Mart 본사는 남부 캘리포니아의 산업을 '평범함에서 살짝 벗어난 것'[45]이라고 묘사한다. LA의 사람들은 뉴욕 사람들과는 달리 디자이너 브랜드나 맞춤 정장을 입지 않는다.

남부 캘리포니아 사람들이 야외 스포츠를 즐기는 경향이 있다거나 운동을 잘한다는 식의 명성은 또한 제품속에서 드러나기도 한다. 서

핑, 자전거, 수영, 스노보드, 롤러블레이드, 스케이트보드, 프리스비^{Frisbee*}
놀이처럼 팀 중심보다는 개인적인 스포츠에 직접 참여하고 관람하는 것
이 이 지역에서는 인기가 매우 높다. 1992년 바르셀로나 올림픽에서 미
국 선수들의 1/4 이상이 캘리포니아 출신(대부분이 남쪽 지역, 비록 미
국에서 발표한 정보이긴 했지만)이었고, 세계 최고 수영선수들의 절반
은 캘리포니아 주가 배출했다.⁴⁶ 개인종목 스포츠 선수들은 대개가 유니
폼을 입지 않기 때문에 팀 경기와 비교해 볼 때 대중적인 상품에서 '일
반인들에게 미칠' 잠재적 영향력이 더 크다. 개인종목 선수가 입는 '프
로' 의류는, 테니스화, 티셔츠, 재킷, 양말, 풀오버 스웨터와 같은 일반인
을 위한 스포츠웨어의 제품군으로 변형될 수 있다. 어떤 지역에서 그 지
역적 특성을 반영해 만들어진 물건은, 그 근원지로서는 적합하지 않지만
소비에서는 수용력이 있는 장소로 이동하기도 한다. 유럽 사람들이 미국
인들이 신는 테니스화를 일상용품으로 받아들이게 된 후, 미국 서부 해
안에 있는 스포츠웨어 중심 브랜드들인 나이키, 리복, LA기어 등은 세계
운동화시장을 향한 주요 진입로를 확보하게 되었다. 해외시장이나 미국
의 다른 모든 지역에서, 이제 운동화는 스포츠와 거리 패션이 혼합된 제
품으로 그 성격이 바뀌었다.

　　LA의 주택과 가구 배치에 스며들어 있는 LA 특유의 기후와 생활
태도 또한 더 폭넓은 상품 결과들을 만들어낸다(LA는 노스캐롤라이나
　　　　　　　주 다음으로 미국에서 가구를 가장 많이 생산하고 있
　　　　　　　다). LA의 주택들은 실제로 폴리네시아에서 폴란드에
　　　　　　　이르기까지 다양한 테마를 사용한다. 차이점은 세부
　　　　　　　요소에서 찾을 수 있다. 어디에서나 찾아볼 수 있는
　　　　　　　'스페인풍' 주택들은 북부 아프리카, 이탈리아, 그리

고 1930년대 미국 산업사회(흔한 철제 여닫이창과 같은 것)의 이미지를 함께 담고 있다. 크래프츠맨하우스Craftsman house에 사용되는 남부 캘리포니아의 타일에는 다른 어느 곳보다도 '더 자유분방한 색채'가 있다.[47] 항상 미국 주택의 평균 규모를 넘어서는 남부 캘리포니아의 주택들은 거대한 규모의 가구'들을 집 안으로 끌어들였다. 〈아름다운 집House Beautiful〉의 1987년 특집호 기사 '캘리포니아의 큰 스타일 경향'[48]은, 남부 캘리포니아의 집들이 '크기와 정신에서 관대하다'고 표현했다. 천으로 된 의자와 소파들은 거의 보통 의자 한 개 크기만큼의 넓은 등받이와 팔 받침대가 있고 앉는 부분 역시 매우 깊게 들어가 있다. 이것은 영국이나 미국 동부 제품들의 전통적 형태와는 분명한 대조를 이룬다.

모더니즘에서도 LA의 버전은 차별화되어 미니멀리스트의 직선과 기계적 소재들에서 벗어나 있다. 프랭크 로이드 라이트Frank Lloyd Wright가 추구했던 것과 같은 정신[49]이 야외생활과 자연적인 재료, 절충하는 능력을 불러일으켰다. 모더니즘의 후원자들은 주로 할리우드의 지식인들과 LA의 비순응주의자들nonconformist이다. 〈더 나은 가정과 정원Better Homes and Gardens〉과 〈레이디스 홈 저널Ladies Home Journal〉은 리하르트 노이트라의 주택 계획을 예전에 유행하던 '빌드코스트 하우스Bildcost House'처럼 널리 퍼뜨렸다. 그 결과, 유리 벽과 문 밖 테라스를 향한 미닫이문, 단층의 '전원주택ranch house'이 교외 여기저기에 생겨났고, 거대한 규모의 '모던한 모텔' 역시 경쟁적으로 생겨나게 되었다. 건축가들이 알루미늄, 유리, 플라스틱뿐 아니라 이와 유사한 인테리어 설비시장을 확대시킨 것이다. 노이트라가 지은 로벨 하우스Lovell House●는 처음으로 공중에 떠 있는 천장을 사용했는데, 이는 나중에 붙박이 천장 조명 고정장치가 생겨나는 계기가 되었다.[50]

● 로벨 하우스
리하르트 노이트라가 필립 노벨(Philip Lovell)을 위해 1927~29년 캘리포니아에 설계하고 지은 집.

그곳 기후의 특성 때문만이 아니라 스포츠, 경쾌함, 과감함을 추구하는 경향은, 한 디자이너의 표현으로는, '맨살이 더 많아지게 된다 There's more skin'는 것을 의미하는데, 이것은 벨벳처럼 땀을 잘 흡수하지 못하는 천이나 땀이 닿으면 끈적거리게 되는 천으로 덮인 표면의 사용을 줄어들게 했다. 이렇게 그 지역의 가구는 그 지역의 의류와 서로 영향을 주고받는다. 노출을 조장하는 것이 기후가 아니라는 점을 우리는 다시 생각해 보아야 한다. 어떤 지역은 매우 더운 기후 조건임에도 정숙함을 강조하는 민족성이나 종교적 관례 때문에 노출을 꺼리기도 하기 때문이다. 예를 들어, 멕시코, 인도, 중동 사람들은 남부 캘리포니아 사람들처럼 노출하지 않는다. LA의 날씨는 야외에서 활동하는 생활방식과 더불어 실내와 실외에서 사용하는 가구의 구분을 흐리게 만들었다. 테이블과 의자들은 실내와 실외 어디서든지 사용될 수 있고, 천장이 있는 베란다에 놓을 경우에는 실내와 동시에 사용이 가능하다. 산업분야 간 연계의 다른 예로서, 미국 최대 규모의 야외용 가구 전문회사인 LA의 브라운조든 사Brown-Jordan는 군사물품을 생산하는 데 사용되던 알루미늄을 상업용 가구 제작에 처음으로 이용했다. 이로써, 그 회사는 철강을 주재료로 사용할 때보다 더 저렴한 가격으로 고전적인 가구 디자인을 그대로 되살린 제품들을 생산할 수 있게 되었다.[51]

상품들은 이러한 LA의 제품이나, 다른 지역 상품들과 함께, 자신들이 '속하지' 않는 곳에 위치하게 될 수도 있다. LA 지역으로부터 영감을 받은 가구들이 뉴저지 주 아파트의 작은 거실을 복잡하게 만들기도 하는 것이다. 골목길이 내다보이는 '전망창picture window'과 거의 사용되지 거의 않는 테라스로 난 미닫이 유리문이 있는 '캘리포니아 스타일'의 아파트를 구매한 미국 동부 사람들은 이 건물에 어울리는 캘리포니아 가구를 들여놓고 싶어한다. 멀리 떨어진 곳에서 소비를 하는 사람들은, 때

로 그 제품들의 특성이 자신의 환경과 다른 어떤 환경속에서는 '잘 맞는다'는 사실을 간과할 수 있다. 하지만 이것은 사실이다.

사무용 가구처럼 실용성이 중요한 영역에서도 캘리포니아 소비자들은, 예를 들어, '대담한' 무늬를 좋아하는 것과 같은 차별화된 기호를 보인다.[52] 다시 한번 시대적인 가구에 대한 선입견이 존재하는데, 예를 들자면 일부러 아이러니한 상황을 의도한 경우를 제외하고는, 19세기 영국 가구의 복제품은 록음악 프로듀서의 사무실이나 컴퓨터 소프트웨어 디자인 스튜디오에서 발견되지는 않을 것이라는 점이다. 1990년대 트렌드 중 하나는, 자연스러운 논의나 '접촉 가능성'을 높일 수 있는 가구 배치를 통해서 여럿이 그룹으로 일하는 걸 장려한다는 점이다. 사무 직원들은 각자 독자적인 공간을 갖고 있지만, 이 공간들은 개방형 회의 공간이나 특수장비를 위한 공간처럼 구성원들이 '공동으로' 쓰는 공간을 빙 둘러싸면서 늘어서 있다. 그런 사무환경에 공급되는 각종 기자재나 설비들은 대개 누가 무엇을 하고 있는지 어느 정도 파악할 수 있을 만큼의 높이와, 옮기기 편하도록 바퀴가 달린 파티션으로 되어 있다. 이런 변화가 의도적인 것인지 아니면 그저 일시적인 스타일상의 경향일 뿐인지는 중요하지 않다. 아메리칸시팅코퍼레이션사American Seating Corporation는 이런 종류의 가구를 전문적으로 다루는, LA에 위치한 고급 사무가구업체인 콘디사Condi를 매입했다.[53]

가구산업에서는 장식업자나 디자이너, 그리고 그들이 즐겨 찾는 공장 간에 긴밀한 관계가 형성이 되고 빈번한 접촉이 이루어지는데, 이는 가격이 비싼 가구일수록 더더욱 그렇다. 가구 판매에서 수익이 좋은 거래 형태는 소규모 단위로 이루어지는데, 이는 어떤 기관이나 큰 호텔이 가구를 구입하는 경우처럼 단일 고객을 상대로 하는 경우들이다. 가구 디자인은 쇼룸에 전시된 어떤 제품에서 '생겨날지' 몰라도, 이 디자

인은 나중에 고객의 특징에 맞추어지게 된다. 때로는 디자인의 변화가 아주 빠르게 진행되어야 한다. 다시 말해, 완성된 제품은, 예를 들어, 딱 맞는 단과 주름, 술tuft과 두께, 광택의 정도와 질감의 부드러움 등 그 의도에 맞도록 정확하게 변형되어야 한다는 것이다. 프랭크 게리Frank Gehry는 놀사Knoll를 위한 의자를 디자인하면서 샌타모니카에 있는 자신의 작업실 가까운 곳에 놀사가 작은 가구 공장을 지어서 자신이 언제든지 '쉽고 빠르게 가볼 수 있게' 해야 한다고 주장했다.[54]

게리의 고급 가구들의 경우에는 덜하지만, 의류와 같은 다른 제품들의 경우에 LA로 모여드는 저임금 외국 노동자들의 존재는 매우 중요하다. 가난한 이민자들을 끌어들임으로써, LA 지역에 있는 회사들은 디자인 전문가와 적절한 소비자층 주변에 저임금으로 열심히 일하는 노동력까지 확보하게 되었다. 이로써 생산자들은 비교적 고급이면서도 시장성을 확보할 수 있을 만큼 낮은 가격으로 시장의 빠른 변화들을 좇아갈 수 있는 상품들을 만들 수 있게 되었다.

자동차산업의 경우, LA의 엔터테인먼트 사업 갑부들은 할리 얼Harley Earl 같은 사람들을 고용해 자신들의 자동차를 특별 제작케 했고, 이 방식은 다른 지역으로도 퍼져서 자동차 생산에 변화를 가져왔다. 전 세계 거의 모든 자동차회사들은 1970년대 후반부터 남부 캘리포니아에 디자인 스튜디오를 열기 시작했다. 이곳들은 처음에는 주로 '선행 디자인advanced design'의 프로토타입을 만들었지만, 나중에는 대량 생산을 위한 모델들도 개발하게 되었다. 디자이너들은, LA에서 일한다는 사실이 그 지역성을 상품에 스며들게 한다는 걸 잘 알고 있었다. 디자이너들은 그 도시의 고급 의류 매장과 고급 악세사리 매장에서 유행하는 것들을 응용한다. 보석의 형태와 색깔, 의류의 질감과 조화, 이 모든 것들이 손잡이

나 부속품, 덮개, 심지어 본체의 윤곽에 이르는 자동차의 세부 디자인에 영향을 주었다. 그것들은 자동차 소비자들, 특히 치카노 젊은이들을 매료시켰다(〈로 라이더 매거진Low Rider Magazine〉 독자의 절반은 LA 지역에 있다고 해도 과언이 아니다.)[55] 또 다른 자동차 애호가들은 자동차 디자인의 역사를 시각적으로 보여주는, 오래되고 이국적인 모델을 보존하고자 한다. 크라이슬러사의 디자인 부사장은, 자사가 남부 캘리포니아에 위치하는 것은 '그곳의 지역문화, 심지어 그들이 숨 쉬는 공기에서 오는 이득'을 얻는 것이라고 설명한다.[56] LA의 자동차 스튜디오 직원들은 때때로 자동차 회사를 떠나서 다른 디자인 회사, 즉 프로토타입 공급자, 컴퓨터 애니메이션이나 여러 종류의 인공물을 제작하는 특수효과 스튜디오 등을 차리기도 한다.

LA가 미국의 자동차시스템이 만들어지는 데 선구자 구실을 했다는 사실은 자동차들 자체에 내재되어 있다. 고속도로와 그 관련 설비들은 남부 캘리포니아에서 충분히, 그리고 아주 이른 시기부터 발전해 왔다. 남부 캘리포니아에서 생산되는 값싼 석유, 드라이브인 식당, 1920년대에 등장한 미국의 '자동차 마니아'들을 위한 부속품들이 그 지역 안에서 서로 조화를 이루었다.[57] LA의 엔터테인먼트산업은 폭력을 미화하는 노랫말, 남녀의 애정행각, 아드레날린을 분출시키는 추격 등을 이용해 자동차의 특정 유형들을 계속 만들어나갔다. 적어도 어떤 미국 자동차들은 음악을 크게 틀 수 있어야 하고, 섹스를 위한 공간으로도 이용될 수 있어야 하며, 큰 소리를 내면서 급발진할 수 있을 정도로 강력한 힘이 있어야 한다.

컵 홀더는 미국 자동차의 특징 중 중요한 부분인데, 이것 역시 남부 캘리포니아에서 처음 시작된 패스트푸드의 유행에서 비롯했다고 할 수 있다. 미국인들은 차 안에서 먹고 마신다. 패스트푸드는 조리기구, 가

게 설비, 음식을 먹는 장소의 건축 관련 상품들의 성격을 차례로 변화시켜 왔다. 사람들이 자동차 안에서 차창 너머로 간판을 보면서 어디로 갈지 선택을 하게 되기 때문에, 레스토랑의 외관은 사람들의 눈길을 끌어야 한다. 드라이브인 가게들이 한창 번창 중일 때, 자동차의 펜더와 다른 자동차 부속품들 또한 솟아오른 지붕이나 화려한 간판을 한 드라이브인 창구 모양을 닮아갔다. '구기googie' 스타일도판 2*을 따라한 콤보combo는 폭격기나 우주선의 영향을 받았는데, 이 중 많은 부분이 남부 캘리포니아 지역 특유의 것이기도 했다. 이러한 예들로는, 모든 테이블마다 토스터기를 비치했던 십스Ships 체인점뿐만 아니라 밥스 빅 보이Bob's big boy, 데니스Denny's(미국에서 가장 큰 커피숍 체인점), 잭 인더 박스Jack-in-the-box, 시즐러Sizzler, 타코 벨Taco Bell 등이 있다. 1948년에 샌버너디노에서 개점한, 햄버거 가게의 원조인 맥도날드 브라더스Mcdonald Brothers'는 앞서 언급한 패스트푸드 체인점들이 탄생하게 되는 계기를 마련했다.

지역 예술 세계

한 지역의 예술과 문화산업은 다른 생산요소보다 더 강력한 방법으로 지역 상품에 스며든다. 실제로 모든 지역에는 이름도 없고 비영리적이건, 아니면 유명하고 상업적으로 돈을 많이 벌어들이건 간에 문화산업이 존재한다. 갤러리나 예술학교, 연극단, 합창단, 지역출판사, 지역시장, 공예품 전시장, 라디오와 텔레비전 방송국 등이 그 예다. 예술작품은 지역이나 계획의 규모와 관계 없이 전체 시스템을 반영한다. 그러나 상품으로 변형이 될 때는 조금 다른 양상을 보이는데, 상

•
구기 스타일
1950년대와 1960년대 초에 유행했던, 우주시대를 생각나게 하는 건축물 스타일.

도판 2 구기 건축물과 구기 자동차. ⓒPetersen Auto Museum.

품으로의 변환을 방해하거나 아니면 더 쉽게 만드는 힘의 종류나 지리적인 환경 속의 예술의 종류에 따라 달라지게 되는 것이다.

전 세계적인 접근성을 확보하기 위한 노력에도 불구하고, 예술의 역사는 지역주의나 지역 경향성의 역사이기도 하다. LA의 경우, 20세기 초에 활동했던 '유칼립투스파Eucalyptus School' 는 '마른 토양과 잎사귀의 장미색, 황토색, 회색'58 등의 색채 팔레트를 사용함으로써 다른 인상주의 화파들과 차별화되었다. 경제 불황기 동안 수입 유화물감의 가격이 급상승한 것은 캘리포니아에 특히 큰 영향을 미쳤는데, 이러한 상황은 수채화를 그리는 새로운 화파의 등장을 촉진했다.59 그 시대에 활동했던 한 저명한 미술비평가는 LA 예술에서 "어떤 쿨한…… 자기정당화의 '분투' 와 공격적 태도huffing가 만연한 뉴욕 미술계를 당황하게 만드는 그 무엇인가"를 보았다고 했다.60 마이클 켈리Michael Kelley의 회화는 '청춘의 메타포를 기분 좋게 사용' 했는데, 이는 1960년대 LA에서 예술적 열정의

기반이 되었던 '고속 주행이 가능하도록 개조한 자동차와 반反지성주의자들, 서퍼보이surfer-boy들의 흥청거림을 포용하면서도 동시에 거부하는 것'이었다.[61] 〈뉴요커〉지의 비평가인 애덤 고프닉Adam Gopnik은, 이것이 '청사진에 따른 쾌락주의hedonism according to a blueprint'라고 했다.[62] 때때로 진지한 동양의 선Zen이 또 다른 요소가 되기도 했다. 파리가 없었다면 후기인상주의의 등장이 불가능했던 것처럼, LA의 영향에 의해서 특정 장르가 만들어졌다.

어떤 예술분야이건 간에, 그 성격은 부분적으로는 박물관이나 갤러리 등 예술기관이 운영되는 방식과 연관이 있다. 뉴욕 메트로폴리탄박물관은 디자이너들에게 당대의 스타일을 가미한 제품을 만들게 하기 위해서 특별 전시회나 워크숍을 여는 등의 방식으로 장식적인 활동을 지원하기도 했다. 하지만 LA는 그런 방식으로는 제공할 것이 많지 않았고, 한다고 해도 그 지역 취향 체계상 응용할 방법 또한 많이 찾아내지 못했을 것이다. 그러나 박물관이 제품에 영향을 주는 다른 방법들도 있다. 패서디나아트뮤지엄Pasadena Art Museum은 1960년대와 70년대에 매년 '캘리포니아 디자인' 전시회를 열었다. 큐레이터인 유도라 무어Eudorah Moore는 "서퍼와 등산가 등 진정한 혁신가들을 찾기 위해서 창고들을 돌아다녔다"고 했다.[63] 조각 작품들과 대량 생산된 제품들이 함께 전시된 이 혼합매체 전시회의 영향으로, 후에 서퍼보드나 스노보드, 가구 등을 다루는 소규모 회사들이 많이 생겨나게 되었다.

그러한 조화의 나머지 부분들이 존재하기만 한다면, 지역의 디자인교육센터도 지역 생산에 영향을 줄 수 있다. 영국에는 디자인학교 재학생 수는 많지만 그 영향력은 제한되어 있다. 학교들은 영국 런던의 소호처럼 고상한 지역에서 고급 스타일의 제품을 구매할 소비자층을 형성하거나, 작은 부티크나 거리의 가판대에서 팔릴 패션 제품을 만들어내는

상품의 탄생, 그리고 디자인 이야기

사람들을 배출하기는 하지만,[64] 그것을 제외하고는 이들의 재능을 활용할 방법을 거의 갖고 있지 못하다. 비틀스, 클래시, 섹스 피스톨스, 그리고 전위적인 취향의 젊은이들을 위한 유행의 세계를 만들어낸 이 나라는 정작 성공적인 가정용품들을 만들어내고 있지는 못한 것이다. 하지만 남부 캘리포니아에서 롱비치주립대학교Long Beach State University, 오티스Otis, 그리고 특히 패서디나에 위치한 아트센터디자인학교Art Center School of Design의 디자인 프로그램들을 통한 교육 효과는 기능적인 산업기반을 통해서 이 지역뿐만 아니라 미국 전역으로 지속적인 영향을 미치고 있다.

건축가들은 종종 예술이 제품으로 연결되게 하는 견인차 구실을 한다. LA의 최근 사례를 보면, 프랭크 게리의 아이디어들은 "확실히 LA 아티스트들과의 교류 속에서 성장을 했는데, 그것은 그들의 캐주얼하고 펑키한 미학이 게리 자신의 특성과 우연히 만나 생겨난 것들이었다." 아티스트인 에드 모세스Ed Moses는 래리 벨Larry Bell, 재스퍼 존스Jasper Johns, 프랭크 스텔라Frank Stella, 빌리 앨 벵스턴Billy Al Bengston, 척 아놀디Chuck Arnoldi 등이 포함된 작가 그룹에 대해 얘기하면서, '게리는 그들의 동료였다'고 했다.[65] 게리는, 스텔라 같은 작가들이 쓰레기나 값싼 재료로 예술작품을 만들어내는 걸 보았는데, 그것은 게리에게 저가형 리모델링이나 주택의 증축 등에서 평범한 재료들을 그런 방식으로 사용할 아이디어를 주었다. 그리고 오늘날 그 방식은 기념비적인 시도로서 건축 역사의 일부가 되었다.[66] 샌타모니카의 플레이스 쇼핑센터Place shopping center의 주차장 구조물을 가로지른 철조망은 빌바오 구겐하임 미술관Guggenheim Museum of Bilbao과 LA의 월트 디즈니 콘서트 홀Walt Disney Concert Hall의 티타늄 울타리로 변신을 했다. 명성을 얻게 된 게리와 그의 소위 LA 건축파는, 자신들이 짓는 건축물의 가구와 설비를 특화시킬 수 있었고 때때로 직접 디자인을 하기도 했다. 더 중요한 것은, 제품 디자이너들과 구매자들이 그 구조물을 보

고 의식적으로 적응해 가면서 그것들을 자신들만의 레퍼토리로 만들어 간다는 점이다.

문화계 종사자들은 일반적으로 여러 장르를 가로질러 교류하면서 서로의 에너지를 북돋아준다. 대다수의 예술가들이 하나 이상의 예술 분야에서 활동한다.[67] 물론 그들은 또 다른 종류의 일들도 하는데 그건 대부분 어쩔 수 없이 하는 일들이다. 예를 들자면, LA 배우조합의 15퍼센트만이 전업 배우로 일을 하는데, 이는 그들이 예술을 넘어선 영역으로 '창조적 증식creative multiplier'[68]을 하고 있음을 의미한다. 이렇게 함으로써, 그들은 다른 사람들이 같은 일을 할 때와는 다른 방식으로 일을 한다. 예를 들어, 뉴욕 레스토랑의 웨이터는 음식을 서빙할 때 마치 무대에서 공연하는 듯한 특별한 매너로서 일을 한다. 샤론 주킨Sharon Zukin은 "메뉴나 가격, 위치와 마찬가지로, 웨이터의 악센트와 외모는 레스토랑을 차별화시키는 중요한 요소"라고 말했다.[69] 화가가 인터넷 사업을 한다든지, 무대의상을 담당하는 사람이 의류회사를 차린다든지, 무대 디자이너가 제품이나 포장 혹은 인쇄에 종사한다든지 할 때의 결과는 매우 놀랍다. 예술가들이 서비스 관광단지를 짓거나 그 직원이 되거나 서비스를 하게 되면, 그 시설의 성격 역시 변화하게 된다.

예술가들이 특정 직업을 갖고 있지 않을 때(설령 직업이 있다 하더라도), 그들이 주로 시간을 보내는 장소, 그들이 즐겨 입는 옷, 그들이 어디서 무엇을 어떻게 먹는지 등은 그들이 예술가로서 아이덴티티를 유지하는 데에서 중요한 부분이다.[70] 예술가들은 그들이 어떻게 행동하고 반응하는가에 따라 변하는 특정 '소굴haunts'이나 구역에 모여든다. 그들의 예술작품은 그러한 비공식적 접촉에 의존하는데, 이곳에서 사람들은 새로운 소식이나 아이디어, 기법 등을 교환하게 된다. 쇼비즈니스의 세계에서 이러한 식의 교류들은 대본이나 음악, 디자인, 조명처럼 각개 다

른 영역의 사람들이 협업을 하는 데 도움을 준다. 부분적으로 이러한 이유 때문에, 예술계 사람들은 다른 영역을 침범할 수 있는 다양성을 얻게 되는 것이다. 그들은 결코 교외의 '황무지'로 가지는 않을 것이다. 이 과정 속에서, 그들은 자신들이 모이는 주변의 공간뿐만 아니라 그 공간 속에 존재하는 제품들에 대한 사람들의 욕구를 증대시키게 된다. 그들은 무엇인가 새로운 것을 가장 처음으로 수용하는 사람들이다.

산업의 보수적 측면에서 보자면, 미국 전체 노동력의 15퍼센트가 제조업, 농업, 경찰관이나 소방관 같은 국가 기반 서비스업에 종사하고 있다.[71] 다시 말해서, 나머지 사람들은 대부분 '다른 사람들의 세탁을 맡고taking in everyone else's washing' 있다는 것인데, 이 말은 레스토랑이나 영화관, 테마파크, 관광 등 창조적 서비스 경제영역에서 일을 하고 있다는 뜻이다. 그리고 제조업으로 분류된 것도 정작 살펴보면 실제 활동은 디자인, 제품개발, 연구개발 등이 대부분인데, 이는 전체 경비의 60~80퍼센트를 차지한다.[72] 스콧 래시Scott Lash와 존 어리John Urry는 이제 일반적인 생산업체들도 점점 더 문화의 생산으로 '변화해 가고' 있다고 말한다.[73]

진정한 엔터테인먼트 스타일

엔터테인먼트산업, 특히 영화와 TV는 문화산업이 어떻게 제품에 반영되는지를 보여준다. LA는 엔터테인먼트산업을 지배하고 있기 때문에 그 과정을 살펴보기에 가장 좋은 장소이고, 특히 옷은 그 과정을 살펴보기에 가장 좋은 제품이다. 데님denim은 남부 캘리포니아의 애국심과 반항심이 혼합되어 만들어졌다. 서부 개척자나 카우보이 영웅뿐 아니라 '이유 없는 반항아rebels without a cause'나 〈와일드 원The Wild One〉(1953), 〈폭력

교실^{Blackboard Jungle}〉(1955) 같은 1950년대 영화 속에 등장하는 반항적인 젊은이들이 데님 진을 꾸준히 선전해 왔다. 몸에 딱 맞는 '501' 청바지는 샌프란시스코에서 시작된 리바이스를 세계에서 가장 큰 의류회사로 만들었다. 이와는 좀 다른 예지만, 랠프 로렌^{Ralph Lauren}은 영화 〈위대한 개츠비^{The Great Gatsby}〉(1974)에서 1920년대의 의상을 50년 후에 재현한 복고풍 디자인을 했는데, 이는 후에 랠프 로렌 왕국의 기반이 되었다.[74] 〈디테일^{Details}〉지에 따르면, 영화 〈위험한 청춘^{Risky Business}〉(1983)에서 톰 크루즈^{Tom Cruise}가 맡았던 배역 때문에 레이밴^{Ray-Ban} 선글라스가 유행하게 되었다고 한다. 의류회사들이 유행에 발맞추어 가는 것을 돕기 위해서, 〈LA 타임스^{Los Angeles Times}〉는 1990년대 중반에 '스크린 스타일'이라는 칼럼을 연재해 영화배우들이 영화 속에서 어떤 옷과 보석, 안경 등을 착용했는지 세세하게 묘사해 주었다.

검열에 대응하는 방식을 포함해 할리우드의 윤리적 성격 역시 의류에 영향을 미친다. 총천연색영화가 등장하기 전에는 섹슈얼리티와 여성의 관능적 몸매를 드러내기 위해 여성의 드레스에 금속 장식이나 망사, 레이스 등의 소재를 사용함으로써 에로틱한 이미지를 만들어냈다.[76] 영화 의상은 배우들의 동작을 더 잘 보여주기 위해서 옷의 부피를 줄였다.[77] 1920년대에 여러 주에서 영화 검열을 시작하면서, 할리우드는 여성의 가슴을 어떻게 해서든지 드러내기 위해서 몸에 착 달라붙는 새틴과 실크 소재의 옷을 활용함으로써 규제를 피해 가고자 했다. 영화계의 실력자들이 뻔뻔하면서도 동시에 소심한 기지를 발휘해서 문제를 해결할 방법을 찾은 것이었다. 엔터테인먼트 스타일은 또한 호감이 가는 것이든 그렇지 않은 것이든 간에 어쨌든 지역적인 환경 요인에서 나온다. 뉴욕에서 시작된 직후 바로 LA에 정착한 1990년대의 '힙합' 스타일은 LA 젊은이들로부터 바로 비디오로 장소 이동을 했다. 디자인 교육자인

로즈메리 브랜틀리[Rosemary Brantely]는, 디자이너들은 무언가를 보면 '바로 그다음 날' 그것을 새로운 상품 기획에 적용한다는 점을 강조한다.[78] 다른 모든 곳의 디자이너들이 같은 스타일을 고급 패션으로 가져가듯이, 남부 캘리포니아의 서핑복 디자이너들 역시 자신들의 의류 라인을 도시 속 스타일로 발전시켰다.[79] LA는 도시와 세상이 변화하는 데 발맞추어서 재빠르게 새로운 요소들을 포용한다. 오스트리아 빈에는 오페라가 있고 그에 따른 비교적 고정된 레퍼토리의 명성과 문화적 테마를 제품과 서비스로 활용한다. 반면에, LA는 더욱 다양한 대중적 트렌드에 적응해 나가며 엔터테인먼트산업 내부에 그 트렌드를 대중상품으로 변모시킬 수 있는 예술 형태를 품고 있다.

흑백영화는, 드레스에 사용되는 금속 장식과 함께 실내 가구에서 사치스러움을 함축적으로 보여줄 수 있는 흑백 톤의 가구들이 만들어지게 했는데, 그 결과 뚜렷한 데코 스타일이 생겨났다.[80] 응접실을 가로지르는 프레드 어스테어[Fred Astaire*]의 탭댄스 스텝은 수많은 제품에 변화를 가져왔다. 이와는 좀 다른 방식으로서, 유니버설 스튜디오는 1927년에 영화〈애리조나[Arizona]〉에 쓰일 소품 가구를 위해 그 지역의 메이슨가구회사[Mason Furniture Manufacturer]에 카우보이풍의 '몬터레이 스타일[Monterey style]' 가구를 생산하게 했다. LA 지역의 다른 두 회사인 재거컴퍼니[Jaeger Company]와 브라운솔트먼[Brown-Saltman] 회사는 1940년대 전 시기에 걸쳐서 미국시장 전역을 대상으로 이와 비슷한 가구들을 만들어냈다.[81] 유니버설 스튜디오의 세트 디자이너들은 브라운 솔트먼 회사의 가구들을 구매하기로 계약이 되어 있었기 때문에, 브라운 솔트먼사는 무엇을 생산하든지 간에 그 제품을 영화에 노출시켜서 새로운 시장을 만들어낼 수 있었다.

LA 지역은 의류 제조업 분야뿐만 아니라 미국

•
프레드 어스테어
미국의 무용수이자 배우
(1899~1987)

전역에서 가장 큰 장난감 제조업 지역으로서, 영화 속에 제품을 노출시키거나 상품 라이선스 계약을 통해 상품 속으로 스며든다. LA 지역의 매텔사Mattel Corporation는 디즈니 영화를 협찬함으로써 미국에서 가장 큰 장난감 회사가 되었다. 디즈니는 또한 50개 회원으로 구성된 시너지 디파트먼트Synergy Department와 배터리, 리넨 제품, 전자제품 등 많은 각종 물건들에 관한 라이선스 계약을 했다.[82] 프랑스영화는 세계적으로 명성이 있지만 파리에서는 제품을 영화 속에 노출시키는 협찬과 같은 방식을 활용하지 않는다. 그 이유 가운데 하나는 아마도 시장의 수지가 맞지 않기 때문일 것이다.[83] 그리고 전반적으로 프랑스영화의 주제나 프랑스문화 자체가 장난감 판매나 그와 같은 종류의 것들을 팔기에는 수준이 너무 높은 것 또한 사실이다. 그러나 그 지역의 라이선스 상황이 조금 더 나았더라면, 프랑스영화도 달라졌을지도 모른다. 물론 실제로 그럴 일은 없겠지만 말이다.

엔터테인먼트와 산업은 다양한 방향으로 LA라는 지역과 상호 작용하며 결합되고 있다.[84] 건축가들은 영화 프로젝트를 진행하고, 영화 디자이너들은 건축가가 된다. 한때 포드사의 스타일링 부서에 근무했던 제품 디자이너인 시드 미드Syd Mead는 영화 〈블레이드 러너Blade Runner〉(1982)의 우주선과 그 외 미래 소품들을 제작했다. 〈블레이드 러너〉에 등장하는 미래 이미지는 이후 자동차를 포함해 거의 모든 다른 제품들에도 영향을 미쳤다. 오늘날의 카오디오는 아마도 다른 어떤 것보다 이 영화의 영향을 가장 많이 받은 제품일 것이다. 반면 영화 쪽에서는, 영화의 의상 담당자가 의상디자인 분야로 진출하는 경우 뿐만 아니라 그 의상을 만든 캐럴 리틀Carole Little이 적어도 영화 한 편당 총 1억 달러 이상을 벌어들이는 영화산업에 진출하기도 했다.[85] 분장사업이 시작된 것은, 테크니컬러technicolor가 백인들의 얼굴에 배경 색상이 비치게 만든다는 사실을 알게

된 후 이런 현상을 보정하기 위해 광택이 있는 기름으로 만들어진 물감을 영화에 사용하게 되면서였다. 그래서 에스토니아에서 LA로 옮겨 온 가발 제조회사였던 맥스팩터사Max Factor는 '팬케이크pancake'를 개발했는데, 이 제품은 고체 케이크 형태의 '단조로운' 제품을 촉촉한 스폰지로 가볍게 두드려서 사용하는, 지금은 흔한 화장용품이다. 맥스팩터사의 할리우드 공장은 색깔과 채도를 단계별로 구분한 맥스팩터 시스템의 일부분으로 온갖 종류의 미용제품들을 만들어냄으로써 세계에서 가장 큰 화장품 회사 되었다. 다른 제품 영역을 살펴보자면, 월트 디즈니는 영화 〈판타지아Fantasia〉(1940)의 사운드트랙을 개발하면서 휼렛패커드사에 오디오 진동기를 처음으로 공식 주문했다.[86] 영화 〈개미Antz〉(1998)에서 사용된 것처럼, 오늘날 디즈니 애니메이터들이 만들어내고 있는 '인공 생명체artificial life'의 컴퓨터 시뮬레이션은 샌디에이고에 본사를 두고 있는 생명공학 회사인 내추럴셀렉션Natural Selection이 에이즈 바이러스의 면역 취약성에 '맞는' '유전자 알고리즘'을 찾는 데 이용되고 있다.[87] 이런 신규 개발 사업들은 성공을 거두어 UC-샌디에이고UC-San Diego와 솔크연구소Salk Institute 주위에 모여 있는 생명공학 회사들에 기여하고 있다.

찰스 임스Charles Eames와 레이 임스Rae Eames 부부의 업적은 우리 모두 잘 알고 있는 제품들과의 상호 작용을 보여주었다. 가구와 세라믹 제품을 디자인한 경력이 있던 그들은 디트로이트에서 LA로 건너와서 '멀티비전multivision'이라는 영화기술을 개발했고 주로 기업과 공공전시를 위한 많은 영화 프로젝트를 진행했다. 제2차세계대전 당시 비행기 레이더 천장에 플라스틱을 보강하기 위해 유리섬유를 사용했던 LA의 제니스 패브리케이터스사Zenith Fabricators와 함께 일하면서, 임스 부부는 1949년에 유리섬유 의자를 만들어냈고, 이 의자는 1990년대 후반까지 계속 생산이 되었다. 그들은 또한 LA의 플라이폼드우드컴퍼니Plyfomed Wood Company와 함

께 합판을 구부려 만든 군대용 다리 보호대를 만들었고,[88] 이것은 임스 부부의 고전적인 의자를 만드는 데에도 도움을 주었다.도판 3, 4 더 넓은 합판 바탕을 가죽이 덮고 있는 안락의자와 오토만ottoman*은 영화 제작자였던 빌리 와일더Billy Wilder를 위한 선물로 처음에 제작되었고, 그의 집 역시 찰스 임스가 설계를 했다. 공항이나 다른 기관들을 위한 임스의 디자인은 세계시장에서 5억 달러의 판매실적을 기록했다.[89]

비록 가격 규모는 작지만, 소소한 멘다 병조차도 간접적으로 어떤 식으로든 LA의 영화 비즈니스와 관계가 있었다. 멘다 병을 발명한 데이비드 멘킨은 매텔사의 생산 엔지니어였고, 메텔사는 영화산업과 직간접적으로 연관이 있었다. 멘킨은 그 전에는 LA 지역의 항공우주산업에 종사했는데, 이 역시 그가 멘다 병을 만드는 데 영향을 준 주요 요인이었다. 이러한 이전 경험들을 통해서, 멘킨은 돌려서 여는 뚜껑의 금속은 눌리거나 구부려지거나 찌그러지게 하는 압력이 가해질 때, 자신이 원하는 것과는 전혀 다르게 반응할 것이라는 점을 알고 있었다. 예전의 좋은 관계 때문에 뚜껑 제조업자는 멘킨이 생각했던 초기 모델을 만드는 데 필요한 특별한 금형을 '기꺼이' 만들어주었다고 멘킨은 말했다.

일상적인 제품을 위한 것이건 난해한 생명공학을 위한 것이건 간에, 이런 모든 사례들은 잠재된 상호 연결성이 실현되면서 존재하게 된 것이다. 다양한 분야가 서로 협력하게 되는 것은, 그것이 본질적으로 서로 연관이 있어서가 아니라 장소의 성격이 그것들을 서로 연결시켜 주기 때문이다. 장소는 이렇게 제품의 여러 요소들이 서로 결합되는 방식으로 물건들 속으로 스며든다.

•
오토만
등받이 · 팔걸이가 없는
긴 의자 혹은 발 받침대.

도판 **3** 임스 유리섬유의자(Eames fiberglass chair). 1949.
Photograph courtesy of Herman Miller, INC.

도판 **4** 임스 합판 안락의자(DCM: Dining Chair Metal).
Photograph courtesy of Herman Miller, INC.

타자기가 '그때', '이탈리아'에서 상품으로 만들어졌다면

장소가 적절하지 않을 때에는 타가수정cross-fertilization의 필요성이 분명해진다. 이는, 마치 동그란 제품이 사각으로 뚫린 구멍에 들어가게 되는 것과도 같다. 우리가 앞서 살펴본 디트로이트 자동차의 경우에는, 디트로이트라는 장소의 성격이 점점 트렌드의 변화나 외국과의 경쟁력 부분에서 부적절해졌기 때문에 어떠한 변화가 필요해졌다. 일찍이 캘리포니아 사람들을 디트로이트로 불러들였던 미국 자동차회사들은 나중에는 몇몇 중요한 활동을 LA로 이전해야만 했는데, 이는 단지 디자인상의 문제만이 아니었다. 링컨머큐리Lincoln-Mercury는 결국 본사를 남부 캘리포니아로 옮겼다. 실리콘밸리가 미국 하이테크 기술의 중심으로서 보스턴을 대신하게 된 것은 가장 유명한 경우다. MIT와 하버드대학을 중심으로 하는 보스턴-케임브리지 126가衛의 과학-엔지니어링 지역이 그 기술적인 우월성을 더 이상 유지하지 못하게 되었다. 동부 해안 지역에 위치한 회사들은 캘리포니아에서 이루어진 기술적 혁신을 직접 활용할 수 있게 된 이후에도 그 혁신을 흡수하는 데에는 실패했다. 제록스사는 팰러앨토에서 마우스와 온스크린on-screen 아이콘들, 그리고 이더넷Ethernet 의 중요한 요소들을 개발하기 위해서 '제록스 파크Xerox PARC'라고 불리는 팰러앨토연구소Palo Alto Research Center를 운영했다. 그러나 코네티컷 주의 로체스터와 스탬퍼드에 있는 본사의 임원들은 그 혁신을 무시했다. "그 비전을 받아들일 만한 사람이 없었다"고 전 제록스 파크의 직원은 말한다.[90] 그래서 발명가들은 그곳에서 벗어나서 캘리포니아에 애플이나 어도비, 그리고 다른 주요 회사들을 세웠다. 실리콘밸리의 장점은 자원 접근성 같은 보수적인 위치 요인과는 관련이 없다. 모든 것은 그곳에 원래 있던 사람들이나 동부의 문화에 실망해 서부로 온 사람들의 미적, 사회

적 맥락과 관련이 있다. 딱딱한 보스턴 지역 회사들과 비교해 볼 때, 이곳의 사업방식은 훨씬 더 캐주얼하고 효율적이다. 소비자, 공급자, 기획자, 그리고 미래에 직원이 될 사람들 모두가 정보, 직감, 어떤 기미의 빠른 이동과 교환이 허용되는 분위기 속에서 어울리고 있는 것이다.[91] 반면 IBM사로 대표되는 동부 스타일은 한 직장에서 평생 일하는 것을 의미했다. '조직맨organization man' 이 되는 것이 그들의 이상이었고 실제로도 그러했다. 캘리포니아에서는 이와는 대조적으로 사회적인 '살롱' 이 있고, 그 지역의 바bar에서는 다양한 회사 출신 사람들이 저녁에 정기적으로 모이는 '사이버서드cybersuds'•가 있는데 그곳에서는 서로 경쟁관계에 있건 협력관계에 있건 상관없이 모든 사람들 간의 경계가 허물어진다. 멋지고 소통이 잘 이루어지는 지역이라고 스스로 자부하는 또 다른 곳인 뉴욕 실리콘앨리Silicon Alley•• 출신의 한 벤처 자본가는 이런 사회적 모습을 사업과 기술적 에너지를 결합시키는 '글루웨어glueware' 라고 불렀다.

소프트웨어 혁명이건 세계 제국의 건설이건 간에, 무엇인가 시작되기 위해서는 적절한 장소가 있어야 한다. 콜럼버스가 배를 알맞게 제작하기 위해 스페인으로 간 것은 이탈리아인들에게는 신세계를 가져다줄 수 있는 기회를 놓친 것이지만, 동시에 수많은 다른 사람들에게는 소위 '미국' 이라고 불리우는 땅에서 살거나 혹은 죽고, 또 생산활동을 해나가게 되는 길을 터준 것이었다. 굴리엘모 마르코니Guglielmo Marconi는 라디오를 보급하기 위해 영국으로 가야만 했고, 그 사실이 초창기 라디오기기와 방송 서비스에 영국의 관습과 표준이 자연스럽게 스며들 수 있게 한 시장선점우위first-mover advantage를 주었을 뿐 아니라, 라디오라는 제품의 신비감과 전 세계적인 BBC 방송의 목소리를 통해 영국적인 것의 경

•
사이버서드
격식이 없는 파티 형태의 모임.

••
실리콘앨리
뉴욕의 맨해튼을 중심으로 인터넷 뉴미디어 콘텐츠 분야의 벤처기업들이 밀집해 있는 지역.

쟁력을 강화시키는 효과를 안겨 주었다. 이탈리아 토리노에서 주세페 라비차Giuseppe Ravizza는 1855년에 자신이 '글 쓰는 피아노writing piano' 라고 이름 붙인 타자기를 만들었지만, 지체 끝에 결국 이익을 본 곳은 1873년에 그 아이디어를 받아들인 미국의 레밍턴사Remington Company였고, 이탈리아인들에게는 아무런 보상이 돌아가지 못했다.

뜻이 있는 곳에 언제나 장소가 있고, 어떤 창의적 물건이건 간에 그때가 언젠가는 반드시 온다는 생각과 반대로, 나는 언제나 그렇지는 않다고 생각한다. 우선, 창조적인 아이디어의 핵심인 그 '뜻'의 일정 부분은 적절한 지역적 영양분을 필요로 한다. 둘째, 때로는 충분한 영감이나 땀, 숙고의 과정이 늘 좋은 아이디어를 제품화할 수 있는 건 아니다. 적절하지 않은 때에 적절하지 않은 장소에 있다는 게 모든 조건을 누를 수도 있는 것이다. 적절한 임시변통의 순간을 놓친다면 그 제품은 영원히 존재하지 못할런지 모른다. 타자기가 만일 이탈리아에서 상품화되었더라면, 미국에서 개발된 현재의 버전과는 달랐을 것이다. 한 예로, 쿼티 키보드가 아니었을 수도 있다는 것이다. 적절한 장소와 시간이 맞아떨어지지 않았기 때문에 실제로 만들어지지 못한 위대한 제품들도 많이 있을 것이다. 효율적인 자동증기엔진은 어떨까. 마지막 장에서 더 많은 얘기를 하겠지만, 이러한 것들은 많은 사람들이 그 가치를 알아보았더라면 아마도 지금보다는 더 나아졌을 수 있었을 것이다.

도시 자체가 상품이다

빌딩들, 기반 시설물들, 그 안의 사인과 기호들을 통해 물리적 의미의 도시 자체 또한 어떤 물건들의 생산에 영향을 준다. 공공 공간의 구

성은, 어떤 유형의 생산활동이 그 반대의 것과 상호 작용하도록 부추기고 (예술가들은 엔지니어가 되고, 의상 디자이너들은 힙합으로 가는 식으로 말이다) 그 공간에서 오고가는 이주자들의 구성에 영향을 미친다. 광장이 있는 '풍경'을 원하는 사람들과 외딴 골목길을 선호하는 사람들이 있게 마련인 것처럼 말이다. 도시의 모습과 기능은, 디자이너들이 일을 하거나 생산자들이 무엇을 만들지 생각하거나, 혹은 소비자들 자신들이 원하는 것을 알아가는 데 영향을 준다. 방향 사인이나 매장의 디자인, 광고 규제, 윈도 디스플레이, 도시 시설물 등 이미 만들어져 있는 도시의 환경들과 그 부속물들은 그 장소에 있는 사람들에게 물건이 만들어지는 방법과 그 사람들이 무엇을 선호하고 거부하는가에 대해 지속적인 자료를 제공해 준다.

건물의 역사 속에 어떤 스타일이 유행하게 되는지는 제품 역사의 유행과 유사한 방향으로 흘러가게 된다. 때때로 이것은, 로코코 스타일 궁전의 영향으로 로코코 스타일 식기가 만들어지게 된 것처럼, 직접적인 대응 방식으로 이루어지기도 한다. 북유럽이나 미국 건축물에서 발견되는 고전적인 그리스 스타일이나 로마 스타일은 웨지우드사의 재스퍼웨어에 대한 욕구를 증대시켰다. 적어도 최근에는, 전통적인 사업체나 국가기관의 활동보다는 좌파 성향 사람들의 활동이 공공 공간에 영향을 미치면서 제품에 더 큰 영향을 주고 있다. 제3이탈리아Third Italy로 불리는 볼로냐와 베니스의 주변 지역들과 토스카나 지방의 세련된 제품들은, 그 지역의 특성, 특히 지속적으로 사회주의 노선의 정책을 선택해 온 성향에서 비롯했다.[92] 미국에서는, 비록 지역 유지들에게 '샌타모니카 인민공화국The People's Repulic of Santa Monica'이라는 혹평을 받기는 했지만, 1980년대에 캘리포니아 주 샌타모니카를 지배했던 좌파정책으로 LA 주변 해안가의 도심지역이 새롭게 부상했고, 이 지역의 부동산 가격 또한 급상

승했다. 유행 시스템에 대해 불평을 하는 지식인층조차도 디자인에서는 앞선 취향을 보인다. 조경, 공공예술, 건축 규제, 커피 제조, 소비상품, 농장시장 등에 대한 지식인층의 기호에 따라 여러 지역들이 되살아나게 된다. '라테 타운Latte town'이라 불리는 볼더Boulder, 샌타페이Santa Fe, 샌타바버라Santa Barbara처럼,[93] 지식인층의 영향력이 지배적인 도시들은 하이테크 분야를 포함한 창조적인 산업을 끌여들였고, 그 산업에 종사하는 사람들은 물건을 만드는 데에 그런 환경을 적극 반영하고 강화시켜 나간다.

국가, 그들 또한 '성격'이 있다

국가 스타일이 물건에 영향을 준다는 사실은 이미 눈치 챘을 것이다. 영국이 세계 최초로 산업사회를 이룩하고 가장 강력한 왕권을 지녔다는 맥락에서, 영국의 제조업자들은 식민지 국가들과 유리한 무역조약을 체결하는 이점을 얻을 수 있었을 뿐 아니라, 세계 어느 곳에나 상징적 힘을 가질 수 있었다. 영국의 제품은, 착취적인 관계의 힘이나 관리규칙(무게, 척도, 철도 기준을 포함한)을 이용하거나 또는 단지 처음 도입된 것이라는 이유로, 앞으로 만들어지는 제품들이 어느 곳에서 온 것인지에 관계없이 따를 수 있고, 또 따라야만 하는 표준이 되었다. 이 모든 것에는 왕실, 기사, 영국식 예절(꾸며진 것이건 그렇지 않건 간에), 교육, 권력, 그리고 그 언어 자체까지 등 기타 존경 받는 영국의 전통과 관계된 것들을 선호하는 정서가 그대로 반영되어 있다. 지구촌의 문화를 돌아보면서 마틴 개넌Martin Gannon은, 19세기에는 "영국식을 받아들이는 경향이 너무나도 널리 퍼져 있어서 의문을 제기할 필요가 없었다. 사람들은 당연히 최고를 선택했고, 이때 최고는 바로 영국 것이었다"고 말했다.[94]

상품의 탄생, 그리고 디자인 이야기

영국의 고전적 디자인, 로맨틱함, 풍경화에 대한 집착은 풍경과 꽃무늬로 뒤덮인 천을 포함해 주요 산업에 적극 반영되었다. 외국 제조업자들이 자국 생산자들의 저지 노력에도 불구하고 영국 기계를 수입하는 데 성공하자, 새로운 도전들이 생겨났다. 외국인들도 이제 '영국식 디자인'을 자신들의 도자기에 새겨 넣을 수 있게 된 것이다. 그러나 영국의 제조업자들은 더욱 확장된 디자인 레퍼토리와 지역적 혈통에 호소하는 능력을 통해 작지만 고급화된 시장에 맞추어 새로운 패턴을 만들어냄으로써, 이러한 도전에 성공적으로 대응해 나갔다.[95] 사실 전원의 로맨스와 안락함을 내세우는 경향은 전자제품의 시대에 이르기까지 지나치게 오래 지속되어 온 경향이 있다. 유명한 러셀홉스사Russel Hobbs의 전기주전자는 '전원 스타일country style'을 제품 옆면에 표현했고 1990년대에는 꽃 무늬 일러스트레이션까지 집어넣었다.도판 5 '전원적 아이디어rural ideas'에 대한 선호 때문에, 영국은 유럽 여러 나라들과 북아메리카의 트렌드를 따라잡지 못하고 뒤처졌다. 1930년에 영국의 조명회사인 베스트앤드로이드Best and Lloyd는 '현대적이지만 영국적인'[96]이라는 문구를 내세워 제품을 선전했다. '현대적이지만 미국적'이라거나 '현대적이지만 이탈리아적인' 혹은 '현대적이지만 독일적인'이라고 이야기하는 건 전혀 의미가 없었을 것이다. 영국시장을 분석한 이케아사의 연구에 따르면, "소비자의 2/3 정도가 꽃무늬나 다소 과장된 스타일을 좋아한다." 적어도 산업 국가들 사이에서 영국은 "극도로 보수적인" 상류층이 이끄는 국가이며 [97] "아마도 홈스타일링에서는 세계에서 가장 보수적인 시각을 드러내는 국가일 것이다."[98]

아마도 이런 것들이 영국인들로 하여금 샤워보다는 욕조 목욕을 더 선호하게 하는 것인지도 모른다. 샤워는 욕조 목욕에 사용되는 온수의 1/4밖에 쓰이지 않고, 다른 사람이 앉았던 곳에 앉지 않아도 된다는

러셀홉스사의 전기주전자. From Jonathan Woodham, The Kettle: An Appreciation. Autm Press; The Ivy Press, 1997, p. 27. Photo Courtesy of The Ivy Press Limited.

점에서 더 위생적이고, 실제로 목욕을 준비하는 데 전혀 시간이 걸리지 않으며, 하수구로 물이 덜 내려가기 때문에 그렇게 자주 청소하지 않아도 된다. 공간 또한 덜 차지한다. 물론 영국에도 의료 목적으로 사용을 한다거나 차가운 물로 남학생의 용기를 시험한다거나 할 때 샤워를 이용하던 전통이 있다.[99] 반면에, 에드워드왕 시대풍의 이상적인 욕조에 담긴 따뜻한 목욕물에 들어가는 것은 그에 비해 매우 감미롭게 여겨진다. 이러한 사례들의 세부사항들에 대한 논란의 여지가 있기는 하지만, 국가적인 감성은 제품과 경제에 영향을 준다고 할 수 있다. 영국인들과 미국인들처럼 언어나 경제수준, 역사 면에서 매우 가까운 사이일지라도 그들

상품의 탄생, 그리고 디자인 이야기

의 문화적 차이는 생산과 소비활동에 드러나게 된다.

　　20세기로 접어들면서 미국이 영국의 뒤를 이어서 세계를 지배하게 되었을 때, 미국의 제조업자들은 돈이 있는 곳이라면 세계 어느 곳에서나 자신들의 제품을 팔 수 있었다. 특히 제2차세계대전이 끝난 직후 몇 년 동안 미국산 소비품들이 전 세계 제품시장의 거의 3/4을 차지하고 있을 때에는, 제품을 어떻게 디자인해야 다른 곳에서 더욱 인기를 끌게 될 것인지에 대해서 생각할 필요가 없었다. 그러나 유럽과 일본의 제조업자들이 전쟁의 상처에서 회복하면서, 좀 더 의식적으로 미적인 목표를 추구하는 그들의 디자인 전통이 다시 명성을 얻게 되었고, 어떤 영역에서는 미국 제품들은 뒤처지게 되었다. 미국으로의 이주를 회상하면서 레이먼드 로위는, 미국의 산업가들이 '거칠고 적대적이며 자주 분개하는' 듯했다고 회상한다. 그는, 자신의 프랑스 악센트는 "패션 분야 밖에서는 그다지 도움이 되지 않는다"고 느꼈다.[100] 외국 클라이언트를 많이 확보하고 있는 미국의 제품 디자이너 찰스 펠리Charles Pelly는, 디자인의 미적인 면과 관련해 미국 기업의 임원들에게서 느꼈던 '불편함'에 대해 이야기했다. 유럽의 임원들은 이와 대조적으로 "어렸을 때부터 박물관에 드나들고, 여행을 했으며 미적인 문제들을 이야기할 때 겁먹지 않고 편안해했다." 양쪽 나라에서 모두 일한 경험이 있는 한 디자이너가 보고한 바로는, "이탈리아 사람들은 디자이너나 건축가를 매우 존경하고 때로 '거장'이라고 까지 부른다"고 한다.[101] 미국의 경쟁사들과 비교해 보면, 유럽의 회사들은 디자이너가 대표가 되는 일이 더 잦고, 때문에 최신의 디자인이 '경영의 중점사항으로 여겨질' 가능성이 더 높다.[102] 이러한 차이점은 여러 계층에서 마찬가지로 드러나는 듯하다. 이탈리아의 한 건축가가, 밀라노의 두 벽돌공이 벽돌을 쌓아 올리는 일을 하면서 각자가 선호하는 작업방식에 대해 얼마나 심사숙고하는지 엿듣게 되었다. 한 사람은

벽돌이 똑바르고 고를 수 있게 판판한 수직의 표면에 대고 벽돌을 쌓는 게 좋다고 했다. 한편 그의 동료는 이에 이의를 제기하면서, 자신에게는 표면에서 살짝 공간을 두고 벽돌을 쌓아 그 불규칙함이 빛이 비칠 때 재미있는 효과를 만들어내도록 하는 습관이 있다고 했다. 아마도 다른 나라에서는 이러한 대화를 엿듣기 힘들 것이다. 많은 관찰자들은 때때로 '놀랍게도' 이탈리아에서 디자인이 얼마나 진지하게 '당연한 행동방식' 의 한 부분으로 기능하는지를 깨닫게 된다.[103]

제품 영역에서, 이탈리아는 최고급 시장을 겨냥해 수많은 제품들을 만들어내면서 의류, 직물, 패션 가죽제품 수출시장에서 세계를 이끌고 있다. 앞서가는 이탈리아 스타일은 그러한 발전을 이끈 한 부분에 불과하지만, 그 발전을 가능케 하는 유일한 부분이기도 하다. 이탈리아에서는 수준 높은 공예가들이 서로의 습관과 경향, 기대치를 잘 파악하고 있는 긴밀한 네트워크를 형성해 가족 중심의 작은 사업형태로 일한다.[104] 임금은 미국 직물업계의 거의 2배, 제3세계 공장의 4배 수준으로 높다.[105] 1980년대에 더욱 강력해진 환경오염 관련법은 이탈리아의 가죽제품 제조업 분야를 무두질과 같은 낮은 수준의 작업에서 벗어나 고급 지갑처럼 정밀하게 마감된 제품 생산 중심으로 변화하게 했다.[106] 고급 패션을 통해서, 이탈리아의 제조업은 '탈산업화의 핵심' 으로 성장했다.[107] 그것은 미학, 가족, 정치의 특정한 사회 구성에 의해서 가능해진 고임금, 친환경 생산방식이다. 제3이탈리아 지역은 이렇게 스타일, 재료, 공예 면에서 정교한 완성도를 갖춘 제품들로 전 세계 시장을 장악하게 되었다.

미국이 장악하는 데 문제가 없었던 영역은 개인용 무기, 군사장비, 감옥 설비 등 다양한 폭력과 억압의 도구들이다. 미국의 높은 범죄율과 거리의 무질서한 경향은 그곳의 공중전화기나 자동판매기, 거리의 설비들을, 예를 들어 일본에서 필요한 것보다 더욱 튼튼하게 만들게끔 했

다. 공공화장실 등 그러한 미국의 노출된 공공시설물들은 그래서 더욱 비싸고, 아마도 일부 같은 이유로 인해 쉽게 찾아보기가 힘들다. 주요 공공장소의 하나인 LA 퍼싱스퀘어Pershing Square를 재건축하면서 가장 중요했던 점은, 이곳을 거리의 부랑자들과 범죄자들로부터 보호하는 것이었다.[108] 파리 공원의 가볍고 옮기기 쉬운 의자나, 런던의 작은 정원 울타리 안의 나무벤치와 같은 건 설치할 수 없었다. 대신 모든 것은 콘크리트로 만들어졌다.

'그곳'과는 다른 '이곳'만의 독특함

각 제품은, 표현적 · 물질적 · 조직적 요소들이 모든 혼란스러운 국면 속에서 특정 장소 · 시간과 어떻게 조합하는가에 따라 달라진다. 국경조차 그 전통적 의미를 조금씩 잃어가고 있지만, 지역성은 무의미해지지 않는다. 지역적 성격, 전통, 차이점들은 사람들의 직접적 상호 작용과 각 지역 특유의 소화 방식에서 생기기 때문에, 장소들의 차별성은 유지된다. 정확하게는 전 세계적으로 소비될 수 있는 것들의 상대적인 동질성 때문에, 다른 물건을 시장에 내놓게 하는 장소의 차별성은 더욱 중요해진다. 또한 지역성은 제품을 통해 더 많은 다른 환경으로 널리 퍼져나갈 수 있기 때문에 더 큰 영향력을 행사한다. 세상 어느 곳에서나 같은 것이 소비된다고 해도(물론 실제로 그렇지 않지만), 이 때문에 그것을 만들어내는 지역의 생산시스템까지 똑같이 만들어지지는 않을 것이다.

어쨌든 사람들은 서로 조화를 이루어 일하고, 자신들이 만드는 것에 장소의 표시를 남긴다. 사회학자들은, 간단히 말하자면, 오랫동안 어떻게 사람들이 협동을 해왔는지,[109] 사회조직이 어떻게 가능한지를 밝

히려고 노력해 왔다. 그러나 모호하고 이해하기 어려운 방식으로 말하는 사람들도 있다. 그들은 '표준'이라는 것에 대해, 개개인은 그 개인들을 '인도하는' 특정 신념체계나, 형식적인 혹은 비형식적인 규칙들을 공유한다고 얘기한다. 사람들로 하여금 스스로 어떻게 행동할지 알려주는 사명 선언문mission statement 같은 것이 벽에 붙어 있지는 않아도 최소한 사람들 마음 속에 분명히 존재한다는 것이다.

그러나 제3장에서 상세히 논의했던 대로, 어떤 사회학자들은 '규칙이 이끄는 삶'을 주장하는 이들과는 다르게, 널리 사용될 수 있는 어떤 가이드나 규범이 확고하게 존재하기에는 실제의 인간 행동이 너무나 복잡하고 개성적이며 특별하다고 생각한다. 사람들은 상황, 혹은 그 상황의 매 순간에 따라 혼란스러운 불연속성과 계속해서 만나게 된다. 이렇게 규칙이 적용될 것들이 많고, 인간의 활동 자체가 바로 '그' 규칙이 무엇을 의미하는지, 언제, 누구에게 적용되는지를 계속해서 변화시킬 때, 규칙은 과연 제구실을 할 수 있을까? 우리에게는 시간이나 환경에 관계없이 늘 적용될 수 있는 규칙을 찾는 일보다는 다른 방법이 필요하다.

사람들이 실제로 사용하는 방법은 이것이다. 제3장에서도 이미 이야기했지만, 사람들은 '교묘하다'. '민속지적 방법론'110을 따르는 사회과학 학파의 용어를 빌자면, 사람들은 언제나 배경 속의 무수한 세부 사항들을 받아들인다. 그리고 그것들을 해석하고, 일어나는 모든 현상들에 의해 무엇을 해야하는지를 생각해 낸다. 사람들은 자신들의 시야 범위 내에서 이 모든 것을 끊임없이 구성하고, 재구성하는 비선형적 심리 상태nonlinear gestalts를 이어가게 된다. 그들의 바쁜 두뇌는, 디자이너들이 자랑하는 '수평적 사고lateral thinking' 보다 더 뛰어나다. 그들은 옆과 앞, 과거와 미래를 동시에 본다. 우리는 본래 그런 식으로 만들어졌다.

이러한 '교묘함'을 구성하는 내용들은 다음 장에서 더 살펴보겠

지만, 지정학적인 지역성이 그 장소에 따른 스타일들을 만들어내게 된다. 이런 지역적 교묘함의 형태는 여기저기에 널리 퍼져 있다. 사람들은 이야기, 농담, 매너, 건축, 거리 스타일, 소리, 향기, 주위의 생활수단뿐만 아니라, 자신들이 기억하는 것과 자신들이 예측하는 것에 이르기까지 등이 모든 것 안에서 숨 쉬고 있다. 그들은 특별한 주의와 열정으로 각각의 프로젝트들에 참여한다. 그들은 '그것을 이해하고', 적응하며, 다소 믿을 만한 구성원으로 기능케 하는 지역적 방식을 갖고 있기 때문이다.

이탈리아의 의상 제작자든 실리콘밸리의 인터넷회사 직원이든, 아니면 할리우드의 영화 제작자거나 편의점에서 선반을 정리하는 직원이든 간에, 그들이 적절한 방법, 적절한 시간에 그 일들을 특유의 방식으로 해내는 능력은 —그것을 평가하거나 본뜨기는 어렵겠지만— 경제적 자산이다. 이것은 우리에게 —때로는 크고 때로는 작은 속삭임으로— 무언가 함께 하는 방법을 알려주는 당연하게 여겨져 온 것들의 근원이다. 비록 거의 잘 드러나지는 않고, 또한 그 바깥 세상이 얼마나 더 큰 역할을 하던지 간에 —이 부분에 대해서는 다음 장에서 다룰 것이지만— 지역 환경에서 비롯한 창조적 역량은 물건에 스며든다.

7
조직의 구조와 떠오르는 디자인

누구나 알고 있는 대로, 국제무역과 글로벌 파워, 그리고 기업조직 속의 '외부' 트렌드가 상품에 미치는 영향은 결코 작지 않다. 한 가지 상품을 생산하는 과정에 세계 각 지역의 사람들이 참여하게 된다. 디자인은 이곳에서, 재료는 저곳에서, 조립은 또 다른 곳에서 이루어지는 식으로 말이다.[1] 이 장의 목표는, 이런 것들뿐 아니라 기업들의 변화하는 형태, 투자자들의 태도, 국가들 간의 관계를 포함한 대규모 조직의 이면들을 통해서 상품의 세부사항들이 어떻게 영향을 받는지 살펴보는 데 있다.

피라미드를 만들었던 사람들은 위대한 것에서 아주 사소한 것에 이르기까지 수많은 인공물들을 가능케 했던, 노예 혹은 거의 노예와 같은 집단의 상징적인 예다. 십일조tithes와 광대한 오지에 걸친 자연적 폐허가 로마의 장대함을 건설했다. 시에나나 피렌체에서뿐만 아니라 여러 나라의 세계적 박물관들이 보유하고 있는 수집품들 속에서 여전히 찾아볼 수 있는 르네상스의 영광 또한 국내외에 걸친 유사한 방식의 착취로 성취된 것이다.[2] 앞서 칭찬했던 자전거 타이어는, 벨기에가 자국의 식민이었던 콩고인들의 노동력을 동원해서 야생 고무 덩굴을 재배한 것이 그 기초가 되었다.[3] 반대로, 제국의 지배에서 벗어나는 것 또한 제품에 지워지지 않는 영향을 줄 수 있다. 포르투갈인들이 앙골라를 떠나면서 그 경로에 남긴, 지금도 계속되고 있는 야만적인 내전 때문에 앙골라에서는

인공 수족 생산을 제외한 그 어떤 제조업도 전무한 상태다.[4] 인공 수족 분야에서 앙골라는 분명 선두에 있긴 하지만, 그 제품들은 그 지역 특유의 낮은 기술 수준으로 생산된 것이고, 이에 따라 미국의 병원 같은 곳에서는 그 제품을 수입하지 않는다. 이러한 앙골라인들의 인공 수족 생산은 미국 정유회사들과 다이아몬드 판매상들의 암묵적 공모, 한편으로는 분쟁을 계속하고 있는 아프리카의 야만적 정권들에 의해 유지된 그들의 혼란스러운 식민지 역사에서 비롯했다. 식민지 시기 이후 남아프리카공화국의 아파르트헤이트(인종격리정책) 또한 부유한 사람들을 위한 제품과 가난한 사람들을 위해 별도로 제작된 차별화된 제품들을 만들어냈다. 아파르트헤이트와 온화한 기후의 조합은 남아프리카공화국의 유명한 디자인 중 하나인 부자들을 위한, 아쿠아노트사Aquanaut의 가정용 수영장 청소장비를 만들어냈다.[5] 반면 인종차별을 받는 노동자들은 다이아몬드 광산과 금 광산에서 세계 안전기준에 미달되는 기구들을 사용하며 일을 하고 있었다. 아파르트헤이트가 폐지된 이후에도 수영장 장비들의 우수성은 그대로 유지되었지만(내가 알기로는), 새로운 국가 개발 및 규제의 전략들에 의해서 광업용 장비들의 품질이 향상되었다. 그 전략들은, 가난한 사람들도 구입이 가능하도록 에너지가 절약되면서 유지비가 적게 드는 제품들도 만들어냈다.

어떤 유형의 사회에서건 부자와 빈자들 간의 격차가 크면 그렇지 않은 사회보다 더 사치스러운 상품들, 즉 보석이 박힌 시계나 롤스로이스 자동차 같은 것들이 존재하게 된다. 20세기 스웨덴은 영국보다 더 부유하지만 또 동시에 평등하기 때문에, 스웨덴보다는 영국에서 롤스로이스가 만들어진 것이다. 미국에서 개발한 인공심장 아비오코르AbioCor®를 위해서는 그

아비오코르
2001년 미국 메사추세츠 주 덴버 소재의 아비오메드사(Abiomid)가 개발한 완전 체내 이식형, 대체형 인공심장. 플라스틱과 티타늄으로 자몽 크기만 하게 만들어졌으며 충전기 전지로 작동된다. 이식 수술 비용이 25만 달러가 넘는 것으로 알려져 있다.

상품의 탄생, 그리고 디자인 이야기

나라의 최고급 의료기술뿐만 아니라 그러한 고가의 제품들이 사회적으로 존재하는 것을 가능케 만드는 불평등한 의료서비스 체계도 필수적이다. 아마도 대부분의 미국인들을 포함해 전 세계의 대다수 사람들에게, 이 인공심장은 단지 꿈에 불과할 것이다.

상품의 민주화 역시 상품을 변화시킨다. 19세기 이전 유럽 농부들의 대부분은 여벌의 옷을 소유하지 못했고, 집안용품 또한 의자 하나와 주전자 몇 개가 전부였다.[6] 하지만 오늘날에는 아무리 가난한 나라에 사는 사람들이라고 해도 그보다는 많은 주방용품들과 제품들, 옷을 소유하고 있다. 제품이 여러 개 있다는 것은, 예를 들어 빵 자르는 용도와 감자 껍질을 벗기는 용도의 칼이 따로 있는 것처럼, 목적이 특화된다는 걸의미한다. 이와 동시에, 민주화는 적어도 대량 생산의 첫 단계로서 표준화를 가져올 수 있다. 포드사는 생산시스템을 단순화함으로써 저렴한 자동차를 만들어냈다. 아타리사Atari와 다른 비디오게임 회사들이 실리콘밸리에서 제품을 만들었을 때, 가격대가 높다는 것은 그 제품들이 좀 더 연령층이 높은 아이들이나 어른들을 위해 개발된, 교체 주기가 상대적으로 느린 제품임을 의미했다. 아타리사는 공장을 해외로 이전한 후에 경쟁사들보다 훨씬 더 저렴한 가격으로 장난감을 만들 수 있었는데, 더 폭넓은 연령층을 겨냥한 이 제품들은 비록 내구성이 떨어지는 재료를 사용하기는 했지만 시장의 다양한 요구를 반영하며 여러 모델로 만들어지게 되었다. 그리고 그 제품들은 이전 제품들과는 다른 제품, 혹은 많이 다른 제품들이 되었다.

그 이후, 팜 파일럿palm pilot이 그 시초인 휴대용 데이터 관리장치 PDA 역시 이와 비슷한 양상을 띠었다. 팜 파일럿의 소매가가 500달러인 데 비해, 이후 150달러 정도의 저렴한 가격에 맞추어 개발된 후속 '핸드스프링Handspring' 의 여러 모델들은 다양한 스타일과 색상으로 출시가

되어 더 넓고 다양한 소비자층으로 퍼져나갈 수 있었다. 그러나 이 제품을 개발한 디자이너의 설명에 따르자면, 그렇게 낮은 가격을 맞추기 위해서는 제품 생산과정에, 유타 주에 있던 공장에서 팜 파일럿을 생산할 때처럼 비싸고 정교한 열처리 공정을 도입할 수 없었다. 그래서 제조업자는 말레이시아의 공장에서 간단한 구식의 기술을 사용해 새로운 제품을 만들게 했다. 그 공장은 비슷한 규모의 미국 공장에서 필요로 하는 인원보다 3배나 많은 조립라인 노동자들을 필요로 했다. 애초부터 이 제품의 디자이너들은 어디서, 어떻게 만들어지는가에 따라 팜 파일럿과는 다른 제품이 만들어질 것이라는 걸 알고 있었다.

마늘 빻는 기구 역시 세계적인 변화를 따른다. 마늘 빻는 기구는 일정가 이상으로는 팔릴 수 없는 제품임에도, 낮은 가격의 모델조차도 튼튼해 보여야 하는데, 이 말은 곧 적절한 생산방식을 갖추어야 함을 의미한다. 1990년대 후반에 영국 회사 레비언사^{Levien Associates}는 손쉬운 세척을 위해, 마늘을 빻는 부분이 펼쳐지는 획기적인 기능을 가진 마늘 빻는 기구를 디자인했다.도판 1 초기의 프로토타입은 공장의 주형에 의한 접합 자국이 보이는 플라스틱 제품이었다. 하지만 이 문제를 해결함과 동시에 중국의 발전된 금속 제조 생산력을 활용하기 위해, 2000년 무렵 디자이너들은 재료를 금속으로 교체했다. 이 제품을 생산한 공장은 오스트레일리아 사업가가 세운 것으로 가정용품뿐만 아니라 나이키 등의 브랜드에 납품할 의류와 신발 등도 함께 생산한다. 생산조직의 새로운 방식을 반영함으로써, 제조업자는 필요에 따라 재료나 적용방식 등을 교체하는 방식으로 여러 일반적인 물건들을 만든다. 이 이전의 어느 시대에도, 그리고 어떠한 조직구조에서도 값싼 노동력과 다양한 재료, 필수 기술을 모두 갖춘 장소는 없었다. 하지만 영국의 백화점에서 탈라^{Tala}라는 브랜드로 15달러 정도에 팔리고 있는 레비언사의 마늘 빻는 기구도판 2가 바

도판 1 금속으로 만든 시장용(Ready-for-market) 마늘 빻는 기구. Tala Different Garlic Press. ⓒRobin Levien and Anthony Harrison-Griffin.

도판 2 레비언 디자인의 마늘 빻는 기구. 플라스틱 프로토타입. Photograph by Jon Ritter.

조직의 구조와 떠오르는 디자인

로, 오늘날에 그런 장소가 존재한다는 증거가 된다.

경제적으로 빈곤한 지역의 생산자들은 주로 불법으로, 정교함에서 각기 다양하게, 부유한 나라의 상품들을 모방하는데, 이 역시 상품의 한 독특한 형태를 만들어낸다. 아시아의 가난한 지역들은 영국, 프랑스, 이탈리아, 스위스산 최고급 상품들의 로고를 붙인 시계와 의류, 가방 등을 생산해 낸다. 최고급 제품들의 모조품을 만들어서 '롤렉스', '구치', '던힐'과 같은 상표를 찍어내는 건 그다지 어려운 일이 아니지만, 품질관리 없이 가난한 나라 공장들의 평균임금보다도 더 낮은 임금으로 생산된 이런 제품들은 조악할 수밖에 없다. 국제관계는 가짜 롤렉스 시계의 덜 나가는 무게에서, 결국은 변해 버릴 '도금된 표면'에서 드러날 수 있다. 유럽인들에게 팔기 위해 타이에서 얇게 만들어진 가짜 아이조드 악어 로고 셔츠의 옷감은 타이 국경 너머 미얀마에 사는 더 절실한 소비자들에게 밀수출될 때는 더욱 얇아지게 된다. 이러한 모조 행위는 부유한 나라의 경제 침체 지역에서도 일어난다. 영국의 레스터^{Leicester} 지역은 '유럽의 가짜 의류 중심지'라고 불린다.[7] 전 세계에 걸쳐, 특히 가난한 지역에서는 더더욱, 많은 사업가들이 태연하게 음악이나 비디오, 소프트웨어 등을 복제한다. 정부가 이러한 사람들에게 관대한 곳에서는 특히 더 통관비용이 낮고 생산관리가 쉬우며 법의 단속도 없다.

국외에서 값싼 물건을 수입하는 대신, 값싼 노동력을 들여와서 자국에서 상품을 직접 제조하는 방법도 있다. 이 방법은 특히 디자이너와 생산 노동자들 간의 관계가 긴밀하게 이루어져야 하는 상품일 때 효과가 있다. 가구 디자이너들은 '관리'의 필요성을 강조한다. 프랭크 게리의 경우에서처럼, 비록 비용이 더 많이 들더라도 공장이 가까운 곳에 있게 되면 분명히 다른 곳에서 만들어진 것과는 차별화된 제품을 생산해 내게 된다. 상품들이 빠르게 변화하고 미묘하게 차별화될 수 있는 이

유 중의 하나는, 기업이 정교한 기구들과 수준 높은 디자이너들, 최신 기술 등이 모두 집중된 장소에서 상품을 생산하기 때문이다. 따라서 몇몇 회사들은 국외로 나가지 않고 LA나 샌타바버라처럼 비싼 장소에서 계속 생산활동을 하고 있다. 상품의 디테일이나 디테일이 변화할 수 있는 주기에서 그 차이가 드러나게 된다. 이것은 또한 부유한 나라들 간에 대량으로 투자와 무역이 계속해서 이루어지는 이유를 말해 준다.[8] 어떤 나라에서든지 생산자들은 이런 환경을 원하기 때문이다.

이렇게 국경을 넘나드는 관계는 또한 독자적인 방식으로 혼합되어 제품 안에서 드러나게 된다. 포드사와 GM사는 자사의 유럽시장용 모델들의 경우 미국시장용 제품들보다 차체가 작고, 크롬을 적게 사용하며, 수동변속기를 더 많이 도입해 생산하는 동시에, 미국적인 편리함과 '특징'이 잘 드러나도록 했다. 의도하지 않은 국가 간의 복잡한 문제들 역시 상품에 영향을 줄 수 있다. 세계적으로 가장 큰 제조회사에서 일하는 한 가정용품 디자이너, 회사가 마지막 순간에 자신의 상품을 미국 본사가 아닌 영국에서 생산하도록 결정함으로써 상품이 좋지 않은 방향으로 변화했다고 불평한 적이 있다. 그 회사는 이 상품과 관련없는 영국 공장의 세금 감면 혜택을 받기 위해서 영국 당국의 환심을 사고자 했다고 한다. 곧 문을 닫게 될지도 모르는 공장을 살리기 위해서, 새로운 상품이 그 대가를 치른 것이다. 그러나 그 영국 공장은 필요한 기계설비를 갖추지 못해 미국의 디자인을 영국의 기술에 맞추도록 요구했고, 그 일은 디자이너 입장에서 봤을 때 결국 제품을 약화시키는 결과를 가져왔다. 제품 발매를 축하하는 비즈니스 언론매체의 광고에서는, 생산지의 변화나 다시 디자인할 필요성, 또는 공정의 불합리성 등에 관해서는 일절 언급이 없었다. 오히려 먼 거리와 여러 국경에 걸쳐 생산과정이 복잡하게 구성될 때 더 커질 만한 현실적 문제들을 은폐하기 위해, 그 생산과

정은 마치 국경을 뛰어넘는 생산 협력의 또 다른 큰 업적으로 묘사되었다. 게다가 업계신문사 기자들이 그 디자이너를 인터뷰하러 왔을 때, 회사는 디자이너에게 실제로 일어난 일에 대해서 말하지 않을 것을 요구했다(그는 내게 자신의 이름이나 회사명은 밝히지 말아 달라고 요청했다.)

국가 간 표준의 필요성: 타이태닉호 비극의 재발 방지를 위해

제품을 생산하고 사용하는 방식에서 국제적 협력이 얼마나 필요한가에 따라서도 제품은 달라지게 된다. 때때로 국제표준이 성공의 필수 조건이 되기도 한다는 말이다. 모스 시스템Morse system이 국제적 협의를 거쳐서 국제표준으로 채택되기 전에는, 한 나라의 전신기사가 메시지를 손수 전달하기 위해서 직접 걸어서 국경을 넘어야 했다.[9] 이와 유사하지만 덜 유쾌한 문제들이 다른 교통이나 통신 기술뿐 아니라 법이나 회계, 무역 분야에서도 발생한다. 여러 나라가 합의한 기준들이 꼭 미적, 기능적, 사회적, 환경적으로 어떤 분명한 가치규범에 기초하고 있는 것은 아니다. 이러한 가치규범이 중요한 건 사실이지만, 기업 간 혹은 국가 간의 권력이나 영향 관계처럼 상품의 결정에 영향을 주거나 제한을 하는 모든 범위의 요소들 또한 중요하다. 모든 생산자들이 자신의 기술이 국가의 표준, 나아가 가능하다면 세계의 표준이 되기를 원한다. 또한 모든 국가는 자국 생산자들의 상품이 다른 나라 생산자들의 상품보다 앞서기를 바란다.

때로는 그다지 경쟁이 필요하지 않은 경우도 있다. 전 세계적으로 항공기기의 대부분은 보잉Boeing과 더글러스Douglas, 이 두 미국 회사에 의해 개발되거나 생산된다. 그 자체로 이미 영향력을 선점하고 있는 이런 사실들을 이용해, 미국연방항공국U.S. Federal Aviation Authority: FAA은 미국 공항의 착륙 조건으로서 어떤 항공기든지 모든 부품을 자국 표준에 맞추

조직의 구조와 떠오르는 디자인

도록 요구한다. 더 나아가, FAA의 외국 항공사 리스트에 오르지 못한다는 것은 정치적이거나 현실적인 필요로 인해서 미국표준을 채택하고 있는 세계의 많은 다른 장소들에서도 비행기를 착륙시키지 못한다는 걸 의미한다. 항공기나 공항 관련 설비를 생산하는 모든 하청기업들은 미국 기업의 조건에 따라 일해야 하고, 이에 따라 항공기 제조나 공항의 건설 및 유지 보수의 모든 측면은 계속해서 전 세계에 걸쳐 높은 수준으로 통일된다.[10]

기업들은 무역협회를 통해서, 특히 미국 회사들은 국제기구에 직접 압력을 행사해 자사들에 유리한 제도가 만들어지도록 한다. 자신들이 원하는 대로 되지 않을 걸 감지한 경우, 미국 회사들은 서로 합동해 그 표준에 저항하기도 한다.[11] 부분적으로 일본과 경쟁을 피하기 위해 유럽과 미국의 회사들은 텔레비전, 비디오, 비디오테이프에 대한 세계표준 협의를 반대했다. 우리가 시카고에서 녹화한 비디오테이프를 프랑스에 있는 텔레비전으로는 볼 수 없게 된 이유가 여기에 있다. 대신에 세계는 각기 다른 3개 시스템을 갖게 되었다(미국은 'NTSC' 방식을 채택하고 있다). 이런 상황은 고화질 텔레비전HDTV이 막 도래했던 시기에도 되풀이되었다. 1980년대 중반 일본의 거대 복합기업인 NHK가 '하이 비전Hi-Vision' 이라는 새로운 고화질 TV 기술을 처음으로 개발했지만, 유럽과 미국의 노동자들은 국제전기통신연합International Telecommunication Union이 하이―비전을 승인하지 못하도록 했다. 그 결과 오늘날 유럽, 북아메리카, 일본에 각각 다른 표준이 생기게 된 것이다. 항공기나 전신 사업에서는 허용되지 않았던 생산과 마케팅의 비효율성과 불일치가 이 경우에는 허용된 것이다.

기술이나 이해관계의 복잡성에도, 국내적 혹은 국제적으로 적용되는 표준이 생길 수 있다는 건 놀라운 일이다. 하지만 그러한 표준은 실

제로 존재하며, 해운, 전화, 계약법 등의 영역이 그 예다. 때로는 드라마틱한 위기 이후에 극적인 합의가 이루어지기도 한다. 미국은 애초에 라디오 방송에서 다른 나라들과 함께 사용할 세계표준을 만드는 데 반대했는데, 이는 곧 미국 배들이 바다에서 가까운 곳에 있는 다른 나라의 배들과 통신할 수 없을지도 모른다는 걸 의미했다. 그래서 타이타닉 호가 침몰할 당시에 불과 30마일 밖에 떨어지지 않은 곳에 있었던 다른 배들이 타이태닉호의 고통스러운 구조 요청을 듣지 못했고, 이것이 결국 사망자가 많이 생긴 원인이 되었다는 사실은 전 세계를 경악케 했다.[12] 이 사건 이후에 항의가 빗발치자, 특히 미국과 영국에서는 라디오 방송의 세계표준이 만들어지게 되었다. 점차 민간기관들이 자연환경, 노동조건, 상품의 안정성 등과 관계된 영역에서 세계표준을 만들어가는 역할을 하고 있다.

항공기산업의 경우와는 다르게, 특히 기업과 국가 간의 경쟁이 치열한 분야에서는 표준을 만들기 위한 조정과정이 매우 까다롭다. 존 브레이스웨이트John Braithwaite와 피터 드라호스Peter Drahos 같은 학자들은 국제규약에 관한 필독서[13]로 손꼽히는 자신들의 책에서 이러한 논의를 중점적으로 다루었는데, 그들은 관계자들이 많은 기획안을 검토하면서 필요한 등록절차를 조화시켜 나가려는 노력을 기울여야 한다는 점을 강조했다. 브레이스와트와 드레호스의 용어를 빌리자면, '연계의 기업가 정신entrepreneurship of linkage'[14]을 발휘해 주어진 기술적 환경과 대중들의 의견, 순간의 기회들을 구성하는 그 밖의 요소들이 적절한 방식으로 합의를 이룰 수 있도록 끊임없이 노력해야 한다는 것이다.

물론 국내외의 여러 단체들과 개인들이 이러한 합의를 이끌어내는 데에서 능력이 동등한 건 아니다. 일본의 주요 정부부처로부터 적극적인 지원을 받는 일본의 거대한 재벌들조차도 장기간의 투자와 국가적

공약, 그리고 무엇보다도 성공적인 상품 혁신을 통해서 겨우 '얻은' HDTV 표준을 세계 각 가정에 보급하기 위해 필요한 경제적·사회적 자본까지 갖추지는 못했던 것이다. 이보다 훨씬 더 불리한 상황에 있는 발명가나 투자자, 디자이너들이 어떠한 불이익과 맞닥뜨리게 될지는 불을 보듯 뻔한 일이다. 적어도 표준에 따른 도입이 필수적일 때는, 그들의 방식은 쉽게 상품에 영향을 줄 수 없다. 그리고 점진적으로 진행되며 누적되는 성질이 있는 지구 온난화 같은 경우에는 표준 합의의 필요성을 급작스럽게 깨닫게 해줄 '타이태닉호' 사건과 같은 예외 상황이 절대 일어나지 않을 것이라는 사실은 우리에게 문제의 심각서을 다시 한번 깨닫게 한다.[15]

변모하는 기업형태

기업 형태의 변화 역시 상품에 영향을 미친다. 국가 간, 또는 국가 내에서 일어나는 회사들의 합병은 경쟁사들을 무너뜨리고 때때로 상품이 어떻게 형성될지에 영향을 주는 독점현상을 일으킨다. 독점은 시장의 상품들을 관례에 따르게 만들며 다양성을 제한하는 경향이 있다.

이제는 존재하지 않는 비교적 작은 규모의 자동차 생산업체였던 카이저 모터스Kaiser Motors는 2차대전 이후에 미국 자동차시장에 두드러지게 작고 경제적인 자동차를 최초로 내놓았던 회사였다. 소규모 회사였던 스튜드베이커Studebaker Corporation 역시 과감한 형태의 자동차를 선보임으로써 그 시대뿐만 아니라 이후의 자동차 디자인에도 영향을 주었다. 스튜드베이커와 카이저, 내시허드슨Nash Hudson, 패커드Packard 등 다른 소규모 회사들의 종말은 자동차산업에서 혁신의 기회를 감소시켰다. 다수의 회사

가 존재하면 나중에 성공적으로 입증되거나 혹은 다른 이들에게 장난감과 같은 역할을 하는 개성 있는 제품 아이디어들이 많이 나올 수가 있다. 하지만 이와 반대로 합병과 부도의 과정을 겪으며 살아남게 된 빅 3가 미국 자동차시장을 장악하게 되면서, 그 독점의 결과 기술적인 잠재력과 취향의 변화 등이 더 이상 통하지 않게 되었다. 이것은 나중에 미국 자동차 회사들이 유럽이나 일본의 새로운 경쟁자들과의 관계에서 경쟁력을 잃게 되는 위태로운 상황을 만들어냈다. 이런 경우에는 세계화가 통일성보다는 다양성을 이끌어냈다. 미국의 독점은 세계시장에서 미국의 지배가 영원할 것이라고 당연시되던 당시의 믿음이 만들어낸 환상이었다.

독점이건 경쟁이건 간에, 규모의 거대화가 가져오는 결과 중의 하나는 어떤 것들에서 잠재된 시장이 디자인, 생산, 유통에 드는 초기 투자비용을 보장해 주지 못할 정도로 너무 작아서 시작할 가치가 없어지는 것이다. 멘다사가 자신들의 시장을 유지할 수 있었던 것은 단지 강력한 특허권뿐만 아니라 그 제품들에 제한된 판매 잠재력이 있었기 때문이었다. 그 제품의 판매시장은 가족 기업이 운영하기에는 너무 컸고, 그렇다고 거대 기업으로 확장시키기에는 너무 작았다. 만약 어떤 대기업이 멘다사를 합병했었더라면, 생산제품은 지금과는 다르게 진화했을 것이다. 예를 들어, 멘다사가 이후에 개발했던 네일숍 시장과 같은 소규모 잠재시장을 위한 응용 제품을 개발하거나 기존 제품을 다시 디자인하는 일은 아마도 일어나지 않았을 것이다. 생산의 유연성에 관한 여러 논의들이 이루어지고 있음에도, 관리자들이 주로 더 큰 성과에만 집중을 하는 대기업들에는 소규모 시장을 위해 차별화된 상품을 만들어내는 것이 큰 문제로 남아 있다.

대기업들은 점차 세분화된 시장을 위해 직접 상품을 생산하기보다는 그 생산 이후의 관리를 조정해 가는 역할에 집중하고 있다. 소위

'멘다(혹은 에디슨) 발명가-생산자' 모델에서 나타나는 이런 변화는 그 나름의 고유한 방식으로 상품에 영향을 미치게 된다. 관리자들은 회사 내부에서 만들어지는 상품보다는 합병, 매수, 외주제작 등에 관여를 한다. 기업이 제품의 일부분이나 서비스 혹은 심지어 완제품까지 다른 나라를 포함한 회사 밖에서 사들이는 아웃소싱의 경향은, 기업과 상품 간의 관계를 본질적으로 변화시킨다. 포드사의 전설적인 리버루지^{River Rouge} 공장에서는 자동차 생산에 사용하게 될 것이라면 그 원자재에 이르기까지 모든 것에 포드사의 마크를 갖다 붙였다. 실제로 그 공장에서 자동차를 생산했기 때문에, 포드사의 명성은 자동차를 팔리게 했을 뿐 아니라 기업이나 생산 및 소비 시스템을 조직하는 전체적인 방식의 핵심이 되었다. 따라서 이런 종류의 대량 생산 방식을 이야기할 때, 우리는 상징적으로 '포드식^{Fordist}'이라는 단어를 사용한다.

하지만 포드사뿐 아니라 다른 어떤 회사의 경우에라도, 이러한 경향은 점차 감소하고 있는 추세다. 외주제작을 통해서 '모기업'은 하청업자가 갖고 있는 저렴한 생산공정 방식 및 지리적으로 멀리 떨어진 생산지역에 관한 지식을 활용함과 동시에 열악한 노동조건이나 환경문제가 야기할 수 있는 사회적 비판을 피해 갈 수 있다. 또한 이러한 방식으로, 기업은 상품의 변화에 재빨리 대응할 수 있다. 이를 테면, 배터리를 사용해서 굽에 불이 들어오게 하는 10대를 위한 테니스화 같은 상품들을 빠르게 생산할 수 있는 것이다. 그런 변화를 따라가기 위해서 기업이 해당 제품의 공급자나 재료, 디자인, 기술 등을 모두 알 필요는 없다. 기업들은 어디에서나 더 적은 규모의 투자만으로 전 세계에서 일어나는 정치적, 경제적 변화에 따라 보다 나은 조건의 공급자들과 거래를 유지해 나갈 수 있다.

모회사가 단순히 주식을 보유한 지주회사이거나 자신들만의 독

자적인 하청업자 네트워크가 있는 브랜드의 '포트폴리오'가 아닌 경우, 그 모회사는 다른 회사들과의 조직적 집합체가 된다. 모토롤라Motorola나 메모렉스Memorex, 스미스코로나$^{Smith Corona}$, 듀얼Dual, RCA 등 미국 시장 기반의 회사들은 현재 주로 다른 지역이나 다른 회사들에서 만들어진 상품들을 자사 브랜드로 내놓고 있다. 한때 이탈리아를 대표하는 큰 제조 업체였던 올리베티사는 이제 더 이상 직접 생산은 거의 하지 않는다. 다만 모기업으로서 느슨하게 운영되는 것이다. "아무것도 만들지 마라, 다만 모든 것을 지휘해라$^{make nothing, but command everything}$"라는 비즈니스 격언은 이러한 오늘날의 지혜를 담고 있다.[16]

그러나 포드식 경영방식에서 벗어나기 위해서는 치러야 할 대가가 있다. 모든 외주제작과 교차거래는 회사의 상품과 운영 간의 결합에 적어도 잠재적인 문제를 가져올 수 있는 것이다. 동일하거나 거의 유사한 자원이 여러 납품업자들에게 동시에 공급되는 경우 또한 있다. '인텔 인사이드$^{Intel's Inside}$'를 표시한 많은 상품들이 시장에서 서로 경쟁을 하지만, 이 회사들은 모두 결국 인텔이라고 하는 한 회사로부터 칩을 공급 받는다. 때로는 한 외주업체에 의해 모기업의 상품 전체가 디자인이 되고, 기술이 개발되며, 나아가 생산되고 유통되기까지 한다. 한 예로, 플렉스 트로닉스Flextronics라는 회사는 어떤 종류의 상품도 만들 수 있다(이 회사는 5만 명에 가까운 공장 노동자를 동원할 수 있고, 27개국에 걸쳐서 유통망을 갖고 있다). 플렉스트로닉스사는, 마늘 빻는 기구에 '탈라'라는 브랜드를 붙이는 것처럼 어떤 브랜드든 고객이 원하는 대로 브랜드를 상품에 붙일 수 있다. 이러한 방식들은 소비자가 직접 제품을 생산하는 회사를 신뢰하고 지속적으로 구매하게 하는 일을 점점 더 어렵게 만든다. 소비자의 인식뿐 아니라 기업의 해체와 분산 또한 사람들이 투자할 만한 대상으로서 회사의 존재를 위협한다. 주식교환에 의해서 사고 팔리

며, 거래자들 사이에서 이야기되고, 채권자들에게서 돈을 빌리고 정치가들에 의해 결정이 미루어지거나 공격당할 수도 있는 그 자체로서 기업은 하나의 상품인 것이다.[17] 제품들과 마찬가지로, 기업 또한 이 다양한 그룹들이 어떻게 행동하고 그 기업을 '신뢰'하느냐 안 하느냐에 따라 그 흥망성쇠가 뒤바뀔 수 있다. 단순히 한 제품을 만들기 위해서가 아니라 그것을 어떤 종류로 만들기 위해서, 그러한 제품을 생산할 회사로 돈이 이동을 할 필요가 생기는 것이다. 그 기업의 활동이 얼마나 다양하고 지역적으로 멀리 퍼져 있든지, 그 기업의 통합된 이미지가 그 기업의 판매의 시작이다.

회사를 살리는 브랜딩 파워

브랜딩은 기업과 그 기업이 만들어내는 상품의 재조직에서 필수 요소가 되었다. 브랜딩은 내부 요소와 외부 요소가 모두 한 방향을 향하게 한다. 브랜드 이미지와 그 장치들은, 다양한 영역의 상품이 세계 여러 장소에서 각각 다를 뿐 아니라 계속 변화하는 방식으로 생산될 때조차도 상품들을 하나로 묶어주는 구실을 한다. 역량 있는 기업들에서 브랜드는 단지 로고나 광고, 언론 홍보, 또는 상품 전단지처럼 표면적인 것뿐만이 아니라 (물론 그런 것들이 많이 중요하기는 하지만), 이와 아울러 상품 라인의 일관된 외관과 느낌, 기술적 통일성까지도 포함한다. 상품 자체가 물리적으로, 더욱 상징적 요소를 강조하는 기업의 이야기를 들려준다. 벨이나 휘슬, 레버와 정보 표시, 형태와 맞물린 상태 등의 디테일이 상품을 구입하는 소비자들에게는 또 다른 기호학적 실마리가 된다. 소비자들은 브랜드를 총체적인 것으로 보고 이미 그 기능을 경험해 보았기

때문에 자신이 마음에 드는 것이 무엇인지를 감지한다. 브랜드는 그 일반적 기능뿐 아니라 이 상품이 어떻게 동작되고, 어떻게 다루어져야 하며, 서비스나 사후관리가 어떻게 이루어질 것인지 등의 디테일까지도 소비자들에게 알려준다. 사람들은 이러한 스타일의 행동에 동화되고, 특히 제품이 컴퓨터처럼 다소 복잡한 조작법을 포함하고 있을 때는 그 브랜드의 총체적 이미지에 의해 끌리게 된다. 효율적인 브랜드는 사람들의 현재상태를 다룰 뿐 아니라 이후에 어떻게 될지에도 영향을 미친다.

브랜드는 또한 기업으로 하여금 특정한 감성을 구성해 그와 어울리는 상품을 만들게 함으로써 그 상품이 어떤 유형의 사람들을 위한 것인지도 알려준다. 그렇게 되면 소비자들은 판매자들이 바라는 것처럼 그 회사를 '자신의 것'으로 인식하게 되며, 브랜드 이름을 보면 제품의 형태와 기능에 대한 적절한 선택은 이미 이루어졌다는 신호로 여기게 된다. 소비자들은 아마도 브랜드가 명확하게 제시하지 않는, 예를 들어 보증이나 환불 정책 같은 것들을 스스로 상상해 채워 넣는 것 같다. 그들은 상품이나 브랜드뿐 아니라 시장의 다른 동료 구매자들과도 동화된다. 랜즈엔드사의 고객들은 다른 랜즈엔드 유형의 사람들이 랜즈엔드 방식으로 행동할 것이라고 생각한다. 랜즈엔드사의 고객들 사이에는 환불의 권리를 남용하지는 않을 것이라는 추측이 은연중에 이루어지는 것이다. 이 말은 자신이 회사에 환불을 요구하게 될 때, 그 회사가 자신의 요구를 존중해 줄 수 있고, 또 그럴 것이라는 걸 의미한다. 소비자들이 회사를 자신의 커뮤니티로 간주함으로써 소비자들은 적극적으로 브랜드 파워를 강화해 나간다.

브랜드 이야기는 헨리 포드의 경영방식이 갖지 못했던 이동성을 갖는다. 포드는 실제로 자신이 자동차를 공급하기를 원하는 다양한 지역에 공장을 지어야 했고, 그의 모든 회사들은 적어도 공급자나 원자재 혹

은 다른 재료들과 직접적으로 관계를 맺고 있어야 했다. 하지만 현대사회에서 브랜드는 이러한 한계를 갖고 있지 않다. 쉽게 장소를 이동하고 상품의 영역을 넘나드는 것이다. '에디 바우어Eddie Bauer'라는 브랜드는 한때 캠핑 장비를 연상시켰지만, 이제는 의류 라인과 가정용 가구 매장 체인, 가구회사 레인Lane의 독립 라인, 포드 SUV(스바루사Subaru의 L.L. 빈 L.L.Bean과 브랜드 경쟁 관계인) 등을 브랜드 제품군으로 포함한다. 회사는 램프나 신발에서도 '에디 바우어스러움Eddie Bauer-ness'을 원하는 고객이 있을 것이라고 예견했던 것이다. 캐나다 회사인 루츠Roots 역시 비슷한 역사가 있는데, 이 회사는 루츠 브랜드 가구와 상품들을 진열해 놓은 루츠 리조트 호텔을 운영하고 있다.

　　지난 세기 말경 일어나기 시작한 원초적이고 '자연적인' 것에 대한 막연한 갈망에서 영향을 받은 많은 야외 스포츠 테마 회사들이 아마도 이러한 브랜딩 장르를 이끌었던 것으로 보인다. 하지만 다른 분야의 브랜드들 또한 있다. 제인 반스Jhane Barnes, 노티카Nautica, 토미 힐피거Tommy Hilfiger 같은 의류 브랜드들 또한 가구나 침구류, 벽지에 이르기까지 사업 영역을 확장했고, 베네통의 경우에는 가정용 페인트 라인까지 만들었다. 미국의 가정살림 전문가인 마사 스튜어트Martha Stewart는 정원 손질에 대한 조언부터 시작해서 이제 케이마트Kmart를 통해서 팔리는 거의 전 범위에 해당하는 가정용품 라인들을 만들어가면서 사업의 절정기를 맞고 있다. 이러한 '라이프스타일 회사'들은 실제로, 한때는 소비자들이 직접 해야만 했던, 여러 요소들이 서로 어울리게 스타일링하는 역할까지 담당한다. 소비자가 자신들의 하위문화 내에서 어떤 것이 어떤 것과 어울리는지 결정하는 대신에, 회사가 이 접시들은 이런 오버코트, 이런 휴가와 잘 어울린다고 제안해 주게 된 것이다. '스타일'은 가정 장식 전문가를 고용하는 방식으로 단지 전문직업화된 것이 아니라 기업화되었다. 전통적

상품의 탄생, 그리고 디자인 이야기

인 회사들도 이러한 일들을 하는데, 생산이나 외주제작보다는 주로 라이센싱을 통해서다. 할리 데이비슨^{Harley-Davidson} 브랜드는 이제 담배, 라이터, 의류, 시계, 지갑, 맥주, 안경으로까지 나온다. 크라이슬러사는 자사의 지프^{Jeep} 브랜드를 이용해 장난감, 휴대용 스테레오시스템 등에 라이선스를 준다. 미국의 건설기계 제조회사인 캐터필러트랙터사^{Caterpillar Tractor}는 '캣^{Cat}'이라는 브랜드로 '도시적' 남성 의류 라인을 보유하고 있다.[18]

어떤 면에서 보면, 특정 소비자 집단을 찾아서 그들에게 적합한 것을 공급하는 전략은 오랫동안 소매에서 사용되어 온 방식이었다. 한 예로, 백화점은 다양한 분야를 통해서 한 가지 또는 여러 가지 '삶의 방식'을 유행시킴으로써 생겨났던 것이다. 돌이켜 생각해 보면, 이것은 오늘날 다국적기업들이 기호집단을 선택해 의도적으로 그 차별화된 감성에 부응하려고 온갖 노력을 기울이는 것에 비하면 비교적 간단한 일처럼 보인다. 모든 뉘앙스를 활용해 특정 고객층이 긍정적으로 인식하는 제품의 일관된 특징을 만들어내고 유지하는 건 결코 쉽지 않은 도전이다. 예전에는 소매의 수준에서 이루어졌지만, 이제는 기업이 생산과 판매 전략을 통제하고 구성한다. 기업이 실제로는 더 이상 험한 생산활동을 하지 않을 때조차도 말이다.

하지만 브랜딩이 언제나 기업의 만병통치약은 아니다. 거대한 '파워브랜드'들도 그다지 오래가지 못할 수도 있다는 말이다. '코카콜라'는 콜라와 관계 있는 영역 내의 청량음료는 다룰 수 있지만, 디즈니가 그 기능이나 형태를 다각도로 변형할 수 있는 만큼 넓은 범위의 상품들에 적용하기에는 적절하지 않다. 또한 에디 바우어가 모든 영역을 다루고 있음에도, 사람들은 여전히 스스로 직접 스타일링하기를 원하기도 한다. 사람들은 바우어의 물건들과 루츠에서 산 물건들, 스타벅스 인터넷 쇼핑몰(이곳에서는 커피매장 인테리어에서 영감을 얻은 가구도 판매하

고 있다)에서 산 물건들, 또는 어머니의 다락방에서 찾은 물건이나 길거리 중고 상점에서 산 물건들을 섞어서 사용한다. 그들은 또한 스타일링을 제공할 수도, 그렇지 않을 수도 있는 기존의 상점들을 여전히 이용하기도 한다. 가정잡지나 부동산 모델하우스들 또한 어떤 것이 어떤 것과 잘 어울리는지에 대한 아이디어를 제공한다. 친구들과 이웃들이 정기적으로 만나 끊임없는 칭찬과 비평을 나누는 것을 통해서 서로의 스타일을 본뜨기도 한다.

소비자들은 또한 브랜드 고유의 성격을 넘어선 제품을 만드는 회사들을 비판하기도 한다. 상점에서 소비자들이 판매원에게 "저 물건이 도대체 여기에 왜 놓여 있는 거죠?"라고 질문할 수도 있다는 것이다. 그런 식의 적합성에 대한 비판이나 빈정거림은 어떤 기업이 자사만의 주의 깊은 소비자층을 형성하는 데 성공했다는 사실과 동시에, 어쩌면 그 회사가 현재 잘못된 방향으로 가고 있을지도 모른다는 가능성을 알려준다. 이런 종류의 실수들이 기업 전체를 위협할 수도 있다. 상품과 기호의 끊임없는 변화의 흐름 속에서, 소비자들은 브랜드를 자신들이 원하는 대로 행동하도록 만들기도 한다. 하지만 어떤 소비자층을 타깃으로 하는가에 관계없이 모든 기업가들이 이러한 복잡한 변화의 흐름 속에서 소비자가 원하는 것을 올바르게 파악할 수 있는 건 아니다. 늘 강해 보이던 기업일지라도 실수를 그대로 방치해 많은 돈을 잃고 결국 망하기도 한다. 거대한 몽고메리 워드 소매 라이선스Montgomery Ward retailer-licenser나 현재는 없어진 자동차 제조업체인 패커드사Packard나 오랫동안 승승장구해 온 리바이스(힙합의 유행으로 헐렁한 청바지가 유행한 이후 실적이 급격히 감소했다) 그룹은 이제 더 이상 천하무적이 아니다.

충성도 높은 소비자층을 형성하는 데 유리한 판매자 그룹이 있다. 바로 비영리 단체들인데, 이 단체들은 점차 자신들의 판매 잠재력을

진지하게 받아들고 있다. 환경단체, 박물관, 보호단체, 대학들은 점차 상품을 부수적이 아닌 필수적인 요소로 인식하고 있다. 이러한 조직들은 구성원들에게 조직이 추구하는 바에 대한 열정을 보여주거나 혹은 도덕적으로 가치 있음을 서로에게 보여주기 위해 머그컵이나 토트백^{tote bag}에 자기 조직의 로고를 새겨 넣는 정도의 작은 수준으로 시작했다. 하지만 자선활동의 브랜딩의 경우에는 그보다 더 큰 잠재력이 있다. 그 조직이 좋은 의도를 가지고 있다는 것을 증명할 만한 광고나 선전을 많이 할 필요 없이, 그 조직의 존재 '이유' 자체가 이미 무엇인가를 의미하기 때문이다. 게다가 자선활동은 이미 시장이 될 수 있는 실제 모임―그 조직과 구성원들을 존중하는 동료들로 구성된―을 보유하고 있다. 그리고 이러한 지지자들이 선호하는 상품들은 많은 부분 서로 겹칠 가능성이 있다. 예를 들어 〈오듀본^{Audubon}〉지의 독자들은 아마도 쌍안경의 구입에 관심이 있거나 심지어 토스터에도 날아가는 기러기 그림이 그려져 있는 제품을 선호할 것이며, 그들의 평균연령을 고려해 보면, 쉽게 손에 쥘 수 있는 조리도구들을 원할 것이다. 콜로니얼 윌리엄스버그^{Colonial Williamsburg*}의 총 판매실적이 1억만 달러임에 비해 가구나 벽지, 페인트와 같은 상품이나 가구 설계 등의 라이선스 사업으로 벌어들이는 판매실적 또한 매년 1,000만 달러에 이른다. 시에라 클럽^{Sierra Club} 또한 판매를 목적으로 한 의류라인과 가구 및 가정용품을 개발했다.

　　이렇게 널리 알려진 의미를 가진 브랜드로 사업을 시작하는 조직들과는 반대로, 이미 인지도가 있는 브랜드를 사들인 일 말고는 아무런 의미도 갖고 있지 않은 회사들도 있다. 내부적으로는 비록 잘 조화가 되어 있다고는 해도 이런 회사들은 때로는 서로 전혀 관계없어 보이는 브랜드들을 갖고 있기도 하다. 뉴욕

●
콜로니얼 윌리엄스버그
미국 버지니아 주에 18세기 미국의 식민지시대 생활모습을 재현해 놓은 전통마을 또는 민속촌 형식의 관광지. 버지니아는 영국이 미국에 세운 최초의 식민지였다.

증권거래소^{NYSE}에 상장되어 있는 기업인 포천브랜즈^{Fortune Brands}는 그 웹사이트에 당당히 '프리미어 고객 브랜드들의 포트폴리오'[19]임을 뽐내고 있다. 어떤 뚜렷한 이유나 공통점 없이 그 속에는 짐 빔^{Jim Beam} 위스키, 풋조이^{Footjoy} 골프화, 마스터로크^{Master Lock®}, 데이타이머사^{Day Timer}의 개인용 정리 수첩^{personal organizer}, 코브라^{Cobra} 가전제품, 모은^{Moen} 배관 설비, 스윙라인^{Swingline} 사무용품, 켄징턴^{Kensington} 컴퓨터 부품 등이 포함되어 있다. 브랜드를 갖는 것 자체가 기업 활동인 것이다. 그러한 브랜드의 획득을 정당화하려면 각각의 로고 아래 최대한 많은 상품을 조화시키기 위해 브랜드를 활용해야 한다. 한 제품이 그 브랜드 이미지를 구축해 나가도록 하는 식의 예전 방식과 반대로, 이제는 브랜드 이미지가 그에 합당한 상품들을 찾아 브랜드의 대표성 아래 그 상품들을 위치시키게 되었다.

브랜드와 관련된 이야기들은 대외적으로 상품이나 회사 자체의 판매에 유용할 뿐만 아니라 회사 내부적으로도 영향을 준다. 특히 회사가 다루는 상품들이 넓은 범위에 걸쳐 있을 때나 교체 주기가 매우 짧을 때, 브랜드는 회사의 다양한 구성원들에게 그들이 공통적으로 무엇을 추구해야는지를 말해 준다. 지리적으로 멀리 떨어져 서로 다른 환경에서 생산이 이루어진다면 회사 내부의 조화를 이루는 데서 문제가 생길 수도 있다. 공장에서 일하는 일반 노동자들도 점차 할리우드영화에서처럼 '프로젝트'를 수행하는 방식으로 일한다. 새로운 그룹이 조직되었다가 해체되곤 하는 것이다. 이런 과정에서 노동자들은 어떤 경우에라도 기업 전체의 공통된 방향에 관한 암묵적 이해를 하고 있어야 한다.[20]

기업은, 새로운 목표를 세울 때나 공급자를 새로 등록해야 할 때, 관리자를 고용하거나 직원들의 사기를 북돋을 필요가 있을 때, 판매를 할 때, 가격을 올

•
마스터로크
1921년 설립된, 미국의 각종 자물쇠 등 보안제품 제조 회사

릴 때, 기존 제도와 싸우게 될 때마다 매번 해야 하는 명확한 지시나 대화의 필요성을 줄여줄 수 있는 이야기들을 필요로 한다. 브랜드는 물건이나 매체를 통해 자신을 드러내며 회사의 구성원들에게 무슨 일이 일어나고 있는지 말해 줌으로써 여러 범위의 상품들과 그 기능들에 관해 공통적 감성을 갖게 한다. 브랜드는 '지역'이나 '커뮤니티' 둘 다 문제가 될 수 있는 곳에 가상으로 지역 커뮤니티를 만드는 것이다.

전자유통 시스템이 출현하면서 의미 있는 CI^{corporate identity}*의 중요성은 더욱 커졌다. 인터넷 구매자는 자신이 주문하고 지불한 대로 상품이 배달될 뿐만 아니라 그 물건이 인터넷상에 제시된 품질 그대로 갖고 있을 거라고 믿을 수 있어야 한다. 가족이 운영하던 동네의 한 작은 상점에서 대형할인 매장으로 변화하는 흐름에서처럼, 브랜드는 서로 만나볼 기회가 없는 전자상거래에서 보증을 제공하는 하나의 방법이다. 손길이나 목소리, 몸짓을 통해 신뢰를 주는 사람과의 직접적인 접촉 없이 브랜드가 그러한 역할을 대신해야 한다. 옳을 수도 있고 틀릴 수도 있지만 대중들은 경찰이나 정부 혹은 교회 같은 조직보다도 오히려 볼보나 애플, P&G, 아마존닷컴 등 평판 좋은 브랜드들을 더 신뢰한다. 그들은 또한 법적 규제가 더 엄격한 뉴욕 시의 수돗물보다 브랜드가 붙은 생수를 더 신뢰한다.[21] 최근 다양한 라이프스타일에 걸쳐 계속해서 확장되고 있는 스포츠용품 회사들처럼, 카탈로그를 통해 우편으로 상품을 거래해 온 회사들은 그동안 쌓아온 신뢰를 인터넷 판매에도 활용할 수 있는 이점을 가진다.

•
CI
기업 이미지 통합 전략. 기업의 통합적 이미지를 형성해 비즈니스의 효율성을 높임과 동시에 기업의 이미지 유지와 향상을 꾀하는 전략으로, 정보화 시대로 바뀌면서 기업의 정체성 표현뿐 아니라 적극적인 마케팅 활동 및 경영환경을 개선해 나가는 데 꼭 필요한 작업으로 인식되고 있다.

디자인의 황금시대

이쯤 되면 명확해졌겠지만, 브랜딩은 디자인이 기업을 만든다는 걸 의미한다. 즉, 브랜딩은 기업의 모든 측면에서 디자인을 진지하게 고려하는 진화된 상태인 것이다. 이런 식의 사고방식은 '미국이 공산품시장, 특히 자동차시장에서 경쟁력이 떨어진'[22] 이유로서 '디자인에 대한 낮은 의식 수준'을 지적하고, 그 상황을 변화시키기 위해 기업 스스로가 디자인을 중요하게 생각한 이후에나 생겨나게 되었다.

1989년에 〈마케팅 뉴스Marketing News〉지는, 디자인의 잠재력을 무시했던 미국 기업들은 이제 '영광 속에서 영원히 잠들었다'[23]고 보도했다. 같은 해에 〈퍼체이싱 매거진Purchasing Magazine〉지는 '기업들은 디자인의 중요성을 발견하는 중'[24]이라는 내용으로 '디자인의 품질Quality in Design'이라는 좀 더 긍정적인 기사를 실었다. 〈비즈니스 위크〉지는 1989년 '이노베이션 이슈Innovation Issue' 꼭지에서 더 나은 디자인을 강하게 요구하는 내용을 담은 서문을 실었고, '더욱 많은 회사들이 굿 디자인을 강조하고 있다'면서 '미국 회사들은 그 중요성을 놓치고 있다'[25]고 했다. 그와 비슷한 시기에, 눈에 띄는 기사들이 다양한 출판물을 통해 소개되었는데, 〈뉴욕 타임스〉는 '무역의 격차가 아닌 디자인의 격차Design Gap-Not a Trade Gap'라는 제목으로 디자인을 중대한 국가문제로 다루어야 한다는 기사를 싣기도 했다.

비평가들 또한 디자인의 지위 상승뿐만 아니라 상품 변화에 대해서도 어떤 식의 잠정적 결론을 내린 듯이 보인다. 생산과정과 소비과정에서 디자인이 사람들의 관심사가 되면, 상품은 특정한 방법으로 변화한다. 1990년대 후반 미국에서는 디자이너에 대한 수요가 급상승했는데, 이는 수적으로 경제 전반에 걸친 모든 상승적 변화를 상회하는 정도였

다.[26] 영국에서는 디자인 문제가 경제지와 대중매체를 뒤덮었고, 영국 정부 또한 미래 경제의 중심으로서 디자인을 강조했다.[27] 1997년에 〈비즈니스 위크〉지의 기자이자 오랫동안 디자인 평론가로 일해 온 브루스 누스바움 Bruce Nussbaum 은 '디자인의 황금시대'를 예고하기도 했다.[28]

경제 신문들은, 애플사의 경우에서 잘 드러난 것처럼, 이제 디자인이 회사 전체를 살릴 수 있는 기반이라는 점을 인식하고 있다. 사실 아이맥 I-Mac 은 기술 면에서 볼 때 경쟁사들 제품보다 아주 조금 우월하기는 했지만, 최초의 매킨토시를 떠올린다면 그다지 혁신적이지는 않았다. 하지만 그 외형과 색상에서는 분명 평범하지 않았다. 반¥투명의 둥근 몸체와 캔디 컬러 candy colors* 는 당시의 사무실 풍경이나 하이테크 제품들과는 사뭇 다른 1950년대식 레트로 retro 풍의 느낌을 주었다. 필리프 스타르크의 주서 juicer 가(225쪽 도판 4 참조) 전혀 다른 작업 방식으로 외형이 변화했던 것처럼, 아이맥의 강점인 그 이미지 또한 물리적인 조합의 변화 때문에 가능했다. 즉 모니터와 컴퓨터 본체가 하나의 장치로 합쳐진 것 때문이다.

애플사는 여러 매체의 광고와 옥외 광고판에 '싱크 디퍼런트 Think Different'라는 문구 및 간디나 아인슈타인 같은 인물들의 얼굴 사진을 함께 실어서 자사의 아이맥을 홍보했다. 무료 모뎀과 집 드라이브 zip drive 광고 시리즈에도 '가격 역시 잘 디자인되었다 Even the offer is well-designed'라는 헤드라인을 사용했다. 다른 상품들의 경우에도 한때 상품을 프로모션하기 위해 널리 사용되었던 '파워풀한 powerful', '정교한 well crafted', '취향이 뛰어난 good taste' 혹은 '유행하는 in fashion'이라는 용어 대신에 이제 '디자인'이라는 단어가 그 자리를 대신 차지하고 있다. 특히 '패션'이라는 단어는 대학 강좌들

•
캔디 컬러
색상이 선명하긴 하지만, 채도가 아주 높은 비비드 컬러보다는 덜 강렬하면서 파스텔톤에 가까워 투명감이 강조되는 핑크, 노랑, 파랑, 분홍 등의 달콤하고 부드러운 색상.

과 고급 매체들로부터 너무나 많은 비판의 희생양이 되어 '금기시되는 단어F word'가 되었다. 하지만 위대한 바우하우스의 느낌을 풍기는 '디자인'이라는 단어는 타당한 동경의 대상으로 남았고, 제조업자들은 그것이 상품에서 분명하게 드러나도록 했다.

광고는 시각적으로 디자인 성과물로서의 상품을 묘사한다. 초기 광고에는 예술가들이 상품을 라인 드로잉(선화)line drawing으로 표현했고, 아무런 배경 없이 제품만 혼자 드러나 있었다.[30] 그 후 다른 형태의 예술이나 사진이 사용되기 시작하자, 광고업자들은 상품을 사용하거나 찬사를 보내고 있는 사람들로 상품을 장식했다. 그런 사람들은 주로 아주 매력적이어서 그 존재 자체로, 소비자들로 하여금 그 상품을 구매하는 행위가 동경하는 사회적 삶으로 좀 더 가까이 다가가게 해줄 것이라고 느끼게 했다.

그러나 여러 시기에 걸친 수백 개 자동차 광고를 비교 분석해 본 결과 명확히 드러난 변화는, 1990년대 후반에 접어들면서 자동차 판매업자들이 사회적인 배경을 눈에 띄게 줄이는 대신에 예술작품으로서 자동차의 모습을 보여주기 시작한 것이다. 자동차를 둘러싼 '온 가족'의 모습도판 3이나 자동차 후드에 기대고 있는 섹시한 여성의 모습보다는, 후드 그 자체나 혹은 펜더 곡선의 일부분이 오히려 더 감각적으로 눈길을 끄는 요소가 되었다. 렉서스Lexus의 광고는 예술로서의 자동차를 의미하기 위해 대좌plinth 위에 올라가 있는 자동차의 모습도판 4을 보여주었고, 그 이후에 점차 좀 더 저렴한 모델로 광고를 확장해 나갔다. 뉴질랜드와 오스트레일리아의 TV와 잡지 광고에서는 '움직이는 예술Art in Motion'이라는 카피와 함께 조각품들로 둘러싸인 홀든Holden 자동차가 선보였다. 사람들을 등장시키기보다는 예술성을 강조하는 광고의 경향은 진공청소기에서 고급 장치까지 다른 상품들로도 퍼져나갔다.

Better ideas make a better wagon. A man's wagon.

A man shouldn't have to treat people like baggage, Mercury figures.

So we put a Dual-Action Tailgate on our Mercury wagons. It swings open like a door for people. Down like a platform for easy cargo handling. Crafty.

So are the side panels on the Colony Park, above, that look like yacht deck walnut—but there's the strength of steel underneath.

And the choice of third-seat options, either rear-facing or dual center-facing (see left) so kids get their own built-in playroom and aren't breathing down your neck.

A man needs man-sized room. The Colony Park takes 4-ft.-wide loads without scraping either side. The 2-seat model nearly hides

11.7 cu. ft. of gear in below-decks storage space that's lockable.

Other man-pampering features: power rear window. Power front disc brakes. See your Mercury Man, your Mercury dealer.

MERCURY
LINCOLN

Mercury, the Man's Car.

도판 3 '가족' 으로서의 차(머큐리 광고). ⓒFord Motor Company

도판 4 대좌 위의 차. 1994년 렉서스 ES 300 프린트 광고.
Created by: Team One Advertising and RJ Muna Pictures. Photograph courtesy of Team One Advertising and RJ Muna Pictures.

디자인은 하나의 도시 만큼이나 규모가 클 수도 있다. 광고업자들은 이제 그들의 도시를 예술작품으로 판매하고자 한다. 다시 말해, 장소가 그곳의 엔터테인먼트나 전통문화가 아닌 건축 환경의 모습과 분위기의 측면에서 스스로를 선전하는 것이다. 글래스고는 '건축과 디자인의 도시' 라는 슬로건을 널리 퍼뜨리면서 그 지역 출신인 찰스 레니 매킨토시Charles Rennie Mackintosh의 작품들을 강조한다. 시카고는 '당신의 마음을 사로잡을 건축물들의 도시' 라는 문구로 유럽에서 광고되었다.[31] 로스앤젤레스 컨벤션 방문객 센터Los Angelse Convention and Visitors Bureau는 'LA의 건축과 예술' 이라는 헤드라인으로 잡지 광고를 내고 있다. 위스콘신 주 매디슨 시는 그 지역 출신 프랭크 로이드 라이트와 상반된 태도를 오랫동안 보여왔으나, 이제 그의 이름과 상징을 모든 곳에서 사용한다. 애리조나 주 피닉스에 있는 프랭크 로이드 라이트풍의 애리조나 빌트모어Arizona Biltmore

라는 건물의 식당 운영자는, 그 위대한 건축가와의 연관성을 드러내고자 '오랑제리Orangerie'였던 식당 이름을 1995년에 '라이트의 방Wright Room'으로 바꾸었다(안녕, 프랑스의 귀족들이여!). 1920년대에 지어진 팜 비치 빌트모어Palm Beach Biltmore의 디자이너 에디슨 미즈너Addison Mizner의 명성을 이용하기 위해, 플로리다의 개발자들은 자동차 중심의 쇼핑몰을 철거하고 그 자리에 세운 토스카나풍의 쇼핑 거리에 '미즈너 빌리지Mizner Village'라는 이름을 붙이기도 했다. '마이클 그레이브스Michael Graves'나 '노먼 포스터Norman Foster' 같은 좀 더 최근의 유명 디자이너들의 이름 또한 그 이름을 이용해 건물의 임대료를 올리거나 지역 게시판에서 호감을 얻기를 바라는 부동산 개발자들의 건축 브랜딩에 경쟁적으로 사용된다.[32] 스타 건축가들에 대한 이런 믿음은 건물 내부 설비나 가구에 쓰이는 재료뿐 아니라 건축 상품의 본성까지 변화시켰다. 그 과정에서 특색 있는 디자인들은 작은 상점들이나 주택단지들에 이르기까지 하위 시장으로 퍼져 나갔고 상품에도 지대한 영향을 주었다.

이 책이 출판되어 나올 즈음에는 아마도 이 모든 것들이 변해 있을 수도 있다. 디자인에 대한 열광은 본질적으로 단지 자본주의의 조작이나 이기적인 위선의 또 다른 형태였다고 '밝혀질'지도 모른다. 혹은 사람들이 단순히 디자인에 대한 흥미를 완전히 잃게 될 수도 있다. 그러나 설령 디자인의 인기가 시든다고 해도, 아마도 상품을 매우 적절한 것으로 보이도록 하는 방법으로서 다른 종류의 이야기들이 그 자리를 대신하게 될 것이다.

'로고'로 이용되는 디자이너의 이름

 건축 개발자들뿐 아니라 제품 생산자들 또한 판매를 위해 디자이너의 이름에 손을 뻗는다. 그러나 제품 디자이너들 대부분은 자신들의 이름을 직접 이용할 수 있을 만큼 유명하지는 않기 때문에, 기업에서는 다소 거리가 있는 영역의 제품들에까지 그 매력 요소로써 주로 패션 디자이너나 건축가의 이름을 이용한다. 오늘날, 현존하는 제품 디자이너의 이름을 한 사람이라도 댈 수 있는 사람들은 —적어도 미국인의 경우에는— 그리 많을 것 같지 않다. 반면 의류회사들은 자사 상품에 디자이너 이름을 눈에 잘 띄게 붙인다든가 하는 방법으로 패션 디자이너들을 유명하게 만들었다. 이브 생로랑Yves Saint-Laurant은 자신의 로고('YSL')를 가방 전체에 반복되는 패턴으로 사용한다. 구치는 핸드백의 버클을 금속을 이용해 로고 모양으로 만들고, 그에 맞추어 가죽이 작업되도록 했다. 디자이너 라인의 제품들은 외형(맞춤형이건 대량이건)이나, 주로 사용되는 재료들(자연재료이건 인공재료이건), 마감처리(반짝이건 그렇지 않건, 딱딱하건 부드럽건)에서 일관되는 고유한 특징이 있다. 상품에 반영된 그러한 콘셉트는 직원들에 의해 내부 디스플레이, 진열장, 설비 등의 매장 인테리어에까지 반영된다.

 패션 디자이너들은 이제 다양한 제조업자들에게 자신의 이름을 사용할 수 있는 라이선스를 주는 형태로 몇몇 상점들과 연계해 생활용품 영역에까지 들어와 있다. 한 디자이너의 말을 인용하자면, '라이선스 천국'이 도래한 것이다.[33] 디자이너가 그 제품을 만드는 과정에 관여했을 수도 있고 관여하지 않았을 수도 있다. 랠프 로렌의 '폴로Polo' 라인은 부분적으로 NBC 방송의 '라이프스타일 프로그램'을 위한 합작사업을 통해 가정용 가구에 진출해 있다. 캘빈 클라인Calvin Klein과 베르사체Versace

도 옷감, 가구, 리넨 제품, 장식품 등을 판매한다. 프라다Prada 또한 가정용 가구 라인을 보유하고 있고, 빌 블래스Bill Blass는 펜실베이니아 하우스 퍼니처Pennsylvania House furniture 컬렉션을, 알렉산더 줄리앙(쥘리앵) Alexander Julien 은 유니버설 퍼니처Universial furniture에 150개나 되는 가구 라인을 보유하고 있다.

어떤 생산자들은 일종의 후광 효과를 노리고 자신들이 만든 다른 제품들에까지 최고급 디자이너들의 이름을 붙인 상품을 활용하기도 하는데, 대개는 이로써 더 많은 이윤을 얻게 된다. 패션계는 이런 식으로 진화해 왔다. 고급 매장couture house에서 부유한 사람들을 위한 옷을 만들기는 하지만, 막상 이윤은 창고 세일을 위한 상품 생산을 통해서 내는 것이다.[34] 생활용품의 영역에서도, 이런 '지렛대식 투자'는 일찍이 웨지우드가 —실제로는 영국 왕실에서 구입하지 않았지만— '퀸즈웨어Queensware' 라고 이름 붙인 자신의 서민적인 제품라인의 판매를 촉진하기 위해 고급 라인인 재스퍼웨어를 이용했을 때부터 시작된 것이다. 이탈리아의 가정용품 회사인 알레시는 필리프 스타르크 같은 유명 건축가나 명사들의 디자인을 이용해 대중 수준의 제품 판매를 촉진한다. 웨이브 욕조가 미국표준에 따른 다른 평범한 욕조들의 판매를 촉진시킨 것도 이와 같은 맥락이다.

디자이너 이름의 활용은 더 나아가 대중들 사이에서 디자이너라는 개념을 더욱 중요한 것으로 만든다. 시장의 다른 대형할인점 제품들보다 높은 수준의 이미지를 갖기 위해 건축가 마이클 그레이브스를 이용했던 타깃Target 매장들은, 그 과정에서 그레이브스의 제품만을 선전한 것이 아니라, 훌륭한 디자이너들이 많이 참여하고 있기 때문에 쓰레받기 하나까지도 적어도 그들 중 한 사람이 디자인했다는 식의 전체적인 콘셉트를 선전했다. 그레이브스 캠페인을 시작하기 전에 타깃의 판매부서

장은 "타깃의 평균 고객들은 대부분 마이클 그레이브스가 누군지 모르지만 곧 알게 될 것"[35]이라는 사실을 알고 있었다. 지속된 타깃―그레이브스 캠페인 중에는, 그레이브스의 사진이 그의 제품들과 함께 전체 지면의 반만 한 크기로 실린 8쪽짜리 광고 전단지를 미국 주요 신문에 끼워넣는 것도 있었다.[36] 그 전단지에는 그레이브스 제품이 '문제 해결, 혁신적인 생각, 협력에 걸친 전체 프로세스'를 통해 어떻게 만들어지는가를 설명하는 짧은 글도 함께 실렸다. 그 결과 일반적으로는 디자인에 대한, 특정하게는 그레이브스에 대한 찬사로부터 차별화된 제품이 출현하게 되었다.

　　다시 한번 우리는, 이러한 경향이 디자이너 자신과 그 로고 및 브랜드를 화제가 되게 할 수 있다는 점을 알아야 한다. 미술관과 갤러리 방문객의 급증은 아마도 디자이너 '작가'의 등장을 가져올 테지만, 그러한 기호가 계속되리라는 보장은 없다. 고급 미술보다 뿌리 깊고 자본주의보다도 강한 유행이라는 것은 그 어떤 것도 봐주지 않는다. 초기 소비문화 비평―베블런의 것이 유일한 예다―이 빈^{Bean}, 바우어^{Bauer}, 루츠 포 데어 베터 웨이^{Roots for their Better Way}의 소비자들을 자각시켰던 것처럼, 종잡을 수 없는 또 다른 변화가 소비 취향을 전혀 다른 방식으로 변화시킬 수도 있다. 데이비드 브룩스의 2000년 베스트셀러인 《보보스^{Bobos in Paradise}》는, 그런 종류의 상점을 이용하는 부르주아 보헤미안들은 단지 겉모습만 다를 뿐이지 여전히 유사하게 스스로를 자랑하는 방식으로 지위를 얻으려는 사람들일 뿐이라고 비난했다. 100퍼센트 최고급 면세사 시트를 사는 것은 당신을 고급스러운 마늘 빻는 기구를 이용해서 요리한 음식이 제공되는 디너 파티장으로 데려다 줄 수 있을지는 모르지만, 지구를 구하거나 금욕주의자들의 천국으로의 입장권을 받게 하는 것도 아니라는 것이다. 이것 또한 지나갈 것이다.

나오미 클라인Naomi Klein의 《노 로고No Logo》는, 보보스에 대한 비평보다 더욱 신랄하게 브랜드가 이 세상 악의 근원이며, 브랜드 제품을 소비하는 일은 바로 그 공범이 되는 것이라고 했다. 유명 브랜드 제품들은 사회적·환경적 착취를 숨기는 '세계 자본주의의 유명인사celebrity face of global capitalism'다.37 클라인의 이야기가 지지를 얻는다면(그런 것으로 보인다), 로고(혹은 디자이너의 이름)는 그 의미를 바꾸어 마케팅의 이로운 요소보다는 불명예가 될 수도 있다.

1990년대 후반에 접어들면서 늘 인기가 있었던 나이키의 시장점유율은 하락했고, 나이키사의 주식 또한 급격하게 떨어졌다. 그것은 아마도 나이키 하청업자들의 열악한 작업조건이 노출된 영향도 있었겠지만, 그보다 클라인이 정곡을 찔렀던 것처럼,38 나이키 브랜드가 '스스로를 소진하고' 말았기 때문일 것이다. 건강한 사람들조차도 '저스트 두 잇just do it'에 지겨워질 만큼, 그 브랜드는 스스로 너무나 흔해져 버려서 더 이상 멋지게 느껴지지 않는 것이다. 소비자들은 급진적인 혹은 환경친화적인 관점 때문에, 아니면 단지 어설픈 보보스족이 되기 싫어서 브랜드를 기피한다. 클라인이 이야기했던 브랜드의 악마적 성격이나 브룩스가 조롱했던 브랜드에 대한 맹목적 숭배가 실제로 어떻든 간에, 이런 이야기들은 노출될 테고, 차세대 소비자 집단들은 예전에 스노보더들이 그랬던 것처럼 어쩌면 '이미지'와 관련이 없는 상품을 원하게 될 것이다. 그러한 사태가 일어날 경우, 마케팅과 대중적 상품의 성격은, 아마도 스노보드산업이 의식적으로 로고 없는 전략을 내세우게 된 것처럼, 다시 그에 맞추어 변화하게 될 것이다.

전자기술이 디자인과 만나다

　　새로운 제품들, 특히 전자통신기술의 발전을 포함하는 제품들은 생산조직 자체를 변화시키고, 그것을 통해 유행의 변화에 앞서나가며 심지어 유행의 개념 자체를 변화시키기도 한다. 그러한 일들이 가능하기 위해서는, 단지 기존의 제품을 비판하거나 흉내 내어 따라하는 것 이상의 무엇인가가 필요하다. 따라서 디자인 전문가들이 컴퓨터 앞에 앉아서 제품의 본질과 혁신의 속도를 변화시킨 모델과 프로토타입을 만드는 것이다. 인터넷은, 소비자들이 무엇을 살지 고민하거나 아니면 단순히 재미로 무엇인가를 찾고 있을 때 그들이 서로 어떻게 소통하는가와 같은 소비자들에 대한 정보들을 모은다. 제조업자가 소비자의 습관이나 기호에 대해서 알고 있는 것이 무엇이냐에 따라 제품이 변화할 정도로, 인터넷은 여러 변화를 만들어내고 있다. 책이나 장난감을 인터넷으로 주문할 때 우리는, 인터넷이 '우리를 기억하고 있다'는 작은 편리함을 깨달으며 인터넷의 능력을 실감하게 된다. 화면마다 혹은 주문할 때마다 우리는, 각자가 고른 품목이나 배달될 곳의 주소를 반복해서 입력할 필요가 없다. 이러한 소위 '쿠키cookies'*는, 상업적인 운영자가 소비자 개개인에게 맞추어진 상품을 제공할 수 있게 해준다. 오직 한 사람만을 위한 시장이 되는 것이다.

　　이러한 인터랙티브 기술은 잠재적으로는 범죄 혐의의 법적 증거가 될 수 있는 개인의 구매, 생각, 행동에 대한 방대한 기록의 축적을 가능하도록 하는데, 이것은 사회적으로 여러 문제를 일으킨다. 이는 본질적으로 민주주의의 가치들을 위협한다. 왜냐하면, 누군가가 정보, 예술, 그래픽, 사회적 접촉에 대한 선택을

쿠키
인터넷 사용자가 웹사이트에 접속했을 때 그 사이트에서, 이후에 그 사용자의 정보를 기억해 두기 위해 사용자의 컴퓨터로 보내는 작은 파일.

할 때, 타인이 자신을 은밀히 지켜보고 있다고 생각하는 것만으로도 개인의 표현이나 참여를 위축시킬 수 있기 때문이다. 전자 검색 메커니즘은 특정 개인의 활동을 추적해 그 사람의 프로파일을 생성할 수 있다. 정부기관뿐만 아니라 사기업 또한 인터넷이나 다른 기술을 이용해 자신들의 운영에 방해가 될 것 같은 사람을 찾아 그들의 일상생활을 저지하는 행동을 취할 수 있을지도 모른다. 지정된 개인들에게나 단체들에 허위 정보를 보내서 그들을 혼란 속으로 빠져들게 할 수도 있는 것이다.

그러한 두려움 외에도 더욱 자주 제기되는, 결코 무시할 수 없는 문제는, 이러한 더욱 발전된 형태의 감시가 소비자들의 마음을 조종해서 가치 없는 물건들과 거짓 필요성을 부추길 것이라는 점이다. 여기서 우리는 오래된 영역으로 다시 돌아오게 된다. 소비자들의 응답 또한 그들의 손안에 있다. 실제 소비자 행동에 기초한 정보수집활동profiling은, 누가 무엇을 원하고 있는지에 대한 더 정확한 정보를 만들어내기 때문이다. 또 그 정보에 대한 빨라진 반응은, 느껴지는 대로 선호도를 표시하는 간단한 행동을 통해 소비자를 더 효율적으로 컨트롤할 수 있게 된다. 기업이 더 빠르게 그리고 더 많은 정보를 얻게 된다면, 기업들은 자신들이 실수로 많이 생산하게 된 것을 소비자들이 구매하게끔 유도할 필요가 없어질 것이다. 양적으로 컴퓨터업계의 선두에 서게 된 후에도 델Dell 컴퓨터는 수년 동안 주문이 이루어진 이후에만 생산을 시작했다. 따라서 미리 만들어놓은 물건이 없기 때문에 당연히 남는 물건도 없었다. 그들은 말 그대로 단지 요구에 따라서만 생산을 했다. 이는 상품을 개인화하고 빠르게 변화시킴으로써 상품에 변화를 가져왔다. 새로운 모델은 실제로 소비자들의 변화하는 요구와 활동에서 비롯한다.

다른 종류의 전자기술의 발전은 더욱 급진적인 변화의 가능성을 보이고 있다. 새로운 기술의 발전으로 이제 일반인들도 음악이나 비디

오, 그래픽 등의 작업을 쉽게 할 수 있는데, 이러한 변화들은 실제 물건을 만드는 데 드는 비용에도 변화를 가져올 수 있다. 지금은 아주 간단한 물건이라도 기계로 생산하기 위해 공장에서 복잡한 과정을 거쳐야만 하지만, 앞으로는 공장 수준으로 정밀하게 제품을 만드는 것이 지금보다 훨씬 저렴해져서 수많은 사람들이 직접 물건을 만들어내게 될 것이다. 데스크탑 잉크젯 프린터의 원리를 3차원으로 생각해 보면 된다. 오늘날의 제품 디자이너들은 실제로 모델이나 프로토타입을 만드는 기계에 이런 것의 초기 형태인 스테레오리소그래피Stereolithography를 사용하고 있다. 좀 더 최근에는, 컴퓨터로 구체적인 명령이 이루어지면, 주조된 플라스틱 같은 재료로 얇은 층을 쌓는 방식으로 어떤 형태든지 만들어낼 수 있다. 중간에 빈 공간이나 구멍이 있을 경우에 컴퓨터는 이런 레이어들을 일단 수용성 왁스로 채워 나중에 비워질 수 있게 한다. 치열교정술은 이런 트렌드의 첨단에 있다. 환자의 입 모양을 따라 컴퓨터 모델이 만들어진 뒤에, 그 모델을 이용해 플라스틱으로 된 교정기가 만들어지는 것이다. 만약, 환자의 입 모양이 달라지면 다음 생산품은 이 과정을 다시 거쳐서 나오게 된다. 그런 식으로 환자의 치아는 점차 제자리를 찾게 되는 것이다.[39]

내가 이 글을 쓰고 있는 시기에, 채널과 소켓 내부에서 회전하는 플라스틱 볼 베어링처럼 움직이는 부분이 있는 제품을 사출성형射出成形하는 기계들이 처음으로 출현했다. 이 기술로 만들어진 마이크로 모터가 현재 개발 중이다. 스탠퍼드리서치그룹Stanford research group은 세라믹을 재료로 1페니 동전만 한 크기에 단지 1.7그램 정도밖에 무게가 나가지 않는 아주 작은, 날아다니는 '헬리콥터' 기구를 만들었다.[40] 이런 기구들은 마치 자궁 속에서 아기가 자라나는 것처럼 기계에서 나올 때 이미 전체적인 형태가 형성되어 있다. 이런 시스템은 물건들이 지닌 본성의 근본적

인 변화를 예고한다. 제트엔진은 공장 바닥에서 거대한 기계로 만들어지는 대신에 작은 기계들로 생산한 수많은 마이크로 엔진들이 합쳐져서 만들어질 수 있다. 비행하는 동안에도 수리가 가능하도록 항공기 조종실 (우주 인공위성은 물론이고) 내부에 그런 작업을 수행할 수 있는 '공장' 같은 것이 생길 수도 있다.

결국에는 미국 대부분의 가정, 혹은 적어도 공공시설들이나 그 지역 킨코스Kinko's에 개인용 공장이 생길 수도 있다. 사람들은 인터넷에서 디자인을 다운 받아서 맞춤형 디자인 능력이 있는(다음 장에서 다룰 주제인) 컴퓨터에 결과물을 바로 생산하도록 지시할 수도 있다. 수많은 작은 부품으로 이루어진 큰 엔진이 공장 바닥에서 만들어지는 거대한 엔진과 다른 것처럼, 상품의 성격 또한 틀림없이 이런 종류의 생산공정에서 다루기 쉽게 변화할 것이다. 치열교정 기구는 결국 치과나 연구실 용이라기보다는 매일 바뀌는 치료요법의 일부분으로서, 인터넷을 통해 치과의사의 처방을 받아서 환자가 직접 생산하는 가정용 기구가 될 것이다.

이러한 개인 공장의 모든 발전은 점차 복잡해지는 사용과정 속에 소비자를 포함시킨다. 지금 이 순간에도 제품은 제품 안에 담겨 있거나 제품을 사용하기 위해 필요한 지식을 확장시키고, 적어도 변화시키고 있다. 이것은 제품에 새로운 문제들을 발생시킨다. 이미 사람들에게는 휴대전화, 복사기, 전자레인지, 비디오를 사용하는 방법을 아는 것만도 쉬운 일이 아니다. 개인들이 여러 생활용품 사이에서 생활하며 그 물건들의 사용법을 알아보는 데는 몇 초도 허용되지 않는다. 기능은 너무 많고, 시간은 너무 없는 것이다. 그런 식으로 많은 기능들이 쉽게 낭비된다. 제품은 사용설명 책자나 사용 강좌에 의지하기보다는 그 자체 내에 인간의 행동양식이 고려되어 있어야 한다. 모두는 아니지만 많은 디자인에

공통되는 한 가지 견고한 원칙이 여기서 대두된다. 바로 내재된 과정의 복잡성을 보이지 않게 만드는 것이 그것인데, 감추어진 복잡성은 직접 수선을 하기 어렵게 만드는 단점이 있고, 스리마일 섬Three Mile Island 원자로 위기*가 분명하게 시사해 주었던 것처럼, 잘못되는 경우에는 큰 해를 입히기도 한다. 사람들이 어떻게 대처해야 할지 모르는 것이다. 하지만 전기적 방식이 기계적 방식을 대체하기 시작한 초창기부터, 작동하는 것을 눈으로 볼 수 없다는 문제는 해결해야만 하는 문제였다. 우리가 컴퓨터 내부를 볼 수 있다고 해도, 정작 실제로 볼 수 있는 건 그다지 많지 않기 때문이다.

제품을 이해하기 쉽게 만들기 위해서는, 디자이너 에토레 소트사스Ettore Sottsass가 올리베티사를 위해 했던 자신의 초창기 디자인 작업에 대해 언급했듯이, '새로운 형태'는 '본질적으로 설명적이기보다는 상징적이 되어야 한다.'[41] 이는, 사람들이 제품을 쉽게 이해하고 사용하도록 하기 위해 색상, 형태, 아이콘을 활용해야 한다는 걸 의미한다. 인터넷의 발전을 통해 명확히 알 수 있듯이, 사람들은 접근성의 작은 기적을 만드는 것이 무엇인지에 대해 더욱 많이 알아야 할 필요가 있다. 상품의 가치는 이제 실질적인 지리적 거리보다는 그것에 닿기까지의 가상의 경로의 질에서 비롯한다. 이제 포털, 포털, 포털의 시대인 것이다. 접속하는 과정이 재미있으면 사람들은 기꺼이 더 노력을 기울일 것이고, 재미가 없다면 피할 것이다. 이것은 초기의 시장과 같은 패턴이지만 예전보다 더욱 신중하게 계획된 것으로, 인터넷상의 '상인들merchants'은 같은 시각적 프레임 속에, 곧바로 접근이 가능하도록 재미의 요소와 구매의 요소를 가깝게 배치한다. 시간이 지날수

•
스리마일 섬 원자로 위기
1979년 3월 28일에 기계 조작의 실수와 밸브 고장으로 발생한, 미국 원자력 산업 사상 가장 큰 사고. 스리마일 섬의 원자로와 같은 구조로 된 원자로 7개가 작동이 중지되고 원자로 허가가 일시정지되는 것과 함께 시민들의 원자력발전소 건립 반대 운동이 일어나는 등, 미국 원자력산업 전반에 커다란 영향을 미쳤다.

록 어떤 상품을 사게 될지 명백히 드러나게 되고 어떤 상품을 만들어야 할지에 대한 정보 역시 기업과 생산라인에 빠른 속도로 전해진다.

문화산업, 특히 엔터테인먼트산업에 대한 모든 관심들이 이러한 발전을 순조롭게 진행시킨다. 〈비즈니스 위크〉지는 1994년 커버스토리에서 '엔터테인먼트 경제'의 도래를 선언했다. 〈비즈니스 위크〉는 엔터테인먼트산업에 대해 '새로운 기술의 원동력이자 옛것의 방어책'[42]이라는 찬사를 보냈다. 이러한 메시지에 대한 일종의 반응으로서, 재미있는 경제fun economy의 추구를 강조하는 몇몇 경영자들이 나타났다. 리처드 브랜슨Richard Branson은 버진Virgin이라고 하는 회사 로고 아래에 항공사, 재무컨설팅, 컴퓨터 주변기기, 레코드사업, 그리고 최고경영자의 누드 사진을 표지에 실은 베스트셀러 출판에 이르기까지 온갖 종류의 사업을 해나가고 있다. 세계적으로 성장한 레코드 회사들과 경쟁을 하려던 브랜슨의 시도는 실패로 끝났지만, 이러한 시도는 그 자체만으로도 그 자신과 회사의 로고가 전 세계적으로 알려지게 되는 계기를 만들었다.

브랜슨의 동료이기도 한 조 박서Joe Boxer 셔츠의 CEO인 닉 그레이엄Nick Graham은 사회적으로 볼 때 결코 평범하지 않은, 다양한 유형의 사람들과 함께 자사 광고에 직접 출연했다. 조 박서는 매년 500가지가 넘는 다양한 디자인의 남성용 속옷을 생산했고 침구류, 도자기, 향수, 장난감, 타일, 그리고 매년 손목시계 모델(타이멕스Timex) 100가지를 생산했으며 '조 박서 걸프렌드Joe Boxer girlfriend'라는 여성의류도 생산했다. 선견지명이 있는 그레이엄은 "우리는 엔터테인먼트 회사다. 브랜드는 놀이동산이고, 상품은 그 브랜드의 기념품이다"[43]라고 말했다. 이것은 디즈니사가 걸어온 길과 그 순서만 반대일 뿐 분명히 같은 것이라 할 수 있다. 조 박서와 디즈니는 상품과 엔터테인먼트의 교차점에서 서로 만난다.

상품과 유통에 재미 요소를 결합시키는 것은 더 광범위한 요소들

을 생산과정에 융합시키기 위한 더 큰 과정의 일부다. 디자인과 기술의 조화를 이루려는 노력보다 더 열정적으로, 회사들은 각각 출발점은 다르지만 결국에는 비슷한 융합의 상태에 이르게 된다. 뉴욕의 스마트 디자인Smart Design이나 팰러앨토의 루너Lunar 같은 디자인사무실들은 현재 새로운 상품과 새로운 회사를 파생시키는 독립된 존재로 부상하고 있다. 상품을 다루지 않던 다른 기업들도 상품 개발의 영역으로 이동을 했는데, 이런 회사들로는 조직 전문 컨설턴트인 시카고의 더블린그룹Doblin Group, 라이선스와 특허권에 관한 배경을 가진 뉴저지의 레팩디자인Refac Design, 그리고 벤처 자본가들, 마이크로소프트사를 만든 사람 중의 한 사람인 폴 앨런Paul Allen이 설립한 시애틀의 벌컨Vulcan 등이 있다. 유명한 인터넷 회사인 레이저피시Razorfish는 뉴욕의 프로그디자인frogdesign 사무실의 대표를 고용해 하드웨어와 소프트웨어를 동시에 하나로 밀착시키는 과정을 개발하는 팀을 담당하게 했다. 이러한 연계들이 가지고 있는 논리는 이것이다. 고객과 투자자, 디자인의 완벽한 조합을 기다리기보다는 임시변통에 필수요소인 창조적 활력을 잃기 전에 더 야심차고 복잡한 프로젝트가 시작될 수 있다는 것이다.

　　몇몇 기업경영 전문가들이 이러한 새로운 접근방식을 지지하기 시작했는데, 가장 유명한 사람으로는 매니지먼트 전문가인 톰(토머스) 피터스Tom Peters를 들 수 있다. 피터스는 본래 자신의 성공적인 첫 저서였던 《초우량기업의 조건In Search of Excellence》(1982)에서 기업 경영자들에게 "현재의 영역에 집중하라stick to their knitting"고 이야기하면서 유명해졌다. 그는, 기업가들이 자신들의 영역을 다양화하거나 일시적인 유행에 말려들기보다는 중심을 지키면서 기본적인 상품이나 분야에 집중해야 한다고 했다. 이 말은 분명 타당한 충고였다. 하지만 그 후 피터스는 유행을 포함해서 감수성은 변화한다고 주장하기 시작했다. 무언가 고정된 것은 미

상품의 탄생, 그리고 디자인 이야기

래를 향한 잘못된 비전이라는 것이다. 피터스는 1992년에 발간된 《해방경영Liberation Management》에서 '모든 것이 엔터테인먼트화하는 것'을 지지했고, 《경영창조The pursuit of wow》(1994)에서도 그 태도를 유지했다. 이 책은, 성공적인 제품이 어디로부터 오는 것인지에 대해서 그의 예전 책과는 전혀 다른 이야기들을 들려준다.

상품을 둘러싼 이야기 효과

어찌 보면, 피터스가 옳은지 그른지는 전혀 문제가 되지 않는다. 그의 이야기들은 각각 경제나 제품에서 나름대로의 방식으로 영향을 주기 때문이다. 투자자나 소비자, 규제를 하는 사람들은 그러한 이야기들에 따라 행동한다. 1990년대 후반에 기업가들은 피터스와 같은 사람들의 성공을 위한 지도 아래 자신들의 기분에 당당하게 '귀를 기울일' 수 있었다(심지어 꼭 해야 할 의무로 생각하기까지 했다). 그러나 최근에 피터스가 들려주는 이야기들은, 스튜드베이커 자동차나 후버 컨스털레이션Hoover Constellation 같은 이제는 사라진 제품들과 나란히, 다른 영향력 있는 이야기들과 같은 방향을 향해 가고 있다. '대중의 광기'[44]를 보여주는 더욱 다채로운 사례인 17세기 네덜란드의 튤립 구근球根의 광적인 투기에서부터 시작해 오랜 역사에 걸쳐 그러한 이야기들은 존재해 왔다. 1960년대 중반과 70년대의 이야기들에서는 복합기업이 시너지작용을 일으키는 흥미로운 형태로 묘사되었지만, 그 이후에는 리튼Litton이나 레이시언Raytheon 오븐같이 평판 좋은 브랜드 상품들을 몰락시킨 '비정상적인' 히드라hydra 괴물로 묘사가 되었다. 열광적인 사업의 다각화 또한 몇몇 신뢰할 만한 제품들을 사라지게 했다. 포드사는 텔레비전 제조사인

필코Philco를 사들여 GTE그룹에 매각했고, 이 회사를 다시 자신들이 사들인 실베니아Sylvania 브랜드로 흡수시켰으며, 그 이후 네덜란드의 전자제품 회사인 필립스Philips로 넘겼는데, 이 모든 과정은 결국 불필요한 경쟁사였던 그 회사를 죽이는 결과를 가져왔다.[45] 인터넷의 최근 진행상황을 살펴보면, 회사들은 줄지어 파산을 향해 가고 있으며 몇몇은 의도적으로 사라져 가고 있다.

이러한 이야기들은 결국 세계를 돌아가게 하는 일종의 예술이다. 최초의 주식거래가 이루어졌다는 다소 미심쩍은 명성이 있는 런던의 커피하우스에서 이루어졌던 사회적 교류에서 기업이 탄생되었다. 사업이 이루어지는 장소와 즐거움을 주는 장소가 물리적, 공간적으로 분리된 것은 그 이후의 일이었다. 재정적이건 아니건 시장에서 제품의 성공은, 그것이 절대적이고 본질적으로 '적절한가'가 아니라 누가 그것을 어떻게 믿게 되는가에 달려 있다. 프랑스 철도 자동화 프로젝트인 아라미스의 도전에서처럼 말이다. 그리고 시장이 '미쳐 돌아가더라도go crazy' 매우 현실적인 무엇인가가 등장할 수도 있다. 나는 '튤립의 새롭고 다양한 품종들이 튤립 투기 열풍의 결과라고 생각한다. 1990년대 후반에 전자회사들이 주변의 열광이 없었다면 결코 만들지 않았을 개성이 강한 제품들을 만들어냈던 것처럼 말이다. 대부분의 사람들이 여기에 동참하고 있다. 경제학자들은 거시적이거나 미시적인 차원에서 그것이 어떻게 작동하는지 자신들의 이야기를 하고, 그에 따라 은행과 기업들은 자기 자신들의 이야기를 보태며 특정 방식으로 행동한다. 비디오 매장의 판매직원은 어떤 비디오가 다른 것과 비교해 더 나은 이유를 설명하고, 사업을 갓 시작한 기업가들은 벤처 자본가들에게 자신의 사업을 선전하고, 정치가들은 자신들이 경제를 바로잡고 풍요를 가져올 수 있다고 유권자들과 자신의 캠페인을 돕는 지원자들에게 설득력 있게 이야기한다. 이러한 이

야기들이 좋은 것이고 감정적으로 풍부하고 흥미로운 것일 때, 사람들은 그에 따라 행동을 한다. 새로운 상품이 만들어질 뿐만 아니라 그러한 물건을 생산하기 위해 일련의 조직 변화 또한 함께 일어나게 된다.

이 이야기들은 그동안 거의 유일하게 중요시되어 온 소위 경제적인 기반만큼이나 영향력이 있다. 그렇기 때문에 이 역시 멀리 떨어진 영역들이 서로 영향을 주는 또 다른 예가 된다. 이야기와 그것에 내포된 실제 현실은 서로 떼려야 떼어낼 수 없는 인과관계를 형성한다. 그리고 그 안의 모든 것은 유행이다. 즉 경제조직, 최고의 기업경영, 제품, 언제 어떻게 즐길 것인가 하는 취향과 기호에는 모두 유행이 존재한다. 비록 항상 올바른 방식을 갖는 것은 아니지만, 공적인 선행이나 생태학적 책임에 대한 이야기들 또한 상품을 결정하는 과정에 영향을 미친다. 이 이야기들이 마지막으로 다음 장에서 다루게 될 주제다.

8
윤리적 질서

생산과 소비의 과정에서 디자인 하는 사람들의 특성이나 작업방식 등을 포함해 창의성이 실제로 어떻게 작용하는지를 고려해 보면, 개선의 가능성이 열린다. 비록 제품은 재미 요소가 필요하고, 지위를 드러내야 하고, 그렇지 않다 해도 우리는 물건들을 통해 살아가야 하지만, 우리는 최소한 지금보다는 덜 해로운 방식으로 그러한 일들을 해나갈 수 있다. 문제가 되는 것은 인공물을 생산하거나 그것을 통해서 살아가려는 의지 자체가 아니라, 그러한 행동들이 근본적인 불평등이나 심각한 환경문제를 일으키는 경우다.

또한 이것은 단순히 자본주의적 탐욕의 문제라고도 할 수 없다. 한 가지 제도 속에서만 모든 문제의 근원을 찾고자 하는 태도는 모든 문제 해결방법에서 고려되어야 하는 인간의 내재된 성질을 놓치는 것이기 때문이다. 심각한 불평등은 현대의 산업에 의해 생겨난 게 아니다. 노예제도는 사실 오랜 전통과 다양한 역사적 기원을 갖고 있다. 여러 종교 분파나 체제들은, 그중 몇몇은 열렬한 반反자본주의적 성격을 지니며, 오늘날에 이르기까지 전 세계에 걸쳐서 서로를 죽이고 파괴해 왔다. 생태학 관점에서 살펴보자면, 북아메리카 대륙의 사람들은 자신들의 삶의 방식에 따라서 거의 모든 종류의 큰 동물들을 잡아먹어 왔고, 그 결과 유럽 사람들이 미 대륙을 발견한 1만 3,000년 전에 이미 그 대륙에서는 포유류 30여 종이 멸종한 상태였다.[1] 모든 사막들도 자본가들이 수자원을 약

탈해가기 훨씬 이전에 사람들에 의해 이미 만들어져 있었다. 하와이에서는 추장의 깃털 망토 하나를 만들기 위해서 새 8만 마리가 필요했는데, 제임스 쿡James Cook 선장이 바다를 건너 이곳에 도착하기 전에 이미 하와이 토착 조류의 1/3 정도가 멸종했던 사실은 바로 이러한 예로 설명될 수 있다.

깃털처럼 작은 사건들이 하나씩 쌓이고 쌓여서 위기가 올 수 있다. 오늘날 상품의 생산과 소비는 바로 이런 성격이 있어서, 지극히 정상으로 보이는 행동이 반복되면서 문제가 생겨나게 된다. 실제로 성공을 거둔 사례들이' 있기 때문에, 이러한 재난이나 위기를 예상하기란 쉬운 일이 아니다. 거의 모든 종류의 제품의 고장 수리율이 감소해 온 것처럼, 자동차의 평균수명 또한 1970년과 2000년 사이에 거의 두 배로 늘어났다.[2] 그러나 생산성 향상을 통해 제품의 품질을 높이고 가격을 낮출 수 있다고 해서 환경문제가 해결되거나 쓰레기 양이 줄어드는 건 아니다. 멘다 병의 평생품질보증제도가 전혀 효과가 없었던 이유는, 사용자들이 잔여물로 인해 펌프가 끈적끈적해지는 것을 막기 위해 몇 달마다 병을 세척하느니 차라리 8달러를 내고 새 병을 구매했기 때문이었다. 모든 상품들, 특히 전자제품이나 컴퓨터 분야의 가장 흥미로운 제품들의 가격이 저렴해지면서 낡은 것들은 버려지게 되었다. 생산시스템은 기술력의 변화나 오늘날 전 세계를 뒤덮고 있는 문화의 병합 같은 취향의 변화에 저항하기보다는 매우 빠르게 반응한다. 따라서 이렇게 점점 속도를 더해가는 창조적인 파괴행위를 특별히 악의가 있거나 도리에서 어긋난 행위로만 여기는 것은 착각이다.

모든 것을 자본주의 탓으로만 돌리는 일은 지배층 사이의 일탈과 분열을 통해 발생하는 긍정적 움직임의 가능성을 간과하는 것이다. 자본주의 집단에 대한 예외들은 자본주의 지배의 법칙을 증명하지는 않지만

그 법칙을 다루는 전술을 제공한다. 비록 소수일지라도 비즈니스 세계의 동종의 경쟁자들을 자기편으로 끌어들인다면, (혹은 동일 인물의 어떤 '측면'일지라도) 견고해 보이던 통합체에 균열이 생기기 시작한다. 엥겔스 없이 마르크스가 어디에 존재할 수 있었을까?

때때로 사업가들은 구체적인 경제적 이득 때문에 문제 해결의 실마리를 찾고는 한다. 예를 들어 안전성이 낮은 상품들과 취약한 환경정책은 보험회사에 타격을 주기 때문에,[3] 보험업계는 선박의 제조나 설비, 요원들의 훈련과 관련해 국제표준 정립의 필요성을 강조해 왔다. 또한 막대한 손실로 이어지는 기름 유출의 위험성 때문에, 업계에서는 선체를 한 겹보다는 두 겹으로 강화한 이중선체二重船體 방식을 선호하게 되었다. 미국의 자동차 보험업계는 랠프 네이더Ralph Nader가 주창한 자동차 에어백 의무설치 캠페인을 지지하기 위해서 소리 소문 없이 고속도로 안전을 위한 미국고속도로안전보험협회National Insurance Institute for Highway Safety를 조직하기도 했다. 교토 기후변화협약 과정에서 보험회사들은 친환경적 활동에 참여하지 않는 기업들에는 투자하지 않을 것이라는 경고의 메시지를 보냈다. 보험회사들이 세계 주식시장의 1/3을 소유하고 있다는 점을 생각해 보면, 이는 결코 사소한 일이 아니었다. 홍수나 지구 온난화에 의한 대규모 '자연' 재해들은 몇몇 보험회사들을 파산에 이르게 할 수도 있다.

자본에 대한 반감은 —이는 진보적인 정치인들에게 잠재적으로 가장 큰 위협이 될 수 있는 것이다— 일반인들이 물건을 구매하는 행위 자체에 대한 비난으로까지 이어질 수 있다. 상품이 나쁘면 그 상품을 생산한 사람뿐만이 아니라 그 물건이 가치 있다고 생각했던 사람들까지 비난을 받을 소지가 있는 것이다. 그렇다고 해서 자동차 운전자들이나 흡연자들을 단순히 이데올로기에 의해 조종을 당한 순진한 희생자들로만 보는 것 또한 역효과를 일으킬 수 있다. 미국의 교외 건축방식에 많은

문제가 있는 것은 사실이지만, 그렇다고 해서 퇴역한 군인들이 현대적 설비를 갖춘 교외의 트랙트하우스^{tract house}* 갖기를 꿈꾸는 것을 비난하는 것은 거만함에 가깝다. 비상업 단체들은 그러한 상품들이 고유성을 가질 수 있는 방법을 제시하기보다는 그러한 상품들을 공격해서, 자신들의 사회적 영향력에 따라 사람들이 기존에 이루고 있는 공동체를 위협하기도 한다. 이것이 바로 지식인들의 지적에 대해 수많은 저항이 따르게 되는 또 다른 근본적 이유다.

•
트랙트하우스
주택단지를 조성해서 파는 주택

개인적 소비의 규제: 타인의 물건에 간섭하기

그 내용이 포괄적이건 아주 구체적이건 간에 상관없이, 사람들에게 '어떤 것을 구매하라', '어떤 것을 사용하라'라고 이야기한 지는 오래되었다. 모자가정에서 생활보조금을 받는 어머니는 립스틱을 사서는 안 되고, 장의사는 화려한 정장을 입어서는 안되며, 최근에 남편을 잃은 사람은 빨간색 컨버터블을 타고 다녀서는 안 된다는 것이다. 어떤 사람들은 법적, 도덕적 권위를 내세워 그러한 주장을 뒷받침할 수 있다. 로마 사람들은 노예들이 토가를 입는 것을 금지시켰다. 또한 성경에는 남자는 머리를 드러내면 안 되고, 여자는 몸을 드러내면 안 된다는 식으로 사람들이 해야 할 것과 하지 말아야 할 것에 대한 내용이 적혀 있다. 초기 기독교의 성직자였던 알렉산드리아의 클레멘스^{Clement of Alexandria}(서기 150~200년경)는 보라색이 '욕망을 불러일으킨다'는 이유로 보라색 베일을 금지했다.[4] 1666년 런던화재^{Fire of London} 이후로 영국의 왕과 법정은 국가적인 조의를 표하기 위해 프랑스제 의복을 더 이상 입지 않기로 했으며,[5] 20세기 전까지 프랑스 여성들은 바지를 입으려면 법에 따라서 경찰로부터 특별허가를 받아야만 했다.[6] 콘도 위원회^{condo board}는 모든 콘도 소유자들이 같은 커튼을 사용하도록 하고, 여러 기관들은 그 기관의 구성원들이나 군인들 및 학생들에게 유니폼을 입도록 하는 규정을 마련해 놓고 있다. 사회철학자들은 어떤 방식의, 그리고 어느 정도의 소비가 적당한 것인지에 관해 고심해 가며 의견들을 제시해 왔다. 마르크스와 예

수는 대개의 경우 소박한 차원의 사용성을 추구했지만, 볼테르Voltaire는 개인적 차원에서의 사치를 칭송했다. 데이비드 흄David Hume은 경제에 대한 더욱 현대적인 사고방식을 예언하며 사람들에게 '탐욕과 산업, 예술과 사치의 정신'을 불러일으키는 것은 경제적으로 도움이 되고 사회적으로도 건설적인 것으로 간주했다.[7]

　　이렇게 사람들이 무엇을 사고 무엇을 사지 말아야 할지에 대한 이야기는 계속해서 나오는데, 정부와 엘리트 집단들은 최소한 방향이라도 제시하기 위해 노력한다. 영국 시민들과 생산업자들의 취향을 고양시키기 위해, 토머스 게인즈버러Thomas Gainsborough나 조슈아 레이놀즈, 조사이어 웨지우드 같은 사회지도층들은 예술 · 생산 · 상업을 위한 왕립진흥협회Royal Society for the Encouragement of Arts, Manufactures and Commerce의 설립을 도왔고, 1754년에 만들어진 이 단체는 오늘날까지도 여전히 건재하다(다른 나라에서도 유사한 기관들이 만들어졌다). 또한 1852년에는 동일한 목적으로 런던의 빅토리아앤드앨버트 미술관Victoria and Albert Museum이 설립되기도 했다. 1920년대 초에 이 미술관에서 열렸던 〈장식에 대한 잘못된 원칙의 사례들Examples of False Principles in Decoration〉이라는 전시회에서는 잎사귀나 꽃을 모티브로 해서 만들어진 의자 다리나 전등갓과 같이 '자연을 직접적으로 모방한 것'들을 비난했다. 또한 이 전시회의 관람객들은 '도자기에 그려진 풍경과 그림들은 대부분이 부적절하다'는 이야기와 함께 이에 해당하는 조악한 사례들을 직접 보게 되었다. 오늘날에 미술관들은 더욱 교묘한 방식으로 특정 디자인학교들, 특히 바우하우스를 신성시하면서 어떤 종류의 물건들을 더 선호하는 경향이 있다(예를 들자면 싱크대보다는 의자를 선호하는 것도 바로 이런 경향을 반영한다.) MoMA 컬렉션에 소개되어 '미술관 손목시계'라고 광고된 미니멀한 모바도Movado 시계처럼, 고급예술과 직접 관련이 있는 상품과 비교해 보면 스팀다리미

상품의 탄생, 그리고 디자인 이야기

도판 1 실용계획안 가구의 예시.

의 구멍은 그다지 중요하지 않은 것이다. 다른 가격대 상품의 예를 살펴보면, 20달러짜리 하수이케 마키오^{Makio Hasuike} 蓮池槇郎의 화장실 청소용 브러시 또한 MoMA 컬렉션의 일부였음을 증명하는 스티커가 붙어 있다.

　　전쟁 같은 위급 상황이 도래하면 민주주의 국가들은 더욱 권위적인 태도를 취하게 된다. 군사용품 제작에 필요한 재료가 들어가 있거나 지나치게 경박해 보이는 상품의 생산은 금지될 수 있다. 제1차세계대전 기간 동안 미국 정부는 타이어 생산업체들에 대해 타이어의 종류를 287가지에서 9가지로 줄이도록 강요했다. 또한 프랑스 정부는 섬유의 수요를 줄이기 위해 파리의 디자이너들에게 옷감의 사용량을 줄이도록 했다.[8] 제2차세계대전 기간 동안 영국 정부는 단순한 스타일의 '실용계획안^{utility scheme}'에 따라 제작된 가구^{도판 1}들에는 소비세 면제 혜택을 부여했고, 업체들은 이로 인해 제품의 가격을 2/3 수준으로 떨어뜨릴 수 있었

다. 비록 이것이 자원을 보존하기 위한 방법이라고 정당화되기는 했지만, 그 가구들의 "좋은 디자인 양상"은 적어도 어떤 점에서는 "오크나 마호가니 같은 값비싼 목재만이 사용되었기 때문에 꽤 사치스러웠다"고 미술사가인 줄스 러벅Jules Lubbock은 말한다.[9] 아마도 이러한 가구의 근본은 군대와 같은 금욕적이고 간소한 스타일을 강요하는 것보다는 대중 취향을 고양시키는 것이었던 것 같다.

정부는 수입과 수출에 관한 법을 통해서 좀 더 정기적으로 상품에 영향력을 행사하고 있다. 인도 정부는 신부의 결혼지참금 액수를 낮추기 위해서 금과 금 액세서리의 수입을 금지했다. 쿠바의 미국상품 불매운동은, 쿠바의 문화가 잠재적으로 미국상품의 수출에 도움을 주었을지 모른다는 주장이 실제로는 한 번도 빛을 본 적이 없었다는 의미에서 일어났다. 수입과 수출 규제는 총기, 플루토늄, 바이오톡신(생물독소) 제품의 개발을 억제하는 효과가 있다. 일반 대중의 건강과 윤리 개혁 캠페인을 통해 브랜드 필터 담배가 생겨나게 되었다. 수입품에 대한 강력한 규제를 포함한 내수용 마약금지조치는 지방의 마리화나 재배를 자극해 미국시장에서 팔리는 제품의 품질은 하락하고 가격은 상승하게 되었던 것이다. 하지만 이렇게 정부가 마리화나를 금지시킬수록, 위험을 감수할 정도로 마리화나보다 부피와 무게에 비해 높을 수익을 내는 코카인의 수입이 늘어가게 되었다.[10] 또한 구하기 쉬워질수록 코카인의 노상 판매가격은 내려갔고, 그 영향으로 코카인과 베이킹 소다의 단순한 혼합물인 크랙crack이 만들어지게 되었다. 결국 처음부터 이 법은 헤로인을 포함한 모든 질 낮은 합성 마약을 더욱 흔하게 만들었고, 환락가를 최적의 마약 판매장소로 만들어버렸다. 항상 그렇듯이 계층이나 인종, 성별 등에 기반을 둔 사업들을 포함에서 모든 도덕적 소비사업에서도 정작 이 모든 것이 돌아가게 하는 원천은 결국 이윤이라고 할 수 있다.

영국 정부는 여전히 부분적으로 수많은 학생들에게 디자인을 전공하도록 장려하는 활동을 통해서 제품 디자인 향상에 영향을 미치려고 노력하고 있다. 토니 블레어Tony Blair 수상은 테이트 모던Tate Modern 미술관이나 그리니치 돔Greenwich Dome처럼 밀레니엄 아트 프로젝트를 위한 재정 투자를 포함해서 디자인이 강조된 여러 공공행사들을 유치했다. 노동당의 정책전문가들은 '뉴 브리튼New Braitain', '쿨 브리태니아Cool Britania' • 전략에 걸맞은 모습을 연출해 내기 위해 정부 각료들이 '어떤 종류의 오래된 것' 앞에서도 절대로 사진이나 비디오를 찍지 말도록 지시했다고 한다. 예술적 측면에서도 비판을 받고 재정적으로도 막대한 손실을 가져온 돔 프로젝트의 실패로 상징되는 디자인 기관 자체의 혼란스러운 결과에 대해 비난의 목소리를 높이는 사람들도 있었다. 〈가디언Guardian〉지의 평론가인 조너선 글랜시Jonathan Glancey는 "넓은 옷깃의 투 버튼 폴리에스테르 정장에 키퍼kipper 타이를 매고 편한 캐주얼 신발을 신은 편의주의 직원들로 가득 찬 노쇠한 디자인 카운슬Design Council"11이 매년 잘못된 프로젝트에만 상을 주고 있다고 지적했다. 영국의 사례를 통해서 우리가 알 수 있는 것은, 돈이나 상, 평가위원회 등을 통한 고급예술 지원사업이 비록 상품 개발에는 실제로 영향을 주고 있을지 몰라도 그 사업이 항상 이상적 목표에 부합하는 것은 아니라는 점이다.

긍정적 측면에서 보자면, 정부는 공공건물 프로그램이나 특정 상품 구입을 통해 바람직한 상품들이 생겨나도록 하는 '모범적인 고객'의 역할을 해낼 수도 있다. 이런 사례는 미국의 경우 워싱턴 대통령과 제퍼슨 대통령에 의해 시작되었는데, 그 결과들은 수

•
쿨 브리태니아
1997년 토니 블레어 정부가 들어선 이후 내세운 슬로건으로, 보수적이고 전통적인 국가 이미지에서 탈피해 진취적이고 역동적인 '새롭고 멋진' 영국으로 거듭나자는 국가 캠페인. 산업부문에서는 문화 · 예술 · 디자인 · 관광 등의 창의적이고 고부가가치적인 산업을 장려해 영국을 음악과 패션, 예술 강국으로 만들려는 전략이 시도되었다. 쿨 브리태니아는 1967년대 영국의 밴드인 본조 도그 밴드(Bonzo Dog Band)가 부른 노래 이름이기도 하다.

많은 찬사를 받은 건물들에서 여전히 찾아볼 수 있다. 공공건물에 주어지는 유럽의 디자인 상은 수상 대상이 해당 국가에만 한정되는 것이 아니라서 실제로 다른 나라들이 수상을 많이 하기도 한다. 이런 것은 맹목적인 애국심 때문에 외국인들에게 기회를 잘 허용하지 않는 미국에서는 쉽게 찾아볼 수 없는 일이다. 그러한 극단적인 애국주의는 디자인을 판단하는 데에서 다른 근거들보다 우선하게 되어 상품의 성격에 또 다른 방식으로 영향을 미치게 된다.

부엌의 사회주의자들

소련 사회주의자들은 그 어떠한 현대의 사회체제, 심지어 파시스트들보다도 더 많이 상품에 구체적으로 관여했다.[12] 소비에트혁명 이후에 등장한 소련의 고무적인 현대 예술운동의 한가운데에는 칸딘스키를 주축으로 그래픽디자인과 가정용품들, 다른 소비제품의 중요성을 의식했던 열렬한 아방가르드 예술가들이 있었다. 1930년대에 소련에서는 형가리 출신의 도자공예 작가인 에바 자이셀이 선두가 되어 세계에서 가장 큰 가정용 도자기 디자인/생산센터를 설립했다. 그러나 소련은 중앙통제 경제command economy 체제뿐 아니라, 중앙 통제 미의식command esthetics 체제였다. 설령 그런 것이 존재할 수 있다고 해도 그 말 자체가 이미 모순이지만 말이다.* 정부는 스탈린 암살 계획을 세웠다는 혐의를 조작해 자이셀을 16개월 동안이나 독방에 구금했다. 그 후 그녀는 미국으로 건너가 디자이너로 성공했다.

이러한 터무니없는 오류가 있었음에도, 소련의

●
모순
미의식이나 미적 가치관은 누군가의 명령이나 계획에 의해 일관되게 만들어질 수 있는 것이 아니기 때문이다.

경제시스템은 적어도 몇 세대 동안, 특히 양차 세계대전 동안에 벌어진 인구와 자원의 파괴를 고려해 볼 때 어느 정도 잘 작동했다고 할 수 있다. 그러나 그것은 유럽과 북미의 상품들을 가져다가 소련의 상황에 맞추어 재구성하는 (반전 공학) 식의 서구 모방을 통해 유지된 것이었다. 1967년에 모스크비치−408^{Moskvitch-408} 자동차를 위해 특별히 디자인된 최초의 엔진은 사실 BMW−1500 엔진의 설계도를 그대로 모방한 것이었다.[13] 복제품은 일단 원본을 입수해 생산하는 과정 자체에서 이미 시간 차이가 발생하기 때문에 절대로 원본과 같아질 수 없다. 특히 정보산업과 문화산업이 눈에 띄게 발전하는 시대가 도래하자, 소련의 경직된 기회주의적 특권구조는 더욱더 일관성을 잃게 되었다.[14] 소련 체제하에서는 해커들이나 패션 디자이너 브랜드들, 힙합과 같은 것들, 혹은 다른 효율적인 소비의 기반이 자생적으로 생겨날 수가 없었고,[15] 그 결과 산업의 분위기는 점차 생기를 잃어갔다.

그 유명한 1956년의 '부엌 논쟁^{kitchen debate}' * 에서, 흐루시초프는 닉슨에게 소련은 곧 '전례 없는 부유와 평등'의 시대를 맞이해 미국을 매장시키게 될 것이라고 말했다.[16] 하지만 현실적으로 소련의 제품들은 만성적으로 공급 부족 현상을 겪고 있었고 다양성은 제한되어 있었으며 조악하게 만들어지고 있었다. 소련 체제가 붕괴되면서 국가적인 무능력 또한 명백하게 드러나게 되었다. 한때 소련 공산당 당원 사이에서 지위의 상징으로 자리잡았던 질^{Zil} 리무진** 은 메르세데스나 심지어 서구의 평범한 자동차 브랜드들에마저도 그 자리를 내주었다.

우리는, 예를 들어 르네상스 시대의 통치자들

•
부엌 논쟁
1959년 7월 소련을 방문한 닉슨 부통령과 흐루시초프 서기장 간에 벌어진 체제 경쟁 논쟁. 부엌 논쟁이라는 이름은, 닉슨과 흐루시초프가 모스크바의 소콜리키 공원에서 열린 미국무역박람회장에서 토스터, 식기세척기 등 부엌 용품을 둘러싸고 자국의 체제가 더 우월하다고 설전을 벌인 데서 유래했다.

••
질 리무진
1958년 크레믈린 궁의 최고 간부 전용 승용차로 개발한 소련의 최고급 리무진.

이 보석이나 식기류, 직물, 궁전, 벽화 등을 수집했던 것과 같은 전통 속에 역사적인 힘이 있다고 추정하며, 그 덕분에 많은 물건들이 존재하게된 것도 사실이다. 폴리네시아의 족장들이 자신의 세력을 과시하기 위해 자기 소유의 보트들과 주택들을 장식했던 것처럼, 그러한 부의 표시들은 동맹자들을 끌어들이는 능력을 포함한 권력을 암시하고 있다. 합스부르그 왕가와 계속해서 교류하는 것은 결혼, 자원의 활용, 정치적 동맹 등에 영향을 준다. 오늘날도 똑같은 상황이 벌어지는 듯하다. 고르바초프의 외국 순회 방문은 이탈리아와 같이 전쟁에서 패배한 가난한 나라의 시골 사람들조차도 어떤 면에서는 소련의 지식인층보다 더 나은 삶을 살고 있다는 '엄청난 충격'[17]을 안겨 주었다.[18] 시사문제 해설자들은, 고르바초프가 잘 입고, 잘 먹었다고 기록했다. 〈뉴욕 타임스〉는 라이사 고르바초프의 사망기사에서 그녀를 '우아하다'고 표현했다.[19] 간단히 말하자면, 점점 세계적 수준의 감각을 갖게 된 사람들이 그러한 시장을 생산하지 못하는 시스템 위에 걸터앉아 있었던 것이다. 소련의 붕괴는 이렇게 단지 경제적 붕괴('수치'는 그렇게 나쁘지 않았다)만 아니라 취향 문화의 부상이기도 했다. 현재 자본주의 러시아에서 찾아볼 수 있는 수입된 서구 제품들과 서구의 투자를 받아 러시아 국내에서 생산된 제품들, 그리고 이전의 시스템에서 살아남은 상품들과 같은 다양한 상품들의 조합은 이러한 각각의 연대기와 역사적 조류들의 융합에서 비롯했다.

도전과 기회: 임시변통은 쉽게 사라지지 않는다

소련의 시스템에 결함이 있었던 건 분명 사실이지만, 그렇다고 해서 시장의 자유가 꼭 성공적인 상품시스템으로 이어진다는 것을 의미

하지는 않는다. 재미를 찾거나 이윤이 남는 상품들을 만드는 방식이 지구를 위협할 때, 새로운 방법을 찾기 위한 도전의 필요성이 커진다. 우리가 반복적으로 수행하는 낭비적인 소비와 생산 방식의 전형에서 벗어나기란 그리 간단하지 않다. 지금까지 이야기한 대로, 모든 물건은 다른 것들과의 임시변통적, 즉흥적 조합관계에 의해 존재하게 된다. 변화를 만든다는 것은 한 요소뿐 아니라 재료나 감정, 혹은 정치적 요소까지 그것과 관계 있는 다른 모든 것들을 다루는 것을 의미한다. 미국 교외의 가장 큰 환경문제인 자가용은 움직임의 미학, 압연강 기술, 10대의 성년식, 드라이브인 매장들, 보험 조항, 고속도로 지도, 트랙트하우스, 컵홀더, 비치보이스Beach Boys*, 첫 데이트, 교통 법정, 주유소의 행렬, 자동차 임대나 도로와 주차장에서의 비정식적 규범 등 수많은 것들과 긴밀히 연관을 맺고 있다. 우리가 자동차에 의존하게 된 본래의 '이유'는 점진적이고 서로를 강화해 가는 여러 사건들의 발생과 수용의 과정 속에서 잊힌 지 오래다. 자동차 지배에 대한 모든 도전은 빅 3의 권력보다도 더 많은 것을 필요로 하게 된다. 비록 빅 3의 도움으로 만들어진 시스템일지라도 —고속도로 건설을 위한 로비활동은 여전히 매우 중요하다— 그 사업들은 이미 빅 3보다 더 크게 성장했다. 각 분야의 전체 경제는 계속되는 발전의 결과물들이 어떤 정서, 조직, 실질적 자원들을 포함한 하나의 포괄적인 시스템으로 융합된 결과다. 그보다는 차라리 이 모든 것이 기업의 사전계획과 음모의 결과였다는 편이 더 나은 소식일 지도 모르겠다.

　　사람들은 관계를 맺는 방식에서 만족을 얻는다. 어떤 사람들은 다른 사람들보다 관계 유지에 더 큰 모험을 하는데, 그 사람들이 갖게 되는 이익의 헤게모니는 얼마나 많은 사람들이 자발적으로 참여하는가에 달려 있다. 디자이너들은 이런 식으로 대개 현 상태를 유지하는 방식

●
비치보이스
미국의 로큰롤 밴드

들 속에서 자신의 생계를 이어갈 뿐만 아니라 흥밋거리를 찾기도 한다. 좀 더 나은 톨게이트나 차를 탄 채 일을 볼 수 있는 드라이브업 매표구를 만드는 일은 자동차 이용을 촉진시킬 뿐 아니라 결과적으로는 기차나 자전거의 발전을 방해한다. 혁신은 한 제품을 만드는 것뿐 아니라 그와 관계된 다른 물건이나 사회활동의 방식에도 영향을 준다. 디자이너들은 새로운 제품을 만들어내기 위해 현재 존재하고 있는 것을 이용하기 때문에, 그들이 다음 일을 할 때에는 그것이 또다시 새로운 현재에 속해 있는 환경의 일부분이 된다. 즉, 개인적인 자유와 제약이 혼재하는 것이다. 결과물들의 심미성과 사용성은 생산과정 내의 성차별주의와 낭비주의, 인종차별주의와 더불어 더 큰 결합을 반영하고 유지하게 된다.

이러한 상품 '시스템' 전체를 변화시키기 위해서는 가장 앞서 나가는 디자인 프로젝트의 영역까지도 넘어서는 수평적 사고방식이 필요하다. 즉, 자동차 문화에 대한 대안을 생각해 내기 위해서는 그 문화 속의 모든 임시변통적 조합들의 성질로 되돌아가서 생각해야한다는 의미다. 교통수단과 관련해 이야기하자면, 그것은 사람들을 한 곳에서 다른 곳으로 이동시키는 실제적인 이동의 필요성을 충족시킬 뿐만이 아니라, 그 과정에서 그들의 성적이고 사회적인 꿈을 만족시킬 방법을 찾아내야 한다는 것이다. 소비시스템을 다루건 권력의 정치체제를 다루건, 개혁가들은 새로운 조합을 위해 그 안의 연결관계들을 재정립해야 한다.[20]

얻은 교훈: 혁신을 향한 변화는 계속 일어난다

그나마 좋은 소식은, 생산과 소비 사이의 긴장관계에서 타성에 젖은 전형이 유지되는 경우도 있기는 하지만 그 나머지 부분에서는 끊임없는 변화 또한 존재한다는 것이다. 비록 계속해서 새로운 물건을 만

들어내는 것은 분명 위험성이 있긴 하지만, 혁신을 향한 끝없는 열의는 무언가 나쁜 것을 더 나은 것으로 바꿀 수 있는 기회 또한 존재한다는 의미기도 하다.

취향은 변한다. 한 가지 일을 하는 데서도 방법은 언제나 여러 가지가 있다. 캔 하나를 가지고서도 그 뚜껑을 따거나 캔을 자랑하거나, 혹은 자주 일어나지는 않지만 그 둘을 동시에 하거나 하는 식으로 말이다. 유행의 변화무쌍함은 적어도 형편없는 것은 깨지기 쉽다는 것을 의미한다. 그래서 '새하얀' 슬라이스 식빵이나 종이류는 갈색 통밀 빵이나 유기적 생산과정의 흔적이 보이는 선물용 문구류에 그 인기를 넘겨주었다. 1990년대 초에 〈캘리포니아 어패럴 뉴스^{California Apparel News}〉지는 패션계의 '핫뉴스^{Hot News}'로 갖가지 딸기류과 허브에서 추출한 '무독성의 화려하지 않은 색상들'과 자연섬유를 꼽았다.[21] 1950년대와 60년대의 미국인들은 대형 자동차가 주는 '지위의 상징'에 중독되어 있었다는 것이 일반 통념이었지만, 이제 많은 것들이 변화했다. 대형차가 지위의 상징에서 멀어진 것은 아니지만, 대형차보다는 더 정교하고 내구성이 강한 작은 차들로 취향이 바뀐 것이다. 대기오염과 쓰레기 매립지 문제로 보자면, 이는 긍정적인 변화였다(안타깝게도, SUV의 등장으로 다시 상황은 반대가 되었다). 현재 전기자동차를 개발 중인 자동차 회사들은, 금속이 덜 들어가고, 무게가 적게 나가고, 소음이 크지 않은 차가 더욱 높은 교양과 지위를 드러낸다는 유행에 따르고 있다. 한때 제품에 들어간 자원의 양에 따라 돈을 지불하던 소비자들은, 적어도 몇몇 분야에서는, 이제 자원이 적게 들어갈수록 더 많은 돈을 지불하고 있는 것이다. 분재와 팜 파일럿에 드러나는 작은 것의 미학은 다른 유형의 물건들에도 적용 가능하게 퍼져나가고 있다.

인간의 즐거움은 지속되는 것과 지속되지 않는 것을 둘 다 포용

하는데, 이 경향을 교묘히 이용한다면 개선을 위한 또 다른 기반이 된다. 평생에 걸쳐서, 음과 양의 상호 보완성처럼, 이 둘은 공존하며 작동한다. 비스트로bistro에서 예술적으로 담긴 음식을 즐기는 것이나, 타이나 중국의 '연 싸움fighting kites'과 같은 것들은 필연적으로 예견되어 있는 끝을 그 행위의 일부분으로 포함하는 행위들이다. 내재된 미학의 한 부분으로 빠르게 부패하는 특징을 이용한 현대 예술작품도 있다. 반면에 다이아몬드나 종교적 건축물은 영원성에 그 기쁨이 있다. 이런 양극단 사이 어디쯤인가에 이책의 대부분을 차지한 평범한 제품들이 자리하고 있다.

교체 주기가 빠른 물건들은 적당한 시기에 분해되어야 한다. 컴퓨터와 앞으로 생겨날 똑똑한 제품들을 더 잘 디자인한다면, 그 제품들은 자비롭게 스스로 생명을 다할 것이고, 마치 밀물이 들어오면 모래성이 만든 사람에게서 멀어질 수 밖에 없는 것과 같은 이치로, 이것은 실제로 소비 자체의 미학의 한 부분이기도 하다. 이와 반대로 '영원함'을 추구하는 물건들은 매우 천천히 변하는 재료들로 만들어지고, 사회적으로 적절하게 적용되기 위해 자연적인 저항력이나 심지어 실험적인 화합물까지 이용할 수 있는 장소에서 만들어져야 한다. 거대한 부피의 물건들을 위한 해답은 처음부터 적절한 사회적 조건 아래, 환경친화적으로 분해되는 재료로, 자연자원을 조금이라도 적게 이용해 만드는 것이다.

이러한 환경을 만드는 데에는 사람들이 도움을 줄 것이다. 오늘날 미국과 그 외 여러 나라들에서 소비자들은 쓰레기 분리수거에 기꺼이 시간을 들여가며 활발하게 재활용을 하고 있다. 개인 이기주의에 대한 경제학자들의 예상을 뒤엎고, 그러한 노력들은 사람들에게 금전적 이익이나 사회적 인정조차도 돌아가지 않는 방식으로 ―대부분 익명으로― 이루어진다. 또한 소비자들은 때때로, 자신들이 구입하는 상품이 생산되는 환경에도 관심을 보인다. 여성소비자단체에 의해서 지원을 받

았던 예전의 아동노동착취반대 캠페인들은 공장 노동자의 연령 제한을 높이고 더 효율적이고 안전한 기계를 사용케 하는 결과를 가져왔다.[22] 소비자들은 소비자 운동가인 네이더를 따라 좀 더 안전하고 환경 피해가 적은 상품을 요구하고 구매했다. 대학 로고 제품들의 생산환경을 개선하기 위한 대학교들의 캠페인처럼, 노동착취 공장의 의류 생산에 반대하는 소비자단체들의 노력에 의해 실제로 1990년대 후반에 공장 환경이 개선되었다. 공장 내외에서의 사망사고에 대한 소비자들의 우려가, CFC chlorofluorocarbon* 가 없고 수용성이며 공기완충장치가 있는 재료들을 만드는 새로운 기술과 재활용 플라스틱의 사용을 증가시키면서, 결국은 가구와 카펫의 성분을 변화시켰다.

소비자들이 비교적 영향을 끼치기 힘든 분야는 생산과정에서의 폐기물 재활용 문제인데, 미국 환경보호청EPA에 따르면 전체 쓰레기의 단 2퍼센트 만이 가정, 사무실, 기관과 상점들에서 나오며, 실제로 쓰레기의 가장 많은 부분을 차지하고 있는 것은 공식용어로 '도시고형폐기물Municipal Solid Waste' 이라고 불리는 것들이다. 실제로 대부분 여러 관할권에 걸쳐 다양한 방법으로 관리되고 있는 위험성 폐기물이 전체의 6퍼센트를 차지하고 있다는 점을 차치하고서라도,[23] 미국 쓰레기의 나머지 92퍼센트는 원인불명인 상태에 있다. 어떤 것들로 구성되는지에 대한 구체적인 데이터가 거의 없다는 뜻이다. 대부분은 사람들의 시선을 피해서 현장에서 처리되는 것으로 보인다. 아마도 사만다 맥브라이드Samantha MacBride가 추론했듯이, 기업이 권력을 이용한 정치적 위협을 통해 기업보다는 개인의 쓰레기 처리 문제를 강조하도록 유도한 것으로 보인다.[24] 뒤에서 다시 설명하겠지만, 환경문제의 초점을 다시 생산자들에게 돌릴 수 있는 몇몇 방법이 있다.

•
CFC
오존층을 파괴시켜 지구 온난화를 일으키는 물질. 일명 프레온가스.

상품의 개선은 저절로 혹은 우연히도

더 나은 상품과 생산시스템은 '저절로' 일어날 수도 있다. 재료의 재활용에 대해 생각해 보면, 최고의 성공 사례들 중 몇 가지는 외부 압력과 아무런 관련 없이 생겨났다. 시카고의 거대 정육업체들은 뼈, 뿔, 털, 지방과 피를 재활용해 비누, 초, 비료, 약품, 폭죽, 화장품을 만들면서 이익을 올렸다.[25] 한 생산과정에서 생겨난 쓰레기를 다른 과정의 재료로 사용하는 산업자원 재활용에의 강요가 19세기에는 잘 받아들여지고 활용되었다. 1850년부터 1910년까지 산업가들에게 다양한 결과물들―굴뚝의 열, 나무 펄프, 토마토 씨와 같은 것들―을 어떻게 재활용하는지를 가르쳐주는 책처럼, 두꺼운 수많은 가이드와 글들이 존재했다.[26] 이것이 오늘날에는 '산업생태학industrial ecology'이라는 분야로, MIT를 기반으로 하는 동명의 저널과 함께 출현하게 되었다.

물론 많은 결함이 있기는 하지만, 내연기관 또한 이윤을 창출해 내는 과정 속 몇몇 문제들을 해결하는 방식 가운데 하나로 등장한 것이 었다. 내연기관은 도시에서 말과의 직접 접촉을 통해 혹은 빗물을 통해 퍼지는 질병의 문제를 해결했다. 어떤 면에서는 해롭다고 할 수 있는 현대식 변기와 같은 제품도 사람들이 자신 혹은 타인의 배설물과 접촉할 가능성을 줄여 주었다. 덕분에 가정의 배설물을 오물구덩이로 옮기는 불쾌한 직업night soil men은 없어질 수 있었다. 이것은 분명히 인간 존엄성의 회복이라고 볼 수 있다. 유사한 예로, 오늘날 프랑스 디자인의 공중 화장실은 화장실 청소부를 없어지게 했다. 이 작은 방과 같은 구조물 안의 화장실 설비들은 사용자와 다음 사용자 간에 세척을 위한 스프레이와 스크럽scrub 과정이 있어서, 예전에는 대부분 가난한 여성 노동자들이 부자들의 오물을 닦아 내기 위해 무릎을 꿇고 손으로 직접 해야 했던 일을 대신해 주었다.

어떤 자동차 모델들은 단지 이미 존재하는 소비자 경향에 편승함으로써 다른 모델들보다 사회를 위해서 이롭게 작용하게 되기도 한다. 포드사는 '스포티'하고 파워풀한 생김새를 이용해 낮은 동력의 포드 팰컨Ford Falcon을 세련된 레이스용 머스탱Mustang으로 변신시켰다.[27] 이 스타일의 속임수는 광산 개발과 대기오염을 줄이는 결과를 낳았다. 미니밴과 SUV 간에 벌어진 화물 적재 차량 간big-cargo 경쟁을 통해서, 미니밴은 적은 연료를 사용하고 오염도 적고 일반 자동차 승객들의 충돌위험도 낮추었다. 크라이슬러사는 더욱 '공격적인' 외관 디자인을 입혀 미니밴을 밀었고, 그 분야의 세계시장을 석권하게 되었다.[28] 이것은, 외관이 잠재적으로 사회적인 이익을 발생시킨 또 하나의 사례로써, 평범한 과정을 통해서도 사회적으로 이로운 제품이 나올 수 있음을 보여준다.

질레트 면도기의 역사는 환경적인 후퇴와 발전에서 교훈 사례로 통한다. 질레트사는 70년 전에 영구적인 수직 면도기를 대체하기 위한 일회용 면도날을 개발해 판매함으로써 처음에는 환경에 악영향을 끼쳤지만, 1999년에 구조와 외관에서 월등한 마하 3 '영구' 면도기를 시장에 내놓음으로써 일회용품 시장을 현저히 감소시켰다. 다음 단계는 생물 분해되는 '영구' 면도기로 이는 덴마크 회사인 카이 바버회를Kay Barberhøvl에 의해 개발이 되었다.

작지만 다양한 기능을 수행하는 제품들이 존재한다는 사실은 장려되어야 할 본보기이자 희망의 또 다른 징후다. 스위스 아미 칼Swiss Army Knife이 그러한 기분 좋은 사례 중 하나다. 모터 또한 어디에 가져다 붙이냐에 따라서 청소기, 재봉틀뿐 아니라 그 어떤 것에도 적용될 수 있다. 다기능 모터는 비록 모터 가격 하락의 희생물이 되었지만, 그 목적은 원래 다양한 기능에 응용이 가능한 개방형 제품이었다. 컴퓨터도 이런 식으로 작동한다. 하드웨어를 추가하지 않고 소프트웨어만 교체해도 다양

한 응용프로그램과 오락이 가능한 것이다.

자본재^{capital goods}에서 컴퓨터 기술은 한 가지 설비에서 온갖 종류의 물건들이 나오는 것을 가능케 해주었다. 단일 기능을 영구적으로 사용하는 헨리 포드식의 조합에서 더욱 멀어진 것이다. 스타일을 변화시키려면 수많은 설비를 다시 거쳐야만 하는 포드 방식과는 반대로, 새로운 세대의 장비들은 새로운 응용에 재빨리 대처할 준비가 되어 있다. 사실, 하드웨어가 아닌 프로그램을 단순히 조작함으로써 어떤 형태의 무엇이든 만들 수 있는 컴퓨터기반 형태제작 기계^{computer-driven forming machine}로 대체되면서, 장비사용의 개념 자체가 바뀔 수도 있다. 이것은 생산시스템에서 사용되는 재료의 양을 줄일 뿐 아니라 발생되는 쓰레기의 양도 줄이게 될 것이다.

늘 그렇듯이, 우리는 낙관주의를 지나치게 맹신해서도 안 된다. 모터의 터무니없는 가격 하락이 다수의 모터를 가지는 것을 당연한 일로 만들었다는 사실은 더 큰 문제를 시사한다. 즉, 개선이 일어나면 가격이 내려가고, 그러면 또다시 많은 새로운 제품들이 발생해, 결국 전체 규모와 그 생산과정에서 발생하는 환경오염 또한 줄어들기보다는 오히려 늘어날 것이다. 이 시대의 컴퓨터는 예고된 대로 '종이 없는 사무실'을 만들어내기는커녕 오히려 사람들의 불안감이 종이 복사본 백업을 만들어내고, 그들의 창의력이 정보나 오락을 위한 데스크탑 출판을 하도록 했다. 종이의 생산은 심각한 오염을 발생시킨다. 최첨단 기술은 이전의 기술들과 다를 바 없이 아무것도 보장하지 않는다. 그러나 물질적 힘뿐만 아니라 사회적 힘에 대해서도 더 많이 안다면, 긍정적인 잠재력을 더 잘 이용할 수 있을 것이다.

한 가지 가능성은 사람들이 상품을 직접 소유하는 대신, 상품이 가져올 이득과 동일한 경험을 함으로써 만족을 얻는 것이다. 때때로 그

상품의 탄생, 그리고 디자인 이야기

동일함은 알기 쉽다. 컴퓨터 같은 장치를 이용해 웹 사이트에서 음악을 다운 받게 되면, 물리적인 레코드/테이프/디스크와 그 포장박스 또한 필요 없게 된다.[29] 사람들은 인터넷을 통해 똑같은, 어쩌면 더 나은 품질의 음악을 얻는 것이다. 이러한 동일함이 다소 복잡해질 경우에도 그러한 '비물질화'가 작동할 수 있는 방식이 있다. 예를 들어, 자동차의 보증기간을 늘리는 것은 더 많은 중고거래를 대체할 수 있다. 그 개념을 좀 더 확장하고 새로운 기술을 이용하면, 사람들은 문제가 생겼을 때 신속하게 도움을 받을 수 있도록 자동차의 움직임을 계속해서 전자 모니터링 하는 서비스 계약을 구매할 수도 있다. 이를 통해 아마도 새 자동차의 빈번한 구매뿐 아니라 안전성을 위한 과다한 자동차 메커니즘에 대한 필요가 줄어들지 모른다. 이런 것들은 유사한 위험성에 대처하는 다른 형태의 백업들로, 꼭 기능적으로 다른 방법보다 우월하다고 할 수는 없을지 모른다. 하지만 이것들이 동일한 목적 달성에 더 적은 양의 물질을 사용하는 것은 분명하다.[30]

전례 없이 발전하고 있는 통신기술은 물질을 거의 사용하지 않고서도 인간의 생활을 향상시키는 신상품들을 만들어낼 수 있다. 공항의 승객들은 걸어가면서 자신들의 휴대기기를 이용해 탑승구나 출발 지연 상황 정보뿐 아니라 기내의 영화나 식사 정보를 얻을 수 있다. 대중교통을 강화하기 위한 한 방법으로써, 사람들은 상호위치추적을 통해서 밴van을 '맞이할' 수 있게 될 것이다. 사람이 밴을 향해 걸어갈 때, 밴도 사람에게 가까이 다가오는 방식으로 말이다. 새로운 장비를 통한 이런 종류의 상호 감시는 대중교통의 혁신을 가져올 수 있다. 이것이 바로 아라미스 프로젝트가 성취하고자 했던 것인데, 안타깝게도 당시에는 때와 장소가 적절하지 않았다. 이처럼 다양한 방식으로 소비자들은 상품이 아닌 경험이나 서비스에 돈을 지불함으로써 경제를 전반적으로 비물질화하

고 있는지 모른다. 이것은 매우 조심스럽게 우리로 하여금 감정, 관계, 만남이 물질보다 더 중요하다는 인본주의자들의 시각을 되돌아보게 한다. 상품을 통한 간접경험보다는 직접경험을 통해 더 많은 즐거움을 얻을수록 환경적인 부담도 줄어들게 된다.

선한 자본주의

　적어도 몇몇 기업가들은 환경에 대한 사회적 책임에 대해 이야기한다. REI나 L.L.Bean 같은 통신판매(이제는 인터넷 판매) 회사들은 자사의 납품업자들에게 높은 수준의 요구사항을 가지고 있다.[31] 아마도 정치 성향이 진보적일 법한 좀 더 젊은 소비자층을 기반으로 하는 스타벅스, 리바이스, 리복과 같은 회사들은 자사의 납품업자들에게 상대적으로 엄격한 노동생산기준을 따르도록 하고 있다고 한다.[32] 캠핑이나 스포츠 의류 분야의 회사들은 계속적으로 자사의 친환경성을 이용한다. 가장 큰 노력을 기울이고 있는 회사 중 하나인 파타고니아Patagonia는 자사 성장 수입의 1퍼센트를 정치적으로 공격적 성향을 띠는 몇몇 캠페인들을 포함한 여러 환경 프로그램에 기부한다. 파타고니아사는 대부분의 제품들을 자연재료(가능한 한 유기농)로 만들 뿐 아니라, 재활용 플라스틱 병을 이용해 재킷을 만들기도 한다. 제품에 파타고니아사의 승인을 받았다는 표시만 있으면, 소비자들은 천연섬유 시장의 한가운데에 반짝거리는 질감의 인공적인 모습을 한 의류가 있어도 의심 없이 받아들일 것이다. 이것은, 도덕적인 선호도가 무엇이 좋아 보이고 그렇지 않은지에 얼마나 강력하게 영향을 미치는지를 보여주는 것이다. 유기농 제품이나 '완벽하지 않음imperfections'을 그 가치로 내세우는 공예가들과의 협력을 통해 만들어진 비추출 열대우림 제품시장 등도 커지고 있으며, 삼나무, 대나

무, 그 외 풀이나 목재 등 재생 가능 자원들에 대한 선호도 또한 높아지고 있다. 환경적으로는 아무런 연관이 없는 맥도날드 또한, 소비자들이 아무 무늬 없는 갈색 포장지를 받아들일 준비가 되었다는 가정하에 매끈한 카드보드와 스티로폼 사용을 중지했다. 환경에 대한 우려는 제3세계의 전통적인 방식들에 대한 선호와 융합되어 새로운 것들을 가능케 하고 있다.

혁신적인 기업가인 아니타 로딕Anita Roddick과 고든 로딕Gordon Roddick은 수백억 달러 규모의 보디샵사Body Shop를 그러한 취지로 설립했다. 이 회사의 프로그램은 전 세계의 환경적, 사회적 변화 프로그램을 지원한다. 보디샵사는 관능적인 제품의 광고에서조차도 성적인 인물사진을 피하고 지속 가능한 생산기술을 강조한다. 의류계에서는 베네통이 인종·민족·성별의 다양성을 주장하는 세계적인 홍보 캠페인을 벌이는데, 이는 일반적인 윤리적 사명에 의한 것일 뿐 아니라, 그 회사의 여러 상품에 반영되는 스타일에의 영향을 동시에 고려한 것이기도 하다. 최첨단 기술 영역에서는 애플이나 휼렛패커드 같은 회사들이 친환경적인 생산과 소비자들의 재활용 확대를 위한 야심 찬 프로그램을 진행하고 있다. 실리콘밸리의 최첨단 산업에 의한 환경오염을 비난하던 비평가들조차도 이제는 대기업들이 자사의 예전 활동으로 인해 오염된 장소들을 개선하고 청결하게 하기 위해 노력을 많이 하고 있다는 점을 인지하고 있다.[33] 그러한 '윤리적 활동'이 브랜딩에 효과적인 것으로 입증되었다는 사실은 우리에게 희망을 던져준다.

물론 그 동기는 자못 혼란스럽지만, 주요 다국적기업들은 지속 가능한 개발을 위한 세계지속가능발전기업협의회World Business Council for Sustainable Development를 조직했다. 몇몇 기업들이 잘못된 방법으로 수행했던 '그린워시greenwash' PR 캠페인이 아무리 빗나갔다 할지라도, ―미국 정

유회사들이 공예에 대한 지배권을 가졌던 일처럼— 지배구조를 파괴하는 몇몇 회사들이 있다. BP^{British Petroleum} 정유회사는 지구온난화에 대해 다른 회사들과 입장을 달리했다. 리게트사^{Liggett}는 담배업계의 합의된 입장에 동조하지 않았다. 스미스앤드웨슨사^{Smith and Wesson}는 총기안전디자인규제에 동의해 총기도매상, 딜러, 사용자들의 불매운동을 일으키기도 했다. 지배구조의 역동성이라는 측면에서 볼 때, 미국 엔터테인먼트업계의 지도자들은 환경적·사회적 이슈에서 이전 세대의 거대 도매상들의 입장에 맞추어 그들이 '있어야 마땅할' 자리에서 조금 더 좌측, 즉 진보적인 방향으로 기울었다고 할 수 있다.

현명한 경제학

경제학자인 허먼 데일리^{Herman Daly}가 '현명한 경제학^{Wisdom Economics}'이라고 칭한 것과 같은 변화의 징후가 나타나고 있다. 데일리는 세계은행^{World Bank}에서 수년간 일하며 보수적인 경제 관념을 뒤집으려 노력했고, 총액의 성장과 '발전'과의 혼동에 대해 이야기해 왔다. 데일리가 말하는 (질적) 발전이란 만족을 높이기 위한 기술의 개선을 의미하고, 이에 반해 (양적) 성장은 사람이나 건물의 수가 늘어남에 따른 도시의 성장, 물질적 크기의 증가에 의한 경제의 성장과 같이 단지 그 부피가 증가하는 것일 뿐이다. 국내총생산^{GDP} 같은 수치는 단지 그 양을 측정하는 것이며 클수록 좋다는 개념을 담고 있다. 하지만 발전이라는 것은 이와 대조적으로 내적 요소들의 재배치, 혹은 데일리의 말을 인용하자면, '한 제품 내에 더 많은 정보를 담는 것'을 의미한다.[34] 물질을 행위로 대체하는 것은 성장을 포함하지 않는 발전의 한 예다.

비록 이러한 데일리의 생각은 사회와 전 세계의 거시적인 차원의

애기이긴 했지만, 그 교훈은 개개의 회사들이나 가정의 레벨에도 적용이 가능하고, 또 실제로 적용되어 오기도 했다. 많은 산업분야에 걸쳐 비용 절감, 규제, 혹은 규제에의 두려움이 결합되어 생산을 단순화하고 더 적은 물질을 사용하는 등의 놀라운 발전이 이루어져 왔다. 이는 막대한 양의 불필요한 쓰레기를 재활용하는 것보다 훨씬 중요한 성과다. 몇몇 예를 들자면, 한 세기에 걸쳐 미국 알루미늄 캔의 무게는 40퍼센트나 감소했고, 유럽의 요거트 용기는 1960년에서 1990년 사이에 그 부피가 67퍼센트나 작아졌다. 대략 비슷한 기간 동안, 미국의 사무실 건물을 짓기 위해 요구되던 철강의 양은 예전보다 2/3정도 줄어들었다.[35]

앞으로 얻을 것에 대한 주요 전망은 더 넓은 시각으로 생산에 대해 상상하는 능력을 갖게 한다. 이를 위한 기초적인 단계는 아마도 서로 가장 가까운 요소들 사이에서 일어날 수 있는 임시변통의 결과들을 재구성하는 일일 것이다. 더 효율적인 절연재 창을 설치하는 행동은 난방비를 미미하게나마 절약할 수 있게 하지만, 이 행동이 난방기구를 무언가로 감싼다던지 하는 다른 행동들과 함께 이루어진다면 더 큰 성과를 얻을 수도 있다. 적극성을 더 발휘해, 건물을 아예 적절한 위치에 세우고 절연재를 사용해서 짓는다면 난방기구에 대한 필요성 자체가 사라져버릴 수도 있다. 냉방 또한 유사하면서도 다소 다른 방식으로 같은 효과를 거둘 수 있다. 창문을 업그레이드하고, 조명을 개선하고, 가능하다면 지붕을 열어 뜨거운 공기가 빠질 수 있도록 한다면, 에어컨 시스템은 전혀 필요치 않을 수도 있다. 기존의 경제학은 수확체감 dimishing returns 의 법칙에 따라 접근하며 각각의 부가적인 발전의 비용만을 따지지만, 사실 이윤의 증가는 일단 그 임계점을 넘기면 전체 시스템을 변형시키게 된다. 패시브하우스 passive house* 라고 불리는 이런 방식은 대략

•
패시브하우스
지열이나 태양열 같은 자연에너지를 이용해 냉난방을 할 수 있는, 에너지 소비가 필요없는 주택.

90퍼센트 정도의 에너지 절감 효과를 얻을 수 있게 한다.[36] 한 자연자본가natural capitalist가, '시너지 효과와 경사효과synergies and felicities' 는 각 요소들이 서로 협력하는 방식을 변화시킴으로써 일어난다고 했듯이, 이것은 비용의 장벽을 넘어선다.[37] 친환경 기술을 향한 이러한 움직임은 적어도 부분적으로는 물리적 세계를 개선하기 위한 임시변통의 이론이 적용된 대표 사례라고 할 수 있다.

유통방식에서 벌어지는 어떠한 변화들은 이미 이러한 더욱 큰 시스템적 접근방법의 또다른 면들을 보여준다. 인터넷 상인들은 실제로 전체 거래 프로세스를 계획할 때, 그 과정 사이사이의 물리적 사건을 최소화해 그것을 자동화된 연결들로 구성한다. 그것은 생산성과 이익의 증대를 가져올 뿐만 아니라 예전에 제조업자에서 도매상, 그리고 소매상까지 제품들을 운반하면서, 그리고 소비층을 일일이 찾아다니느라 들였던 에너지를 절약할 수 있게 해준다.

임대라는 형식은 더욱 환경 친화적인 목장들이 생겨나게 하는 계기를 마련해 주고 있다. 목장을 살 능력이 없으면 불가능하다는 예전의 오명을 씻고 이제는 누구나 해볼 수 있는 가능성이 생긴 것이다. 자연자본가들은, 캐리어Carrier 같은 회사가 거대한 제품을 판매하기보다는 냉방 시스템을 임대함으로써 장비의 크기와 에너지를 최소화하려는 열의를 갖고 있다는 사실을 매우 긍정적으로 본다. 유사한 사례로, 계약을 통해 바닥재를 공급하는 회사는 도로 밖의 재료는 건드리지 않으면서 낡은 부분만을 교체할 수 있다. 이것은 사용되는 자연재료 양의 감소, 재활용되거나 매립될 폐기물 양의 감소를 의미한다.

상품의 탄생, 그리고 디자인 이야기

디자이너들의 기분 좋은 전율

생산과정의 다른 요소들과 비교해 볼 때 자연환경이나 공장 환경에 관한 새로운 규제는, 디자이너들이 스스로의 필요성을 증가시키는 방법가운데 하나로 고려해야 할 또 다른 요소가 되었다. 변호사들이 늘어가는 법이나 규제에 불평하지 않는 것처럼—자유시장 추종자들은 불만이겠지만—, 새로운 통제가 디자이너들에게는 새로운 사업을 가져다준다. 이것은 개인적 가치, 공적인 가치가 일치할 가능성을 보여준다. 광산이나 교외의 토지개발업자들과 달리 디자이너들은 자원의 이용 증가로 이득을 얻지 않는다. 디자이너들은 더 많은 것을 이용하는 것보다는 단지 이미 존재하는 것들을 조정함으로써 쉽게 일할 수 있다. 이데올로기, 예술적 감성, 때로는 금전적 이익에 기초한 디자인 본능은 더 적은 것을 이용해 더 많은 것을 하려 한다. 그리고 대개가 생산장비를 소유하고 있지 않기 때문에, 디자이너들은 과거의 투자를 상환할 걱정은 하지 않아도 된다. 그런 점에서 디자이너들은 물질적인 모험을 감행하지 않아도 되기 때문에 무엇이든 창조할 준비가 되어 있는 새로운 방식의 기업이라고 할 수 있다.

디자이너들의 도덕적 태도는 많은 영역에 걸쳐 나타난다. '자연자원Natural Resources' 이라는 주제로 열린 IDSA의 한 회의에서 사용된 프로그램 안내서는 '재료, 과정, 환경', '태양열을 이용한 요리' 와 같은 세션 주제들과 생태학적 인식에 관한 워크숍 목록 등이 눈에 띄는 갈색 재생용지에 인쇄되었다. 미국에서 에이즈가 급격히 퍼지던 시대에 산타페에서 열린 회의에서 프로그램 이사회와 주요 강연자들은 행사기간 동안 빨간색 에이즈 리본을 달았다. 로스앨러모스 무기연구소 현장답사 길에 나와 같은 버스를 탄 디자이너들은 핵실험에 대해 마음 놓고 비난했고, 가이드가 자랑스럽게 보여준 야생 연못에 대해 빈정대는 농담을 던졌다.

누군가가 큰 목소리로 사슴이 어둠 속에서 빛나고 있다고 소리치자, 다른 누군가가 "고속도로 안전 대상highway safety feature"이라고 이야기해 웃음을 자아냈다.

IDSA는 해마다 열리는 시상식의 5개 분야 가운데 하나로 환경적 책임을 꼽았다. 독일 하노버에서 열리는 산업포럼디자인어워드Industrie Forum Design Awards의 3개 분야 중 한 가지 역시 오직 환경에 관한 것이다. 디자인 리더들은 IDSA 총회에서 "산업디자인은 쓰레기 매립지"라고 이야기하며, 심지어 그 포럼에서 디자인의 증가가 아닌 감소의 필요성을 주장하기도 한다. 그 유명한 프로그디자인사Frog Design는 고객들에게 나누어 준 책자에서 '자연을 존중하지 않는 연구·개발R&D, 사람을 존중하지 않는 재무, 제품을 존중하지 않는 마케팅의 시대'의 종말을 촉구했다.[38] 그러한 생각과 감성은 전미제조업협회National Association of Manufacturers나 미국상공회의소US Chamber of Commerce 같은 다른 산업영역에서 보여지는 것과는 대조가 된다. IDSA 총회의 청중들은, 산업 디자이너들만이 생산과정에서 유일하게 사회적 책임에 대한 목소리를 내고 있다는 식의 이야기에 동의하는 듯했다. 청중 한 사람이 "아무도 관심을 갖지 않는 상황에서" 어떤 일이 일어나게 될지 언급하면서 "나는 지금까지 산업디자이너 외에 그 누구도 제품의 사회적 영향에 대한 의문을 제기하는 것을 본 적이 없다"고 이야기하자, 일부 소수의 사람들을 제외하고는 그의 의견에 동의했다. 디자이너들이 가진 기득권의 성격을 고려해 볼 때, 환경만 허락된다면 디자이너들은 아마도 재활용성, 자가수리, 자가분해, 물질의 대체성, 에너지 보존, 그리고 아마도 다른 사람들의 작업을 덜 위험하고 지루하지 않게 하는 등의 생산의 사회적 환경 개선에 대해서 더 배우려 할 것이다.

디자이너들은 심지어 자신을 완전히 없애는 방법을 넌지시 제시

하기도 한다. 첨단기술의 전망에 대한 IDSA의 프로그램 중에서, 한 디자이너는 인터넷으로 이루어지는 스테레오리소그래피처럼 개인 공장의 등장이 누구나 디자인을 할 수 있게 할 거라는 행복한 미래상을 제시하기도 했다. 자신의 직업을 스스로 파괴하는 그런 식의 꿈은 비즈니스 세계의 대부분의 다른 영역에서 활동하는 사람들에게는 상상조차 할 수 없는 일이다. 어떤 관점에서 보면 비도덕적인 일이거나 불필요한 일, 혹은 둘 다라고도 말할 수 있는 일을 하는 부동산 중개업자나 은행원, 무역업자들이 연간 회의에 모여서 과연 그러한 '목표'에 대해서 이야기하지는 않을 것이기 때문이다.

현명하게 규제하기

디자이너들이나 그들 기업 고객들의 의도가 아무리 선하다고 해도, 옳은 행동을 하는 사람들이 불이익을 당하지 않는 환경을 만들기 위해서는 상위로부터의 규제가 필요하다. 그 비결은 시스템의 비상한 역동성과 같은 생산과 소비에 내재된 사회적 과정을 존중하는 방식으로 규제하는 것이다. 이것은 시장과 소비의 사회적, 감정적 본성은 건드리지 않으면서 그것들이 작동하는 환경을 바꾸는 것을 의미한다. 정치적, 사회적 문제들을 심화시키지 않아도 그 도전들은 충분히 어마어마하게 큰 것이다.

포드사의 머스탱 같은 경우나 질레트사가 일회용 면도날을 없어지게 한 경우처럼 때때로 어떤 것들은 우연히 얻어진다는 사실 때문에, 어떤 사람들은 정부의 간섭은 불필요하고, 그냥 내버려 둔다면 시장의 보이지 않는 손이 알아서 할 것이라고 생각할지도 모른다. 그러나 스스로의 이익을 위해 사용하는 기업의 속임수를 제쳐두고라도, 회사들이 절

전형 조명과 같이 기업에는 큰 경비 절약을 가져오면서 사회적으로도 이로운 아주 작은 변화들을 실제로 시행하기까지는 놀라울 정도로 시간이 많이 걸린다. 이것은 기업문화 내부에서 생겨나는 장애물이 있으며 외부로부터의 반복적인 촉구가 필요하다는 것을 의미한다. 그리고 실제로 기업이 창의적 활동을 통해 바람직하지 않은 지출을 부추기기 위해 취향을 변화시키는 것과 같은 속임수의 경우도 일어난다.

한 예가 SUV다. 미국의 자동차 제조업자들은 자동차와 트럭의 서로 다른 연료기준을 각각 만족시켜야 했기 때문에, 사람들이 자동차 용도로 사지만 트럭으로 분류될 수 있는 이동수단을 만들어내는 데 관심이 있었고 그 결과로 SUV가 탄생한 것이다. SUV의 성공은 기업들로 하여금 두 분야에서 낮은 연료 배출량을 보여줄 수 있게 해주었다. SUV는 대부분의 자동차보다 오염도가 심하지만 트럭보다는 덜하다. 그래서 SUV는 그 외향적이고 거친 이미지를 이용해 다른 무엇보다 정말로 '그 틈새를 잘 빠져나간 운송수단' 이라고 보여진다.[39] PT크루저는 여러 가지 디자인 문제해결 방법 중에서도 높은 차체를 (그리고 부가적인 기능들로) 이용해 합법적으로 '트럭' 으로 분류될 수 있었고, 그에 따라 도요타의 매트릭스Matrix나 캐딜락Cadillac의 SRX의 경우처럼 다른 기업들 또한 '키가 큰 웨건' 들을 계속해서 만들어냈다. 이를 중단시키기 위해서는 새로운 규제가 필요하다. 이는 마치 기업들과 규제자 사이에서 벌어지는 톰과 제리 게임, 상당히 해볼 만한 게임이다. 미국의 연료 효율성 법률은 자동차 회사들의 교묘한 술책까지 염두에 두고 전체적인 배기량 기준을 낮추었다. 그리고 그 규제는 이동성, 미국적인 삶의 방식, 기업의 번영을 손상시키지는 않는다. 비교적 엄격하지 않은 기준은, 사업적인 비용을 따져보면, 때때로 생산시스템이 더 올바른 지출을 하는 쪽으로 기울도록 한다. 물론 신중하게 행해진다면 말이다.

때때로 시장은 개선의 여지가 너무 없어서가 아니라 너무 많아서 도움을 필요로 하기도 한다. 급격한 것이 아니더라도 신기술들이 뿌리를 내리기 위해서는 조화와 표준화의 방법이 요구된다. 표준화의 과정이 아예 없는 것보다는 그래도 기차선로의 규격이나 타자기 자판 같은 경우처럼 차선책에 의한 표준화의 경우가 더 낫다고 할 수 있다. 내가 이 책을 쓰고 있는 동안에도 수소나 전지, 전기와 가솔린을 둘 다 사용하는 엔진처럼 내연기관을 대체할 만한 다양한 기술들이 생겨나고 있다. 문제는 그 가운데 하나가 선택되지 않고 그 어떤 것의 채택도 연기되고 있다는 점이다. 선택을 한다는 것은 기술적 개선을 시작함과 동시에 연료 공급 시설fuel station을 짓기 시작하는 것이다(가정이 될 수도, 급유소 형태가 될 수도, 혹은 둘 다 가능할 수도 있다.) 포드는 수소를 오늘날의 가솔린처럼 편리하게 사용할 수 있게 하려면 전국에 1만 개가 넘는 연료 스테이션이 필요하다고 예상했다. 그래서 임시변통적 문제들은 모든 것들을 조화시킬 방법을 찾아야 한다 것에까지 이르게 된다. 기술을 선택하고, 엔진과 연료 공급 시설을 (그리고 대중의 태도까지) 도입하는 것이 거의 동시에 조화롭게 이루어져야 하는 것이다. 정부는 이 과정을 빠르게 진행시키기 위해, 올바른 기술의 도입을 장려하기 위한 특별한 준비(예를 들어 보조금이나 연구 지원과 같은)를 갖추고 있다.

정부의 또 다른 역할은 다시 한번 모범적인 고객의 모습, 그러나 이번에는 심미적인 영역과는 다른 사회적·환경적 차원에서 본보기를 보이는 것이다. 정부는 개발비를 상쇄시킬 수 있을 만큼 엄청난 구매력을 지닌 비판적 대중을 창조할 수 있는 힘이 있다. 또한 정부는, 디자인 전문회사들이 공개적으로 우수한 제품의 시안을 선보이고 서로 경쟁하는 공개발표회charettes 등을 지원할 수도 있다. 주로 건축 허가를 낼 때 사용되는 이러한 공개발표회에서는, 대중들이 디자인 과정을 직접 관찰할

수 있도록 하기 위해서 종종 경쟁에 참가하는 모든 디자인 회사들이 큰 강당에서 함께 마지막 작업을 하게 하기도 한다. 모든 디자인 작업에 가능한 것은 아니지만, 이러한 방식이 가능한 곳에서는 대중들이 오히려 전문가들을 넘어선 디자인 능력을 발휘하는 경우도 있다.

　　디자인이 일어나는 시점에서 규제를 하는 것이 최상의 방법이다. 왜냐하면 디자인은 거의 되돌리기 불가능한 제품의 일생 동안의 경제적 · 환경적 비용의 80~90퍼센트 정도—어떠한 재료가 사용되며, 어떤 가스가 나오고, 누가 다칠 것이고, 얼마나 많은 양이 쓰레기 매립지로 갈 것인지 등—를 결정하기 때문이다.[40] 그 이후의 규제는, 정부가 사람들에게 무엇을 어디서 사용하고 어떻게 처리할 것인지를 일일이 이야기해 주어야 한다. 그것은 누가 자동차를 사용할 수 있고, 얼마나 자주 점검되어야 하며, 어디서 언제 운전할 수 있는지 (시내나 고속도로의 특정 차선에서) 등을 지시하는 데 지대한 관여를 한다. 1970년대에 미국의 연료 부족으로 인해 추진되었던 시속 55마일 제한 법규 같은 것을 통해 환경 오염을 줄이거나 연료를 절약하는 것은 사람들에게 수백만 가지의 행동을 강요한다. 이러한 방법보다는 제품 개발 방향에 대해 정부와 기업이 서로 협상을 통해서 보다 친환경적이고 효율적인 자동차엔진(혹은 더 안전하고 재활용이 가능한 장난감이나 소파, 건전지, 온도계 등)을 만들도록 요구하는 편이 나을 것이다. 사용자들의 행동이 아니라 디자인에 영향을 줌으로써, 주정부(혹은 각 주의 국제적 조직)는 관여를 최소화하고 불만을 적게 일으키면서 더 나은 생활을 만들어갈 수 있다. 이것이 언제나 나아가야 할 바람직한 길이다.[41]

　　현명한 규제의 또 하나의 원칙은 디자인 기본 전략에서 따온 것으로, 무엇인가를 지시할 때, 방법이 아닌 목표를 분명히 제시하는 것이 가장 좋은 방법이라는 것이다. 디자이너들은 실제 경험을 통해서 자신들

상품의 탄생, 그리고 디자인 이야기

의 고객이 목표에 이르는 한 방법을 알려주기보다 전체적인 목표를 분명히 제시할 때 더 좋은 결과물이 나온다는 사실을 강하게 믿고 있다. 좋은 고객이 되기 위해서 주州정부는 기술에 대해 세세히 이야기하기보다는 문제를(강물의 수질 정화, 폐기종 비율 감소, 적용 효율성 기준 등) 분명하게 제기해야 한다. 규제법 전문가들은 때때로 이런 식의 목표 구체화를 '열린' 규제라고 부르는데,[42] 이는 생산자들이 복잡한 규제에 묶이기보다는 바람직한 결과를 얻기 위해 서로 경쟁하게 만들기 때문이다. 형태와 기능은 건전한 경쟁이 있는 감성과 효율성의 시장에서 자연스레 떠오를 수 있다. 그러므로 우리의 과제는 전체적인 역동성을 해치지 않으면서 비환경적인 행동에는 불이익을 주는 것이다.[43]

이러한 측면에서 이미 실시되고 있는 좋은 사례가 있다. 독일에서 시작되었고 이제는 적어도 10여 개가 넘는 나라들에서 행해지고 있는 '철회take back' 법이 바로 그것인데, 이 법은 제품을 생산한 사람이 그 제품의 완전한 폐기까지도 책임을 지게 하는 것이다. '생산자 책임 재활용제도extended product responsibility' 와 '제품 전과정 책임주의product stewardship' 등이 이 법에 따른 조항들이다. 이 부분을 어떻게 다루느냐가 바로 회사가 할 일이다. 한 적용 사례는, 사용한 제품을 분해해 그 부품들이 다시 생산자나 생산자가 지정한 재활용 장소로 쉽게 보내지도록 하는 것이다. 쉬운 분해는, 독일 자동차가 그러한 것처럼, 수리비도 낮추었다. BMW의 Z-1 스포츠카의 재활용 가능한 완전 열가소성 표면은 금속 본체로부터 20분 내에 벗겨진다. 각 요소마다 분자구조 정보가 암호화되어 들어간다면, 다양한 재료로 이루어진 제품일 경우에도 끊임없이 재활용될 수 있다. 공장에서 스캐너로 판독이 가능하며 현장에서 바로 재활용을 위한 분류에 사용되는 일종의 '순환 통행증upcycling passport'[44]을 이상적으로 디자인하는 것이다. 철회법은 소비자들이 규제를 교묘히 회피하고자

인접한 다른 관할권 내에서 구매와 폐기를 하는 문제를 해결하는 데에도 도움을 준다. 결론적으로 해결법은 바로 사용자들의 행동이 아니라 제품 안에 존재한다.

다른 형태의 규제들과 꼭 다르다고만은 할 수 없는 소위 '환경세'는 생산, 소비, 폐기 과정에서 생긴 피해 정도에 따라서 상품에 세금을 부과함으로써 자연환경의 파괴를 포함한 공적 손실을 줄이고자 하는 것이다. 그것을 통해서 정부는 기존의 기술들을 바람직한 방향으로 인도할 수 있을 뿐 아니라, 특히 적절한 제품 기준 확립과 연구나 지지 기반에 대한 공적 투자가 함께 이루어진다면 새로운 기술을 생겨나게 할 수도 있다.

어떤 형태의 규제든, 규제를 당하는 사람에 의해 규제자가 선출된다는 잠재성이 뒤따른다. 기관과 생산자 사이의 상호 작용이 자주 일어날수록, 그러한 일이 생길 위험성은 더 높아진다.[45] 기업가들은 더 나은 직업의 전망을 제시하며 낮은 봉급을 받는 공무원들을 유혹한다. 때로 이전에 직접 규제를 했던 경력이 있는 사람들을 포함하는 회사의 직원들은 어쩌면 가여운 공무원들보다 실제적 이슈에 대해 더 잘 알고 있을 수 있다. 회사들은 입법자들에게 압력을 가하기 위해 캠페인에 기부할 수도 있다. 그들은 부수적인 공적 비용을 가지고 소송을 걸 듯이 위협해 (혹은 소송을 이용해) 법정 밖에서는 질지도 모르는 문제를 법정 안에서 이길 수도 있다.

이 밖에 또 한 가지 디자인 규제의 이점이 있다. 계속되는 조사가 필요한 규제들(레스토랑 위생과 같이)과 비교해, 적어도 디자인 규제는 감사 스케줄보다는 제품 그 자체 내에 속한다는 특성이 있다. 공장에서 일단 출고되고 나면 (혹은 회사의 기구나 유통시스템으로 통합되고 나면) 좀 더 발전된 제품은 세상을 향해 스스로 올바른 길을 만들어나간다.

규제 위반의 흔적이 제품을 따라다니기 때문에 규제를 강제하기 또한 쉬워진다. 적어도 미국에서는 제품의 실패에 관한 소송은 벌금이나 실형의 부과 대신 다른 대안을 제시할 수도 있게끔 되어 있다.

물론 디자인 표준 또한 위험성을 동반한다. 왜냐하면 표준을 정립하기 위해서는 각각의 제품 종류에 대해서 강도 높은 협상이 필요하고, 이는 디자이너들에 의한 규제 관여 가능성이 높아진다는 것을 의미하기 때문이다. 디자인을 통한 규제는 보통 규제에 관련된 일을 하는 변호사나 MBA들과 살아온 방식, 직업 경력, 심지어 성격까지도 완전히 반대되는 디자이너들을 불러들일 수 밖에 없다. 적어도 현재의 디자이너들이 막 발을 들여놓았을 때는 가시성이 낮은 분야였던 이 디자이너라는 직업은 무언가를 찾아 헤매는 사람들, 혹은 우연히 보수적이지 않은 분야에 자리잡기 쉬운 사람들을 포함하고 있다. 그들의 영웅들은 화가, 조각가나 진보적인 사상가들—사회주의자, 무정부주의자, 보헤미안, 동성애자, 허무주의자, 마약중독자들—인데, 이들은 평범하지 않은 삶을 추구한다. 그렇기 때문에 고객들과 기업의 고용주들이 디자이너를 이 분야에 그다지 적당하지 않다고 의심하는 것도 무리는 아니다. 이것이 바로 디자이너들이 가끔 스스로를 고집 세고 충직하고 진실된 이미지로 팔아야 하는 이유다. 디자이너들이 주로 외부의 자문가로 일하는 것은 —아마도 기업들이 기업 내부에서는 발휘되기 힘든 창의성을 필요로 하기 때문— 자발적인 정치활동에의 잠재력을 넓히는 효과가 있다. 디자이너들에 의한 규제 지배의 위험성 측면에서 생각해 보면, 이것이 안전한 방법이다.

소비자들 역시 자신들의 역할을 할 준비가 되어 있다. 독일에서 행한 설문조사에서, 인구의 절반가량이 구매의 척도로서 회사의 환경적 활동에 대해 더 많은 정보를 얻기 원한다고 답했다.[46] 생산자들과 판매자

들은 제품의 원산지에 대한 사회적, 환경적 조건에 관한 정보를 표기하
도록 요구될 수도 있다. 말하자면, 현재 토지이용 개발land-use development에
대해서 이루어지는 환경영향보고서와 비슷한 '제품 감사production audit'[47]
가 가능한 것이다. 제3세계의 노동착취 공장의 현실이나 멀리 떨어진 강
으로의 비소 유출과 같은 것들은 새로운 실내복이나 비디오캠코더의 마
술이 더 이상 먹히지 않게 만든다. 전문가들은 디자이너들과 엔지니어들
과 함께 비영리로 특정 제품들에 순위를 매길 수 있다. 사회적, 환경적
가치를 근거로 미슐랭 별점*식의 등급을 매기는 것이다. 미국의 친환경
건물 순위 시스템은 현재 LEED Leadership in Energy and Environmental Design**를 통해
이루어진다.[48] 비슷한 예로, '돌고래 보호Dolphin-safe' ***
도장이 찍힌 참치 캔이나 유기농 생산 인증서, 사회정
의 원칙을 만족시키는 식품과 공예품에 관한 '공정거
래협회Fair Trade Association'의 승인과 같은 것들이 있다. 널
리 확장되고 적절히 디자인된 그러한 시스템은 소비
과정의 당연한 일부가 될 수 있다. 인터넷은 단순히 각
제품의 요약된 순위를 제공할 뿐 아니라 다양한 사회
적·환경적 측면에 적합한 세부적인 설명이나 순위
매김의 기초가 된 새로운 이야기들과 분석으로 이어
지는 링크를 제공할 수 있다. 모든 인터넷 판매업자들
에게 거래가 이루어지기 전에 소비자들이 단 한 번의
클릭으로 그 순위에 대한 정보를 쉽게 얻을 수 있도록
요구할 수도 있다. 아니면 쉽게 빌 게이츠Bill Gates가 그
의 다음 플랫폼flatform****을 만들 때 그런 정보로의 접
근 방법을 포함시킨다면 '어떨까?' 이럴 때 보면, 독점
의 힘도 때로는 효율적으로 이용될 수 있다.

●
미슐랭 별점
음식점의 맛과 서비스의
등급에 따라 별을 매기는
프랑스 〈기드 미슐랭
(Guide Michelin)〉 잡지
의 별점.

●●
LEED
미국 그린빌딩위원회
(USGBC: US Green
Building Council)가 그
린빌딩에 대한 등급을 매
기는 시스템.

●●●
돌고래 보호
참치를 잡을 때 그 주변
에 돌고래가 없었음을 뜻
하는 문구.

●●●●
플랫폼
컴퓨터시스템의 기반이
되는 하드웨어나 소프트
웨어.

지역의 산업 배치를 감독하는 기관이 관할 영역에 허가를 내주지 않는다면 아무것도 존재할 수 없다. 이는, 정부가 제품에 영향을 주는 또 다른 메커니즘을 제공한다. 어떤 생산자들은 때때로 자신들의 제품에 가미된 차별화된 성격 때문에 특정 장소로의 접근성을 필요로 한다. 몇 세대 전에, 폴 굿먼Paul Goodman은 자신의 형인 건축가 퍼시벌 굿먼Percival Goodman과 함께 쓴 저서에서, 생산과정이나 생산해 내는 제품의 사회적 가치를 포함한 생산장비들의 사회적 정당성을 판단할 권리와 의무가 시민들에게 주어져야 한다고 주장했다.[49]

이것이 지역의 수준에서 적용된다면, 그리고 어느 정도 독약, 포르노그래피, 핵무기와 같은 제품과 관련이 있다면, 제품의 성격을 규제하는 또 다른 메커니즘이 생겼을 것이다.

지역 정부가 이처럼 자신들의 관심영역을 넓히는 데는 타당한 근거가 있다. 각 지역들은 그 지역의 생산과정에 무엇이 들어가고 무엇이 나오며, 결국 어디로 가게 되는지에 대한 정보를 요구함으로써 생산 쓰레기에 대한 규제의 부재를 보완할 수 있다. 시간이 흐르면서 점차 다양한 생산과정에 따른 폐기물의 성격에 대한 지식이 쌓이게 될 것이고, 그에 따라 규제의 방법과 더 나은 디자인에 대한 지침을 얻을 수 있게 된다. 이런 식으로 님비현상은 결국에는 환경 개선에 활용될 수 있다. 이것 또한 소비자에게 맞추어져 있는 문제의 초점을 다량의 물건들을 만들어 내는 생산자들의 책임으로 옮길 수 있다.

지역적인 조사가 가능하게 되면, 단순한 환경적인 조사를 넘어서는 차원으로 생산의 장점과 단점을 저울질해 볼 수 있게 된다. 새로운 생산은 일자리를 창출하고 그 주위에 번영을 가져오고 따라서 긍정적으로 받아들여져야 한다는 것이 일반적인 전제였다. 그러나 도시 및 경제 연구 세대는, 이것이 매우 의심스러운 전제라는 것을 보여준다.[50] 새로운

일자리는 더 많은 이주자를 불러들이고, 그 이주자들은 일자리를, 특히 좋은 일자리들을 얻게 되며, 그것은 그 일자리가 필요한 지역주민들에게는 피해가 될 수도 있다. 이와 유사하게 과세 기준 인상의 효과 또한 주로 허상으로 드러나기도 한다. 과세기준은 높아질지 몰라도 새로운 이주자들에 의한 지출과 그 성장에 따른 사회기반 비용 또한 올라가게 된다. 지역들은 경제적 팽창에의 제안을 비판적으로 검토하고 미국의 여러 도시와 지역을 잠식시킬 가능성이 있는 '성장 메커니즘'에 대해 면밀히 의문을 제기할 필요가 있다. 도시와 지역의 권력자들은 더 큰 성장을 위해 서로 경쟁하기보다는 환경적, 사회적 피해를 일으키는 생산을 견제하는 태도를 취해야 한다.

세계적인 지원자들

디자인 시점에서의 간섭은 또한 가난한 나라들에 이익을 가져다주거나 지구상의 부유한 나라와 가난한 나라들 사이의 관계를 향상시킬 수도 있다. 수십억 중국인들이 자동차를 운전하고 싶어하지만, 이는 생태학자들에게는 견딜 수 없는 악몽이다. 하지만 어려운 시절을 겪어온 사람들은, 부유한 나라의 사람들이 지금껏 즐겨온 낭비 심한 생활방식을 자신들에게는 누리지 말라고 하는 미국과 유럽의 요구에 저항한다. 강제성의 부족이나 선심을 쓰는 듯한 설교, 편파적인 대응은 새로운 물건의 속성을 변화시키는 데에서 다시 비롯할 수 있다. 적어도 몇몇 사례에서 보면, 부유한 나라에서 일어나는 디자인 해결방법의 발전이 가난한 나라에도 이익이 된다. 대체 내연기관은 시카고에 있는 캐딜락뿐만 아니라 상하이의 모터 달린 자전거에 이르기까지 세계 모든 곳의 문제를 해결한다. 각 나라에서 운송수단에 대한 허가를 규제하거나, 배기량을 일일

이 단속하는 것보다는 엔진의 디자인을 개선하는 편이 사람들이 실감하지 못하는 문제들까지 해결하는 방법일 수 있다. 그런 측면에서, 북아메리카에서 제품의 생산시스템을 개선하는 것은 설령 그 생산이 국외로 나가서 이루어지고 또 절충되어 변형된다고 할지라도 개선하지 않는 것보다 그 피해는 확실히 덜 치명적이다.

기술의 발전은 마치 도미노 효과처럼 전 세계로 퍼져나간다. 예를 들어 캘리포니아는 세계에서 가장 큰 자동차시장이기 때문에, 많은 회사들이 캘리포니아의 배기가스 기준법에 따라 엔진의 성능을 변화시킬 것이다. 그렇게 변화된 엔진은 기준이 아직 엄격하게 정해지지 않은 지역을 포함한 다른 곳으로 이동하게 된다.[51] 캘리포니아의 기준에 맞춘 생산이 그 자체로는 더욱 비쌀지 몰라도 (때로 과감한 투자가 이루어진다면 가격이 훨씬 내려갈 수도 있다), 시장마다 다른 버전을 생산하는 것은 더욱 비경제적이기 때문에 회사들은 가장 엄격한 기준에 맞추어 전체를 생산할 것이다. 국가 내의 여러 규제와 함께 국제적인 협약 또한 이러한 과정이 일어나게 한다.

세계적인 기술 발전의 역할 이외에도, 디자인 전문지식은 가난한 나라의 생산자들로 하여금 세계적으로 문화산업과 지적재산이 부의 창출의 핵심이 되고 있는 최근 자본주의의 변화에 대응할 수 있도록 도와줄 수 있다. 파워브랜드들에 더욱 힘을 실어주는 수많은 이미지들이 미국과 같은 부유한 나라에서 포장되고 저작권을 가지게 되기 때문에, 나머지 나라들은 다소 불리한 상황이다. 한때 엔지니어들, 지리학자들, 농업생명학자들이 가난한 나라에서 가장 필요한 기술을 가지고 있었던 반면에, 이제는 발전을 일어나게 하는 정보들이 문화계에 존재한다. 가난한 나라의 사람들은 때로 서구의 제품에 대한 열망 때문에 자신들이 갖고 있는 고유한 기술, 자원, 동기에서 나오는 기회들을 간과하기도 한다.

하지만 다른 지역 출신을 비롯한 호의적인 디자인 전문가들은 그 지역 특유의 디자인 방식 같은 지역적인 이점을 활용하는 데 도움을 줄 수도 있다.

비록 대부분이 수공예에 해당하긴 하지만 몇몇 선례가 있다. 우리가 나바호Navajo 디자인 양탄자(융단)라고 여기는 제품들은 터키에서 수입된 킬림kilim보다 저렴한 양탄자를 원했던 미국 기업가들이 나바호족에게 중동 디자인을 보여주며 모방하라고 한 데서 비롯했다. 그 결과 기존 나바호 양탄자보다는 복잡하고, 터키 수입품보다는 단순한 줄무늬 색깔 패턴이 만들어지게 되었는데, 그 독특한 생김새와 분위기로 인해 나바호 양탄자는 결과적으로 그들이 '어설프게' 모방했던 원조 제품보다 훨씬 비싼 가격에 팔리게 되었다. 이 사례가 많은 것이 변화한 오늘날의 상황에서 꼭 공예품을 통해서만 살아남을 수 있고, 특히 혼합하는 것만이 더 강한 결과를 가져온다는 것을 이야기하는 것은 아니다. 전후의 일본 제품들은 그 유형과 여러 특성에 따라서 원래의 제품보다 더 개선된 것도 또 원래의 제품에 못 미치는 것도 있었지만, 그 모든 제품들이 발전을 위한 발판을 만들어낸 것은 사실이다.

혼합의 다른 결과로서 의도적으로 혹은 우연히 국제 소송을 피하기 위해서 특허가 있는 원제품의 버전과 완전히 차별화시킨 제품들도 있다. 공예 스타일이나 전통과 같은 특유의 지역적 환경에 맞게 변형되는 과정에서, 제품은 더 나아지거나 적어도 법적인 구속을 피하기 위해 변할 기회가 있게 된다. 미국이나 유럽 수준 만큼 높은 가격을 지불할 능력이 되지 않는 사람들을 위해서 의약품을 아시아에서 생산하도록 하는 것처럼, 서구의 제품을 각 지역에 맞추어 생산함으로써 수입품을 대체할 수 있다.

그러나 때로는 부유한 지역의 여러 요소들이나 아이디어들과 결

합된다면, '단순한 장소들'에서의 과정이 더 나을 수도 있다. 부유한 나라들을 '발전된 나라'로, 가난한 나라들을 '미개한 나라'로 생각하는 건 큰 실수다. 부유한 나라들은 계속해서 성장하는 거대한 경제를 가지고 있지만, 이러한 성장이 완전히 지속 가능한 것은 아니기 때문에 ―허먼 데일리의 '(질적) 발전development'과 '(양적) 성장growth'의 구별에 따르자면― 오히려 이러한 경제는 발전이 점점 힘들어지는 과정에 있다고 하는 편이 맞을 것이다. 반대로 쓰레기를 이용한 비료 생산, 부산물의 이용, 농업의 다각화, 무단 점유squatting (!) 등을 경험한 소위 개발되지 않은 지역들에는 우리가 배울 점이 있다. 가난한 나라에서 생산되는 제품들, 예를 들어 태양열을 이용한 단순한 요리기구라든지 재래식 화장실과 같은 것은 어디에서나 활용 가능한 잠재력이 있는 것이다. 북반구에서보다 훨씬 다양한 남반구의 식물의 종류 또한 계속해서 새로운 의학적, 화학적 화장품 개발의 응용 기반을 만들어내기도 한다.

이것은 언제나 불리한 입장에 있었던 나라들에도 상업적 이익을 가져다주며 쌍방향으로 도움을 줄 수 있는 메커니즘의 가능성을 높인다. 아마도 법이나 마케팅 분야의 도움뿐 아니라 부유한 나라들로부터의 디자인 원조(디자이너 평화봉사단?)와 같은 것의 도움을 받아서, 제3세계의 개발도상국은 제품들의 라이센싱이나 세계적인 유통을 가능케 할 수 있을 것이다. 가난한 나라들은 자원 고갈이나 환경적·사회적 피해에 대한 아무런 보상 없이 단지 자원을 빼앗기는 것이 아니라, 이익을 더욱 많이 내는 생산과정과 제품개발 및 특허에 참여하게 될 것이다. 현재는 지구의 많은 부분을 차지하는 130여 개의 가난한 나라들이 세계 수출의 3.6퍼센트만을 차지하고 있다. 물론 이러한 수치가 과연 지역의 가치를 더하기 위한 새로운 기반을 발생시키기 위한 것인지에 대해 생각해 볼 필요는 있지만 말이다.[52] 국제무역법 또한 변화해야 한다. 유럽연합은 가

난한 나라에서 들어오는 원자재에는 세금을 부과하지 않는 반면, 유럽의 제품들과 경쟁할 잠재력이 있는 가공된 제품에는 각종 관세를 부과하고 많은 규제와 특별 조건들을 충족시키도록 요구한다(미국은 또 다른 방식으로 가난한 나라의 수출을 규제한다). 가난한 나라의 지역문화가 미국과 유럽으로 흘러 들어가 그들의 지적재산이 되어 다시 가난한 나라들로 팔려오게 되지 않도록 하는 대책이 필요하다.

만약 미개발 국가들이 첨단기술과 문화산업 등 부유국들에서 최근 유행하는 경제발전 계획을 무조건 모방하도록 강요된다면, 그러한 개입은 심각하게 타락할 것이다. 중공업, 댐 건설, 핵무기, 전통적인 서양의학, 농업자동화 같은 개념들이 부적절한 환경에 무조건 적용되는 일은 역사적으로 반복되어 왔다. 모든 장소가 세계적인 기술이나 엔터테인먼트의 중심이 될 수 있는 것은 아니고 적어도 같은 방식은 아니지만 그러한 목표로 부적절한 투자를 하는 권력자들은 그곳의 사람들을 더욱 궁핍하게 만들 뿐이다. 여러 시대에 걸쳐 미국의 시 정부가 운하, 철도, 컨벤션센터, 공원과 문화시설들을 과도하게 건설했던 것처럼, 개발지상주의자들은 여전히 성장이 모든 것을 해결해 줄 것이라고 믿고 있다. 부유한 나라의 정부들은 다국적기업에 이익을 가져올 지역적인 강점을 무시하는 환경에 머물러 있다. 내부적으로 부패한 권력자들은 단지 새로운 자원들을 사치스러운 자동차나 총으로 둔갑시킬 방법을 찾고 있다. 국제적인 비정부조직들이 부유한 나라와 가난한 나라들의 수많은 제도들의 균형을 찾고 디자인계로부터의 작은 힘과 노하우의 도움을 얻는다면, 그 결과는 아마도 성공적일 것이다.

디자이너들이여, 거리로 나서라

이야기하는 것에는 능할지 몰라도, 디자이너들은 위험을 감수해야 하는 세계적 혹은 지역적 차원의 정치 개혁운동에는 그다지 많이 동참하지 않는다. 몇몇 디자이너들은 개인적으로 자선단체나 정치적 운동에 자선 이벤트의 포스터나 초대장 제작 등을 무료로 해주기도 한다. 그러나 이것들은 오랫동안 이어져 내려온 '사회 환원'의 진부한 방법이다. 나와의 인터뷰뿐 아니라 IDSA 회의의 의제에서도, 어떤 개선이나 특정 상품의 시장규제에 대한 법안 통과 운동에 대한 논의를 하거나 그것을 위해 국회의원들을 만나서 설득하는 경우는 찾아볼 수 없다. 대신에 디자이너들 스스로 더 나은 물건을 만들어내기 위해 서로 고무하고 질책하는 경우들은 있다. 하지만 이것 또한 많은 변화 속에서 자신들을 둘러싸고 있는 구조 자체에 대한 문제는 거의 염두에 두지 않는 방식일 뿐이다. 만약 소수라 할지라도 여러 운동이나 정치 개혁을 위한 노력에 동참한다면, 디자이너들은 적어도 외부인을 너무나 좌절하게 만드는 산업 내부의 지식 독점을 타파하는 데 도움을 줄 것이다. 어쩌면 단지 공적인 대화에 동참하기 위해서만 자신이 무엇을 이야기하고 있는지 알고 있는 사람들에게 위대한 변화를 가져올 수도 있다. IDSA는, 회원들이 너무나 갈망하는, 더 나은 임시변통적 조치들을 촉진하는 법안을 통과시키는 데 앞장서야 한다. IDSA 스폰서십은 솔직하게 의견을 표출하는 디자이너들이 블랙리스트에 올라가지 않게 도와야 한다.

IDSA의 한 연간 회의에서 〈비즈니스 위크〉지의 브루스 누스바움은, 자신이 '숨막힐 정도의 윤리적 태도'를 자제하라고 수년간 이야기한 이후 디자이너들은 어쩌면 자신의 충고를 지나치게 잘 따른 것 같다고 경고했다. 그는 '당신이 어디에서 왔는지를 기억하라'고 호소하며 디자이너들이 너무나 명백해져 온 '사회적 책임'에 대한 생각을 잊지 않기를

바란다고 했다. 그는 강요까지는 하지 않았지만, 나는 이 문제를 강요하려고 한다. 디자이너는 생산과정 안에서의 자신들만의 독특한 역할을 이용한 정치적 행동을 통해 변화를 만들어나가야 한다. 그들이 바로 사업 세계 내부로부터의 '제5열Fifth column'*인 것이다. 다른 전문가 그룹들, 의료계, 법조계, 교육계를 대표하는 사람들의 경우는 도덕적 · 직업적 목표를 추구하는 데서 과묵했던 적이 없다. 아마도 자신들의 집회 수익까지 희생한 결과이긴 했지만 미국치과협회가 예방치료운동을 이끌었던 것처럼 말이다. 그러므로 디자인이라는 직업 또한 잘못된 것들을 바로잡는 데 도움이 될 수 있을지 모른다. 디자이너들은, 그들이 최근에 갖게 된 그들의 위상을 이용할 수 있다. 기업들이 이제는 디자이너가 꼭 필요하다는 사실을 잘 알고 있기 때문이다.

기업 브랜드를 만들기 위해 부지런히 노력해 온 디자이너들은 자신들의 고객들에게 새로운 약점을 안겨주었다. 일관성 있는 아이덴티티를 구축하는 방식의 교묘함은 미적으로 숙련된 반항세력이 그 구조를 깎아내릴 가능성을 함께 가지고 있다. 유도/합기도처럼 세계적인 아이덴티티의 힘은 기업에 등을 돌릴 수도 있다. 식료품점의 큰 창고에서 오트밀과 가루비누를 판매하던 시기에는 생산자가 생산환경에 대한 공적 의식이 없다고 해서 문제가 되지는 않았다. 하지만 퀘이커Quaker를 선택할지 켈로그Kellog 상표를 선택할지의 문제가 되고 나면 브랜드에 대항하는 공적인 행동이 일어날 수 있다. 프랑스에서는 상한 콜라 몇 병 때문에 주식이 떨어지기도 했다. 셸Shell 정유회사에 대항한 환경운동이 그 회사의 유럽 소매 판매율을 떨어뜨렸고, 셸 회사는 결국 오래된 시추 설비를 바다에 버리지 않기로 했다. 유전

•
제5열
1936년 에스파냐 내전 당시 국가주의 사령관 에밀리오 몰라(Emilio Mola) 장군이 공화주의자들을 혼란스럽게 하기 위해 라디오방송에서 마드리드로 진군하는 군대는 제4열이지만 내부에 있는 지지자들은 제5열이라고 지칭한 데서 비롯한 표현. 주로 자신들이 속한 단체를 내부에서 은밀히 교란시키는 사람들을 일컫는다.

자조작 식품(영국 타블로이드 신문이 '프랑켄푸드Frankenfoods'라고 부르는)에 대한 조직적 반대운동은 유럽의 모든 상점에 그 제품을 들여놓지 못하게 했을 뿐 아니라, 몬산토사Monsanto 이름에 초점을 맞추어 기업의 정당성을 대대적으로 손상시켰다. 그린피스 캠페인은 3M, 킨코스, 홀마크Hallmark를 비롯해 다른 대기업들로 하여금 친환경적인old-growth 제품의 사용을 약속하게 했다. 펩시Pepsi, 텍사코Texaco, 하이네켄Heineken, 그리고 거의 대부분의 다른 유명 회사들이 인권 유린에 대한 소비자운동에 대한 응답으로서 미얀마(명확히 하자면, 이곳은 아주 작은 시장이다)에서 완전히 철수했다.

어떤 운동가들은 안티-로고anti-logo '문화방해culture jamming'* 운동에 참여하기도 한다. 캐나다 밴쿠버에 기반을 두고 있는 '애드버스터스Adbusters'는 위트와 실력을 갖춘 그룹으로서 주로 그들이 조롱하는 광고들보다 더욱 흥미롭고도 신랄한 광고와 비디오를 만든다. 그 틈새에서 피가 교묘히 흘러나오는 형태의 기업 로고는, 그 회사가 사회적인 혁신활동에 참여하고 있다고 구구절절 설명하는 긴 문서보다 더 효과적인 무기가 될 수 있다. 갭의 카키색 바지 광고를 타깃으로 히틀러와 카키색 군복을 연관 지은 애드버스터스의 캠페인은 갭의 판매에 타격을 줄 수 있다. 애드버스터의 한 보드카 브랜드의 죽음에 관한 광고도판 2는 어쩌면 주류 판매업자들로 하여금 재고를 쌓게 할지도 모른다. 그러한 게릴라성 디자인 활동은 브랜딩의 기호론적 주도권을 쥐고 방해하기도 한다.

•
문화방해
미국의 록밴드인 네거티브랜드Negativeland가 처음 사용.

도판 2 보드카 광고 캠페인 애드버스터 트위스트(Adbuster twist).
©2002 Courtesy www.adbusters.org

상품의 탄생, 그리고 디자인 이야기

피할 수 없는 것들: '개인용 공장'의 탄생에 준비하라

우리가 현재 소유하고 있는 제품들은 어쩌면 다를 수도 있었다. 기술이나 상품의 측면뿐 아니라 생산과 소비의 전체 시스템의 방식에서 말이다. 조지 바살라[George Basalla]에 따르자면, 돌아보면 사실 자동차의 동력원으로 내연기관이 유일한 방법은 아니었다. 내연기관은 불결하고 소비자들이 구하기 쉽지 않은 연료를 사용하며 상호 작용하는 많은 부품을 필요로 한다. 증기기관은 더 효율적일 뿐 아니라, 일차적이고 무한히 사용 가능한 연료인 물과 그 물을 가열하는 값싼 석유 증류수만으로 작동한다. 텍사스와 캘리포니아에서 중유가 발견된 것은 그 시대 다수의 증기 자동차 생산자들 관점에서 보자면 타이밍이 적절하지 못했다. 그리고 증기기관의 결정적인 불리함은 석탄을 때는 증기기관차 등에서 나오는 검은 연기와 같은 '과거 시대의 기술과의 차별성'을 갖지 못했다는 것이었다.[53] 증기기관 제조업자들은 그러한 이미지에 반대되는 적극적인 마케팅 캠페인을 시행하거나 불쾌한 의미와 대비되는 대안적 외관 디자인을 내놓지 못했다. 좀 더 매력적인 형태와 마케팅이 있었다면, 더욱 깨끗하고 효율적인 제품을 살릴 수 있었을지도 모르는데 말이다. 물론 그 이후에 어떤 종류의 기술적 발전이 뒤따랐을지는 모르는 일이다. 석유와 물 사이의 경쟁은 분명히 끝나기는 했다. 하지만 베살라에 따르면, '다른 조건 하에서'였다면 '아마도 증기기관이 승리했을 것이다.'[54]

우리가 직면하고 있는 하나의 선택은 데스크탑 개인-공장 생산이 어떻게 생겨날 것인지에 관한 것이다. 기계나 그 기계에 필요한 재료들은 다소 일관된 방식으로 발생할 것이다. 데스크탑 생산의 가격이 떨어질수록(기본 단위당 500달러가 목표다), 아마도 생산과정에서 발생하는 쓰레기를 포함해서 어마어마한 양의 새로운 물건들이 쏟아져 나올

가능성이 높아진다. 생산이 급격히 분산되면, 누가 무엇을 어떠한 효과로 만들어내는지 제어하기 힘들어진다.

개인용 비행기나 한때 곧 일어날 것이라고 여겨졌던 여타 '현대의 기적들'처럼, 개인용 공장은 물론 실현되지 않을 수도 있다. 그러나 그 예언이 실현될 것을 대비해 준비가 필요하다. 개인적 건강뿐 아니라 환경에 대한 우려로 일어난 유전자조작 식품에 대한 초기의 저항은 임시변통적 조치들이 생기는 것을 방해했고, 이후의 간섭을 더욱 어렵게 만들었다. 개인용 공장의 경우에도 그것들을 완전히 막기보다는 그 구성에 영향을 주는 유사한 방법이 있을 것이다. 그렇지 않으면 기술적인 혁신이 더 싼 가격으로 더 많은 것을 만들어냄으로써 환경적인 부담을 가중시켰던 지난날의 재앙은 또다시 되풀이될 것이다. 새로운 기계들이 오직 친환경적 재료만을 이용하고 안전한 공정을 거쳐야만 한다면, 구식 공장과 환경을 오염시키는 공정을 대체하며 개선하려는 잠재적인 책임감에서 변화가 시작될 것이다. 또한 디자인 몽상가들이 상상하는 것처럼, 어쩌면 생산과정의 재미와 창의력에 대한 확산 또한 일어날지도 모른다.

상품은 창조적인 공적 재산이다

지금까지 생산자와 소비자가 제품을 통해 창조적 표현을 어떻게 해나가는지에 대해 이야기했다. 물건을 통해 사람들은 서로 차별화할 뿐 아니라 관계를 맺고 결속한다. 많은 여타 영역이 그러하듯이, 제품의 경우에도 선과 악은 소비의 본질에 관한 일반적 사실보다는 세부요소들 속에 존재한다. 오늘날의 미국을 보면, 개인적인 부와 수입의 불평등성

은 비록 민주적이라고는 할 수는 없지만 문맥상의 독특함을 어느 정도 발전시켜 왔다. 상품에의 접근성이 판이하게 다르다는 것은 개개인 인생의 기회를 변화시킬 뿐 아니라 시민권이나 사회구성원으로서의 자격을 왜곡시킨다. 그것은 어쩌면 가진 자들에게 '못 가진 자'들은 완전한 인간이 아니라는 신호를 보내고 있는지도 모른다. 그게 아니라면 다른 어떤 이유로 그들이 그렇게 살아가는가? 또한 밑바닥의 사람들에게는 아첨이나 복종 또는 강한 저항을 하도록 만들지 모른다. 위로부터, 아래로부터의 그러한 태도들은 부의 불평등이 사람들로 하여금 먹는 것, 입는 것, 풍기는 냄새까지 차별화되게 만들었던 이전 시대에는 흔한 현상이었다. 이것을 현대의 문맥으로 해석해 보면, 상품으로의, 특히 현대의 상품 중 가장 중요한 종류인 컴퓨터 기술로의 불평등한 접근성이 민주주의가 요구하는 신뢰와 상호관계, 혹은 창조적인 경제적 생산성을 이루는 데에서 여전히 장애물로 남아 있다.

이러한 불평등의 패턴은 또한 불공정한 부의 근원이 된다. 기업의 이사회는 생산의 전문가들로 구성되지도, 엔지니어, 마케터 혹은 디자이너들과 같은 장소에 함께 근무하지도 않는다. 생산의 성공은 일반적인 사회생활을 구성하는 전 세계의 문화적 흐름에서 비롯한다. "모든 계급과 인종, 성별 사이에서 떠도는 의미 있는 이미지들의 기운으로부터".[55] 전문적인 디자인학교에서 만들어졌을 법한 제품은 사실 디자인과 학생들의 티벳이나 톨레도의 빈민촌 여행에서 나온 것이다. 거리의 부랑자들이나 정처 없이 떠돌아다니는 거리의 정신이상자들조차 디자이너의 의상이나 패션쇼에 등장하는 상품들에 영향을 줄 수 있다. 이탈리아에는 디자이너 크리스티앙 라크루아Christian Lacroix가 〈보그Vogue〉지에 "유감이지만 주로 가장 흥미로운 의상은 가장 가난한 사람들로부터 나온다"[56]고 말했던 것처럼, 가난한 사람들의 모습을 모방한 특별한 스타일이 있

다(팔소 포베로falso povero). 이는 어쩌면 그들이 수익의 일부를 가져야 마땅하다는 것을 의미할 수도 있다. 하지만 그들 몫의 잔돈은 도대체 어디에 있을까?

도시 속에서, 세계 속에서 사람들이 함께 만들어내는 여러 문화들은 그 안에 경제를 가능케 하는 해결법을 담고 있다. 그러한 감성은 예외보다는 규칙에 따른 상호 적합성을 바탕으로 한 공동의 것이기 때문에, 이러한 다양함에서 나오는 경제적인 상품들 또한 타당한 공적 재산이라고 할 수 있다. 그것에 대해 충분히 보상을 하는 창조자들도 있지만, 많은 사람들의 '정신'을 무료로 이용하는 어떤 이들은 보상의 순환체계에서 크게 벗어나 있다. 한 사람의 재능은 분명히 공통의 재능을 반영한다는 단순한 존중은 책임의 분배를 향한 시작이 될 수 있을 것이다. 이러한 분배의 정당화는 다른 것들을 대체하지도, 그것을 성취하기 위한 고된 도덕과 정치적 싸움을 없애지도 않는다. 대신에, 과도한 이윤 추구는 물리적 노동을 더욱 심하게 착취할 뿐 아니라 사랑의 노동마저도 착취하게 된다. ―어쩌면 이것이 더욱 흉한 불의일 것이다.

상품에 관한 전쟁에서 긴장을 늦춘다고 해서 사치, 쓰레기, 무관심을 추구하는 정반대의 극단에 굴복하는 건 아니다. 하찮은 것들을 정당하게 대우한다고 해서, 꼭 사회적·자연적 댄디즘dandyism을 지지할 필요는 없다. 독일 좌파의 다른 순수한 동료들과 반대로, 발터 베냐민Walter Benjamin은 파시즘이 형성되는 가운데《아케이드 프로젝트Arcades Project》에서 패션을 '유니폼에 대한 저항'이자 현대사회에서의 진정한 자유의 영역으로 보았다.[57] 마셜 버먼Marshall Berman의 말을 빌리자면, 베냐민은 '매력을 더한 마르크시즘'을 이루기 위해 노력했다. 물질이 어떤 의미로서 기능하게 되는 여러 방식들이 있다. 만약 계층의 구분이 자연의 착취나 20개나 되는 방이 있는 집과 노예가 있는 사회로 결정된다면, 사람들은 바로

그런 것들을 얻으려고 할 것이다. 그러나 우리는 사랑과 영광을 얻기 위한 사람들의 투쟁이 너무나 다양한 구조 속에서 일어날 수 있음을 알고 있다. 작은 차이가 기적을 만들어낸다. 우리에게 필요한 것은 미묘한 차이점이라도 헛되지 않게 활용할 수 있는 새로운 환경을 만들어나가는 것이다.

지은이 주

제1장

1. 하워드 베커(Howard Becker)의 용어와 분석법을 따랐다. Howard Becker, *Art Worlds* (Berkeley: University of California Press, 1982)를 참고할 것.

2. www.toaster.org에서 토스터재단박물관 2001(Toaster Museum Foundation 2001)을 참고할 것.

3. 브루노 라투르는 이 용어를 존 로(John Law)의 미발간 초고에서 참고했다고 함. John Law, "On the Methods of Long-Distance Control: Vessels, Navigation, and the Portuguese Route to India," in *Power, Action, and Belief: A New Sociology of Knowledge?* ed. John Law (London: Routledge and Kegan Paul, 1986)를 참고할 것. John Law, "Of Ships and Spices," (unpublished essay, CSI, 1984) 또한 참고할 것.

4. Bruno Latour, *Science in Action: How to Follow Scientists and Engineers through Society* (Cambridge, Mass.: Harvard University Press, 1987), 108.

5. Andrew Pickering, *The Mangle of Practice: Time, Agency, and Science* (Chicago: University of Chicago Press, 1995), 17.

6. Henry Petroski, *Design Paradigms: Case Histories of Error and Judgment in Engineering* (New York: Cambridge University Press, 1994).

7. Zigmunt Bauman, "Industrialism, Consumerism, and Power," *Theory, Culture, and Society* 1.3 (1983): 38~39. J. Alt, "Beyond Class: The Decline of Industrial Labor and Leisure," Telos. 28 (1976).

8. Thorstein Veblen, *The Theory of the Leisure Class: An Economic Study of Institutions* (New York: Modern Library, 1934).

9. Nikolaus Pevsner, *Pioneers of Modern Design: From William Morris to Walter Gropius*, 2nd ed. (Harmondsworth, Middlesex, England: Penguin, 1960), 46. 참고할 것. 게오르크 지멜 (Georg Simmel)은 위계적 경쟁에 대한 개념에 대해 언급했었다. Georg Simmel, "Fashion," *American Journal of Sociology* 62 (1957 [1904])을 참고할 것.

10. Barry Commoner, *The Closing Circle; Nature, Man, and Technology* (New York: Knopf, 1971).

11. Ellen Lupton and J. Abbott Miller, *The Bathroom, the Kitchen, and the Aesthetics of Waste: A Process of Elimination* (New York: Kiosk, 1992), 5, 71.

12. Ellen Lepton, *Mechanical Brides: Women and Machines from Home to Office* (Princeton: Princeton Architectural Press, 1993) 참고할 것.

13. Isabel Wilkerson, "The Man Who Put Steam in Your Iron," *New York Times*, July 11, 1991에

서 인용되었음. 수전 스트레서(Susan Strasser)는 1955년 〈비즈니스 위크(Business Week)〉 기사에서 참고했음. Susan Strasser, *Waste and Want: A Social History of Trash* (New York: Henry Holt, 1999), 274. 참고할 것.

14. Bryan Lawson, *How Designers Think* (Cambridge, England: Cambridge University Press, 1991).

15. Stuart Ewen, *Captains of Consciousness: Advertising and the Social Roots of the Consumer Culture* (New York: McGraw-Hill, 1976), 99.

16. Lupton and Miller, *The Bathroom, the Kitchen, and the Aesthetics of Waste: A Process of Elimination* 5, 71.

17. 예로, Brenda Jo Bright, "Remappings: Los Angeles Low Riders," in *Looking High and Low*, ed. Brenda Jo Bright and Liza Bakewell (Tucson: University of Arizona Press, 1995), 93. 참고할 것. 초기에 스튜어트 홀(Stuart Hall)은 이와 같은 일들을 매우 '모호한 공상'이라고 비판했다. Stuart Hall, "Notes on Deconstructing 'the Popular' " in *People's History and Socialist Theory*, ed. Raphael Samuel (London: Routledge, 1981). 참고할 것.

18. Francesca Bray, *Technology and Gender* (Berkeley: University of California Press, 1997), 39.

19. Robert Redfield, *The Folk Culture of Yucatan* (Chicago: University of Chicago Press, 1941).

20. Miriam Starck, "Technical Choices and Social Boundaries in Material Culture Patterning: An Introduction," in *The Archaeology of Social Boundaries*, ed. Miriam Starck (Washington, DC: Smithsonian Institution Press, 1998), 5.

21. Mary Douglas and Baron Isherwood, *The World of Goods: Towards an Anthropology of Consumption*, 2nd ed. (New York: Basic Books, 1996 [1979]).

22. 위와 같음, 45.

23. 위와 같음, 37.

24. Bray, *Technology and Gender*, 109.

25. Maurice Freedman, "Ritual Aspects of Chinese Kinship and Marriage," in *Family and Kinship in Chinese Society*, ed. Maurice Freedman (Stanford, Calif.: Stanford University Press, 1970).

26. Daniel Miller, Peter Jackson, Nigel Thrift, Beverly Holbrook, and Michael Rowlands, *Shopping, Place, and Identity* (London: Routledge, 1998), 141.

27. 위와 같음.

28. Mort, *Cultures of Consumption*, 188.

29. Alfred Gell, *Art and Agency* (Oxford: Clarendon, 1998), 231.

30. Douglas and Isherwood, *The World of Goods: Towards an Anthropology of Consumption*.

31. Mort, Cultures of Consumption, 188. 오지크는 '통합적 숭고함(synthetic sublime)'이란 용어를 사용했다. Ozick, "The Synthetic Sublime," *New Yorker*, Feb. 22 and March 1 (combined issue), 1999. 또한 참고할 것.

32. 더글라스(Douglas)와 어셔우드(Isherwood)처럼, 저자는 사회학적 민속방법론 학파 (sociological school of ethnomethodology)의 사고를 가져옴. Harold Garfinkel, *Studies in Ethnomethodology* (Englewood Cliffs, N.J.: Prentice Hall, 1967) 참고할 것. Melvin

Pollner, *Mundane Reason: Reality in Everyday and Sociological Discourse* (New York: Cambridge University Press, 1987) 참고할 것.

33. Gell, *Art and Agency*.

34. Michael Dietler and Ingrid Herbich, "Habitus, Techniques, Style: An Integrated Approach to the Social Understanding of Material Culture and Boundaries," in *The Archaeology of Social Boundaries*, ed. Miriam T. Stark (Washington, DC: Smithsonian Institution Press, 1998).

35. David Keightley, "Archaeology and Mentality: The Making of China," *Representations* 18 (spring 1987).

36. A. Leroi-Gourhan, *Gesture and Speech*, trans. Anna Berger (Cambridge: MIT Press, 1993), 305.

37. Heather Lechtman, "Style in Technology: Some Early Thoughts," in *Material Culture: Style, Organization, and Dynamics of Technology*, eds. H. Lechtman and R. S. Merrill (New York: West, 1977) 참고할 것.

38. Daniel Bell, The Cultural Contradictions of Capitalism (New York: Basic Books, 1976), 70.

39. 예로, Shoshana Zuboff, *In the Age of the Smart Machine* (New York: Basic Books, 1989); Tom Peters, The Pursuit of Wow (New York: Vintage, 1994). 참고할 것.

40. On the limits of advertising, see Michael Schudson, *Advertising, the Uneasy Persuasion* (New York: Basic Books, 1986).

41. Stanley Lieberson, *A Matter of Taste: How Names, Fashions, and Culture Change* (New Haven, Conn.: Yale University Press, 2000), 273.

42. 위와 같음, 91, 170.

43. 위와 같음, 163, 174.

44. 리버슨(Lieberson)은, 메릴린 먼로(노마 진 베이커[Norma Jean Baker]의 본명)가 스타덤에 오르기 전에 '메릴린'이라는 이름이 인기 있었다는 것을 설명하는 데 어려움을 겪었다. 메릴린 먼로는 이미 인기가 있었던 이름을 사용했던 것이다.

제2장

1. Pierre Bourdieu, *The Logic of Practice, trans. Richard Nice* (Cambridge, England: Polity, 1990). A similar definition of design: "the conscious process to develop physical objects with functional, ergonomic, economical and aesthetic concern." Rune Mono, *Design for Product Understanding* (Stolkholm: Liber, 1997), 151. 참고할 것.

2. 인터뷰의 대부분은 1994~98년에 이루어졌다. 나는 약 25개 디자인사무실과 워크숍을 시찰했으며, 몇몇 경우에는 업무 진행이나 포커스그룹 및 다른 디자인 연구활동을 관찰하기 위해 수 시간이 또는 하루 종일을 보내기도 했다. 관련 분야 사람들(모형제작자, 컴퓨터 지원 스태프, 전시실의 세일즈 담당자, 제조업자들 등)과도 격이 없는 대화를 많이 나누었다. 정보 제공자들 대부분은 사장들이었으나, 독립 자문회사나 월풀, 크라이슬

상품의 탄생, 그리고 디자인 이야기

러, 블랙앤드데커, 애플 회사 등의 신입 디자이너와 중견 디자이너들과도 인터뷰했다.
내 취재 범위가 미치지 못한 자동차 스튜디오의 디자이너를 제외하고, 로스앤젤레스
와 샌디에이고, 벤투라 카운티에 있는 거의 모든 디자이너들을 방문했다. 디자이너들
의 이름은 전화번호부, 미국산업디자이너협회의 회원명부, 그리고 여러 경로의 추천
을 통해서 얻었다. 또한 미국 동부, 중서부, 베이지역(Bay Area), 다소 수가 적기는 하
지만 시드니나 런던처럼 다른 지역에서 일하고 있는 디자이너들과도 인터뷰했다.

3. Industrial Designers Society of America (IDSA) *IDSA Compensation Study* (Great Falls, Va.: Industrial Designers Society of America, 1996).

4. Brian Dumaine, "Design That Sells and Sells And···" *Fortune*, March 11, 1991: 88.

5. Neil Fligstein, "The Intraorganizational Power Struggle: Rise of Finance Personnel to Top Leadership in Large Corporations 1919~1979," *American Sociological Review* 52.1 (1987).

6. 데이터와 통계는 1997년 저자와 인터뷰한 IDSA 회장인 제임스 라이언James Ryan에게서 얻음, IDSA, "Conference Registration Data," *IDSA* (Washington, DC: 1997).

7. Jim Kaufman, "TNT: Industrial Design Curriculums.,
 웹사이트www.idsa.org/whatsnew/gged_proceed/paper015.htm를 참고할 것.

8. Gary Lee Downey, *The Machine in Me* (New York: Routledge, 1998), 226.

9. Sheryle Bagwell, "Design: It' s More Than Art, It' s the Competitive Edge," *Australian Financial Review Magazine* 1992: 8.

10. Clement Greenberg, *Art and Culture: Critical Essays* (Boston: Beacon Press, 1978).

11. Gottfried Semper, *Der Stil in Den Technischen Und Tektonischen Kunsten, Oder Praktische Asthetik : Ein Handbuch Fur Techniker, Kunstler Und Kunstfreunde* (Mittenwald: Maander, 1977) as quoted in Eva Zeisel, "The Magic Language of Design"(unpublished paper, 2001).

12. 저자 미상, "Iomega: The Right Stuff," *Journal of Business and Design*, 1996. 크라운장비회사의 CEO 역시 디자인이 자신의 회사를 세웠다고 했다(제3장 참고).

13. 저자 미상, "Verse 504 and 514 Voice Access Microphones," *ID. Magazine*, August 2001.

14. Edward De Bono, *Lateral Thinking: Creativity Step by Step* (New York: Perennial Library, 1990).

15. Anne Hollander, *Seeing through Clothes* (New York: Penguin, 1988).

16. Advertisement, *I.D. Magazine*, August 2001.

17. Josep Llusca, "Redefining the Role of Design" *Innovation magazine*, ' 15(3)1996: 25.

18. Eva Zeisel, "Acceptance Speech," *Industrial Design Society of America Annual Meeting* (Washington, DC: 1997).

19. Mark Granovetter, "The Strength of Weak Ties," *American Journal of Sociology*, 78 (1975).

20. David Woodruff and Elizabeth Lesley, "Surge at Chrysler," Business Week, Nov. 9, 1992: 89. Alex Taylor III, "U.S. Cars Come Back," *Fortune*, Nov. 16, 1992: 64. 등 참고할 것.

21. 그 디자이너는 이를 가리켜 '로드니 데인저필드식 태도(Rodney Dangerfield attitude)' 라고 했다. 이는 뒤늦게 대학으로 돌아가서 책의 지식과 전문적 견해를 비웃는, 자만한 사

업가에 대한 미국 코미디언 로드니 데인저필드의 비유에 참고한 것이다.

22. Ivan Hybs, "Beyond the Interface," *Leonardo* 29 (1996).

23. 〈I.D.매거진(I.D. Magazine)〉지 상은 꾸준하게 이런 식으로 수상해 오고 있는데, 침장가구 (upholstered furniture) 생산공정에 쓰인 디자인 소프트웨어가 그런 경우다. "Client/company: Umbra, Toronto, Ontario; Consultant Design: Karim Rashid Inc. New York. Karim Rashid, principal; Materials/Fabrication: polyurethane foam covered in 100 percent polyester fabric; Hardware/Software: Apple Power Mac G3, Adobe Photoshop, Ashlar Vellum 3D, Form Z." No author, "Q Chaise," *I.D. Magazine*, August 2001.

24. Kathryn Henderson, On Line and on Paper (inside Technology) (Boston: MIT Press, 1998). Eugene S. Ferguson, *Engineering and the Mind's Eye* (Cambridge: MIT Press, 1992), 37; Bryan Laffitte, "Drawing as a Natural Resourcein Design," in *Natural Resources* (Santa Fe, N.M.: Industrial Designers Society of America, 1995), *Design Education Conference Proceedings*, 43 또한 참고할 것.

25. Tom Kelley and Jonathan Littman, *The Art of Innovation: Lessons in Creativity from IDEO, America's Leading Design Firm* (New York: Currency/Doubleday, 2001).

26. Michael Hiltzik, "High-Tech Pioneer William Hewlett Dies," Jan. 13 2001, A1.

27. 화장실 시설 디자인에 적합한 인간의 변기, 방뇨, 위생에 관한 뛰어난 인간공학적 연구와 관련해 Alexander Kira, *The Bathroom*, 2nd ed. (New York: Viking, 1976)를 참고할 것.

28. Kelley and Littman, *The Art of Innovation: Lessons in Creativity from Ideo, America's Leading Design Firm*, 38.

29. 이 설명은 Henry Petroski, The Evolution of Useful Things (New York: Random House, 1992), 84에서 나옴. Robert M. McMath, "Throwing in the Towel," *American Demographics*, November 1996 또한 참고할 것.

30. Paul duGay et al., *Doing Cultural Studies: The Story of the Sony Walkman* (London: Sage, 1997).

31. On "affordances," see Donald Norman, *The Design of Everyday Things* (New York: Doubleday, 1988).

32. Lupton, *Mechanical Brides: Women and Machines from Home to Office.*

33. Black and Decker lecture, annual meeting of the Industrial Designers Society of America, 1998.

34. Galen Cranz, *The Chair: Rethinking Culture, Body, and Design* (New York: Norton; 1999), 52.

35. Vitruvius Pollio, *Vitruvius: The Ten Books on Architecture.,trans. Morris Hicky Morgan* (New York: Dover, 1960), 103. Quoted in Sanders, 1996: 13.

36. Sanders, 1996, 15

37. Edson Armi, *The Art of American Car Design* (University Park: Pennsylvania State University, 1990), 155.

제3장

1. Daniel Bell, *The Cultural Contradictions of Capitalism*, 70.

2. Petroski, *The Evolution of Useful Things*, 32.

3. Philip Nobel, "Can Design in America Avoid the Style Trap?" *New York Times*, Nov. 26, 2000, See. 2, p. 33.

4. Dennis Altman, *The Homosexualization of America* (New York: St. Martin' s Press, 1982), 154; Elizabeth Wilson, "Fashion and the Postmodern Body," in *Chic Thrills: A Fashion Reader*, ed. Juliet Ash and Elizabeth Wilson (Berkeley: University of California Press, 1993) 또한 참고할 것.

5. Max Eastman, Michelle Helene Bogart, *Artists, Advertising, and the Borders of Art* (Chicago: University of Chicago Press, 1995), 54에서 인용.

6. David Harvey, *The Condition of Post modernity: An Enquiry into the Origins of Cultural Change* (Oxford, England: Blackwell, 1989), 328.

7. Charles Baudelaire, *The Painter of Modem Life, trans. Jonathan Mayne* (London: Phaidon, 1970) 2, 3.

8. Gell, *Art and Agency*, 71.

9. Becker, *Art Worlds*.

10. James Atlas, "An Interview with Richard Stern," *Chicago Review* 45.3, 45.4 (1999): 43.

11. Latour, *Science in Action: How to Follow Scientists and Engineers through Society*.

12. F. Klingender, *Art and the Industrial Revolution* (Frogmore, St. Albans, Hertsfordshire, England: Paladin, 1972 [1947]).

13. National Museum, "Beneath the Skin: Technical Artists" (London: National Museum of Science and Industry, 1999).

14. Cyril Stanley Smith, *A Search for Structure: Selected Essays on Science, Art, and History* (Cambridge: MIT Press, 1981), 194.

15. Victor Papanek, *The Green Imperative* (New York: Thames and Hudson, 1995), 51.

16. Cyril S. Smith, *A Search for Structure: Selected Essays on Science, Art, and History*, 328.

17. Petroski, *The Evolution of Useful Things*, 114.

18. Cyril Stanley Smith, "Art, Technology, and Science: Notes on Their Historical Interaction," in *Perspectives in the History of Science and Technology*, ed. Duane H. D. Roller (Norman: University of Oklahoma Press, 1971), as cited in Virginia Postrel, *The Future and Its Enemies: The Growing Conflict over Creativity, Enterprise, and Progress* (New York: Free Press, 1998), 134.

19. Cyril S. Smith, *A Search for Structure: Selected Essays on Science, Art, and History*, 329.

20. James Adovasio, Natalie Angier, "Furs for Evening, but Cloth Was the Stone Age Standby," *New York Times*, Dec. 14, 1999.에서 인용.

21. Johan Huizinga, Homo Ludens: A Study of the Play Element in Culture (Boston: Beacon, 1950),28, Postrel, *The Future and Its Enemies: The Growing Conflict over Creativity*,

Enterprise, and Progress, 175.에서 인용.

22. Cyril S. Smith, *A Search for Structure: Selected Essays on Science, Art; and History* 210, 215, 230.

23. Cyril S. Smith 1971: 43

24. For mining and missiles, see Cyril S. Smith, *A Search for Structure: Selected Essays on Science, Art, and History*, 202. Textiles: The spinning jenny and waterframe stem from the desire for calico prints; the specific idea for the technology is said to have arisen from an eighteenth-century chess-playing machine. See Standage, Tom, *The Turk: The Life and Times of the Famous 18th Century Chess-Playing Machine*, New York: Walker & Co.; Chandra Mukerji, From Graven Images: Patterns of Modern Materialism (New York: Columbia University Press, 1983); and L. C. A. Knowles as cited in Mukerji, From Graven Images: Patterns of Modern Materialism, 221. For chemicals, see Simon Garfield, *Mauve: How One Man Invented a Color That Changed the World* (New York: W. W. Norton, 2001); George Basalla, *The Evolution of Technology* (New York: Cambridge University Press, 1988); and Keith Chapman, *The International Petrochemical Industry* (Cambridge: Blackwell, 1991). For plastics, see *Early American Ironware, Cast and Wrought*, 1963, Henry J. Kaufman, 1966, "Their Historical Interaction" as cited in Cyril Smith 1971 "Art, Technology and Science: Notes in *Perspectives in the History of Science and Technology*, ed. Duane HD. Roller (Normal, Okla.: University of Oklahoma Press, 1971): 129~165.

25. Michael Snodin, *Ornament: A Social History since 1450* (New Haven, Conn.: Yale University Press, 1996).

26. Basalla, *The Evolution of Technology*, 8.

27. David Hounshell, *From the American System to Mass Production 1800~1932* (Baltimore: Johns Hopkins University Press, 1984).

28. National Museum of Science and Industry, display copy, London: 1999.

29. Roland Barthes, *Mythologies* (London: Vintage, 1993 [1957]) 90, 88.

30. Michael Schwartz and Frank Romo, *The Rise and Fall of Detroit* (Berkeley: University of California Press, forthcoming), citing Henry Ford and Samuel Crowther, *Today and Tomorrow* (Garden City, N.Y.: Doubleday, Page, 1926), 186~188.

31. Jeffrey Meikle, "From Celebrity to Anonymity: The Professionalization of American Industrial Design," *Raymond Loewy: Pioneer of American Industrial Design, ed. Angela Schonberger* (Berlin: Prestel, 1990), 52.

32. Hounshell, *From the American System to Mass Production 1800~1932*, 276.

33. Alfred Chandler, *The Visible Hand: The Managerial Revolution in American Business* (Cambridge, Mass.: Harvard University Press, 1977).

34. Stephen Bayley, *Harley Earl and the Dream Machine* (New York: Knopf, 1983), 116.

35. Arthur Pound, *The Turning Wheel; The Story of General Motors through Twenty-Five Years, 1908~33* (Garden City, N.Y.: Doubleday, Doran, 1934), 293~294.

36. Raymond Loewy, Petroski, *The Evolution of Useful Things*, 168.에서 인용됨.

37. Kirk Varnedoe and Adam Gopnik, *High and Low* (New York: Museum of Modern Art, 1991), 407.

38. Armi, *The Art of American Car Design*, 53.

39. Brian Dumaine, "Five Products U.S. Companies Design Badly," *Fortune*, November 21, 1988: 130. 디자인이 잘 되지 않은 또 다른 제품 형식으로 소형 전기기구, 집안가구, 난로, 그리고 에어컨이 인용됨.

40. Braudel, 1981: 243

41. Richard Klein, *Cigarettes Are Sublime* (Durham, N.C.: Duke University Press, 1993).

42. Erving Goffman, *Interaction Ritual; Essays in Face-to-Face Behavior* (Chicago: Aldine, 1967).

43. Jack Goody, *Cooking, Cuisine, and Class* (Cambridge, England: Cambridge University Press, 1982).

44. Sydney Mintz, "Time, Sugar, and Sweetness," *Marxist Perspectives* 2 (1979).

45. Mark Pendergrast, *Uncommon Grounds: The History of Coffee and How It Transformed Our World* (New York: Basic Books, 1999).

46. Cranz, The Chair: *Rethinking Culture*, Body, and Design, 32~33.

47. Edward Lucie-Smith, *A History of Industrial Design* (New York: Van Nostrand, 1983).

48. Witold Rybczynski, *Home: A Short History of an Idea* (New York: Penguin, 1986),97. *Cranz, The Chair: Rethinking Culture, Body, and Design*. 또한 참고할 것.

49. Cranz, *The Chair: Rethinking Culture, Body, and Design*, 287.

50. Ruth Rubinstein, *Dress Codes* (Boulder, Colo.: Westview, 1995), cites 1. H. Newburgh, ed., *The Physiology of Heat Regulation and the Science of Clothing* (New York: Stretchet Haffner, 1968), 그리고 H. C. Bazett의 "The Regulation of Body Temperature." 라는 책의 에세이에서 인용.

51. Quentin Bell, *On Human Finery* (London: Hogarth, 1947).

52. Lucie-Smith, *A History of Industrial Design*.

53. Cyril S. Smith, *A Search for Structure: Selected Essays on Science, Art, and History*, 325.

54. Baudelaire, *The Painter of Modern Life*, 8.

55. 이 용어는 조지프 슘페터(Joseph Schumpeter)가 다른 맥락으로 처음 사용했다. Schumpeter, quoted in Herman Daly, *Beyond Growth: The Economics of Sustainable Development* (Boston: Beacon, 1996), 6.

56. Terry Smith, *Making the Modern: Industry, Art, and Design in America* (Chicago: University of Chicago Press, 1993).

57. Dirac, Edward Rothstein, "Recurring Patterns, the Sinews of Nature," *New York Times*, October 9, 1999.에서 인용.

58. K. C. Cole, "A Career Boldly Tied by Strings," *New York Times* Feb. 4, 1997: A1, A16. Similar reports come from Benoit Mandelbrot, Richard Feyman, Leon Szilard, Jonas Salk, C. Radharisna Rao, and Arthur C. Clarke. For still another collection see Graham Farmelo, ed., *It Must Be Beautiful: Great Equations of Modern Science* (New York:

Granta, 2002).

59. Antonio Damasio, *Descartes' Error: Emotion, Reason, and the Human Brain* (New York: Plenum, 1994)를 참고할 것. 또 다른 증거로 John D. Barrow, *The Artful Universe* (Oxford, England: Oxford University Press, 1995); Enrico Coen, *The Art of Genes* (Oxford, England: Oxford University Press, 1999); Philip Ball, *The Self Made Tapestry* (Oxford, England: Oxford University Press, 1998); Brian Greene, *The Elegant Universe* (New York: Norton, 1999); and Edward Rothstein, *Emblems of Mind* (New York: Avon, 1996)를 참고할 것.

60. R. D' Andrede, "Culturally Based Reasoning," in *Cognition in Social Worlds*, ed. A. Gellatly, D. Rogers, and]. Sloboda (New York: McGraw-Hill, 1989).

61. Edwin Hutchins, "Mental Models as an Instrument for Bounded Rationality," Distributed Cognitionand HCI Laboratory, Department of Cognitive Science, (University of California-San Diego, 1999).

62. Yi-Fu Tuan, "The Significance of the Artifact," *Geographical Review* 70 (1980). Robert Sack, *Place, Modernity, and the Consumer's World* (Baltimore: Johns Hopkins University Press, 1992), 4. 또한 참고할 것.

63. Damasio, *Descartes Error: Emotion, Reason, and the Human Brain*, 54, 205, 219.

64. Gilles Fauconnier and Mark Turner, "Conceptual Integration Networks," *Cognitive Science* 22.2 (1998).

65. William Leach, *Land of Desire: Merchants, Power, and the Rise of a New American Culture* (New York: Pantheon, 1993).

66. 위와 같음.

67. Coco Chanel, quoted in Peter Wollen, ed., *Addressing the Century* (London: Hayward Gallery, 1998), 13.

68. Wollen, *Addressing the Century*; and Judith Clark, "Kinetic Beauty: The Theatre of the 1920s," in the same book.

69. Stephen Kern, *The Culture of Time and Space, 1880-1918* (Cambridge, Mass.: Harvard University Press, 1983), 155.

70. Reynal Guillen, "The Air-Force, Missiles and the Rise of rhe Los Angeles Aerospace Technopole," *Journal of the West* 36(3) 1997: 60~66.

71. William Owen, "Design for Killing: The Aesthetic of Menace Sells Guns to the Masses," *I.D. Magazine*, September/October 1996: 57.

72. 이 비교에 대해 톰 암브러스터(Tom Armbruster)에게 감사함.

73. Penny Sparke et al., *Design Source Book* (Secaucus, N.J.: Chartwell, QED, 1986), 103. 참고할 것.

74. London Design Museum, *Interactive Computer Program*, 1993, London Design Museum, April 4, 1993.

75. Georges Pompidou Centre, "Manifesre," Paris: Centre Pompidou, 1992, wall copy.

76. Paul Hawken, Amory Lovins, and L. Hunter Lovins, *Natural Capitalism* (Bosron: Litde,

Brown, 1999), 118.

77. Gell, Art and Agenry.

78. Alfred Gell, "The Technology of Enchantment and the Enchantment of Technology,"
 Anthropology, Art, and Aesthetics, ed. J. Coote and A. Shelron (Oxford, UK: Clarendon
 Press, 1992).

79. Henry Petroski, *Invention by Design: How Engj,neers Get from Thought to Thing* (Cambridge,
 Mass.: Harvard University Press, 1996), 137.

80. 작자 미상, "Genesis Protective Eyewear," *I.D. Magazine*, March 2001.

81. Industrial Designers Society of America (IDSA), 1995, Santa Fe, N.M.의 연회에서 발표한
 "Natural Resources," paper에 대한 토마스 비드웰(Thomas Bidwell)의 코멘트.

82. James R. Sackett, "Style and Ethnicity in Archaeology," *The Uses of Style in Archaeology*, ed.
 Margaret W. Conkey and Christine Hastorf (Cambridge, England: Cambridge University
 Press, 1990).

83. 위와 같음, 32.

84. Patricia Brown, "Maya Lin: Making History on a Human Scale," *New York Times*, May 21,
 1998, F-1.

85. Garfinkel, Studies in Ethnomethodology Don Zimmerman, "The Practicalities of Rule Use," in
 Understanding Everyday Life; Toward the Reconstruction of Sociological Knowledge,
 ed. Jack D. Douglas (Chicago: Aldine, 1970).

86. Charles Bazerman, *The Language of Edison's Light* (Cambridge: MIT Press, 1999); Thomas
 Hughes, *American Genesis: A Century of Invention and Technological Enthusiasm,
 1870~1970* (New York: Viking, 1989).

87. Rosalind H. Williams, *Dream Worlds: Mass Consumption in Late Nineteenth-Century France*
 (Berkeley: University of California Press, 1982), 228.

88. Maxwell Atkinson, *Our Masters' Voices: The Language and Body Language of Politics* (New
 York: Methuen, 1984)를 참고할 것.

89. Bruno Larour, *Aramis or the Love of Technology* (Cambridge, Mass.: Harvard University Press,
 1996).

90. Cyril S. Smith, *A Search for Structure: Selected Essays on Science*, Art, and History.

91. C. Wright Mills, "Situated Actions and Vocabularies of Motive," *American Sociological
 Review* 5.6 (1940)를 참고할 것.

92. Bourdieu, *The Logic of Practice*. See also Garfinkel, Studies in Ethnomethodology. 또한 참고
 할 것.

제4장

1. Diana Crane, "Diffusion Models and Fashion: A Reassessment," *Annals of the American
 Academy of Political and Social Science* 56 (November), 1999.

2. D. Langley Moore, *Fashion through Fashion Plates 1771~1970* (New York: C. N. Potter, 1971), Neil McKendrick, "Commercialization and the Economy," *The Birth of a Consumer Society*, ed. Neil McKendrick, John Brewer, and J. H. Plumb (Bloomington: Indiana University Press, 1982)에서 인용.

3. Leora Auslander, *Taste and Power: Furnishing Modern France* (Berkeley: Universiry of California Press, 1996).

4. Fernand Braudel, *Civilization and Capitalism, 15th~18th Century*, trans. Sian Reynolds (London: Collins, 1981), 317. 14세기의 역사 또한 다루고 있는 책을 보려면, Christopher Breward, *The Culture of Fashion* (Manchester, England: Manchester Universiry Press, 1995)를 참고할 것.

5. Bray, *Technology and Gender*, 138.

6. Craig Clunas, *Superfluous Things: Material Culture and Social Status in Early Modern China* (Cambridge, England: Polity, 1992), 165. 14세기의 유럽 패션은 Gilles Lipovetsky, *The Empire of Fashion: Dressing Modern Democracy*, trans. Catherine Porter (Princeton, N.J.: Princeton University Press, 1994)를 참고할 것.

7. Neil McKendrick, introduction to *The Birth of a Consumer Society*, ed. Neil McKendrick, John Brewer, and J.H. Plumb (Bloomington: Indiana University Press, 1982), 2.

8. Braudel, *Civilization and Capitalism, 15th~18th Century*, 316, Lieberson, A Matter of Taste: How Names, Fashions, and Culture Change, 9에서 인용.

9. Alois Riegl, *Problems of Style: Foundations for a History of Ornament*, trans. Evelyn Kain (Princeton, N.J.: Princeton UniversityPress, 1992 [1893]).

10. Dietler and Herbich, "Habitus, Techniques, Style: An Integrated Approach to the Social Understanding of Material Culture and Boundaries," 254.

11. Ascherson, Neil, "Any Colour You Like, So Long as It's Black···" (Sic) *Observer*, Jan. 24, 1999,29.

12. Quote in Douglas and Isherwood, *The World of Goods: Towards an Anthropology of Consumption*, 110.

13. Gell, *Art and Agency* 256.

14. 위와 동일, 84.

15. Stephan Huyler, *From the Ocean of Painting: India's Popular Painting Traditions, 1589 to the Present* (New York: Rizzoli, 1994).

16. Miguel Covarrubias, *Island of Bali* (New York: Knopf, 1937).

17. Lila M. O'Neale, *Yurok-Karok Basket Weavers* (Berkeley: University of California Press, 1932).

18. E. Perkins, "The Consumer Frontier: Household Consumption in Early Kentucky," *Journal of American History* 78 (1991), as cited in Paul Glennie, "Consumption within Historical Studies," *Acknowledging Consumption*, ed. Daniel Miller (London: Routledge, 1995), 176.

19. Philip D. Morgan, *Slave Counterpoint: Black Culture in the Eighteenth Century Chesapeake*

상품의 탄생, 그리고 디자인 이야기

and *Lowcountry* (Chapel Hill: University of NorthCarolina Press, 1998), Edmund S. Morgan, "The Big American Crime," New York Review, Dee. 3, 1998에서 인용됨.

20. Veblen, *The Theory of the Leisure Class: An Economic Study of Institutions*, 85.

21. Herbert Blumer, "Fashion: From Class Differentiation to Collective Selection," Sociological Quarterly 10, as quoted in Fred Davis, *Fashion, Culture, and Identity* (Chicago: University of Chicago Press, 1992), 118.

22. Pierre Bourdieu, *The Field of Cultural Production*, trans. Randal Johnson (New York: Columbia University Press, 1993), 106.

23. Howard S. Becker, "The Power of Inertia," Qualitative Sociology 18 (1995).

24. 크랜츠(Cranz)는 스타일을 '구성의 모든 부분이 메인 아이디어나 태도의 주변으로 모이는 방식' 이라고 정의했다. Cranz, *The Chair: Rethinking Culture*, Body, and Design, 69.

25. Ian Hodder, "Style as Historical Quality," in *The Uses of Style in Archaeology*, ed. Margaret Conkey and Christine Hastorf (Cambridge, England: Cambridge University Press, 1990). 참고할 것.

26. Oliver Sacks, Calvin Tomkins, "The Maverick," *New Yorker*, July 7,1997.에서 인용됨.

27. Gell, *Art and Agency*, 167.

28. 위와 같음, 218.

29. Agnes Brooks Young, *Recurring Cycles of Fashion, 1760~1937* (New York: Harper and Brothers, 1937) 205~206, Lieberson, *A Matter of Taste: How Names, Fashions, and Culture Change*, 96. 에서 인용됨.

30. Henry Dreyfuss, Bayley, *Harley Earl and the Dream Machine*.에서 인용.

31. Crane, "Diffusion Models and Fashion: A Reassessment."

32. Candace Shewach, "Interview with Author, Commenting on Barbara Barry's Design for Hbf, Inc." (1994). Interview at Pacific Design Center Exhibit Los Angeles, Calif.

33. Balzac, Williams, *Dream Worlds: Mass Consumption in Late Nineteenth-Century France*.에서 인용됨.

34. Basalla, *The Evolution of Technology*, 107.

35. W. Brian Arthur, "Self-Reinforcing Mechanisms in Economics," in *The Economy as an Evolving Complex System*, ed. Philip W. Anderson, Kenneth J. Arrow, and David Pines (Redwood City, Calif.: Addison-Wesley, 1988).

36. Philip Jackman, "A Calculated Distribution of Phone Keys," *Globe and Mail*, July 10, 1997.

37. Jacob Rabinow, *Inventing for Fun and Profit* (San Francisco: San Francisco Press, 1990).

38. Tom Kelley and Jonathan Littman, *The Art of Innovation: Lessons in Creativity from IDEO, America's Leading Design Firm* (New York: Currency/Doubleday,2001), 187.

39. Paul Willis, "The Motorcycle within the Subcultural Group," *Working Papers in Cultural Studies, University of Birmingham* 2 (no date), as cited in Dick Hebdige, Hiding in the Light (London: Routledge, 1988), 86.

40. Hebdige, *Hiding in the Light*, 86.

41. 위와 같음, 96.

42. Adrian Forty, *Objects of Desire: Design and Society since 1750* (London: Thames and Hudson, 1992).

43. Surya Vanka, "The Cross-Cultural Meanings of Color," in *Proceedings of the Annual Meetings of the Industrial Designers Society of America*, ed. Paul Nini (San Diego, Calif.: Industrial Designers Society of America, 1998).

44. 최소한 이것들이 아이데오사 사장인 마이크 뉴틀(Mike Nuttal)에 대한 인상이다.

45. Peter Kilborn, "Dad, What's a Clutch?" *New York Times*, May 28, 2001: A8.

46. 배관회사의 판촉용 원료와 화장실의 근대성에 대한 인류학적 해석에 관해서는 www.thethirdfloor.com/toilet/를 참고할 것.

47. Terence Conran, *The Bed and Bath Book* (London: Mitchell Beazley, 1978) 226; see also Kira, The Bathroom.

48. Conran, *The Bed and Bath Book*, 226.

49. 화장실은 모든 물질이 흔적도 없이 사라지는 정도, 앉아 있는 동안 배변을 씻어 내리는 데에서의 용이함, 고여 있는 배설물에서 나오는 냄새, 배설물로 인해 물이 튀는 정도, 배설물을 눈으로 직접 볼 수 있는 능력(종종 의학적으로 중요하다), 변기가 넘치는 정도와 이를 해결하기 위한 메커니즘에 따라 다양하다.

50. Conran, *The Bed and Bath Book*, 221.

51. Hawken, Lovins, and Lovins, *Natural Capitalism*, 118.

52. 나사(NASA) 드라이든 비행연구센터의 엔지니어인 하워드 윈셋(Howard Winsett)에 따르면, "세계에서 가장 진보된 교통 시스템의 주요 디자인 특성은 2,000년 전 말의 엉덩이 넓이에 의해 결정되었다." 하워드 윈셋이 보낸 전자우편.

53. Arthur, "Self-Reinforcing Mechanisms in Economics." 예들에 관해서는 Malcolm Gladwell, *The Tipping Point*.를 참고할 것.

54. McMarh, "Throwing in the Towel."

55. Jamie Kirman, "All Hail the Crown Victoria," *Metropolis*, May 2000.

56. Raymond Williams, *The Country and the City* (New York: Oxford University Press, 1973).

57. Stewart Brand, *How Buildings Learn* (New York: Viking, 1994).

58. 저자와의 전화 인터뷰 중에서, Nov. 16, 2001.

59. Sackett, "Style and Ethnicity in *Archaeology*," 36.

60. 저자 미상, "African Beauty," *Home Furnishings News* (HFN), March 26, 2000.

61. Ellery J. Chun, "Obituary," *West Hawaii Today*, June 7, 2000. Thomas Steele, *The Hawaiian Shirt: Its Art and History* (New York: Abbeville, 1984)도 참고할 것.

62. Orlando Patterson, "Ecumenical America: Global Culture and the American Cosmos," *World Policy Journal*, summer 1994을 참고할 것.

63. Edward Said, *Culture and Imperialism* (London: Chatto & Windus, 1993). Miller, Jackson, Thrifr, Holbrook and Rowlands, *Shopping, Place, and Identity*, 21에서 인용됨.

64. Richard Caves, *Creative Industries: Contracts between Art and Commerce* (Cambridge, Mass.: Harvard University Press, 2000), 211.

65. Papanek, *The Green Imperative*, 62.

66. Jane Jacobs, *The Nature of Economies* (New York: Random House, 2000).

67. Claude S. Fischer, *America Calling: A Social History of the Telephone to 1940* (Berkeley: University of California Press, 1992).

68. Basalla, *The Evolution of Technology*, 139~141.

69. 위와 같음, 185.

70. AnnaLee Saxenian, *Regional Advantage: Culture and Competition in Silicon Valley and Route 128* (Cambridge, Mass.: Harvard University Press, 1994), 100.

71. Dan Lynch, Postrel, *The Future and Its Enemies: The Growing Conflict over Creativity, Enterprise, and Progress*, 181에서 인용.

72. Jerry Yang, "Turn on, Type in, and Drop Out," *Forbes ASAP*, Dec. 1, 1997, Postrel, *The Future and Its Enemies: The Growing Conflict over Creativity, Enterprise, and Progress*, 181에서 인용.

73. 저자 미상, "Hackers Rule," *The Economist*, Feb. 20, 1999.

74. Innovation Sports, http://www.isports.com/by_cust.htm.April 25, 2001. 참고할 것.

75. Neil McKendrick, "Commercialization and the Economy," in McKendrick, et al., *The Birth of a Consumer Society*, 113.

76. David Brooks, *Bobos in Paradise* (New York: Simon and Schuster, 2000).

77. Colleen McDannell, *The Christian Home in Victorian America*, 1840~90 (Bloomington: Indiana University Press, 1986), 49, as quoted in Karen Halttunen, "From Parlor to Living Room: Domestic Space, Interior Decoration, and the Culture of Personality," in *Consuming Visions, ed. Simon J. Bronner* (New York: Norton, 1989), 164.

78. Adolf Loos, "Ornament and Crime," *Programs and Manifestoeson 20th Century Architecture*, ed. Ulrich Conrads (Cambridge: MIT Press, 1971 [1908]), 20~21.

79. 이는 종종 모너니스트의 선구자인 루이스 설리반(Louis Sullivan)이 처음 사용했다고 하나, 허레이쇼 그리노(Horatio Greenough)에 의해 처음 사용되었다. John Pile, *Dictionary of 20th-Century Design* (New York: Roundtable Press, 1990), 84를 참고할 것.

80. Cranz, T*he Chair: Rethinking Culture, Body, and Design*, 143.

81. Reyner Banham, *Theory and Design in the First Machine Age* (New York: Praiger) 1970: 21

82. Tom Wolfe, *From Bauhaus to Our House* (London: Johnathan Cape, 1982), 77. Reyner Banham, *The Architecture of the Well-Tempered Environment*.도 참고할 것.

83. Cranz, *The Chair: Rethinking Culture, Body, and Design*, 87.

84. Philip Johnson, Rybczynski, *Home: A Short History of an Idea*, 211.

85. George Kubler, *The Shape of Time: Remarks on the History of Things* (New Haven, Conn.: Yale University Press, 1962)에서 인용.

86. Eric Norcross, "Evolution of the Sunbeam T-20," *Hotwire: The Newsletter of the Toaster Museum Foundation, Charlottesville, Va.*

87. Papanek, T*he Green Imperative*.

88. DuGay et al., *Doing Cultural Studies: The Story of the Sony Walkman*, 59.

제5장

1. Charlie Porter, "Dior Postpones Retrospective of Galliano's Work," *Guardian*, Oct. 16, 2001.

2. Hebdige, *Hiding in the Light*.

3. Bray, *Technology and Gender*, 144.

4. Fred Davis, *Fashion, Culture, and Identity*, 118.

5. Ray Oldenburg, *The Great Good Place* (New York: Marlowe, 1989). 미국 서부 개척시대의 쇼 핑과 관련해서는 E. Perkins, "The Consumer Frontier: Household Consumption in Early Kentucky," *Journal of American History* 78(1991)을 참고할 것.

6. Jane Jacobs, *The Death and Life of Great American Cities* (New York: Random House, 1961)

7. McKendrick, "Introduction," 6.

8. Basalla, *The Evolution of Technology*.

9. Emmanuel Cooper, *Ten Thousand Years of Pottery* (London: British Museum Press, 2000), 234~325.

10. Jules Lubbock, *The Tyranny of Taste* (New Haven, Conn.: Yale University Press, 1995), 221.

11. McKendrick, "Commercialization and the Economy," 140~143.

12. Didre Lynch, "Counter Publics: Shopping and Women's Sociability," in *Romantic Sociability: Essays in British Cultural History, 1776~1832*, ed. Gillian Russell and Clara Tuite (Cambridge England: Cambridge University Press, forthcoming), as quoted in Sarah Boxer, "I shop, Erg I Am: The Mall as Society's Mirror," *New York Times*, March 28, 1998.

13. Judith Walkowitz, "Going Public: Shopping, Street Harassment, and Streetwalking in Late Victorian London," *Representations* 62 (spring (1998): 51.

14. Leach, Land of Desire: Merchants, *Power, and the Rise of a New American Culture*, 132.

15. 위와 같음, 89. 모든 종류의 예술가들은 매장의 쇼윈도를 장식하는 데 작업시간을 할애했고, 몇몇 산업디자이너들 또한 그러했다.

16. Viviana A. Rotman Zeliser, *The Social Meaning of Money* (New York: Basic Books, 1994). James G. Carrier, Gifts and Commodities: Exchange and Wetern Capitalism since 1700 (New York: Routledge, 1995), 16, 177.

17. Marjorie L. DeVault, *Feeding the Family* (Chicago: University of Chicago Press, 1991).

18. Malcolm Gladwell, "The Pitchman: Ron Popeil and the Conquest of the American Kitchen," *New Yorker*, Oct. 30, 2000: 70.

19. IDSA, Annual Meeting, *Industrial Designers Society of America (IDSA)* (Santa Fe, N.M.: Cornell University Press, 1992).

20. DuGay et al, *Doing Cultural Studies: The Story of the Sony Walkman*.

21. Philip Kasinitz, *Caribbean New York: Black Immigrants and the Politics of Race* (Ithaca, N.Y.: Cornell University Press, 1992)

22. Miller et al, *Shopping, Place, and Identity*, 164.

23. Richard Appelbaum, David Smith, and Brad Christerson, "Commodity Chains and Industrial

Restructuring in the Pacific Rim: Garment Trade and Manufacturing," *Commodity Chains and Global Capitalism*, ed. Gary Gereffi and Miguel Korzeniewicz (Westport, Conn.: Greenwood, 1994); Susan Strasser, *Satisfaction Guaranteed: The Making of the American Mass Market* (New York: Pantheon, 1989), 284.

24. Strasser, *Satisfaction Guaranteed: The Making of the American Mass Market*.

25. Kim Hastreiter, "Design for All," *Paper Magazine*, May 2001: 105.

26. Paco Underhill, *Why We Buy: The Science of Shopping* (New York: Simon and Schuster, 1999), 162.

27. Strasser, *Satisfaction Guaranteed: The Making of the American Mass Market*.

28. Underhill, *Why We Buy: The Science of Shopping*, 174. 또한 Nicole Biggart, *Charismatic Capitalism* (Chicago: University of Chicago Press), 1990. 참고할 것.

29. 위와 같음, 111.

30. 위와 같음, 174.

31. A. F. Rovertson, *Life Like Dolls: The Natural History of a Commodity*, (New York: Routledge, 2003) 참고할 것.

32. Petroski, *The Evolution of Useful Things*, 167.

33. Gladwell, "The Pitchman: Ron Popeil and the Conquest of the American Kitchen," 71.

34. 위와 같음, 68.

35. Mary Morris, Ross-Simons사의 부사장. Beth Viveiros, "A New Setting," *Direct Marketing Intelligence*, May 1, 2002. 참고할 것.

36. Hawken, Lovins, and Lovins, *Natural Capitalism*.

37. R. Shields, "Social Sparialisation and the Built Environment: The West Edmonton Mall," *Environment and Planning D: Society and Space 7* (1989) 유용한 인용구로 참고할 것.

38. Fredric Jameson, *Postmodernism* (Durham, N.D.: Duke University Press, 1991).

39. Susan S. Fainstein, *The City Builders* (Cambridge, Mass.: Blackwell,, 1994), 230.

40. Michael Fried, "Art and Objecthood," *Minimal Art: A Critical Anthology*, ed. Gregory Battcock (New York: Dutton, 1968), 또한 Richard Sennett, *The conscience of the Eye* (New York: Alfred Knopf, 1990)에서 언급.

제6장

1. Michael Storper, *The Regional World* (New York: Guilford, 1997).

2. J. Nicholas Entrikin, *The Betweenness of Place: Towards a Geography of Modernity* (Baltimore: The Johns Hopkins University Press, 1991), 13.

3. Raymond Williams, *The country and the City* (New York: Oxford University Press, 1973), 22.

4. 그 개념은 L.J. Hanifan, *The Community Center* (Boston: Silver, Burdette, 1920) 78~79, 또한 이후에 Jane T. Jacobs, *The Death and Life of Great American Cities* (New York: Random House, 1961)에 나타난다.

5. Jacobs, *The Nature of Economies*, 26.

6. Harvey Molotch, William Freudenburg, and Krista Paulsen, "History Repeats Itself, but How? City Character, Urban Tradition, and the Accomplishment of Place," *American Sociological Review* 65 (2000). 참고할 것.

7. Blaise Cendrars, *Hollywood: Mecca of the Movies, trans, Garrett White* (Berkeley: University of California Press, 근간[1936]). 번역된 글 중 2개.

8. Daniel Bell, *The Cultural Contradictions of Capitalism*.

9. Jean Baudrillard, *America* (New York: Verso, 1989), 104.

10. 작자 미상, "California Design: Funk Is In: Brash, Passionate Newcomers Are Taking on Austere Eurostyle," *Business Week Special Bonus Issue*, August 1990: 172.

11. Lewis MacAdams, "The Blendo Manifesto," *California Magazine*, March 1984.

12. Barbara Thornburg, "Sitting on Top of the World," *Los Angeles Times Magazine*, Oct. 11, 1992.

13. Harold Brodkey, "Hollywood Closeup," *New Yorker*, May 3, 1992: 69.

14. Kevin Robins, "Tradition and Translation: National Culture in Its Global Context," *Enterprise and Heritage*, ed. John Corner and Sylvia Harvey (London: Routeledge, 1990).

15. Donald Lundverg, E. M. Krishnamoorthy, and Mink H. Stravenga, *Tourism Economics* (New York: Wiley and Sons, 1995).

16. William E. Myer, "Indian Trails of the Southeast," Forty-second Annual Report of the Bureau of American Ethnology (Washington, DC: Smithsonian Institution), 1924, 또한 John Brinkerhoff Jackson, *A Sense of Place, a Sense of Time* (New Haven, Conn.: Yale University Press, 1994).에서 인용.

17. Donald Lundberg, E. M. Krishnamoorthy, and Mink H. Stravenga, *Tourism Economics* (New York: Wiley and Sons, 1995)

18. Strasser, *Satisfaction Guaranteed: The Making of the American Mass Market*, 109.

19. John Findlay, *Magic Lands: Western Cityscapes and American Culture after 1940* (Berkeley: University of California Press, 1992).

20. Sack, Place, *Modernity, and the Consumer's World*, 164.

21. Lundberg, Krishnamoorthy and Stavenga, *Tourism Economics*.

22. William Kreysler, 작가와의 전화 인터뷰, 1997.

23. Ash Amin and Nigel Thrift, "Neo-Marshallian Nodes in Global Networks," *International Journal of Urban and Regional Research 16.4* (1992): 579.

24. Rubinstein, Dress Codes, 225. Rubinstein이 *Valerie Steele, Paris Fashion* (New York: Oxford University Press, 1988), 23.에서 인용.

25. Rosalind Williams, *Dream Worlds: Mass Consumption in Late Nineteenth-Century France*.

26. 작자 미상, "LAX Gateway," *I.D. Annual Design Review*, 114.

27. Storper, *The Regional World*.

28. Goody, *Cooking, Cuisine, and Class*.

29. Gerald Hirshberg, "Comments," *Why Design* (San Diego, Calif.: Industrial Designers Society

상품의 탄생, 그리고 디자인 이야기

of America, 1998).

30. Carey McWilliams, *Southern California: An Island on the Land* (Salt Lake City: Peregrine Smith, 1973 [1946]).

31. "L' isola Advertisement," *New York Times*, May 4, 1986

32. 그러나 Saskia Sassen, *The Mobility of Capital and Labor* (New York: Cambridge University Press, 1988). 참고할 것.

33. Mort, *Cultures of Consumption*.

34. Suzanne Reimer, Paul Stallard, and Deborah Leslie, "Commodity Spaces: Speculations on Gender, Identity and the Distinctive Spatialities of Home Consumption," 미출판물, 1998.

35. Allen Scott, *Technopolis: The Geography of High Technology in Southern California* (Berkeley: University of California Press, 1993). 또한 Barney Brantingham, "Those High-Flyin Loughead Brothers," Santa Barbara News-Press, Dec. 27, 1992. 참고할 것.

36. Thomas S. Hines, *Richard Neutra and the Search for Modern Architecture* (Berkeley: University of California Press, 1994), 28.

37. 위와 같음, 78.

38. Preston LK, "One for the Road," *Los Angeles Times Magazine*, Feb.9, 1992: 33.

39. United Nations Conference on Trade and Development, *Handbook of International Trade and Development Statistics* (New York: United Nations, 1994).

40. Michael Porter, *The Competitive Advantage of Nations* (New York: Free Press, 1990); 또한 Alan Pred, *The Spatial Dynamics of U.S. Urban-Industrial Growth* (Cambridge: MIT Press, 1966). 참고할 것.

41. Storper, *The Regional World*, 116.

42. Guido Martinotti, "A City for Whom?" *The Urban Moment*, ed. Sophie Body-Gendrot and Robert Beauregard (Thousand Oaks, Calif.: Sage, 2002).

43. Alfred Hitchcock, "Alfred Hitchcock on His Films," *The Listener*, Aug. 6, 1964.

44. Richard Appelbaum과 Edna Bonacich와의 인터뷰, Bugle Goy, 1991. Richard Appelbaum and Edna Bonacich, *Behind the Label* (Berkley: University of California Press, 2000). 참고할 것. 인터뷰 원고 원본을 직접 구할 수 있었던 데 감사의 뜻을 표한다.

45. Corky Newman, the California Mart 대표이사. Vicki Torres, "Bold Fashion Statement: Amid Aerospace Decline, L.A. Garment Industry Emerges as a Regional Economic Force," *Los Angeles Times*, March 12, 1995, D-1. 참고할 것.

46. Edward Soga, *Postmodern Geographies* (New York: Verso, 1989). 참고할 것.

47. Riley Doty, "Comment on 'the Arts and Crafts Movement in California' Oakland Museum Show," *Arts and Crafts*, Aug., 27~28, 193: 28.

48. 작자 미상, "Big Personality Pieces," *House Beautiful, February* 1987. 또한 Tim Street-Porter, *Freestyle: The New Architecture and Interior Design from Los Angeles* (New York: Stewart, Tabori, and Chang. 1986). 참고할 것.

49. Doty는 Henry-Russell Hitchcock의 "Comment on 'the Arts and Crafts Movement in California' Parkland Museum Show," 93.에서의 이러한 관점을 뒷받침한다.

50. Reyner Banham, *The Architecture of the Well-Tempered Environment* (London: Architectural Press, 1964), 208. Wolfe, *From Bauhaus to Our House*, 86. 또한 참고할 것.

51. Lee Fleming, "Remaking History," *Garden Design*, September/October 1992.

52. David DeMarse, 마케팅&기획팀장, American Seating Co., 작자와의 인터뷰, 1992.

53. 위와 같음.

54. Marin Filler, "Frank Gehry and the Modern Tradition of Ventwood Furniture," Frank Gehry: *New Bentwood Furniture Designs* (Motreal: Montreal Museum of Decorative Arts, 1992), 102.

55. Bright, "Remappings: Los Angeles Low Riders."

56. 이하 the Ford executive, Paul Lienert에서 인용, "Detroit's Western Front," *California Business*, December 1989: 38.

57. David Gebhard, introduction to *California Crazy: Roadside Vernacular Architecture*, eds. Jim Heimann and Rip Georges (San Francisco: Chronicle Books, 1980), 11.

58. Leonard Pitt and Dale Pitt, *Los Angeles, A to Z* (Berkeley: University of California Press, 1997), 376.

59. Nancy Moure, *California Art: 450 Years of Painting and Other Media* (Los Angeles: Dustin, 1998).

60. Varnedoe and Gopnik, *High and Low*, 154.

61. Christopher Knight, "Mike Kelley, at Large in Europe," *Los Angeles Times*, July 5, 1992.

62. Adam Gopnik, "Diebenkorn Redux," *New Yorker*, May 24 1993: 97.

63. Paola Antonelli, "Economy of Thought, Economy of Design," *Arbitare* 1994.

64. Angela McRobbie, "Second-Hand Dresses and the Role of the Ragmarket," in *Zoot Suits and Second-Hand Dresses*, ed. Angela McRobbie (Boston: Unwin and Hyman, 1988); Angela McRobbie, *British Fashion Design* (London:Routledge, 1998).

65. Dalvin Tomkins, "The Maverick," *New Yorker*, July 7, 1997: 43.

66. Frank Gehry, Charlie Rose의 인터뷰, Charlie Rose Show (공중방송시스템, 1993) 또한 Martin Filler, "Ghosts in the House," *New York Review of Books*, Oct. 21, 1999: 10. 참고할 것.

67. Robert Andrews 와 Ron Hill, "Art and Auto Design in California," in *The Arts: A Competitive Advantage for California*, KPMG Marwick LLP (Sacramento: California Arts Council, 1994), 28, 29.

68. 위와 같음, 4.

69. Sharon Zukin, *The Cultures of Cities* (Cambridge, Mass.: Blackwell, 1995), 155.

70. Bernard Beck, "Reflections on Art and Inactivity" (Evanston, Ill.: DIRA Seminar Series Monograph, Culture and the Arts Workgroup. Center for Interdisciplinary Research in the Arts, Northwestern University, 1988). Vol.1. Economy (New York: New Press, 1996), 233.

71. Fred Block, *The Vampire State: And Other Myths and Fallacies about the U.S. Economy* (New York: New Press, 1996), 233.

72. Ernest Raia, "Quality in Design," *Purchasing*, April 6, 1989.

73. Scott Lash and John Urry, *Economies of Sighs and Space* (London: Sage, 1994), 123.

74. Rybczynski, *Home: A Short History of an Idea*, 3.

75. 작자 미상, "Collar Wide Open," *Details*, June 2001.

76. Hollander, *Seeing through Clothes*.

77. 위와 같음, 154.

78. Rosemary Brantley, 저자와의 인터뷰 (July 6, 1992).

79. Chris Woodyard, "Surf Wear in Danger of Being Swept Aside by Slouchy, Streetwise Look" *Los Angeles Times*, June 21, 1992.

80. Martin Battersby, *The Decorative Thirties* (New York: Whitney Library of Design, 1988).

81. W. Rovert Finegan, *California Furniture: The Craft and the Artistry* (Chatsworth, Calif.: Widsor, 1990).

82. Charles Macgrath, "Rocking the Pond," *New Yorker*, Jan. 24, 1994: 50.

83. Allen Scott, "French Cinema," *Theory, Culture, & Society* 17.1 (2000).

84. Allen Scoot, "The US Recorded Music Industry," *Environment and Planning A* 31 (1999).

85. Claudia Eller, "All the Rage; Fashion's Top Names Take on Hollywood with Agents, Deals," *Los Angeles Times*, May 29, 1998.

86. Hiltzik, "High-Tech Pioneer William Hewlett Dies," A1.

87. Ashley Dunn, "It's Alive; Well, Sort Of," *Los Angeles Times*, July 6, 1998.

88. Charles Gandy and Susan Simmermann-Stidham, *Contemporary Classics: Furniture of the Masters* (New York: McGraw-Hill, 1981), 136.

89. Doug Stewart, "Eames: The Best Seat in the House," *Smithsonian*, May 1999: 84.

90. Michael Hiltzik, *Dealers of Lightning* (New York: Harper Collins, 1999).

91. AnnaLee Saxenian, *Regional Advantage: Culture and Competition in Silicon Valley and Route 128* (Cambridge, Mass.: Harvard University Press, 1994). 특히 캘리포니아의 사례는 Andy C. Pratt, "The New Media, The New Economy, and New Spaces" *Geoforum* 31 (2000). 참고할 것.

92. Arnaldo Bagnasco, *Tre Itale: La Problematica Territoriale Dellop Sviluppo Italiano* (Bologna: Il mulino, 1997). 또한 Michael Piore and Charles Sabel, *The Second Industrial Divide: Possibilities for Prosperity* (New York: Basic Books, 1990). 참고할 것.

93. Brooks, *Bobos in Paradise*.

94. Martin Gannon, *Understanding Global Cultures* (Thousand Oaks, Calif.: Sage, 2001), 231.

95. R.F. Imrie, "Industrial Restructuring, Labor, and Locality: The Case of the British Pottery Industry," Environment and PlanningA 21 (1989).

96. 벽의 문구, Permanent Product Exhibition, London Design Museum, 1998.

97. Diana Crane, *Fashion and Its Social Agendas* (Chicago: University of Chicago Press, 2000), 138.

98. *CM Magazine* Sept. 6, 1996, p.6, Reimer and Leslie, ms. 9.에서 인용.

99. Conran, *The Bed and Bath Book*.

100. Petroski, *The Evolution of Useful Things*, 165.

101. 또한 Hugh Aldersey-Williams, 1992. 참고할 것.

102. Bruce Nussbaum, "Smart Design: Quality Is the New Style," *Business Week*, April 11, 1988: 106.

103. Subylle Kicherer, *Olivetti: A Study of the Corporate Management of Design* (New York: Rizzoli, 1990).

104. Bagnasco, *Tre Italie: La Problemaica Teffitoriale Dello Sviluppo Italiano.* 또한 Michael J. Piore and Charles F. Sabel, *The Second Industrial Divide: Possibilities for Prosperity* (New York: Basic Books, 1990). 참고할 것.

105. Appelbaum, Smith, and Christerson, "Commodity Chains and Industrial Restructuring in the Pacific Rim: Garment Trade and Manufacturing."

106. Amin and Thrift, "Neo-Marshallian Nodes in Global Networks," 578, 579.

107. Saskia Sassen, *The Global City* (New York: Princeton University Press, 1991), 213.

108. Mike Davis, *Ecology of Fear* (New York: Random House, 1998).

109. 이 구절은 Howard Becker의 에세이 모음집 제목 *Doing Things Together*에서 영감을 받음.

110. Garfinkel, Studies in Ethnimethodoloty, Hohn Herigage, *Garfinkel and Ethnomethodoloty* (New York: Polity, 1984) 참고할 것.

제7장

1. Gary Gereffi and Miguel Korzeniewicz, eds, Commodity Chains and Global Capitalism (Westport, Conn.: Greenwood, 1994).

2. Gary Brechin, Imperial Ssan Francisco (Berkeley: University of California Press, 1999).

3. Adam Hochschild, King Leopard's Ghost (New York: Houston Mifflin,, 1999).

4. Jon Lee Anderson, "Oil and Blood," New Yorker, Aug 14, 2000: 49.

5. Adrienne Vitjoen, "South Africa/Conscience Raising." Innovation magazine, Fall 1996: 20.

6. 19세기 미국에 대해서는, Dolores Hayden, Redesigning the American Dream: The Future of Housing, Work, and Family Life (New York Norton, 1986).참고할 것.

7. 작자 미상, "Six Hundred Miles Away," Observer Magazine, Nov, 19, 2000.

8. United Nations Conference on Trade and Development, *Handbook of International Trade and Development Statistics* (New York: United Nations, 1994). The countries with the richest fifth of the world's peoples were responsible, in 1990, for almost 85 percent of all world trade. 또한 Neil Fligstein, *The Architecture of Markets* (Princeton, N.J.: Princeton University Press, 2001), 197. 참고할 것.

9. George Codding, *The International Telecommunication Union* (New York: Arno, 1972), 14, John Braighwaite and Peter Drahos, *Global Business Regulation* (Cambridge, England: Cambridge University Press, 2000), 332.에서 재인용.

10. Mark Sacher and Brent A. Sutton, *Governing Global Networks: International Regimes for Transportation and Communications* (Cambridge, England: Cambridge University Press,

상품의 탄생, 그리고 디자인 이야기

1996).

11. Braithwaite and Drahos, *Global Business Regulation*, 333.

12. Codding, *The International Telecommunication Union*, Fraithwaite and Drahos, Global Business Regulation, 328.에서 재인용.

13. Braithwaite and Drahos, *Global Business Regulation*.

14. 위와 같음, 505.

15. 급격한 환경문제들과 반대되는 점진적인 책임에 대한 날카로운 서술은 Thomas D. Beamish, "Accumulating Trouble: Complex Organization, a Culture of Silence, and a Secret Spill," *Social Problems* (2000).를 참고할 것.

16. Richard Sennett, "The Art of Making Cities," the Annual Meeting of the Research Committee on the Sociology of Urban and Regional Development에서 발표된 구절, International Sociological Association, 2000, Amsterdam, The Netherlands.

17. Maureen Jung, "The Comstocks and the California Mining Economy, 1848-1900: The Stock Market and the Modern Corporation," PhD Dissertation, Dept. of Sociology, University of California, Santa Barbara, 1988.

18. 기업 라이센싱은 미국 소매에서 매년 150억 달러를 생산한다. Rachel Beck, "Logo Licensing on the Rise," Associated Press story, *Santa Barbara News-Press*, May 24, 1997. 참고할 것.

19. www.fortunebrands.com.

20. Barry Saferstein, "Collective Cognition and Collaborative Work: The Effects of Cognitive and Communicative Processes on the Organization of Television Production," *Discourse & Society* 3.1 (1992).

21. David Redhead, *Products of Our Time* (Boston: Birkhauser, 2000), 108.

22. Hugh Aldersey-Williams, *Nationalism and Globalism in Design* (New York: Rizzoli, 1992), 155.

23. Jay Wilson, "U.S. Companies May Be Resting on Dead Laurels," *Marketing News*, Nov. 6 (1989), 21.

24. Raia, "Quality in Design."

25. Bruce Nussbaum, "Product Development: Designed in America," *Business Week*, n.d. 1989.

26. Robert Croston, "Industrial Design Employment and Education Survey."

27. 오스트레일리아의 경우는 Bagwell, "Design: It's More Than Art, It's the Competitive Edge." 참고할 것.

28. Bruce Nussbaum, "A New Golden Era of Design," 워싱턴에서 열린 Annual Meetings of the Industrial Designers Society of America의 연설 중, 1997.

29. 예를 들어, 애플사의 광고, the *Guardian* (UK), May 8, 1999: 30. 참고할 것.

30. Sack, *Place, Modernity and the Consumer's World*.

31. 전면 광고, the *Independent*, Feb. 12, 1999: 6.

32. Magali Sarfatti Larson, *Behind the Post-Modern Faade* (Berkeley: University of California Press, 1995).

33. Personal communication, Byron Glaser, Glaser-Higashi, 1998.

34. Diana Crane, "Globalization, Organizational Size, and Innovation in the Frehch Luxury Fashion Industry," *Poetics* 24 (1997).

35. Marnell Jameson, "Fine Design at a Discount," *Los Angeles Times*, Feb. 4, 1999, E1.

36. 예를 들어, Target Corporation의 광고 전단지, *New York Times*, Sept. 10, 2000, and www.target.com, 2001.

37. Naomi Klein, *No Logo: Taking Aim at the Brand Bullies* (New York: Picador, 2000), 421.

38. 위와 같음, 189.

39. Barnaby Feder, "Orthodontics Via Silicon Valley," *New York Times*, Aug. 18, 2000.

40. Bruce Goldman, "Experts Foresee Desktop 'Factories' within 10 Years," *Stanford Report* 31. 39, Aug. 25, 1999.

41. Sibylle Kicherer, *Olivetti: A Study fo the Corporate Management of Design* (New York: Rizzoli, 1990), 42.에서 인용됨.

42. *Business Week*, March 14, 1994: 60, Zukin, The Cultures of Cities, ms. 5.에서 언급됨.

43. Nick Graham, Santa Fe, N.M에서 열린 Annual meetings of Industrial Designers of America 1995의 연설 중.

44. Charles MacKay, *Extraordinary Popular Delusions and the Madness of Crowds* (New York: Harmony, 1980 [1841, 1852]), Kee Warner and Harvey Molotch, "Information in the Marketplace: Media Explanations of the '87 Crash," *Social Problems* 40.2 (May 1993). Donald McCloskey, *The Rhetoric of Economics* (Madison: University of Wisconsin Press, 1985).

45. Bob Gerson, "Companies Come and Go but Brands Live on Forever," *TWICE (This Week in Consumer Electronics) Retailing/E-Tailing*, May 7, 2001. 다양화와 관련된 이야기는 Neil Fligstein, *The Transformation of Corporate Control* (Cambridge, Mass.: Harvard University Press, 1990). 참고할 것.

제8장

1. John Alroy, "A Mutlispecies Overkill Simulation of the End-Pleistocene Megafaunal Mass Extinction," *Science* 292 (2001). 또한 Time Flannery, *The Eternal Frontier* (New York: Atlantic Monthly Press, 2001). 참고할 것.

2. James Surowiecki, "Farewell to Mr. Fix-It," *New Yorker*, March 5, 2001.

3. Braithwaite and Drahos, *Global Business Regulation*, esp. 274, 275, 446, 447.

4. Rubinstein, *Dress Codes*.

5. Quoted in Jules Lubbock, *The Tyranny of Taste*, 95.

6. Maquelonne Toussaint-Samat 1990, Crane, *Fashion and Its Social Agendas*, 113.에서 언급됨.

7. Lubbock, *The Tyranny of Taste*.

8. Strasser, *Waste and Want: A Social History of Trash*, 154.

9. Lubbock, *The Tyranny of Taste*, 325.

10. Phillippe Bourgois, *In Search of Respect: Selling Crack in the Barrio* (New York: Cambridge University Press, 1995).

11. Jonathan Glancey, "Modern Values," *Guardian*, Jan 25, 1999.

12. John Heskett, "Archaism and Modernism in Design in the Third Reich," Block 3, Dick Hebdige, *Hiding in the Light: On Images and Things* (New York: Routledge, 1998), 61. 에서 언급됨.

13. 소련 시대의 제품에 관한 농담의 한 예로는 http://homepage.ntlworld.com/ LadaJokes.htm. 참고할 것.

14. Manuel Castells, *End of Millennium, Vol. 3 of The Information Age*, 3 vols. (Malden, Mass.: Blackwell, 1998).

15. 소련의 여성들 사이에서는 매우 애처로운 이야기가 있다. "내가 죽은 후에 아무도 나한테 취향이 있었다는 걸 알지 못할 것이다." Michael Wines, "The Worker's State Is History, and Fashion Reigns," *New York Times*, 2001.

16. Tim McDaniel, *The Agony of the Russian Idea* (Princeton, N.J.: Princeton University Press, 1996), 131.

17. Martin McCauley, *Gorbachev* (London: Longman, 1998), 30.

18. Mervyn Matthews, *Privilege in the Soviet Union* (London: Allen and Unwin, 1978), 177.

19. Celestine Bohlen, "Raisa Gorbachev, the Chic Soviet First Lady fo the Glasnost Era, Is Dead at 67," *New York Time*, Sept. 21, 1999. 또한 Ilya Zemtsov, *The Private Life of the Soviet Elite* (New York: Crane RUssk, 1985), 98.

20. Craig Calhoun, "The Radicalism of Tradition," *American Journal of Sociology* 88 (5): 1983: 886~914.

21. Pamela Sellers, "Fabric Trends Take Their Cue from the Environment," *California Apparel New*, June 26, July 1992: 206.

22. Strasser, *Satisfaction Guaranteed*.

23. Westat Inc., *Draft Final Report: Screening Survey of Industrial Subtitle D Establishments* (Rockville, Md.: Environmental Protection Agency Office of Solid Waste, 1987). 이 자료를 제공해 준 Samatha MacBride에게 감사의 뜻을 표함.

24. Samantha MacBride, "Recycling Reconsidered: Producer vs. Consumer Wastes in the Unite States," 미발표 연구보고서, *Department of Sociology*, New York University.

25. Pierre Desrochers, "Market Processes and the Closing of Industrial Loops: A Historical Reappraisal," *Journal of Industrial Ecology* 4.1 (2000).

26. 위와 같음.

27. Reid Lifset, "Moving from Products to Services," *Journal of Industrial Ecology* 4.1 (2000).

28. Keith Bradsher, "Is It Bold and New, or Just Tried and True?" *New York Times*, July 16, 2000, 11.에서 인용.

29. Chris Ryan, "Dematerializing Consumption through Service Substitution Is a Design Challenge," *Journal of Industrial Ecology* 4.1 (2000).

30. A, Bressand, C. Distler, and K. Nicolaidis, "Networks at the Heart of the Service Economy," *Strategic Trends in Services*, ed. A Bressand and K. Nicolaidis(Grand Rapids, Mich.: Ballinger, 1989).

31. Wolfgang Sachs et al., *Greening the North: A Post-Industial Blueprint for Ecology and Equity*, trans. Timothy Nevill (London: Zed, 1998).

32. Lance Compa and Tashia Hinchcliffe-Darricarrere, "Enforcing International Labour Rights through Corporate Codes of Conduct," *Columbia Journal of Transnational Law* 33 (1995).

33. Christopher D. Cook and A. Clay Thompson, "Silicon Hell," *Bay Guardian*, April 26, 2000.

34. Daly, *Beyond Growth: The Economics of Sustainable Development*, 42.

35. Hawken, Lovins and Lovins, *Natural Capitalism*; William McDough and Michael Graungart, *Cradle to Cradle: Remaking the Way We Make Things* (New York: North Point Press, 2002).

36. Sachs et al, *Greening the North: A Post-Industrial Blueprint for Ecology and Equity*.

37. Hawken, Lovins, and Lovins, *Natural Capitalism*, 113.

38. Hartmut Esslinger and Steven Skov Hold, "Intergrated Strategic Design" *rana integrated strategic design magazine* 1 (1994): 52~54.

39. Daniel Becker of the Sierra Club, Danny Hakim, "The Station Wagon is Back, but Not as a Car," *New York Times*, March 19, 2002: A1, C2.에서 인용.

40. Gunnar Myrdal, *Beyond the Welfare State; Economic Planning and Its International Implications* (New Haven: Yale University Press, 1960).

41. Hawken, Lovins, and Lovins, *Natural Capitalism*.

42. Robert Baldwin and Martin Cave, *Understanding Regulation* (New York: Oxford University Press, 1999), 37.

43. Sachs et al., *Greening the North: A Post-Industrial Blueprint for Ecology and Equity*, 198.

44. McDonough and Braungart, 178.

45. Peter Grabosky and John Brithwaite, *Of Manners Gentle: Enforcement Strategies of Australian Business Regulatory Agecies* (Melbourne: Oxford University Press, 1986).

46. U. Hansen and I, Schoenheit, "Was Belohnen Die Konsumenten," *Absatzwirtschaft* 12 (1993 Sachs 외, *Greening the North: A Post-Industrial Blueprint for Ecology and Equity*.에서 언급됨.

47. 예를 들어, Papanek, *The Green Imperative*.참고할 것. 그 외 관련용어는 "materials flow accounting" (MFA), "substance flow analysis" (SFA), "life-cycle assessment" (LCA), "energy analysis" and "environmentally extended input-output analysis" (IOA) 등이 있음. 요약본은 Helias Udo de Haes et al., "Full Mode and Attribution Mode in Environmental Analysis," *Journal of Industrial Ecology* 4.1 (2000). 참고할 것.

48. McDonough and Braungart, 174~176.

49. Percival Goodman and Paul Goodman, *Communitas: Means of Livelihood and Ways of Life* (Chicago: University of Chicago Press, 1947).

50. John R. Logan and Harvey Luskin Molotch, *Urban Fortunes: The Political Economy of Place* (Berkeley: University of California Press, 1987). 또한 Peter K. Eisinger, *The Rise of the Entrepreneurial State: State and Local Economic Development Policy in the United States* (Madison: University of Wisconsin Press, 1988).

51. 뉴욕 주, 메인 주, 매사추세츠 주, 버몬트 주는 캘리포니아 주의 환경 법률을 따른다.

52. United Nations Conference on Trade and Development, *Handbook of International Trade and Development Statistics*, 1994. 1990년에 전 세계 무역의 거의 85퍼센트를 가장 부유한 5개 나라가 차지했다.

53. Basalla, *The Evelution of Technology*, 202.

54. 위와 같음, 202.

55. Hollander, *Seeing through Clothes.*

56. Naomi Klein, *No Logo: Taking Aim at the Brand Bullies.*

57. Marshall Berman, "Walter Benjamin's Arcade Project," *Metropolis* 2000: 120.

참고문헌

Aldersey-Williams, Hugh. *Nationalism and Globalism in Design*. New York: Rizzoli, 1992.

Alroy, John. "A Multispecies Overkill Simulation of the End-Pleistocene Megafaunal Mass Extinction." *Science* 292 (2001): 1893-96.

Alt, J. "Beyond Class: The Decline of Industrial Labor and Leisure." *Telos* 28 (1976): 55-80.

Altman, Dennis. *The Homosexualization of America*. New York: St. Martin's Press, 1982.

Amin, Ash, and Nigel Thrift. "Neo-Marshallian Nodes in Global Networks." *International Journal of Urban and Regional Research* 16, no. 4 (1992): 571-87.

Anderson, Jon Lee. "Oil and Blood." *New Yorker*, Aug. 14, 200, 46-59.

Andrews, Robert, and Ron Hill. "Art and Auto Design in California." In *The Arts: A Competitive Advantage for California*, ed. Inc KPMG Marwick LLP, 67-72. Sacramento: California Arts Council, 1994.

Angier, Natalie. "Furs for Evening, but Cloth Was the Stone Age Standby." *New York Times*, Dec. 14, 1999, D1-2.

Antonelli, Paola. "Economy of Thought, Economy of Design." *Arbitare* (1994): 243-49.

Appelbaum, Richard, and Edna Bonacich. *Behind the Label*. Berkeley: University of California Press, 2000.

Appelbaum, Richard, David Smith, and Brad Christerson. "Commodity Chains and Industrial Restructuring in the Pacific Rim: Garment Trade and Manufacturing." In *Commodity Chains and Global Capitalism*, ed. Gary Gereffi and Miguel Korzeniewicz. Westport, Conn.: Greenwood, 1994.

Armi, Edson. *The Art of American Car Design*. University Park: Pennsylvania State University, 1990.

Arthur, Linda Boynton. "Clothing, Control, and Women's Agency: The Mitigation of Patriarchal Power" In *Negotiation at the Margins*, ed. Sue Fisher and Kathy Davis. New Brunswick: Rutgers Uni Press, 1993.

Arthur, W. Brian. "Self-Reinforcing Mechanisms in Economics." In *The Economy as an Evolving Complex System*, ed. Philip W. Anderson, Kenneth J. Arrow, and David Pines, 9-32. Redwood City, Calif.: Addison-Wesley, 1988.

Ascherson, Neal. "Any Colour You Like, So Long as It's Black(Sic)." *Observer*, Jan. 24, 1999: 29.

Atkinson, J. Maxwell. *Our Masters' Voices: The Language and Body Language of Politics*. New York: Methuen, 1984.

Atlas, James. "An Interview with Richard Stern." *Chicago Review* 45, nos. 3 and 4 (1999): 23-43.

Auslander, Leora. *Taste and Power: Furnishing Modern France*. Berkeley: University of California Press, 1996.

Bagnasco, Arnaldo. *Tre Italie: La Problematica Territoriale Dello Sviluppo Italiano*. Bologna: Il mulino, 1977.

Bagwell, Sheryle. "Design: It's More Than Art, It's the Competitive Edge." *Australian Financial Review Magazine*, 1992, 8-36.

Baldwin, Robert and Martin Cave, *Understanding Regulation*. New York: Oxford Uni Press, 1999.

Ball, Philip. *The Self-made Tapestry*. Oxford, England: Oxford Uni Press, 1998.

Banham, Reyner. *The Architecture of the Well-Tempered Environment*. London: Architectural Press, 1963.

_____. *Theory and Design in the First Machine Age*. New York: Praeger, 1970.

Barrow, John D. *The Artful Universe*. Oxford, England: Oxford Uni Press, 1995.

Barthes, Roland. *Mythologies*. London: Vintage, 1993 (1957).

Basalla, George. *The Evolution of Technology*. New York: Cambridge Uni Press, 1988.

Battersby, Martin. *The Decorative Thirties*. New York: Whitney Library of Design, 1988.

Baudelaire, Charles. *The Painter of Modern Life*. Translated by Jonathan Mayne. London: Phaidon, 1970.

Baudrillard, Jean. *America*. New York: Verso, 1989.

Bauman, Zigmund. "Industrialism, Consumerism, and Power." *Theory, Culture, and Society* 1, no. 3 (1983): 32-43.

Bayley, Stephen. *Harley Earl and the Dream Machine*. New York: Knopf, 1983.

Bazerman, Charles. *The Language of Edison's Light*. Cambridge, Mass: MIT Press, 1999.

Bazett, H. C. "The Regulation of Body Temperature." In *The Physiology of Heat Regulation and the Science of Clothing*, ed. L. H. Newburgh, 109-17. New York: Stretchet Haffner, 1968.

Beamish, Thomas D. "Accumulating Trouble: Complex Organization, a Culture-of-Silence, and a Secret Spill." *Social Problems* (2000): 473-98.

Beck, Bernard. "Reflections on Art and Inactivity." CIRA Seminar Series Monograph, Culture and the Arts Workgroup. Vol. 1, 43-66. Center for Interdisciplinary Research in the Arts. Northwestern University, Evanston, ILL., 1988.

Beck, Rachel. "Logo Licensing on the Rise." *Santa Barbara News-Press* (Associated Press), May 24, 1997, D-1.

Becher, Howard S. *Art Worlds*. Berkeley: University of California Press, 1982.

Becher, Howard S. "The Power of Inertia." *Qualitative Sociology* 18 (1995): 301-10.

Bell, Daniel. *The Cultural Contradictions of Capitalism*. New York: Basic Books, 1976.

Bell, Quentin. *On Human Finery*. London: Hogarth, 1947.

Berman, Marshall. "Walter Benjamin's Arcades Project." *Metropolis*, 2000, 116-21.

Bidwell, Thomas. "Natural Resources." Paper presented at the annual meeting of the Industrial Designers Society of America (IDSA), 1995, in Santa Fe, New Mexico.

Biggart, Nicole. *Charismatic Capitalism: Direct Selling Organizations in America*. Chicago:

University of Chicago Press, 1990.

Block, Fred. *The Vampire State: And Other Myths and Fallacies About the U. S. Economy*. New York: New Press, 1996.

Blumer, Herbert. "Fashion: From Class Differentiation to Collective Selection." *Sociological Quarterly* 10: 275-91.

Bogart, Michelle Helene. *Artists, Advertising, and the Borders of Art*. Chicago: University of Chicago Press, 1995.

Bohlen, Celestine. "Raisa Gorbachev, the Chic Soviet First Lady of the Glasnost Era, Is Dead at 67." *New York Times*, Sept. 21, 1999, C25.

Bono, Edward De. *Lateral Thinking: Creativity Step by Step*. New York: Perennial Library, 1990.

Bourdieu, Pierre. *The Logic of Practice*. Translated by Richard Nice. Cambridge. England: Polity, 1990.

_____. *The Field of Cultural Production*. Translated by Randal Johnson. New York: Columbia Uni Press, 1993.

Bourgois, Philippe. *In Search of Respect: Selling Crack in the Barrio*. New York: Cambridge Uni Press, 1995.

Boxer, Sarah. "I Shop, Ergo I Am: The Mall as Society's Mirror." *New York Times*, March 28, 1998, 7.

Bradsher, Keith. "Is It Bold and New, or Just Tried and True?" *New York Times*, July 16, 2000, 1, 11.

Braithwaite, John, and Peter Drahos. *Global Business Regulation*. Cambridge, England: Cambridge Uni Press, 2000.

Brand, Stewart. *How Buildings Learn*. New York: Viking, 1994.

Brantingham, Barney. "Those High-Flyin Loughead Brothers." *Santa Barbara News Press*, Dec. 27, 1992, 2.

Braudel, Fernand. *Civilization and Capitalism, 15th-18th Century*. Translated by Sian Reynolds. London: Collins, 1981.

Bray, Francesca. *Technology and Gender*. Berkeley: University of California Press, 1997.

Brechin, Gray. *Imperial San Francisco*. Berkeley: University of California Press, 1999.

Bressand, A., C. Distler, and K. Nicolaidis. "Networks at the Heart of the Service Economy." In *Strategic Trends in Services*, ed. A. Bressand and K. Nicolaidis, 17-32. Grand Rapids, Mich.: Ballinger, 1989.

Bright, Brenda Jo. "Remappings: Los Angeles Low Riders." In *Looking High and Low*, ed. Brenda Jo Bright and Liza Bakewell, 89-123. Tucson: University of Arizona Press, 1995.

Brodkey, Harold. "Hollywood Closeup." *New Yorker*, May 3, 1992, 64-69.

Brooks, David. *Bobos in Paradise*. New York: Simon and Schuster, 2000.

Brown, Patricia. "Maya Lin: Making History on a Human Scale" *New York Times* May 21, 1998, F1.

Calhoun, Craig. "The Radicalism of Tradition." *American Journal of Sociology* 88 (5): 886-914.

상품의 탄생, 그리고 디자인 이야기

Carrier, James G. *Gifts and Commodities: Exchange and Western Capitalism since 1700*. New York: Routledge, 1995.

Carter, Dori. *Beautiful Wasps Having Sex*. New York: William Morrow, 2000.

Castells, Manuel. *End of Millennium*. Vol. 3 of the Information Age. 3 vols. Maldin,, Mass.: Blackwell, 1998.

Caves, Richard. *Creative Industries: Contracts Between Art and Commerce*. Cambridge, Mass.: Harvard Uni Press, 2000.

Cendrars, Blaise. *Hollywood: Mecca of the Movies*. Translated by Garrett White. Berkeley: University of California Press, forthcoming (1936).

Centre, Georges Pompidou. "Manifeste." Paris: Centre Pompidou, 1992.

Chandler, Alfred. *The Visible Hand: The Managerial Revolution in American Business*. Cambridge, Mass.: Harvard Uni Press, 1977.

Chapman, Keith. *The International Petrochemical Industry*. Cambridge, Mass.: Blackwell, 1991.

Chun, Ellery J. "Obituary." West Hawaii Today, June 7, 2000.

Clark, Judith. "Kinetic Beauty: The Theatre of the 1920s." In *Addressing the Century: 100 Years of Art and Fashion*, ed. Peter Wollen, 79-87. London: Hayward Gallery, 1998.

Clunas, Craig. *SuperFluous Things: Material Culture and Social Status in Early Modern China*. Cambridge, England: Polity, 1992.

Codding, George. *The International Telecommunication Union*. New York: Arno, 1972.

Coen, Enrico. *The Art of Genes*. Oxford, England: Oxford Uni Press, 1999.

Cole, K. C. "A Career Boldly Tied by Strings." *Los Angeles Times*, Feb. 4, 1997, 1.

Commoner, Barry. *The Closing Circle; Nature, Man, and Technology*. New York: Knopf, 1971.

Compa, Lance, and Tashia Hinchcliffe-Darricarrere. "Enforcing International Labour Rights Through Corporate Codes of Conduct." *Columbia Journal of Transnational Law* 33 (1995): 663-89.

Conran, Terence. *The Bed and Bath Book*. London: Mitchell Beazley, 1978.

Cook, Christopher D., and A. Clay Thompson. "Silicon Hell." *Bay Guardian*, April 26, 2000, www.sfbg.com/News/34/30/siliconhell.html.

Cooper, Emmanuel. *Ten Thousand Years of Pottery*. London: British Museum Press, 2000.

Covarrubias, Miguel. *Island of Bali*. New York: Knopf, 1937.

Crane, Diana. "Globalization, Organizational Size, and Innovation in the French Luxury Fashion Industry." *Poetics* 24 (1997): 393-414.

_____. "Diffusion Models and Fashion: A Reassessment." *Annals of the American Academy of Political and Social Science* 56 November 1999, 13-24.

_____. *Fashion and Its Social Agendas*. Chicago: University of Chicago Press, 2000.

Cranz, Galen. T*he Chair: Rethinking Culture*, Body, and Design. New York: Norton, 1999.

Creative Industries Task Force. *Creative Industries Mapping Document*. London: UK Department for Culture, Media and Sport, 1998.

Croston, Robert. "Industrial Design Employment and Education Survey." In *Industrial Designers*

Society of America, ed. Paul Nini, CD-ROM. San Diego, Calif.: Industrial Designers Society of America, 1998.

Daly, Herman. *Beyond Growth*. Boston: Beacon, 1996.

Damasio, Antonio. *Descartes Error: Emotion, Reason, and the Human Brain*. N.Y.: Plenum, 1994.

D`Andrede, R. "Culturally Based Reasoning." In *Cognition in Social Worlds*, ed. A. Gellatly, D. Rogers, and J. Sloboda. New York: McGraw-Hill, 1989.

Davis, Fred. *Fashion, Culture, and Identity*. Chicago: University of Chicago Press, 1992.

Davis, Mike. *City of Quartz*. New York: Verso, 1990.

_____. *Ecology of Fear*. New York: Random House, 1998.

Desrochers, Pierre. "Market Processes and the Closing of Industrial Loops: A Historical Reappraisal." *Journal of Industrial Ecology* 4, no. 1 (2000): 29-44.

DeVault, Marjorie L. *Feeding the Family*. Chicago: University of Chicago Press, 1991.

Dietler, Michael, and Ingrid Herbich. "Habitus, Techniques, Style: An Integrated Approach to the Social Understanding of Material Culture and Boundaries." In *The Archaeology of Social Bounaries*, ed. Mirian T. Stark. Washington, DC: Smithsonian Institution Press, 1998.

Doty, Riley. "Comment on 'the Arts and Crafts Movement in California' Oakland Museum Show." *Arts and Crafts*, Aug. 27-28, 1993.

Douglas, Mary, and Baron Isherwood. *The World of Goods: Towards an Anthropology of Consumption*. 2nd ed. New York: Basic Books, 1996 (1979).

Dowmey, Gary Lee. *The Machine in Me*. New York: Routledge, 1998.

DuGay, Paul, Stuart Hall, Linda Janes, Hugh Mackay, and Keith Negus. *Doing Cultural Studies: The Story of the Sony Walkman*. London: Sage, 1997.

Dumaine, Brian. "Five Products U. S. Companies Design Badly." Fortune, Nov. 21, 1988, 130.

_____. "Design That Sells and Sells And . . ." *Fortune*, March 11, 1991, 86-94.

Dunn, Ashley. "It's Alive; Well, Sort Of." *Los Angeles Times*, July 6, 1998, D1.

Eisinger, Peter K. *The Rise of the Entrepreneurial State: State and Local Economic Development Policy in the United State*. Madison: University of Wisconsin Press, 1988.

Eller, Claudia. "All The Rage; Fashion's Top Names Take on Hollywood with Agents, Deals." *Los Angeles Times*, May 29, 1998, D1.

Eller, Claudia, and James Bates. "Attack of the Killer Franchise." *Los Angeles Times* May 11, 1997, D1, D4.

Entrikin, J. Nicholas. *The Betweenness of Place: Towards a Geography of Modernity*. Baltimore: Johns Hopkins Uni Press, 1991.

Esslinger, Hartmut and Steven Skob Holt, "Integral Strategic Design." *rana integrated strategic design magazine* 1 (1994): 52-54.

Ewen, Stuart. *Captains of Consciousness: Advertising and the Social Roots of the Consumer Culture*. New York: McGraw-Hill, 1976.

Fainstein, Susan S. *The City Builders*. Cambridge, Mass.: Blackwell, 1994.

Farmelo, Graham, ed. *It Must Be Beautiful: Great Equations of Modern Science*. New York:

Granta Books, 2002.

Fauconnier, Gilles, and Mark Turner. "Conceptual Integration Networks." *Cognitive Science* 22, no. 2 (1998): 133-87.

Feder, Barnaby. "Orthodontics Via Silicon Valley." *New York Times*, Aug. 18, 2000, C1, 6.

Ferguson, Eugene S. *Engineering and the Mind's Eye*. Cambridge: MIT Press, 1992.

Filler, Martin. "Frank Gehry and the Modern Tradition of Bentwood Furniture." In *Frank Gehry: New Bentwood Furniture Designs*, 89-108. Montreal: Montreal Museum of Decorative Arts, 1992.

————. "Ghosts in the house." *New York Review of Books*, Oct. 21, 1999, 10-13.

Findlay, John. *Magic Lands: Western Cityscapes and American Culture after 1940*. Berkeley: University of California Press, 1992.

Finegan, W. Robert. *California Furniture: The Craft and the Artistry*. Chatsworth, Calif.: Windsor, 1990.

Fischer, Claude S. *America Calling: A Social History of the Telephone to 1940*. Berkeley: University of California Press, 1992.

Flannery, Tim. The Eternal Frontier. New York: *Atlantic Monthly Press*, 2001.

Fleming, Lee. "Remaking History." *Garden Design*, September/October 1992, 34-36.

Fligstein, Neil. "The Intraorganizational Power Struggle: Rise of Finance Personnel to Top Leadership in Large Corporations 1919-79." *American Sociological Review* 52, no. 1 (1987): 44-58.

————. *The Transformation of Corporate Control*. Cambridge, Mass.: Harvard Uni Press, 1990.

Ford, Henry, and Samuel Crowther. *Today and Tomorrow*. Garden City, N. Y.: Doubleday, Page, 1926.

Forty, Adrian. *Objects of Desire: Design and Society since 1750*. London: Thames and Hudson, 1992.

Freedman, Maurice. "Ritual Aspects of Chinese Kinship and Marriage." In *Family and Kinship in Chinese Society*, ed. Maurice Freedman. Stanford, Calif.: Stanford Uni Press, 1970.

Fried, Michael. "Art and Objecthood." In *Minimal Art: A Critical Anthology*, ed. Gregory Battcock. New York: Dutton, 1968.

Gandy, Charles, and Susan Zimmermann-Stidham. *Contemporary Classics: Furniture of the Masters*. New York: McGraw-Hill, 1981.

Gannon, Martin. *Understanding Global Cultures*, Thousand Oaks, Calif.: Sage, 2001.

Garfield, Simon. *Mauve: How One Man Invented a Color That Changed the World*. New York: W. W. Norton, 2001.

Garfinkel, Harold. *Studies in Ethnomethodology*. Englewood Cliffs, N. J.: Prentice Hall, 1967.

Gebhard, David. *Introduction to California Craze: Roadside Vernacular Architecture*, ed. Jim Heimann and Rip Georges. San Francisco: Chronicle, 1980.

Gehry, Frank. Interview by Charlie Rose. *Charlie Rose Show*, Public Broadcasting System, 1993.

Gell, Alfred. "The Technology of Enchantment and the Enchantment of Technology." In

Anthropology, Art, and Aesthetics, ed. J. Coote and A. Shelton, 40-67. Oxford, England: Clarendon, 1992.

_____. *Art and Agency*. Oxford, England: Clarendon, 1998.

Gereffi, Gary, and Miguel Korzeniewicz, eds. *Commodity Chains and Global Capitalism*. Westport, Conn.: Greenwood, 1994.

Gerson, Bob. "Companies Come and Go but Brands Live on Forever." *TWICE (This Week in Consumer Electronics) Retailing/ E-Tailing*, May 7, 2001, 18.

Giddens, Anthony. *The Constitution of Society: Outline of the Theory of Structuration*. Berkeley: University of California Press, 1984.

Gladwell, Malcolm. "The Pitchman: Ron Popeil and the Conquest of the American Kitchen." *New Yorker*, October 30, 2000, 64-73.

_____. *The Tipping Point*. New York: Little Brown, 2000.

Glancey, Jonathan. "Modern Values." *Guardian*, Jan. 25, 1999, G2, 10-11.

Glennie, Paul. "Consumption within Historical Studies." In *Acknowledging Consumption*, ed. Daniel Miller, 164-203. London: Routledge, 1995.

Goffman, Erving. *Interaction Ritual; Essays in Face-to-Face Behavior*. Chicago: Aldine, 1967.

Goldman, Bruce. "Experts Foresee Desktop 'Factories' within 10 years." *Stanford Report* 31, no. 39, (August 25, 1999): 2, 7.

Goodman, Percival, and Paul Goodman. *Communitas: Means of Livelihood and Ways of Life*. Chicago: The University of Chicago Press, 1947.

Goody, Jack. *Cooking, Cuisine, and Class*. *Cambridge*, England: Cambridge Uni Press, 1982.

Gopnik, Adam. "Diebenkorn Redux." *New Yorker*, May 24, 1993, 97-110.

Grabler, Neal, *An Empire of Their Own: How The Jews Invented Hollywood*. N.Y.: Anchor, 1989.

Grabosky, Peter, and John Braithwaite. *Of Manners Gentle: Enforcement Strategies of Australian Business Regulatory Agencies*. Melbourne: Oxford Uni Press, 1986.

Graham, Nick. "Comments" presented at the annual meeting of the Industrial Designers of America (IDSA), Santa Fe, N. M., 1995.

Granovetter, Mark. "The Strength of Weak Ties." *American Journal of Sociology* 78: 1360-80.

Greene, Brian. *The Elegant Universe*. New York: Norton, 1999.

Guillen, Reynal, "The Air-Force, Missiles, and the Rise of the Los Angeles Aerospace Technopole" *Journal of the West* 36 (3): 60-66.

Greer, J., and K. Bruno. *Greenwash: The Reality behind Corporate Environmentalism*. Penal/New York: Third World Network/Apex Press, 1996.

Haes, Helias Udo de, Gjalt Huppes Reinout Heijungs, Ester van der Voet, and Jean-Paul Hettelingh. "Full Mode and Attribution Mode in Environmental Analysis." *Journal of Industrial Ecology* 4, no. 1 (2000): 45-56.

Hall, Stuart. "Notes on Deconstructing the 'Popular' " in *People's History and Socialist Theory*, ed. Raphael Samuel, 227-40. London: Routledge, 1981.

Halttunen, Karen. "From Parlor to Living Room: Domestic Space, Interior Decoration, and the

Culture of Personality." In *Consuming Visions*, ed. Simon J. Bronner, 157-89. New York: Norton, 1989.

Hakim, Danny. "The Station Wagon is Back, but Not as a Car," *New York Times* March 19, 2002: A1, C2.

Hanifan, L. J. *The Community Center*. Boston: Silver, Burdette, 1920.

Hansen, U., and I. Schoenheit. "Was Belohnen Die Konsumenten." *Absatzwirtschaft* 12 (1993).

Harvey, David. *The Condition of Postmodernity: An Enquiry into the Origins of Cultural Change*. Oxford, England: Blackwell, 1989.

Hastreiter, Kim. "Design for All." *Paper*, May 2001, 102-6.

Hawken, Paul, Amory Lovins, and L. Hunter Lovins. *Natural Capitalism*. Boston: Little, Brown, 1999.

Hayden, Dolores. *Redesigning the American Dream: The Future of Housing, Work, and Family Life*. New York: Norton, 1986.

Hebdige, Dick. Hiding in the Light. London: Routledge, 1988.

————. *Hiding in the Light: On Images and Things*. London: Routledge, 1988.

Henderson, Kathryn. *On Line and on Paper (Inside Technology)*. Boston: MIT Press, 1998.

Heritage, John. *Garfinkel and Ethnomethodology*. New York: Polity, 1984.

Heskett, John. "Archaism and Modernism in Design in the Third Reich." *Block* (3) 1980.

Hiltzik, Michael. *Dealers of Lighting*. New York: Harper Collins, 1999.

————. "High-Tech Pioneer William Hewlett Dies." *Los Angeles Times*, Jan. 13, 2001, A1, A10.

Hines, Thomas S. *Richard Neutra and Search for Modern Architecture*. Berkeley: University of California Press, 1994.

Hirshberg, Gerald. "Comments." In *Why Design*. San Diego, Calif.: Industrial Designers Society of America, 1998.

Hitchcock, Alfred. "Alfred Hitchcock on His Films." *Listener*, Aug. 6, 1964, 189-90.

Hotchschild, Adam. *King Leopold's Ghost*. New York: Houghton Mifflin, 1999.

Hodder, Ian. "Style as Historical Quality." In T*he Uses of Style in Archaeology*, ed. Margaret Conkey and Christine Hastorf, 44-51. Cambridge, England: Cambridge Uni Press, 1990.

Hollander, Anne. *Seeing through Clothes*. New York: Penguin, 1988.

Hounshell, David. *From the american System to Mass Production 1800-1932*. Baltimore: Johns Hopkins Uni Press, 1984.

Hughes, Thomas. *American Genesis: A Century of Invention and Technological Enthusiasm, 1870-1970*. New York: Viking, 1989.

Huizinga, Johan. *Homo Ludens: A Study of the Pay element in Culture*. Boston: Beacon, 1950.

Hutchins, Edwin. "Mental Models as an Instrument for Bounded Rationality." Unpublished Paper, University of California, San Diego. Distributed Cognition and HCI Laboratory, Department of Cognitive Science, 1999.

Huyler, Stephan. *From the Ocean of Painting: India's Popular Painting Traditions, 1589 to the Present*. New York: Rizzoli, 1994.

Hybs, Iban. "Beyond the Interface" *Leonardo* 29, No. 3 (1996): 215-23.

IDSA, "Conference Registration Data." Annual Meeting, Industrial Designers Society of America Washington, DC, 1997.

_____. *IDSA Compensation Study*. Great Falls, Va.: IDSA, 1996.

Imrie, R. F. "Industrial Restructuring, Labor, and Locality: The Case of the British Pottery Industry." *Environment and Planning* A 21 (1989): 3-26.

Jackman, Philip. "A Calculated Distribution of Phone Keys." *Globe and Mail*, July 10, 1997.

Jackson, John Brinkerhoff. *A Sense of Place, a Sense of Time*. New Have, Conn.: Yale Uni Press, 1994.

Jacobs, Jane. *The Death and Life of Great American Cities*. New York: Random House, 1961.

_____. *The Nature of Economies*. New York: Random House, 2000.

Jameson, Fredric. *Postmodernism*. Durham, N. C.: Duke Uni Press, 1991.

Jameson, Marnell. "Fine Design at a Discount." *Los Angeles Times*, Feb. 4, 1999, E-1.

Jung, Maureen. "The Comstocks and the California Mining Economy, 1848-1900: The Stock Market and the Modern Corporation." PhD Dissertaion, University of California, Santa Barbara, 1988.

Kasinitz, Philip. *Caribbean New York: Black Immigrants and the Politics of Race*. Ithaca, N. Y.: Cornell Uni Press, 1992.

Kaufman, H. J. *Early American Ironward, Cast and Wrought*. Rutland, VT: C. E. Tuttle Co. 1966.

Keightley, David. "Archaeology and Mentality: The Making of China." *Representations* 18 (spring 1987): 91-128.

Kelley, Tom, and Jonathan Littman. *The Art of Innovation: Lessons in Creativity from IDEO, America's Leading Design Firm*. New York: Currency/ Doubleday, 2001.

Kern, Stephen. *The Culture of Time and Space, 1880-1918*. Cambridge, Mass.: Harvard Uni Press, 1983.

Kicherer, Sibylle. *Olivetti: A Study of the Corporate Management of Design*. N. Y.: Rizzoli, 1990.

Kilborn, Peter. "Dad, What's a Clutch?" *New York Times*, May 28, 2001, A1, A8.

Kira, Alexander. *The Bathroom*. 2nd ed. New York: Viking, 1976.

Kitman, Jamie. "All Hail the Crown Victoria." *Metropolis*, May 2000, 58, 143.

Klein, Naomi. *No Logo: Taking Aim at the Brand Bullies*. New York: Picador, 2000.

Klein, Richard. *Cigarettes Are Sublime*. Durham, N. C.: Duke Uni Press, 1993.

Klingender, F. *Art and the Industrial Revolution*. Frogmore, St. Albans, Herfordshire, England: Paladin, 1972 (1947).

Knight, Christopher. "Mike Kelley, at Large in Europe." *Los Angeles Times*, July 5, 1992, 70.

Kubler, George. T*he Shape of Time; Remarks on the History of Things*. Hew Haven, Conn.: Yale Uni Press, 1962.

Laffite, Bryan. "Drawing as a Natural Resource in Design." In N*atural Resources*, 41-45. Santa Fe, N. M.: Industrial Designers Society of America, 1995.

Larson, Magali Sarfatti. *Behind the Post-Modern Facade*. Berkeley: Uni of California Press, 1995.

상품의 탄생, 그리고 디자인 이야기

Lash, Scott, and John Urry. *Economies of Signs and Space*. London: Sage, 1994.

Latour, Bruno. *Science in Action: How to Follow Scientists and Engineers through Society*. Cambridge, Mass.: Harvard Uni Press, 1987.

————. *Aramis or the Love of Technology*. Cambridge. Mass: Harvard Uni Press, 1996.

Law, John. "Of Ships and Spices." *Essay, Department of Sociology*, Lancaster University, Lancaster, UK, 1984.

————. "On The Methods of Long-Distance Control: Vessels, Navigation, and the Portuguese Route to India." In *Power, Action, and Belief: A New Sociology of Knowledge?* ed. John Law, 234-63. Boston: Routledge and Kegan Paul, 1986.

Lawson, Bryan. *How Designers Think*. Cambridge, England: Cambridge Uni Press, 1991.

Leach, William. *Land of Desire: Merchants, Power, and the Rise of a New American Culture*. New York: Pantheon, 1993.

Lechtman, Heather. "Style in Technology: Some Early Thoughts." In *Material Culture: Style, Organization, and Dynamics of Technology*, ed. H. Lechtman and R S. Merrill, 3-20. New York: West, 1977.

Lerner, Preston. "One for the Road." *Los Angeles Times Magazine*, Feb. 9, 1992.

Leroi-Gourhan, A. *Gesture and Speech*. Translated by Anna Berger. Cambridge: MIT Press, 1993.

Lieberson, Stanley. *A Matter of Taste: How Names, Fashions and Culture Change*. New Haven, Conn.: Yale Uni Press, 2000.

Lienert, Paul. "Detroit's Western Front." *California Business*, December 1989, 37-55.

Lifset, Reid. "Moving from Products to Services." *Journal of Industrial Ecology* 4, no. 1 (2000): 1-3.

Lipovetsky, Gilles. *The Empire of Fashion: Dressing Modern Democracy*. Translated by Catherine Porter. Princeton, N. J., Princeton Uni Press, 1994.

Llusca`, Josep. "Redefining the Role of Design" *Innovation Magazine*. 15(3) 1996: 23-27.

Logan, John R., and Harvey Luskin Molotch. *Urban Fortunes: The Political Economy of Place*. Berkeley: University of California Press, 1987.

Loos, Adolf. "Ornament and Crime." In *Programs and Manifestoes on 20th Century Architecture*, ed. Ulrich Conrads, 19-24. Cambridge: MIT Press, 1971 (1908).

Lubbock, Jules. *The Tyranny of Taste*. New Haven, Conn.: Yale Uni Press, 1995.

Lucie-Smith, Edward. *A History of Industrial Design*. New York: Van Nostrand, 1983.

Lundberg, Donald, E. M. *Krishnamoorthy, and Mink H. Stavenga. Tourism Economics*. New York: Wiley and Sons, 1995.

Lupton, Ellen, and J. Abbott Miller. *The Bathroom, the Kitchen, and the Aesthetics of Waste: A Process of Elimination*. New York: Kiosk, 1992.

Lynch, Deidre. "Counter Publics: Shopping and Women's Sociability." In *Romantic Sociability: Essays in British Cultural History*, 1776-1832, ed. Gillian Russell and Clara Tuite. Cambridge, England: Cambridge Uni Press, Forthcoming.

MacAdams, Lewis. "The Blendo Manifesto." *California Magazine*, March 1984, 78-89.

MacBride, Samantha. "Recycling Reconsidered: Producer vs. Consumer Wastes in the United

States, 2001." *Research Paper, Department of Sociology*, New York University.

MacKay, Charles. *Extraordinary Popular Delusions and the Madness of Crowds*. New York: Harmony, 1980(1841).

Martinotti, Guido. "A City for Whom?" In *The Urban Moment, ed. Sophie Body-Gendrot and Robert Beauregard. Thousand Oaks*, Calif.: Sage, 2002.

Matthews, Mervyn. *Privilege in the Soviet Union*. London: Allen and Unwin, 1978.

Mc Cauley, *Martin. Gorbachev*. London: Longman, 1998.

McCloskey, Donald. *The Rhetoric of Economics*. Madison: University of Wisconsin Press, 1985.

McDaniel, Tim. *The Agony of the Russian Idea*. Princeton, N. J.: Princeton Uni Press, 1996.

McDannell, Colleen. *The Christian Home in Victorian America, 1840-1890*. Bloomington: Indiana Uni Press, 1986.

McDonough, William and Michael Braungart. *Cradle to Cradle: Remaking the Way We Make Things*. New York: Northpoint Press, 2002.

Mcgrath, Charles. "Rocking the Pond." *New Yorker*, Jan. 24, 1994.

McKendrick, Neil. "Commercialization and the Economy." In *The Birth of a Consumer Society*, ed. Neil McKendreck, John Brewer and J. H. Plumb. Bloomington: Indiana Uni Press, 1982.

_____. Introduction to *The Birth of a Consumer Society*, ed. Neil McKendreck, John Brewer, and J. H. Plumb. Bloomington: Indiana Uni Press, 1982.

McMath, Robert M. "Throwing in the Towel." *American Demographics*, November 1996: 60.

McRobbie, Angela. "Second-Hand Dresses and the Role of the Ragmarket." In *Zoot Suits and Second-Hand Dresses*, ed. Angela McRobbie, 23-49. Boston: Unwin and Hyman, 1988.

_____. *British Fashion Design*. London: Routledge, 1998.

McWilliams, Carey. *Southern California: An Island on the Land*. Salt Lake City: Peregrine Smith, 1973 (1946).

Meikle, Jeffery. "From Celebrity to Anonymity: The Professionalization of American Industrial Design." In *Raymond Loewy: Pioneer of American Industrial Design*, ed. Angela Schonberger, 51-62. Berlin: Prestel, 1990.

Melikian, Souren. "Designs in Shining Armor." *International Herald Tribune*, Dec. 5-6, 1998, 9.

Miller, Daniel. *A Theory of Shopping*. Cambridge, England: Polity, 1998.

Miller, Daniel, Peter Jackson, Nigel Thrift, Beverly Holbrook, and Michael Rowlands. *Shopping, Place, and Identity*. London: Routledge, 1998.

Mills, C. Wright. "Situated Actions and Vocabularies of Motive." *American Sociological Review 5*, no. 6 (1940): 904-13.

Mintz, Sydney. "Time, Sugar, and Sweetness." *Marxist Perspectives* 2 (1979): 56-73.

Molotch, Harvey, William Freudenburg, and Krista Paulsen. "History Repeats Itself, but How? City Character, Urban Tradition, and the Accomplishment of Place." *American Sociological Review* 65 (2000): 791-823.

Mono, Rune. *Design for Product Understanding*. Stockholm: Liber, 1997.

Moore, D. Langley. *Fashion Through Fashion Plates 1771-1970*. New York: C. N. Potter, 1971.

상품의 탄생, 그리고 디자인 이야기

Morgan, Edmund S. "The Big American Crime." *New York Review*, Dec. 3, 1998, 14.

Morgan, Philip D. *Slave Counterpoint: Black Culture in the Eighteenth Century Chesapeake and Lowcountry*. Chapel Hill: University of North Carolina Press, 1998.

Mort, Frank. *Cultures of Consumption*. London: Routledge, 1996.

Moure, Nancy. *California Art: 450 Years of Painting and Other Media*. Los Angeles: Dustin, 1998.

Mukerji, Chandra. *From Graven Images: Patterns of Modern Materialism*. New York: Columbia Uni Press, 1983.

Myer, William E. "Indian Trails of the Southeast" *Forty-second Annual Report of the Bureau of American Ethnology*. Washington, DC: Smithsonian Institution, 1924, 727-857.

Myrdal, Gunnar. *Beyond the Welfare State: Economic Planning and Its International Implications*. New Haven, Conn.: Yale Uni Press, 1960.

Newburgh, L. H., ed. *The Physiology of Heat Regulation and the Science of Clothing*. New York: Stretcher Haffner, 1968.

Nobel, Philip. "Can Design in America Avoid the Style Trap?" *New York Times*, Nov. 26, 2000, Sec. 2, p.33.

Norcross, Eric. "Evolution of the Sunbeam T-20." *Hotwire: The Newsletter of the Toaster Museum Foundation*, Charlottesville, Va.

Norman, Donald. *The Design of Everyday Things*. New York: Doubleday, 1988.

Nussbaum, Bruce. "Smart Design: Quality Is the New Style." *Business Week*, April 11, 1988, 102.

_____. "Product Development: Designed in America." *Business Week*, n.d. 1989, 137-50.

_____. "A New Golden Era of Design" Comments at the Annual Meetings of the Industrial Designers Society of America, Washington, DC, 1997.

O' Neal, Lila M. *Yurok-Karok Basket Weavers*. Berkeley: University of California Press, 1932.

Oldenburg, Ray. *The Great Good Place*. New York: Marlowe, 1989.

Owen, William. "Design for Killing: The Aesthetic of Menace Sells Guns to the Ozick, Cynthia.

Papanek, Victor. *The Green Imperative*. New York: Thames and Hudson, 1995.

Patterson, Orlando. "Ecumenical America: Global Culture and the American Cosmos." *World Policy Journal* (summer 1994): 104-5.

Pendergrast, Mark. *Uncommon Grounds: The History of Coffee and How It Transformed Our World*. New York: Basic Books, 1999.

Pereira, Joseph. "Off and Running." *Wall Street Journal*, July 22, 1993, 1, 8.

Perkins, E. "The Consumer Frontier: Household Consumption in Early Kentucky." *Journal of American History* 78 (1991): 486-510.

Peters, Tom. *The Pursuit of Wow*. New York: Vintage, 1994.

Petroski, Henry. *The Evolution of Useful Things*. New York: Random House, 1992.

_____. *Design Paradigms: Case Histories of Error and Judgment in Engineering*. New York: Cambridge Uni Press, 1994.

_____. *Invention by Design: How Engineers Get from Thought to Thing*. Cambridge, Mass.: Harvard Uni Press, 1996.

Pevsner, Nikolaus. *Pioneers of Modern Design: From William Morris to Walter Gropius*. 2nd ed. Harmondsworth, Middlesex, England: Penguin, 1960.

Pickering, Andrew. *The Mangle of Practice: Time, Agency, and Science*. Chicago: University of Chicago Press, 1995.

Pile, John. *Dictionary of 20th-Century Design*. New York: Roundtable Press, 1990.

Piore, Michael J., and Charles F. Sabel. *The Second Industrial Divide: Possibilities for Prosperity*. New York: Basic Books, 1990.

Pitt, Leonard and Dale P. H. *Los Angeles, A to Z*. Berkeley: University of California Press, 1997.

Pollio, Melvin. *Mundane Reason: Reality in Everyday and Sociological Discourse*. New York: Cambridge Uni Press, 1987.

Porter, Charlie. "Dior Postpones Retrospective of Galliano's Work." *Guardian*, Oct. 16, 2001, 15.

Porter, Michael. *The Competitive Advantage of Nations*. New York: Free Press, 1990.

Postrel, Virginia. *The Future and Its Enemies: The Growing Conflict over Creativity, Enterprise, and Progress*. New York: Free Press, 1998.

Pound, Arthur. *The Turning Wheel; The Story of General Motors through Twenty-Five Years, 1908-1933*. Garden City, N. Y.: Doubleday, Doran, 1934.

Pratt, Andy. "New Media, the New Economy, and New Spaves" *Geoforum* 31 (2000): 425-36.

Pred, Alan. *The Spatial Dynamics of U. S. Urban-Industrial Growth*. Cambridge: MIT Press, 1966.

Rabinow, Jacob. *Inventing for Fun and Profit*. San Francisco: San Francisco Press, 1990.

Raia, Ernest. "Quality in Design." *Purchasing*, April 6, 1989, 58-65.

Redfield, Robert. *The Folk Culture of Yucatan*. Chicago: University of Chicago Press, 1941.

Redhead, Daved. *Products of Our Time*. London: Berkhauser, August 2000.

Reimer, Suzanne, Paul Stallard, and Deborah Leslie. "Commodity Spaces: Speculations on Gender, identity and the Distinctive Spatialities of Home Consumption." manuscript, Dept. of Geography, University of Hull, UK, 1998.

Riegl, Alois. *Problems of Style: Foundations for a History of Ornament*. Translated by Evelyn Kain. Princeton. N. J.,: Princeton Uni Press, 1992 (1893).

Robertson, A. F. *Life Like Dolls: The Natural history of a Commodity*, N. Y.: Routledge, 2003.

Robins, Kevin. "Tradition and Translation: National Culture in Its Global Context." In *Enterprise and Heritage*, ed. John Corner and Sylvia Harvey. London: Routledge, 1990.

Rothstein, Edward. Emblems of Mind. New York: Avon, 1996.

_____. "Recurring Patterns, the Sinews of Nature." *New York Times*, Oct. 9, 1999, A15.

Rubinstein, Ruth. *Dress Codes. Boulder*, Colo.: Westview, 1995.

Ryan, Chris. "Dematerializing Consumption through Service Substitution Is a Design Challenge." *Journal of Industrial Ecology* 4, no. 1 (2000): 3-6.

Rybczynski, Witold. *Home: A Short History of an Idea*. New York: Penguin, 1986.

Sachs, Wolfgang, Reinhard Loske, Manfred Linz, with Ralf Behrensmeier er al. *Greening the North: A Post-Industrial Blueprint for Ecology and Equilty*. Translated by Timothy Nevill. London: Zed, 1998.

상품의 탄생, 그리고 디자인 이야기

Sack, Robert. *Place, Modernity, and the Consumer's World*. Baltimore: Johns Hopkins Uni Press, 1992.

Sackett, James R. "Style and Ethnicity in Archaeology." in *The Uses of Style in Archaeology*, ed. Margaret W. Conkey and Christine Hastorf, 32-43. Cambridge, England: Cambridge Uni Press, 1990.

Saferstein, Barry. "Collective Cognition and Collaborative Work: The Effects of Cognitive and Communicative Processes on the Organization of Television Production." *Discourse and Society* 3, no. 1 (1992): 61-86.

Said, Edward. *Culture and Imperialism*. London: Chatto and Windus, 1993.

Sassen, Saskia. *The Mobility of Capital and Labor*. New York: Cambridge Uni Press, 1988.

———. *The Global City*. New York: Princeton Uni Press, 1991.

Saxenian, AnnaLee. *Regional Advantage: Culture and Competition in Silicon Valley and Route 128*. Cambridge, Mass.: Harvard Uni Press, 1994.

Schudson, Michael. *Advertising the Uneasy Persuatino*. New York: Basic Books, 1986.

Schwartz, Michael, and Frank Romo. *The Rise and Fall of Detroit*. Berkeley: University of California Press, Forthcoming.

Scott, Allen. "The US Recorded Music Industry." *Environment and Planning* A31(1999): 1965-84.

———. "French Cinema." *Theory, Culture and Society* 17, no. 1 (2000): 1-37.

———. *Technopolis: The Geography of High Technology in Southern California*. Berkeley: University of California Press, 1993.

Sellers, Pamela. "Fabric Trends Take Their Cue from the Environment." *California Apparel News*, June 26, July 1992, 1, 5.

Semper, Gottfried. *Der Stil in Den Technischen Und Tektonischen Kunsten, Oder Praktische Asthetik: Ein Handbuch Fur Techniker, Kunstler Und Kunstfreunde*. Mittenwald: Maander, 1977.

Sennett, Richard. *The Conscience of the Eye*. New York: Alfred Knopf, 1990.

———. "The Art of Making Cities." "Comments" Presented at the Annual Meeting of the Research Committee on the Sociology of Regional and Urban Development, International Sociological Association, 2000, in Amsterdam, the Netherlands.

Shields, R. "Social Spatialisation and the Built Environment: The West Edmonton Mall." *Environment and Planning D: Society and Space* 7 (1989): 147-64.

Simmel, Georg. "Fashion." *American Journal of Sociology* 62 (1957 [1904]): 541-58.

Smith, Cyril Stanley. "Art, Technology, and Science: Notes on Their Historical Interaction." In *Perspectives in the History of Science and Technology*, ed. Duanne H. D. Roller, 129-65. Norman: University of Oklahoma Press, 1971.

———. *A Search for Structure: Selected Essays on Science, Art and History*. Cambridge: MIT Press, 1981.

Smith, Terry. *Making the Modern: Industry, Art, and Design in America*, Chicago: University of Chicago Press, 1993.

Snodin, Michael. *Ornament: A Social History since 1450*. New Haven, Conn.: Yale Uni Press, 1996.

Soja, Edward. *Postmodern Geographies*. New York: Verso, 1989.

Sparke, Penny, Felice Hodges, Anne Stone, and Emma Dent Coad. *Design Source Book*. Secaucus, N. J.: Chartwell, QED, 1986.

Stagl, Justin. *A History of Curiosity: The Theory of Travel, 1550-1800*. Chur, Switzerland: Harwood, 1995.

Starck, Miriam. "Technical Choices and Social Boundaries in Material Culture Patterning: An Introduction." In *The Archaeology of Social Boundaries*, ed. Miriam Starck, 1-11. Washington, DC: Smithsonian Institution Press, 1998.

Steele, Thomas. *The Hawaiian Shirt: Its Art and History*. New York: Abbeville, 1984.

Steele, Valerie. *Paris Fashion*. New York: Oxford Uni Press, 1988.

Stewart, Doug. "Eames: The Best Seat in the House." *Smithsonian*, May 1999, 78-86.

Storper, Michael. *The Regional World*. New York: Guilford, 1997.

Strasser, Susan. *Satisfaction Guaranteed: The Making of the American Mass Market*. New York: Pantheon, 1989.

_____. *Waste and Want: A Social History of Trash*. New York: Henry Holt, 1999.

Street-Porter, Tim. *Freestyle: The New Architecture and Interior Design from Los Angeles*. New York: Stewart, Tabori, and Chang, 1986.

Surowiecki, James. "Farewell to Mr. Fix-It." *New Yorker*, March 5, 2001, 41.

Szostak, Rick. *Econ-Art*. London: Pluto, 1999.

Taylor, Alex, III. "U. S. Cars Come Back." *Fortune*, Nov. 16, 1992, 52-85.

Thornburg, Barbara. "Sitting on Top of the World." *Los Angeles Times Magazine*, Oct. 11, 1992, 42-50.

Tomkins, Calvin. "The Maverick." *New Yorker*, July 7, 1997, 38-45.

Torres, Vicki. "Bold Fashion Statement: Amid Aerospace Decline, L. A. Garment Industry Emerges as a Regional Economic Force." *Los Angeles Times*, March 12, 1995, D-1.

Toussaint-Samat, Maguelonne. *Histoire technique et morale du vetement*. Paris: Verdas, 1990.

Tuan, Yi-Fu. "The Significance of the Artifact." *Geographical Review* 70 (1980): 462-72.

United Nations Conference on Trade and Development, *Handbook of International Trade and Development Statistics*. New York: United Nations, 1994.

Underhill, Paco. *Why We Buy: The Science of Shopping*. New York: Simon and Schuster, 1999.

Vanka, Surya. "The Cross-Cultural Meanings of Color." In *Proceedings of the Annual Meetings of The Industrial Designers Society of America*, ed. Paul Nini. San Die해, Calif.: Industrial Designers Society of America, 1998.

Varnedoe, Kirk, and Adam Gopnik. *High and Low*. New York: Museum of Modern Art, 1991.

Veblen, Thorstein. *The Theory of the Leisure Class: An Economic Study of Institutions*. New York: Modern Library, 1934.

Vitjoen, Adrienne. "South Africa/Conscience Raising" *Innovation*, Fall, 1996: 20-22.

Walkowitz, Judith. "Going Public: Shopping, Street Harassment, and Streetwalking in Late Victorian London." *Representations* 62 (spring 1998): 1-30.

Warner, Kee, and Harvey Molotch. "Information in the Marketplace: Media Explanations of the '87 Crash." *Social Problems* 40, no. 2 (May 1993): 167-88.

Westat, Inc. *Draft Final Report: Screening Survey of Industrial Subtitle D Establishments.* Rockville, Md. Environmental Protection Agency Office of Solid Waste, 1987.

Wilkerson, Isabel. "The Man Who Put Steam in Your Iron." *New York Times*, July 11, 1991, 1, 6.

Williams, Raymond. *The Country and the City.* New York: Oxford Uni Press, 1973.

Williams, Rosalind H. *Dream Worlds: Mass Consumption in Late Nineteenth-Century France.* Berkeley: University of California Press, 1982.

Willis, Paul. "The Motorcycle within the Subcultural Group." *Working Papers in Cultural Studies*, University of Birmingham, no. 2, n.d.

Wilson, Elizabeth. "Fashion and the Postmodern Body." In *Chic Thrills: A Fashion Reader*, ed. Juliet Ash and Elizabeth Wilson, 3-16. Berkeley: University of California Press, 1993.

Wilson, Jay. "U. S. Companies May Be Resting on Dead Laurels." *Marketing News*, Nov. 6, 1989, 21.

Wines, Michael. "The Worker's State Is History, and Fashion Reigns." *New York Times* Nov. 6, 2001, A4.

Wolfe, Tom. *From Bauhaus to Our House.* London: Johnathan Cape, 1982.

Wollen, Peter, ed. *Addressing the Century.* London: Hayward Gallery, 1998.

Woodruff, David, and Elizabeth Lesley. "Surge at Chrysler." *Business Week*, Nov. 9, 1992, 88-96.

Woodyard, Chris. "Surf Wear in Danger of Being Swept Aside by Slouchy, Streetwise Look." *Los Angeles Times*, June 21, 1992, 3.

Yang, Jerry. "Turn on, Type in and Drop Out." *Forbes* ASAP, Dec. 1, 1997, 51.

Young, Agnes Brooks. *Recurring Cycles of Fashion, 1760-1937.* New York: Harper and Brothers, 1937.

Zacher, Mark and Brent A. Sutton. *Governing Global Networks: International Regimes for Transportation and Communications.* Cambridge, England: Cambridge Uni Press, 1996.

Zeisel, Eva. "Acceptance Speech." Read at the annual meeting of the Industrial Design Society of America. Washington, DC, 1997.

_____. "The Magic Language of Design." Paper, 2001.

Zelizer, Viviana. A. Rotman. *The Social Meaning of Money.* New York: Basic Books, 1994.

Zemtsov, Italy. T*he Private Life of the Soviet Elite.* New York: Crane Russak, 1985.

Zimmerman, Don. "The Practicalities of Rule Use." In *Understanding Everyday Life; Toward the Reconstruction of Sociological Knowledge*, ed. Jack K. Douglas. Chicago: Aldine, 1970.

Zuboff, Shoshana. *In the Age of the Smart Machine.* New York: Basic Books, 1989.

Zukin, Sharon. *The Cultures of Cities.* Cambridge, Mass.: Blackwell, 1995.

옮긴이의 말

　　전 세계적인 각광을 받고 있는 스타 디자이너 중의 한 사람인 재스퍼 모리슨Jasper Morrison은 2006년 도쿄와 런던에서 열린 〈슈퍼노멀SuperNormal〉 전시회에서 이제 디자이너들은 '디자이너답다' 라고 흔히 일컬어지는 화려하고 과장된 스타일에 대한 추구에서 벗어나 사물의 본질에 접근하고 역사적인 맥락 안에서 적합한 위치를 찾는, 즉 사물의 사회 안에서 자신의 자리를 아는 물건을 디자인해야 한다고 말했다.

　　《상품의 탄생, 그리고 디자인 이야기Where Stuff Comes From》는 바로 그 '사물의 사회' 가 실제로 어떻게 형성되고 있으며 그 과정에서 디자이너는 어떤 역할을 하는가를 고찰한 책이다. 저자인 사회학자 하비 몰로치Harvey Molotch는 디자인에 대한 문화인류학적 접근을 통해서 현대 자본주의 시장경제 체제 속에서 어떻게 사물이 상품으로 생산되고 유통되며 소비되는가 하는 점을 주의 깊게 관찰하고 조사했다. 상품의 탄생 과정에서 몰로치가 특히 주목하고 있는 것은 '래시-업lash-up' 이라는 개념이다. 이 책에서 명사형으로, 때로는 동사형으로 쓰이면서 문맥에 따라 다양한 의미를 전달하고 있는 이 말은 우리말로 옮기기에 적합한 단어를 찾기가 쉽지 않아서 일단 '임시변통', '임기응변' 등으로 번역을 한 후 해당 문장 속에 그 뜻을 풀어 넣어서 원문의 뉘앙스를 최대한 살려보고자 했다.

　　래시-업은 존재하지만 보이지 않는 디자인의 사회문화적 과정에 대한 몰로치식의 표현이다. 그는 디자이너라는 직업은 문화적인 흐름을 경제적인 상품으로 변화시키는 것이며, 따라서 디자이너들이 일을 해

나가는 경로를 따라가다 보면 우리가 일상생활에서 사용하고 있는 물건들이 어디에서 오게 되는지 더 잘 알게 될 것이라고 말한다. 몰로치의 이러한 생각은 미래는 무엇보다도 과정을 디자인하는 데 달려 있지만 과정은 흐르는 것이고, 그렇다면 그 흐르는 강물을 과연 어느 누가 붙잡을 수 있겠는가라고 질문했던 우타 브란데스^{Uta Brandes}에 대한 일종의 응답이라고도 할 수 있다. 왜냐하면 시장과 사회의 요구에 창조적으로 반응하면서 일해 온 디자이너들은 이미 과정이라는 흐름을 사물로 주조해 내는 일을 직업으로 삼아온 현대의 연금술사이자 발생사물학의 전문가들이기 때문이다. 느슨한 상태로 존재하던 것들이 어떤 상황이 닥쳐 각각의 요소들로 모아지게 되고, 그 결과 새로운 물건이 탄생하게 되는 과정이 바로 래시-업이다. 이 개념을 통해 우리는 디자인 외적인 조건들이 디자인에 어떠한 영향을 끼치는지 보다 명료하게 파악할 수 있게 되고, 이로써 디자인과 사회가 맺고 있는 다면적이고 중층적인 복합적 관계를 이해할 수 있게 된다.

디자이너들은 이제 눈에 보이는 제품뿐만 아니라 이미지와 서비스, 그리고 커뮤니케이션과 같이 눈에 보이지 않는 것들도 디자인해야 하며, 디자인은 미래를 개념적으로 계획하고 연구하는 분야이자 동시에 시장정책 전략과 기업의 내부 과정도 함께 다루는 분야가 되었다. 《상품의 탄생, 그리고 디자인 이야기》는 하지만 이러한 개념의 확장과 대내외적인 환경의 변화가 결코 새삼스러운 것이 아니라 디자이너들이 본래 해오던 일들의 연장선에 있다는 사실을 일깨워 준다. 이것은 재스퍼 모리슨이 "디자인을 디자인이게 그냥 내버려 두는 접근법이야말로 앞으로 더욱 나아가야 할 방향"이라고 이야기했던 이유이기도 하다.

한편, 디자인을 통한 사물과 사회의 내적 연관성 속에서 예술과 정신성은 여분의 불필요한 것이거나 경제활동에 반하는 것이 아니라 경

제적인 활동 특유의 성격이라는 몰로치의 생각은 사랑과 경제의 로고스라고 하는 미지의 학문 분야를 개척하고자 한 나카자와 신이치中澤新一를 떠올리게 한다. 그는 경제가 오늘날 생활의 합리성의 기초를 이루고 있는 것처럼 보이지만 사실은 그렇지 않으며, 경제현상의 특성으로 보이는 합리성은 표면에 나타난 가시적 표정에 불과하다고 보았다. 그는 욕망을 통해 사랑과 경제는 연결되어 있으며, 경제는 표면에 가장 가까운 층은 합리성에 의해 포장되어 있지만, 그 뿌리는 어두운 생명의 움직임에까지 연결되어 있는 일종의 전체성을 갖춘 현상이라고 보았다. 그리고 바로 그 전체성 안의 심층 부분에서 우리가 사랑이라고 부르는 것과 융합하고 있다고 생각했다. 왜냐하면 사랑도 욕망의 움직임을 통해서 우리들의 세계에 나타나는 것이기 때문이다. 물론 그는 그럼에도 불구하고 사랑과 경제만큼 결합시키기 힘든 단어들도 없을 것이며, 현실세계에서 이 둘은 종종 서로 반대 방향을 향하고 있는 것처럼 간주된다면서, 급속한 경제의 발달로 사랑의 실현이 어려워진 것은 사실이지만 그렇다고 해서 이 둘이 원래 그런 것은 아니며 사랑과 경제가 하나로 융합되는 전체성의 운동을 파악하려는 노력이 지속적으로 필요하다고 했다. 그는 사랑과 경제를 하나의 전체로 통합하는 힘을 '로고스'라고 불렀는데, 로고스는 모든 것을 근본에 해당하는 곳에서 통합하는 능력, 즉 세계를 전체로서 파악하는 법이다.

몰로치의 '래시-업'과 나카자와 신이치의 '사랑과 경제의 로고스'는 문화와 경제의 연관성을 탐구하고자 했다는 점에서 공통된 문제의식을 갖고 있으면서도 연구의 방법적 차원에서는 사회학자와 인문학자, 서양인과 동양인 간의 인식론적인 차이를 보여준다는 점에서 사뭇 흥미롭다. 그리고 이 두 사람의 통합적 사고방식은 디자인의 미래와 사회적 역할에 대해 많은 시사점을 던져 주고 있다.

상품의 탄생, 그리고 디자인 이야기

2006년 여름에 현실문화연구로부터 번역 의뢰를 받고 책을 처음 접했을 때 책의 원제목과 부제 'Where Stuff Comes From: How Toasters, Toilets, Cars, Computers, and Many Other Things Come to Be As They Are' 때문인지 이 책이 국내에 이미 소개된 헨리 페트로스키Henry Petroski의 여러 저서들과 유사한 성격의 것일지 모른다는 생각을 했다. 하지만 책을 읽어가면서 사회학자인 하비 몰로치가 페트로스키와는 다른 시각에서 '사물의 사회', '상품의 세계'를 파악하고 있음을 알게 되었다. 몰로치는 디자인 인류학이라고도 불릴 만한 지적 탐사를 통해 토스터, 포스트잇, 스콧타월, 욕조, 자동차, 종이클립 등 우리 주변의 크고 작은 사물들을 둘러싼 이야기들을 정치, 경제, 사회, 문화와 함께 호흡하는 디자인의 이해라고 하는 새로운 차원에서 풀어냈다.

책 전체의 성격과 저자의 문제의식을 보여주는 제1장에 이어 제2장에서부터 몰로치는 디자이너들이 실제 디자인 작업을 하는 장소로 가서 그들이 일하는 방식과 그들이 경험하는 일상을 살펴본다. 그러고 나서 제3장과 제4장에서는 디자이너라면 누구나 고심하게 되는 형태와 기능의 문제를 예술적 시각과 제품 유형, 향수Nostalgia, 융합, 유행, 변화와 안정성 등에 관한 다양한 에피소드와 사회학 이론을 비롯한 여러 관련 이론들을 엮어가며 논하고 있다. 몰로치는 이 책의 저술을 위해 4년여에 걸쳐 수많은 디자이너들을 만나 여러 차례 인터뷰를 했을 뿐 아니라 회사의 최고경영자, 영업사원, 마케팅 부서 담당자들과도 밀도 있는 대화를 나누었다. 제5장부터 제8장까지는 논의의 범위를 유통 시스템, 지리적 장소가 상품에 미치는 영향, 경제조직에서 조정의 역할, 그리고 소비의 윤리 등에 이르기까지 확장해 심도 있게 다루고 있다. 이 책은 그동안 함께 논의되지 않았던 상품의 탄생에 얽힌 여러 가지 복잡한 사회문화

적 구조와 배경을 뛰어난 통찰력과 재치 있는 언변으로 서술하고 있다.

　　그렇기 때문에 이 책은 정확하게 주된 독자층을 예측하기 힘들다. 책의 흐름을 디자인으로 잡고는 있으나 디자이너의 입장에서가 아니라 디자인 관찰자 입장에서 기술하고 있어서 꼭 디자이너만이 관심을 가질 만한 내용이 아니라 오히려 디자이너를 이해하고 싶은 사람, 혹은 디자이너와 같이 일을 하는 사람들에게 더욱 도움이 될 것 같다. 또한 사회, 경제, 문화, 기술 등 매우 다양한 관점에서 사물의 진화를 보고 있어 그야말로 누구라도 '사물의 사회'가 어떻게 형성되고 진화되는지 관심이 있는 사람이라면 재미있게 읽을 수 있을 것이다. 책의 내용이 전반적으로 미국 문화에 기반을 두고 있지만 큰 맥락에서 볼 때 국내 상황에서도 크게 동떨어져 있지 않다. 물론 저자가 디자이너나 디자인 분야 내의 연구자가 아닌 사회학자라는 점에서 겉으로 드러난 일부분을 전체로 확대 해석했다거나 내용상의 전문성에 대해 이견을 밝히거나 반론을 제기할 사람도 있을지 모르지만, 서문에서도 밝혔듯이 몰로치는 비평가들의 단순한 비난이나 판매자들의 고집 센 허풍 둘 다를 배제하고 성찰적인 태도로 이야기를 풀어나가고 있어 독자들로 하여금 상품의 탄생에 대한 다양한 시각과 안목을 갖게 해준다는 데 이 책의 미덕이 있다. 또한 친근한 사례와 에피소드를 많이 곁들여 가며 설명하고 있어 디자인이나 사회, 경제 문제에 대한 해박한 지식이 없는 독자들이라도 쉽게 이해하고 읽을 수 있을 것이다.

　　저자의 은유적·비유적 표현과 신랄하고도 화려한 언변은 읽는 재미를 주고 있지만, 이와 같은 저자의 필치를 살리는 데는 번역상의 어려움이 컸다. 까다로운 부분들은 공동 번역자 간에 여러 번의 보완, 수정 과정을 거쳤다. 기본적으로 의미 전달에 문제가 될 소지가 있는 부분만 의역으로 다듬고 가능한 한 저자의 표현방식을 바꾸지 않으려 했으나,

438
상품의 탄생, 그리고 디자인 이야기

이 때문에 독자에게 애매한 표현이 남지는 않았는지 우려가 되기도 한다. 출판사로부터 처음 번역 의뢰를 받은 것은 디자인사를 연구하며 대학에서 디자인이론을 가르치고 있는 강현주였는데, 책의 성격이 기업디자인과 제품을 주로 다룬 것이라서 디자인 전문회사에서의 근무 경력이 있는 장혜진과 대기업 디자인경영센터에서 근무 중이었던 최예주가 함께 공동 번역을 하게 되었다. 디자인을 전공한 세 사람이 디자인 밖에서 디자인을 보는 시각, 그리고 디자인 이야기이지만 디자인이 주인공이 아니라 사물과 사회, 장소 그리고 일반 사람들이 주인공이 되는 텍스트를 함께 읽어나가면서 나누었던 대화들은 "도대체 디자인이란 다시 무엇인가?"라는 질문을 불러일으키고 있는 최근의 디자인 상황에 대한 어지러운 생각들을 정리하는 데 큰 도움을 주었다.

무엇보다도 책을 번역하고 출판하는 과정에서 세심한 배려와 한없는 인내심을 보여준 도서출판 현실문화연구의 좌세훈 팀장께 감사의 인사를 전하고 싶다. 세 명의 번역자가 옮긴 거친 번역 원고가 한 권의 책으로 완성될 수 있었던 것은 모두 능력 있는 편집자와 함께 작업을 한 덕분이다. 마지막으로 이와 더불어 디자이너, 개발자, 창조자 등으로 불리우며 지금도 새로운 사물의 탄생을 위해 끊임없이 노력하는 수많은 분들과 우리가 사는 이 세상의 창조적 결과물들 속에 숨겨져 있는 수많은 이야기들에 애정 어린 관심을 갖고 있는 분들에게 고마움을 표하고 싶다.

2007년 6월
옮긴이 일동

찾아보기

상품의 탄생, 그리고 디자인 이야기

상품의 탄생, 그리고 디자인 이야기

상품의 탄생, 그리고 디자인 이야기

460
상품의 탄생, 그리고 디자인 이야기

상품의 탄생, 그리고 디자인 이야기

Where Stuff Comes From

지은이 하비 몰로치
옮긴이 강현주, 장혜진, 최예주
펴낸곳 현실문화연구
펴낸이 김수기

편집 좌세훈, 이시우, 허경희
디자인 권 경
마케팅 오주형
제작 이명혜

첫 번째 찍은 날 2007년 7월 13일
등록번호 제1999-72호
등록일자 1999년 4월 23일
주소 서울시 서대문구 충정로 2가 190-11 반석빌딩 4층
전화 02)6326-1125
팩스 02)393-1128
전자우편 hyunsilbook@paran.com
값 16,500원
ISBN 978-89-92214-17-9 03600